U0154228

全視野世界旅行圖鑑

巴 黎

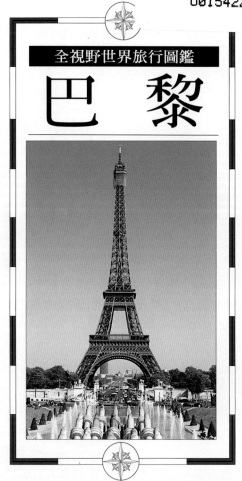

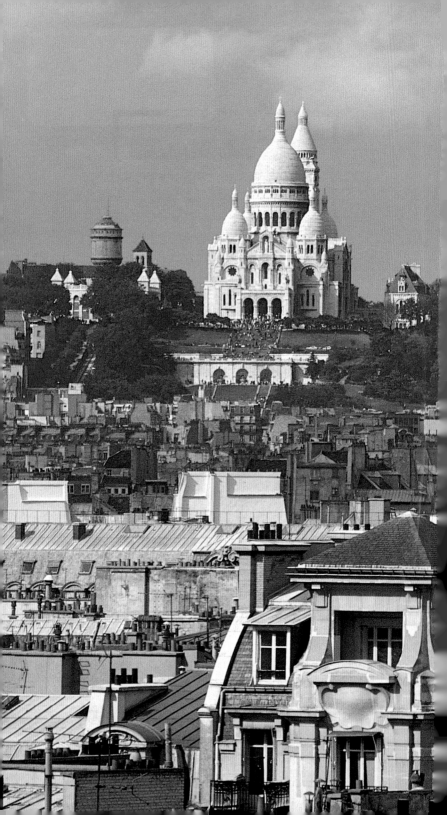

蒙馬特區
Montmartre

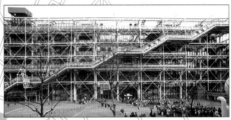
★ 羅浮宮 ⑥
見122-129頁

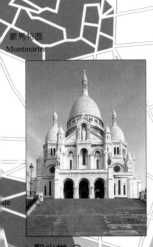

★ 聖心堂 ⑤
見224-225頁

★ 龐畢度中心 ⑦
見110-113頁

波布及磊阿勒區
Beaubourg et
Les Halles

琺黑區
Le Marais

聖傑曼德佩區
Saint-Germain-
des-Prés

西堤島
Île de la Cité

聖路易島
Île Saint-Louis

拉丁區
Le Quartier
Latin

★ 克呂尼博物館 ⑫
見154-157頁

★ 畢卡索美術館 ⑧
見100-101頁

盧森堡
公園區
Quartier du
xembourg

植物園區
Le Quartier du Jardin
des Plantes

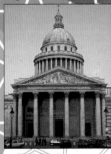
★ 萬神廟 ⑬
見158-159頁

★ 聖禮拜堂 ⑩
見88-89頁

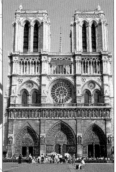
★ 聖母院 ⑪
見82-85頁

全視野世界旅行圖鑑

巴　黎

遠流出版公司

A Dorling Kindersley Book

Original title : Eyewitness Travel Guides : Paris

Text & Illustrations Copyright © 1993, 1994, 1995, 1997, 1998

Dorling Kindersley Limited, London

Chinese-language edition © 1995, 1996, 1998

by Yuan-Liou Publishing Co., Ltd.

All rights reserved

全視野世界旅行圖鑑 ③ 巴黎

譯者 /郭大微・許綺玲・洪秀琪

李招瑩・王玉齡・陳素麗

審訂 /葉淑燕・吳錫德

主編 /黃秀慧

執行編輯 /吳倩怡・朱紀蓉

行政編輯 /鄭富穗

文字編輯 /許景麗

版面構成 /謝吉松・林雪兒

校對 /張明義・廖奕人・張義東

發行人 /王榮文

出版 /遠流出版事業股份有限公司

地址 /台北市汀州路三段184號7樓之5

電話 /(02) 2365-3707　傳眞 /(02) 2365-8989

遠流 (香港) 出版有限公司

地址 /香港北角英皇道310號雲華大廈4樓505室

電話 / 2508-9048 傳眞 / 2503-3258

YL㏇ 遠流博識網

http//:www.ylib.com.tw

E-mail:ylib@yuanliou.ylib.com.tw

著作權顧問 /蕭雄淋律師

法律顧問 /王秀哲律師・董安丹律師

・

網片輸出 /華遠科技股份有限公司

印刷 /香港中華商務彩色印刷有限公司

三版一刷 /1998年9月

行政院新聞局局版台業字第1295號

售價新台幣750元・港幣250元

若有缺頁破損請寄回更換・版權所有,翻印必究

Printed in Hong Kong

ISBN 957-32- 3495-5 英國版 0-75130-010-1

遠流出版公司

本書所有資訊在付印之前均力求最新且正確;但有部分細節
如電話號碼、開放時間、價格、美術館場地規劃、旅遊資訊等
不免更動,讀者使用前請先確認為要。若有相關新訊,
歡迎隨時提供予遠流視覺書編輯室,作為再版更新之用。
傳真號碼 (02) 2369-6199

關於樓層標示,本書採法式用法,即以「地面層」表示本地
慣用之一樓,其「一樓」即指本地之二樓,餘請類推。

目錄

如何使用本書

亨利二世 (1547-1559)

認識巴黎

亞力山大三世橋

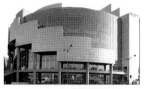
巴士底歌劇院

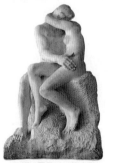
吻, 羅丹1886年之作

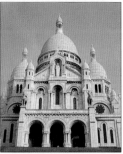
蒙馬特的聖心堂

布隆森林內的小島

嫩煎小羊肉

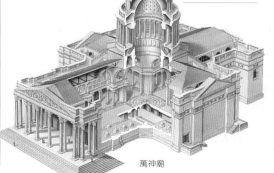
萬神廟

如何使用本書

　　這本「全視野世界旅行圖鑑」能幫助你在旅遊巴黎期間，遇阻最少，獲益最多。首先，「認識巴黎」標示出本市的地理位置，將今日的巴黎置於歷史脈絡之下，並描寫城市中一年四季的主要活動；其中「巴黎的魅力」單元則是對該市特色的概述。「巴黎分區導覽」篇以地圖、照片與細膩的插圖環顧市內各個有趣的地區，並解析所有重要景觀。此外，本書更特別設計五條徒步參觀路線，以兼顧一般遊客可能會忽略的地方。

　　「旅行資訊」篇裡有各種最新且已經詳加分析的旅人情報，包括旅館、商店、餐館、酒吧、運動及娛樂場所等；而「實用指南」則提示如何處理一切瑣事，包括郵電交通等相關細節。

巴黎分區導覽

本書將巴黎分為十四個觀光區，並對每一區域分章詳述。每章以該區具有代表性的生動照片開場，接著概述區域特質及歷史，同時列出所涵蓋的重要名勝。各個名勝均已編號，而且清楚地標示在區域圖上。隨後有一張大比例尺的街區導覽圖，焦點對準本區最引人入勝的部分；街區導覽圖後接著出現的各頁名勝介紹，也依照此套編號順序進行。藉著一貫的編號系統，可以很容易地找到使用者於本區域中所在的位置。

本區名勝分類列舉區域中的名勝：歷史性街道和建築、教堂、博物館及美術館、紀念碑和廣場、公園與花園。

淡紅色區塊在街區導覽圖上會有更詳盡的說明。

交通路線資訊助你以大眾運輸工具快速抵達。

區域圖

為了方便讀者參照，各區的名勝均加以編號並標示在區域圖上。同時，圖上也顯示主要幹線的車站及停車場位置，以利遊客使用。

巴黎古監獄 (La Conciergerie) ❽ 也列在圖上。

區域色碼位在書中每頁邊緣，便於查尋各個對應區域。

號碼精確地指出各名勝點在區域圖上的位置。例如 ❽ 是指巴黎古監獄。

街區導覽圖

由此圖可鳥瞰每個區域的核心。最重要的建築物以深色凸顯，有助於使用者在漫步該區時加以辨認。

位置圖指出使用者所在區域與周圍區域的相關位置。淡紅色即指街區導覽圖範圍。

建築物外觀及細部照片的呈現有助於遊客找到該處名勝。

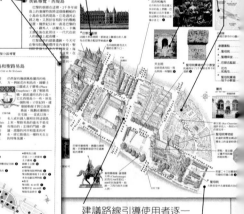

建議路線引導使用者逐一走過區內最值得遊覽的景觀。

紅色星號顯示千萬不可錯失的參觀點。

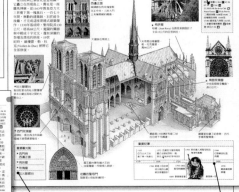

巴黎的魅力

本章以主題式地圖呈現出各具內涵的主旨,如「博物館與美術館」、「教堂」、「公園及花園」、「巴黎名人故居」等。地圖上所展現者為精華點;其他則緊接於後兩頁中,並請參照「巴黎分區導覽」篇的內容。

每一觀光區均以色碼標示。

關於主題的細節描述會出現在地圖次頁。

每一名勝的詳細資訊

各區中的重要名勝都有深入的解說,且依照區域地圖中的編碼順序列出,同時提供相關的實用資訊。

巴黎的主要名勝

這些觀光點均有二頁或以上的解說。如屬歷史性建築,則可由剖面圖來理解其內部奧妙;而在博物館與美術館部分會有標示著顏色的平面圖,輔助使用者找到重要展品。

實用資訊

每一條目均提供參觀該處所需的必要資訊,符號圖例則列於封底摺頁處。
名勝編碼

巴黎古監獄
Conciergerie **8**

參照書後的街道速查圖

1 Quai de l'Horloge 75001. **MAP** 13
A3. 01 53 73 78 50. Cité.
4至9月 每日9:30至18:30; 10至3
月 每日10:00至17:00. 1月1日,
5月1日, 11月1日, 11月11日, 12月25
日. 每日11:00, 15:00.

電話號碼 — 關閉時間 — 地址
開放時間 — 服務與設施 — 最近的地鐵站

遊客須知提供計畫旅遊時所需的實用資訊。

主要名勝的正面外觀照片使其易於被辨認出來。

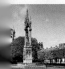

紅色星號提示出建築群內最值得品味的部分、藝術品或展覽中的焦點之作。

重要記事欄扼要列出此名勝歷來發生的重要事件。

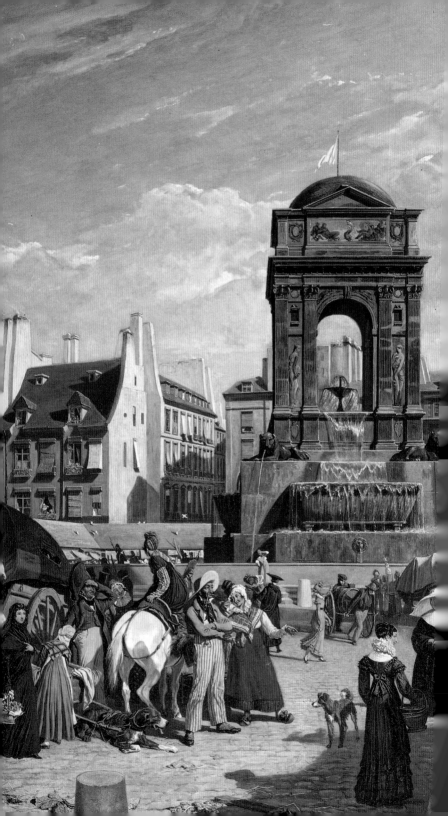

認識巴黎

巴黎地理位置

　　法國首都——巴黎——腹地1千2百平方公里，人口約2百多萬，位於法國北部大巴黎地區 (Île de France) 中央，塞納河貫穿其中。整個大巴黎地區計有1千萬的人口，佔全法人口的五分之一。巴黎為歐洲文化、商業的重鎮，亦為法國北部活動的中心點。

西歐

西歐

巴黎是法國北部的交通樞紐，對外海陸空交通皆十分發達；至倫敦、布魯塞爾、阿姆斯特丹及德國西部等地的飛機航程皆在1小時內。至台灣的飛行時間約為13小時40分。

自巴黎向東南望艾菲爾鐵塔和塞納河

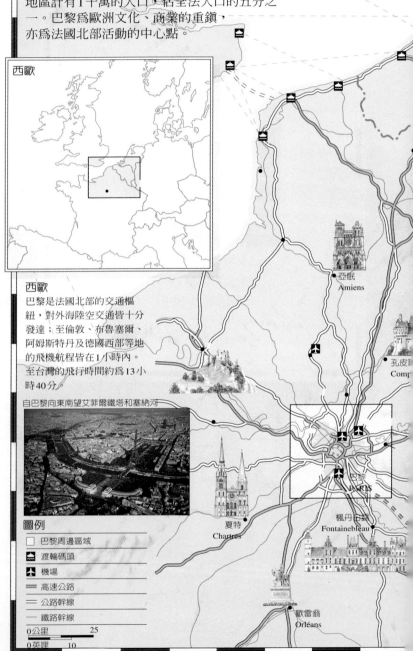

亞眠
Amiens

孔皮□
Comp□

楓丹白露
Fontainebleau

夏特
Chartres

歐雷翁
Orléans

PARIS

圖例

☐	巴黎周邊區域
⛴	渡輪碼頭
✈	機場
═	高速公路
─	公路幹線
─	鐵路幹線

0公里　　　　25

0英哩　　　10

大巴黎地區
包括巴黎市及其周邊的凡爾賽宮等地。
巴黎市中心地區由環城公路圍繞;近郊
的重要觀光點請參閱228至255頁。

巴黎市中心鳥瞰圖

巴黎市中心

　　巴黎市共有20個行政區，由塞納河岸依順時針方向依次為第1區至第20區。本書則將巴黎分為14個區域，包括市中心和附近的蒙馬特區；巴黎大多數觀光點都涵蓋其中。每一區將以專章介紹其旅遊點、歷史沿革和區域特色。例如蒙馬特區的特點在於極具風味的莊舍以及藝術活動興盛的歷史傳統；而香榭大道則以寬廣的林蔭大道、昂貴的精品店和華麗宅邸著稱。由於旅遊點都在市中心，所以遊客搭乘地鐵、公車或徒步都極易到達。

0公里　　　　　1

0英哩　　　　0.5

香榭麗舍區
202-209頁
街道速查圖 3-4,5,11

Champs-Élysées

Quartier de Chaillot

S E I N E

Quartier des Invalides et de la Tour Eiffel

夏佑區 194-201頁
街道速查圖 3,9-10

巴黎傷兵院和艾菲爾鐵塔 182-193頁
街道速查圖 9-10,11

杜樂麗區
116-133頁
街道速查圖 6,11-12

聖傑曼德佩區
134-147頁
街道速查圖 11-12

蒙帕那斯區
174-181頁
街道速查圖 15-16

Montmartre

Quartier de
l'Opéra

Quartier des
Tuileries

Beaubourg et
Les Halles

Le Marais

St-Germain-
des-Prés

Île de la
Cité

Île St-
Louis

Quartier Latin

Quartier du
Luxembourg

Quartier du Jardin des
Plantes

tparnasse

N

蒙馬特區 218-227頁
街道速查圖 2,6,7

歌劇院區 210-217頁
街道速查圖 5-6

波布及磊阿勒區
104-115頁
街道速查圖 13

瑪黑區 90-103頁
街道速查圖 13-14

盧森堡公園區
168-173頁
街道速查圖 12,16

拉丁區 148-159頁
街道速查圖 12,13,17

植物園區 160-167頁
街道速查圖 17-18

西堤島和聖路易島
76-87頁
街道速查圖 12-13

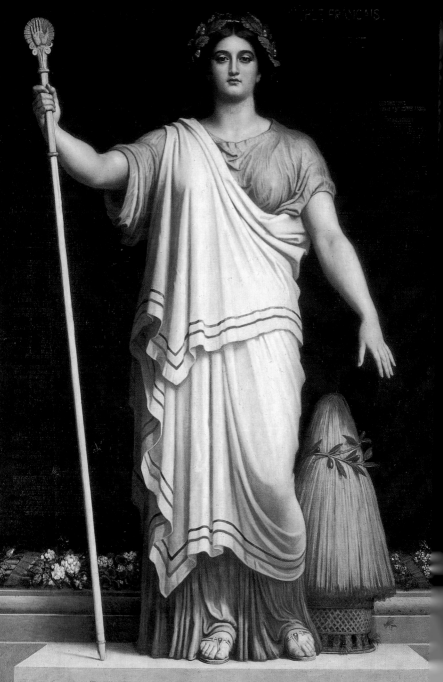

REPUBLIQUE FRANCAISE

LIBERTE EGALITE · FRATERNITE

歷史上的巴黎

西元前55年，羅馬人征服巴黎。當時巴黎只是西堤島上經常氾濫的小漁村，住著巴黎西族(Parisii)；後來它逐漸興盛，向河左岸拓展。法蘭克人繼羅馬人後統治這個城市，並將之命名為巴黎，定都於此。

中世紀時，巴黎已十分繁榮，成為宗教中心；許多建築傑作如聖禮拜堂都是這時期所興建。同時，巴黎學術中心索爾本大學更吸引眾多歐洲學者前來；到了文藝復興和啓蒙時代，巴黎發展成文化及思想重鎮。

經由路易十四的統治，巴黎更集財富與權勢於一體；然而1789年血腥的法國大革命爆發，君主政權終被人民推翻。新時代初

皇家標誌：
百合

期，狂熱的革命份子沈寂下來；而好戰的拿破崙 (Napoléon Bonaparte) 卻自立為法國皇帝，野心勃勃地欲將巴黎建設成世界中心。1848年革命之後，巴黎又有了重大轉變；歐斯曼男爵 (Baron Haussmann) 的都市更新計劃一掃巴黎中古時期的貧民窟形象，規劃出優雅的林蔭大道。在19世紀結束前，巴黎躍為西方文化動力的來源；這股推力一直持續至20世紀，只有在1940至1944年德軍佔領時中斷過。

經歷兩次世界大戰浩劫，巴黎不但重生，且更加擴充，力爭成為歐洲統合後的中心。本章將簡介巴黎的歷史，並以年表標明其發展過程中的各重要時期。

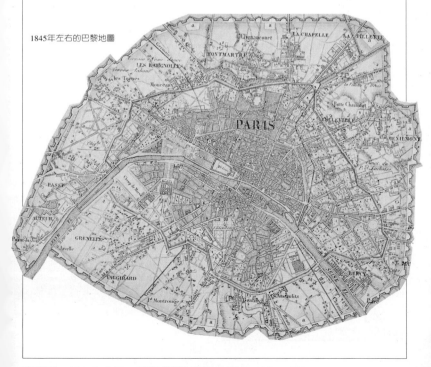

1845年左右的巴黎地圖

帕伯提 (Dominique-Louis Papety) 作品:共和國 (Allégorie de la République,1848)

巴黎歷代君王

　　卡佩 (Hugues Capet) 繼承王位後展開卡佩王朝，巴黎從此成爲法國王室權力的根據地。本書提到的許多地方都和王室有所淵源：菲利普‧奧古斯特的防禦城堡——羅浮宮，今天已是世上最壯觀的博物館之一；亨利四世的新橋則連接了西堤島和塞納河兩岸；拿破崙建造凱旋門來謳歌他的豐功偉業。法國漫長的君王歷史，一直到1848年路易腓力統治的時代才宣告終結。

742-814 查理曼大帝

566-584 席勒佩依克一世
558-562 克妻戴一世
447-458 墨洛溫
458-482 席勒德依克一世

743-751 席勒德依克三世
716-721 席勒佩依克二世
695-711 席勒德貝二世
674-691 提耶希三世
655-668 克妻戴三世
628-637 達構貝一世

954-986 妻戴
898-929 查理三世(天真王)
884-888 查理二世(粗胖王)
879-882 路易三世
840-877 查理一世(禿頭王)

1137-1180 路易七
987-996 俞格‧卡佩
1031-1060 亨利一世
1060-11 菲利普一世

| 400 | 500 | 600 | 700 | 800 | 900 | 1000 | 11 |

墨洛溫王朝　　　　　　　　　　卡洛林王朝　　　　　　　卡佩王朝

| 400 | 500 | 600 | 700 | 800 | 900 | 1000 | 1 |

751-768 不平(矮子王)
721-737 提耶希四世
711-716 達構貝三世
691-695 克妻維斯三世
668-674 席勒德依克二世
637-655 克妻維斯二世
584-628 克妻貝
562-566 卡依貝
511-558 席勒德貝一世

996-1031 侯貝二世(恭敬王)
986-987 路易五世
936-954 路易四世(海外王)
888-898 俄德(巴黎伯爵)
882-884 卡洛曼
877-879 路易二世(口吃王)
814-840 路易一世(敦厚王)

482-511 克妻維斯一世

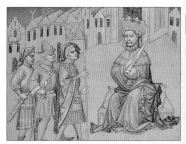
1108-1137 路易六世(粗壯王)

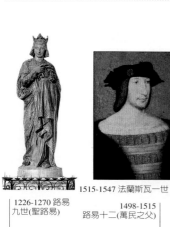

1515-1547 法蘭斯瓦一世

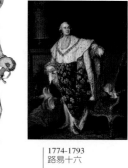

1226-1270 路易
九世(聖路易)

1498-1515
路易十二(萬民之父)

1483-1498 查理八世

1422-1461
查理七世(勝利王)

1270-1285
菲利普三世(膽大王)

1285-1314
菲利普四世(俊美王)

1316-1322
菲利普五世

1328-1350
菲利普六世

1547-1559 亨利二世

1559-1560 法蘭斯瓦二世

1610-1643 路易十三

1643-1715
路易十四(太陽王)

1774-1793
路易十六

1804-1814
拿破崙一世

| 1200 | 1300 | 1400 | 1500 | 1600 | 1700 | 1800 |

瓦盧瓦王朝　　　　波旁王朝

| 1200 | 1300 | 1400 | 1500 | 1600 | 1700 | 1800 |

1314-1316
路易十世

1380-1422
查理六世
(嬌寵王)

1560-1574
查理九世

1814-1824
路易十八

1574-1589
亨利三世

1824-1830
查理十世

1322-1328
查理四世
(英俊王)

1364-1380
查理五世
(明智王)

1589-1610
亨利四世

1830-1848
路易腓力

1350-1364 讓
二世(仁慈王)

1852-1870
拿破崙三世

1223-1226 路易八世(獅王)

1180-1223 菲利普二世(奧古斯特)

1461-1483 路易十一(蜘蛛王)

1715-1774
路易十五

高盧羅馬時期的巴黎

沒有塞納河就沒有巴黎；塞納河提供先民以生計財富。巴黎西族於西元前三世紀定居西堤島和河岸地帶；但在西元前4500年前即有人類在此活動，新近出土的獨木舟可為證。巴黎西族是塞爾特族的一支，當時定居處稱為呂得斯。

羅馬時期的琺瑯別針

西元前59年羅馬人先征服了高盧族；7年後呂得斯也歸併於羅馬人。他們將此地改建成防衛性都市，尤其是西堤島和塞納河左岸地區。

城市的發展
■西元前200年 □現今

青銅時代的馬具
巴黎的鐵器時代從西元前900年高盧人統治期開始；但馬具之類的日常用品仍沿用青銅材質。

鐵劍
西元前2世紀起，鐵製短劍取代了長劍，往往還有人形或動物狀的裝飾。

公共浴場

劇場

公共集會場

現今的蘇芙婁街

琉璃手環
西堤島上曾發現鐵器時代的琉璃珠及手環。

陶瓶
繪飾彩紋的白陶器皿在高盧時代極為普遍。

現今的聖賈克街

N

巴黎記事

高盧戰士的頭盔

西元前52 凱撒的副手Labienus征服了率領高盧人的Camulogène，巴黎西族自行毀園焚城

西元前4500 船民已在塞納河沿岸活動

| 4500 | 400 | 300 | 200 | 西元前100年 |

在西堤島鑄造的巴黎西人金幣

西元前300 巴黎西族定居於西堤島

西元前100 羅馬人重建西堤島，並在河左岸開闢新城鎮

歷史上的巴黎

19

羅馬油燈
在陰暗的冬天，西堤島上擁擠的住民以中央暖氣系統取暖，並有油燈照明，生活舒適。

高盧羅馬時期女神
女神頭像屬西元2世紀作品，在圓形劇場所發現。

西堤島

神殿

何處可見高盧羅馬時期的巴黎
豐富的羅馬城市遺跡從19世紀中期便陸續出土；這個羅馬城是以今天的聖賈克街 (Rue St-Jacques) 和蘇芙婁街 (Rue Soufflot) 交叉點為中心。聖母院廣場地下小教堂 (81頁) 展示有西元3世紀高盧羅馬式房屋和羅馬城牆的遺跡。巴黎其他的羅馬時期古蹟在呂得斯圓形劇場以及克呂尼博物館 (154及157頁)。

克呂尼公共浴場分隔為不同水溫的三大間

舞台布景　觀眾席

呂得斯圓形劇場
這座西元2世紀興建的大劇場在當時作為表演馬戲、戲劇和競技之用。

細環瓶
這個斷代為西元300年左右的瓶子是在西堤島上所尋獲的。

西元200年的呂得斯
呂得斯 (Lutèce, 即巴黎) 的聚落呈棋盤狀；當時有橋樑連接西堤島和河左岸。

克呂尼公共浴場地板上的羅馬鑲嵌畫

200 羅馬人興建圓形劇場,公共浴場和別墅

285 蠻族入侵,呂得斯城被焚

360 高盧行政長居里安 (Julien) 即帝位,呂得斯改名為巴黎

西元 100年　　200　　300　　400

250 基督徒殉道者聖德尼 (St Denis) 在蒙馬特被斬首

451 聖傑内芙耶芙鼓勵巴黎人起義,驅逐匈奴阿提拉 (Attila)

485-508 法蘭克人的領袖克婁維斯 (Clovis) 擊敗羅馬人,巴黎改由天主教勢力統治

中古時期的巴黎

手抄本上的
裝飾圖案

　　中世紀時，位於跨河戰略位置的城市如巴黎等，皆發展成政治和學術中心。教會在知識及精神生活面上具決定性地位，也帶動教育和科技發展；如排水系統及運河開鑿技術。人們的活動範圍大多仍侷限於西堤島和塞納河左岸，直到12世紀沼澤地 (今之瑪黑區) 乾竭之後，巴黎才得以擴張。

城市的發展
▨ 1300年　　□ 現今

聖禮拜堂
這是中古世紀的建築傑作；樓上教堂為皇室專用 (見88-89頁)。

這幅曆書6月份的插畫描繪了西堤島上巴黎古監獄高塔及聖禮拜堂。

八角桌
中古領主使用木製家具，如這張沈重的架柱桌。

這種排水系統使更多土地可被利用耕種。

窗飾上的織布工圖案
中世紀時工匠已有工會組織；為了肯定他們的成就，教堂窗飾常以他們的工作情景為主題。

大多數巴黎人都在田間工作，市區住家只佔了一小部分。

巴黎記事

512 聖傑內芙耶芙 (Ste Geneviève) 去世葬於克麥維斯墓旁

725-732 回教徒攻擊高盧人

845-862 諾曼人攻打巴黎

500　　　　　　700　　　　　800　　　　　900

543-556 聖傑曼德佩修道院成立

查理曼大帝的金質手形聖骨盒

800 羅馬教皇為查理曼大帝加冕

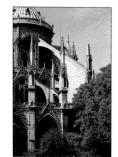

聖母院
這座宏偉的哥德式大教堂從1163年開始建造，直至1334年將近兩個世紀才完成。

大學封印
巴黎大學創立於1215年。

修道院
不同教派的修士居住在不同的修會中，這些修會大多集中在塞納河左岸。

查理五世時期的羅浮宮
從西堤島遠眺，查理五世時期的羅浮宮高牆聳繞。

貴族
自14世紀中葉起，服裝成為身份的象徵：當時貴婦們都頭戴尖頂高帽。

中古羅曼史
在聖母院修道院中曾發生一段感人的愛情故事。阿貝拉 (Pierre Abélard) 是12世紀最有創見的神學家，一位教士聘他為姪女艾洛依斯 (Héloïse) 的家庭教師；然而這位修士與17歲女孩很快就發展出戀情。艾洛依斯的伯父一怒之下對阿貝拉施以宮刑；艾洛依斯從此歸隱修院。倆人間的魚雁往返流傳後世，為著名的情書集。

時序：6月和10月
這本「風調雨順日課經」(Très Riches Heures，左圖及上圖) 是1416年獻製給貝依公爵 (duc de Berri) 的祈禱用曆書，其中描繪了許多巴黎的建築物。

1010-1022 天主教徒火燒猶太人和異教徒		1167 塞納河右岸設立了中央市場 (磊阿勒區)	1253 索爾本大學成立	1380 巴士底堡壘完工
			聖女貞德	
000	**1100**	**1200**	**1300**	**1400**
1079 阿貝拉出生	1163 聖母院動工	1245 聖禮拜堂動工		1430 聖女貞德捍守巴黎失敗，英國的亨利六世就任法國國王
	1215 巴黎大學創立	1226-1270 路易九世統治期		

文藝復興時期的巴黎

英法百年戰爭後期，巴黎籠罩在悲慘景況之中。英軍於1453年撤退時燒毀許多民宅、樹木，整個城市幾成廢墟。直到路易十一世即位，由於他對藝術、建築、裝飾、服飾的興趣與投入，巴黎才再現繁榮。整個16世紀，法國國王深受義大利文藝復興的影響；宮廷建築師們第一次嘗試作城市規劃，設計出外型優雅、風格一致的建築物，如富麗堂皇的王室廣場。

穿著優雅
高尚的夫婦

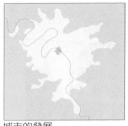

城市的發展
■ 1590年　□ 現今

即將上場比武的騎士
直至17世紀，王室廣場皆作為比武競技的場所。

印刷刊物 (1470)
索爾本大學的第一份刊物，內容為宗教文章，多以拉丁文寫成。

寶石墜飾
珠寶成為服飾的重要配件，這是富裕的新象徵。

聖母院橋 Pont Notre-Dame
這座橋樑興建於15世紀初，上面蓋了整排的房舍。1589年的新橋是第一座上面未搭蓋房子的橋樑。

王室廣場
(孚日廣場)
這是巴黎的首座廣場 (見94頁)，由亨利四世建於1609年左右。其中央為開放空間，四周環繞著雄偉、齊劃一的建築物，居於此者皆為貴族。

巴黎記事

1453 英法百年戰爭結束

法蘭斯瓦一世

1516 法蘭斯瓦一世邀請達文西到法國，他攜帶作品「蒙娜麗莎的微笑」前往

1450	1460	1470	1480	1490	1500	1510	1520

1469 索爾本大學出版第一份法文印刷品

1528 法蘭斯瓦一世遷居羅浮

歷史上的巴黎

16世紀的刀叉
有錢人家使用裝飾華麗的刀叉來切分肉塊，而吃飯則用手或湯匙。

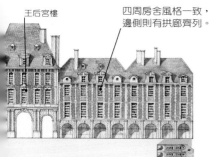

王后宮樓

四周房舍風格一致，邊側則有拱廊齊列。

PLACE
ROYALE
PLACE
DES
(OSGES)

廣場的四周每邊均有9棟房舍，互成對稱。

國王宮樓

17世紀時，比武大會都在廣場中央舉行。

何處可見
文藝復興時期的巴黎
除了孚日廣場之外，巴黎仍保存許多文藝復興時代的古蹟。例如聖賈克塔 (115頁)、聖艾提安杜蒙教堂 (153頁)、聖厄斯塔許教堂 (114頁)，還有修復過的卡那瓦雷宅邸 (96-97頁)；而克呂尼古宅 (154-155頁) 的樓梯、庭院、角樓都可溯回到1485至1496年間。

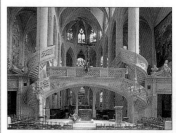

聖艾提安杜蒙教堂內的聖壇屏 (約1520)，裝飾極為精緻細膩

胡桃木梳妝台
這件高貴的家具約成於1545年，是富有人家的擺飾。

揚特與克雷蒙
Hyante et Clément
此時期的藝術家常以神話為創作主題，圖為杜波依 (Toussaint Dubreuil) 的作品。

1534 法國學院設立	1546 新羅浮宮工程開始; 第一座石塊碼頭沿塞納河興建	1559 亨利二世在一次巴黎比武大會中被殺身亡	1572 新教徒於聖巴瑟勒米日被屠殺	1589 亨利三世在巴黎附近的聖庫魯 (St Cloud) 被暗殺 1609 亨利四世開始興建孚日廣場		
1540	1550	1560	1570	1580	1590	1600

1534 羅耀拉 (Ignace de Loyola) 創立耶穌會

1533 市政府重建

1547 法蘭斯瓦一世駕崩

1559 引進最原始的街燈; 羅浮宮完工

1589 身為新教徒的「那伐的亨利」改奉天主教，是為亨利四世

1589 亨利四世時新橋落成，並改善了首都的給水系統

1610 宗教狂熱份子哈伐亞克 (Ravaillac) 刺殺亨利四世

哈伐亞克

太陽王時期的巴黎

太陽王的
徽章

　　17世紀是法國的「盛世」(Le Grand Siècle)；當時舉國浸淫在太陽王路易十四和凡爾賽宮華麗的光芒下。此時巴黎興建了大批樓房、廣場、劇院及貴族宅邸，在這燦爛表象背後深藏著君主專政的絕對權力。路易十四的奢華以及和鄰國幾乎從未間斷的戰爭終於導致君權時代的式微沒落。

城市的發展
■ 1657年　　□ 現今

複摺式屋頂成為當時
法國的典型。

開放式的樓梯間直達內院。

起居空間剖面圖

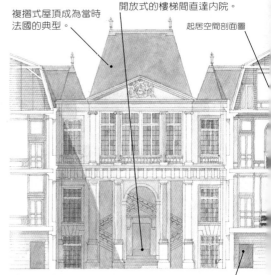

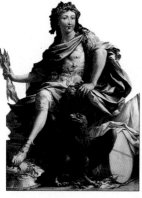

凡爾賽宮花園
由勒諾特 (André Le Nôtre) 設計，路易十四在此消磨許多時光。

路易十四的朱比特裝扮
路易十四於1661年登基，終結了自他孩童時代便開始的內戰。他被描繪成勝利的天神朱比特。

僕人房位於地面樓。

五斗櫃
這個金碧輝煌的五斗櫃由布勒 (André-Charles Boulle) 設計，陳列於凡爾賽的大堤亞儂宮。

巴黎記事

1610 路易十三登基，開啟「盛世」時代	路易十三	1624 杜樂麗宮完工	馬薩漢樞機主教 1631 巴黎出現第一份報紙：La Gazette	1643 路易十三逝世，由瑪麗・梅迪奇王后和馬薩漢樞機主教攝政	1661 路易十四成為至高君王，開始擴建凡爾賽宮

1610	1620	1630	1640	1650	166

1614 法國大革命前，全國三級會議最後一次召開大會	1622 巴黎成為主教府所在地	1629 路易十三的首位宰相黎希留興建皇家宮殿 1627 整治聖路易島	1638 路易十四出生		1662 路易十四的財政部長高樂貝發展勾伯藍地區的織毯工藝

織布機

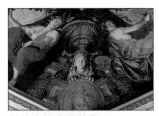

勒伯安的穹頂壁畫
路易十四的宮廷畫家勒伯安
(Charles Le Brun) 創作了許多穹頂
壁畫。這幅是裝飾卡那瓦雷宅邸
天花板的作品。
勒伯安穹頂壁畫所在的海克
力斯長廊 (Galerie d'Hercule)

曼德儂夫人 Madame de Maintenon
1684年，路易十四的
王后去世，再娶
繼室曼德儂夫人。
此為內榭 (Gaspard
Netscher) 筆下的曼德儂
夫人。

彩繪摺扇
路易十四經常要求女
士們於宮廷慶典時
攜帶摺扇與會。

法國幾何式庭園

朗貝宅邸 Hôtel Lambert (1640)
17世紀貴族興建的奢華
市內宅邸都設有樓梯間、
內院、法式庭園和馬廄。

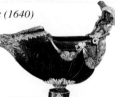

海神獨腳杯
這個青金石獨腳杯上有銀飾海神像，
是路易十四眾多收藏品之一。

巴黎傷兵院的圓頂教堂 (1706)

**何處可見
太陽王時期的巴黎**

巴黎許多17世紀的宅邸至
今保存完好，但並未全部
對外開放。巴黎傷兵院
(184頁)、圓頂教堂 (188
頁)、盧森堡宮 (172頁) 及
凡爾賽宮 (248頁) 都是這時
期建築的代表。

67 整建羅 1682 王室遷至凡
宮; 巴黎天 爾賽宮,一直到法
台完工 國大革命才遷離

1686 巴黎出 1702 巴黎從此劃
現第一家咖 分為二十區
啡館:波蔻伯
(Le Procope)

1715 路易十四駕崩

| 1670 | 1680 | 1690 | 1700 | 1710 |

1692 戰爭和荒年歉收
導致大飢荒

1689 興建王室橋 卡那瓦雷宅邸的
(Pont Royal) 路易十四塑像

1670 興建
巴黎傷兵院

啓蒙時代的巴黎

啓蒙時代強調知識和理性，這股批判社會與舊思想的精神正以巴黎爲大本營；相對於此，路易十五的宮廷卻貪污腐敗。同時期的經濟一片繁榮，藝術發展空前興盛；當時的知識份子如伏爾泰 (Voltaire)、盧騷 (Rousseau)，文名遠播全歐洲。巴黎此時人口已超過65萬，正積極進行城市規劃，1787年出現第一份街道圖。

顯赫的文人
伏爾泰

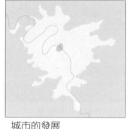

城市的發展
■ 1720年　　□ 現今

航海工具
科學家研發望遠鏡和測量經緯度的三角丈量儀器，航海科技日益精進。

18世紀的假髮
假髮不僅是一種時尚，更是社會階級和身分地位的表徵。

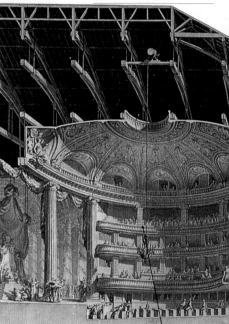

法蘭西劇院
Théâtre Français
啓蒙時代戲劇活動極爲興盛，有許多新劇院開幕，如至今仍然活躍的法蘭西喜劇院 (Comédie Française，見120頁)。

主廳有1913個座位，是當時巴黎最大的戲劇廳。

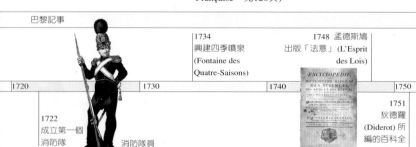

巴黎記事

		1734 興建四季噴泉 (Fontaine des Quatre-Saisons)		**1748 孟德斯鳩** 出版「法意」(L'Esprit des Lois)
1720	**1730**	**1740**		**1750**
1722 成立第一個 消防隊 消防隊員				**1751** 狄德羅 (Diderot) 所 編的百科全 書首冊出版

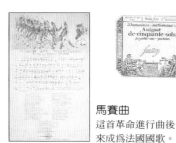

債券
1790至1793年，這種國家擔保的債券曾資助法國大革命。

馬賽曲
這首革命進行曲後來成為法國國歌。

粗呢布褲
1792年，工藝匠人及商店店主多穿著棕色條紋粗呢布褲；這種褲子成為一種政治象徵。

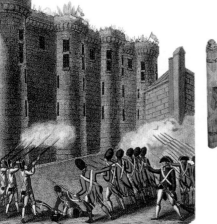

「愛國椅」
當年這種木椅椅背常套上小小的紅色弗里吉亞帽（bonnets phrygiens），象徵共和。

壁紙
這種圖案是特別為頌揚革命而製。

攻陷巴士底獄的那天，有171人傷亡。

角塔

大中庭

有井中庭

斷頭台
1792年4月第一次於法國使用。

攻陷巴士底獄
革命民眾於1789年7月14日攻陷巴士底獄，釋放7個囚犯，而總共有115個守軍（包括32位瑞士衛兵、82位傷兵和一位首長）被殺。

	1月21日 處決路易十六	10月16日 瑪麗王后上斷頭台	4月5日 處決但敦(Danton)及其黨羽	8月22日 開始
0日佔領麗宮	秋天 羅伯斯比控制治安委員會	11月24日 關閉教堂	11月19日 革命壓力團體雅克賓俱樂部被關閉	督政府時期的新體制
月10日 囚禁路易十六				

1793	1794	1795

9月20日 瓦米之役	7月13日 創辦「人民之友」的報人Marat被暗殺，右圖為大衛所繪	革命家及恐怖時期的始作俑者羅伯斯比
9月2-6日 九月大屠殺		7月27日 羅伯斯比上斷頭台

拿破崙時代的巴黎

拿破崙的皇冠

　　拿破崙是法國最傑出的將軍。
1799年11月趁督政府政治不穩定
時奪權，以首席執政的身份進駐杜
樂麗宮，1804年5月自行加冕爲皇
帝。除了改革行政、民法、教育制
度，拿破崙還準備將巴黎建設成世
界最美麗的都市。

城市的發展
■ 1810年　　□ 現今

他開闢希佛里
路、興建橋樑及大型建築，更以四處獲得的戰
利品裝飾城市。然而，拿破崙政權極爲脆弱，
始終無法舉國平靖。1814年3月，普、奧、俄
聯軍入侵巴黎，迫使拿破崙撤退到艾勒伯島
(l'Île d'Elbe)；雖然1815年重回法國，但滑鐵
盧之役戰敗後再度被放逐，直到1821年去世。

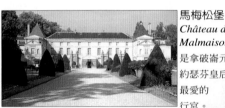

馬梅松堡
*Château de
Malmaison*
是拿破崙元配
約瑟芬皇后
最愛的
行宮。

宮女們幫約瑟芬
提裙擺。

玻璃瓷鐘
這座玻璃瓷鐘附和當
時時尚，模仿布料的
縐摺。

大象計劃
原本在巴士底廣
場中央有設置
一座大象雕塑的
計劃。

老鷹遠走高飛
這是一幅諷刺拿破
崙撤退艾勒伯島
的漫畫。

巴黎記事

1799 拿破崙掌權	1800 法國銀行 (Banque de France) 創立			1815 滑鐵盧戰役 失敗，拿破崙再度 讓位，王朝復辟
1797 希佛里戰役	1802 創設榮譽勳位		1812 出征俄國， 戰敗而返	
1800	**1805**	**1810**	**1815**	**1820**
1800 拿破崙搭乘 「東方號」從埃及返國	1804 拿破崙 加冕	1806 下令 興建凱旋門	1814 拿破崙下台 1809 拿破崙與約瑟芬 離婚，另娶瑪麗路易 斯 (Marie-Louise)	1821 拿破崙 過世 拿破崙的 遺容

青銅桌面
桌面中央嵌飾了
拿破崙肖像,是為
慶祝奧斯特利茲
(Austerlitz) 戰役
獲勝而製。

俄國哥薩克軍人在王室宮殿
1814年拿破崙戰敗潰逃,巴黎蒙受奧國、
普魯士和俄國等外軍佔領的屈辱。

約瑟芬跪在
拿破崙面前
受冕。

拿破崙為皇后加冕。

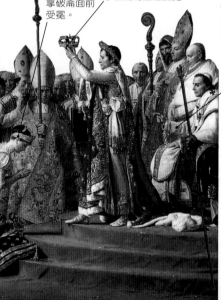

教皇劃十字以祝聖。

為了放置由威尼斯聖馬可教堂掠奪
來的馬匹雕像,拿破崙1806年興建
騎兵凱旋門 (l'arc de triomphe du
Carrousel)

**何處可見
拿破崙時代的巴黎**
在拿破崙下令興建的大型紀念
性建築中,以星辰廣場凱旋門
(208-209頁) 和騎兵凱旋門 (122
頁) 最著名。他還建造瑪德蓮教
堂 (214頁),重修羅浮宮 (122-
123頁);馬梅松博物館 (255頁)
和卡那瓦雷博物館 (96-97頁) 展
出許多第一帝國風格的文物。

拿破崙加冕圖
加冕大典於1804年舉行。
在這幅大衛 (David) 的畫作
中,教皇列席旁觀拿破崙為
妻子和自己戴上皇冠。

約瑟芬皇后
破崙於1809年與約瑟芬離婚。

1842 巴黎第一條鐵路連接
市中心和聖傑曼昂雷
(St-Germain-en-Laye)

1825	1830	1835	1840	1845

1831 雨果小說「巴黎
聖母院」(即「鐘樓怪
人」)出版
巴黎爆發霍亂

1840
拿破崙骨灰
安葬於巴黎
傷兵院

拿破崙之墓

1830 巴黎暴動,
君主立憲政體創立

大改造

1848年，一場新的巴黎革命推翻了建立不久的君主立憲政體，拿破崙姪子發動政變奪權。1851年，他自封為拿破崙三世皇帝；其最大建樹是使巴黎搖身變成當時歐洲最壯觀的都市。整個現代化工程由歐斯曼男爵執行；歐斯曼拆除舊市中心髒亂擁擠的小路，以林蔭大道重新劃分市區為棋盤狀，使景觀更加整齊，交通四通八達。原來外圍的鄉鎮如奧特意等地也一併劃入大巴黎市，成為市郊。

巴黎歌劇院廣場的路燈

城市的發展
　□1859年　　□現今

凱旋門

義大利大道
格朗尚 (Grandjéan, 1889) 所描繪的義大利大道，是最時髦高尚的林蔭大道之一。

12條林蔭大道環著星辰廣場向外放射。

下水道
1861年的金屬版畫，呈現出維雷特 (la Vilette) 和磊阿勒 (les Halles) 之間下水道 (見190頁) 開鑿的情形。這項工程由貝樂格宏 (Belgrand) 負責。

海報柱

醒目的圓柱張貼著藝文活動的海報。

1860至1868年間凱旋門周圍興建了許多宅邸。

巴黎記事

1850	1852	1854	1856	1858
	1851 拿破崙三世加冕,第二帝國成立		參觀世界博覽會	
	1852 歐斯曼進行巴黎改造工程		1855 世界博覽會	

面值20生丁的拿破崙三世頭像郵票

1857 波特萊爾因作品「惡之華」被視為色情書刊而遭到起訴

星辰廣場 *Place de l'Étoile*

在香榭大道盡頭，歐斯曼設計了 12 條林蔭大道圍繞當時已完工的凱旋門，像星星光芒散開 (右圖為 1790 年時本區的地圖)。

田野

香榭大道

凱旋門所在位置

飲泉

1840 年，一位親法的英國人華勒斯 (Richard Wallace) 在巴黎的貧窮地區建了 50 座飲泉。

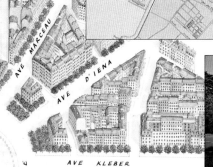

AVE DES CHAMPS ELYSEES

AVE MARCEAU

AVE D'IENA

AVE KLEBER

L'ETOILE

DE

AVE VICTOR HUGO

AVE FOCH

AVE DE LA GRANDE ...

有些街道以法國將領名字命名。

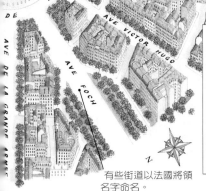

布隆森林 *Bois de Boulogne*

拿破崙三世於 1852 年捐出這塊地，興建一座休憩公園 (見 254 頁)。

歐斯曼男爵

1853 年，拿破崙三世任命律師出身的歐斯曼 (Georges-Eugène Haussmann, 1809-1891) 為塞納省長，花了 17 年進行都市計劃。他集合了一批當時最優秀的建築師和工程師規劃出新城市，建設許多美麗公園，更改善了給水及排水系統。

1861 加尼葉 (Garnier) 規劃新歌劇院	1863 馬內 (Manet) 的畫作「草地上的午餐」引發極大的議論，同時招致法蘭西學院 (144-145 頁) 否決展出	1867 世界博覽會	1870 拿破崙三世的皇后娥潔妮 (Eugénie) 逃離敵人入侵的巴黎	
0	1862	1864	1866	1868
1862 雨果「悲慘世界」出版	1863 里昂信貸銀行 (Crédit Lyonnais) 創立	1868 出版物審查制度趨於緩和	1870 普法戰爭爆發	

美好年代的巴黎

城市的發展
■ 1895年　　□ 現今

恐怖的巴黎圍城後,普法戰爭結束。法國於1871年回復和平,第三共和政府致力於發展經濟。1890年起,汽車、飛機、電影、電話及唱機相繼發明,徹底改變了人類日常生活,揭開美好年代序幕。這時的巴黎,無論在外觀或內涵上都迸發新藝術的燦爛火花。雷諾瓦印象派風格的畫作昭示了美好年代的快樂生活;此後馬諦斯、布拉克、畢卡索的作品更開啓了現代藝術之路。

新藝術風格的墜子

長廊圍繞中央大樓梯。

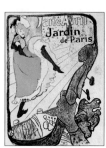

夜總會海報
羅特列克 (Toulouse-Lautrec) 所繪的海報使蒙馬特區夜總會的歌手舞孃享有不朽的盛名。蒙馬特在1890年代聚居了許多作家和藝術家。

玻璃櫥窗由電燈照明。

面向歐斯曼大道的櫥窗,展示百貨公司販售的商品。

新藝術風收銀機
即使是日常用品也設計得充滿新藝術風格。

大皇宮正廳
Grand Palais
1889年世界博覽會時,大皇宮 (見206-207頁) 推出法國繪畫和雕塑兩項大展。

巴黎記事

1871 建立第三共和	1874 莫內創作第一幅印象派作品:「印象,日出」	路易·巴斯德 (Louis Pasteur)	1892 巴黎工程師樂瑟伯 (Ferdinand Lesseps) 開鑿巴拿馬運河	
			1889 興建艾菲爾鐵塔	
1870	**1875**	**1880**	**1885**	**1890**
動物園中的動物被殺來充飢 (見224頁)			世界博覽會門票	1891 首座地鐵站完工
1870 巴黎圍城百日		1885 巴斯德發明狂犬病疫苗		1889 世界博覽

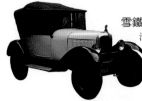

雪鐵龍 *5CV* 型汽車

法國在早期汽車工業發展中為領導者。1900年起，巴黎街頭可見雪鐵龍汽車，長程賽車更蔚為風氣。

從百貨公司的各處都可看到玻璃圓頂。

紅磨坊
Moulin Rouge

蒙馬特廢棄的風車作坊多改營夜總會，如最有名的紅磨坊 (見226頁)。左為1890年的印刷品。

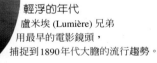

拉法葉百貨公司

拉法葉百貨公司 (1906) 宏偉的圓頂以鑄鐵桁架和彩色玻璃搭建，見證了這個時代的繁榮。

輕浮的年代

盧米埃 (Lumière) 兄弟用最早的電影鏡頭，捕捉到1890年代大膽的流行趨勢。

何處可見
美好年代的巴黎

大、小皇宮 (206頁) 屬新藝術風格建築；拉法葉百貨公司 (212-213頁) 及法哈蒙餐廳 (Pharamond, 300頁) 則有當時典型風格的內部裝潢。奧塞美術館 (144-147頁) 展出許多新藝術時代的作品。

吉瑪 (H. Guimard, 見226頁) 是新藝術風格的領導者，上為他設計的 Porte Dauphine 地鐵站入口

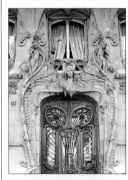

艾菲爾鐵塔區的哈波大道 (Avenue Rapp, 191頁) 29號的門面是最具代表性的新藝術建築

1894-1906 德夫斯 (Dreyfus) 事件	德夫斯上尉涉嫌販賣情報給德國人而被當眾羞辱，事後證明無罪	1907 畢卡索畫「亞維農的姑娘」	1913 普魯斯特「追憶逝水年華」第一冊出版
1895	1900	1905	1910
1895 盧米埃兄弟發明電影放映機	1898 居禮夫婦發現鐳元素	1909 貝里歐 (Blériot) 駕機橫渡英吉利海峽	1911 迪亞吉列夫引進俄國芭蕾到巴黎

前衛的巴黎

1920 至 1940 年代間，巴黎吸引了全球藝術家、音樂家、作家和導演。塞尚、畢卡索、布拉克、門雷和杜象都在此帶動新風潮，如立體派和超現實派。海明威、史坦、貝克特等美國作家和樂人都在此住過，也引進新趨勢。建築大師柯比意 (Le Corbusier) 的幾何造型設計則改變了現代建築的面貌。

柯比意設計的椅子

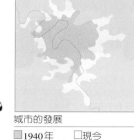

城市的發展
▨ 1940年　□現今

剛賜電影中的拿破崙
巴黎一直是電影導演的天堂。1927年，剛賜 (Abel Gance) 以3組鏡頭和廣角鏡，用新手法拍了一部有關拿破崙的電影。

德軍佔領下的巴黎
二次大戰巴黎淪陷時，德國士兵喜歡在艾菲爾鐵塔前拍照留念。

約瑟芬・貝克 Josephine Baker
1925 年自美抵巴黎；她在「La Revue Nègre」劇中除羽毛外一絲不掛，因而迅速成名。

貝克特 Sidney Bechet
1930 至 1940 年代，巴黎的爵士俱樂部以黑人樂手，如薩克斯風手貝克特的搖擺爵士樂演奏遠近馳名。

樑柱採用混凝土結構。

起居室後來作為畫廊。

拉侯西別墅
柯比意於 1923 年設計這棟以鋼筋和混凝土建造的平頂別墅 La Villa de la Roche，其造型在當時是一項創舉。

巴黎記事

PARIS-19

1914	1916	1918	1920	1922	1924	1926

1919 於鏡宮簽訂凡爾賽和約

1924 巴黎舉行世界奧運
1924 布荷東發表超現實主義宣言

1925 裝飾藝術 (Art Deco) 風格首見於「裝飾藝術展」

EXPOSITI INTERNATIO ARTS DÉCO ET INDUST MODERNE AVRIL-OCT

1914-1918 第一次世界大戰. 馬恩 (Marne) 戰役使巴黎免於德軍威脅，但有顆砲彈擊中聖傑維聖波蝶教堂

第一次世界大戰的軍人裝扮

1920 舉行無名陣亡將士的葬禮

為了紀念在大戰中犧牲的無名將士，凱旋門下從此燃亮紀念焰火

1940年代流行服飾
二次世界大戰後，服裝設計的靈感來自軍裝。

屋頂布置成花園。

郵局海報
1930年代，法國開闢了空運郵件的航線，尤其是往返法屬北非的航線。

臥房在飯廳樓上。

後面廚房裝了玻璃屋頂，採光良好。

車庫位於地面層。

戶平排列。

舊時的投卡德侯宮 (Trocadéro) 因世界博覽會而改成夏佑宮 (198頁)

何處可見前衛的巴黎
現今拉侯西別墅是柯比意基金會的一部分，坐落於巴黎郊區的奧特意 (Auteuil)。朗格洛瓦電影博物館 (199頁) 則有法國電影的回顧影片。對此時期時裝有興趣者，不可錯過流行及服飾博物館 (201頁)。

系列小說「克勞汀」
高蕾特 (Colette Willy) 的系列小說「克勞汀」(Claudine) 在1930年代獲得極大迴響。

現代的巴黎

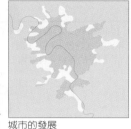

故總統密特朗
(François Mitterrand)

1962年展開的更新計畫將瑪黑等殘舊區域整修得頗為宜人。對過往的保存是故總統密特朗「大建設」(Grand Traveaux) 計畫之部分；因此歷史性建築與藝術藏品變得更為可親，如大羅浮計劃 (見122頁) 與奧塞美術館 (見144頁) 的興建。此計畫更藉巴士底歌劇院 (見98頁)、科學工業城 (見236頁) 等重要建築與現代呼應；再加上拉德芳斯 (見255頁) 和新凱旋門，巴黎已準備好躍入21世紀。

城市的發展
■ 1959年 □ 現今

新凱旋門的長寬都大於聖母院。它與香榭大道凱旋門、羅浮宮金字塔位於同一軸線上。

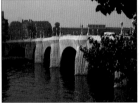

克里斯多的「新橋」

保加利亞裔藝術家克里斯多於1985年以用帆布包捆巴黎諸橋中歷史最悠久的新橋於 (見86頁)，完成地景藝術創作。

西蒙波娃
Simone de Beauvoir
這位深具影響力的哲學家同時也是沙特的伴侶；致力於1950年代的婦女解放運動。

百貨商場

雪鐵龍 *DS* 型汽車
這款1956年面世的車型因有現代感的線條而聲譽卓

巴黎記事

		1958 第五共和開始，戴高樂任總統		重新整修的蘇比士宅邸	1964 重新劃分大巴地區 (Île-de-France) 1969 磊阿勒原中央市場	
1945	1950		1955	1960	1965	
	1950 興建聯合國教科文組織大樓和法國廣播電台博物館 (Musée de Radio-France, 見200頁)		1962 馬勒侯 (André Malraux) 重整巴黎舊市區和古蹟 戴高樂		1968 巴黎發生學潮和工潮	

香奈兒時裝
巴黎是世界流行服飾
的中心,每年都有
大型服裝秀。

馬恩-拉-伐雷
Marne-la-Vallée
在馬恩-拉-伐雷地區、巴黎
迪士尼樂園附近有巨大喇叭
狀外觀的複合式住宅。

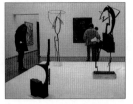

龐畢度中心 *Centre Pompidou*
國立現代美術館位於龐畢度中心
(見110-113頁) 內。

飛雅特 (Fiat) 大廈
是歐洲最高樓之一。

巴士底歌劇院
1989年,法國革命兩百
週年紀念時開幕啓用。

五月學潮
1968年5月,學生因反越戰走上
拉丁區 (quartier Latin) 街頭抗
議,並演變成對政府的不滿,示
威活動很快蔓延到勞工階層,引
發一場幾乎癱瘓整個國家的罷
工。戴高樂 (C. de Gaulle) 總統雖
平息了風暴,聲望卻因此嚴重下

學生遭到逮捕

法國國家工業技術
中心 (Palais du
CNIT) 是拉德芳斯
區最早的大樓。

拉德芳斯 *La Défence*
每天有3萬人通勤到這個1958年開始建造的
巨型商業中心工作。

1977 龐畢度中心開幕.
席哈克當選1871年
以來首任巴黎
民選市長

1985 克里
斯多用
帆布包捆
新橋

| 1975 | 1980 | 1985 | 1990 |

1973 興建蒙帕那斯大樓及
巴黎環城公路

慶祝法國大革命兩百
週年的遊行群眾

1989 法國革命
兩百週年紀念

1980 教宗若望保祿二世訪
問巴黎,受到廣大民眾歡迎

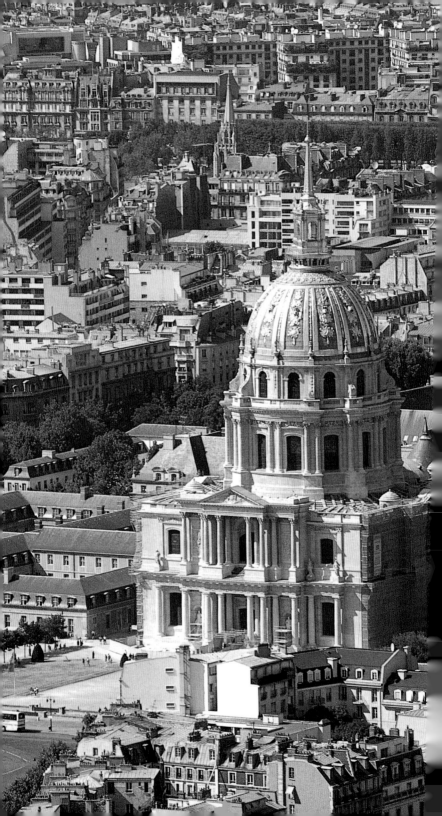

巴黎的魅力

本書將分14區介紹巴黎近300個有趣地方，涵蓋的旅遊點從古代巴黎監獄和恐怖的斷頭台 (見81頁)，到最現代化的巴士底歌劇院 (見98頁)；從位於伏塔街 (rue Volta) 3號 (見103頁) 巴黎最古老的房子之一，到優雅的畢卡索美術館 (見100-101頁)。爲了讓旅程收穫最多，以下20頁的「巴黎之最」彙整出精簡的旅遊導覽，將巴黎的博物館及美術館、歷史性教堂、公園、廣場，以及在巴黎佇留過的名人做概括和個別的詳細介紹。開始時不妨從下面11個最吸引觀光客的旅遊點展開浪漫之旅。

巴黎絕佳參觀點

拉德芳斯
見255頁

聖禮拜堂
見88-89頁

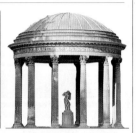

凡爾賽宮
見248-253頁

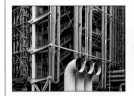

龐畢度中心
見110-113頁

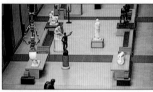

奧塞美術館
見144-147頁

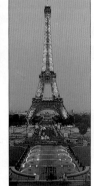

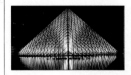

羅浮宮
見122-129頁

盧森堡公園
見172頁

艾菲爾鐵塔
見192-193頁

布隆森林
見254-255頁

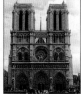

聖母院
見82-85頁

凱旋門
見208-209頁

巴黎傷兵院 (Hôtel des Invalides) 旁的圓頂教堂

巴黎名人故居

　　巴黎吸引過無數世界奇才。對渴望展現
自我和盡情生活的人來說，巴黎是一個天
堂。1801年就任的美國總統傑佛遜，曾於
1780年代住在香榭大道附近，他形容巴黎
是「每個人的第二故鄉」。歷經幾個世紀，
巴黎收容過許多國家的國王及政治流亡
者，尤其是來自美國、蘇聯、中國和越
南；許多日後家喻戶曉的畫家、作家、詩
人和音樂家也都曾佇留巴黎。所有人都無
法抗拒這個城市的魅力：它的美、
它的品味、它獨特的生活方
式，當然還有它考究的
美食。

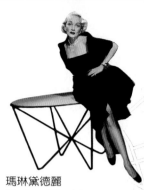

瑪琳黛德麗
Marlene Dietrich
這位德裔歌手 (1901-1992) 曾在
奧林匹亞音樂廳 (見337頁)
舉辦過數場她個人表現
最好的演唱會。

Champs-Élysées

Quartier de Chaillot

S　E　I　N　E

Quartier des Invalides et
tour Eiffel

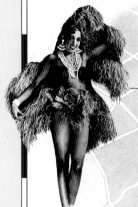

約瑟芬·貝克
Josephine Baker
「巴黎夜總會皇后」約瑟芬·貝克 (1906-
1975) 早期在香榭麗舍劇院 (見334頁) 表
演。1925年，她全身一絲不掛大膽演
出，只在腰際掛了一串香蕉，刻意扭動
臀部，因而大出風頭。

華格納 *Richard Wagner*
華格納 (1813-1883) 曾為了
躲債而由德國搬遷至雅各街
(rue Jacob) 14號。

Montpar

羅曼波蘭斯基
Roman Polanski
這位波蘭導演 (1933-, 圖左) 經常出
現在圓頂咖啡廳 (見311頁)。

0公里　　　　　　　1

0英哩　　　　0.5

Montmartre

達利 *Salvador Dali*

超現實主義藝術家達利 (1904-1989) 於 1929 年遷居巴黎，晚期長住在希佛里路 228 號的摩利斯旅館 (見 281 頁)。蒙馬特達利展示空間固定展出其作品 (見 222 頁)。

畢卡索 *Pablo Picasso*

西班牙藝術家畢卡索 (1881-1973) 曾蟄居在「濯衣船」藝術村 (見 226 頁)。

梵谷 *Vincent Van Gogh*

荷蘭畫家梵谷 (1853-1890) 曾和弟弟塞奧同住過樂比克街 (rue Lepic) 56 號。

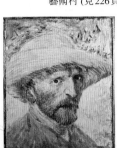

Quartier de
l'Opéra

Quartier des Tuileries

Beaubourg et
Les Halles

Le Marais

Germain-des-
Prés

Île de la Cité

Île St-Louis

Quartier Latin

Quartier du
Luxembourg

Quartier du Jardin
des Plantes

N

紐瑞耶夫 *Rudolf Nureyev*

這位蘇俄芭蕾舞星 (1938-1993) 曾任巴黎歌劇院芭蕾舞團 (見 335 頁) 總監。

托洛斯基
Leon Trotsky

在 1917 年俄國革命之前，布爾什維克的領導者托洛斯基 (1879-1940) 和列寧經常光顧圓頂咖啡廳 (見 311 頁)。

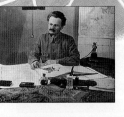

王爾德 *Oscar Wilde*

這位愛爾蘭作家 (1854-1900) 從瑞汀 (Reading) 監獄被釋後抵法，逝於歐德勒旅館 (見 281 頁)。

巴黎名人

　　巴黎一直是法國的經濟、政治及藝術軸心。幾世紀以來，許多傑出人士從國外及法國各地來到這裡，吸取它特有的精神泉源。他們也同時留下足跡回饋這塊土地：藝術家們帶來新浪潮，政治家孕育新的思想學派，音樂創作者及導演發展新風格，而建築師們塑造出新的環境。

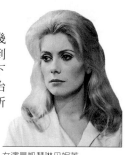

女演員凱瑟琳丹妮芙

藝術家

尤特里羅的作品「聖心堂」
(Sacré-Coeur, 1934)

　　18世紀初華鐸 (Jean-Antoine Watteau) 在巴黎劇院找到創作靈感；半世紀後，洛可可畫家福拉哥納爾 (Jean-Honoré Fragonard) 因革命而破產，在巴黎終其一生。巴黎是印象主義的發源地，印象派創始畫家莫內、雷諾瓦及希斯里在巴黎一間畫室相遇、互

相激盪；1907年，畢卡索在「濯衣船」(Bateau-Lavoir，見226頁) 畫下立體派早期作品「亞維農姑娘」。布拉克、莫迪里亞尼、夏卡爾也曾是此處住客。羅特列克在蒙馬特飲酒作畫；達利則經常流連超現實派的大本營西哈諾咖啡屋 (Café Cyrano)。巴黎畫派後聚集到蒙帕那斯，雕塑家羅丹、布朗庫西和查德金都住在這一帶。

政治領袖

　　西元987年巴黎伯爵卡佩登基爲法王，宮廷設於西堤島。路易十四、十五、十六定居凡爾賽宮 (見248-253頁)；拿破崙則偏愛杜樂麗宮。黎希留樞機主教創建法蘭西學院和王室宮殿 (見120頁)；艾麗榭宮爲 (見207頁) 法國總統官邸。

電影和導演

　　巴黎一直是法國電影的中樞，戰前及戰後的法國傳統電影經常選在 Boulogne 和 Joinville 的製片廠拍攝，如卡內 (Marcel Carné) 拍「北方旅館」時便在此搭建聖馬當運河的場景。高達和其他新浪潮導演則喜歡拍外景；高達導演、楊波貝蒙和珍西寶主演的「斷了氣」(1960) 就在香榭大道拍攝。夫妻檔西蒙仙諾 (Simone Signoret) 和尤蒙頓 (Ives Montand) 的家位於西堤島。凱瑟琳丹妮芙 (1943-) 和伊莎貝艾珍妮 (1955-) 都爲了要離服裝設計師近一點，而住在巴黎市內。

音樂家

　　管風琴家哈默 (J. P. Rameau) 也是和聲學的先驅；他與聖厄斯塔許教堂 (見114頁) 密不可分。白遼士的「頌歌」(Te Deum)、李斯特的「莊嚴彌撒」也分別於1855年和1866年在此首演。偉大的管風琴音樂世家庫普蘭 (Couperins) 則在聖傑維聖波蝶教堂發表作品。許多才華洋溢的人曾在加尼葉歌劇院 (見215頁) 演出，但

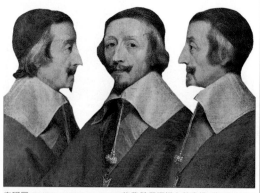

向班尼 (Philippe de Champaigne) 的黎希留樞機主教畫像 (約 1635)

當時都未獲重視：華格納的「唐懷瑟」被喝倒采；比才的「卡門」噓聲四起；德布西的「佩雷亞與梅莉桑」也遭遇相同命運。然而女高音卡拉絲曾轟動巴黎。作曲家兼指揮家布列茲則協助創立聲響及音樂研究協會 (見333頁)。擅長演唱懷舊香頌的女歌手皮雅芙 (見233頁) 由街頭出身終至巡迴世界演唱；有一座紀念館展示她個人生平及作品。

凡爾賽的大堤亞儂宮，1668年由勒渥所興建

堂。勒渥除了和蒙莎設計過凡爾賽宮等數座王宮之外，還興建聖路易島上的都市民宅。卡布里葉是小堤亞儂宮 (見249頁) 和協和廣場 (見131頁) 的設計師。歐斯曼廣闢林蔭大道，賦予巴黎現代城市性格 (見32-33頁)。1889年，艾菲爾建造了巴黎鐵塔；近一世紀後，貝聿銘又為巴黎完成另一新地標──羅浮宮的玻璃金字塔 (見129頁)。

1776年間出版一套百科全書。著有13巨冊「追憶逝水年華」的普魯斯特曾住過歐斯曼大道。聖傑曼德佩區 (見142-143頁) 是存在主義作家活動的中心；海明威與費茲傑羅曾在蒙帕那斯區寫作。碧許的書店曾出版喬艾斯的「尤里西斯」(見151頁)。

荷內 (Jean-Marie Renée) 飾演的卡門 (1948)

建築設計師

巴黎匯聚各類風格的建築。中古的傑出建築師蒙特伊 (P. de Montreuil) 設計了聖母院和聖禮拜

作家

在劇作家莫里哀的時代後，法文被稱為「莫里哀式的語言」。他曾協助創立法蘭西喜劇院，就在他當年居住的黎希留街附近。左岸的歐德翁劇院多演出拉辛 (Jean Racine, 1639-1699) 的劇作。附近有一座狄德羅雕像，他曾於1751至

布朗許畫筆下的普魯斯特 (約1910)

科學家

巴黎以生化學家巴斯德之名命名大道、地鐵站和研究中心 (見247頁) 以紀念之；其寓所和實驗室都完整保存下來。首位分離出愛滋病毒的蒙大涅 (Luc Montagnier) 教授即出身於巴斯德學院。發現鐳元素的居禮先生和夫人也在巴黎從事研究；他們的故事被改編成劇作「舒茲先生的勳章」(Les Palmes de M. Schutz)。

巴黎的異鄉人

1936年，「不愛江山愛美人」的英王愛德華八世 (Edward VIII) 放棄王位，成為溫莎公爵 (Duke of Windsor)，遠走巴黎結婚。巴黎市政府免費出借布隆森林裡的別墅給這對新人。此外周恩來、胡志明、列寧、王爾德、紐瑞耶夫也都曾先後出走巴黎。

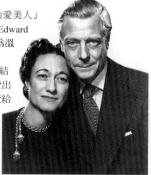
溫莎公爵夫婦

巴黎之最：教堂

天主教堂向來守護著巴黎社會。巴黎的
教堂不但建築風格各有特色，內部裝飾
更令人嘆爲觀止。大多數教堂白天開放
參觀，固定舉行禮拜。巴黎教堂仍保留宗
教音樂的傳統，可花一個下午邊欣賞宏偉
的教堂建築，邊聆聽管風琴樂聲洋溢四
處，或是欣賞古典音樂會 (見333頁)。48至
49頁對巴黎教堂有更完整
的介紹。

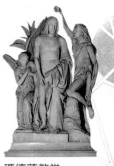

瑪德蓮教堂
La Madeleine
整座教堂呈現希臘羅馬神廟
風格，尤以精緻雕像聞名。

聖傑維聖波蝶教堂
的耶穌受難像

Quartier de Chaillot

Champs-Élysées

Quartier des T

S E I N E

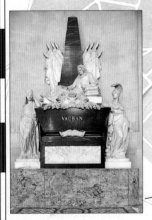

Quartier des
Invalides et tour
Eiffel

St-Germa
Pré

圓頂教堂
Dôme des Invalides
爲紀念長眠此地的國防工程師
佛邦。1840年時拿破崙亦安息
於此。

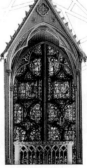

聖禮拜堂
Sainte-Chapelle
這座有精緻彩色玻
璃的禮拜堂堪稱中
世紀之寶。

Montparnasse

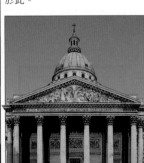

萬神廟 *Panthéon*
原是新古典風格的聖傑內芙耶
芙教堂之靈感來自倫敦的聖保
羅大教堂。

0公里

0英哩　　　　0.5

聖心堂 *Sacré-Coeur*

巨大的長方形教堂中，祭壇上方的拱頂裝飾著梅森 (Luc-Olivier Merson) 設計的巨幅耶穌鑲嵌畫。

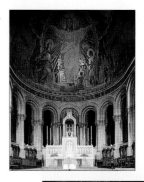

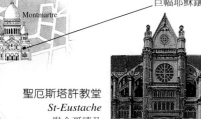

Montmartre

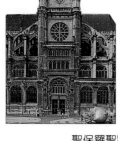

聖厄斯塔許教堂 *St-Eustache*

融合哥德及文藝復興風格，是巴黎最典雅的教堂之一。

er de
éra

聖保羅聖路易教堂 *St-Paul-St-Louis*

這座 1641 年為黎希留樞機主教而建的耶穌會教堂中有許多珍貴家具和擺飾，如這座耶穌像。

N

Beaubourg et
Les Halles

Le Marais

Île de la Cité

Île St-Louis

Quartier Latin

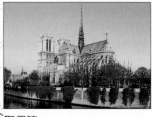

聖母院 *Notre-Dame*

法國大革命時毀損，後來雨果發起活動要求修復。

Quartier du
Luxembourg

Quartier du Jardin
des Plantes

聖賽芙韓教堂 *St-Séverin*

此門引你進入巴黎最精緻的中古教堂之一。

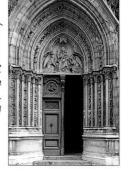

巴黎清真寺 *Mosquée de Paris*

1920 年代興建，高 33 公尺。右圖為其中的拜樓。

巴黎教堂之旅

　　教堂反映出巴黎建築精緻的一面；中古時期是教堂建築最偉大的紀元。法國大革命 (見28-29頁) 時，教堂充作糧倉及兵器庫；但後來又很快地回復過去的光采。許多教堂保留了巧奪天工的繪畫及雕刻，因而享有盛名。

中古時期

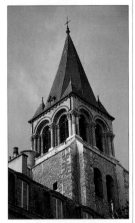

聖傑曼德佩教堂的尖塔

　　大部分法國國王、王后葬於巴黎北郊的聖德尼長方形教堂；這裡是建築史上哥德風格、尖拱和玫瑰窗的發源地，也是巴黎首座哥德式教堂。最優美的哥德式教堂則為聖母院，高度居法國早期教堂建築之冠。它於1163年由許里主教下令動工，直到下一世紀才由謝勒 (Jean de Chelles) 及蒙特伊 (P. de Montreuil) 完成，他們並增建了有半透明玫瑰窗的翼廊。蒙特伊另一傑作是路易九世的皇室專用、雙層結構的聖禮拜堂，是為了供奉耶穌的荊冠而建。巴黎現存最古老的修道院教堂為聖傑曼德佩教堂；貧窮的聖居里安小教堂素樸且具仿羅馬風格；聖塞芙韓教堂、聖傑曼婁賽華教堂和聖梅希教堂則屬火焰式哥德風格。

文藝復興時期

　　16世紀義大利文藝復興運動席捲巴黎，「法國文藝復興式」的建築風格因而誕生。它融合細緻的古典裝飾以及哥德式的巍峨風格，獨樹一幟；最具代表性的是聖艾提安杜蒙教堂，內部給人身處明亮寬廣長方形教堂中的印象。這類風格的教堂還有早期中央市場 (磊阿勒) 區的聖厄斯塔許教堂，和有彩色玻璃及雕刻詩班席的聖傑維聖波蝶教堂。

索爾本教堂的正面

巴洛克和古典時期

　　17世紀大量興建教堂和修道院，當時巴黎正在路易十三、十四的統治下急速擴張。1616年伯斯所建的聖傑維聖波蝶教堂首次運用義大利巴洛克風格。巴洛克風格傳到法國後已經收斂許多，以符合法國品味和啟蒙運動下的理性基調 (見26-27頁)；因此教堂樑柱和圓頂形式散發出和諧巍峨的古典氣息，勒梅司耶於1642年為黎希留樞機主教建造的索爾本教堂即為一例。而封索瓦‧蒙莎為紀念太陽王誕生而建的恩典谷教堂有繪著壁畫的圓頂，裝飾較為壯麗繁複。本時期的代表作是由蒙莎所設計、金光閃閃的圓頂教堂。耶穌會的奢華可由

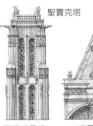

聖傑維聖波蝶教堂的玻璃窗

高塔、圓頂和尖頂的教堂建築形式

從天主教時期一開始，巴黎的天際線就由教堂建築勾勒出來。哥德式風格的聖賈克塔呈現中古時期對防衛塔形式的偏好。聖艾提安杜蒙教堂尖的山牆和圓弧形的山牆則是從哥德式進入文藝復興式的過渡風格。圓頂常運用於法國的巴洛克建築，尤其以恩典谷教堂為代表。聖許畢斯教堂排列簡潔的樓塔和柱廊則是典型的新古典表現。聖克婁蒂德教堂精雕細琢的尖頂，說明了19世紀末哥德式風格的復興。而現代的地標包括了有尖形拜塔的清真寺。

聖賈克塔　　聖艾提安杜蒙教堂

哥德式風格　　文藝復興風格

模仿羅馬的耶穌教堂 (Gesú) 而興建的聖保羅聖路易教堂看出。而布呂揚設計的硝石庫禮拜堂和巴黎傷兵院的聖路易教堂線條簡單工整。其他古典風格教堂還有加爾默羅會的聖喬瑟夫教堂及18世紀銀行家的聖荷許教堂。

新古典風格

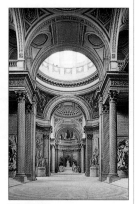

萬神廟內部

18世紀後半至19世紀初，法國極鍾情於希臘羅馬文化。由於龐貝的挖掘和義大利建築師 Andrea Palladio 的影響，一個沈迷於古文化、幾何形式和工程技巧的建築時代於焉誕生。蘇芙婁設計的聖傑內芙耶芙教堂於1773年動工，後來改為萬神廟。柱列環繞的圓頂造型取自倫敦聖保羅大教堂，架在4根宏德雷設計的支柱上，連接4座大拱門。沙凡德尼 (G. N. Servandoni) 1733年首於聖許畢斯教堂興建列柱群正面，原有兩層巨大柱廊；因雷擊損壞今已不見原來頂部的山牆。瑪德蓮教堂是拿破崙為慶祝勝利而蓋，雖然它今天已變成教堂，但仍保留了希臘羅馬神廟的型式。

法蘭西第二帝國及現代風格

高爾於1846年興建的聖克婁蒂德教堂是首座哥德式復興風格 (又稱「宗教風格」) 教堂，也是此風格之代表作。第二帝國時歐斯曼 (見32-33頁) 規劃的新興地區造了許多豪華教堂；最具代表性的是馬勒謝伯大道、瑪德蓮大道口，巴勒達 (V. Baltard) 興建的聖奧古斯丁教堂；它於開闊空間中驚人地融合了宗教藝術和金屬結構。19世紀末所建的聖心堂被視為挑釁之作。波都 (A. de Baudot) 結合新藝術與回教風格以設計傳福音者聖約翰教堂。1920年代的巴黎清真寺屬西班牙摩爾式風格，有著大內院及噴泉，木造部分則使用珍貴建材如香柏與桉樹。

傳福音者聖約翰教堂回教風格的拱門

巴洛克和古典風格

恩典谷教堂　聖許畢斯教堂

新古典風格

聖克婁蒂德教堂

第二帝國風格

巴黎清真寺

現代風格

巴黎之最：公園及花園

　　很少大都會能像巴黎一樣擁有風格繁多的花園及公園。3百年來，它們在城市生活中扮演不可或缺的角色，也反映出不同的時代風格。布隆森林和凡仙森林草木茂盛，像是兩片肺葉把巴黎保護在中央；庭園造型優雅的盧森堡公園及杜樂麗花園則位於市中心，為想要尋求片刻安靜的城市人提供了僻靜的綠地。

蒙梭公園
Parc Monceau
這座英國式公園有許多
巖洞、百年老樹
和奇花異草。

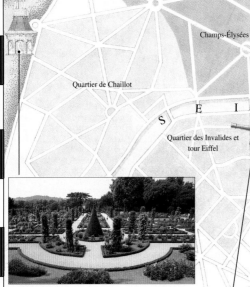

Champs-Élysées

Quartier l'Opéra

Quartier de Chaillot

Qua Tu

S　E　I　N　E

Quartier des Invalides et tour Eiffel

St-Germain-
Prés

Quartie
Luxem

Montparnasse

布隆森林 *Bois de Boulogne*
巴嘉戴爾花園 (Parc de Bagatelle)
位於森林中，有各種不同植栽和
著名的玫瑰園。

巴黎傷兵院廣場
*Esplanade des
Invalides*
草坪、菩提樹一直
延伸到塞納河畔。

杜樂麗花園
Jardin des Tuileries
以池塘、花壇和麥約
(Aristide Maillol) 的青銅
像著名，是巴黎最古老
公園之一。

秀蒙丘公園
Parc des Buttes-Chaumont
人造鐘乳石巖洞特意
建在一座起伏的丘陵上，
為不斷發展的城市提供一塊綠地。

綠林盜公園
Square du Vert-Galant
位於西堤島的西端，因
亨利四世的綽號而
得名。

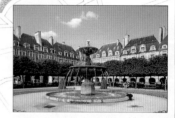

孚日廣場 *Place des Vosges*
1612年興建完成，是巴黎
最古老的廣場，也被公認為
世界最美的廣場之一。

Beaubourg et
Les Halles

Le Marais

Île de la
Cité

Île St-Louis

Quartier Latin

植物園
Jardin des Plantes
植物園中栽種了好幾千種
來自世界各地的植物。

Quartier du Jardin
des Plantes

盧森堡公園
Jardin du Luxembourg
佔地廣袤，處處可見各
種雕像。是拉丁區真正
靜謐的綠地。

凡仙森林 *Bois de Vincennes*
這片迷人的花園是休憩的好地方。

公園及花園之旅

巴黎到處有綠意盎然的公園、小花園或林蔭成列的廣場;巴黎顯赫的歷史在這些地方呈現出來。拿破崙三世希望建設一個清潔又賞心悅目的環境給子民,因此廣建公園 (見32-33頁),這個目標仍是今天施政的優先考量。巴黎公園各有吸引人的特色;有的適合閒逛、有的適合談戀愛,還有可以玩滾球 (boules) 的地方。

王室宮殿花園, 版畫 (1645)

具歷史性的花園

16世紀獻給凱瑟琳‧梅迪奇 (Catherine de Médicis) 的杜樂麗花園與17世紀獻給瑪麗‧梅迪奇 (Marie de Médicis) 的盧森堡公園是巴黎最古老的公園。同樣出自凡爾賽宮設計師勒諾特之手的杜樂麗花園正位於歷史長流的起點,與羅浮宮 (見122-129頁)、凱旋門 (見208-209頁)、拉德芳斯新凱旋門 (見255頁) 一路遙遙相對。這裡不但保存許多當時的雕塑,更加入現代作品,如麥約 (Aristide Maillol) 刻的裸像。盧森

堡公園比杜樂麗花園有更多綠樹、更隱密,還有一個梅迪奇大噴泉。孩子們可在公園內騎馬、玩蹺蹺板和看木偶戲。如凡爾賽宮的花園一樣,香榭麗舍花園 (Jardins des Champs-Élysées) 最初也由勒諾特設計,19世紀時改為英國風格。裡面有許多美好年代時期建的亭子,還有3家劇院 (Espace Pierre Cardin, Théâtre Barrault 及 Théâtre Marigny);在園內更可捕捉小說家普魯斯特童

盧森堡公園中的悠閒景致

年在此嬉遊的身影。

王室宮殿花園是繁華市區中的寧靜天堂,17世紀由黎希留樞機主教所建,周圍環繞著漂亮拱廊。19世紀建造的蒙梭公園有遊樂場、巖洞,呈現活潑的英國風格。戰神廣場昔為軍事學校的操練場;1889年萬國博覽會在這裡和鄰近的巴黎傷兵院廣場舉行,艾菲爾鐵塔 (見192-193頁) 即為此所建。羅丹美術館的花園精巧可愛。而17世紀建造的植物園有各種植物,還有溫室及小型動物園。

19世紀的公園和廣場

凡仙森林的水生植物園

19世紀巴黎興建了大公園和廣場;此應歸功於拿破崙三世取得政權前流亡倫敦的經驗。倫敦海德公園的草坪及梅菲爾廣場的樹蔭,激發

公園內的建築物

巴黎公園中極吸引人的特色就是林立著各種不同時代的涼亭、小劇台。植物園內的畢豐亭 (Gloriette de Buffon) 不但雄偉高大,更是巴黎最古老的金屬結構建築。凡仙森林的愛情殿 (Temple de l'amour)、布隆森林的東方式寺廟 (Temple oriental)、蒙梭公園的金字塔 (Pyramide),都是較感性時代的反映。而與此對照的是維雷特園區,園區內的現代式涼亭 (Folie) 為混凝土與塗漆鋼骨結構。

埃及式金字塔

蒙梭公園

他還給巴黎綠意和新鮮空氣的決心；當時的巴黎是全歐最髒的首都。在他的指示下，橋樑道路工程局工程師阿爾封 (Adolphe Alphand) 規劃了巴黎西郊的布隆森林和東郊的凡仙森林。他在這兩座森林公園裏興建湖泊、花園和跑馬場，表現出英國庭園景觀。其中最吸引人的是巴嘉戴爾玫瑰園。阿爾封也在市區內蓋了兩座宜人的公園：南邊的蒙蘇喜公園及東北邊的秀蒙丘公園。後者原是古代跑馬場及採石場，現種滿喜馬拉雅山雪松，並蓋了有池塘的假山與古廟；超現實派藝術家特別喜歡在這裏散步。在歐斯曼重建巴黎的計劃中，阿爾封也負責了綠林盜公園，這裡有眺望羅浮宮和法蘭西研究院最好的視野。而盧森堡公園中的天文台大道 (avenue de l'Observatoire) 上有許多卡波 (J. B. Carpeaux) 的雕塑。

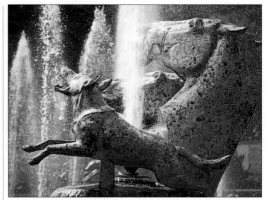

投卡德侯公園的雕像噴泉

蒙蘇喜公園

現代公園

全巴黎最大噴泉所在的投卡德侯公園從夏佑宮平台向下延伸到塞納河邊。1937 年萬國博覽會後，噴泉周圍的景觀曾經重新設計；從此眺望艾菲爾鐵塔，視野遼闊。磊阿勒商場的花園和維雷特園區蘊含了最新的建築規劃精神：多層樓面、小道交錯、還有兒童遊戲空間以及現代雕塑。科學工業城、音樂城和頂點中心也都設在維雷特園區 (見 324-239 頁) 內。聖母院 (見 77-81 頁) 後方的聖貝納堤道 (見 164 頁)、巴士底廣場 (見 28-29 頁) 的兵工廠池塘、羅浮宮 (見 122-129 頁) 到協和廣場 (見 70 頁) 間的塞納河沿岸、聖路易島 (見 262-263 頁)，都是適合水畔漫步的地方。

植物園

布隆森林

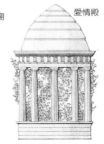

凡仙森林

維雷特園區

畢豐亭　　東方式寺廟　　愛情殿　　現代式涼亭

巴黎之最：博物館及美術館

　　巴黎擁有許多收藏不同年代、項目的各類博物館，有些為世界首屈一指。不少博物館和美術館的建築本身就是一項藝術品；它的外觀更明確定位了展覽內容。例如克呂尼博物館原來是羅馬時期的浴場和哥德式風格的宅邸；而國立現代美術館就設在龐畢度中心這個當代建築的傑作裏面。有些美術館則在藏品和建築本身之間故意凸顯對比：例如一棟17世紀的老宅邸就作為畢卡索美術館之用；奧塞美術館原本是一座火車站。

裝飾藝術美術館
Musée des Arts Décoratifs
由哈鐸 (Armand Rateau) 於1924年代為朗玟 (Jeanne Lanvin) 所裝潢的浴室陳列在此。

Champs-Élysées

Quartier de Chaillot

S E I N E

Quartier des Invalides et la tour Eiffel

Montparna

小皇宮 Petit Palais
收藏了19世紀雕刻家卡波 (Jean-Baptiste Carpeaux) 的許多作品，包括這件「拿著貝殼的捕魚人」。

國立紀枚亞洲藝術博物館
Musée National des Arts Asiatiques Guimet
此館收藏了豐富的亞洲藝術品；右為4世紀的印度佛頭像。

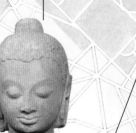

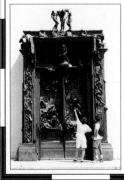

羅丹美術館 Musée Rodin
本館集中收藏了羅丹捐贈給法國政府的作品，這是其中的「地獄門」。

奧塞美術館
Musée d'Orsay
這件19世紀的創作是卡波的「地球四方」(1867-1872)。

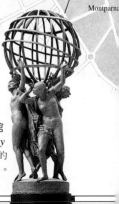

羅浮宮博物館
Musée du Louvre
這裡是世界藝術品的收藏重鎮之一，保存著從古代到19世紀的文明資產。這件巴比倫的漢摩拉比法典是現存最早的法律條文。

龐畢度中心 *Centre Pompidou*
設有工業設計中心、好幾個圖書館以及國立現代美術館，後者收藏1905年至今的作品。

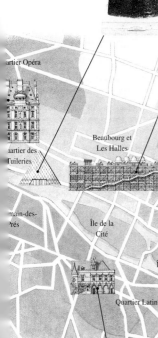

Quartier Opéra

Quartier des Tuileries

Beaubourg et Les Halles

Le Marais

main-des-Prés

Île de la Cité

Île St-Louis

Quartier Latin

Quartier du Luxembourg

Quartier du Jardin des Plantes

畢卡索美術館
Musée Picasso
「雕刻家和他的模特兒」(1931) 是畢卡索1973年逝世後、政府徵收遺產稅所獲得的眾多作品之一。

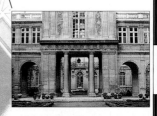

卡那瓦雷博物館
Musée Carnavalet
館藏重點鎖定巴黎的歷史；館外四周的花園非常迷人。

克呂尼博物館
Musée de Cluny
本館主要展示古代和中古時期的藝術。博物館本身有一部分是高盧羅馬時代的浴場古蹟。

0公里	1
0英哩	0.5

巴黎博物館及美術館之旅

巴黎的博物館有許多的寶藏；就以羅浮宮來說，從4百年前就開始收藏藝術品。至於奧塞美術館、畢卡索美術館、龐畢度中心等，都擁有數量豐富質精且重要的藏品。然而除了這些大博物館外，更有上百個特定主題博物館，規模雖非宏大，但仍值得一探。

德拉克洛瓦的「地獄裡的但丁和味吉爾」(1822)，羅浮宮藏

希臘羅馬及中世紀藝術

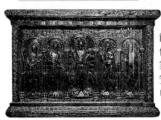
克呂尼博物館的金祭壇

羅浮宮有可觀的希臘羅馬時期雕塑，還有許多中古時期的傑出作品。主要保有中古精品的是克呂尼博物館，收藏有獨角獸織錦毯、原置於聖母院的國王頭像、瑞士巴塞爾 (Basel) 大教堂的金祭壇等；室外西元3世紀的羅馬浴場更是不容錯過。至於聖母院廣場的地下小教堂 (Crypte Archéologique)，則保存了羅馬和中古巴黎的住民遺跡。

古代大師作品

蒙娜麗莎是羅浮宮的第一批收藏，至今已有4百年。這裏還有達文西的其他作品及提香、拉斐爾的畫作。其他如華鐸的「吉爾」(Gilles)、林布蘭的「以馬午斯朝聖者」(Pèlerins d'Emmaüs) 也都珍藏於此。康納克傑博物館的藏品雖然不多，但有18世紀的名畫、家具和藝品。傑克瑪安垂博物館則展出曼帖那 (Mantegna)、烏切羅、林布蘭、夏丹等人的作品。

印象派及後印象派

奧塞美術館收藏的1848至1904年間藝術品居世界之冠。除了印象派及後印象派外，更擁有許多早期寫實主義及19世紀被學院派與沙龍展排拒的作品。在這裡可以欣賞到米勒、竇加、馬內、庫爾貝、莫內、雷諾瓦、塞尚、波納爾、烏依亞爾的傑作；至於高更、梵谷及秀拉的作品因受光線和畫框的影響，展出效果稍差。莫內有許多畫作保存在瑪摩丹美術館；橘園美術館則展出他著名的「睡蓮」(Nymphéas) 系列，及塞尚、雷諾瓦的創作。

有些藝術家的住所或工作室今天已改建成美術館，專門展出他們的作品。位於畢洪宅邸 (Hôtel Biron) 的羅丹美術館透過羅丹的素描、習作和雕刻，展現這位大師完整的創作風貌。德拉克洛瓦美術館位於聖傑曼德佩區的一座花園內，展出這位浪漫派畫家的草圖、版畫和油畫。走進牟侯美術館，則如同進入一個充滿獨角獸、有致命吸引力女人和奇想幻夢的宇宙；牟侯雖然懷才不遇，卻具有深遠的影響力。小皇宮也收藏了19世紀的精采作品，其中有4幅庫爾貝的重要作品。

牟侯作品「死去的詩人」

現代及當代藝術

　　1900至1940年間，巴黎是前衛藝術的中心，珍藏了世界許多現代繪畫和雕刻。龐畢度中心的國立現代美術館集合了1904年至今的作品，以野獸派及立體派著稱，在此可欣賞到馬諦斯、盧奧、布拉克、雷捷、德洛內、杜布菲、法國抽象派、普普藝術及康丁斯基、蒙德里安和馬勒維奇之作。

　　巴黎市立現代美術館的厚重建築屬新古典風格，收藏了德洛內、波納爾、德安、烏拉曼克的作品；馬諦斯的大幅創作「舞蹈」(La Danse, 1932) 尤其值得欣賞。

　　畢卡索美術館位在一座17世紀的宅邸中，是全世界收藏最多畢卡索作品之所在；並有他個人所收藏的其他藝術家作品。橘園美術館主要展出藝術品經紀人吉雍 (Paul Guillaume) 的珍藏。查德金美術館和布爾代勒美術館現址都是他們以前的工作室，可以一窺兩位雕刻家的作品全貌。

家具、裝飾藝術及工藝品

　　巴黎許多博物館專門收藏家具和飾品，年代最久遠的是羅浮宮 (中古世紀至拿破崙時期) 和凡爾賽宮 (17及18世紀)。裝飾藝術博物館的

布爾代勒作品「貝內妻」(Pénélope)

藏品的年代亦可溯至中古世紀，收藏有精緻的玻璃器皿、銀器、壁毯和瓷器。奧塞美術館擁有豐富的19世紀家具，特別是新藝術風格藏品。尼辛-德-卡蒙多博物館原是1910年蒙梭公園邊的一幢別墅，現展出路易十五和路易十六時代的工藝品。

布耶-克里斯多佛勒博物館的燭臺

　　其他重要裝飾藝術藏品可在康納克-傑博物館、卡那瓦雷博物館 (18世紀)、傑克瑪-翁德黑博物館 (法式家具及陶器)、瑪摩丹美術館 (帝國時期)、以及巴黎市立現代美術館 (裝飾藝術風格) 看到。

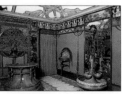

卡那瓦雷博物館的珠寶展示間

主題博物館

　　凡是對史前時代至今的獵具獵槍或動物標本狂熱者應去參觀瑪黑區的格內寇宅邸 (Hôtel Guénégaud, 即狩獵和自然博物館)。這裏同時也展出18世紀烏得利 (Jean-Baptiste Oudry) 和德伯特 (Alexandre-François Desportes) 的動物畫，以及魯本斯和布勒哲爾 (Peter Brueghel) 的作品。喜歡鎖鑰的人可到位於布呂揚宅邸 (Hôtel Libéral Bruand) 的布里卡博物館一窺豐富的古代鎖鑰藏品。

　　喜歡古錢幣和勳章的人可到鑄幣博物館參觀。這裏不但有成套錢幣，由展出的勳章中更可了解當時社會、經濟、政治、文化環境，並可以買到當場打作的紀念幣。郵政博物館則展示了全世界的郵票及郵政史，並有定期更換主題的郵票展。賽達博物館有全世界各時期的煙斗、煙嘴和煙草罐。Charles Bouilhet-Christofle是路易腓力和拿破崙三世的宮廷銀匠，布耶-克里斯多佛勒博物館展示了他所鑄的豪華銀器和銀幣。

時裝及服飾

　　巴黎有兩間服飾博物館：一是嘎黎哈宮的流行及服飾博物館；另一間是流行藝術博物館，位在羅浮宮一端的裝飾藝術博物館內。這裏展示古代至現今的穿著、制服、高級時裝和配件；但由於展品容易損壞，這裡的永久收藏採輪流展出。

嘎黎哈宮的展覽海報

亞洲、非洲及大洋洲藝術

國立紀枚亞洲藝術博物館展出中日韓越藏、中亞東南亞、印度和印尼藝術品，是世界這方面收藏最豐的博物館之一，並有柬埔寨境外最佳的高棉藝術品收藏。

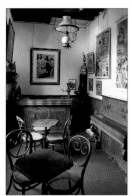

定1999年底完成的整修將有助本館呈現精彩但較少受重視的展品；此亦反應亞洲文明在法國日漸明顯的影響。歐努斯基博物館展出這位銀行家身後捐贈巴黎的收藏，主要是中國藝術品；量少但質精，尤其是青銅器及浮雕。國立非洲及大洋洲藝術博物館位於一幢裝飾藝術風格大樓內，展出從前法殖民地 (北非、撒哈拉沙漠附近、南太平洋) 的藝術品。

斯里蘭卡戲劇用的面具

歷史及社會史博物館

蒙馬特博物館咖啡廳一角

卡那瓦雷博物館 (Musée Carnavalet) 的各個展示廳全和巴黎歷史有關；別忘了參觀法國大革命的部分，還有作家普魯斯特的臥室。巴黎傷兵院的軍事博物館 (Musée de l'Armée)，追溯從查理曼、拿破崙到戴高樂等將領的法國軍事史。在洛可可風格的蘇比士宅邸 (Hôtel de Soubise) 裡，法國歷史博物館提供了許多出自國家檔案館的文件史料。在格樂凡蠟像館 (Musée Grévin) 裡，有誰不認識那些栩栩如生的知名人物？而俯視巴黎最後一片葡萄園的蒙馬特博物館 (Musée de Montmartre) 則見證了蒙馬特區的歷史。

建築和設計

工業設計中心在龐畢度中心舉辦了許多與建築、都市規劃和設計有關的展覽。法國古蹟博物館珍藏了從羅馬時期以來法國史蹟建築的雕刻模型，非常引人入勝。立體地圖博物館展示路易十四和其後幾位國王所建的軍事城堡模型。建築大師柯比意於1923年，為他的收藏家朋友拉侯西 (Raoul La

法國印象派畫家

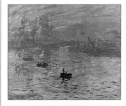

莫內的「印象・日出」

1860年代，當一批年輕畫家開始與學院派的創作觀斷絕時，印象主義，這個19世紀的偉大藝術革命，就在法國誕生了。這批畫家試圖捕捉某一特定時刻眼睛所感覺到的「印象」，並試圖以筆觸捕捉光影的效果；都市生活及風景是他們最喜歡的創作主題。

莫內的素描本

這股潮流並沒有所謂的創立者，不過這些年輕人有好幾位受到馬內 (Édouard Manet, 1832-1883) 和寫實派畫家庫爾貝 (Gustave Courbet, 1819-1877) 的影響，而馬內和庫爾貝描繪日常生活的畫作，經常令學院保守派人士震驚。

1863年的「落選沙龍展」 (Salon des Refusés)，集結了許多參加官方沙龍落選的作品，馬內便是利用這次機會產出他的「草地上的午餐」 (le Déjeuner sur l'herbe)。1874年這群畫家首次舉行聯展，參加的有雷諾瓦 (Auguste Renoir)、竇加 (Edgar Degas)、畢沙羅 (Camille Pissarro)、希斯里 (Alfred Sisley) 和塞尚 (Paul Cézanne)。「印象派」一詞源於莫內描繪薄霧中勒-阿弗禾 (Le Havre) 風景的參展作品「印象・日出」 (Impression, soleil levant) 以

畢沙羅的「豐收」(La Moisson)

柯比意設計的拉侯西別墅起居室 (1923)

Roche) 興建了拉侯西別墅。現在這幢建築屬於柯比意基金會，並展出一些有名建築師設計的家具。

科學及科技

植物園裡的國立博物學博物館包括了古生物學、礦物學、昆蟲學、解剖學、植物學等不同部門，還有一個動物園和植物園。人類博物館則專門展出人類學和史前文化的主題，它透過全世界各個社會的文化和技術，追溯人類演化歷史。就在人類博物館旁邊的海事博物館藉著模型和史料，回顧17世紀以來法國的航海史，並展示許多模型。發現宮主要展示科學發展史；自從維雷特園區的科學工業城揭幕後，這裡的天文館便相形失色。維雷特園區有數層樓，相當廣大，並有一球形的全天幕電影院。

雷諾瓦的「戴玫瑰的卡琵葉樂」(Gabrielle à la rose, 1910)

及一篇諷刺的藝評：「印象、印象，我覺得倒還真是印象。因為這些畫既然如此令我印象深刻，必然是有一些印象在裡面。」

莫內可以說是一位風景畫家，深受英國畫家康斯坦伯 (Constable) 和泰納 (Turner) 的影響。他喜歡到戶外作畫，其他畫家也起而仿效。

這群印象派畫家總共舉辦過7次展覽，最後一次是在1886年。當時官方沙龍的重要性已式微，藝術創作也改弦易轍，新的繪畫流派逐漸代之而起。最著名的新印象派畫家是秀拉 (George Seurat)，他用鉅細靡遺的彩色小點點來組成整幅作品。

事實上，所有印象派的畫作都是到後來才獲得重視與肯定。塞尚一生都被排拒；竇加只賣出過一張畫給美術館；希斯里至死都未被賞識；只有雷諾瓦和莫內在生前就享有成功。今天這群藝術家的才氣不但獲得全世界公認，更吸引各方人士前來細賞與讚歎。

秀拉的「模特兒身影」(1887)

巴黎的藝術家

莫內的
調色盤

巴黎早在路易十四時代 (1643-1715) 就開始吸引藝術家前來，後來更變成歐洲藝術和知識份子的搖籃，這種魅力至今猶存。18世紀所有法國重要的藝術家都聚居在巴黎；19世紀末、20世紀初時，巴黎躍升為現代藝術的殿堂。印象派、立體派等新的繪畫風潮就是在這兒孕育、開花。

巴洛克畫家

向班尼 (Philippe de Champaigne, 1602-1674)
夸茲沃 (Antoine Coysevox, 1640-1720)
吉哈東 (François Girardon, 1628-1715)
勒伯安 (Charles Le Brun, 1619-1690)
勒許爾 (Eustache Le Sueur, 1616-1655)
普桑 (Nicholas Poussin, 1594-1665)
李戈 (Hyacinthe Rigaud, 1659-1743)
維農 (Claude Vignon, 1593-1670)
烏偉 (Simon Vouet, 1590-1649)

洛可可畫家

布雪 (François Boucher, 1703-1770)
夏丹 (Jean-Baptiste-Siméon Chardin, 1699-1779)
法可內 (Etienne-Maurice Falconet, 1716-1791)
福拉哥納爾 (Jean-Honoré Fragonard, 1732-1806)
格茲 (Jean-Baptiste Greuze, 1725-1805)
胡東 (Jean-Antoine Houdon, 1741-1828)
烏德利 (Jean-Baptiste Oudry, 1686-1755)
皮加勒 (Jean-Baptiste Pigalle, 1714-1785)
華鐸 (Jean-Antoine Watteau, 1684-1721)

布雪作品「沐浴的黛安娜」(Diane au bain, 1742) 屬典型的洛可可風格，藏於羅浮宮

1600	1650	1700	1750
巴洛克時期		洛可可時期	新古典主義
1600	1650	1700	1750

1627 烏偉自義大利返國，成為路易十三的宮廷畫家，並將法國繪畫帶入新境界

1667 首次舉行官方沙龍展。起先是每年舉辦，後來改為兩年一次

向班尼作品「最後的晚餐」(La Cène, 約1652, 羅浮宮收藏), 他晚年畫風趨向古典派

1648 皇家繪畫雕塑學院 (Académie Royale de Peinture et de Sculpture) 設立, 幾乎壟斷當時的藝術教育組織

烏偉的「聖殿奉禮」(La Présentation au temple, 1641, 羅浮宮收藏), 運用了巴洛克風格中典型的光影對比手法

17
羅浮
對公眾開

新古典派畫家

大衛 (Jacques-Louis David, 1748-1825)
格羅 (Antoine-Jean Gros, 1771-1835)
安格爾 (Jean-Auguste-Dominique Ingres, 1780-1867)
維傑 · 勒伯安 (Elizabeth Vigée-Lebrun, 1755-1842)

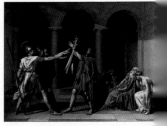

大衛作品「荷瑞希艾的誓盟」(Le Serment des Horaces, 羅浮宮收藏) 屬新古典畫派

浪漫派及寫實派畫家

庫爾貝 (Gustave Courbet, 1819-1877)
杜米埃 (Honoré Daumier, 1808-1879)
德拉克洛瓦 (Eugène Delacroix, 1798-1863)
傑利柯 (Théodore Géricault, 1791-1824)
魯德 (François Rude, 1784-1855)

「在奧南的葬禮」
(L'Enterrement à Ornans, 1850)
使庫爾貝成為寫實主義的代表
畫家 (奧塞美術館收藏)

魯德著名的作品「1792年志
願軍出征」(Le célèbre
Départ des Volontaires de
1792 ,1836, 見209頁)

現代畫家

阿普 (Jean Arp, 1887-1966)
巴爾丟斯 (Balthus, 1908-)
布朗庫西 (Constantin Brancusi, 1876-1957)
布拉克 (Georges Braque, 1882-1963)
畢費 (Bernard Buffet, 1928-)
夏卡爾 (Marc Chagall, 1887-1985)
德洛內 (Robert Delaunay, 1885-1941)
德安 (André Derain, 1880-1954)
杜布菲 (Jean Dubuffet, 1901-1985)
杜象 (Marcel Duchamp, 1887-1968)
葉普斯坦因 (Jacob Epstein, 1880-1959)
恩斯特 (Max Ernst, 1891-1976)
傑克梅第 (Alberto Giacometti, 1901-1966)
葛利斯 (Juan Gris, 1887-1927)
雷捷 (Fernand Léger, 1881-1955)
馬諦斯 (Henri Matisse, 1869-1954)
米羅 (Joan Miró, 1893-1983)
莫迪里亞尼 (Amedeo Modigliani, 1884-1920)
蒙德里安 (Piet Mondrian, 1872-1944)
畢卡索 (Pablo Picasso, 1881-1973)
盧奧 (Georges Rouault, 1871-1958)
聖法勒 (Niki de Saint-Phalle, 1930-)
史丁 (Chaïm Soutine, 1893-1943)
史塔艾勒 (Nicolas de Staël)
丁格利 (Jean Tinguely)
尤特里羅 (Maurice Utrillo, 1883-1955)
查德金 (Ossip Zadkine, 1890-1967)

1904 畢卡索
定居巴黎

1886
梵谷到巴黎

1874
印象派第一
次展覽

1905 「野獸派」出現,是現代
藝術第一個「主義」(ism)

傑克梅第作品
「站立的女人 II」
(見113頁)

1850	1900	1950
義主義/寫實主義	印象派	現代藝術
1850	1900	1950

1863 馬內
「草地上的午餐」(Le
Déjeuner sur l'herbe)
因表達手法「傷風敗
俗」,在落選沙龍中
掀起軒然大波。
他1865年展出的另一
幅畫作「奧林匹亞」
(Olympia) 也同樣引
發爭議 (144頁)

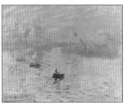

莫內「印象・日出」(Impression,
soleil levant, 1872) 是「印象派」
一詞的起源

1938
國際超現實
派展覽

1977 龐畢度
中心揭幕

印象派及後印象派畫家

波納爾 (Pierre Bonnard, 1867-1947)
卡波 (Jean-Baptiste Carpeaux, 1827-1875)
塞尚 (Paul Cézanne, 1839-1906)
竇加 (Edgar Degas, 1834-1917)
高更 (Paul Gauguin, 1848-1903)
馬內 (Edouard Manet, 1832-1883)
莫內 (Claude Monet, 1840-1926)
畢沙羅 (Camille Pissarro, 1830-1903)
雷諾瓦 (Pierre-Auguste Renoir, 1841-1919)
羅丹 (Auguste Rodin, 1840-1917)
盧梭 (Henri Rousseau, 1844-1910)
秀拉 (George Seurat, 1859-1891)
希斯里 (Alfred Sisley, 1839-1899)
羅特列克 (Henri de Toulouse-Lautrec,
1864-1901)
梵谷 (Vincent Van Gogh, 1853-1890)
烏依亞爾 (Edouard Vuillard, 1868-1940)
惠斯勒 (James Abbott McNeill Whistler,
1834-1903)

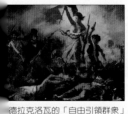

德拉克洛瓦的「自由引領群眾」
(La Liberté guidant le peuple,
1830) 是浪漫派傑作

819 傑利柯創作的「美杜莎之
ₑ」(Le Radeau de la Méduse) 是
國浪漫派傑作之一 (見124頁)

丁格利和聖法勒的作品
伊果・史特拉汶斯基噴泉
(La fontaine Igor
Stravinsky, 1980, 龐畢度中心)

巴黎四季

　　巴黎的魅力在春天時最令人無法抵擋。6月起巴黎漸出現觀光人潮，所有的目光都轉向法國網球公開賽 (Roland Garros)。接著是7月14日國慶日在香榭大道的遊行和前一晚的街頭狂歡；熱鬧的7月在環法自行車大賽 (Tour de France) 中落幕。8月時巴黎人全去度假了，到了9月學生才開學、上班族回籠。10月有一連串的爵士音樂節，新電影、新戲碼上演。白晝越來越短，意味著聖誕節將臨，商店也開始妝點布置。

　　各項活動的舉行日期每年不盡相同，可查閱藝文娛樂情報誌，或詢問Allô Sports資訊服務中心 (見343頁)；旅遊服務中心 (見351頁) 並出版全年活動日程表。

春季

　　巴黎每年的兩千萬觀光客中有許多人在春天造訪巴黎。這時節氣候溫和，有各種節慶、音樂會和體育活動。飯店往往推出週末住宿套裝組合，通常包括爵士音樂會或是博物館入場券。

3月

● 花展 (Expositions Florales)：巴嘉戴爾花園 (254頁) 和凡仙森林 (246頁)。● 皇冠巡迴遊樂場 (Foire du Trône, 3月最後1週到6月初)：凡仙森林Reuilly草坪 (246頁)。● 國際馬術競賽 (Jumping international de Paris, 第3週)：巴黎-貝希綜合體育館 (342-343頁)。● 國際農產展 (Salon International d'Agriculture, 首週)：凡爾賽城門展覽公園 (Parc des Expositions de Paris, Porte de Versailles)。●

巴黎國際馬拉松邀請賽

1990年法國網球公開賽

冰上假期 (Holiday On Ice, 3月初到4月中)：溜冰表演。體育宮 (Palais des Sports, 1 place de la Porte de Versaille, 75015)。● SAGA (第1週)：大皇宮，繪畫展售。● 三月骨董展 (Salon de Mars，最後1週)：巴黎最重要的骨董展售。戰神廣場 (191頁)。

4月

● 青年畫家展 (Salon de la jeune peinture，第2, 3週)：大皇宮。● 國際古典音樂展 (Musicora，第2週)：大皇宮 (206頁)。● 聲光表演 (Son et Lumière，至9月)：巴黎傷兵院 (184-189頁)。● 收藏家展 (Collectiomania，最後週末)：於Espace d'Austerlitz (30, Quai d'Austerlitz)。● 莎士比亞戶外戲劇節 (Festival du jardin Shakespeare, 10月止)：戶外古典戲劇表演，布隆森林 (254頁)。

5月

● 左岸方場骨董展 (5月中為時1週，324-325頁)。● 法國足球錦標賽決賽 (Finale de la Coupe de France，第2週)：王子球場 (342-343

盧森堡公園的春景

頁)。● 水舞表演 (Grandes eaux musicales，至10月止)：凡爾賽宮 (248-253頁) 露天。● 巴黎國際馬拉松邀請賽 (5月中)：從協和廣場到凡仙堡。

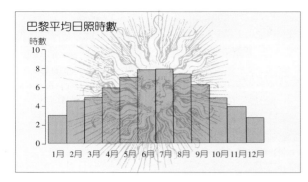

巴黎平均日照時數

日照時數
巴黎夏天的白晝很長，甚至到晚上9、10點才天黑；冬天卻難得有看得到陽光的日子。

夏季

法國網球公開賽揭開了節慶季節；各項活動陸續舉行，直至7月。此時法國人多開始計劃假期，國慶日有盛大的閱兵遊行。

6月

●聖德尼音樂節 (Festival de

夏季的盧森堡公園

St-Denis, 6至7月)：在聖德尼長方形教堂演出大型合唱作品 (333-334頁)。●電影節 (Fête du cinéma)：票價特別優待 (340頁)。●瑪黑藝術節 (Les Fêtes au Marais，第2, 3週)：在瑪黑區有音樂、戲劇、展覽等。●音樂節

1991年以香榭大道為終點的環法自行車大賽

(Fête de la musique，6月21日夏至)：專業或業餘樂手都可不經申請在巴黎各地公開演出。●布隆森林巴嘉戴爾花園的玫瑰花季 (254頁)。●法國網球公開賽 (Internationaux de France de tennis，第1週)：侯隆‧加侯球場 (Stade Roland-Garros, 343頁)。●咖啡館侍者賽跑 (Course des garçons de café，6月中的週日)：捧托盤從共和廣場跑到巴士底廣場 (98頁)。●國際滾球聯賽 (Tournoi international de pétanque)：呂得斯圓形劇場 (Arènes de Lutèce)，洽法國

滾球暨鄉間遊戲協會 (343頁)。●航太展 (Salon de l'aéronautique et de l'espace，兩年一次的6月中)：布捷 (Bourget) 機場。●黛安娜大獎賽馬 (Prix de Diane，第2個週日)：香提伊跑馬場 (Hippodrome de Chantilly)。

7月

●巴黎夏季藝術節 (Festival de Paris，至9月底)：演出舞蹈、歌劇、古典音樂。●環法自行車大賽 (Tour de France, 7月底)，終點在香榭大道。

7月14日閱兵遊行

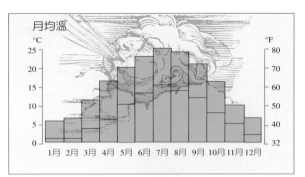

月均溫

°C

°F

25

20

15

10

5

0

80

70

60

50

40

32

1月　2月　3月　4月　5月　6月　7月　8月　9月　10月　11月　12月

氣溫

巴黎7、8月間天氣炎熱，讓人昏昏欲睡；春、秋天比較涼爽，最是宜人；12月到2月很冷，但很少結冰。

秋季

巴黎的9月由新上檔電影和戲劇拉開序幕，明星穿梭在香榭大道上參加各個首映典禮。巴黎是世界最大的會議中心；9月起的商展主題從健康保健、生態、童裝到休閒育樂應有盡有。

9月

● 國家古蹟日 (Journées du patrimoine，通常是第3週有兩天)：300座歷史建築、政府部門、古蹟和博物館免費開放。● 大巴黎地區音樂節 (Festival d'Île-de-France，9月至10月底的週末)：古典、爵士等音樂表演。● 凡爾賽巴洛克藝術節 (Festival baroque de Versailles，9月中至10月中)：凡爾賽宮有音樂、舞蹈和戲劇表演 (333-334頁)。● 巴黎秋季藝術節 (Festival d'automne à Paris，9

凱旋門大獎賽馬 (10月)

月中至12月底)：音樂、舞蹈、戲劇活動 (333-334頁)。

10月

● 巴黎網球公開賽 (Open de tennis de Paris，第3週)：巴黎-貝希綜合體育館 (342-343頁)。● 宗教藝術節 (Festival d'Art sacré，至12月24日)：聖許畢斯、聖厄斯塔許、聖傑曼德佩等教堂。● 國際當代藝術展售會 (Foire International d'Art Contemporain，月中舉行1週)：大皇宮。● 巴黎爵士音樂節 (Festival de Jazz de Paris，後兩週)：國際爵士

團體和樂手群聚巴黎 (337頁)。● 世界車展 (Mondial de l'Automobile，第1, 2週，兩年1次)：15區凡爾賽城門的展覽公園 (Parc des

爵士吉他手梅歐拉 (Al di Meola) 在巴黎開音樂會

Expositions, porte de Versailles 75015)。● 凱旋門大獎賽馬 (Prix de l'Arc de Triomphe，第1週)：朗鄉跑馬場 (Hippodrome Longchamp)。

11月

● 攝影月 (Mois de la Photo，至1月)：美術館及畫廊均推出攝影展。● 16區骨董展 (5日至15日)：奧特意草坪 (pelouse d'Auteuil, place de la Porte-de-Passy, 75016)。

秋天的凡仙森林

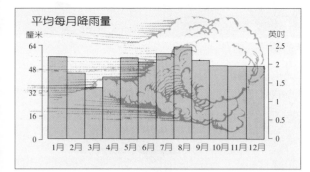

平均每月降雨量

毫米 / 英吋

1月 2月 3月 4月 5月 6月 7月 8月 9月 10月 11月 12月

降雨量
7、8月的巴黎最熱，也最潮濕；6月時有雷雨。春天偶爾下冰雹；冬天有時下雪。

冬季

　　巴黎不常下雪，氣候可說並不酷寒。晴天時空氣雖冷卻格外清新，塞納河邊常可見到散步遊客和一對對戀人。聖誕節時百貨公司的櫥窗吸引了無數大人小孩。

12月

● 船舶展 (Salon nautique，第1, 2週)：15區凡爾賽城門展覽公園。● 馬展 (Salon du cheval et du poney，第1、2週)：凡爾賽城門展覽公園。● 市府耶穌馬槽 (Crèch de l'Hôtel de Ville, 12月初至1月初)：市府廣場的柱頭下由拉丁美洲藝術家搭建。
● 聖誕燈火 (Illuminations de Noël，至1月)：加尼葉歌劇院及附近大道、王室街 (rue Royale) 和佛布-聖多諾黑街

巴黎難得見到的杜樂麗公園雪景

(rue Faubourg St-Honoré)、蒙田大道與香榭大道 (207頁)。● 子夜彌撒 (Messe de minuit, 12月24日)：聖母院 (82-85頁)。

1月

● 路易十六紀念彌撒 (離1月21日最近的週日)：第8區的贖罪禮拜堂 (Chapelle Expiatoire)。● 流行服裝秀 (Défilés de mode, 316頁)。

2月

● 發現展 (Découvertes，第1週)：大皇宮 (206頁)，國際青年藝術家及新畫廊聯展。● 五國橄欖球聯賽 (Tournoi des Cinq Nations，第2、3週和3月)：王子球場 (343頁)。● 「18點18法郎」 (18 Heures-18 Francs，第1週)：下午6點的電影只需18法郎。

流行服裝秀

國定假日
● 元旦 (1月1日) ● 復活節 (Pâque) 後的週一 ● 勞動節 (Fête de Travail, 5月1日) ● 勝利紀念日 (5月8日) ● 耶穌升天節 (Ascension, 復活節後第6個週四) ● 聖靈降臨節 (Pentecôte, 耶穌升天節後第2個週一) ● 國慶日 (7月14日) ● 聖母升天節 (Assomption, 8月15日) ● 諸聖禮節 (Toussaint, 11月1日) ● 停戰紀念日 (Armistice, 11月11日) ● 聖誕節 (12月25日)

聖誕節時的艾菲爾鐵塔

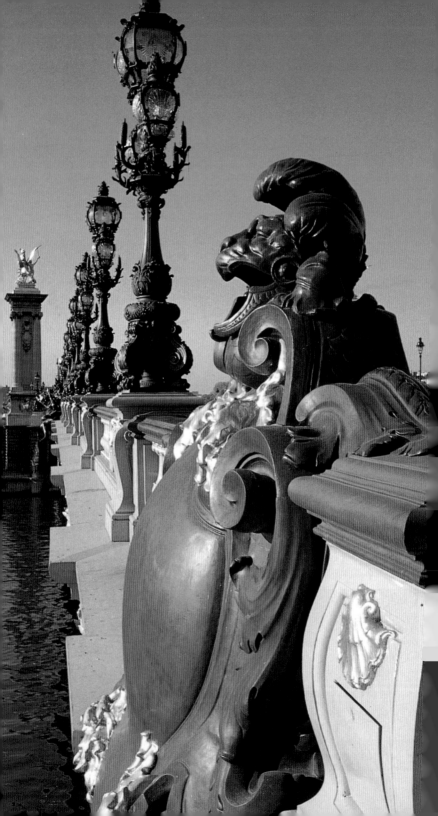

巴黎河岸風光

亞力山大三世橋上的雕刻

著名的法國音樂廳明星米斯丹給 (Mistinguett) 形容塞納河是「眼睛會笑的金髮女郎」。然而，塞納河和巴黎市關係的重要性卻遠遠超過表面的萬縷風情。

沒有其他歐洲城市像巴黎一樣，城市機能決定於一條河：它是測量距離的基準點；街道號碼從河岸開始編列；城市被它切割為北邊的河右岸和南邊的河左岸——這種劃分與官方正式的劃分同等重要。

塞納河也是歷史的分野。東邊的巴黎仍較執著於傳統根源，而河西邊的發展則較傾向19世紀和20世紀。幾乎所有的巴黎重要建築都分布在塞納河邊或附近。優雅的華廈、豪華的宅院、博物館及宏偉的古蹟妝點著塞納河岸。

總而言之，這是一條生生不息的河。幾世紀以來，大大小小的船艇穿梭於河面。現代化陸路交通工具的問世雖然使盛況不再，但今天的河面上仍有駁船和蒼蠅船 (bateaux mouches) 等遊船運送貨物、或是搭載來往的觀光客欣賞明媚的河岸風光。

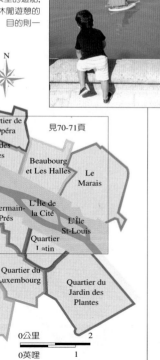

孩子們喜歡在盧森堡公園的八角形大池塘中玩模型船；而塞納河上泊著的雖是形體較大，可乘坐的遊船，但供休閒遊憩的目的則一

本圖標示出以下將介紹的河岸地區

N

見68-69頁
Quartier de Chaillot
Champs-Élysées
Quartier de l'Opéra
見70-71頁
Quartier des Tuileries
Beaubourg et Les Halles
Le Marais
Seine
Quartier des Invalides et de la tour Eiffel
Saint-Germain-des-Prés
L'Île de la Cité
L'Île St-Louis
Quartier Latin
Quartier du Luxembourg
Montparnasse
Quartier du Jardin des Plantes

0公里 2
0英哩 1

塞納河旁的舊書攤
專賣二手書和複製版畫

圖例

介紹的區域

亞力山大三世橋上的路燈

從格禾內爾橋到協和橋

拿破崙和工業革命時代的大型建築物聳立在這段河岸。造型令人愉悅的大、小皇宮、艾菲爾鐵塔，與較晚近的建築如夏佑宮、法國國營廣播電台及河左岸的摩天大樓和諧地林立於河邊。

夏佑宮 *Palais de Chaillot*
以兩側的弧形翼廊和噴泉著名，裡面設有4所博物館 (見198頁)。

東京宮 *Palais de Tokyo*
布爾代勒的雕刻作品裝飾著博物館的外觀 (見198頁)。

1885年捐贈給巴黎的自由女神像 (La statue de la Liberté)，面西朝著紐約的自由女神像。

法國國家廣播電台
Maison de Radio-France
這幢龐大的圓形建築中設有錄音間及廣播電台博物館 (見200頁)。

Bateaux Parisiens Tour Eiffel
Vedettes de Paris Ile de France
Passerell
Trocadéro M
Pont d'Iéna
M Passy
Pont de Bir-Hakeim
RER Champ de Mars
RER Prés. Kennedy Radio France

艾菲爾鐵塔 *Tour Eiffe*
是巴黎的象徵
(見192-193頁)。

畢哈瓦橋 (Le Pont de Bir-Hakeim) 北端聳立著 Wederkinch 的「復興法國」(La France Renaissante)。

Pont de Grenelle

圖例

M	地鐵站
RER	RER郊區快線車站
⊙	遊艇巴士碼頭
≋	遊船碼頭

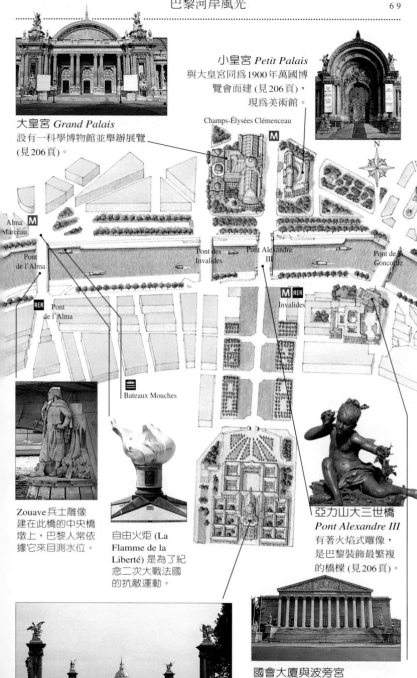

大皇宮 *Grand Palais*
設有一科學博物館並舉辦展覽
(見206頁)。

小皇宮 *Petit Palais*
與大皇宮同為1900年萬國博
覽會而建 (見206頁)，
現為美術館。

Champs-Élysées Clémenceau

N

Alma
Marceau

Pont
de l'Alma

Pont des
Invalides

Pont Alexandre
III

Pont de la
Goncoutte

RER Pont
de l'Alma

Invalides

Bateaux Mouches

Zouave兵士雕像
建在此橋的中央橋
墩上，巴黎人常依
據它來目測水位。

自由火炬 (La
Flamme de la
Liberté) 是為了紀
念二次大戰法國
的抗敵運動。

亞力山大三世橋
Pont Alexandre III
有著火焰式雕像，
是巴黎裝飾最繁複
的橋樑 (見206頁)。

國會大廈與波旁宮
***Assemblée Nationale et
Palais-Bourbon***
波旁宮原是為路易十四的女兒所
建，現今是國會大廈 (見190頁)。

圓頂教堂 *Dôme des Invalides*
從亞力山大三世橋遠望巴黎傷兵院的金色圓頂
(見188-189頁)。

從協和橋到許里橋

東邊的沿河地帶與島嶼是巴黎的歷史中心。西堤島為橫跨塞納河的天然踏腳石與中古巴黎時的文化重心；至今本區仍十分活躍。

杜樂麗花園
Jardin des Tuileries
是勒諾特的作品
(見130頁)。

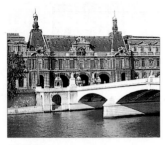

羅浮宮 *Musée du Louvre*
曾是歐洲最大的皇宮；今天是世界最大的博物館 (見122-129頁)。

Pont de la Concorde

Assemblée Nationale

Pont Solférino

Quai d'Orsay

Pont Royal

Pont du Carrousel

Pont des Arts

橋園美術館
Musée de l'Orangerie
展出可觀的19世紀畫作
(見131頁)。

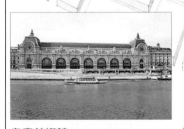

奧塞美術館 *Musée d'Orsay*
曾是火車站，現有全世界最豐富的印象派藝術收藏 (見144-147頁)。

Vedettes du Pont Neuf

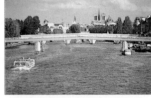

索樂菲麗諾橋 (La Passerelle Solférino) 建於1895年，連接聖傑曼德佩區和杜樂麗花園。

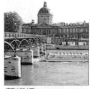

藝術橋 (Le Pont des Arts) 是巴黎首座以鑄鐵建造的步道橋，費時2年，於1804年完工。

鑄幣博物館
Hôtel de la Monnaie
博物館於1778年建造，在舊鑄幣大廳中有精緻的錢幣藏品 (見141頁)。

西堤島 *Île de la Cité*

西堤島上的中古遺跡幾乎全在歐斯曼男爵的大改造計劃下消失。現今只有聖母院、聖禮拜堂、巴黎古監獄幾棟建築是最後的見證 (見76-89頁)。

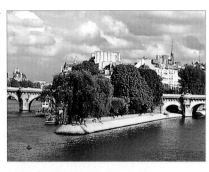

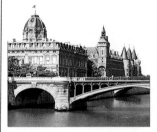

巴黎古監獄 *Conciergerie*

這座有高塔的建築物因在法國大革命時充爲監獄而惡名昭彰 (見81頁)。

聖路易島
Île St-Louis

從17世紀以來這裡就是令人嚮往的住宅區 (見76-89頁)。

14世紀的鐘樓是巴黎第一座公用時鐘；別致的裝飾雕刻是皮龍 (Germain Pilon) 的作品。

聖傑維聖波蝶教堂
St-Gervais-St-Protais

此教堂有一座巴黎最古老的管風琴，可溯至17世紀 (見99頁)。

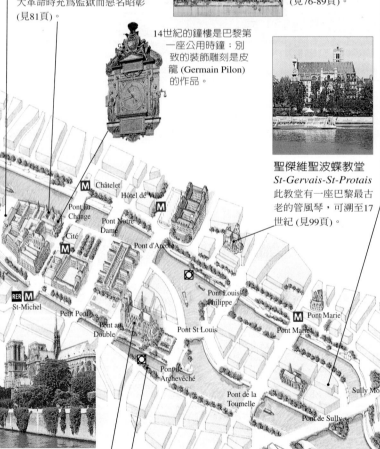

聖母院 *Notre-Dame*
高聳的教堂守護著塞納河 (見82-85頁)。

遊河之旅

　　遊客搭乘「蒼蠅船」(bateaux mouches) 遊艇，可以順著塞納河欣賞沿岸觀光點，途中還有專人負責解說。遊艇巴士(Batobus) 像公車一樣，可以在任何一個停靠碼頭上、下船。巴黎運河之旅的主要地點是東北邊的聖馬當運河，可探訪從前的平民區。

遊船種類

蒼蠅船 (bateaux mouches) 是各種遊船中最大的一種，搭乘時必須經過甲板上船。船頂全是透明玻璃，晚間行駛時還有強力探照燈打在兩岸的建築物上，燈火通明，平添氣氛。而巴黎遊船 (Les Bateaux Parisiens) 較爲豪華。Les Vedettes比較小，空間也較隱密。經營聖馬當運河和烏爾格運河之旅的Le Canauxrama公司的遊船則爲平底船。

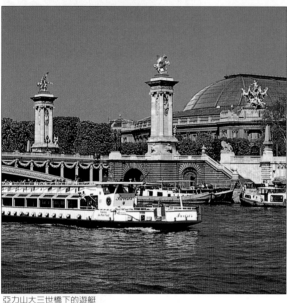

亞力山大三世橋下的遊艇

塞納河遊船公司

以下資訊包括搭船地點，以及附近的地鐵、RER郊區快線車站和公車站。如果要享用河上午餐或晚餐，必須預約；且必須在開船前30分登船。

ILE de FRANCE

●大巴黎地區遊艇
這家公司有6艘船，每艘最多可搭載100人左右.
□ 搭乘地點 Pont d'Iéna. MAP 10 D2.
C 01 47 05 71 29及 01 45 50 23 79.
M Bir Hakeim.
RER Champ de Mars.
🚌 22. 30. 32. 44. 69. 82. 87. □ 開船時間 5月至10月 每日10:00至22:00 (每個鐘頭一班)；11月至4月 每日11:00至19:00 (每個鐘頭一班).
□ 行駛時間: 1小時.

CANAUXRAMA

●維雷特園區遊艇
航行於維雷特水道大池到維雷特園區間的運河. □ 搭乘地點 13 Quai de la Loire. MAP 8 E1. C 01 42 39 15 00.
M Jaurès. □ 搭乘地點 Parc de la Villette.
M Porte de Pantin.
□ 開船時間 7月及8月 週二至週日 11:00至中午, 13:30至18:00 (每30分一班)；4月至10月：週六日及假日 11:00至中午, 13:30至18:00 (每30分一班).
□ 行駛時間: 15分鐘.

BATEAUX PARISIENS

●巴黎遊船聖母院路線
只有夏天開放，它的行程和其他公司相同，只是出發方向相反.
□ 搭乘地點 Porte de Montebello.
MAP 13 B4.
C 01 43 26 92 55.
M Maubert-Mutualité, St-Michel.
🚌 24. 27. 47.
□ 開船時間 5月至10月 每日 14:00至18:00
□ 行駛時間: 2小時30分.

●巴黎遊船艾菲爾路線
這家公司有7艘可容納100至400人的遊船; 兼具英法文解說.
□ 搭乘地點 Pont d'Iéna. MAP 10 D2.
C 01 44 11 33 44.
M Trocadéro, Bir Hakeim. RER Champs de Mars. 🚌 42. 82. 72.
□ 開放時間 3月至9月 每日 10:00至22:30 (每30分一班)；10月至2月：週日至週五 10:00至21:00 (每小時一班)；週六 10:00至22:00 (每30分一班). □ 行駛時間: 1小時. □ 附午餐者週六及週日12:30出發; 行駛時間2小時, 須先訂位.
□ 附晚餐者每日20:00出發; 行駛時間2小時30分鐘, 須著正式服裝.

碼頭
沿著塞納河岸很容易找到遊船碼頭和遊艇巴士的停靠站。在這裏可以買船票、紀念品、零食及飲料。有些規模較大的遊船公司還設有匯兌櫃台。除了新橋 (Le Pont Neuf) 以外，各站都有停車場。

搭船處

遊艇巴士
遊艇巴士冬季不開航，有一日券的行程. 停靠站如下: ●艾菲爾鐵塔 **M** Bir Hakeim.
●奧塞美術館 **M** Solférino. ●羅浮宮 **M** Louvre.
●市政府 **M** Hôtel de Ville. **C** 01 42 78 11 58.
●聖母院 **M** Cité.
□ 開船時間 5月至9月 每日10:00至19:00 (每30分鐘一班).

BATEAUX-MOUCHES
●蒼蠅船
這家公司共有11艘可容納600至1400人的遊船.
□ 搭乘地點 Pont de l'Alma. **MAP** 10 F1. **C** 01 42 25 96 10. **M** Alma-Marceau. **RER** Pont de l'Alma. 🚌 28. 42. 49. 63. 72. 80. 92. □ 開船時間 3月至11月 每日10:00至23:00 (每30分鐘一班): 11月至3月 11:00, 12:00, 14:30, 16:00及21:00 (週末及國定假日加開班次).
□ 行駛時間: 1小時15分. □ 遊艇餐廳 附午餐者 3月至11月每日13:00; 行駛時間 1小時45分鐘. □ 12歲以下孩童半價. □ 附晚餐者 每日20:30; 行駛時間 2小時15分鐘. 須預約並著正式服裝.

Vedettes du Pont Neuf
●新橋遊船
共有6艘船, 各容納80人, 是較有傳統特色的遊河之旅.
□ 搭乘地點 Square du Vert-Galant (Pont Neuf). **MAP** 12 F3. **C** 01 53 00 98 98. **M** Pont Neuf. **RER** Châtelet. 🚌 24. 27. 58. 67. 70. 72. 74. 75.□ 開船時間 3月至10月 每日10:00至中午, 13:30至18:30, 21:00至22:30 (每30分一班); 11月至3月 週一至週三, 週五10:30, 11;15, 中午, 14:00至18:30 (每45分一班), 20:00, 22:00; 週六日10:30至中午, 14:00至18:30, 21:00至22:30 (每30分一班). □ 行駛時間 1小時.

運河遊船
Canauxrama公司有聖馬當運河 (Canal St-Martin) 和烏爾格運河 (Canal de l'Ourcq) 兩種遊程. 聖馬當運河兩岸綠樹成蔭, 其上的遊船穿越8座浪漫的天橋、9道水柵和兩座旋轉橋. 烏爾格運河行程則深入鄉間, 一直到維尼里 (Vignely) 水柵. 巴黎運河公司 (Paris-Canal, 01 42 40 96 97) 也有聖馬當運河的行程, 並連接塞納河至奧塞美術館.

CANAUXRAMA

聖馬當運河 Canal St-Martin
兩艘125個座位的遊船從阿瑟那城門 (La Porte de l'Arsenal) 到維雷特園區. □ 搭船地點 Bassin de la Villette (**MAP** 8 E1. **M** Jaurès) 及 Porte de l'Arsenal (**MAP** 14 E4. **M** Bastille). **C** 01 42 39 15 00. □ 開船時間 (請先電話預約) Bassin de la Villette 每日9:30和14:45; Porte de l'Arsenal 每日9:45和14:30 (4月至10月出發時間可能會有變更, 請先電詢). □ 週間上午退休者, 學生及12歲以下兒童有優待; 6歲以下免費. □ 行駛時間 3小時. □ 行駛塞納河及聖馬當運河間的包船在航程中有音樂表演.

烏爾格運河 Canal de l'Ourcq
遊船駛往聖馬當運河的東北方, 航程總長108公里. 遊客可在Claye-Souilly村用餐. □ 搭船地點 Bassin de la Villette. **MAP** 8 E1. **M** Jaurès. **C** 01 42 39 15 00. □ 開船時間 4月至10月 週四至週二8:30. □ 需預約, 不建議孩童隨行. □ 行駛時間 8小時30分鐘.

維雷特水道大池上的遊艇

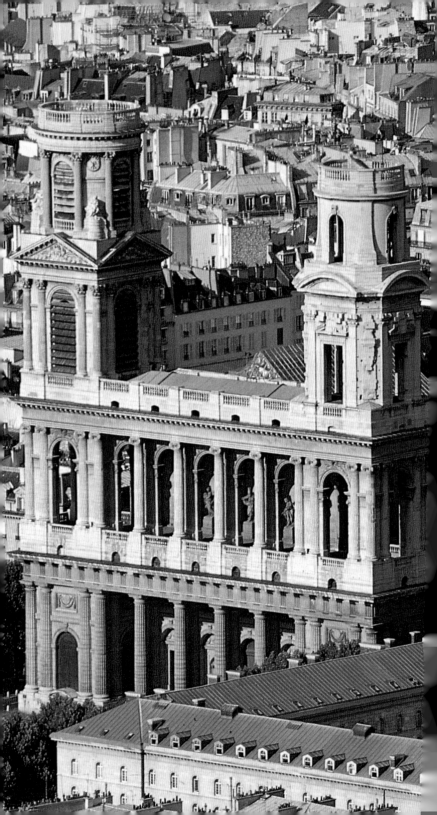

巴黎分區導覽

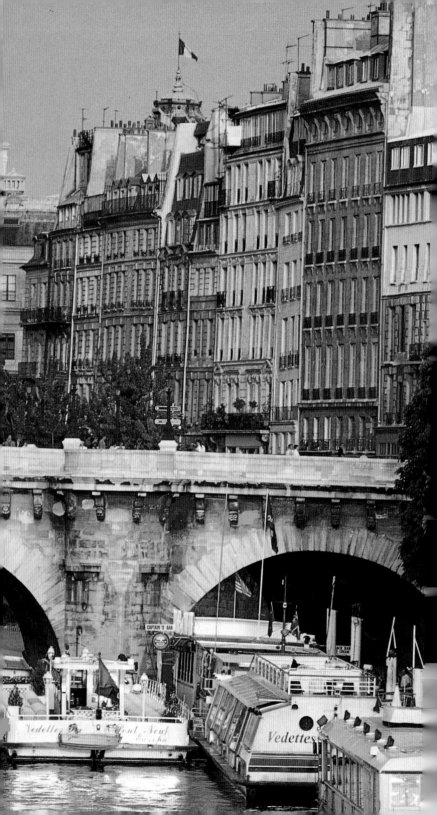

西堤島和聖路易島

Île de la Cité et Île St-Louis

西堤島的歷史和巴黎歷史密不可分。當西元前52年羅馬人入侵時，這個位於塞納河中的小島上原只是個村莊。克婁維斯 (Clovis) 後來將它定爲首都；到了中古世紀，這裡就成爲司法和宗教中心。西堤島至今仍光芒四射；每年上百萬遊客前來參觀哥德式的聖母院大教堂，以及位於當年羅馬法庭址上的司法大廈 (Palais de Justice)。原本四周錯綜複雜的小路早已不見，取而代之的是19世紀時爲打通島上交通而興建的大馬路；然而，今天島上仍然保有幾個風格獨具的地方，例如花市和鳥市、綠林盜公園或太子廣場 (Place Dauphine)。

過了聖路易橋，就直通同名的小島。它比西堤島稍小，原是一個牧地；17世紀時，建築師勒渥才將它改頭換面，規劃成優雅的住宅區——從此以後，名流富人競相住到這個島上來。聖路易島的盛名不是沒有理由的；宏偉的門廊、靜謐遮蔭的河岸和溫柔的河水，使它散發出一種時光互古的特殊氛圍。

巴黎市徽

本區名勝

●歷史性建築
主宮醫院 **6**
巴黎古監獄 **8**
司法大廈 **10**
洛森宅邸 **16**

●橋樑
新橋 **12**

●紀念館
集中營亡者紀念館 **4**

●市場
花市和鳥市 **7**

●博物館
巴黎聖母院博物館 **2**
聖母院廣場地下小教堂 **5**
亞當・米奇也維茲
博物館 **14**

●教堂
聖母院 82-85頁 **1**
聖禮拜堂 88-89頁 **9**
島上的聖路易教堂 **15**

●廣場及公園
若望二十三世廣場 **3**
太子廣場 **11**
綠林盜公園 **13**

N

交通路線
此處可乘地鐵在 Cité 站下，搭乘 RER 郊區快線在 St-Michel 站下，搭乘公車 21. 38. 47. 85. 96 路在 l'Île de la Cité 下，搭乘 67. 86. 87 路則在 l'Île St-Louis 下車.

請同時參見
● 街道速查圖 12-13
● 徒步行程設計 262-263 頁
● 住在巴黎 278-279 頁
● 吃在巴黎 296-298 頁

圖例
街區導覽圖
M 地鐵站
RER RER郊區快線車站
P 停車場

0公尺　　400
0碼　　　400

從藝術橋 (Pond des Arts) 遠望新橋 (Pont-Neuf) 和西堤島 (Île de la Cité)

街區導覽：西堤島

巴黎的根源在這裡。2千多年前島上的塞爾特族將這個像艘船的小島命名爲西堤島。它是渡河要津，又居於容易防守的戰略位置，幾世紀以來一直是巴黎的中心。羅馬人、法蘭克人、卡佩王族先後在此居住，一代代在前人的廢墟上起高樓。

巴黎最早的建築遺跡今天可在聖母院廣場地下小教堂內看到。聖母院是偉大的中古世紀教堂，每年吸引上百萬的朝聖者前來。在島上另一端的司法大廈圍牆內聳立著聖禮拜堂，是另一件哥德式建築傑作，巴黎古監獄也位於其中。

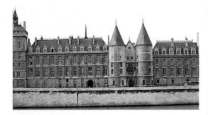

★巴黎古監獄
法國大革命期間，要被送上斷頭台的人都先在巴黎古監獄等候處決 ❽

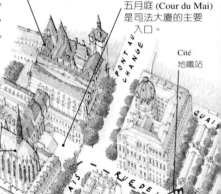

五月庭 (Cour du Mai) 是司法大廈的主要入口。

Cité 地鐵站

PONT AU CHANGE

QUAI

RUE DE LUTECE

M

RUE DE LA CITÉ

★聖禮拜堂
巴黎最令人歎爲觀止的古蹟之一，以巧奪天工的玻璃窗著名 ❾

QUAI DES ORFÈVRES

BLVD DU PALAIS

往新橋

PONT ST MICHEL

QUAI DU MARCHE NEUF

PETIT PONT

銀匠堤道 (Quai des Orfèvres)：從中世紀以來，這個堤道就聚居著許多金銀工匠，故以他們命名。

巴黎市警察局 (préfecture de Police)：德國佔領期間，巴黎警察曾固守在這裏抵抗德軍。

司法大廈
正對塞納河，曾是皇宮所在，歷史可遠溯到16個世紀之前 ❿

0公尺　　　　　　　100
0碼　　　　　　　　100

查理曼雕像：查理曼大帝 (Charlemange) 於西元768年即位，800年封為皇帝，他將西方的天主教徒團結起來。

★ 花市和鳥市
花市和鳥市是活潑又多彩的島上景觀。巴黎從前以花市著稱，但這個花市現在已是僅存者之一 ❼

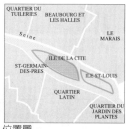

位置圖
請參見巴黎市中心圖12-13頁

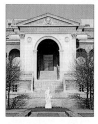

主宮醫院
從前是孤兒院，現在則為一所醫院 ❻

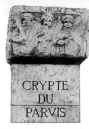

★ 聖母院廣場地下小教堂
此處保存了2千年前老房子的遺蹟 ❺

重要參觀點
* ★ 聖母院
* ★ 聖禮拜堂
* ★ 巴黎古監獄
* ★ 花市和鳥市
* ★ 聖母院廣場地下小教堂

圖例
--- 建議路線

修女街 (Rue Chanoinesse) 曾住過許多名人，例如17世紀的劇作家拉辛 (Racine)。

聖母院博物館
此處的展覽追溯這座大教堂歷史上的重要時期 ❷

原點 (point zéro) 是法國丈量所有距離的起始點。

若望二十三世廣場
是一座可愛的河邊公園 ❸

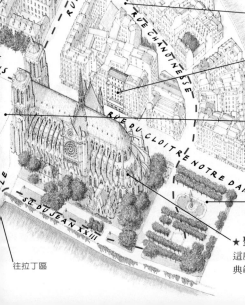

★ 聖母院
這座大教堂是法國中古建築的最佳典範 ❶

往拉丁區

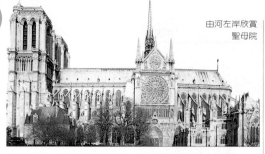

由河左岸欣賞
聖母院

聖母院 *Notre-Dame* ❶

見82-85頁.

聖母院博物館 ❷
Musée de Notre-Dame

10 Rue du Cloître-Notre-Dame
75004. MAP 13 B4. 📞 01 43 25 42
92. Ⓜ Cité. ◯ 週三、六、日17:30
至18:00 (最後入場時間17:40).
♿

　　高盧羅馬的藝術品、
繪畫、雕刻和地圖使聖
母院的歷史及舉行過的
慶典又活生生地展現眼
前。不要錯過在巴黎所
發掘出來最古老
的天主教聖
物,一個西
元4世紀的玻
璃高腳杯。

若望二十三世廣場 ❸
Square Jean XXIII

75004. MAP 13 B4. Ⓜ Cité.
　　由聖母院的聖德提安
門 (Porte St-Étienne) 出
來可至這座廣場,此處
是欣賞教堂東端雕刻、
玫瑰窗和飛扶壁的最佳
地點。
　　這裏昔稱「偽善者崗」
(Motte aux Papelards),
聖母院工地廢土傾倒於
此。總主教所曾設在這
裏,1831年暴動後被
毀。後來一位巴黎市長
韓布托 (Rambuteau) 將
此地買下改建公園。
哥德風格的「聖母
泉」於1845年加建
其中。

高盧羅馬的錢幣

集中營亡者紀念館 ❹
Mémorial des Martyrs de la Déportation

Sq de l'Île de la Cité 75004. MAP 13
B4. 📞 01 46 33 87 56. Ⓜ Cité.
◯ 4月至9月 每日 10:00至12:00,
14:00至19:00; 10月至3月 每日
10:00至12:00, 14:00至17:00.

　　這座風格簡單、樸實
的現代建築於1962年由
戴高樂將軍 (général
Charles de Gaulle) 揭
幕,紀念死於二次世界
大戰納粹集中營的20萬
法國人。內有許多由集
中營帶回來泥土所蓋的
小墳墓,其中一座為無
名亡者墓。

集中營亡者紀念館的內部

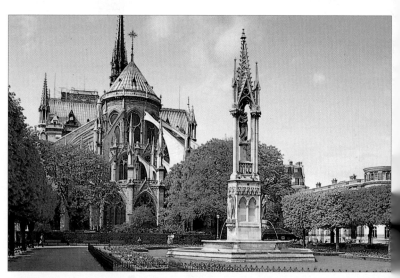

聖母院後面的若望二十三世廣場

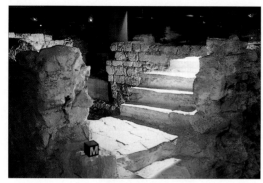

聖母院廣場地下小教堂的高盧羅馬遺蹟

聖母院廣場地下小教堂
Crypte du parvis Notre-Dame ❺

Pl du Parvis Notre-Dame 75004. **MAP** 13 A4. ☎ 01 43 29 83 51. **M** Cité. ◯ 4月至9月 每日10:00至17:30; 10月至3月 每日10:00至17:30. (最後入場時間: 閉館前30分鐘). ● 1月1日, 5月1日, 11月1日, 11月11日, 12月25日. ▨

　　這座長80公尺的小教堂坐落於聖母院廣場下面,其中所珍藏展示的高盧羅馬遺蹟甚至比聖母院的歷史還早幾個世紀。其中塞爾特族巴黎西人 (Parissi於2000年前在此居住;巴黎後來即得名自此族群。

主宮醫院 *Hôtel-Dieu* ❻

1 Pl du Parvis Notre-Dame 75004. **MAP** 13 A4. ☎ 01 44 61 21 69及01 44 61 21 70. **M** Cité. ▨ 需預約, 請電洽01 44 61 20 00. ♿

　　主宮醫院位於聖母院廣場北邊,是巴黎市中心的醫院。最早的主宮醫院建於12世紀,橫跨整座西堤島、直達塞納

巴黎市中心的主宮醫院

河兩岸,但19世紀歐斯曼男爵的都市計劃將其拆毀。今天主宮醫院所在昔爲座孤兒院,1866年動工,直至1878年才落成。

　　在「8月19日庭院」(cour du 19-Août) 中有一座紀念碑,是爲了表彰1944年8月19日巴黎解放時警察部隊的功績。

花市

花市及鳥市 ❼
Marché aux Fleurs, Marché aux Oiseaux

Pl Louis-Lépine 75004. **MAP** 13 A3. **M** Cité. ◯ 週一至週六爲花市, 8:00至18:00; 週日爲鳥市, 8:00至19:00.

　　這座全年開放的花市不但是巴黎最著名者,也是巴黎僅存的幾個花市之一。絢麗的花束、裝飾盆景和各種少見的植物 (例如蘭花) 爲附近行政機關集中的地區帶來繽紛與芬芳。

　　每逢星期日,這裡又變成熱鬧的鳥市。

巴黎古監獄 ❽
Conciergerie

1 Quai de l'Horloge 75001. **MAP** 13 A3. ☎ 01 53 73 78 50. **M** Cité. ◯ 4至9月 每日9:30至18:30; 10至3月 每日10:00至17:00. ● 1月1日, 5月1日, 11月1日, 11月11日, 12月25日. ▨ 每日11:00, 15:00. ▨

　　巴黎古監獄位於司法大廈地下室,最早是征收稅賦與租金的監督官員西耶吉伯爵 (Comte des Cierges) 的住所。後來宏偉的哥德式大廳變爲巴黎第一座監獄,這裡就充作獄卒的房間,而蓬貝塔 (tour Bonbec) 就成爲審訊犯人之處。

　　在法國大革命期間,這裡拘留過4千多人:瑪麗·安東奈特王后在此等待處決;趁革命領袖馬哈 (Marat) 沐浴時、將之刺殺的蔲德 (Charlotte Corday) 也曾被拘留在這裡。更諷刺的是,革命法官但敦和羅伯斯比在被送上斷頭台之前,也都成了這座監獄的階下囚。

　　巴黎古監獄哥德式的衛兵廳有4座壯觀的翼廊,王室衛隊曾駐紮在此。這棟建築於19世紀重新整修,保留了11世紀的行刑室、蓬貝塔和14世紀的鐘樓。現今此處有時爲舉辦音樂會或品酒會的場地。

在巴黎古監獄等待處決的瑪麗·安東奈特王后畫像

聖母院 ❶

　　沒有其他建築物如聖母院一般與巴黎歷史息息相關。它矗立在西堤島上,舊址是一座羅馬神廟。從1163年教皇亞力大三世奠下基石後的170年間,無數的建築師、石匠前仆後繼,才完成這座哥德式建築傑作。1330年落成時,聖母院長130公尺、塔高69公尺,寬闊的翼廊與中殿成十字交叉,還有深廣的祭壇及漂亮的拱柱。19世紀時,維優雷‧勒‧杜克 (Viollet-le-Duc) 曾將它全面整修。

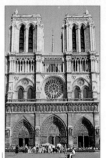

★西正面
兩座廊台將玫瑰窗框在正中央,3座大門上有極精緻的雕像。

大鐘掛在南塔上。

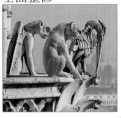

★吐火獸廊台
Galerie des Chimères
聖母院著名的吐火獸出水口飾隱藏在高塔之間的大廊台上。

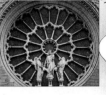

★西面玫瑰窗 *Rosace Ouest*
這個紅、藍色為主的裝飾窗描繪天使環繞著聖母。

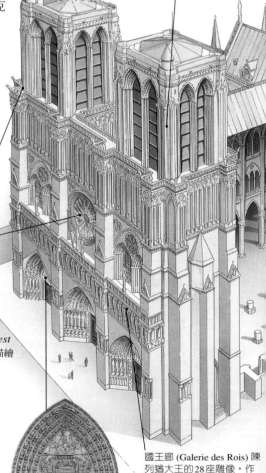

重要參觀點
★西正面
★飛扶壁
★玫瑰窗
★吐火獸廊台

國王廊 (Galerie des Rois) 陳列猶大王的28座雕像,作俯視人群狀。

聖母門 *Portail de la Vierge*
聖母被聖徒及國王所圍繞,是圖極佳的13世紀雕刻。

★飛扶壁 *Arc-Boutants*
哈維 (Jean Ravy) 在教堂東側設計了
全長15公尺的巨型飛扶壁。

尖塔是由維優雷・
勒・杜克增建，
高90公尺。

遊客須知

Pl du Parvis-Notre-Dame
75004. MAP 13 B4. ☎ 01 42
34 56 10. M Cité. 🚌 21. 38.
85. 96 至 Île de la Cité.
🅿 Notre-Dame. P Place du
Parvis. ◯ 每日 8:00至18:45;
□ 塔樓 夏季 10:00至17:00,
冬季9:30至18:00. 🎫 參觀塔
樓需購票.□ 音樂會 週日
17:30. 🅵 🎵

★南面玫瑰窗 *Rosace Sud*
中央是耶穌受難像，高達13
公尺。

寶物室 (Le Trésor) 珍藏了紀念
物、古代手稿和聖骨盒。

翼廊於13世紀菲利普二世
在位時下令興建。

重要記事				
1163 教皇亞力山大三世奠基	**1572** 瓦盧瓦的瑪格麗特嫁給那伐的亨利, 即後來的亨利四世	**1793** 革命黨人將聖母院改為理性聖殿		**1944** 巴黎解放紀念典禮
1150	**1550**	**1750**		**1950**
	1708 路易十四依照他父親的心願修改祭壇設計以榮顯聖母	**1795-1802** 聖母院關閉 **1804** 拿破崙 即帝位		**1970** 舉行戴高樂 將軍國葬

拿破崙一世

聖母院導覽

走入聖母院，參觀者定會震懾於其雄偉。挑高的拱頂中殿與巨大翼廊成十字交叉，直徑13公尺的玫瑰窗位於翼廊兩側。雕刻傑作裝飾著教堂內部，尤其是哈維 (Jean Ravy) 的詩班席隔牆、庫斯杜 (Nicolas Coustou) 的「聖母哀子像」(Pietà) 以及夸茲沃 (Antoine Coysevox) 的路易十四像。聖母院並非僅為舉行王室婚禮、國王加冕禮和國葬；法國大革命時它被洗劫掠奪，改為理性聖殿，後來成為藏酒倉庫，直到1804年拿破崙執政時才將它還為宗教之用。50年後，建築師維優雷・勒・杜克將其修復，添補遺失的雕像，並增建尖塔。

聖母院的聖餐杯

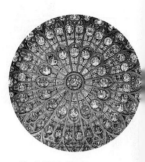

⑨ 北面玫瑰窗
Rosace Nord
是13世紀的彩色玻璃作品，挑高21公尺，描繪了聖母和舊約聖經裡的人物。

⑩ 吐火獸出水口飾
Gargouilles
須爬387階才達的北塔是欣賞出水口飾最佳地點，並可眺巴黎景致。

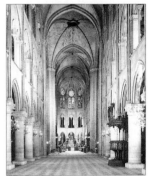

登塔石階

⑩

①

②

入口

① 教堂內部
從主要入口進去，一眼就可看到教堂內挑高的中殿、巍峨的翼廊及祭壇。

圖例

- - - 建議路線

② 勒伯安的「5月」*Mai*
勒伯安 (Charles Le Brun) 的宗教主題畫作裝飾著側禮拜堂。17, 18世紀時，巴黎的各行會每年5月1日都會贈畫給聖母院。

⑧ 詩班席浮雕

詩班席後方有座路易十四的雕像，18世紀時他曾下令製作繁複的木雕護板來裝飾詩班席。背面描述聖母生平的淺浮雕極其細膩，最值得參觀。

⑦ 路易十三雕像

結婚多年仍未得子的路易十三曾在聖母院許願：如能有子嗣，要重新裝修聖母院。1638年路易十四誕生，然而這個願望花了60年才償還。詩班席的雕刻就是這一時期的作品。

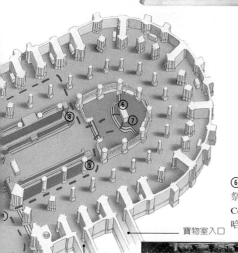

⑥ 「聖母哀子像」 *Pietà*

祭壇後方安置了這件庫斯杜 (Nicolas Coustou) 的作品，它下面的基台則由吉哈東 (François Girardon) 所雕。

寶物室入口

聖器室入口

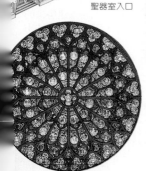

⑤ 聖壇隔牆

這座石製的聖壇隔牆是14世紀時由哈維所刻，用來隔絕噪音，以讓教士安心禱告。它曾被毀，後由維優雷‧勒‧杜克修復。

③ 南面玫瑰窗

Rosace Sud

13世紀作品，位於翼廊南側。有一部分為原作，中間是耶穌被聖女、聖徒及12使徒環繞的圖案。

④ 聖母和聖嬰 *La Vierge et l'Enfant*

這座14世紀雕像置於翼廊東南側的柱石上。它是從聖得釀禮拜堂 (Chapelle Saint-Aignan) 移過來，因被稱作「巴黎聖母像」 (Notre-Dame de Paris) 而廣為人知。

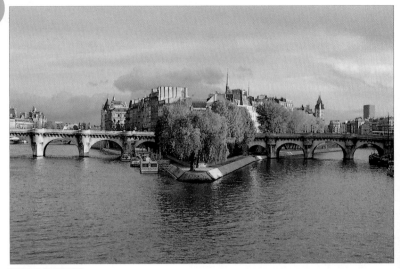
新橋南北貫穿西堤島

聖禮拜堂 ❾
Sainte-Chapelle

見88-89頁.

聖禮拜堂門楣上捧著耶穌荊冠的天使

司法大廈 ❿
Palais de Justice

4 Blvd du Palais (入口: 聖禮拜堂 Sainte-Chapelle) 75001. 📍 13 A3. 📞 01 44 32 50 00. Ⓜ Cité. 🕐 週一至週五8:30至18:00 (依季節而定). 🚫 💻 🍴

碩大的司法大廈橫跨整個西堤島,沿著塞納河岸的塔樓使其成為河畔一景。這裡最早是呂得斯 (Lutèce) 的法庭,也是王室的權力中心;直到14世紀查理五世時朝廷才遷至瑪黑區。1793年革命法庭設於金廳 (Chambre Dorée,首座民事法庭)。現今此處代表了拿破崙留下的珍貴遺產:法國司法體系。

太子廣場 ⓫
Place Dauphine

75001 (入口: Rue Henri-Robert). 📍 12 F3. Ⓜ Pont Neuf, Cité.

1607年亨利四世在新橋東側為太子 (未來的路易十三) 建了這座廣場,14號是少數未經重建的建築之一。這裡仍保有17世紀的寧靜,吸引不少玩滾球的人及在司法大廈工作的職員。

新橋 Pont Neuf ⓬

75001. 📍 12 F3. Ⓜ Pont Neuf, Cité.

儘管名為新橋,卻是巴黎歷史最悠久、最受謳歌的橋樑。亨利三世於1578年為此橋奠基;但直到1607年亨利四世時,才舉行落成典禮並命名之。

新橋共有12座拱形橋墩,總長275公尺,是第一座上面未建房舍的橋樑,因此開啟了城市和河流間新的互動模式;一落成馬上受到巴黎人的喜愛。橋中央有一座亨利四世的雕像。

司法大廈的雕像

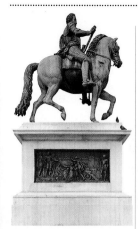

綠林盜廣場的亨利四世雕像

綠林盜公園 13
Square de Vert-Galant

75001. **MAP** 12 F3. **M** Pont Neuf,
Cité.

此爲巴黎最有魅力的
地方之一；綠林盜是亨
利四世的綽號。他是位
多情又極具色彩的君
王，在17世紀爲美化巴
黎而有許多建樹，至今
仍受法國人愛戴。從這
個祥和又綠樹遮蔭的公
園望過去，可以欣賞壯
麗的羅浮宮、杜樂麗花
園以及1610年他被暗殺
的河右岸。巴黎遊船在
此上船 (見72-73頁)。

亞當‧米奇也維茲
博物館 14
Musée Adam Mickievicz

6 Quai d'Orléans 75004. **MAP** 13 C4.
C 01 43 54 35 61. **M** Pont Marie.
◐ 週二至週五 14:00至18:00；週
六10:00至13:00. **●** 8月, 聖誕節
及復活節各二週及國定假日. **☑**
✔ 必須.

波蘭19世紀浪漫詩人
米奇也維茲曾住在巴
黎，他對波蘭的政治和
文化影響甚鉅；其大部
分的作品獻給他受迫害
的同胞。他的長子
Ladislas於1903年創立這
個博物館以及毗鄰的圖
書館。

這裏很可能是波蘭本
土以外擁有最佳波蘭藏
品之處：收藏了繪畫、
書籍、地圖、19及20世
紀的文件檔案，還有蕭
邦的紀念物，包括他的
遺容翻模。

島上的聖路易教堂 15
St-Louis-en-l'Île

19 bis Rue St-Louis-en-l'Île.
75004. **MAP** 13 C4. **C** 01 46 34 11
60. **M** Pont Marie. **◐** 週二至週日
上午9:00至中午, 15:00至19:00.
● 國定假日. **□** 音樂會.

這座教堂於1664年由
當時住島上的王室建築
師勒渥 (Louis Le Vau) 設
計，1726年完工。外有
1741年的鐵鐘及鐵塔入
口，內部飾以鍍金與大
理石，呈巴洛克風格，
並有座上釉的聖路易佩
十字軍短劍陶像。

北廊有塊1926年掛上
的紀念牌寫著：「向聖
路易致敬，美國密蘇里
州聖路易城因他而命
名。」突尼西亞有座完
全相同的迦太基
(Carthage) 大教堂，聖路
易即安葬於此。

米奇也維茲的頭像

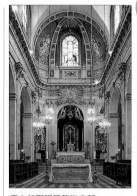

島上的聖路易教堂內部

洛森宅邸 16
Hôtel de Lauzun

17 Quai d'Anjou 75004. **MAP** 13 C4.
M Pont Marie. **◐** 除展覽期間外,
平時不對一般大眾開放. **□** 關閉
整修至1999年.

1656年，勒渥爲顯赫
的軍火商波德 (C. G. des
Bordes) 建造這棟華宅，
室內裝飾著勒伯安 (Le
Brun) 至凡爾賽宮前所繪
的細木護板和穹頂壁
畫。1682年路易十四的
愛將洛森公爵買下這座
建築；1842年珍本收藏
家畢雄 (J. Pichon) 成爲
新屋主，他結交許多吉
普賽藝術家、文學家，
這裡也因而熱鬧非凡。
德國作曲家華格納及英
國藝術家 W. Sickert、奧
地利詩人 R. M. Rilke 在
此住過；在3樓1間裝飾
著許多骨董舊貨的房間
中，波特萊爾寫下「惡
之華」主要章節；詩人
高提耶 (T. Gautier) 也於
1848年住過這裡；大麻
吸食者俱樂部 (Club des
Haschischines) 亦曾在此
開會。本宅曾於20世紀
初整修，1928年起屬巴
黎市政府所有，以接待
外賓。唯一對外開放的
部分保持了原有裝潢，
反映出17世紀貴族的生
活型態。

聖禮拜堂 ❾

　　1248年路易九世興建這座聖殿來安置他所獲得的聖物，其中最重要的就是耶穌荊冠。整座教堂空靈脫俗，而被認為是西方建築的偉大傑作——中世紀時的信徒將它喻為「天堂之門」。今天，任何一位參觀者都會被它15扇大玻璃窗所迸發的光芒吸引。這些閃爍的彩色玻璃代表了1000個以上的宗教故事，鑲嵌在纖細的柱石之間。高達15公尺的細長柱石支撐著教堂拱頂，渾然天成。

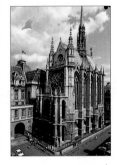

在其他3座塔燒毀後，於1853年興建這座的尖塔聳立雲霄，高75公尺。

小尖塔的裝飾靈感來自路易九世最早買來的聖物——耶穌荊冠。

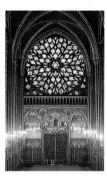

★玫瑰窗 Rosace
這扇玫瑰窗於1485年由查理八世興建，86幅鑲嵌畫描述「啟示錄」的故事，黃昏時欣賞效果最好。

重要參觀點

★玫瑰窗

★耶穌受難窗

★使徒雕像

★聖物窗

入口大門
教堂正面有兩座門廊，左圖為樓下的大門。

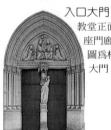

聖路易的聖物
路易九世是位虔誠教徒，因而被封爲聖路易。1239年至1241年間，他向君士坦丁堡國王波端二世 (Baudouin II) 買來許多聖物，包括耶穌荊冠和十字架碎片。這些聖物的價值，比起爲安置聖物而興建的聖禮拜堂工程經費貴3倍。

遊客須知
4 Blvd du Palais. MAP 13 A3.
01 53 73 78 50. M Cité.
21, 38, 85, 96 至île de la Cité. RER St-Michel. Notre-Dame. 4月至9月 每日9:30至18:30; 10月至3月 每日10:00至16:30. (最後入場時間: 閉館前30分鐘). 1月1日, 5月1日, 11月1日, 11月11日, 12月25日.

這個天使從前可以旋轉，以便全巴黎都看得見它的十字架。

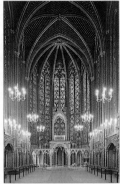

樓上禮拜堂
禮拜堂的彩色玻璃窗畫的是新約與舊約故事。

樓上禮拜堂的彩色玻璃窗

1.創世紀
2.出埃及記
3.民數記
4.申命記：約書亞記
5.士師記
6.左：以賽亞　右：耶西的族譜
7.左：福音者約翰　右：耶穌童年
8.耶穌受難
9.左：施洗者約翰　右：但以理書
10.以西結
11.左：耶利米　右：多比亞
12.猶滴和約伯
13.以斯帖
14.列王紀
15.聖物移送過程
16.玫瑰窗：啓示錄

★彩色玻璃
這扇描繪耶穌最後晚餐的彩色玻璃是樓上禮拜堂最漂亮的玻璃窗之一。

★使徒雕像
這些中世紀木雕使徒像裝飾樓上禮拜堂的12根柱石。

★聖物窗
聖物窗描繪耶穌受難時的十字架及釘子被移送至聖禮拜堂的經過。

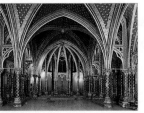

樓下禮拜堂
從前隨從及僕人在此禮拜，樓上禮拜堂則保留給國王和王族。

瑪黑區 *Le Marais*

　　許多人都認為瑪黑區是巴黎最迷人的地方。17世紀時這裏是貴族住宅區，一場法國大革命使它人去樓空；19世紀瑪黑區的居民大多從事手工業或輕工業。直到1962年戴高樂政府宣布此區為古蹟、以及馬勒侯法令 (le loi Malraux) 通過後，本區才開始整建；否則它有如一個被人遺忘的地方。於是新修復的漂亮建築開始出現，餐館、畫廊、時裝店和文化中心逐漸群聚，這裡漸漸又重新成為風尚之地。但由於物價攀升，許多傳統商店被迫關門，原有的工作坊、食品店、小咖啡店越來越少，目前僅存於幾條亞洲人、早期阿爾及利亞移民、猶太人作生意的小街上。

本區名勝

●歷史性建築及街道
拉瑪濃宅邸 **2**
自由民街 **3**
薔薇街 **8**
巴黎市政府 **19**
侯昂宅邸 **22**
伏特街3號 **25**
●教堂
聖保羅聖路易教堂 **15**
聖傑維聖波蝶教堂 **18**
畢耶德隱修院 **20**
白袍聖母堂 **21**
●博物館及美術館
卡那瓦雷博物館
96-97頁 **1**
康納克-傑博物館 **4**
雨果紀念館 **6**
許里宅邸 **7**
庫隆吉宅邸 **9**
布呂揚宅邸
(布伊卡博物館) **10**

畢卡索美術館 100-101頁 **11**
桑司宅邸 **16**
蘇比士宅邸 **23**
格內寇宅邸
(狩獵和自然博物館) **24**
●紀念性建築及雕像
七月柱 **13**
無名猶太亡者紀念墓 **17**

●歌劇院
巴士底歌劇院 **12**
●廣場
孚日廣場 **5**
巴士底廣場 **14**
聖殿廣場 **26**

交通路線

搭乘地鐵可於Bastille, Hôtel de Ville及République站下；公車29路行駛Rue de Francs-Bourgeois，並經過卡那瓦雷博物館和孚日廣場.

請同時參見

● 街道速查圖 13-14
● 住在巴黎 278-279頁
● 吃在巴黎 296-298頁

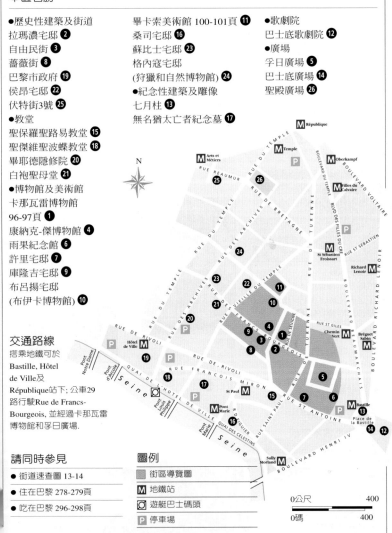

圖例

街區導覽圖	
M 地鐵站	
遊艇巴士碼頭	
P 停車場	

0公尺　　　400
0碼　　　400

在喬治甘 (Georges-Caïn) 廣場的雕像前小憩

街區導覽：瑪黑區

瑪黑區 (Marais) 的名字指出了這裡從前是塊沼澤地。14世紀時，由於鄰近查理五世偏愛的羅浮宮，此地因而變得重要。17世紀是它的黃金時期，它成為貴族和布爾喬亞階級最時髦的住宅區，當時興建的華廈今天依然存在，許多整修成為博物館。卡那瓦雷博物館回溯從羅馬時期開始的巴黎歷史，最引人入勝。

往龐畢度中心

自由民街
兩旁盡是古宅和重要博物館 ❸

布呂揚宅邸
布呂揚是位建築師，為自己興建了這座宅邸。其內現為一座收藏鎖匙的博物館 ❾

薔薇街
五香燻牛肉和羅宋湯的香味瀰漫這個猶太區的中心 ❽

康納克-傑博物館
館中特意布置成18世紀的氣氛，展出那個時代精緻的繪畫和家具 ❹

重要參觀點

| ★ 畢卡索美術館 |
| ★ 卡那瓦雷博物館 |
| ★ 孚日廣場 |

圖例

– – – 建議路線

0公尺　　　100
0碼　　　　100

拉瑪濃宅邸
在精心裝飾的大門門後，即為市立歷史圖書館 ❷

★ **畢卡索美術館**
此處從前是一位17世紀鹽稅官的豪宅。今天這裡收藏全世界最豐富的畢卡索畫作，其家屬以這些作品抵付遺產稅 ⓫

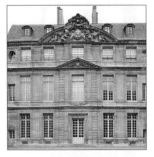

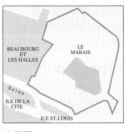

位置圖
請參見巴黎市中心圖 12-13頁

聖法逅皮貨商宅邸 (l'Hôtel le Peletier de St-Fargeau) 和卡那瓦雷宅邸共同闢建為巴黎歷史博物館。

★ **卡那瓦雷博物館**
院子裡有一座由夸茲沃 (Coysevox) 雕刻的路易十四身著古羅馬服裝像 ❶

雨果紀念館
位於孚日廣場6號，從前是這位「悲慘世界」作者的住所，現已成為記錄他一生經歷與創作的紀念館 ❻

往Sully-Morland
地鐵站

★ **孚日廣場**
孚日廣場位於瑪黑區中央地帶、歷史悠久，其周圍的建築完全採對稱形式。這裡曾是比武競技的場所 ❺

里宅邸
24年為一聲名狼藉賭徒所建，屬文藝興風格 ❼

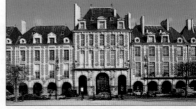

卡那瓦雷博物館 ❶
Musée Carnavalet

見96-97頁。

拉瑪濃宅邸 ❷
Hôtel de Lamoignon

24 Rue Pavée 75004. MAP 14 D3. 📞
01 44 59 29 40. Ⓜ St- Paul. 🕐 週
一至週六9:30至18:00. ● 國定假
日及8月1日至15日. 🚫 🚻

　宏偉的拉瑪濃宅邸是
在1584年爲亨利二世之
女、翁谷廉姆
(Angoulême) 女公爵
Diane de France所建。庭
院裏6根高大的科林新式
壁柱上架著雕有狗頭、
弓箭、箭袋的山牆，讓
人聯想到羅馬神話中的
狩獵女神黛安娜。此處
現爲巴黎歷史圖書館，
曾於戰後整修；收藏了
大革命期間的文件以及8
萬份與巴黎歷史相關的
印刷品。

自由民街 ❸
Rue des Francs-Bourgeois

75003, 75004. MAP 14 D3.
Ⓜ Rambuteau, Chemin-Vert.

　這條重要的道路貫穿
了瑪黑區的心臟；它從
檔案街 (rue des Archives)
一直延伸到孚日廣場，

卡那瓦雷博物館入口

其兩端分別是蘇比上宅
邸和卡那瓦雷博物館。
　1334年，34和36號上
曾興建一間救濟院，此
街因而得名 (當地方言
francs意爲免繳稅的)；
救濟院後因非法財務活
動而關閉。1777年市政
府在55及57號開了市立
當鋪，至今仍在。

康納克-傑博物館 ❹
Musée Cognacq-Jay

Hôtel de Donon, 8 Rue Elzévir
75003. MAP 14 D3. 📞 01 40 27 07
21. Ⓜ St-Paul. 🕐 週二至週日
10:00至17:40 (最後進入時間
16:30). ● 國定假日. 🎧 🚫 📷
🚻

　創辦撒瑪利丹百貨公

司 (見115頁) 的康納克
(Ernest Cognacq) 和其妻
Louise Jay收藏18世紀藝
術品和家具，於1929年
捐贈巴黎市政府，保存
在茛農宅邸 (Hôtel
Donon)——建於1575
年；然正面及部分爲18
世紀擴建。

孚日廣場 ❺
Place des Vosges

75003, 75004. MAP 14 D3.
Ⓜ Bastille, St-Paul.

　這裡被認爲是世上最
美的廣場之一 (見22-23
頁)。廣場四周每邊9幢
獨立磚石房舍，上爲有
老虎窗的高聳石板屋
頂；地面樓有拱廊，整
個建築群呈完美對稱。
400年間這裡見證了許多
歷史大事：1612年廣場
落成時正遇上路易十三
和奧地利的安 (Anne
d'Autriche) 的結婚慶
典，此處舉行了3天的比
武大會；黎希留樞機主
教1615年居於此；文學
史上著名的賽薇涅夫人
(Mme de Sévigné) 1626
年在此出生；雨果曾住
在這裡長達16年。

19世紀版畫中的孚日廣場

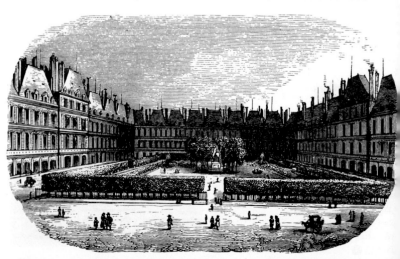

雨果紀念館 ❻
Maison de Victor Hugo

6 Pl des Vosges 75004. MAP 14 D3.
☎ 01 42 72 10 16. Ⓜ Bastille.
⭘ 週二至週日10:00至17:40.
🚫 國定假日休館. 🖼🚫📷
☐ 附設圖書館.

身兼詩人、劇作家、小說家的雨果曾於1832至1848年間住在孚日廣場上最大的建築侯昂‧哥梅內宅邸 (Hôtel Rohan-Guéménée) 2樓。他在此完成「悲慘世界」的主要部分，也寫下許多其他作品。紀念館曾經整修；展出的素描、書籍、照片和紀念物呈現他自童年到流亡 (1852-1870) 期間各個重要時刻的生活片段。

羅丹雕刻的大理石雨果胸像

許里宅邸 ❼
Hôtel de Sully

62 Rue St-Antoine 75004. MAP 14 D4. ☎ 01 44 61 20 00. Ⓜ St-Paul.
⭘ (僅限中庭) 週一至週四 9:00至中午, 14:00至18:00; 週五 9:00至中午, 14:00至17:00. 🚫 國定假日. 🖼🚫📷

這條街道是巴黎最老的街道之一。這棟17世紀文藝復興建築因有版畫、地圖及檔案參考，修建工程極成功。1624年，惡名昭彰的賭徒「小托瑪」(Petit Thomas) 興建本宅；他曾於一夜之間傾家蕩產。1634年亨利四世的閣員許里 (Sully) 公爵買下重新裝黃，並在花園搭蓋橘樹盆室「小許里」。此地現為國家歷史古蹟管理局 (Caisse Nationale des

許里宅邸文藝復興晚期式的正面

Monuments Historiques) 所在，不定期有展覽。比例均衡的大院裡有山牆、老虎窗、象徵四季的雕像及人面獅身像。

薔薇街 ❽
Rue des Rosiers

75004. MAP 13 C3. Ⓜ St-Paul.

此處曾遍植薔薇，現有許多小店、糕餅店、猶太教會堂和猶太餐廳 (如Jo Goldenberg，見322頁)，頗為活潑有生氣。

猶太人最早在13世紀時抵達本區；而19世紀時移入的猶太人則來自俄羅斯、波蘭和中歐。1960年代遷居至此的西班牙系猶太人則來自阿爾及利亞。

正統派 (orthodoxes) 的猶太人，瑪黑區

庫隆吉宅邸 ❾
Hôtel de Coulanges

35 Rue des Francs Bourgeois, 75004. MAP 13 C3. ☎ 01 44 61 85 85. Ⓜ St-Paul. 🎵 音樂會. ⭘ 週一至週五8:30至18:30. 🚫 國定假日. ☐ 音樂會 週日下午.

這幢宅邸為18世紀初建築的典範；右翼建物隔開了中庭與17世紀初的花園。

1640年此地被賜予國王的顧問Phillipe II de Coulanges；1662年Le Tellier入主後，此地改名為泰耶小宅 (Petit hôtel le Tellier)。為避人耳目，路易十四與蒙斯蓬 (Montespan) 夫人的非婚生子在這裡長大；此地現為Maison de L'Europe de Paris機構所用。

卡那瓦雷博物館 ❶

卡那瓦雷博物館入口

這座巴黎歷史博物館坐落在兩幢相鄰的古宅內：1548年杜碧 (Nicolas Dupuis) 建的卡那瓦雷宅邸與17世紀的聖法逅皮貨商宅邸。這兩座宅邸所有房間都經過整修，從它的布置、家具、藝術品，可以一窺亨利四世以來至20世紀初、巴黎室內設計的演變。博物館並展出許多畫作、雕刻及版畫。

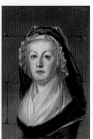

服喪中的
瑪麗‧安東奈特
路易十六遭斬決後，庫
基 (A. Kucharski) 為因於
殿監獄 (Prison du Templ
的王后繪下此像 (1793)

這間展覽室專為18
世紀哲學家所設，
尤其是盧騷
和伏爾泰。

★ **勒伯安的穹頂畫**
*Plafond par
Charles Le Brun*
17世紀的傑作，原裝飾江河宅邸 (Hôtel de la Rivière) 的書房及大廳。

★ **賽薇涅夫人畫廊**
Galerie de Mme de Sévigné
此處收藏了這位著名書簡作家的畫像，她的書信描寫許多當時瑪黑區的情景。

重要參觀點
★ 賽薇涅夫人畫廊
★ 勒伯安的穹頂畫
★ 渝賽宅邸客廳
★ 溫代勒宅邸宴會廳

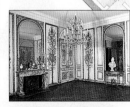

★ **渝賽宅邸客廳**
Salon de compagnie de l'hôtel d'Uzès
1761年根據勒杜 (C. N. Ledoux) 的設計興建，金白相間的鑲板原屬蒙馬特街的一座古宅。

博物

二樓

國民公會廳
Salle de la Convention
這幅但敦像是法國大革命紀念物之一。

一樓

遊客須知

23 Rue de Sévigné 75003.
MAP 14 D3. 01 42 72 21 13.
M St-Paul. 29. 69. 76. 96
至St-Paul, Pl des Vosges.
週二至週五10:00至17:40
(最後入場時間: 17:15). 國定假日. 週二12:30, 週日14:15.

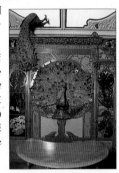

傳給珠寶店
La Joaillerie Fouquet
這家珠寶店 (1900) 位於皇室街 (rue Royale) 上，新藝術風格的裝潢由繆舍 (Alphonse Moucha) 設計。

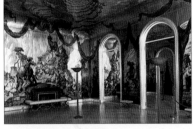

★ 溫代勒宅邸宴會廳
Salle de bal de l'hôtel de Wendel
這座20世紀初的宴會廳曾重建。壁畫描繪薩巴王后 (reine de Saba) 的隨從隊；由西班牙加泰隆尼亞人José María Sert y Badia設計。

皮貨商古宅
(Hôtel le Peletier)

路易十五藍廳
Salon bleu de Louis XV
屬18世紀初攝政 (Régence) 風格，陳列布維耶 (Bouvier) 的收藏及原屬波格利宅邸 (Hôtel Broglie) 的鑲板。

平面圖例

☐ 羅馬及中古時期的巴黎
☐ 文藝復興時期的巴黎
☐ 17世紀的巴黎
☐ 路易十五時期的巴黎
☐ 路易十六時期的巴黎
☐ 法國大革命時期的巴黎
☐ 法蘭西第一到第二帝國時期
☐ 法蘭西第二帝國至今
☐ 臨時性展覽
☐ 非展覽區

參觀導覽

這裡大部分的展出以時代劃分。卡那瓦雷宅邸陳列1789年以前的巴黎歷史 (地面樓是文藝復興之前，17及18世紀則在1樓)。聖法迦皮貨商宅邸的展品2樓主要屬法國大革命時期；1樓是法蘭西第二帝國至今，地面樓則是第一及第二帝國時期藏品展區。

布呂揚宅邸 ❿
Hôtel Libéral Bruant

1 Rue de la Perle 75003. MAP 14 D3. 01 42 77 79 62. St-Paul, Chemin-Vert. 週一14:00至17:00；週二至週五10:00至12:00，14:00至17:00。 8月及國定假日。

　　這幢建築師布呂揚為自己所建的優雅私宅風格與他最有名的作品巴黎傷兵院 (見186-187頁) 截然不同。建築新近整修過，裡面的布伊卡博物館 (Musée Bricard) 有極豐富的鎖鑰、門把和門環收藏，有些藏品可遠溯至羅馬時期。

畢卡索美術館 ⓫
Musée Picasso

見100-101頁。

巴士底歌劇院 ⓬
Opéra Bastille

120 Rue de Lyon 75012. MAP 14 E4. 01 40 01 17 89. 01 40 01 19 70. Bastille. 請電詢。 國定假日。 見334-335頁。

　　這座「民眾的歌劇院」於1989年法國大革命兩百週年慶時揭幕。它是歐洲最現代、也最引起

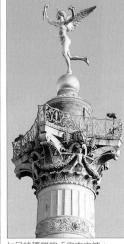

七月柱頂端的「自由之神」

爭議的歌劇院之一，由 Carlos Ott設計，正面玻璃帷幕的弧形造型完全切斷19世紀加尼葉歌劇院 (214-215頁) 的傳統。

　　歌劇院是一座弧形的玻璃建築，大廳採清爽的現代裝飾，黑色座椅、花崗石牆壁、玻璃天花板，總共可容納2,700位觀眾。本歌劇院有最尖端科技的設施，5個活動的舞台可同時上演不同的戲碼。

七月柱 ⓭
Colonne de Juillet

Pl de la Bastille 75004. MAP 14 E4. Bastille. 不對外開放。

　　這座矗立在巴士底廣場正中央的紀念柱高51.5公尺，頂端立著自由之神 (Le Génie de la Liberté)。它是為紀念1830年革命的犧牲者而建，這場革命確立法國七月王朝君主立憲政體 (見30-31頁)。地下小教堂安放了504位犧牲者及後來1848年革命死難者的遺骸。

巴士底廣場 ⓮
Place de la Bastille

75004. MAP 14 E4. Bastille.

　　這裡今天已找不到任何1789年7月14日攻陷巴士底獄 (見28-29頁) 的遺跡；只有亨利四世大道 (blvd Henri IV) 5號至49號的一段砌石路標出舊時獄堡護牆之所在。巴士底廣場從前一直是時髦的巴黎市中心和郊區 (faubourgs) 的交接點；隨著歌劇院興建完成，這一區逐漸出現高級咖啡屋和畫廊。

巴士底歌劇院的外觀

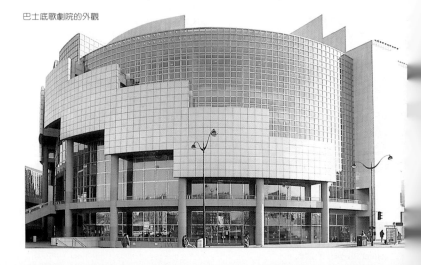

聖保羅聖路易教堂 ⓯
St-Paul-St-Louis

99 Rue St-Antoine 75004. MAP 14 D4. [C] 01 42 72 30 32. [M] St-Paul. ◐ 週一至週六 7:30至20:00; 週日8:00至20:00。

從1627年路易十三奠基、到1762年耶穌會教士被逐出法國，本教堂一直象徵了耶穌會的勢力。竣工時爲巴黎最高(60公尺)的圓頂是巴黎傷兵院及索爾本大學圓頂建築的先驅。廣爲人知的繁複裝潢以及大部分所藏珍寶於動亂中被移走；但德拉克洛瓦的「基督在橄欖園」(Christ au jardin des oliviers) 現今仍存於此。教堂位於本區主要道路之一上，但也可從Passage St-Paul進入。

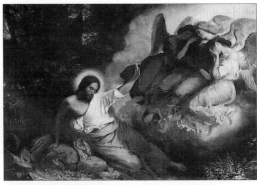
聖保羅聖路易教堂珍藏的德拉克洛瓦作品「基督在橄欖園」

桑司宅邸 ⓰
Hôtel de Sens

1 Rue du Figuier 75004. MAP 13 C4. [C] 01 42 78 14 60. [M] Pont-Marie. ◐ 週二至週五13:30至20:15; 週六10:00至20:15。 ◐ 國定假日。參觀展覽需購票。 Ø ✔ 需預約。

這座宅邸是少數巴黎仍存的中古建築之一，現爲佛內 (Forney) 藝術圖書館與巴黎手工藝人資料中心。16世紀天主教聯盟時，貝樂維樞機主教 (Cardinal de

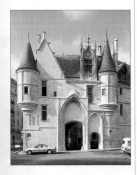
桑司宅邸現今是佛內圖書館所在

Pellevé) 將此改爲防禦據點；1594年當他聽到新教徒亨利四世進入巴黎時當場發怒而亡。而亨利四世強制前妻 Marguerite de Valois居於此地；她的生活放蕩不羈，曾將謀害她現任情人的舊愛給斬首。

1956年興建完成的無名猶太亡者紀念墓

無名猶太亡者紀念墓
Mémorial du Martyr Juif Inconnu ⓱

17 Rue Geoffroy-l'Asnier 75004. MAP 13 C4. [C] 01 42 77 44 72. [M] Pont-Marie. ◐ 週日至週五 10:00至13:00, 14:00至18:00。 ◐ ▣ ✦

在這座距離薔薇街(見95頁) 不遠的地下小教堂中有盞不熄之焰，紀念納粹滅猶大屠殺(Holocaust) 中的無名亡者。建於1956年，外觀上最顯著的就是列著所有集中營名字的大圓柱。後方17號的白色大理石建築中設有巴黎猶太資料中心 (Centre de documentation juive de Paris) 及圖書館。

聖傑維聖波蝶教堂 ⓲
St-Gervais-St-Protais

Pl St-Gervais 75004. MAP 13 B3. [C] 01 48 87 32 02. [M] Hôtel de Ville. ◐ 週一至週五6:00至21:00; 週六7:00至21:00, 週日7:00至20:00。

爲紀念被羅馬暴君尼祿所殺的兩位士兵而建，並以其名名之。教堂歷史可溯至6世紀，擁有巴黎最古老的古典式正面，混列了科林新、多立克與愛奧尼克式圓柱，內爲晚期哥德式教堂。其宗教音樂的傳統遠近馳名；庫普蘭 (François Couperin) 曾特別爲教堂的管風琴寫了兩首彌撒曲。現今耶路撒冷兄弟會 (Fraternité monastique de Jérusalem) 修士每天的聖歌吟詠吸引了來自各地的人。

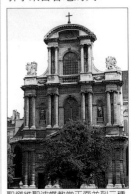
聖傑維聖波蝶教堂正面並列三種古典風格的圓柱

畢卡索美術館 ⑪

西班牙畫家畢卡索 (1881-1973) 在巴黎度過大半生。法國政府接收了他一大部分作品以抵遺產稅；並於1986年在沙蕾宅邸 (Hôtel Salé，法文的salé意指鹹的) 設立畢卡索美術館。此宅邸於1656年為鹽稅官員豐德內 (Aubert de Fontenay) 所建；雖然為了展出而經整建，但它仍保存原有風格。在這裡可欣賞到畢卡索的藍色、粉紅色和立體風格時期的作品，還有他運用不同材質的技巧。

★自畫像 *Autoportrait*
窮困、孤獨、絕望；這幅畫創作於1901年底，正是畢卡索最困頓的時期。

小提琴和樂譜
Violon et partition
是畢卡索立體派綜合主義時期的拼貼畫 (1912)。

★兩兄弟 *Les Deux Frères*
1906年夏天，畢卡索返回西班牙加泰隆尼亞 (Catalonia) 創作了這幅畫。

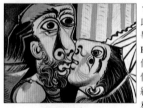

★吻 *Le Baiser*
此畫創作於1969年。1961年，畢卡索與侯格 (Jacqueline Roque) 結婚；這時期他的創作又回到情侶的主題，經常描繪自己和模特兒。

參觀導覽

大部分展品依年代順序區分，從初期的藍色、粉紅色時期，到立體派、新古典派的作品。展覽定期更換，並不是所有的畫作都同時陳列。地面樓以及其中的一座雕塑花園是1920年代晚期至1930年代晚期，和1950年代中期至1973年間的創作。

地下室

平面圖例

- ☐ 繪畫
- ☐ 插畫
- ☐ 雕塑花園
- ☐ 陶瓷作品
- ☐ 非展覽區

戴頭紗的女人
Femme à la mantille
畢卡索於1948年開始創作陶藝作品。此作成於1949年。

畫家和調色盤及畫架
*Peintre avec
palette et chevalet*
這幅後立體派的油畫
(1928) 是畢卡索意圖轉向
超現實派時期的創作。

一樓

遊客須知

Hôtel Salé, 5 Rue de Thorigny.
MAP 14 D2. **01** 42 71 25 21.
M St-Sébastien, St-Paul.
29. 96. 75. 86. 87. 至St-
Paul, Bastille, Pl des Vosges
下. **RER** Châtelet-Les-Halles.
4月至9月 週三至週一
9:30至18:00 (10月至3月至
17:30). **1月1日, 12月25日.**
需預約 (上午為
兒童; 下午為成人). ☑ ☐

★ 兩個在沙灘上奔跑的女人
Deux Femmes courant sur la plage
這幅1922年的畫於1924年被用為迪
亞吉列夫 (Diaghilev) 芭蕾舞作
「藍火車」(Train bleu) 布景。

看書的女人 *Femme lisant*
此畫成於1932年。畢卡索常
使用紫色和黃色畫他的模特
兒華特 (Marie-Thérèse
Walter)。

地面樓

重要作品

★ 1901年自畫像

★ 兩兄弟

★ 兩個在沙灘上奔跑
的女人

★ 吻

畢卡索和西班牙

痛恨佛朗哥政權的畢卡
索自1934年後就從未回
到祖國。然而，他的創作
常出現西班牙題材，
例如公牛和吉他；
前者常以人身牛頭
怪獸形式出現，
後者則是他在西
班牙南部安達魯
西亞童年的回憶。

♿ 輪椅入口

入口

浴者
Les Baigneuses
這系列雕塑作品
(1956) 陳列於
後花園內。

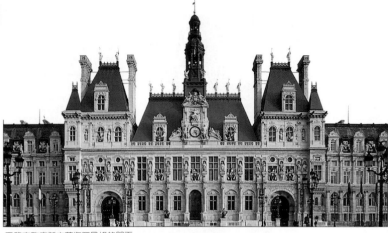

巴黎市政府新文藝復興風格的門面

巴黎市政府 ⑲
Hôtel de Ville

Pl de l'Hôtel de Ville 75004. 🗺 13
B3. ☎ 01 42 76 50 49. Ⓜ Hôtel-
de-Ville. ⭕ 僅對團體開放，請電
詢。⬤ 國定假日及舉辦官方活動
時。♿ ✉

　　1357年時的巴黎市長
Étienne Marcel買下因其
拱廊廊柱而得名的柱屋
(maison aux Piliers) 作為
市政長官與市民代表的
聚會之所。這裡現為市
議會所在，建築原是17
世紀的市政廳，1871年
燒燬後重建成今日面
貌。精細浮雕、角樓及
塑像構成繁複的外觀。
前方大廣場是散步的好
地方，晚上燦爛的燈光
照亮噴泉，尤其壯麗。

　　這個廣場卻也曾是絞
刑、火刑刑場。1610年
刺殺亨利四世的哈伐亞
克 (Ravaillac)，就在這
裡被4匹壯馬活活分屍。

　　市政府內以長型宴會
廳 (Salles des Fêtes) 最為
有名，兩旁並有科學、
藝術和文學廳。內部雄
偉的樓梯、雕花藻井天
花板、水晶吊燈、無數
的雕像和女像柱，還有
牆上的畫作，都將這個
官方接待外賓的場所烘
托得豪華莊嚴。

畢耶德隱修院 ⑳
Cloître des Billettes

24 Rue des Archives 75004.
🗺 13 B3. ☎ 01 42 72 38 79.
Ⓜ Hôtel de Ville. ⭕ 教堂與迴廊
每日 11:00至19:00.

　　這座巴黎僅存的中世
紀隱修院於1427年為
慈愛兄弟會 (Billettes) 所
建；4座原有迴廊中有3
座仍存。其旁簡樸的古
典風格教堂建於1756
年，以取代修院原來的
教堂。此處不時舉行音
樂會，可加以留意。

巴黎最古老的隱修院

白袍聖母堂 ㉑
Notre-Dame-des-Blancs-Manteaux

12 Rue des Blancs-Manteaux
75004. 🗺 13 C3. ☎ 01 42 72 09
37. Ⓜ Rambuteau. ⭕ 每日 10:00
至12:45, 16:00至18:00. ☐ 有音樂
會.

　　1648年為紀念著白袍
的奧古斯丁修會教士們
曾於1258年在此修道而
建。內有一座洛可可風
格的法蘭德斯講壇；還
有悠揚的管風琴聖樂。

侯昂宅邸 ㉒
Hôtel de Rohan

87 Rue Vieille-du-Temple 75003.
🗺 13 C2. ☎ 01 40 27 61 78. Ⓜ
Rambuteau. ⭕ 臨時性展覽期間
週二至週日 中午至18:00.

　　本宅與蘇比士宅邸都
是德拉梅 (Delamair) 為
史特拉斯堡樞機主教侯
昂・蘇比士 (Armand de
Rohan-Soubise) 所設計
的；1927年起國家檔案
資料館設立在此。庭中
昔日的馬廄今為巴黎公
證文件保管處，門上的
雕刻是勒洛漢 (Robert
Le Lorrain) 知名的「阿
波羅之馬」。

「阿波羅之馬」(Chevaux d'Apollo

蘇比士宅邸 ㉓
Hôtel de Soubise

60 Rue des Francs-Bourgeois 75003. **MAP** 13 C2. **C** 01 40 27 61 78. **M** Rambuteau. ◯ 週三至週一 中午至17:45. ◯ 國定假日. 🅰 📷 🚫 🔲

蘇比士宅邸

這是1705至1709年間為侯昂王妃所建的大宅；現為國家檔案資料館主要建築之一（另一棟是侯昂宅邸）。1735至1740年間最具才華的藝術家如C. Van Loo, J. Restout, Natoire和F. Boucher等都曾在波伏宏 (G. Boffrand) 的指揮下參與翻修工程。Natoire曾為王妃設計洛可可式臥房，今天仍可參觀這座橢圓廳，因為它已成為法國歷史博物館的一部分。其他重要展品包括拿破崙要求將之遺體運回法國的遺囑。

格內寇宅邸 ㉔
Hôtel Guénégaud

60 Rue des Archives 75003. **MAP** 13 C2. **C** 01 42 72 86 43. **M** Hôtel de Ville. ◯ 週三至週一10:00至12:30, 13:30至17:30. ◯ 國定假日. 📷 需付費.

著名建築師封索瓦‧蒙莎 (François Mansart) 於17世紀時為國務大臣兼掌璽官格內寇‧得‧伯斯 (Henri Guénégaud des Brosses) 興建了這棟華宅。1967年曾部分擴建翻修，設立了狩獵和自然博物館 (Musée de la Chasse et de la Nature)，由當時文化部長馬勒侯 (André Malraux) 揭幕。這裡有16到19世紀間精緻的獵具藏品，許多來自德國和中歐。還有世界各地的獵物標本，以及烏德利 (Oudry)，魯本斯、林布蘭和莫內等畫家的作品。

伏特街3號 ㉕
No.3 Rue Volta

75003. **MAP** 13 C1. **M** Arts-et-Métiers. ◯ 不對外開放.

長久以來，伏特街 (以電池發明者命名) 這棟半木造4層樓房一直被認為興建於西元1300年，是巴黎最古老的樓房；但1978年證實它曾在17世紀時翻修過。無論如何，它堅固的橫樑、灰泥天花板及正面直向的牆筋柱仍表現了中古世紀典型巴黎樓房的特性。房間只有2公尺高，窗戶也很小。

這棟樓房的地面樓最初是兩家小店，平常店主卸下門板便可擺置販賣的商品。

伏特街3號17世紀翻修過的樓房

聖殿廣場 ㉖
Square du Temple

75003. **MAP** 13 C1. **M** Temple.

這處幽靜的廣場曾為中古聖殿騎士東征歸來時領地的要塞中心。它當時自成天地，是想逃離王室法庭管轄者的避難所，高聳城牆和吊橋內有宮殿、教堂及商店。為了剷除聖殿騎士團 (Templiers) 的勢力，俊士菲利普 (Philippe le Bel) 於1307年燒死其領主；後來此領地由聖約翰騎士團 (Hospitalieers de St-Jean, 即醫院騎士團) 承繼。法國大革命時 (見28-29頁) 路易十六和瑪麗‧安東奈特王后被囚禁在此，直至被送上斷頭台 (見28-29頁)。

格內寇宅邸花園

波布及磊阿勒區 *Beaubourg et Les Halles*

現代風格的磊阿勒商場和龐畢度中心位於河右岸，是吸引最多逛街購物者、藝術喜好者、學生和觀光客的去處，保守估計有上百萬人潮流動其間。

磊阿勒大部分商店在地下層，穿梭於新穎建築與玻璃篷罩之下者多為年輕人。附近街道上多為平價商店和酒吧，但一些食品店、肉店和小商場仍會令人

史特拉汶斯基廣場
噴泉中的塑像

憶起過去此地曾為巴黎的中央批發市場。地下商場有許多條路通往波布區的龐畢度中心；它是個看起來前衛、不協調的組合體，由巨大的管筒、鋼骨構成，是巴黎最醒目的建築之一。毗鄰的街道如聖馬當路 (Rue St-Martin) 和波布路 (Rue Beaubourg) 上也建了一些外觀不甚規則的建築物，大多是展售當代藝術品的小型畫廊。

本區名勝

●歷史性建築及街道
蒙莫宏西路51號 ⓫
無懼讓塔樓 ⓬
期貨交易所 ⓮
聖賈克塔 ⓱

●教堂
聖梅希教堂 ❷
聖厄斯塔許教堂 ⓭
聖傑曼婁賽華教堂 ⓯

●博物館及美術館
龐畢度中心 110-113頁 ❶
格樂凡蠟像館 ❺
巴黎視聽資料館 ❼
洋娃娃博物館 ❿

●現代建築
磊阿勒商場 ❽
時間守護神 ❾

●噴泉
無邪噴泉 ❸

●咖啡館與酒館
波布咖啡館 ❹
厄斯塔許酒館 ❻

●百貨公司
撒瑪利丹百貨公司 ⓰

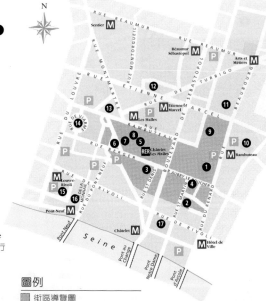

交通路線

搭乘地鐵可至Rambuteau, Hôtel-de-Ville, Châtelet, Les Halles; 公車47路行駛Rue Beaubourg到龐畢度中心，再行經Boulevard Sébastopol.

請同時參見

圖例

▨	街區導覽圖
Ⓜ	地鐵站
RER	RER郊區快線站
P	停車場

0公尺　　　　400
0碼　　　　400

聖德斯塔許教堂前由米勒 (Henri de Miller) 所雕的「傾聽」(l'Écoute)

街區導覽：波布及磊阿勒區

　　左拉曾將磊阿勒區描繪成「巴黎的肚腹」；因為自1183年起，此處便是巴黎蔬果魚肉批發中心，盛極一時。但1960年代市中心交通愈趨擁擠，迫使市場遷到郊區。儘管抗議聲四起，市場巨傘形帳篷仍被扯下，由集購物與育樂功能於一身的商業大樓取而代之。1977年龐畢度中心正式啓用，這裡成爲巴黎往來人潮最多樣化的地帶。

靠皮耶‧列斯寇街 (rue Pierre Lescot) 一端的�薔傘狀藝術館 (Le Pavillon des Arts) 常有短期展覽。

厄斯塔許酒館
這間熱鬧的酒館是古典與現代爵士樂迷的偏愛之處 ❻

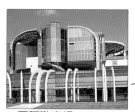

★ 磊阿勒商場
此地聚集了商店、餐廳、電影院和游泳池；而在其下的地鐵站是世界最忙碌者之一 ❽

巴黎視聽資料館
一般大眾可在此觀賞關於巴黎的視聽資料 ❼

重要參觀點

重要參觀點
★ 龐畢度中心
★ 時間守護神
★ 無邪噴泉
★ 磊阿勒商場

圖例

- - - 建議路線

往Châtelet 地鐵站

1610年亨利四世的馬車在鑄鐵廠路 (Rue de la Ferronnerie) 因交通阻塞而停下時遭狂熱分子哈伐亞克暗殺。

★ 無邪噴泉
這是巴黎僅存的文藝復興時期噴泉，由雕刻家兼建築師顧炯 (Jean Goujon) 所設計 ❸

聲響及音樂研究協會 (IRCAM) 位於地下層，是現代音樂的研究中心。

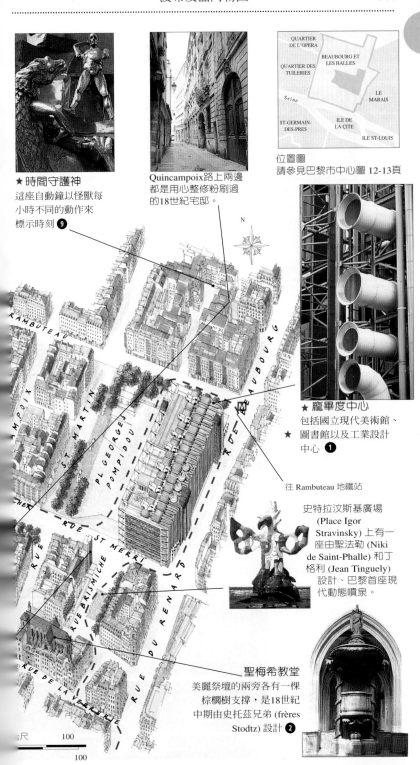

★ **時間守護神**

這座自動鐘以怪獸每
小時不同的動作來
標示時刻 **9**

Quincampoix路上兩邊
都是用心整修粉刷過
的18世紀宅邸。

位置圖
請參見巴黎市中心圖 12-13頁

★ **龐畢度中心**
包括國立現代美術館、
★ 圖書館以及工業設計
中心 **1**

往 Rambuteau 地鐵站

史特拉汶斯基廣場
(Place Igor
Stravinsky) 上有一
座由聖法勒 (Niki
de Saint-Phalle) 和丁
格利 (Jean Tinguely)
設計、巴黎首座現
代動態噴泉。

聖梅希教堂
美麗祭壇的兩旁各有一棵
棕櫚樹支撐,是18世紀
中期由史托茲兄弟 (frères
Stodtz) 設計 **2**

公尺 100

100

龐畢度中心 ❶
Centre Pompidou

見110-113頁.

聖梅希教堂的彩色玻璃窗，描繪
耶穌誕生的故事

聖梅希教堂 ❷
St-Merri

76 Rue de la Verrerie 75004. MAP 13
B3. 📞 01 42 71 92 93. M Hôtel-
de-Ville. ◯ 每日 9:00至19:00.
☑ 上午無導覽. ☐ 音樂會.

　　此址的歷史可溯至7世
紀。8世紀初歐坦的聖馬
當修道院 (St-Martin
d'Autun) 院長 St Méredic
葬於此；其名後轉變為
Merri，便被附近的禮拜
堂沿用。建築屬火焰哥
德風格，工期漫長直至
1552年才落成。前側西
面裝飾繁複；西北角樓
有座1331年的鐘，為巴
黎最古。這裡原是義大
利金融世家倫巴底
(Lombards) 家族的教區
教堂，附近有條街道以
其姓氏命名。

無邪噴泉 ❸
Fontaine des Innocents

Place des Innocents 75001. MAP 13
A2. M Les Halles. RER Châtelet-
Les-Halles.

　　這座文藝復興時代的
噴泉位於本區的主要路
口無邪廣場，曾經過周

密的修復。噴泉
1549年原建於St-
Denis路上，而無
邪廣場的所在則昔
為墓地；18世紀廣
場興建後噴泉才遷
到現址。許多年輕
人都約在噴泉前見
面，因而成為磊阿
勒的地標之一。

無邪噴泉上的裝飾浮雕

波布咖啡館 ❹
Café Beaubourg

100 Rue St-Martin 75004. MAP 13
B2. 📞 01 48 87 63 96. M Les
Halles. RER Châtelet-Les-Halles.
◯ 週日至週四8:00至凌晨1:00;
週五週六8:00至凌晨2:00.

波布咖啡館

　　寇斯特 (Gilbert
Costes) 於1987年開了這
家咖啡館，裝潢出自法
國知名建築師Christian
de Portzamparc之手——
維雷特園區 (見234頁)

中的音樂城亦為其
作品。

　　露天座上擺著紅
黑兩色的編條椅；
寬敞的內部陳列著
書籍，調和了冷峻
的裝飾藝術風格。

　　附近的畫商、藝
術經紀人以及龐畢
度中心的職員常在
此碰面聚會。

　　此處供應各式飲
料、輕食簡餐及早
午餐。

格樂凡蠟像館 ❺
Musée Grévin

1 du Forum des Halles, Rue Pierre
Lescot 75001. MAP 13 A2. 📞 01 40
26 28 50. M Les Halles.
RER Châtelet-Les-Halles. ◯ 閉館
中.🔲📷♿

　　這裡是蒙馬特大道上
格樂凡蠟像館 (興建於
1882年) 的分館，陳列了
20多件以19世紀末美好
年代 (Bell Époque) 為主
題的作品：雨果站在巴
黎聖母院前；羅特列克
在蒙馬特夜總會裡；作
家維恩 (Jules Verne) 及
其小說「地心歷險記」
中的景像；還有建築師
艾菲爾和鐵塔等蠟像。

　　但此分館是否繼續營
運仍在未定之天；若欲
往參觀請先電詢。

格樂凡蠟像館裡羅特列克與諸
友的蠟像

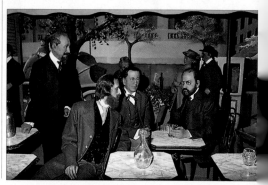

厄斯塔許酒館 ❻
Bistrot d'Eustache

31 Rue Berger, 75001. MAP 13 A2.
█ 01 40 26 23 20. M Les Halles.
RER Châtelet-Les-Halles. ○ 每日
9:00至凌晨2:00. □ 爵士樂現場
演奏 週四至週六.

這間咖啡廳有昔日的
木鑲板與鏡子，保留了
1930, 40年代巴黎的風貌
──當時正捲起爵士樂
的流行熱潮。現在每逢
週末店裡仍擠滿了爵士
樂手：週四晚上吉他主
奏的吉普賽風爵士樂饒
具特色；週末則為較正
統的爵士樂。全日供應
多種傳統法國料理，價
格合理。

厄斯塔許酒館的露天座

巴黎視聽資料館 ❼
Vidéothèque de Paris

2 Grande Galerie, Forum des
Halles 75001. MAP 13 A2. █ 01 44
76 62 00. M Les Halles. RER
Châtelet-Les-Halles. ○ 週二, 週
三, 週五至週日 13:00至21:00; 週
四 13:00至22:00. ● 國定假日.

兩間大放映室每天選
定主題播放4部影片。另
一間閱覽室 (見106頁)
有40部左右電腦操控的
個人電視及放影機。觀
眾可以從上千部和巴黎
有關的電影、電視、藝
術影片和記錄片中選取
觀賞；其中有1944年戴
高樂將軍阻止狙擊兵砲

轟巴黎的歷史鏡頭，還
有楚浮的「失竊的吻」
(Baisers Volés) 等名片。

「失竊的吻」中的一幕

磊阿勒商場 ❽
Forum des Halles

75001. MAP 13 A2. M Les Halles.
RER Châtelet-Les-Halles.

磊阿勒商場 (常簡稱為
Les Halles) 建於1979
年，從前是曾因反對拆
遷而引發激烈抗爭的中
央批發市場。

這座綜合商場占地7公
頃，地下2、3樓是各式
商店。地面樓一部分是
花園、藤架和小亭榭；
金屬玻璃的棕櫚形建築
內則有藝術館 (Pavillon

des Arts)、詩屋 (Maison
de la Poésie)；藝術館與
詩屋分別是現代藝術和
詩學的文化中心。

時間守護神 ❾
Le Défenseur du Temps

Rue Bernard-de-Clairvaux 75003.
MAP 13 B2. M Rambuteau.

這座造型令人印象深
刻的公共時鐘「時間守
護神」由蒙那斯提耶
(Jacques Monastier) 設
計，位於時髦的「時鐘
區」(Quartier de
l'Horloge)。高4公尺、
重1公噸，以銅與鋼鑄
造、機械操控的守護
神，旁邊的野獸代表空
氣、土地與水；它們每
小時挾帶地震、狂風和
海嘯之聲向守護神襲
來。當每天下午2點和6
點守護神擊退怪獸時，
都會引起現場觀看兒童
的歡呼。

磊阿勒中庭Julio
Silva的作品
「比格瑪里翁」
(Pygmalion)

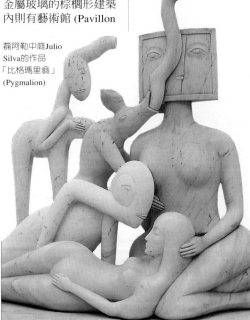

龐畢度中心 ❶

　　龐畢度中心將大樓結構管線設備擺在戶外：電扶梯、通風管、水管、甚至鋼鐵桁架，都可由外部一目了然。這使建築師Richard Rogers, Renzo Piano, Gianfranco Franchini得以在內部為國立現代美術館和其他活動設計出彈性極大的空間。野獸派、立體派、超現實派的作品都陳列在此。外邊的廣場有大群觀眾欣賞街頭表演。目前刻正進行大規模整修，預定西元2000年1月重新開放。

電扶梯從建築物的正面扶級而上，有如玻璃導管。從頂樓俯瞰巴黎，蒙馬特、拉德芳斯、艾菲爾鐵塔的景致盡入眼簾。

參觀導覽

國立現代美術館位於3、4樓。4樓展出1905年到1960年的作品，3樓是當代藝術，5樓作當代藝術家或流派的主題展覽之用。圖書館和工業設計中心 (Centre de Création Industrielle) 位於地面樓及1、2樓。地下樓則舉辦各類展示活動、研討會、播放電影等。

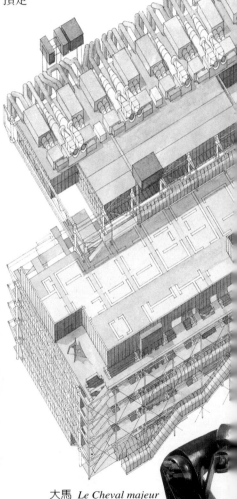

記者范・哈登像 *Portrait de la journaliste Sylvia von Harden*
迪克斯 (Dix) 鋒利精準的手法產生嚴厲粗野的漫畫諷刺效果 (1926)。

大馬 *Le Cheval majeur*
這座銅馬 (1914-1916) 出自杜象維雍 (Duchamp-Villon) 之手，為立體派雕塑極品之一。

給俄國、驢子和其他
À la Russie, aux ânes et aux autres
夏卡爾畢生的創作靈感都來自其
出生地俄國小城
Vitebsk。

遊客須知

Centre d'Art et de Culture
Georges Pompidou, Place
Georges Pompidou 75004.
MAP 13 B2. 01 44 78 12 33.
M Rambuteau, Châtelet, Les
Halles, Hôtel de Ville. 21.
29. 38. 47.69.72.74. 75.76.85
至Centre Georges Pompidou.
RER Châtelet-Les-Halles. 週
一，三至五中午至22:00; 週六
日10:00至22:00. 整修至
2000年1月.

國王的悲哀 *Tristesse du roi*
上圖創作於1952年。馬諦斯晚年創作許多
拼貼畫。

彈吉他的男人
L'Homme à la Guitare
這幅立體派作品成於1914年。
布拉克和畢卡索共同發展出立
體派繪畫技巧，從各種不同角
度呈現畫作主題。

彩色輸送管
龐畢度中心後側最顯眼的就是狐街 (rue de
Renard) 上五顏六色的管子；曾有一位評論
家因而將龐畢度中心比作石化煉油廠。除
了外觀所呈現出的裝飾性外，每一種顏色
各代表了管子的功用：藍色排氣管、綠色
水管，而黃色是電線管；人行通道 (例如電
扶梯) 則是紅色。至於巨大的煙囪是地下區
域的通風管道，不鏽鋼架則是結構樑。
建築師此番設計的用意在於讓大眾了解建
築體中的「新陳代謝」與變化流動。

龐畢度中心國立現代美術館之旅

　　龐畢度中心國立現代美術館館藏超過3萬件，展覽場展出其中800件。展覽空間分為寬廊及窄廊；窄廊專門展出小件作品如水彩、素描及文件。藏品經常外借其他美術館，因而展出的畫作及雕塑時常更換。

意念，如浩斯曼 (R. Haussmann) 1919年的雕塑「當代精神」(L'Esprit de notre temps)。同時杜象於美術館展出尿壺，視之為原件的「複製品」，試圖讓大眾接受這也是雕塑，表達出他對藝術不同於一般的嘲諷見解詮釋。

德安 (André Derain) 的「兩艘船」(Les Deux Péniches, 1906)

1905至1918年的藝術

　　這段時期是藝術史上諸多流派如野獸派、立體派、未來派及達達主義產生的重要時代，還有幾位重要但不易歸類的畫家如夏卡爾和布朗庫西。1905年烏拉曼克、馬諦斯、德安等人突兀的用色震驚了大眾，當時有評論家將他們稱為「野獸」。1年後畢卡索開始走向立體派，由「亞維農的姑娘」

(Demoiselles d'Avignon) 的習作中可看出；布拉克也起而隨之。1911年雷捷以另一種新角度呈現的「婚禮」(La Noce) 也顯示同樣方向。康定斯基1912年的「黑弧」(Avec l'arc noir) 則透露歐陸其他國家逐漸走向抽象派。一次大戰喚起了達達主義畫家的反叛

1918至1960年的藝術

　　一次大戰後新一代藝術家紛紛出現，如史丁 (C. Soutine，「新郎」Le Groom，1928)、夏卡爾 (「酒杯的雙重肖像」Double portrait au verre de vin，1917-1918) 及動態雕塑創始人科爾達 (A. Calder) 和雕刻家貢撒列斯 (J. González)。科爾達1926年的遊興作品中有件約瑟芬·貝克鐵線肖像。達利、恩斯特 (M. Ernst)、基里軻 (G. de Chirico)、傑克梅第是超現實主義的代表，試圖藉著釋放潛意識以發現未知的真實。館藏早期超現實作品包括傑克梅第的「男人和女人」(Homme et Femme, 1928-1929)。米羅奇幻的藝術語言在「藍II」

布朗庫西的工作室

布朗庫西 (Constantin Brancusi) 是羅馬尼亞雕塑家，在他28歲那年定居巴黎。1957年逝世後法國政府收藏了他所有作品。這些作品原先保存在離龐畢度中心不遠，仿照他原來工作室陳設的一間畫室中；目前大部分作品則已移到龐畢度中心展出。重建的工作室於1995年起開放參觀。

布朗庫西的「保佳妮小姐」
(Mlle Pogany, 1919-1920)

康定斯基 (Vassily Kandinsky) 的「黑弧」(Avec l'arc noir, 1912)

Joan Mitchell的作品「再見之門」(The Good-bye Door, 1980)

(Bleu II) 中表現出來；許多超現實畫家均欣賞他的作品，如布烈東 (A. Breton)。波納爾、馬諦斯、盧奧、畢卡索、布拉克在兩次世界大戰間都仍持續創作。二次世界大戰並未完全中止藝術的發展；佛蒂耶 (J. Fautrier) 常被視爲無形式藝術先驅，間接指涉出戰爭的殘酷。1943年的「人質」(Outages) 傳達戰俘區人民的苦難。

戰後不久巴黎出現眼鏡蛇藝術群 (因發起者來自哥本哈根、布魯塞爾及阿姆斯特丹，而取首字母成 COBRA)，成員有A. Jorn和P. Alechinsky等。他們重視最本能的創作，所以極關注小孩及精神異常者的畫作。傑克梅第創造出眾所周知的錫鐵人形骨架，「站著的女人」(Femme debout, 1959-1960) 表現出存在主義者的尊嚴，而這尊嚴普遍存在於每件事物。1950及60年代美國藝術大放光芒，代表藝術家有帕洛克 (J.

科爾達的「二度平面的動態雕塑」
(Mobile sur Deux Plans, 1955)

Pollock) 與法蘭西斯 (S. Francis) 等。同時期英國藝術家培根 (F. Bacon) 正逐漸發展他的陰森美學，在「室內三影」(Three Figures Indoors，1964) 中可看出。

1960年以來的藝術

波依斯的作品「同質滲透物」
(Homogenous Infiltration, 1966)

1960年代美國普普藝術引進廣告及大眾媒體形象，將商品帶入藝術領域，強斯 (J. Johns)、沃荷 (A. Warhol)、歐登柏格 (C. Oldenburg) 的作品都納入館藏中。

在法國，新寫實主義者是個異質性團體，成員包括謝乍 (B. César)、克萊茵 (Y. Klein)、阿爾曼 (F. Arman) 等。他們相信日常生活的世俗物品能啓發出藝術性。微妙情色主義在巴爾丟斯 (Balthus) 的「畫家及其模特兒」(Le peintre et son modèle, 1980-1981) 中可見端倪；此外亦有詩人畫家米修 (H. Michaux) 的墨畫。經常更換展品的3樓當代美術館須由4樓進入，展品反映重要的藝術運動；館方偏好幽默諷刺及概念性作品的收藏方向也可在此看出。波依斯 (J. Beuys) 的「誓約」(Plight, 1985) 包含一架大鋼琴及覆滿約7噸厚毛氈的天花板及牆；錄影藝術家白南準 (Nam June Paik) 的「錄影帶魚」(Video Fish, 1979-1985) 透過一隻冷淡的魚所居住的魚缸製造出狂亂暴力的影像。

抽象畫派「抽象創造」(Abstraction Création) 是一群非人像畫家所組成的鬆散組織，創始人Herbin之作是幾何抽象畫的代表。此時美國興起「硬邊抽象」(Hard Edge Abstraction)，以平板色塊、準確切邊爲特點，如Ellsworth Kelly和Frank Stella等人。Richard Serra 的「7號角柱」(Corner Prop No.7, For Natalie, 1983) 及Carl André的「144個正方形錫塊」(144 Tin Square, 1975) 是館藏中「極限雕塑」的2件代表。還有一系列人像藝術如Georg Baselitz、Gilbert及George Kiefer兄弟、Anselm Kiefer的作品，及Joan Mitchell的抽象風景畫。3樓視聽室中並可自由選擇有關現代藝術的錄影帶欣賞。

班的作品「班的店」(Ben's Store, 1973)

洋娃娃博物館 ⑩
Musée de la Poupée

Impasse Berthaud 75003. MAP 13
B2. M Rambuteau. C 01 42 72 73
11. ○ 週二至週日 10:00至18:00.
僅限團體.

這座迷人的博物館收藏19世紀中期至現代的手工製作洋娃娃，展品令人印象深刻。其中36個專室裡所陳列的法國製洋娃娃頭部為瓷土燒繪而成，年代介於1850至1950年之間；另24個專室則以來蒐自世界各地的洋娃娃為主，並規劃成主題展。

館主Guido及Samy Odin父子亦提供洋娃娃修復服務；附屬商店中有各種早期洋娃娃的零件。此外，Odin父子亦開設適合大人與小孩的課程，教授製作洋娃娃的方法。

頭部為瓷土所燒繪的法國洋娃娃，19世紀作品

蒙莫宏西街51號 ⑪
No. 51 Rue de Montmorency

75003. MAP 13 B1. M Réaumur-
Sébastopol. ○ 不對外開放.

這座古老民宅的歷史可以和瑪黑區伏特街號3 (見103頁) 相提並論；於1407年由Nicolas Flamel所建。他是位教師兼作家，永遠對窮人敞開大門；而他們只須為逝者祈禱。

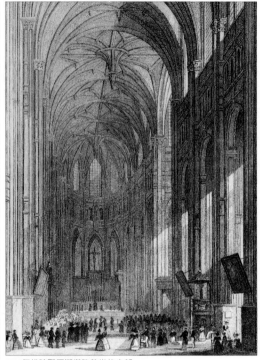
1830年代時聖厄斯塔許教堂的內部

無懼讓塔樓 ⑫
Tour de Jean Sans Peur

20 Rue Etienne-Marcel 75002.
MAP 13 A1. M Etienne-Marcel.
○ 不對外開放.

1408年勃艮地公爵刺殺了歐雷翁公爵 (Duc d'Orléans) 後惟恐被報復，便在其宅──勃艮地宅邸 (Hôtel de Bourgogne) 裡建了這座27公尺高的塔。他的臥室位於4樓，必須爬上140個階梯；如此一來他便高枕無憂。

巴黎最老的房子位於蒙莫宏西街51號

聖厄斯塔許教堂 ⑬
St-Eustache

Place du Jour 75001. MAP 13 A1.
C 01 42 36 31 05. M Les Halles.
RER Châtelet-Les-Halles. ○ 每日
9:00至19:00; 週日9:00至13:00,
15:00至19:00. 週二至週五
10:00, 18:00; 週日8:30, 9:35,
11:00, 18:00. □ 週日下午管風琴演奏.

哥德式建築及文藝復興式裝飾使得這所教堂成為巴黎最美麗的教堂之一。內部格局仿聖母院，樑柱將中殿分為5段，前端有5間半環狀排列的小禮拜堂。1532年動工，1637年落成，是文藝復興藝術的極致表現──可由間柱、拱廊看出。壇後的彩色玻璃由向班尼 (Philippe de Champaigne) 設計。劇作家莫里哀葬於此，而路易十五的寵妃及黎希留樞機主教皆在此受洗。

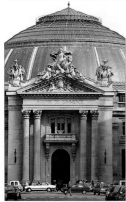

期貨交易所的大門。此處從前是穀物交易所

期貨交易所 ⑭
Bourse du Commerce

2 Rue de Viarmes 75001. **MAP** 12 F2. **C** 01 45 08 35 00. **M** Les Halles. **RER** Châtelet-Les-Halles. ◯ 週一至週五9:00至18:00. ☑ 僅限團體,須預約.

這棟早期的穀物交易所建於18世紀,1889年重修,被雨果喻為少了前帽緣的騎馬帽。現為咖啡及糖交易所,其中尚有世界貿易中心及巴黎工商協會 (Chambre de Commerce et d'Industrie de Paris) 的辦公室。

聖傑曼婁賽華教堂 ⑮
St-Germain l'Auxerrois

2 Pl du Louvre 75001. **MAP** 12 F2. **C** 01 42 60 13 96. **M** Louvre, Pout Neuf. ◯ 每日8:00至20:00. ☐ 週日下午管風琴演奏,週三下午鐘響.

自瓦羅瓦王朝於14世紀由西堤島撤退到羅浮宮後,這裡便成為王族最喜歡舉行彌撒的教堂。在此發生的事件包括Marguerite de Valois與Henri de Navarre成親前夕 (1572年8月24日),數千預格諾派 (Huguenots) 教徒參加婚禮卻被屠殺,史稱聖巴瑟勒米日屠殺 (Massacre de la St-Barthélemy)。法國大革命後教堂一度成為穀倉,雖經多次重建,仍為哥德式的重要建築。

撒瑪利丹百貨公司 ⑯
La Samaritaine

19 Rue de la Monnaie 75001. **MAP** 12 F2. **C** 01 40 41 20 20. **M** Pont-Neuf. ◯ 週一至週三及週五,週六9:30至19:00,週四9:30至22:00. 🍴 ☐ 🅿 ☐ 見313頁.

小販出身的康納克 (Ernest Cognacq) 於1900年創立。1926年興建的建築以鋼骨為主,並加裝大片玻璃,為裝飾藝術風格的傑作。

但現今所見的裝潢已經整修,顯新藝術風格,巨型圓拱頂下有鑄鐵樓梯及挑空廊道,頂層為餐廳,視野極好。康納克同是18世紀藝術品收藏家,藏品展示於紀念康納克與其妻Louise Jay的康納克-傑美術館 (見94頁)。

撒瑪利丹百貨公司內部美麗的裝潢

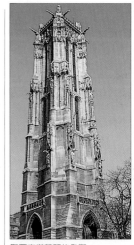

聖賈克塔華麗的外觀

聖賈克塔 ⑰
Tour St-Jacques

Place de la Tour St-Jacques 75004. **MAP** 13 A3. **M** Châtelet. ◯ 不對外開放.

這座晚期哥德式樓塔建於1523年,是座古教堂──往西班牙Santiago de Compostela朝聖者的休息站之一──的遺蹟,大革命後被毀。17世紀時身兼數學家、物理家、哲學家及作家的帕斯卡 (Blaise Pascal) 曾在此從事氣壓實驗,目前底樓有其紀念像。1854年維多利亞女王曾造訪此處,因此附近有條維多利亞大道。

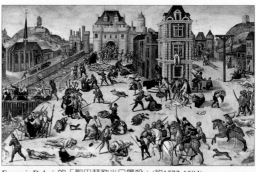

François Dubois的「聖巴瑟勒米日屠殺」(約1572-1584)

杜樂麗區 *Quartier des Tuileries*

杜樂麗區的一端是協和廣場,另一端是羅浮宮。王侯貴族聚集於此;路易十四曾住在為宣揚太陽王榮耀、放置其雕像而興建的勝利廣場。但是現今時尚大師成為新的崇敬朝拜對象;旺多姆廣場(Place Vendôme)昔日的王家光芒已為名牌珠寶店如Cartier, Boucheron和Chaumet所取代,它們皆是阿拉伯貴族、德國及日本銀行家喜

協和廣場精緻的街燈

歡光顧之處;廣場上還有時髦仕女喜歡出入的麗池飯店。

這個區域被巴黎兩條購物街所分割:一條是平行於杜樂麗花園(Jardin Tuileries)的希佛里路(Rue de Rivoli),有典雅的拱廊,昂貴的精品店、書店及超高級飯店;另一條是平行希佛里路於北邊的聖多諾黑街(Rue St-Honoré),集結著最富有及最貧寒的人們及商家。

本區名勝

●歷史性建築
王室宮殿 ❸
法國銀行 ⓱
●博物館及美術館
羅浮宮 122頁-129頁 ❶
流行藝術博物館 ❾
裝飾藝術博物館 ❿
國立網球場美術館 ⓮
橘園美術館 ⓯
布耶-克里斯多佛勒博物館 ⓱
●教堂
聖荷許教堂 ❼

●紀念性建築及噴泉
莫里哀噴泉 ❻
騎兵凱旋門 ⓫
●廣場、公園及花園
王室宮殿花園 ❺
金字塔廣場 ❽
杜樂麗花園 ⓭

協和廣場 ⓰
旺多姆廣場 ⓲
勝利廣場 ⓴
●劇院
法蘭西劇院 ❹
●商店
羅浮骨董精品樓 ❷
希佛里路 ⓬

交通路線

搭乘地鐵可在Tuileries, Pyramides, Palais-Royal-Musée du Louvre或Louvre等站下車。24及72號公車沿著河邊行駛,行經羅浮宮及杜樂麗花園.

請同時參見
●街道速查圖 6, 11-12
●住在巴黎 278-279頁
●吃在巴黎 296-298頁

圖例
▢ 街區導覽圖
Ⓜ 地鐵站
Ⓟ 停車場

街區導覽：杜樂麗區

　　高貴的廣場、法式花園、拱廊及優美的庭院賦予本區特別的氣質。這兒有許多君權時期與藝術性的紀念性建築，與今日的豪奢如超高級飯店、知名餐廳、服飾店及珠寶店融合於一。羅浮宮及黎希留樞機主教興建的王室宮殿廣場經過「砂洗」之後煥然一新；王室宮殿目前為政府機構使用，如負責定期清洗維護市內重要建築的文化部。而舊時的王宮——羅浮宮現今已成為世界上最重要的美術館之一。

聖荷許教堂
此為教堂內的教宗雕像。這座17世紀教堂坐向南北；另一不尋常之處為其長度，幾與聖母院等長。它也是宗教藝術的寶庫 ❼

Pyramides地鐵站

Ⓜ

AVE DE L'OPERA

RUE STE

RUE DES PYRAMIDES

RUE DE L'ECHELLE

諾曼第旅館 (Le Normandy) 是「美好年代」型式的建築，為20世紀初的巴黎優雅生活下了註腳。

RUE ST HONORE

RUE DE RIVOLI

★杜樂麗花園
在這座法式花園中可以騎驢與小馬，十分受孩童喜愛。17世紀時由御用園藝師勒諾特 (André Le Nôtre) 所設計 ⓭

AVE DU Gal LEMONNIER

金字塔廣場
佛耶米葉所設計的聖女貞德 (Jeanne d'Arc) 鍍金像是保皇黨精神崇拜的中心 ❽

往羅浮堤道

流行藝術博物館
這座專門收集高級服飾的博物館為羅浮宮增添新貌 ❾

裝飾藝術博物館
展覽品特別針對30、40年代的新藝術 ❿

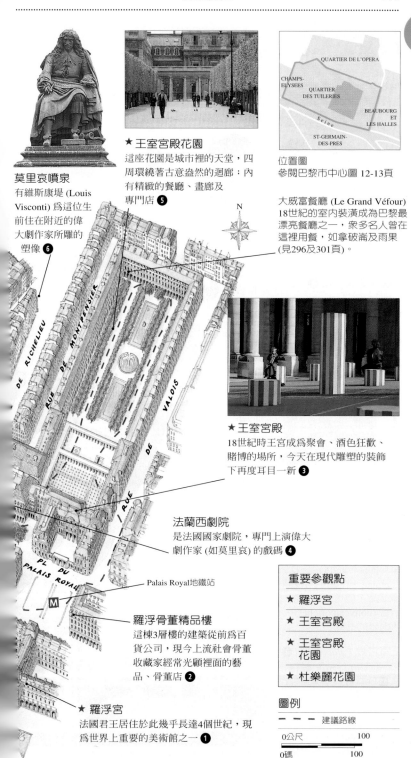

★ 王室宮殿花園
這座花園是城市裡的天堂，四周環繞著古意盎然的迴廊；內有精緻的餐廳、畫廊及專門店 ❺

位置圖
參閱巴黎市中心圖 12-13頁

大威富餐廳 (Le Grand Véfour)
18世紀的室內裝潢成為巴黎最漂亮餐廳之一，眾多名人曾在這裡用餐，如拿破崙及雨果 (見296及301頁)。

莫里哀噴泉
有維斯康堤 (Louis Visconti) 為這位生前住在附近的偉大劇作家所雕的塑像 ❻

★ 王室宮殿
18世紀時王宮成為聚會、酒色狂歡、賭博的場所，今天在現代雕塑的裝飾下再度耳目一新 ❸

法蘭西劇院
是法國國家劇院，專門上演偉大劇作家 (如莫里哀) 的戲碼 ❹

Palais Royal地鐵站

羅浮骨董精品樓
這棟3層樓的建築從前為百貨公司，現今上流社會骨董收藏家經常光顧裡面的藝品、骨董店 ❷

★ 羅浮宮
法國君王居住於此幾乎長達4個世紀，現為世界上重要的美術館之一 ❶

重要參觀點

★ 羅浮宮

★ 王室宮殿

★ 王室宮殿花園

★ 杜樂麗花園

圖例

- - - 建議路線

0公尺　　　　100
0碼　　　　　100

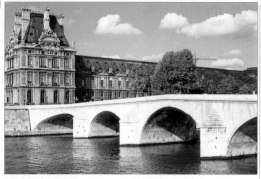

有五座拱弧的王室橋 (Pont Royal)，連結羅浮宮及河左岸

羅浮宮 ❶
Musée du Louvre

見122-129頁。

羅浮骨董精品樓 ❷
Louvre des Antiquaires

Pl du Palais Royal 75001. MAP 12 E2. 01 42 97 27 00. 週二至週日 11:00至19:00；7, 8月週二至週六. 1日1日, 12月25日. 見322-323頁.

位於羅浮骨董精品樓的一家店面

1970年代末，3層樓的羅浮宮百貨 (Grands Magasins du Louvre) 改爲有250家藝廊、骨董店的商場。建築師爲設計騎兵凱旋門的Percier及Fontaine。在此不易找到廉價品，但可看出目前新富 (nouveaux riches) 所追求的品味。

王室宮殿 *Palais Royal* ❸

Pl du Palais Royal 75001. MAP 12 E1. M Palais-Royal. 建築本身不對外開放。

這座舊時王宮有段複雜的歷史。17世紀初原爲黎希留樞機主教的府邸，他去世後這裡歸屬

王室，路易十四在此度過童年。18世紀在歐雷翁公爵 (duc d'Orléans) 的治理下，此處成爲歡樂聚會及賭博的場所。莫里哀曾發表創作的主教劇院於1763年燒毀後爲法蘭西劇院所取代。法國大革命之後，王宮成爲賭博場所；1815年時未來的國王路易腓力將其收回，當時大仲馬 (Alexandre Dumas) 是這裡的圖書館員。

這棟建築在1871年的暴動中驚險地逃過鄰近的一場大火。1872到1876年重修之後此處屬於國有財產，內有訂定政府法令之原則的法國行政部門最高諮詢機構及保障基本人權及自由的行政法庭。另一邊的建築則爲文化部所在。

法蘭西劇院 ❹
Théâtre-Français

2 Rue de Richelieu 75001. MAP 12 E1. 01 45 58 15 15. M Palais-Royal. 有表演節目時開放. 週日10:30. 見330-333頁

紀念高乃伊 (P. Corneille) 的石匾

法國國家劇院——法蘭西劇院位於迷人的高蕾特廣場 (Place Colette) 與馬勒侯廣場 (Place André Malraux) 之側。本劇團源於17世紀莫里哀的小劇團；今天大廳中擺著莫里哀在演出「沒病找病」(Malade Imaginaire) 時去世所坐的椅子。自路易十四於1680年成立劇團後，它以國家文化核心的角色享有國家贊助；1799年劇院定現現址。這裡經常演出高乃伊、拉辛、莫里哀、莎翁及重要的現代劇作。

王室宮殿中庭由布宏 (Daniel Buren) 創作的石柱群 (1980年代)

王室宮殿花園 ❺
Jardin du Palais Royal

Pl du Palais Royal 75001.
MAP 12 F1. **M** Palais-Royal.

　此花園原為Desgots王
的園藝師於1630年代為
黎希留樞機主教所設
計,但在1781到1784年
間由Louis-Philippe
d'Orléan在廣場周圍3邊
蓋了60棟同樣式的房
子,因此現在的花園不
及當初的三分之一。

　今天這些迴廊下有餐
廳、藝廊以及特色商
店,不少文人包括考克
多、高蕾特曾居於此。

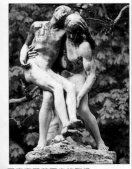

王室宮殿花園內的雕像

莫里哀噴泉 ❻
Fontaine Molière

Rue de Richelieu 75001. **MAP** 12 F1.
M Palais-Royal.

　這座噴泉是19世紀維
斯康堤 (Louis Visconti)
的重要作品,他還設計
了拿破崙墓 (見188-189
頁)。莫里哀生前住在黎
希留街40號。

聖荷許教堂 *St-Roch* ❼

96 Rue St-Honoré 75001.
AP 12 E1. **C** 01 42 44 13 20.
M Tuileries. **○** 每日8:15至19:30.
● 逢非宗教性的國定假日. **○**
■ 每日, 時間不定. **□** 音樂會.

　這座教堂是羅浮宮的
建築師勒梅司耶
(Jacques Lemercier) 所設

Vien所繪的「聖德尼蒂給高盧人聖言」(1767), 存於聖荷許教堂

計,路易十四時奠基。
蒙莎 (Jules Hardouin-
Mansart) 於18世紀加蓋
了圓頂及天花板裝飾精
緻的聖女禮拜堂;他又
加蓋了兩座禮拜堂使得
教堂總長126公尺,僅比
聖母院稍短。

　其中收藏了許多已拆
除的修道院與教堂的藝
術品。不少名人葬於
此,如劇作家高乃伊 (P.
Corneille)、宮廷園藝師
勒諾特及哲學家狄德
羅。修補過的外牆仍可
見1795年拿破崙攻擊駐
守此地保王黨的痕跡。

金字塔廣場 ❽
Place des Pyramides

75001. **MAP** 12 E1. **M** Tuileries,
Pyramides.

　聖女貞德1429年與英
國對抗時,在這附近受
了傷;19世紀雕塑家佛
耶米葉 (Daniel Frémiet)
完成的這座騎馬雕像對
保王黨是劑強心針。

流行藝術博物館 ❾
Musée des Arts de la Mode

107 Rue de Rivoli 75001. **MAP** 12 E1.
C 01 44 55 57 50. **M** Palais-
Royal, Tuileries. **○** 週二至週六
11:00至18:00; 週日10:00至18:00.
■ **□**

　此博物館於1986年成
立,位於羅浮宮的瑪桑
閣 (Pavillon de Marsan)。
展品為巴黎最古老也最
知名的產業成果之一──
時尚。4萬件館藏輪流展
出,包括高級訂作服
(haute couture) 及配件。

Schiaparelli的外套

羅浮宮 ❶

　　擁有世界重要藏品的羅浮宮之歷史可溯源至中古世紀。原為菲利普二世為保護巴黎不受維京人攻擊、而在1190年所建的要塞；法蘭斯瓦一世時，羅浮宮的城樓及高塔受損，便以文藝復興風格重建。4百年來法國國王不斷對羅浮宮加以整修及擴建；最新建築是中庭的玻璃金字塔，可通往所有展覽館。

東面朝聖傑曼妻賽華教堂

騎兵花園 (Les Jardins du Carrousel) 現為杜樂麗花園的一部分，曾是一條雄偉的通道，通向1871年被法國公社 (Communards) 社員燒毀的杜樂麗宮 (Palais de Tuileries)。

羅浮宮沿革

幾世紀以來，羅浮宮歷經不同國王不斷的整修及擴建。

主要改建時期

☐ 法蘭斯瓦一世 (1515-1547)	
☐ 梅迪奇統治期 (約1560)	
■ 亨利四世 (1589-1610)	
☐ 路易十三 (1610-1643)	
☐ 路易十四 (1643-1715)	
☐ 拿破崙一世 (1804-1815)	
■ 拿破崙三世 (1852-1870)	
■ 貝聿銘 (1989, 建築師)	

羅浮宮的騎兵方庭 (Carrousel du Louvre) 中有地下商場、藝廊、停車場、詢問中心及衣帽間等設施，整個空間延展至騎兵凱旋門下方。

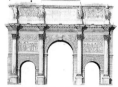

★騎兵凱旋門 *Arc de Triomphe du Carrousel* 是為慶祝拿破崙1805年的軍事勝利而興建。

丹農長廊 (Aile Denon)

倒置玻璃金字塔 (Pyramide de verre inversé) 乃是地下建築部分的光源，同時也呼應另一端拿破崙中庭的主要入口。

重要參觀點

★金字塔入口

★佩侯柱廊

★中古護城河遺跡

★騎兵凱旋門

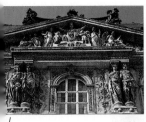

黎希留館
Pavillon Richelieu
這座精緻的19世紀建築為黎希留長廊的一部分,原為財政部辦公室所在,目前已成為羅浮宮的重要藝廊。

遊客須知

MAP 12 E2. 📞 01 40 20 53 17. 🏢 01 40 20 51 51. M Palais-Royal, Louvre. 🚌 21. 24. 27. 39. 48. 67. 68. 69. 72. 75. 76. 81. 85. 95. 🚇 Châtelet-Les-Halles. 🅿 Louvre. 🕐 博物館週四至週日 9:00至18:00, 週一及週三 9:00至21:45. 🕐 拿破崙中庭 (包含羅浮宮的歷史介紹, 視聽館, 定期展覽, 餐廳, 書店) 週三至週一9:00至22: 00. 🚫 1月1日, 4月12日, 5月31日, 7月14日, 8月1日, 11月1日, 12月25日. 🎫 (每日15:00之後以及週日可享優待). 🚹 僅部分. 🎦 01 40 20 52 09. 🎧 □ 演講, 電影及音樂會. 🍴 🎁 □ 可兌換外幣.

馬利中庭 (La Cour Marly) 是一個玻璃罩頂的室內中庭、置有「馬利之馬」雕像 (見125頁)。

黎希留長廊 (Aile Richelieu)

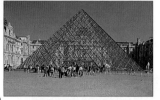

★**金字塔入口** *La pyramide*
由貝聿銘設計的新入口,1989年正式啟用。

皮傑中庭 (Cour Puget)

哥沙巴室內中庭 (Cour Khorsabad)

許里長廊 (Aile Sully)

方形中庭 (Cour Carrée)

★**佩侯柱廊**
Colonnade de Perrault
這道東邊的長牆以一排佩侯 (Claude Perrault) 設計的柱子聞名;17世紀他在羅浮宮和勒渥 (Louis Le Vau) 一起工作。

拿破崙中庭 (Cour Napoléon)

女像雕柱廳 (Salle des Caryatides) 因其內的柱子而得名;此為顧炯 (Jean Goujon) 於1550年所作。

查理五世時代的羅浮宮
360年左右查理五世將菲利普二世所建的要塞改為王室住所,並加蓋衛塔等宏偉建築。

★**中古護城河遺跡**
這是菲利普二世的城堡雙塔及吊橋基石,參觀者可在出土處參觀遺跡。

羅浮宮

羅浮宮的藏品可追溯至16世紀法蘭斯瓦一世 (1515-1547)；他收藏甚多義大利畫作，如「蒙娜麗莎」。路易十四 (1643-1715) 統治時羅浮宮只有2百件收藏，但當時許多人捐畫以抵債，因此藏品增加不少。法國大革命之後於1793年首對大眾開放，至今藏品仍不斷增加。

織蕾絲的女孩
La Dentellière
維梅爾 (Jan Vermeer) 將荷蘭日常生活的景象帶到畫中，這幅1665年的精緻畫作在1870年由拿破崙三世收藏至羅浮宮。

美杜莎之筏 *Le Radeau de la Méduse*
傑利柯 (Théodore Géricault) 這幅偉大而令人感動作品 (1819) 靈感來自1816年法國的一個船難事件。畫中描繪倖存者們漂流海上，看見遠方終於有一艘船接近的時刻。

馬利室內中庭
(Cour Marly)

黎希留長廊
(Aile Richelieua)

主要入口

地下室服務處

丹農長廊
(Aile Denon)

參觀導覽

最好從玻璃金字塔入口下方開始參觀，各展覽館從這裡輻射分散出去。所有作品分散於3層樓展出，有畫作及雕塑。以國家來區分，分別有東方區、埃及區、希臘區、艾特拉斯坎 (étrusque) 區及羅馬古文物及藝品區。

平面圖例

☐ 繪畫
☐ 工藝品
☐ 雕塑
☐ 古文物
☐ 非展覽區

★米洛島的維納斯
La Vénus de Milo
這個理想中完美女性的雕像於1820年在希臘米洛島上發現，它的年代可遠溯至西元前2世紀中。

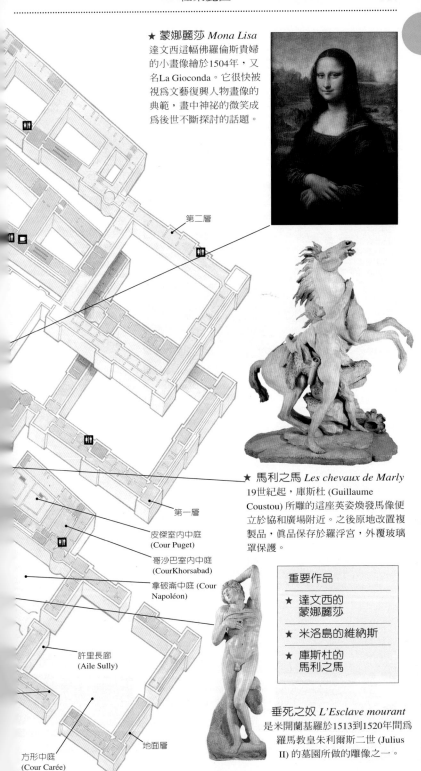

★ 蒙娜麗莎 *Mona Lisa*
達文西這幅佛羅倫斯貴婦的小畫像繪於1504年，又名La Gioconda。它很快被視爲文藝復興人物畫像的典範，畫中神祕的微笑成爲後世不斷探討的話題。

第二層

第一層

皮傑室內中庭
(Cour Puget)

哥沙巴室內中庭
(CourKhorsabad)

拿破崙中庭 (Cour Napoléon)

許里長廊
(Aile Sully)

方形中庭
(Cour Carée)

地面層

★ 馬利之馬 *Les chevaux de Marly*
19世紀起，庫斯杜 (Guillaume Coustou) 所雕的這座英姿煥發馬像便立於協和廣場附近。之後原地改置複製品，眞品保存於羅浮宮，外覆玻璃罩保護。

重要作品

★ 達文西的
　蒙娜麗莎

★ 米洛島的維納斯

★ 庫斯杜的
　馬利之馬

垂死之奴 *L'Esclave mourant*
是米開蘭基羅於1513到1520年間爲羅馬教皇朱利爾斯二世 (Julius II) 的墓園所做的雕像之一。

羅浮宮之旅

　　不要低估羅浮宮豐富的收藏，事先決定想看的藝術品會是個明智之舉。這裡所收藏的歐洲1400至1900年間的藝術品相當齊全，其中泰半為法國畫家的作品。雕塑收藏比較不完整，而古文物區(包含東方區、埃及區、希臘區、艾特拉斯坎區、羅馬區)則舉世聞名，提供絕佳的視覺享受。至於展出的工藝品則非常多樣，包括家具及珠寶。

卡拉瓦喬的「預言家」(Le Diseuss de Bonne Aventure, 約1594)

歐洲繪畫：1400至1900年

　　羅浮宮的北歐藝術(含荷蘭、日耳曼、法蘭德斯區、英國)收藏相當齊全。最早的法蘭德斯區作品之一：艾克 (J. van Eyck) 的「侯朗主事崇敬聖母」(La Virge au Chancelier Rolin，約1435) 畫的是勃艮地的主事正屈膝對聖母及聖嬰祈禱；波希的

老霍爾班的「伊拉斯謨斯像」
(Erasme, 1523)

「瘋人之船」(1500) 則細膩地諷刺人類的存在空虛無意義。荷蘭作品中，范戴克的 (A. van Dyck)「查理國王出狩記」(1635) 畫出英王查理一世高貴的英姿。尤當斯 (J. Jordaens) 最擅長描繪食與色，他在「4位福音傳道者」表現尤其細緻。1628年的「吉普賽女郎」活潑的笑容顯示出畫家哈爾斯 (F. Hals) 的繪畫技巧。林布蘭的天分在他許多畫作中自然表現出來，如自畫像、「以馬午斯朝聖者」(1648) 等。

　　羅浮宮的日耳曼藏品似乎較少，但15及16世紀日耳曼3位重要畫家的代表畫作均在收藏品之中。例如杜勒的22歲自畫像 (1493)、1529年克爾阿那赫 (L. Cranach) 的「維納斯」及老霍爾班 (H. Holbein) 的「伊拉斯謨斯像」均收入館藏。英國畫派則有根茲巴羅的「公園中的對話」(Conversation in a Park，約1746)、雷諾茲 (J. Reynolds) 的「野兔」(1788) 及泰納 (J. M. W. Turner) 的「遠方的河及小灣」(約1835-1840)。

　　許多西班牙重要畫作均描繪生命中悲劇性的一面，如葛雷柯 (El Greco) 的「為奉獻者所崇拜之耶穌十字像」(1576) 及蘇魯巴蘭 (F. de Zurbarán) 的「聖波拿凡之喪禮」(約1629) 對黑臉般的死屍描繪，是羅浮宮兩件頗負盛名的作品。利貝拉 (José de Ribera) 的「下階層男孩」(1642) 即描繪一個小啞巴拿著小紙片行乞。另有許多幅19世紀哥雅所繪的肖像畫。

　　館中的義大利繪畫為1200至1800年的作品，包括文藝復興先驅契馬布及喬托。還有安基利訶 (Angelico) 1435年的「聖女的加冕」及畢薩內洛 (Pisanello) 的「埃斯特公主像」(約1435)、佛蘭契卡 (P. della Francesca) 約1450年的馬拉提斯塔 (Sigismondo Malatesta) 側面像及烏切羅 (Uccello) 所繪的戰爭圖。另外，達文西的「聖母、聖嬰和聖安妮」則和「蒙娜麗莎」同享盛名。

　　羅浮宮收藏的法國畫作從14世紀至1848年止，其後則歸於奧塞美術館 (見144-147

華鐸的「基爾」(Gilles) 或稱「皮耶侯」(Pierrot, 約1717)

達文西於法國

達文西生於1452年，身兼藝術家、工程師及科學家，在義大利文藝復興運動中具有領導性的地位。法蘭斯瓦一世於1515年結識達文西，邀他至法國定居作畫，達文西因而旅法，同時帶來他的作品「蒙娜麗莎」。但當時他的身體狀況已經很差了，3年後他逝於國王懷裡。

達文西自畫像 (16世紀初)

頁)。早期畫作中，卡東 (E. Quarton) 的「亞威農聖殤圖」(Pietà d'Avignon, 1455) 與楓丹白露派的亨利四世愛妾入浴圖 (Gabrielle d'Estrée) 皆為精品。16至17世紀有多幅突爾 (G. de la Tour) 的鉅作，以火炬的特殊光影效果著稱。18世紀代表畫家有華鐸及洛可可派畫家福拉哥納爾；後者輕鬆可喜的主題可由他1770年的「浴者」看出。另2個迥然不同的畫派是古典畫派及歷史畫派，分別由普桑及大衛代表。大部分安格爾的作品保存於奧塞美術館，但他1862年的「土耳其浴室」則藏於羅浮宮。

歐洲雕塑作品：1100至1900年

羅浮宮擁有許多早期日耳曼及法蘭德斯大師作品，如Tilman Riemenschneider在15世紀末所作的「受胎報喜圖」及G. Erhart在16世紀初所雕、真人大小的聖瑪德蘭裸像。同時期法蘭德斯的教堂藝術發展相當可觀，Adrian de Vries 1593年為布拉拉的魯道夫二世 (Rudolph II) 所雕的「麥丘里誘拐普賽克」(L'Enlèvement de Psyché par Mercure) 就是羅浮宮藏品之一。法國的雕塑則從早期羅馬式雕塑開始，有12世紀勃艮地的雕塑家所雕的耶穌像及聖彼得頭像。Philippe Pot (勃艮地的高級行政官) 之墓亦為重要作品，8個戴黑頭罩的送葬者雕得極細膩。亨利二世的愛妾普瓦提耶的戴安娜 (Diane de Poitiers) 擁有的巨大狩獵女神像當時安置在她巴黎的行宮，現為羅浮宮館藏。馬賽雕刻家皮傑 (Pierre Puget, 1620-1694) 的作品多展於上為玻璃罩棚的皮傑室內中庭，其中有一座希臘運動員Milon de Crotone的雕像，刻劃他在樹木倒下時卡到手來不及逃走而被獅子吃掉的情景。馬利之馬 (Les chevaux de Marly) 目前置於馬利室內中庭，同一中庭尚有其他法國雕塑家如胡東 (Antoine Houdon) 所作的狄德羅 (Diderot) 及伏爾泰雕像；胡東在19世紀初曾雕過許多名人的胸像。

至於義大利雕塑品則包括米開蘭基羅「垂死之奴」及契里尼 (Benvenuto Cellini) 的「楓丹白露仙女」(La Nymphe de Fontainebleau)。

莫杜希耶 (Antoine le Moituriter) 所雕的Philippe Pot之墓 (15世紀晚期)

東方區、埃及區、希臘區、艾特拉斯坎區及羅馬古文物區

羅浮宮的古文物區令人印象深刻，藏品年代自西元前6千年新石器時代至羅馬帝國滅亡。美索不達米亞流域的藝術品有艾佰一世 (Ebih I) 坐像 (西元前2400)、拉噶許 (Lagash) 王子居達 (Gudéa) 的數幅肖像 (西元前2255)；記載巴比倫王漢摩拉比 (Hammurabi) 法典的黑玄武石 (西元前1700) 是目前已知世上最早的法律文獻之一。

好戰的亞述人則出現在一系列精緻的浮雕中：此外還局部重建薩爾恭二世 (Sargon II) 的皇宮，這座西元前722至705年的皇宮有座長著雙翼的巨大公牛像。波斯藝術則呈現在彩釉磚上；有幅描繪弓箭手護衛波斯王的作品 (西元前5世紀) 原以裝飾大流士 (Darius) 在蘇薩 (Susa) 的王宮。

大部分的埃及藝術是為死者身後世界所需的物品而創作；這些作品鮮明地呈現出古埃及的生活形態。在一間西元前2500年左右為一位高級行政官興建的墓室裡，其修道室中佈滿精緻的浮雕，描繪出海捕魚、畜養牛隻、家畜等的景象。

透過墓室肖像同樣也可以了解當時的家庭生活，像書記官坐像及一對對夫妻雕像。這些作品可上溯至西元前2500年，最晚至西元前1400年。

埃及從新王國時代 (西元前1555至西元前1080) 起，有種特別的地下禮拜堂專門供奉陰府之神 (Osiris)，裡面擺放了巨大石棺及許多動物木乃伊。

有些小件藝術品相當動人。例如一座29公分高的無頭女像，絲質衣服飄動栩栩如生，後人猜測此為娜菲提提女王像 (Nefertiti，約西元前1365-1349)。

至於希臘、羅馬及艾特拉坎斯區則展示了大量殘片，其中有些相當出色：如在 Cyclades 地方的碩大幾何形頭像 (西元前2700)、一只看起來相當具現代感，線條簡單無繁飾，由一層薄金打造而成 (約西元前2500)、高貴的天鵝頸形石碗。古希臘時代 (西元前7至西元前5世紀) 的代表作為阿克瑞女神 (Dame d'Auxxerre) 像，是所知最早的希臘雕塑之一；另外還有愛奧尼亞群島 (Ionian) 出土的「薩摩斯的希拉」(L'Héra de Samos)。

有翼人首公牛像 (西元前8世紀開始出現) 發現於亞述的克沙巴 (Khorsabad)

古典希臘的高峰期 (約西元前5世紀) 有許多出色的男性軀幹雕像 (torso) 或頭像如「拉伯德頭像」(Laborde)，這件作品已被證實為是雅典萬神殿西邊山牆上的裝飾之一。

羅浮宮兩件最有名的希臘雕像為「勝利女神像」(La Victoire de Samothrace) 及「米洛島的維納斯」(Vénus de Milo)──皆屬希臘化時期 (西元前3世紀末至西元前2世紀) 的作品；當時人體雕塑的造型較為自然。最有名的艾特拉斯

勝利女神像 (希臘，西元前3世紀至2世紀初)

艾特拉斯坎夫妻石棺 (西元前6世紀)

坎藏品要算是赭色的夫婦石棺，他們看似將赴一個永恆的宴會。

從羅馬雕塑品可看出古希臘藝術的影響至深；這裡有許多精緻的羅馬作品如阿古力巴 (Agrippa) 半身像、奧古斯都之妻利薇亞 (Livia) 的玄武岩頭像；而西元2世紀的哈德良 (Hadrien) 大帝銅製頭像威嚴生動，不像許多帝王頭像平凡且乏個性。

書記官坐像 (埃及出土，約西元前2500年)

工藝品

這裡所謂的工藝品 (objets d'art) 包括珠寶、家具、鐘錶、日晷、地毯、纖細畫、銀器、玻璃器皿、金屬餐具、小件法式或義式銅器、拜占庭及巴黎式的象牙雕品、法國利摩日 (Limoges) 地區的瓷器與琺瑯、法式及義式粗陶器、織錦毯、鼻煙盒、科學儀器及武器，總計在羅浮宮中這類藏品超過8千件，分別來自不同地區不同時代。

許多工藝品來自舉行法王登基大典的聖德尼修道院。大革命之前到此參觀的人潮不斷，蔚成一個小美術館。大革命後所有藏品均移出並捐給國家，許多物件在此時遺失或遭竊，但留存下來的仍是不朽之作。

有一片蛇形石版為西元1世紀作品，9世紀時加飾金邊及珠寶鑲嵌 (它原已有8隻金海豚)。另有一只斑岩花瓶，聖德尼修道院院長蘇傑 (Suger) 加以鷹形金飾；還有一件1380年左右、為查理五世所打造的黃金權杖。法國王冠珠寶的收藏則包括路易十五及拿破崙的加冕皇冠、權杖、劍及其他加冕儀式中所需的配件。「攝政王」(Régent) 是世界上最純的鑽石之一，重達137克拉；1717年法國王室購得這顆鑽石，1722年路易十五在加冕典禮中佩帶。

另有一間展覽室專門展出一系列名為「馬克西米連狩獵」(Chasses de Maximilien) 的掛毯；它依照范奧里 (Bernard Van Orley) 設計的

蘇傑的老鷹之瓶 (約12世紀中)

圖樣織成，是1530年為查理五世所製的作品。

羅浮宮另有大量的法國家具收藏，年代涵括16至19世紀，主要依時期劃分。亦有單獨的展覽館專門展出知名收藏家的捐贈，如卡蒙多 (Isaac de Camondo)。還有知名的家具設計師如布勒 (André-Charles Boulle) 的作品；他曾為路易十四設計衣櫃，於17世紀末到18世紀中在羅浮宮工作，其作品特色在於銅質及玳瑁的鑲嵌技術。另有一件1784年衛斯韋勒 (Adam Weisweiler) 為瑪麗‧安東奈特 (Marie-Antoinette) 王后設計的嵌鋼及銅的寫字桌，是羅浮宮最特別的收藏之一。

玻璃金字塔
羅浮宮擴建及現代化工程始於1981年。計畫中將法國財政部遷離黎希留長廊 (Aile Richelieu) 而至貝西 (Bercy)，並在羅浮宮另闢一個新的主入口。評選後由華裔美籍建築師貝聿銘 (I M Pei) 擔綱設計。他所設計的玻璃金字塔是視覺焦點也兼具實用功能；透過透明的金字塔，不但參觀者能欣賞到周圍偉大的歷史性建築，同時更為地下層的入口接待區引入光源。

裝飾藝術博物館 ❿
Musée des Arts Décoratifs

Palais du Louvre, 107 rue de Rivoli 75001. MAP 12 E2. ☎ 01 44 55 57 50. Ⓜ Palais-Royal, Tuileries. ◐ 週四至週二 10:00至19:00；週三 10:00至21:00. ▢ 參考圖書室 ◐ 週二至週五 11:00至18:00；週三 11:00至19:00；週六日10:00至18:00. 📷🚫📷📷📷

　　在5層樓、共超過100間的展覽室中，可見到中世紀迄今極具創意的裝飾藝術品。

　　參觀重點為新藝術 (Art nouveau) 風格及裝飾藝術 (Art déco) 風格之作，包括在兩次世界大戰間領導巴黎時尚界的朗玟 (Jeanne Lanvin) 在河左岸的居家裝潢；珠寶及玻璃飾品亦在展列之林。

　　其他樓層展示路易十四、十五、十六時期的裝飾及家具設計，洋娃娃收藏亦相當引人注目。這裡還收集了近6萬張19世紀至今的海報。

騎兵凱旋門 ⓫
Arc de Triomphe du Carrousel

Pl du Carrousel 75001. MAP 12 E2. Ⓜ Palais Royal.

　　俗稱小凱旋門，是拿破崙於1806至1808年間所建，原為杜樂麗宮西側的主要入口。大革命期間杜樂麗宮付之一炬，殘留此門。此門屬

騎兵凱旋門上勒模 (Lemot) 所雕的鍍金勝利與和平女神像

羅馬式風格，卻有8根玫瑰大理石柱刻著拿破崙大軍的英姿，側面為拿破崙1805年勝利的紀念雕像。上方的雕塑為1828年慶祝波旁王朝復辟而加建，並取代原先拿破崙從威尼斯搶奪來的「聖馬可的馬群」雕塑；這些掠奪品於滑鐵盧一役後被迫歸還。

希佛里路上的拱廊

希佛里路 ⓬
Rue de Rivoli

75001. MAP 11 C1及13 A2. Ⓜ Louvre, Palais Royal, Tuileries, Concorde.

　　兩側是長條的拱廊建築，底樓為精品店；上面則是新古典藝術風格，屬於18世紀早期的建築形式，但於1850年代才落成。這條路是拿破崙1797年希佛里之役戰勝後下令興建，連結了羅浮宮及香榭大道，成為一條幹道，並形成高級商業區。杜樂麗花園拆除原有圍牆並代以欄杆，整個空間因此開闊起來。

　　今日希佛里路靠近協和廣場附近有書店及昂貴的男裝店；近市政府的那端則有大型百貨公司。226號的Angélina's有全巴黎最棒的熱巧克力 (見288頁)。

杜樂麗花園 ⓭
Jardin des Tuileries

75001. MAP 12 D1. Ⓜ Tuileries, Concorde.

　　原為舊時杜樂麗宮花園的一部分，與羅浮宮、香榭大道及凱旋門連成軸線平行於塞納河右岸。

　　這座花園為17世紀時由路易十四的宮廷園藝師勒諾特 (André Le Nôtre) 所設計，採新古典時期花園風格；裡面有寬敞的大道、廣闊的平台及花壇，後來整修時又加種了許多栗樹及萊姆樹。

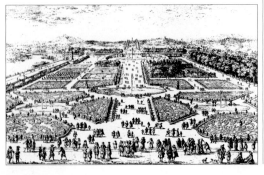

17世紀的杜樂麗花園版畫，為皮瑞爾 (G Perelle) 的作品

國立網球場美術館 ⑭
Galerie Nationale du Jeu de Paume

Jardin des Tuileries, Place de la Concorde 75008. MAP 11 C1. 01 47 03 12 50. 01 42 60 69 69. Concorde. 週二 12:00至21:30, 週三至週五 12:00至19:00, 週六日 10:00至19:00. 1月1日, 5月1日, 12月25日.

這裡原是1851年拿破崙三世時期建於溫室舊址上的網球場, 後來在草地網球興起後, 此處成為展覽場地。本館原先專門展出印象派作品; 但自從印象派作品移到河對岸由火車站改建的奧塞美術館之後 (見144-147頁), 便只展當代作品。

國立網球場美術館的入口

橘園美術館 ⑮
Musée de l'Orangerie

Jardin des Tuileries, Place de la Concorde 75001. MAP 1 C1. 01 42 97 48 16. Concorde. 週三至週一 9:45至17:00. 1月1日, 5月1日, 12月25日. 需預約。

莫內著名的睡蓮 (Nymphéas) 系列置於一樓的橢圓展覽室中; 此系列作品為莫內在吉維尼 (Giverny, 巴黎附近) 所畫。這裡還有華特-吉雍 (Walter-Guillaume) 收藏的巴黎畫派作品。印象派末期到兩次大戰間有許多傑出的畫作: 史丁 (Chaim Soutine) 之

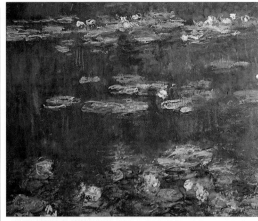

莫內的睡蓮, 展於橘園美術館

作、塞尚的14幅作品 (如「塞尚夫人」、風景畫「在黑堡的公園中」Dans le Parc du Château Noir); 雷諾瓦亦有24幅畫作收藏於此, 如「彈琴的少女們」(Les Fillettes au Piano); 還有畢卡索早期作品、盧梭 (Henri Rousseau) 的「老喬尼爾的二輪馬車」(Le Carriole du père Junier)、馬諦斯的創作及莫迪里亞尼為藝術品經紀商吉雍 (Paul Guillaume) 所繪的肖像。這裡採自然光源照明。

協和廣場 ⑯
Place de la Concorde

75008. MAP 11 C1. Concorde.

這座歐洲最美、最富歷史性的廣場之一, 佔地8公頃, 位於巴黎市中心。此處最早稱為路易十五廣場, 用以展示國王雕像, 是18世紀中期卡布里葉 (Jacques-Ange Cabriel) 設計的作品。他將這裡闢成一

個開放式八角形廣場, 僅北方有房舍建築。此處後改稱革命廣場, 雕像被斷頭台所取代; 兩年半裡有1119人被處決, 如路易十六、瑪麗·安東奈特王后、革命領袖羅伯斯比 (Robespierre) 和但敦 (Danton)。

此地後來命名為協和廣場, 期望帶來新生的契機。19世紀擴建時, 廣場矗立起有3200年歷史的方尖石碑, 2座噴泉及8座以法國城市命名的雕像。現今這裡成為7月14日香榭大道閱兵的據點, 1989年法國革命二百週年紀念日時, 許多世界領袖齊聚於此, 共同慶祝。

有3200年歷史的方尖碑

19世紀的銀燭台，現存
布耶-克里斯多佛勒博物館

布耶-克里斯多佛勒博物館 ⑰

Musée Bouilhet-Christofle

9 Rue Royale 75008. MAP 5 C5.
📞 01 49 22 41 15. Ⓜ Concorde,
Madeleine. 🕐 週一至週五 14:30
至18:00. ♿ 僅限團體且須預約.

本館為曾是路易腓力
及拿破崙三世宮廷銀器

製造商的布耶-克里斯多
佛勒所創，收藏法國近
150年來的實用及裝飾銀
器。在其公司(台譯「昆
庭」) 展示間樓上的博物
館除了現代作品之外，
亦有裝飾藝術風格及新
藝術風格的銀器。

旺多姆廣場 ⑱

Place Vendôme

75001. MAP 6 D5. Ⓜ Tuileries.

此為巴黎最高雅的18
世紀建築之一，由蒙莎
(Jules Hardouin-Mansart)
設計、1698年啟用。原
先計畫四周迴廊由學院
及大使館使用，但後多
為銀行界進駐，所幸原
貌仍能保留下來；現於
此處經營者多為珠寶商
及銀行。不少名人曾住
過此地；如蕭邦1849年
逝於12號、麗池 (César
Ritz) 在20世紀初於15號
蓋了有名的麗池飯店。

法國銀行 ⑲

Banque de France

39 Rue Croix des Petits Champs
75001. MAP 12 F1. Ⓜ Palais Royal.

1800年拿破崙創立法
國銀行，其所在建築曾
有多種用途。17世紀時
封索瓦‧蒙莎 (François
Mansart) 為路易十三的
國務部長維里葉 (Louis
de la Vrillière) 建造了這

旺多姆廣場的
拿破崙像

巴黎的傳統法式花園

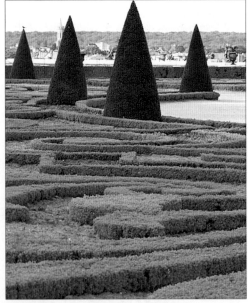

凡爾賽宮的南方花壇 (Parterre du Midi, 見248-249頁)

巴黎主要的花園由3百
年前起便對大眾開放，
成為市民生活重要的一
部分。目前杜樂麗花園
正進行整建並重新植樹
(見130頁)。盧森堡公園
(見172頁) 原為法國參議
院私屬花園，目前為河
左岸人士的最愛；而王
室宮殿花園是尋找寧靜
及隱密的最佳處所。

法國的造園景觀在17
世紀成為一種藝術形
式，這應歸功於曾規劃
凡爾賽宮 (見248-249
頁)、路易十四的園藝師
勒諾特 (André Le
Nôtre)。他成功地融合
傳統義大利文藝復興風
格及法式的理性設計。

法國園藝師志不在照
料自然而是改造自然，
以樹和灌木為基礎，創

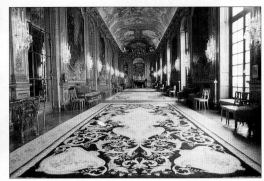
法國銀行金璧輝煌的廊廳

棟房子；其中有座50公尺的金色長廊 (Galerie Dorée) 用來擺設歷史巨畫及收藏品。

隨後此宅售予土魯茲伯爵 (Comte de Toulouse)，即路易十四及蒙斯蓬夫人 (Madame de Montespan, 見95頁) 之子；19世紀大革命之後重新整修過。出身此銀行最著名的人士是前歐洲共同體主席狄洛 (Jacques Delors)。

勝利廣場 ⑳
Place des Victoires

75002. MAP 12 F1. M Palais Royal.

這座周圍有房子的高雅廣場建於1685年；興建的目的純粹是為了烘托中間的路易十四塑像，並點著永不熄滅的火炬。蒙莎精心設計這附近大部分建築及街道的比例以求協調、突顯這座雕像。

1792年時雕像不幸為革命群眾拆毀，1822年原地又建起另一風格的雕像，但與周圍失去協調之美感。然而整個廣場仍保留相當多的原始風貌，目前廣場上有多家精品店，如Thierry Mugler, Cacharel及Kenzo等，成為時尚人士逛街購物的新去處。

勝利廣場的路易十四塑像

巴嘉戴爾花園萬紫千紅 (見255頁)

造出不同設計：採用複雜的幾何圖形，配合小鵝卵石步道，並運用不同顏色的花卉設計圖案。園藝師的設計力求協調及對稱，而最終的目標則是營造出一種宏偉壯麗之感。

17世紀時的法式花園一是作為城堡或王宮的後花園，另一功用為娛樂休閑。觀賞法式花園最好的角度是從城堡的一樓望出去，花圃、草叢、樹木等構成一幅複雜的景致。盛開的各式花朵儼然是多彩的織錦毯，和城堡內部相互映襯。無限延伸的樹道彷彿告訴遊人，城主擁有無垠的領地及其所代表的財富。

因此，以往城堡花園常是社會地位之表徵；事實上目前的私人花園或是公眾花園亦有此般功能。拿破崙在杜樂麗花園一端蓋了騎兵凱旋門；同理，故總統密特朗 (F. Mitterand) 在凱旋門及杜樂麗花園的延伸軸線上加建了拉德芳斯新凱旋門 (Grand Arc de la Défense，見38-39及255頁)。然而花園另一功用仍在於娛樂休憩；17世紀時人們深信在新鮮空氣中散步能保持身體健康，沒有任何地方比一個有雕像、噴泉的公園更能令人放鬆心情。在此，老人們可坐著輪椅自由閒逛林間；人們相會於林道之中、或是黛安娜女神的雕像下。

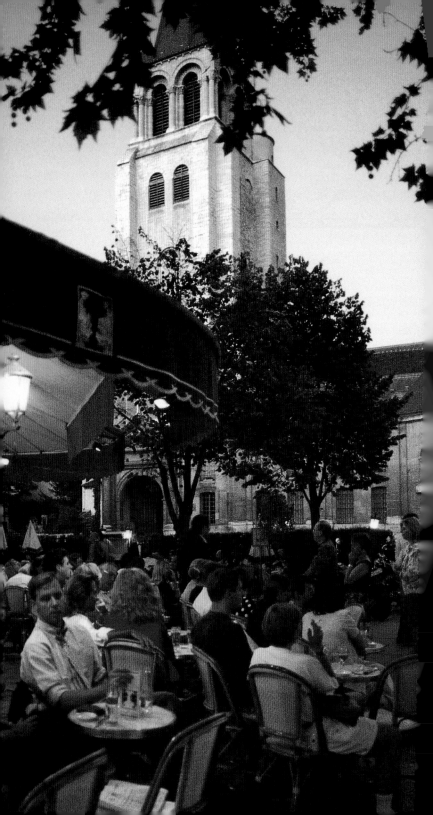

聖傑曼德佩區 *St-Germain-des-Prés*

河左岸是個豐富又充滿朝氣的地區。50年代時這裡是知識份子聚集之地，今日的街道與咖啡館較當時更為繁榮。輝煌時代雖已過，反抗份子也隱沒回歸於中產階級；但60年代動盪之後嶄露頭角的激進派思想家依然存在，且現今本區較當時更活潑，同為巴黎人及觀光客喜愛。主要的出版社仍屹立於此，他們習慣在著名的咖啡館招待重要作家。此外本區現有許多上流人士喜歡光顧的精品店；高雅的雅各路 (Rue Jacob) 上則有許多室內設計師工作室。

聖傑曼大道 (Boulevard St-Germain) 南邊的街道古意盎然，有許多好餐廳。歐德翁劇院後的小巷道內則有無數的咖啡館與密集的電影院。

奧塞美術館的大鐘

本區名勝

●歷史性建築及街道
修道院宮 ②
聖傑曼大道 ⑦
龍街 ⑧

歐德翁路 ⑩
侯昂庭院 ⑫
康梅斯聖安雷庭院 ⑬
法蘭西研究院 ⑮
國立高等美術學校 ⑯
國立行政學校 ⑰
伏爾泰堤道 ⑱

●教堂及劇院
聖傑曼德佩教堂 ①
歐德翁國家劇院 ⑪
●博物館及美術館
德拉克洛瓦美術館 ③
鑄幣博物館 ⑭
奧塞美術館 ⑲
國立榮譽勳位勳章
博物館 ⑳
●咖啡館及餐廳
雙叟咖啡館 ④
花神咖啡館 ⑤
力普啤酒屋 ⑥
波蔻伯咖啡館 ⑨

交通路線

搭乘地鐵可在St-Germain-des-Prés或Odéon站下。郊區快線可在Musée d'Orsay下。63號公車直達St-Germain-des-Prés，48和95號公車經過Rue Bonaparte; 58和70線經過Mazarine路.

圖例

街區導覽圖
Ⓜ 地鐵站
◎ 遊艇巴士站
RER RER郊區快線車站
P 停車場

0公尺　　　　400
0 碼　　　　　400

聖傑曼德佩教堂 (Église de St-Germain-des-Prés) 和雙叟咖啡館 (Café Deux Magots)

街區導覽：聖傑曼德佩區

聖傑曼德佩區的
手搖風琴

二次大戰後，聖傑曼德佩區人文薈萃，有無數的美式爵士小酒館和咖啡館；哲學家、作家、演員和音樂家在此度過他們的夜生活。現今，此區比當年沙特和西蒙·波娃、歌手葛烈果 (Juliette Greco) 及新浪潮影人所處時代更加熱鬧；許多作家仍然流連於雙叟、花神咖啡館以及其他令人難以忘懷之處。這裡的建築多建於17世紀，但街道景觀已有明顯改變，入駐了眾多精品店、書店和流行名店。

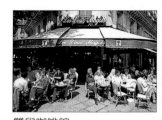

雙叟咖啡館
曾有許多名人光顧，如大文豪海明威 ❹

花神咖啡館
50年代時一群法國學者在此裝飾藝術風格的餐廳裡思辯新哲學思想 ❺

RUE BONAPARTE

BLVD

RUE DU DRAGON

RUE DU SABOT

RUE DE RENNES

RUE BONAPARTE

RUE DU FOUR

St-Germain-des-Prés
地鐵站

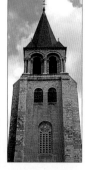

力普啤酒屋
以彩繪瓷磚裝潢聞名，政治人物經常聚集於此 ❻

★ 聖傑曼德佩教堂
法國哲學家笛卡兒和波蘭國王等名人就安息在這座巴黎最古老的教堂 ❶

★ 聖傑曼大道
咖啡館、精品店、電影院、劇院和餐廳林立，成為這條河左岸大道中段的特徵 ❼

「向阿波里内爾致敬」(Hommage à Apollinaire) 是畢卡索於1959年紀念他的詩人朋友阿波里内爾 (Guillaume Apollinaire) 的作品，置於詩人常去的花神咖啡館附近的 Laurent-Prache廣場上。

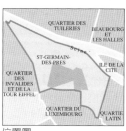

位置圖
請參見巴黎市中心圖 12-13頁

★ 德拉克洛瓦美術館
畫家德拉克洛瓦的作品「雅各和天使的纏鬥」是館內著名的珍藏 (見172頁) **3**

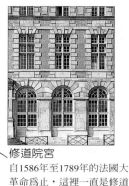

重要參觀點

★ 聖傑曼德佩教堂

★ 聖傑曼
大道

★ 德拉克洛瓦美術館

圖例

－－－ 建議路線

0公尺　　　　　100
0碼　　　　　　100

富斯坦堡街 (Rue de Fürstenberg) 古意盎然的街燈、林蔭扶疏的小廣場使這裡常成為電影中的一景。

布西街 (Rue de Buci) 幾世紀以來一直是河左岸的重要街道，還有數座網球場。這裡現在每天都有熱鬧的露天市場。

修道院宮
自1586年至1789年的法國大革命為止，這裡一直是修道院長的住所 **2**

Odéon地鐵站

Mabillon
地鐵站

聖傑曼市場 (Marché Saint-Germain) 建於1818年，是舊式的室內市場，由遊樂場改建 (見326頁)。

但敦 (Danton) 的雕像：是巴里 (Auguste Paris) 為紀念這位法國大革命領袖所作的作品。

聖傑曼德佩教堂 ❶
St-Germain-des-Prés

3 Place St-Germain-des-Prés
75006. MAP 12 E4. 📞 01 43 25 41
71. Ⓜ St-Germain-des-Prés. ⬜ 每
日 8:00至19:00. 🅿✦🔲 音樂會。

　　這座巴黎最古老的教
堂可追溯至西元542年，
席勒德貝王 (Childebert)
為收藏聖物而興建。它
並成為極具勢力的本篤
會修道院；大革命時被
鎮壓，1794年多數建物
燒毀；1792年9月3日鄰
近教堂有318位神父死於
亂刀之下，是大革命中
最可怕的事件之一。

聖傑曼德佩教堂
中懷抱聖嬰的
聖母像

　　　　今之教堂源
於11世紀，19
世紀重修。殘
存的三樓塔中
有一座躋身於
法國最古老鐘
樓之林。內部
混合6世紀大
理石廊柱、哥
德式拱頂與仿
羅馬式拱門等
風格。笛卡
兒、詩人巴羅
(Nicolas
Boileau) 和卡
西米爾 (Jean-
Casimir，波蘭
國王，1669年
任此修道院長) 等人長眠
於此。

修道院宮 ❷
Palais Abbatial

1-5 Rue de l'Abbaye 75006.
MAP 12 E4. Ⓜ St-Germain-des-
Prés. ⬤ 不對外開放。

　　Guillaume Marchant於
1586年為查理·波旁
(Charle de Bourbon) 所
建，後者曾是聖傑曼的
樞機主教及修道院長，
在天主教聯盟時曾短暫
為法國國王 (查理十
世)。先後有十多位主教
居於此，直到大革命時

修道院宮大門上的紋章

房舍被出售為止；19世
紀時雕刻家普拉迪爾
(James Pradier) 曾在此設
工作室。現今這幢建築
以石磚混合的建材及精
緻的垂直窗戶聞名。

德拉克洛瓦美術館 ❸
Musée Eugène Delacroix

6 Rue de Fürstenberg 75006.
MAP 12 E4. 📞 01 44 41 86 50.
Ⓜ St-Germain-des-Prés. ⬜ 週三
至週一 9:30至17:00 (最後入場時
間16:30). 🅿📷🔲

畫家德拉克洛瓦

　　這位浪漫時期的代表
畫家以用色大膽聞名。
他從1857年至1863年去
世為止，一直住在這棟
建築內。他在此完成
「聖葬」(Descente au
Tombeau) 和「通往骷髏
地」(Montée au
Calvaire，現藏本館)；
也為附近聖許畢斯教堂
中的聖天使 (St-Anges)
禮拜堂畫了精緻壁畫。

這也是他遷居於此的原
因之一。館內一樓和中
庭成為國立美術館，定
期展出德拉克洛瓦作
品。其他收藏包括喬治
桑像和德拉克洛瓦自畫
像，還有一些習作及其
生平記事。德拉克洛瓦
花園和迷你的富斯坦堡
(Fürstenberg) 廣場相映
成趣，有罕見的梓樹和
古色古香的街燈，是巴
黎最浪漫的街景之一。

雙叟咖啡館 ❹
Les Deux Magots

170 Blvd St-Germain 75006.
MAP 12 E4. 📞 01 45 48 55 25.
Ⓜ St-Germain-des-Prés. ⬜ 每日
7:30至凌晨1:30. ⬤ 1月中休息一
週。

　　這家咖啡館以獨特的
風格聞名，是文人、知
識份子和名流聚會之
處。20、30年代初期，
一群超現實派藝術家和
青年作家，如海明威，
經常出現於此；50年代
則是存在主義的哲學家
在此出入。現今的顧客
多為出版商或是看熱鬧
的人。其源於室內一
根柱上懸置的兩尊中國
貿易商的木雕。只要一
杯熱巧克力，你便可以
在此消磨一下午，享受
懷舊的氣氛和觀看街上
來往人潮。

雙叟咖啡館內部

昔日存在主義學者齊聚的花神咖啡館

花神咖啡館 **5**
Café de Flore

172 Blvd St-Germain 75006.
MAP 12 D4. **C** 01 45 48 55 26.
M St-Germain-des-Prés. **O** 每日
7:00至凌晨1:30. **&** 非全面可行.

花神咖啡館的古典裝飾藝術風格在二次大戰後少有改變。如同雙叟咖啡館一般，這裡在二次大戰戰前也聚集了無數的知識份子；沙特和西蒙‧波娃便在此與朋友會面，並發展出存在主義哲學。

力普啤酒屋的侍者

力普啤酒屋 **6**
Brasserie Lipp

151 Blvd St-Germain 75006.
MAP 12 E4. **C** 01 45 48 53 91.
M St-Germain-des-Prés. **O** 每日
9:00至凌晨1:00.

這兒也是聖傑曼德佩區著名的咖啡館；它最有名的亞爾薩斯啤酒 (本店創業人出身於亞爾薩斯)、德式酸菜和香腸加上香醇的咖啡，使此地成為法國政客、名流聚集的地方。從19世紀末開幕以來，這兒的啤酒被公認為巴黎的上品。明亮的內部飾有繪著鸚鵡和鶴形的瓷磚。

聖傑曼大道 **7**
Boulevard St-Germain

75006, 75007. **MAP** 11C2和13 C5.
M Solférino, Rue du Bac, St-
Germain-des-Prés, Mabillon,
Odéon.

此為左岸最著名的大道，全長3公里，橫跨3個區，從聖路易島至協和橋。兩旁的建築物風格統一，因為這裡也是19世紀歐斯曼男爵城市規劃的一部分。整條路呈現了多樣的生活方式，亦聚集了許多宗教與文化機構。

從東邊的大道往西走會經過故總統密特朗在比葉弗禾街 (Rue de Bièvre) 的私宅，然後是莫貝-密特阿利德 (Maubert-Mutualité) 市場及克呂尼博物館 (見154-157頁)。穿過聖米榭大道之前，會先看到有名的索爾本 (la Sorbonne) 大學；然後經過醫學院、歐德翁廣場直至聖傑曼德佩教堂。

歷史悠久的教堂、露天咖啡座、流行名店、餐廳和書店賦予此區獨特風格；在街上，你可能與電影明星或是得獎作家擦肩而過。中午至凌晨是此區最有活力的時刻。再往下走是高級住宅區，也是國防部和國會等政治機構所在。

龍街 **8**
Rue du Dragon

75006. **MAP** 12 D4. **M** St-Germain-
des-Prés.

這條小小街道位於聖傑曼大道與紅十字路口 (Carrefour de la Croix Rouge) 的交會處，其歷史可遠溯到中世紀；街道上仍有17、18世紀的建築。兩旁最引人注目的是巨形大門、長窗和鑄鐵欄杆。大革命之前，一群法蘭德斯畫家曾住在37號；小說家雨果19歲時則住在30號的小閣樓裡。

龍街30號的紀念門牌: 1821年雨果住過這裡

波蔻伯咖啡館 ❾
Le Procope

13 Rue de l'Ancienne-Comédie
75006. MAP 12 F4. 📞 01 40 46 79
00. M Odéon. ⏰ 營業時間 每日
11:00至凌晨1:00. ▢ 見26-27頁.

由西西里人Francesco
Procopio dei Coltelli於
1686年所創，據說是世
上首間咖啡館；開幕不
久即成政客名流、學者
和法蘭西劇院演員的聚
集之處。常客包括富蘭
克林 (Benjamin Franklin)
和伏爾泰，據說後者每
天要喝40杯咖啡加巧克
力；年輕時的拿破崙逢
沒錢買單之際，曾以帽
子作抵押。1989年這裡
改建成18世紀風格的餐
廳。

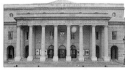
歐德翁劇院昔為法蘭西喜劇院

歐德翁路 ❿
Rue de l'Odéon

75006. MAP 街道速查圖 12 F5.
M Odéon.

這條路闢於1779年，
主要通往歐德翁劇院，
是巴黎第一條有排水道
的人行道，至今仍有許
多18世紀的房子與商
店。

畢許 (Sylvia Beach) 的
書店Shakespeare &
Company (見320-321頁)
於1921至1940年間坐落
在12號，她曾在編務、
財務上幫助Ezra Pound,
T S Eliot, 費茲傑羅和海
明威等許多作家；喬艾
斯的「尤里西斯」能順
利出版尤其多虧她的支
持。紀德和梵樂希則常
去7號的「愛書之友會」
(Les Amis des Livres)。

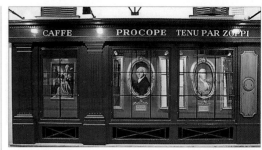
波蔻伯咖啡館後門

歐德翁國家劇院 ⓫
Théâtre National de l'Odéon

1 Place Paul-Claudel 75006.
MAP 12 F5. 📞 01 44 41 36 00.
M Odéon, Luxembourg. ⏰ 週一
至週六 11:00至18:30. ▢ 見332-
333頁.

這座新古典劇院是由
Marie-Josephe Peyre和
Charles de Wailly設計，
建於1779年，曾是孔代
宅邸 (Hôtel de Condé)，
後被國王買下以爲法蘭
西喜劇院 (Comédie
Française)。1784年博馬
舍 (Beaumarchais) 的
「費加洛婚禮」在此首
演；1797年新劇團入駐
時劇院改爲今名。1807
年遭祝融之災，同年由
建築師夏葛杭 (Jean-
François Chalgrin) 改
建。二次大戰後在此上
演的戲碼大多是20世紀
作品。在1968年的學生
暴動中曾受嚴重損失，
但已修復。

1920年代的作家海明威

侯昂庭院 *Cour de Rohan* ⓬

75006. MAP 12 F4. M Odéon. ▢
20:00以前從Rue du Jardinet進入；
20:00以後至翌日8:00 則從Blvd St-
Germain進入.

侯昂庭院與衆不同的中庭

這3座庭院的歷史可追
溯至15世紀，盧昂大主
教 (Rouen, 後人誤稱爲
Rohan) 曾暫歇此處。中
間的庭院最特別，有個
鐵製三角支架 (pas-de-
mule) 是當時用來幫助老
婦及體重很重的教士跨
登馬背之物，此物大概
是巴黎僅存的一個。

朝院子望去所看到的
建築物建於17世紀，是
文藝復興遺跡，外觀精
緻。亨利二世的愛人普
瓦提耶的戴安娜 (Diane
de Poitiers) 曾居於此。
第三座院子的入口位於
Jardinet街，作曲家聖桑
(Saint-Saëns) 1835年在
這裡出生。

康梅斯聖安雷庭院 ⑬
Cour du Commerce St-André

75006. **MAP** 12 F4. **M** Odéon.

1776年，吉尤丁(Guillotin) 醫生在9號房子裡發明了他稱爲「人道的機器劊子手」、也就是斷頭台。後來由一位巴黎的外科醫生路易(Louis) 於1792年首次付諸實用；因此當時人們將它稱作「小路易」(Louisette)。

這幅版畫描繪法國大革命時，在斷頭台上公開處決了許多人

鑄幣博物館 ⑭
Musée de la Monnaie

11 Quai de Conti 75006. **MAP** 12 F3. 01 40 46 55 35. **M** Pont-Neuf, Odéon. ○ 週二至週日11:00至17:30，週六日中午至17:30. □ 影片欣賞.

18世紀末，路易十五決定重建鑄幣廠而舉行設計競圖，最後選中安瑞 (Jacque Antoine) 的設計，也就是今天看到的建築。工程於1777年完竣，他極滿意自己的作品，在此住到1801年去世爲止。

當1973年時，這座錢幣鑄造廠遷搬到法國南部季洪德省 (Gironde) 的佩薩克 (Pessac) 之後，此地就成爲博物館，收藏有豐富的古錢和勳章。每件藏品都垂直地立於玻璃罩中，因此參觀者可以欣賞到錢幣的正反兩面，以及有關它們歷史背景的說明。最後一間展示廳則陳列了19和20世紀鑄幣器械和工具。

此地今已無鑄幣廠，不過有工作室專門製作紀念章；其中部分並販售予參觀者。

法蘭西研究院 ⑮
Institut de France

23 Quai de Conti 75006. **MAP** 12 E3. 01 44 41 43 35. **M** Pont-Neuf, St-Germain-des-Prés. ○ 週六日僅對預約者開放. □ 設有圖書館.

這棟巴洛克王宮完成於1688年，建築師勒渥 (Louis Le Vau) 特別設計了圓頂以呼應對岸的羅浮宮。1805年起成爲法蘭西研究院所在地。

其下所屬的5個學院中以法蘭西學院 (Académie Française) 最負盛名。

「巴黎鑄幣局」的招牌過去代表鑄幣廠，今為博物館

1635年，黎希留樞機主教創設這所學院以負責編纂一部官訂的法語辭典；從此院士就限定爲40人。

國立高等美術學校 ⑯
École Nationale Supérieure des Beaux-Arts

14 rue Bonaparte 75006. **MAP** 12 E3. 01 47 03 50 00. **M** St-Germain-des-Prés. ○ 每月的第三個週一14:00至17:00. 請電洽01 47 03 52 15. □ 設有圖書館.

法國最主要的藝術學校，位於Rue Bonaparte與Quai Malaquais的交會點。其中有17世紀的Petits-Augustins宅邸、17與18世紀的Chimay宅邸，但以19世紀Félix Duban所建的習作大宅 (Palais des Études) 最爲壯觀。每天有許多法國或外籍藝術家、建築師趕往工作室學習；過去一世紀來有許多美國建築師曾在此求學。

國立高等美術學校正面

巴黎著名的咖啡館

咖啡館是巴黎的風光之一，全市現共有1萬2千間咖啡館。對觀光客而言，在河左岸的著名咖啡館中看到大藝術家、作家、知名學者齊聚一堂，非常浪漫。而巴黎人不能一日無咖啡館；它提供了人們一個約會、飲酒、洽商，或者只是觀看人群的好去處。

巴黎第一家咖啡館據聞是1686年開幕的波蔻伯咖啡館 (見140頁)；幾世紀以來咖啡館成為巴黎人社交生活的重心。隨著歐斯曼男爵所規劃的大道，咖啡館延伸到人行道上，作家左拉曾有感而發：「一群無聲的人觀看活生生的街景。」

咖啡館風格由老闆的喜好決定。有些聚集了棋弈、撞球好手；17世紀莫里哀時代，文藝愛好者相會在波蔻伯咖啡館。19世紀第一帝國的守衛官員常泡在奧塞咖啡館 (Café d'Orsay)；第二帝國時的資本家則聚集在Chaussée d'Antin路上的咖啡店；上流社會人士則眷顧巴黎咖啡館 (Café de Paris) 和道提尼咖啡屋 (Café Tortini)。而戲迷聚集在加尼葉巴黎歌劇院附近的咖啡館，如和平咖啡屋 (Café de la Paix，見213頁)。

最著名的咖啡館位於

看報紙是巴黎人在咖啡館典型的消磨時間方式

國立行政學校 ⑰
École Nationale d'Administration

13 Rue de l'Université 75007. **MAP** 12 D3. **C** 01 49 26 45 45. **M** Rue du Bac. **O** 不對外開放。

這棟18世紀建築原為布依松內 (Briçonnet) 1643年所建的兩座房屋。1713年時，Thomas Gobert在此為Denis Feydeau de Brou的遺孀蓋了一幢大宅，由兒子Paul-Espirit繼承，直至他1767年去世，後為威尼斯大使官邸。1787年Belzunce在大革命期間以其為軍用補給站，直到君王復辟時期。

之後此地為海軍部所在；1945年培養法國政府高級官員的國立行政學校設於此，法國總統席哈克 (Jacque Chirac) 即出身此校。

伏爾泰堤道上有一塊標示牌說明哲學家伏爾泰逝世於此

伏爾泰堤道 ⑱
Quai Voltaire

75006和75007. **MAP** 12 D3. **M** Rue du Bac.

昔為馬拉給堤道 (Quai Malaquais) 一部分，後稱為德亞底安會修士 (Théatins) 堤道。現今此地有頂尖的骨董店及名人住過的18世紀房舍，沿著河堤散步十分舒服。

18世紀瑞典大使提桑 (Count Tessin) 曾住在1號；雕刻家普拉迪爾 (James Pradier) 也住過這兒；他除因作品出名，更因妻子裸泳橫渡塞納河而聞名。路易十四的女情報員德‧克胡勒 (Louise de Kéroualle) 化身Portsmouth公爵夫人，為英王查理二世所迷戀；她曾住過3-5號。作曲家華格納和西貝流士、文人波特萊爾及王爾德曾住過19號。伏爾泰逝於27號的維雷特宅邸 (Hôtel de la Villette)，當時聖許畢斯教堂曾因他是無神論者而拒絕接受他的遺體，人們只好將他安葬鄉下，才免於移送貧民墓地。

1950年代塞納街 (rue de Seine) 上克妻德‧阿朗 (Claude Alain) 咖啡館的簧風琴表演

河左岸的聖傑曼德佩區和蒙帕那斯區,昔日文人常在此聚會,新一代則喜歡在這裡被欣賞。一次大戰前,蒙帕那斯聚集了列寧、托洛斯基等蘇聯革命份子,他們在咖啡館裡就著一小杯咖啡埋首研究,改寫了世界歷史。

1920年代,一群以達利、考克多 (J. Cocteau) 爲首的超現實主義者經常光顧巴黎的咖啡館,更豐富了咖啡館的文藝色彩。之後,海明威和費茲傑羅經常在咖啡館中倡議、喝酒、工作;圓頂咖啡館 (Le Coupole, 見178頁)、菁英咖啡館 (Le Sélect) 和丁香園咖啡館 (La Closerie des Lilas, 見179頁) 都曾有他們的蹤跡。二次戰後的文化舞台北移至聖傑曼德佩區,思潮主流也轉向沙特領銜的存在主義。沙特和西蒙波娃、卡繆、詩人維雍 (Boris Vian),歌手葛烈果 (Juliette Greco) 常聚於雙叟咖啡館 (見138頁) 和花神咖啡館 (見139頁)。這些咖啡館多仍保有這般傳統,只是現今座上多了些國際新貴,還有自我推銷的知識份子埋首於筆記中。

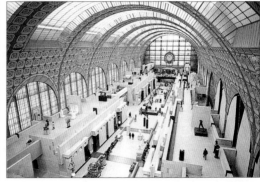

聖傑曼德佩區的常客——卡繆 (1913-1960)——的著作

奧塞美術館 🄳
Musée d'Orsay

見144-147頁.

國立榮譽勳位勳章博物館 🄴
Musée Nationale de la Légion d'Honneur et des ordres de Chevalerie

2 Rue de Bellechasse 75007.
MAP 11 C2. C 01 40 62 84 00.
M Solférino. RER Musée d'Orsay.
週二至週日 14:00至17:00.

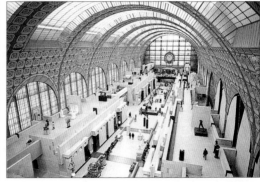

由車站改建的奧塞美術館

此館位於奧塞美術館

拿破崙三世的榮譽勳位十字勳章

旁Hôtel de Salm內,是本區最後興建的幾幢舊宅邸之一 (1782年建),原爲德國伯爵Salm-Kyrbourg王子所有,他在1794年上了斷頭台。

現在本館專門展示拿破崙設立的榮譽勳位團之勳章。所有受勳者都在鈕扣洞別上紅色薔薇花飾;展出的勳章都附有圖繪說明。其中一間陳列室展有拿破崙的勳章、劍以及護胸甲。

館內也收藏了世界各國勳章,包括英國的維多利亞十字勳章 (Victoria Cross),還有美國陸軍的紫心勳章 (Purple Heart)。

奧塞美術館 ⑲

1986年，法國政府將閒置了47年的巴黎舊時幹線火車站改建爲美術館。它當年是由拉魯 (Victor Laloux) 設計，巴黎－歐雷翁鐵路公司 (Compagnie Paris-Orléans) 管轄，1970年代在拆除磊阿勒中央市場的爭議中，差點也遭受相同的命運；幾番波折後，大部分原建築得以保存下來。現今這座美術館主要展出1848至1914年的諸種畫作，反映當時變遷社會中的各種風貌，並且呈現了不同的創作形式。

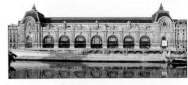

從塞納河右岸望見的博物館全景
拉魯爲1900年萬國博覽會設計了這棟建築。

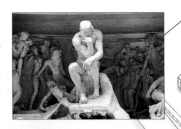

馬金托設計的椅子
馬金托 (Charles Rennie Mackintosh) 試圖在垂直和水平的架構下傳達他的設計概念，例如這張茶館坐椅所呈現的風格 (1900)。

★ **地獄門**
La Porte de l'Enfer
羅丹總結了原有作品如「沈思者」(le Penseur)、「吻」(le Baiser) 等，納入這座著名雕塑品 (1880-1917) 中。

★ **草地上的午餐**
Le Déjeuner sur l'Herbe
馬內是在拿破崙三世時期的沙龍落選畫家聯展中首次展出此畫 (1836)；現在則置於奧塞美術館樓上的第一展覽區。

平面圖例

建築及裝飾藝術
☐ 雕塑
☐ 1870年前的繪畫
☐ 印象派
☐ 新印象派
☐ 自然主義和象徵主義
☐ 新藝術風格
☐ 短期展覽
☐ 非展覽區
☐

參觀導覽

展覽區共有3層。地面樓主要陳列19世紀中期到末期的作品。中層展出新藝術風格的裝飾藝術品，以及一系列19世紀後期到20世紀初的繪畫及雕塑 (並有關於早期電影的展覽)。上層是印象派和新印象派藏品。

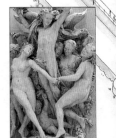

舞蹈 *La Danse*
這座塑像 (1867-1868) 由卡波爲巴黎歌劇院所塑，當時曾引起紛紛議論。

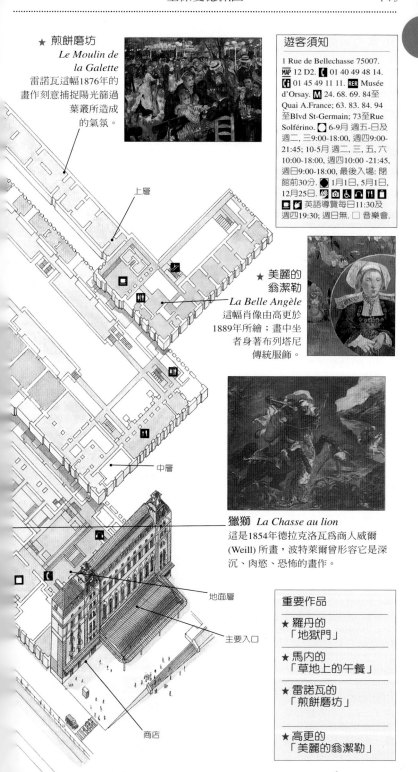

★ 煎餅磨坊
Le Moulin de la Galette
雷諾瓦這幅1876年的畫作刻意捕捉陽光篩過葉叢所造成的氣氛。

遊客須知

1 Rue de Bellechasse 75007. MAP 12 D2. 01 40 49 48 14. 01 45 49 11 11. RER Musée d'Orsay. M 24. 68. 69. 84至 Quai A.France; 63. 83. 84. 94 至Blvd St-Germain; 73至Rue Solférino. 6-9月 週五-日及週二, 三9:00-18:00, 週四9:00-21:45; 10-5月 週二, 三, 五, 六 10:00-18:00, 週四10:00 -21:45, 週日9:00-18:00, 最後入場: 閉館前30分. 1月1日, 5月1日, 12月25日. 英語導覽每日11:30及週四19:30; 週日無. 音樂會.

★ 美麗的翁潔勒
La Belle Angèle
這幅肖像由高更於1889年所繪；畫中坐者身著布列塔尼傳統服飾。

上層

中層

地面層

主要入口

商店

獵獅 *La Chasse au lion*
這是1854年德拉克洛瓦為商人威爾(Weill) 所畫，波特萊爾曾形容它是深沉、肉慾、恐怖的畫作。

重要作品

★ 羅丹的「地獄門」

★ 馬內的「草地上的午餐」

★ 雷諾瓦的「煎餅磨坊」

★ 高更的「美麗的翁潔勒」

奧塞美術館之旅

　　奧塞美術館接收了不少從前展示在羅浮宮的藏品，以及原先國立網球場美術館在1986年閉館時所典藏的印象派作品。除了這些展覽品之外，館中還陳列有相關時期的社會、政治和科技資料，展現這些作品創作的時代背景，並包括電影發展史。

德尼 (Maurice Denis) 的彩繪天花板 (1911)

新藝術

　　比利時建築師兼設計師霍塔 (V. Horta) 在創作中運用曲線自如，確立了新藝術特徵；法文中亦稱新藝術為「麵條風格」(Style Nouille)。「新藝術」原是巴黎一家藝廊的名字，創立於1895年。直至一次大戰前，此風格風靡歐洲。在維也納，莫瑟 (K. Moser)、霍夫曼 (J. Hoffmann) 和華格那 (O. Wagner) 更結合高級手工藝與新設計形式；而格拉斯哥派在馬金托 (C. R. Mackintosh) 的推動下也發展出更多樣化的線條表現，進而影響到美國建築師萊特 (F. L. Wright)。拉利格 (R. Lalique) 以新藝術形式設計珠寶與玻璃；而深受霍塔影響的吉瑪 (H. Guimard) 的知名作品是巴黎地鐵入口。卡哈班 (R. Carabin) 的木雕書架刻有寓意豐富的裸女坐像、銅質棕櫚葉和蓄鬚頭像，不容錯過。

雕塑品

　　入廳中有不同時代及風格的雕塑。其年代是吉雍 (E. Guillaume) 的古典主義，如「格哈契衣冠塚」(Cénotaphe des Gracchi, 1848-1853)，和魯德 (F. Rude) 的浪漫主義共存的時期。凱旋門的「馬賽曲」(La Marseillaise) 浮雕即為後者之作 (見209頁)。

　　杜米埃 (H. Daumier) 在此有專室展出作品。浮雕「移民」(Les Emigrants) 和他為 Charivari 雜誌所塑的36座國會議員諷刺胸像最突顯其才華。此處有英年早逝的卡波 (J.-B. Carpeaux) 之「烏果利諾與其子」(Ugolino et ses fils, 1862)、描繪希臘酒神狂歡的「舞蹈」(La Danse) 等作品，後者曾因「敗壞風俗」而引發一片聲討。竇加最有名的作品「著舞裙的少女」(Grande Danseuse Habillée, 1881)，在其生前即已展出；但陳列在此的許多青銅作品卻是他過世後才依原來的蠟

像翻製。羅丹的作品相當多；他的雕塑張力強又極具感官美，在19世紀的雕塑家中享有盛名。此地收藏許多他的作品，如巴爾札克像的石膏原作。卡蜜兒 (Camille Claudel) 的陰沉作品「成熟」(L'Age Mûr, 1899-1903) 寓意死亡；她曾是羅丹才情卓越的戀人，卻在精神病院度過其後半生。世紀交替時的作品則以布爾代勒 (A. Bourdelle) 和麥約 (A. Maillol) 為代表。

1870年以前的繪畫

　　19世紀畫作呈多樣風格。地面樓展示1870年以前的繪畫，這年是出現印象派一詞的關鍵年代。浪漫派畫家德拉克洛瓦的「獵獅」(La Chasse au lion, 1854) 表現強烈，其旁是安格爾新古典風格的「泉源」(La Source, 1856)。此期畫風仍由學院派主宰，庫提赫 (T. Couture) 的「墮落的羅馬人」(Les Romains de la décadence, 1847) 即陳列於中廊。新一派的畫作也逐漸出現，如馬內極具煽動性的「奧林匹亞」(Olympia) 和「草地上的午餐」(Le déjeuner sur l'herbe, 1863)。同時期，莫內、雷諾瓦、巴吉爾 (F. Bazille) 和希斯里 (A. Sisley) 正埋首創作，最後終於帶動了印象派的興起。

竇加「著舞裙的少女」

馬內的「奧林匹亞」(1863)

印象派

「盧昂大教堂」系列 (Cathédrale de Rouen, 1892-1893) 是莫內捕捉不同時刻的光影所完成的名作。雷諾瓦筆下豐腴的裸女和「煎餅磨坊」(Le Moulin de la Galette, 1876) 都是印象派巔峰時期完成的力作。另有畢沙羅 (C. Pissarro)、希斯里及卡莎特 (M. Cassatt) 的作品也在展出之林。

竇加、塞尚和梵谷雖已脫離印象派風格，但畫作仍陳列在這一區。竇加畫風偏向活潑的寫實派，卻能運用印象派構圖及表現光影的技巧，從「苦艾酒」(L'Absinthe, 1876) 可見一斑。塞尚則較注重主體而非光線效果，如在

莫內「藍色睡蓮」(Les Nymphéas Bleus, 1919)

「蘋果和橘子」(1895-1900) 所呈現的風格。梵谷曾短暫受印象派影響，這裡收藏他著名的「嘉舍醫生」系列。

高更的「布列塔尼農婦」(Paysannes Bretonnes, 1894)

新印象主義

新印象主義並非特定畫派，只是與印象派區分。秀拉、希涅克 (P. Signac) 以點描法造成遠距離觀賞時的視覺效果，如前者的「馬戲團」(Le Cirque, 1891)。羅特列克多描繪女人──如「饕餮之徒」(La Goulue) 及「床」(Le Lit) 中的紅磨坊舞星與妓女。高更的「阿馮橋洗衣婦」(Lavandières à Pont- Aven) 及大溪

地時期作品收藏於此。隔壁展出貝納 (E. Bernard) 和那比派 (Les Nabis) 等畫家之作；後者如波納爾 (P. Bonnard) 等人傾向於平塗色塊，使凝看時可體會到強烈視覺深度。表現夢幻視覺的魯東 (O. Redon) 偏向象徵主義；素人畫家盧梭的「戰爭」(Guerre, 1894) 和「弄蛇女」(Le Charmeuse de serpents, 1907) 等陳列於此。

自然主義及象徵主義

本館有3間專室展出1880至1900年畫作。自然主義第二共和時被學院派棄如敝屣；第三共和時才獲重視。Fernand Cormon的「該隱之子」(Les fils de Caïn) 1880年沙龍首展時獲好評。受老師馬內影響的Jules Bastien-Lepage描繪農村生活，1877年以「晒乾草者」(Les Foins) 成為自然主義畫派代表者；Lionel Walden的「卡地夫碼頭」(Les Docks de Cardiff, 1894) 則較陰鬱。

象徵主義抗拒印象派及寫實派著重外在世界的風格，冀圖探究幻夢、感官和思想的宇宙。此處象徵主義重要畫作有荷馬 (Winslow Homer) 的「夏夜」(Nuit d'Eté, 1890)、魯東 (Odilon Redon)「緊閉的眼」(Les Yeux Clos) 及布恩‧鍾斯 (Edward Burne-Jones) 的「幸運之輪」(La Roue de la Fortune, 1883)。

拉丁區 *Quartier Latin*

克呂尼博物館收藏的
15世紀彩色玻璃

塞納河和盧森堡公園之間古老的河畔區有許多學生書店、咖啡館、電影院及爵士酒吧,以及好幾所著名學校,例如最負盛名的亨利四世中學 (Lycées Henri IV) 及路易大帝中學 (Lycées Louis le Grand);法國菁英份子大多出身於這些名校。 當那些1968年學潮 (見38-39頁) 的領導人物都進入法國社會主流後,身為拉丁區主軸的聖米榭大道 (Blvd St-Michel) 也逐漸地商業化,不再有許多示威遊行;現在這一帶充斥著廉價商店、速食店、紀念品店、前衛劇院和電影院。不過,此區 800 年的歷史難以抹滅;索爾本大學仍有它古老的特色,東半區也多有自13世紀保存至今的街道:聖賈克街 (Rue St-Jacques) 在羅馬時代是條出城的長路,也是當時城內主要的幹道。

在聖米榭橋下
演奏的年輕音樂家
——流露著波希米亞
氣息的音樂家
是拉丁區悠久
的傳統之一

本區名勝

● 歷史性建築及街道
聖米榭大道 ❷
索爾本大學 ❼
法國學院 ❽

● 博物館及美術館
克呂尼博物館
(見154-157頁) ❶
警察博物館 ❻

● 教堂及神廟
聖賽費韓教堂 ❸
貧窮的聖居里安小教堂 ❹

● 廣場
莫貝廣場 ❺

索爾本教堂 ❾
聖艾提安杜米蒙教堂 ❿
萬神廟 (見158-159頁) ⓫

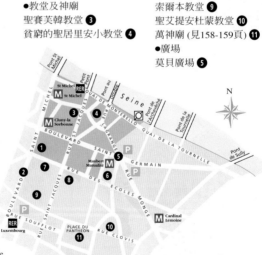

交通路線

搭乘地鐵及RER郊區快線車站可至St-Michel, Cluny La Sorbonne站;公車24, 87路及觀光巴士(Balabus) 行經Blvd St-Germain, 38路走Blvd St-Michel經過Sorbonne及Musée de Cluny。

請同時參見

0公尺　　　400
0碼　　　400

圖例

▢	街區導覽圖
Ⓜ	地鐵站
⚓	遊艇巴士碼頭
RER	RER郊區快線站
P	停車場

拉丁區河堤寧靜的小憩

街區導覽：拉丁區

中世紀以來，河畔區就以索爾本大學爲中心，區名也得自於早期說拉丁語的大學生。羅馬時代的聚落範圍由西堤島跨至本區，聖賈克街是當時進出的主要道路之一。此區常與藝術家、知識份子和放蕩生活連在一起；在政治上也有一段重要歷史，如1817年聖米榭廣場成爲巴黎公社的中心；1968年則是學生運動的地點。如今，東半區變得非常時髦，也是一些官方機構之所在。

聖米榭廣場有座大衛梧 (Davioud) 設計的噴泉。杜瑞 (Duret) 雕刻的銅像敘說聖米榭屠龍的故事。

St-Michel地鐵站

小雅典 (La petite Athènes) 在晚上很熱鬧，週末時更是人潮不斷，希臘餐館大多圍繞在聖賽芙韓教堂附近優美的小街上。

Cluny La Sorbonne 地鐵站

★聖米榭大道
聖米榭大道北端以咖啡館、書店、服飾店、夜總會及實驗電影院聞名；這裡總是生氣盎然，形形色色的人潮終日不斷

★克呂尼博物館
這間博物館收藏了部分世界最佳的中世紀藝術品，它坐落於一棟15世紀末的華麗建築中，並保存有高盧羅馬時期的澡堂廢墟 ❶

聖賽芙韓街 (Rue St-Séverin) 22號是巴黎最窄的房子，曾為小說「曼儂」(Manon Lescaut) 的作者培渥神父 (L'Abbé Prévost) 的住所。

★ **聖賽芙韓教堂**

這座美麗的教堂建於13世紀，經歷3個世紀才完成，是火燄哥德式建築的代表作 ❸

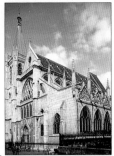

貓釣魚街 (Rue du Chat qui Pêche) 是條窄窄的步道街，兩百多年來街景未變。

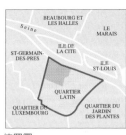

位置圖
請參見巴黎市中心圖12-13頁

莎士比亞書店 (見140及320-321頁) 在柴堆街 (Rue de la Bûcherie) 37號，是一家凌亂卻令人愉快的書店，這裡所有書籍都蓋上「Shakespeare & Co, Kilomètre Zéro Paris」的印記。

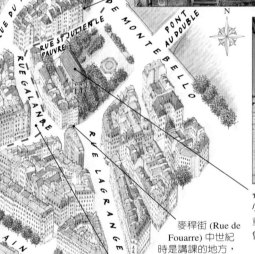

★ **貧窮的聖居里安小教堂**

重建於17世紀；法國大革命時曾做為堆棧，存放動物飼料 ❹

麥稈街 (Rue de Fouarre) 中世紀時是講課的地方，學生在街頭鋪上麥稈席地而坐。

Ⓜ
Maubert Mutualité
地鐵站

重要參觀點

★ 克呂尼博物館

★ 聖賽芙韓教堂

★ 聖米榭大道

★ 貧窮的聖居里安小教堂

圖例

― ― ― 建議路線

嘉蘭德街 (Rue Galande) 在17世紀時是富人的住宅區，如今聚集許多小酒館。

0公尺	100
0碼	100

克呂尼博物館 ❶
Musée de Cluny

見154-157頁.

聖米榭大道 ❷
Boulevard St-Michel

75005 & 75006. MAP 12 F5 和16 F2. M St-Michel, Cluny-La Sorbonne. RER Luxembourg.

貫穿拉丁區的這條大道闢於1869年,以自當時即在此營業的文藝咖啡館聞名。現在其上多服飾店,但聖傑曼大道(blvd St-Germain)路口的克呂尼咖啡館(Café Cluny)仍是各國人士聚會場所。聖米榭廣場上的大理石牌匾紀念1944年在此與納粹戰鬥而亡的學生。

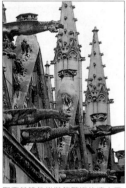

聖賽芙韓教堂裝飾繁複的滴水口

聖賽芙韓教堂 ❸
St-Séverin

1 Rue des-Prêtres-St-Séverin 75005. MAP 13 A4. ☎ 01 42 34 93 50. M St-Michel. ◯ 週一至週五11:00至19:45, 週六11:00至20:00, 週日9:00至21:00. ◎ ☐ 有聖樂演奏.

這座16世紀初完工的火焰哥德式建築是巴黎最美的教堂之一,有座著名的圍繞祭壇雙迴廊。6世紀時住在本區的聖賽芙韓曾勸克婁維斯王(Clovis)之孫,即日後的聖庫魯(St Cloud)

貧窮的聖居里安小教堂的內部

任神職。1684年路易十四的堂姊La Grande Mademoiselle與原屬教區聖許畢斯教堂決裂後接管此地,並將聖壇現代化。現今的花園昔日是座墓地,有座有山牆的中世紀積骨所。1474年首次膽結石手術在此舉行;路易十一答應一個被判死刑的弓箭手,若他接受手術並成功即重獲自由。

貧窮的聖居里安小教堂 ❹
St-Julien-le-Pauvre

1 Rue St-Julien-le-Pauvre 75005. MAP 13 A4. ☎ 01 43 29 09 09. M St-Michel. RER St-Michel. ◯ 週日至週五 10:00至中午, 15:00至18:00. ◎ ☐ 音樂會, 見336頁.

這所教堂的守護聖者最少有3位,最可能的是聖居里安(St Julian)。它和聖傑曼德佩教堂同為巴黎最古老的教堂之一,建於1165年至1220年間。此處曾為大學正式會議舉行的地點,直至1524年抗議的學生致使教堂遭到破壞而被國會禁止。

從1889年起,教堂歸屬希臘正教東儀派(Melchite),目前經常舉行室內樂和聖樂的音樂會。

莫貝廣場 ❺
Place Maubert

75005. MAP 13 A5. M Maubert-Mutualité.

12世紀到13世紀中,「La Maub」是巴黎的學術中心之一,舉辦露天講學。學者們遷移到聖傑內芙耶芙丘的新學院之後此地便改為刑場。哲學家杜勒(Étienne Dolet)就是被冠以異端份子的罪名於1546年在此被活活燒死。

16世紀在這裡也燒死許多清教徒,因而成為清教徒之聖地。此地昔日的惡名現已不存,並發展成為露天市集,頗為知名。

警察博物館 ❻
Musée de la Préfecture de la Police

4 Rue de la Mountain 75005. MAP 13 A5. ☎ 01 44 41 51 00. M Maubert-Mutualité. ◯ 週一至週五9:00至17:00, 週六10:00至17:00. 最後入場時間16:30. ● 國定假日. ◎ ☒ ✔

警察博物館收藏的武器

從這個小博物館可以一窺巴黎的黑暗面。它設立於1909年,館藏重現中世紀至今巴黎警察制度的發展史。館裡陳列的各式新奇玩藝包括就逮人物的塑像,如著名的革命家但敦;以及一些知名罪犯所使用的武器與工具。另外還展示二次世界大戰時的地下警察組織和巴黎解放的相關資料。

索爾本大學 ⑦
La Sorbonne

47 Rue des Écoles 75005. MAP 13 A5. ☎ 01 40 46 22 11. Ⓜ Cluny-La Sorbonne, Maubert-Mutualité. ☐ 週一至週五 9:00至17:00. ● 國定假日. ☑ 團體導覽請寫信與服務處 (Service des Visites) 聯絡.

1255年路易九世的告解神父索爾本 (Robert de Sorbon) 在國王的資助下於Coupe-Gueule路買下了這棟建築物,並於1258年為16個窮學生設立學院以教授神學;此後這裡成為神學研究中心。1469年時的校長從日耳曼的梅因茲 (Mainz) 帶回3台印刷機,成立法國第一家印刷廠。本校在法國大革命時因反對18世紀自由主義思潮而遭廢除;1806年由拿破崙下令復校。17世紀初由黎希留所蓋的建築物如今大多已重建。

16世紀的鐘樓

聖艾提安杜蒙教堂

中世紀窗櫺

聖壇屏

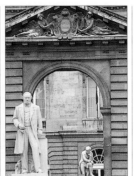

法國學院外的雕像

法國學院 ⑧
Collège de France

11 Place Marcelin-Berthelot 75005. MAP 13 A5. ☎ 01 44 27 12 11. Ⓜ Maubert-Mutualité. ☐ 10月至6月 一週一至週五 9:00至18:30.

這裡是巴黎主要的研究暨學術機構之一,1530年由法蘭斯瓦一世創設。人道主義者比代 (Guillaume Budé) 主持校務,以對抗索爾本大學的不容異議及教條主義。西庭有座紀念他的雕像,入口則以拉丁文刻著他的教學理想「這裡什麼都教」(docet omnia)。課程免費並對外開放。

索爾本教堂 ⑨
Église de la Sorbonne

Pl de la Sorbonne 75005. MAP 13 A5. ☎ 01 40 46 22 11. Ⓜ Cluny-La Sorbonne, Maubert-Mutualité. RER Luxembourg. ☐ 僅限展覽期間. ☑

為紀念黎希留樞機主教、1635至1642年間由勒梅司耶 (Jacques Lemercier) 所建。支撐圓頂的柱上飾有前者的紋章,白色大理石棺則由吉哈東 (Girardon) 於1694年所刻;教堂側面對著索爾本大學的中庭。

索爾本教堂的時鐘

聖艾提安杜蒙教堂 ⑩
St-Étienne-du-Mont

Pl Ste-Geneviève 75005. MAP 17 A1. ☎ 01 43 54 11 79. Ⓜ Cardinal Lemoine. ☐ 7, 8月 週二至週日 10:00至中午, 4:00至7:30; 9月至6月 週一至週六 7:45至中午, 2:00至7:30; 週日 8:45至12:30, 2:30至7:30. ● 7, 8月中的週一. ♿ ☑ 🅿

這裡是巴黎守護者聖傑內芙耶芙 (Ste Geneviève) 的聖殿,也安厝了文學家拉辛和思想家帕斯卡。教堂混合哥德式和文藝復興風格,有華麗的聖壇屏及彩色玻璃。

萬神廟 *Panthéon* ⑪

見158-159頁.

克呂尼博物館 ❶

15世紀末為克呂尼教士而建，是巴黎僅存的3棟中世紀建築之一。本館是世上中世紀藏品最多、最精彩的博物館之一，正式名稱是「國立中世紀博物館-克呂尼浴池」(Musée National du Moyen Age-Thermes de Cluny)，並有高盧羅馬人的公共澡堂遺跡。

施洗者約翰的頭像

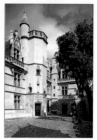

克呂尼宅邸
Hôtel de Cluny
勃艮地地區的克呂尼修道院院長當伯茲 (Jacques d'Amboise) 於1500年興建了這座漂亮宅邸。

中世紀禮拜堂

★ 婦人與獨角獸
La Dame à la Licorne
這系列掛毯是15世紀末至16世紀初所發展的千花 (millefleurs) 織法的最佳代表作；它以植物、動物和人物優雅的造型聞名。

★ 巴爾的金玫瑰
La Rose d'or de Bâle
由金匠米努其歐達希納 (Minucchio da Sienna) 為亞維農的教皇若望二十二世所鑄造 (1330)。

高盧羅馬公共浴池
這座浴池建於西元前200年；100年後遭到蠻族破壞。

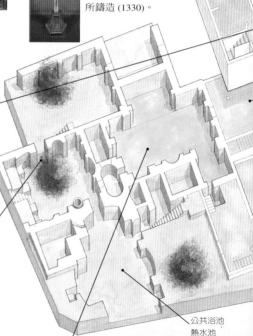

公共浴池
熱水池

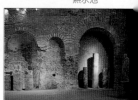

高盧羅馬公共浴池冷水池
這座建於2世紀末至3世紀初的冷水池拱門飾有船首的浮雕，是巴黎船民 (nautes) 組織的標幟。

重要參觀點

★ 國王廊

★ 婦人
與獨角獸

★ 巴爾的
金玫瑰

曆書 *Les livres d'heures*
博物館擁有兩套15世紀
前半葉的曆書,每頁都有
彩繪指示每個月的工作,
並有黃道十二宮圖案。

遊客須知

6 Pl Paul-Painlevé. **MAP** 13 A5.
☎ 01 52 72 78 00. **M** Cluny,
St-Michel, Odéon. **🚌** 63, 86,
87, 21, 27, 85, 38至Rue
Soufflot, Rue des Écoles. **RER**
St-Michel. **◯** 週三至週一
9:15至17:45 (最後入場時間
17:15)。 **●** 1月1日, 12月25日。
🎫 ◎ 📷 🚻 🏛 **◻** 10月至2月有
音樂會; 11月至2月有中世紀
詩歌朗誦.

八角形塔樓

★ 國王廊 *La Galerie des Rois*
1977年開挖歌劇院後面的喬賽-當丹
街 (Rue de la Chaussée-d'Antin) 時,
發現28位猶大國王中的21個人頭
雕像,可能雕成於1220年菲利普
二世時期。

入口

中庭

參觀導覽
館藏陳列在建築物的兩層樓
中,以中世紀藝術品為主,
如彩繪手稿、掛毯、織品、
貴重金屬、陶器、雕像及教
堂用具。另在冷水池間展示
許多高盧羅馬時期精美的工
藝品;鄰近的圓形小房間則
展示柱頭。

平面圖例

☐ 高盧羅馬遺址

☐ 中世紀宅邸

☐ 19到20世紀的館藏

中庭入口

重要記事

約200 建公共浴池	1747 八角形塔樓作為觀測所		1789 法國大革命時被充公並由國家拍賣	1833 收藏家索枚哈購得中世紀藝術品
1500 當伯茲所建宅邸完工				1844 開放為博物館

200	1450	1750	1800	1850

約300 浴池遭蠻族掠劫並被燒毀		1819 路易十八下令挖掘澡堂廢墟	
1600 成為教皇使節的宅邸		路易十八在他的桌前	1842 建築物與館藏由國家收購

克呂尼博物館之旅

1833年索枚哈 (Alexandre du Sommerard) 購得克呂尼宅邸，並將他的收藏品配合宅中格局擺設，營造濃厚的戲劇效果。他逝世後宅邸和收藏品均由國家收購，成立博物館。

「葡萄豐收圖」掛毯

掛毯

館藏的掛毯以品質精美、年代悠久和保存完整聞名，最早的一幅是15世紀初的「掏心圖」(L'Offrande du Coeur)，描繪中世紀的騎士獻心給坐著的美女。另外「貴族生活」(La Vie seigneuriale) 系列表現領主的日常生活之景，樓上則是神秘的「婦人與獨角獸」系列掛毯。

雕刻

這裡展示了中古歐洲各式木雕技術，如由英國諾丁漢 (Nottingham) 的工作坊製作、為全歐教堂普遍採用的木雕和雪花石膏祭壇裝飾物。樓上則是法蘭德斯和德國南部的木雕，多彩的聖約翰像為典型。兩座著名的彩繪祭壇雕塑是來自Duchy Clèves的「耶穌受難」(Passion du Christ，約1485) 及比利時安特衛普Averbode修道院、包括描繪最後晚餐的三景作品 (1523)。另一件不可錯過的是真人大小的「瑪麗瑪德蓮」(Marie Madeleine，約成於16世紀)。小件作品如16世紀初英國的「學校」(L'École)。

彩色玻璃

這裡的12至13世紀彩色玻璃多來自法國本土；歷史最悠久者 (1144) 原置在聖德尼長方形教堂。有3片來自被燒毀的特瓦大教堂 (cathédrale de Troyes)；1片為耶穌像，另兩片描述聖尼古拉的生平。此外有些彩色玻璃來自禮拜堂 (見88-89頁)，19世紀整建時移放此地，之後沒有歸還；其中有5片製於1248年，敘述大力士參孫 (Samson) 的故事。鑲框的彩色玻璃製作技術於13世紀後半才發展出來，盧昂 (Roune) 城堡有4片彩色玻璃描述此技術的發展史。

來自布列塔尼的彩色玻璃 (1400)

英國16世紀初的木雕「學校」

來自聖德尼長方形教堂的皇后石像, 年代在西元1120年前

雕塑

最精美的雕刻都陳列在「國王廊」(La Galerie des Rois)，其中收藏有來自聖母院的頭像和無頭人像，還有一尊經大幅修復、優雅的亞當塑像，雕於1260年代。對面的拱頂房間裡展示來自法國各地的仿羅馬式雕刻，年代最早者是來自聖傑曼德佩教堂 (Église de St-Germain-des-Prés)、12座11世紀早期的柱頭。還有來自聖德尼長方形教堂正門的一座刻畫深刻且大膽的皇后頭像，雖已殘缺，狀仍儷人 (約1140)。新近來自同一所教堂的是一座同時期的先知雕像，保存情況較前者好得多。附近還有羅馬時期和早期哥德式柱頭 (特別是來自西班牙加泰隆尼亞的6座精緻作品)，以及4尊館藏中最著名、13世紀初為聖禮拜堂所刻的使徒像。

貴重金屬工藝品

本館中的珠寶、錢幣、金屬及琺瑯工藝品的所屬年代自高盧時期到中古世紀。高盧時期珠寶包括式樣簡單的金質頸圈、手環、戒指；此外還有鑄於1330年的「巴爾的金玫瑰」，是現存同式樣中最古老的一株。展品中年代最早的琺瑯品是羅馬晚期與拜占庭的嵌絲飾物，與12世紀晚期興盛一時的Limoges琺瑯陳列在一起。另外有兩件特藏品：來自巴賽爾 (Basel) 的金祭壇及斯塔維羅 (Stavelot) 的祭壇金飾。

15世紀末的義大利十字架

刻有船民 (nautes) 浮雕的石墩

高盧羅馬的浴池遺址

參觀本館時切勿錯過高盧羅馬的浴池遺址 (frigidarium，長20、寬11.5、高14公尺)。其有拱頂的冷水池之規模是法國境內現存同類建築中最大者。此外另有1711年從聖母院地下挖出來的石墩，由5個大石塊連結，刻畫高盧羅馬時期的神話人物。其中最精彩的行船人浮雕，推測是描述塞納河上的船民 (nautes)。此處還有蒸汽浴間 (caldarium) 和溫水療池 (tepidarium)，均開放供遊客參觀。

婦人與獨角獸掛毯

此系列掛毯於15世紀末的荷蘭南部，以顏色鮮豔調和及人物優雅聞名。前5張掛毯各隱喻不同感官：視覺 (照鏡子)、聽覺 (彈攜帶式風琴)、味覺 (吃甜點)、嗅覺 (聞康乃馨) 和觸覺 (握住獨角獸角)。第6張掛毯中貴婦把珠寶放入盒內，一旁寫著：「獻給我唯一的渴望」(À mon seul désir)。一說這代表自由選擇的意志；另有人認為她封閉自身慾望以奉獻上帝。

第6張掛毯的獨角獸

萬神廟 ⑪

　路易十五1744年大病初愈，為了慎重感謝聖傑內芙耶芙 (Sainte Geneviève) 的守護，他委託蘇芙婁 (Jacques-Germain Soufflot) 設計一座教堂。這座新古典風格的教堂1764年動工、1790年才落成；1780年蘇芙婁過世後由宏德雷 (Guillaume Rondelet) 接手。由於法國大革命的原因，教堂改為萬神廟，以安葬法國的名人與偉人。拿破崙於1806年將萬神廟歸還教會；然而1885年時萬神廟再改為公共建築之用。

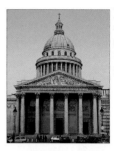

正面
模仿羅馬萬神廟的正門形式，共有22根科林斯式列柱。

圓頂的拱圈受哥德式建築的影響，由宏德雷設計，用來連接4根大柱以支撐圓頂；每根柱重約1萬公噸，高83公尺。

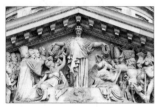

山牆浮雕
東傑 (David d'Angers)的作品，刻畫法國祖國女神為偉人們戴桂冠。

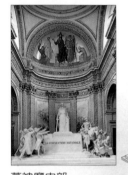

萬神廟內部
4座翼廊構成希臘式十字 (正十字) 平面，圓頂罩著中央交會處正上方。

入口

重要參觀點
★鐵骨圓頂
★聖傑內芙耶芙壁畫
★地下墓室

★聖傑內芙耶芙壁畫
南邊牆上有壁畫描繪聖傑內芙耶芙的生平，由19世紀壁畫家普維斯・德・夏晚 (Pierre Puvis de Chavannes) 所繪製。

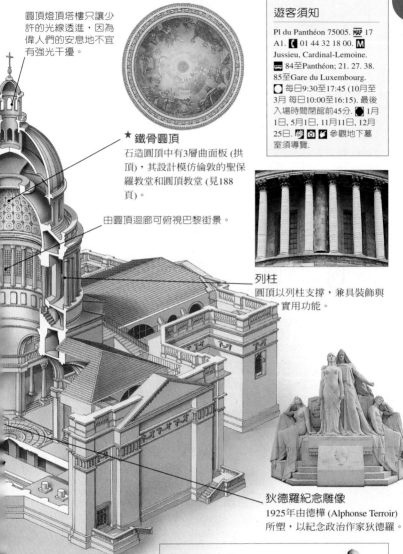

圓頂燈頂塔樓只讓少許的光線透進，因為偉人們的安息地不宜有強光干擾。

遊客須知

Pl du Panthéon 75005. MAP 17
A1. 01 44 32 18 00. Jussieu, Cardinal-Lemoine.
84至Panthéon; 21. 27. 38.
85至Gare du Luxembourg.
每日9:30至17:45 (10月至
3月 每日10:00至16:15). 最後
入場時間閉館前45分. 1月
1日, 5月1日, 11月11日, 12月
25日. 參觀地下墓
室須導覽.

★ 鐵骨圓頂
石造圓頂中有3層曲面板 (拱頂)，其設計模仿倫敦的聖保羅教堂和圓頂教堂 (見188頁)。

由圓頂迴廊可俯視巴黎街景。

列柱
圓頂以列柱支撐，兼具裝飾與實用功能。

狄德羅紀念雕像
1925年由德樺 (Alphonse Terroir) 所塑，以紀念政治作家狄德羅。

★ 地下墓室
萬神廟的地下全是墓室，以多利克式柱區分成很多廊道；許多法國名人均安葬於此。

萬神廟名人錄

萬神廟又稱先賢祠，雄辯家米哈伯 (H. Mirabeau) 是首位安葬於此的名人，羅伯斯比 (M. Robespierre) 掌權時曾將其遺體遷出。伏爾泰 (Voltaire) 1788年死後先葬在郊外，後在送葬追思行列護送下移靈於此，墓前有尊胡東 (J-A Houdon) 所塑的雕像。1970年代時，二次大戰抗德英雄穆藍 (J. Moulin) 移葬於萬神廟；其他安息於此者尚包括盧騷 (J. J. Rousseau)、雨果 (V. Hugo) 和左拉 (E. Zola) 等。

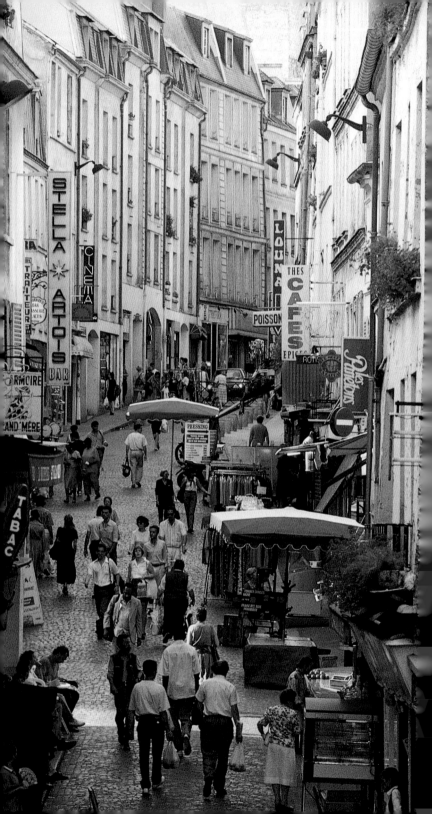

植物園區 *Quartier du Jardin Des Plantes*

　　這裡一直是巴黎最靜謐的區域之一；17世紀建於此區的植物園塑造了本地的氛圍特色。歷代國王並曾在現今的國立博物學博物館 (Musée National d'Histoire Naturelle) 址栽培藥草。此區設有許多醫院，硝石庫慈善醫院 (Hôpital de la Salpêtrière) 是巴黎規模最大的醫療機構；穆浮塔街 (Rue Mouffetard) 的市場五彩繽紛、人群熙攘；附近的街道則令人懷想起中世紀的風貌。

本區名勝

● 博物館及美術館
大學礦石收藏館 **4**
國立博物學博物館 **10**
勾伯藍織造廠 **13**

● 廣場及花園
動物園 **9**
護牆廣場 **6**
植物園 **11**

● 教堂及神廟
聖梅達教堂 **8**

巴黎清眞寺/伊斯蘭研究中心 **3**

● 歷史性建築及街道
呂得斯圓形劇場 **5**
穆浮塔街 **7**
硝石庫慈善醫院 **12**
許里橋及聖貝納堤道 **2**

● 現代建築
阿拉伯文化中心 **1**

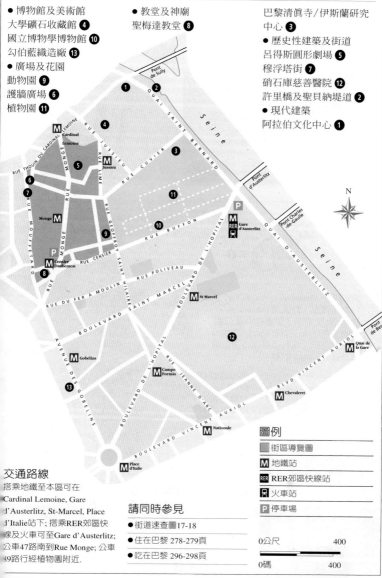

交通路線
搭乘地鐵至本區可在 Cardinal Lemoine, Gare d'Austerlitz, St-Marcel, Place d'Italie站下；搭乘RER郊區快線及火車可至Gare d'Austerlitz；公車47路南到Rue Monge；公車89路行經植物園附近.

請同時參見
● 街道速查圖17-18
● 住在巴黎 278-279頁
● 吃在巴黎 296-298頁

圖例
　　街區導覽圖
M 地鐵站
RER RER郊區快線站
R 火車站
P 停車場

0公尺　　　　　400
0碼　　　　　400

穆浮塔街景

街區導覽：植物園區

路易十三的兩位御醫Jean
Hérouard和Guy de la Brosse於1626
年獲准在市郊St-Victor成立王室
草藥植物園，當時它的人口比鄰
近的穆浮塔街一帶少得多。18、
19世紀以降，這兩個區域有了很
大的不同：植物園周圍多爲豪
宅；穆浮塔街則帶有平民色彩。
1960年代後，中產階級逐漸遷入
混雜了19、20世紀及現代式建築
的別致小街巷中。

Cardinal
Lemoine
地鐵站

護牆廣場
富有村莊氣氛的廣場，
有很多餐廳和咖啡
館，是學生下課
後的去處 ⑥

★ 穆浮塔街
巴黎最古老的露天市集之一，它依著高
盧時期的一條路徑修建，並保留了中古
時期的風貌。1938年在拆建53號房子時
發現一袋18世紀的路易金幣 ⑦

鐵盆噴泉 (fontaine du pot-de-fer) 是
1624年瑪麗・梅迪奇 (Marie de
Médicis) 王后爲了供應盧森堡公園
中的王宮用水，於河左岸所建的14
個噴泉之一；1671年修建時造型取
自勒渥 (Le Vau) 的圖。

Place
Monge
地鐵站

郵政通道 (Passage
des Postes) 是1830年
打通的舊巷，入口在
穆浮塔街上。

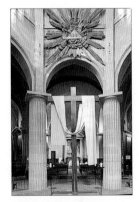

聖梅達教堂
始建於15世紀中葉，
1655年落成，1784年
內部改裝爲古典風格，
兩側16世紀長窗也加裝
現代彩色玻璃 ⑧

★ 呂得斯圓形劇場
這座羅馬圓形劇場建於第4世紀 ❺

位置圖
請參見巴黎市中心圖12-13頁

圓形劇場街 (Rue des Arènes) 在呂得斯圓形劇場轉角，作家保藍 (Jean Paulhan) 自1940年起曾住在5號哥德復興式的房子。

古維耶噴泉 (Fontaine Cuvier) 為紀念古生物學之鼻祖古維耶 (Georges Cuvier) 而建於1840年。其上的雕像為Jean-Jacques Feuchère之作。

圖例

- - - 建議路線

0公尺　　　100
0碼　　　　100

Censier Daubenton
地鐵站

★ 伊斯蘭研究中心
有仿建自格拉那達阿勒罕布拉宮 (Alhambra) 的塔樓 (Grand Patio) 及描述可蘭經故事的鑲嵌畫，收藏的地毯來自世界各地。並有阿拉伯伊斯蘭文化中心、摩爾式咖啡館、土耳其浴室及餐廳 ❾

重要參觀點

★ 呂得斯圓形劇場

★ 穆浮塔街

★ 伊斯蘭研究中心

阿拉伯文化中心 ❶
Institut du Monde Arabe

1 Rue des Fossées St-Bernard
75005. **MAP** 13 C5. **C** 01 40 51 38
38. **M** Jussieu, Cardinal-Lemoine.
◯ 博物館和展覽 週二至週日
10:00至18:00；圖書館 週二至週
六13:00至18:00. ◢◱◪⛲🍴⛃
☐ 有演講.

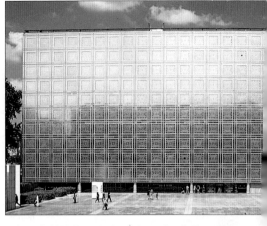

為加強西方國家和回教世界間的文化聯繫，法國和20個阿拉伯地區國家於1980年共同出資創建這所文化機構。

這棟極現代化的建築是由法國建築師Jean Nouvel所設計，使用最新穎的建材並保有阿拉伯傳統建築的精神。從西牆的玻璃帷幕可以看到白色大理石的藏書樓，迴旋上昇的設計使人聯想到清眞寺的尖塔拜樓。將建築物一分為二、可通往封閉中庭的窄路各為繼承傳統阿拉伯建築形式之特色。

7樓展有9至19世紀的伊斯蘭藝術品，包括玻器皿璃、陶瓷、雕像、地毯；而古代天文學家使用的觀測儀與星盤的收藏亦頗精。此文化中心並附設圖書館及媒體資料庫。

許里橋及聖貝納堤道 ❷
Pont de Sully et Quai St-Bernard

75004, 75005. **MAP** 13 C5.
M Austerlitz.

位於阿拉伯文化中心左側的許里橋連接了聖路易島 (Île St-Louis, 見262-263頁) 與塞納河兩岸。1877年啓用，以鑄鐵所建，看起來並非特別美麗耀眼。但由此可望向優雅的瑪希橋 (Pont Marie) 以及其後的聖母院後景，因此值得在此駐足片刻。

聖貝納堤道沿河由許里橋行至奧斯特利茲橋 (Pont d'Austerlitz)，在17世紀時曾是露天浴場，後輿論認為其有傷風化，立法禁止。堤道旁綠草如茵的斜坡是野餐的好地點。

此處於1975年開放時名為提諾‧侯西公園 (Jardin Tino Rossi)，以紀念這位知名的科西嘉歌手。而直到不久以前，這裡展示了許多雕塑，名為露天雕塑美術館 (Musée de la Sculpture en Plein Air)；只可惜展品屢受破壞，再加上其他因素，只好將之撤離。

動物園 Ménagerie ❸

57 Rue Cuvier 75005. **MAP** 17 C1.
C 01 40 79 37 94. **M** Jussieu,
Austerlitz. **◯** 10月至3月 每日
9:00至17:30；4月至9月 每日 9:00
至18:00. ◱🍴⛃

這座法國最古老的動物園位在環境優美的植物園內。動物園建於法國大革命時，用來飼養凡爾賽宮王室動物園中僅存的4隻動物。後來政府自馬戲團及海外找來了好些動物在此飼養。而在1870至1871年普魯士佔領巴黎時，曾宰殺園中動物以供饑民食用 (見224-225頁)。

動物園目前以小型哺乳動物、昆蟲、鳥類、爬蟲類等為主，兒童可以近距離地盡情觀賞。獅子館有各種貓科動物，包括稀有的中國豹；此外熊館、猴子館、野綿羊及山羊館等都相當吸引人。

除此之外，動物園中定期設計呈現不同動物的棲息環境，並有一微小爬蟲類的永久陳列館。

兒童在動物園內玩樂

遮光板

由1千6百片高科技遮光板構成的南面牆,是本幢建築最著稱的設施。金屬製的窗形圖案,沿用了摩洛哥與東南亞地區建築常用的木屏雕花紋樣 (moucharabiyahs式)。

每組遮光板是由1片大的和20片小的仿光圈金屬板構成,其開合均由電腦控制。隨著陽光強弱,時時調節透光的程度。

窗框中央的大光圈是以金屬片疊合成環形,開合的大小,則由電腦微調。

四邊的小遮光板互相聯結,開關可大可小,視建築物內部光線強度而定。

大學礦石收藏館 ❹
Collection des Minéraux de Jussieu

Université Pierre-et-Marie-Curie, 34 Rue Jussieu 75005. **MAP** 13 C5. **C** 01 44 27 52 88. **M** Jussieu. **◯** 週三至週一13:00至18:00. **◯** 1月1日、復活節、5月1日、7月14日、11月1日、12月25日. **Ø □ ⌘**

這座精緻的小博物館位於巴黎第七大學地下室,其命名是為紀念傑出的科學世家。

黃玉

館中收藏已切割與未刀割的寶石、礦石及水晶岩,並透過特殊的照明設計,展現極佳的陳列效果。

呂得斯圓形劇場 ❺
Arènes de Lutèce

Rue de Navarre 75005. **MAP** 17 B1. **M** Jussieu. 見19頁.

這座羅馬劇場最早建於西元2世紀末;呂得斯是巴黎在古羅馬時期的名稱。3世紀末遭到蠻族破壞;之後部分的牆石又被拆去建西堤島城牆,於是逐漸湮沒。

這座劇場的確切位置原先僅以「Clos des Arènes」之在地名稱見於古文獻中。官方於1869年整修蒙菊街 (Rue Monge) 時,呂得斯圓型劇場才被發掘,作家雨果等人遂發起要求整建,但直到1918年才進行工程。

共有35排的觀眾席可容納1萬5千餘人;這個場地同時供戲劇表演與殘酷的格鬥競技之用。這種多功能圓形劇場是高盧地區 (即現今的法國) 的特色,例如在法國南部的尼姆 (Nîmes) 和阿爾勒 (Arles) 也有類似的劇場。

呂得斯圓形劇場

布豐與植物園

勒克雷 (Georges Louis Leclerc)，即布豐伯爵 (Comte de Buffon, 1707-1788)，在1739年、32歲時成為植物園規劃者，當時自然科學研究蔚為風潮；120年後達爾文出版了「物種源始」(The Origin of Species) 一書。布豐以自然科學方法重整植物園，出版了主要著作「博物學」(Histoire Naturelle) 與「自然時代」(L'Epoque de Nature) 兩本書後，於1752年獲選為法蘭西學院 (Académie Française) 院士，後逝於植物園的住所中。

布豐「自然史」一書中的插圖

護牆廣場 6
Place de la Contrescarpe

75005. MAP 17 A1. M Place Monge.

這是一座富有村莊氣氛的廣場，有很多餐廳和咖啡館，是學生下課後的去處。

此地在中世紀時位於巴黎城牆外；這座廣場得名自菲利普二世1852年所建的城牆，曾經在作家哈伯雷 (Rabelais) 的筆下出現；16世紀時是七星社 (La Pléiade) 文人聚會場所，現在也還是談天慶祝的地方。週末時這裡特別熱鬧；國慶日時 (見64-65頁) 廣場上會舉行盛大舞會。

中世紀城牆的一部分

穆浮塔市場出售的乳酪

穆浮塔街
Rue Mouffetard 7

75005. MAP 17 B2. M Censier-Daubenton, Place Monge. ◯ 市場 週二至週日 8:00至13:00, 15:00至19:00. ◻ 見326頁.

此為巴黎最古老的街道之一，在17、18世紀時名為佛布聖馬樹大道 (Grande Rue du Faubourg St-Marcel)，建物也多建於此時期。

有些小店仍存有舊時的手繪招牌和複折式斜頂。125號有一經修復的路易十三時期門面；134號的正門則飾滿各式花卉植物及野獸圖樣。此區以露天市場聞名，如 Place Maubert, Place Monge與Rue Daubenton 附近；而在弩街 (Rue de l'Arbalète) 上有非洲貨物市場。

聖梅達教堂
St-Médard 8

141 Rue Mouffetard 75005. MAP 17 B2. ☎ 01 44 08 87 00. M Censier-Daubenton. ◯ 週二至週日 9:00至12:30, 13:00至19:30. ◙ ♿

教堂建於9世紀，因墨洛溫王朝國王的顧問聖梅達致白玫瑰花環予年輕女孩以表彰貞德而聞名。教堂中庭花園過去是座墓園。18世紀冉森派 (Convulsionnaires) 的 François Paris過世後，這裡曾是以冥想期望神蹟顯現以治病的冉森派禮拜堂。教堂內部的名畫包括蘇魯巴蘭 (F. de Zurbarán) 的「聖約瑟夫伴行小耶穌」。

巴黎清真寺/伊斯蘭研究中心
Mosquée de Paris/ Institut Musulman 9

Place du Puits de l'Ermite 75005. MAP 17 C2. ☎ 01 45 35 97 33. M Place Monge. ◯ 週四至週二 9:00至中午, 14:00至18:00. ◻ 回教假日. ♿ ⊘ ⏸ ◻ ◙ ♿ ◻ 設有圖書館.

此建築為西班牙摩爾式 (Hispano-Moorish) 風格，建於1920年代，是巴黎伊斯蘭教徒的信仰中心與回教領袖駐在地。整個中心劃分成宗教、教育和商業部門，

清真寺內部的裝飾

中間是清真寺,它的每個圓頂裝飾互異,尖塔拜樓則高約33公尺。

大內院的設計受阿勒罕布拉宮的影響,牆上飾以鑲嵌畫,拱門上則有花式窗格。此地以前僅供學者使用,現在則也對一般大眾開放。附設的土耳其澡堂可供男女隔日入浴。

國立博物學博物館
Musée National d'Histoire Naturelle ⑩

2 Rue Buffon 75005. MAP 17 C2.
📞 01 40 79 30 00. M Jussieu,
Austerlitz. ◯ 週三至週一10:00至
17:00 (最後入館時間: 16:30). 📷
🚫 ♿ 🛗 🚻 □ 設有圖書館.

恐龍的頭骨

國立博物學博物館分成古生物、動物骨骼、動物標本和動物脊椎演化4個部門。古生物部門包括植物化石、礦石與寶石,並有至今所發現最古老的昆蟲化石。目前博物館計畫開闢另一間演化展覽室。博物學家布豐 (Buffon) 伯爵自1772年至1788年去世之前曾在此研究;而當年他所使用的房間現為博物館的書店。

植物園 ⑪
Jardin des Plantes

7 Rue Cuvier 75005. MAP 17 C1.
M Jussieu, Austerlitz. ◯ 每日
00至18:00 (冬季至17:00).

1626年路易十三的兩位御醫獲准成立王室草藥植物園,並設立學校教授植物學、博物學和藥學。

植物園於1640年起對外開放,在布豐的領導下精益求精。園裡有植物學學校、動物園及博物學博物館,並有許多老樹與雕像,堪稱巴黎最好的公園之一。

松樹園中有來自科西嘉、摩洛哥、阿爾卑斯山和喜馬拉亞雅山的不同品種,以及無與倫比的草本和野生植物展示。園中並植有來自倫敦近郊的裘園 (Kew Gardens)、法國首株的黎巴嫩雪松。

硝石庫慈善醫院 ⑫
Hôpital de la Salpêtrière

47 Blvd de l'Hôpital 75013. MAP 18
D3. M St-Marcel, Austerlitz.
RER Gare d'Austerlitz. ◯ 禮拜堂
每日8:30至18:30. 🕐 15:30.

這所醫院由一座舊兵工廠改建,因此以法文的硝石salpêtre命名。1656年由路易十四所建,專門幫助社會上貧苦無依的婦女和兒童;後來以人道精神照顧精神病患而聞名。建築物本身最大的特色是禮拜堂的圓頂,由布呂揚 (Libéral Bruant) 所設計,約於1670年落成。

植物園裡的黎巴嫩雪松

硝石庫慈善醫院的外觀

勾伯藍織造廠
La Manufacture des Gobelins ⑬

42 Ave des Gobelins 75013.
MAP 17 B3. 📞 01 44 61 21 69.
M Gobelins. ◯ 須由導遊帶領參
觀,週二至週四 14:00和14:45.
● 國定假日. 📷 📷

由勒伯安設計的壁毯, 凡爾賽宮

這裡原為一座染坊,1440年由勾伯藍兄弟所創,17世紀初才改為壁毯、地毯織造廠。1662年路易十四接收工廠,並召集當時最優秀的織工、木匠、銀匠裝潢他的新王宮凡爾賽宮 (見248-253頁),由宮廷畫家勒伯安 (Charles Le Brun) 統籌,250位來自法蘭德斯的織工就此為織造廠打下國際聲譽。現在織造廠仍以傳統方式織造現代的圖案設計,包括畢卡索和馬諦斯的作品。

盧森堡公園區 *Quartier du Luxembourg*

此區綠意盎然，寧靜舒適，是巴黎最迷人的地區之一，很多巴黎人都希望能夠住到本區。它的迷人之處在於古老的巷道、書店、華麗但靜謐的小花園。雖然著名作家如魏倫 (Paul Verlaine) 和紀德 (André Gide) 漫步的足跡已經不在，但是花徑、步道與街景宜人依舊，吸引了許多高等學校 (grandes écoles) 及中學 (lycées) 學生流連於此。

而在天暖時，老人們相約在栗樹下下棋或玩滾球 (boules)。

盧森堡公園區的西邊多為政府機關，東邊則是種滿了栗樹的聖米樹大道 (Boulevard St-Michel)。

無論大人小孩
都喜歡在
盧森堡公園裡的
大池塘玩模型船

本區名勝

●博物館
軍人保健服務博物館 ❿
國立高等礦冶學校 ⓫

盧森堡公園 ❺
●噴泉
梅迪奇噴泉 ❹
天文台噴泉 ❽

●歷史性建築
盧森堡宮 ❸
巴黎天主教研究院 ❻
●教堂
聖許畢斯教堂 ❷
加爾默羅會的聖喬瑟夫教堂 ❼
恩典谷教堂 ❾
●廣場及公園
聖許畢斯廣場 ❶

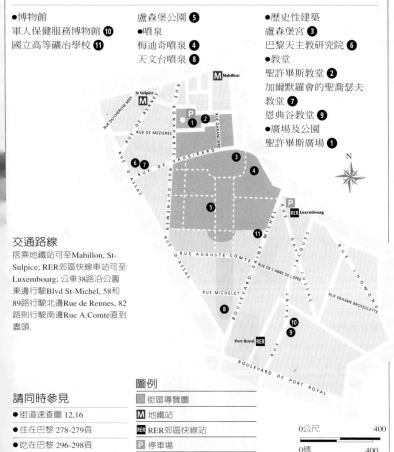

交通路線
搭乘地鐵站可至Mabillon, St-Sulpice; RER郊區快線車站可至Luxembourg; 公車38路沿公園東邊行駛Blvd St-Michel, 58和89路行駛北邊Rue de Rennes, 82路則行駛南邊Rue A.Comte直到盡頭.

請同時參見
● 街道速查圖 12,16
● 住在巴黎 278-279頁
● 吃在巴黎 296-298頁

圖例
街區導覽圖
Ⓜ 地鐵站
RER RER郊區快線站
P 停車場

0公尺 ___ 400
0碼 ___ 400

盧森堡公園中的突中一景

街區導覽：盧森堡公園區

這裡離熱鬧的聖傑曼德佩區很近，但卻是巴黎市內的幽靜園地。它自17世紀便已靜立於此，但直到19世紀才由主人普羅旺斯伯爵 (Comte de Provence，即後來的路易十八) 下令對外開放；遊客可以付些小錢品嚐公園中栽種的水果。現今的盧森堡公園、王宮和往北街道上的古老建築物保存完整，每年吸引大量觀光客。

★ 聖許畢斯教堂

這座古典式教堂蓋了134年之久才完成，是根據吉塔 (Daniel Gittard) 的設計圖所建；正面則是由義大利建築師沙凡德尼 (Giovanni Servandoni) 所設計 ❷

往聖傑曼
德佩教堂

聖許畢斯廣場

「四主教雕像噴泉」(Fontaine des quatre points cardinaux) 上的4位主教 (Bossuet, Fénelon, Massillon, Fléchier) 都未晉升為樞機主教。(法語中的point也有「沒有」之意) ❶

1890年由達魯 (Jules Dalou) 所雕的德拉克洛瓦紀念像位在法國參議院的私有花園附近；紀念像下方的3尊人物分別代表藝術、時間及榮耀。

RUE HENRI DE JOUVENEL
RUE BÉROU
RUE SERVANDONI
RUE VA
RUE DE VAUGIRARD

重要參觀點

★ 聖許畢斯教堂

★ 盧森堡公園

★ 盧森堡宮

★ 梅迪奇噴泉

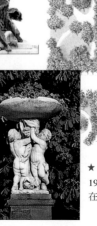

★ 盧森堡公園

19世紀路易腓力主政時，在盧森堡公園安置了許多雕像 ❺

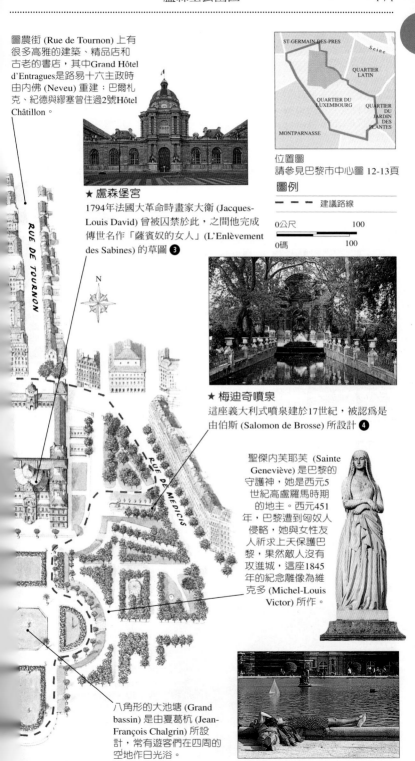

圖農街 (Rue de Tournon) 上有很多高雅的建築、精品店和古老的書店,其中Grand Hôtel d'Entragues是路易十六主政時由內佛 (Neveu) 重建;巴爾札克、紀德與繆塞曾住過2號Hôtel Châtillon。

位置圖
請參見巴黎市中心圖 12-13頁

圖例

— — — 建議路線

0公尺　　　　　　100
0碼　　　　　　　100

★ 盧森堡宮
1794年法國大革命時畫家大衛 (Jacques-Louis David) 曾被囚禁於此,之間他完成傳世名作「薩賓奴的女人」(L'Enlèvement des Sabines) 的草圖 ❸

RUE DE TOURNON

RUE DE MEDICIS

★ 梅迪奇噴泉
這座義大利式噴泉建於17世紀,被認爲是由伯斯 (Salomon de Brosse) 所設計 ❹

聖傑內芙耶芙 (Sainte Geneviève) 是巴黎的守護神,她是西元5世紀高盧羅馬時期的地主。西元451年,巴黎遭到匈奴人侵略,她與女性友人祈求上天保護巴黎,果然敵人沒有攻進城,這座1845年的紀念雕像爲維克多 (Michel-Louis Victor) 所作。

八角形的大池塘 (Grand bassin) 是由夏葛杭 (Jean-François Chalgrin) 所設計,常有遊客們在四周的空地作日光浴。

聖許畢斯廣場
Place St-Sulpice

75006. MAP 12 E4. M St-Sulpice.

建成於18世紀後半，得名自位於其東側的聖許畢斯教堂。特色為威斯康提 (Joachim Visconti) 所設計的四主教噴泉 (fontaine des Quatre-Evêques, 1844) 和開著粉紅花的栗樹；作家和學生經常光臨廣場的「市府咖啡館」(Café de la Mairie)——它也是法國電影中常見的場景。

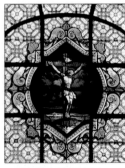

聖許畢斯教堂的彩色玻璃窗

聖許畢斯教堂 ❷
St-Sulpice

Pl St-Sulpice 75006. MAP 12 E5. 01 46 33 21 78. M St-Sulpice. 每日7:30至19:15. 次數頻繁.

1646年動工，一個多世紀後才完成；西面牆有兩列廊柱，整座建築除鐘樓外都十分協調。大拱窗的採光良好，入口旁大貝殼置於J-B Pigalle所雕的岩狀基座上，是威尼斯共和國贈予法蘭斯瓦一世的禮物。右邊的側禮拜堂有多幅德拉克洛瓦的壁畫如「雅各和天使的纏鬥」(見137頁)，在教堂內並可欣賞管風琴演奏。

盧森堡宮 ❸
Palais du Luxembourg

15 rue de Vaugirard 75006. MAP 12 E5. 01 42 34 20 00. M Odéon. RER Luxembourg. 須參加國家歷史古蹟管理局 (Caisse Nationale des Monuments Historiques) 於每月第1個週日所辦的導覽; 每月1日前預約.

此因亨利四世遺孀瑪麗‧梅迪奇王后 (Marie de Médicis) 懷念故鄉佛羅倫斯而建造，目前則是法國參議院 (Sénat) 之所在。雖然1631年建成時瑪麗‧梅迪奇王后已遭罷黜，但法國大革命前此地仍為王家宮室，之後曾一度用來囚禁犯人。二次大戰期間則是納粹空軍 (Luftwaffe) 的指揮部之一。伯斯 (Salomon de Brosse) 依照佛羅倫斯的小皇宮 (Pitti Palace) 之風格而設計了盧森堡宮。

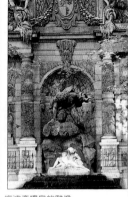

梅迪奇噴泉的雕像

梅迪奇噴泉 ❹
Fountaine de Médicis

15 Rue de Vaugirard 75006. MAP 12 F5. RER Luxembourg.

1624年由不知名建築師為瑪麗‧梅迪奇王后所建。這座巴洛克式噴泉下方設有一個養滿金魚的長方形池塘，兩旁綠樹成蔭。噴泉上的神話雕像是1866年由歐丹 (Auguste Ottin) 所加。

盧森堡公園 ❺
Jardin du Luxembourg

Blvd St-Michel 75006. MAP 12 E5. 01 42 34 20 00. RER Luxembourg. 4月至10月 每日 7:30至21:30, 11月至3月 每日 8:15至17:00 (時間可能稍有變動).

25公頃的綠地位於河左岸的中心，乃是巴黎最受人喜愛的公園。它中間是盧森堡宮，前面是八角形大池塘，經常有人在池塘裡玩模型船。

除了法式花園綠樹遮蔭的步道外，公園中還有露天咖啡座、木偶劇場、養蜂學校、網球場與音樂台；附近還有一間馬術學校。

盧森堡宮的雕像

巴黎天主教研究院 ❻
Institut Catholique de Paris

21 Rue d'Assas 75006. MAP 12 D5. 01 49 54 52 00. St-Placide, Rennes. 不對一般大眾開放.

這裡是法國最著名的教學機構之一，創建於1875年。1930年整修後設立了兩所小博物館，但不對外開放：其一是在1890年發明檢波器 (此為無線電的基礎) 的物理學家布宏禮 (Edouard Branly) 的紀念館；另一館則展出在天主教聖地出土的文物。

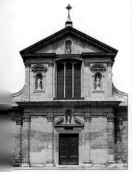

巴黎天主教研究院中庭的雕像

加爾默羅會的聖喬瑟夫教堂 ❼
St-Joseph-des-Carmes

70 Rue de Vaugirard 75006. MAP 12 D5. 01 44 39 52 00. St-Placide. 週一至週六 每日 7:00 至19:00，週日 9:15至19:00. 復活節和聖靈降臨節. 非全面可行. 週六15:00，請電洽安排.

這座教堂建於1613至1620年間，法國大革命時曾用來囚禁犯人。1792年1百多位修士在九月大屠殺 (見28-29頁) 中被集體殺害，他們的屍骨合葬在教堂的地下墓塚裡。

加爾默羅會的聖喬瑟夫教堂正面

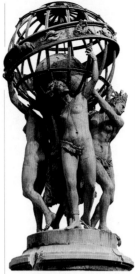

卡波設計的噴泉雕像

天文台噴泉 ❽
Fonataine de l'Observatoire

Place Ernest Denis, 位於Avenue de l'Observatoire. MAP 16 E2. RER Port Royal.

是巴黎最生動的噴泉之一，位於盧森堡公園南端。中央的「地球四方」(Quatre Parties du Monde) 由卡波 (J-B Carpeaux) 於1873年所作，頂住球體的4座青銅女像代表四大洲，唯獨大洋洲因對稱的考慮沒有被加入。

恩典谷教堂 ❾
Val-de-Grâce

1 Pl Alphonse-Laveran 75005. MAP 16 F2. 01 40 51 51 92. RER Port Royal. 每日9:00至17:00. 僅下午舉行.

法國最優美的教堂之一，因路易十三的王后安妮 (Anne d'Autriche) 產下一子而建，年幼的路易十四於1645年親自奠基。封索瓦‧蒙莎設計，以鉛與金箔裝飾的穹頂十分知名，上有米

晶雅 (Pierre Mignard) 的巨幅壁畫，包括2百多個比真人大3倍的人物。6支支撐祭壇的大理石螺旋大柱仿自羅馬聖彼得教堂中貝尼尼的作品。

軍人保健服務博物館 ❿
Musée du Service de Santé des Armées

1 Pl Alphonse-Laveran 75005. MAP 16 F2. 01 40 51 47 28. RER Port Royal. 週二週三 中午至17:00；週六週日 15:30至17:00. 僅限團體，請電洽.

本館由軍方管理，設於第一次大戰期間，又名恩典谷博物館 (Musée du Val-de-Grâce)，位於1795年起成為軍人醫院的瓦德卡斯教堂西翼建築內。

博物館內陳列醫學史上各式有關的器具，包括義肢和外科手術的各式工具，甚至重建一輛運送傷兵到醫院所用的火車內部設備。

描繪1887年運送傷兵火車內部的銅版畫

國立高等礦冶學校 ⓫
École Nationale Supérieure des Mines

60 Blvd St-Michel. MAP 16 F1. 01 40 51 91 45. RER Luxembourg. 博物館 週二至週六 13:30至18:00.

路易十四於1783年設立本校以培養礦冶工程師；現為法國「高等學校」(grandes écoles，為培養公職或專業人才的學校) 之一。礦石博物館 (Musée de Minéralogie) 中有世界各地的礦石以及不少隕石標本。

蒙帕那斯區 *Montparnasse*

由20世紀初到1930年代，蒙帕那斯區一直是藝術和文學的中心，聚居了許多現代畫家、雕塑家、小說家和詩人。此地畫室、街頭的氣氛，以及波希米亞的風格吸引了許多來自法國各地以及異鄉的才子。

然而在第二次世界大戰之後，許多藝術家的工作室被拆除，巴黎最高的蒙帕那斯辦公大樓 (Tour Montparnasse) 築起，此區因而呈現較現代化的風貌。不過，這裡的特殊魅力仍存；有很多著名咖啡館猶繼續營業，吸引了各國遊客；咖啡廳小劇場 (café théâtre) 陸續開幕，週末時電影院更引來大批人潮。

蒙帕那斯墓園的聖博夫 (Charles Augustin Ste-Beuve) 紀念像

本區名勝

● 歷史性建築及街道
首鄉街 ❸
骷髏穴 ❿
巴黎天文台 ⓫

● 廣場及墓園
蒙帕那斯墓園 180-181頁 ❹
1940年6月18日廣場 ❻

● 博物館及美術館
查德金美術館 ❷
布爾代勒美術館 ❼
郵政博物館 ❽

● 現代建築
蒙帕那斯大樓 ❺
蒙帕那斯火車站 ❾

● 咖啡館及餐廳
圓頂咖啡館 ❶
丁香園咖啡館 ⓬

交通路線

此區有很完善的交通網; 除了地鐵站和火車站, 公車有68路行經 Boulevard Raspail, 並經過蒙帕那斯墓園東側.

請同時參見

圖例

□ 街區導覽圖
Ⓜ 地鐵站
🚉 火車站
Ⓟ 停車場

0公尺 400
0碼 400

艾菲爾鐵塔遠眺蒙帕那斯區

街區導覽：蒙帕那斯區

　　帕那斯山 (Mont Parnassus) 是古希臘人獻給詩歌、音樂和美麗之神阿波羅的聖山。此區就如同它的名字一般，1920和1930年代藝術蓬勃，許多大畫家及作家聚居於此，如畢卡索、海明威、考克多、傑克梅第、馬諦斯及莫迪里亞尼都常出入附近的酒吧、咖啡館和夜總會。

★ 圓頂咖啡館
這家傳統的啤酒店 (brasserie) 式咖啡館佔地廣大，自1927年開幕以來即成為畫家及作家聚會的場所 ❶

★ 蒙帕那斯墓園
這是巴黎市內最小的墓園。這尊「戀人訣別」(Séparation d'un couple) 是由馬科思 (de Max) 所塑 ❹

★ 蒙帕那斯大樓
歐洲第2高的摩天大樓，共56層，地下層深達62公尺 ❺

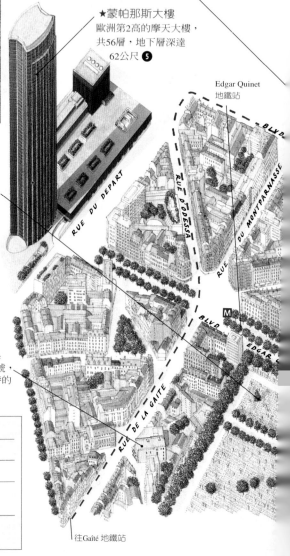

Edgar Quinet 地鐵站

蒙帕那斯劇院 (Théâtre Montparnasse) 位於31號，仍保持1880年代初建時的美好年代風格的裝潢。

往Gaîté 地鐵站

重要參觀點
───────────
★ 圓頂咖啡館
───────────
★ 蒙帕那斯大樓
───────────
★ 首鄉街
───────────
★ 蒙帕那斯墓園

長僅90公尺的貝阿街
(Rue Bréa) 上有各式
商店、兩家餐廳和一
間夜總會，過了街還
有兩家電影院和一座
小廣場。

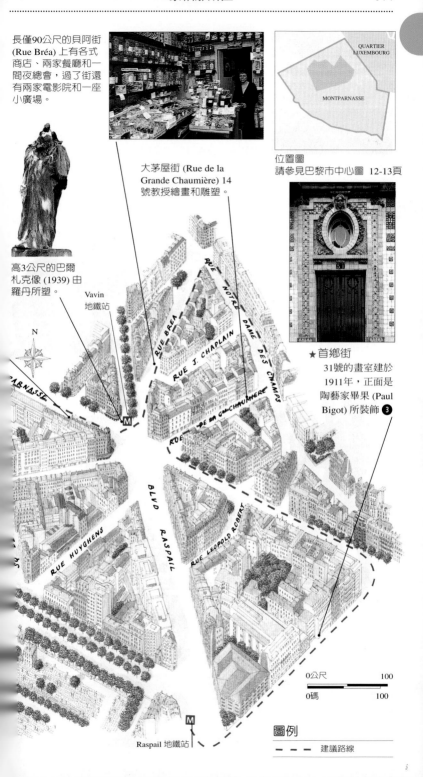

大茅屋街 (Rue de la
Grande Chaumière) 14
號教授繪畫和雕塑。

位置圖
請參見巴黎市中心圖 12-13頁

QUARTIER
LUXEMBOURG

MONTPARNASSE

高3公尺的巴爾
札克像 (1939) 由
羅丹所塑。

Vavin
地鐵站

N

RUE BRÉA

RUE J. CHAPLAIN

RUE NOTRE DAME DES CHAMPS

RUE DE LA Gᵈᵉ CHAUMIÈRE

PARNASSE

BLVD RASPAIL

RUE HUYGHENS

RUE LEOPOLD ROBERT

Raspail 地鐵站

★ 首鄉街
31號的畫室建於
1911年，正面是
陶藝家畢果 (Paul
Bigot) 所裝飾 ❸

0公尺 100
0碼 100

圖例

- - - 建議路線

圓頂咖啡館的內部

圓頂咖啡館 **1**
La Coupole

102 Boulevard du Montparnasse
75014. **MAP** 16 D2. **C** 01 43 20 14
20. **M** Vavin, Montparnasse.
○ 每日7:30至凌晨2:00。**●** 12月
24日。**□** 見303頁。

這家時髦的咖啡館、
餐廳兼舞廳創於1927
年，1980年代晚期大幅
整修為現貌。由藝術家
裝飾的柱子十分知名；
和紅絲絨座椅至今仍可
見。沙特、波蘭斯基等
人曾是常客。

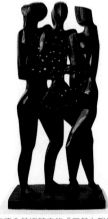
查德金美術館內的「三美女雕像」
(Les Trois Belles)

查德金美術館 **2**
Musée Zadkine

100 bis Rue d'Assas 75116. **MAP** 16
E1. **C** 01 43 26 91 90. **M** Vavin.
○ 週二至週日10:00至17:30。**灬**
○ 〃 &

生於俄國的查德金於
1928至1967年逝世前住

在有小屋、工作室的本
址，花園並遍植水仙。

查德金在此完成的大
型作品包括二次大戰後
鹿特丹委託的「毀滅的
城市」(Ville Détruite)、
荷蘭與梵谷安息處
Auvers-sur-Oise鎮委託
的梵谷紀念雕塑。由陳
列品中可看出他從立體
派、表現派至抽象派的
創作過程。

首鄉街 **3**
Rue Campagne-Première

75014. **MAP** 16 E2. **M** Raspail.

街上有許多裝飾
藝術風格的建築
物，向來藝術氣息
濃厚。命運多舛，受鴉
片、肺癆之苦的畫家莫
迪里亞尼曾住在3號；兩
次大戰間許多藝術家如
畢卡索、米羅和康丁斯
基也曾居於此街。

蒙帕那斯墓園 **4**
Cimetière du Montparnasse

見180-181頁。

蒙帕那斯大樓 **5**
Tour Montparnasse

Pl Raoul Dautry 75014. **MAP** 15 C2.
M Montparnasse-Bienvenüe. **○** 4
月至9月 每日9:30至23:30；10月
至3月 每日10:00至22:00。**灬 ‖**
○

高209公尺，1973年落
成時是歐洲最大
的辦公大樓，也
是本區重劃為新
商業區中的地
標。由弧形鋼筋
和深色玻璃築
成，是本區天際
線的焦點。第56
層樓有酒吧、餐
廳和瞭望台，可
以俯看巴黎。

1940年6月18日廣場 **6**
Place du 18 Juin 1940

75015. **MAP** 15 C1.
M Montparnasse-Bienvenüe.

此廣場之名是為了紀
念戴高樂將軍廣播召告
法國抵抗納粹佔領軍。
1944年勒克雷將軍
(Général Leclerc) 在昔日
的火車站址接受大巴黎
地區德軍代表
von Choltitz的
降書，廣場左側
有一紀念牌。

布爾代勒的作品「弓箭手」
(Héraklès archer)

布爾代勒美術館 **7**
Musée Antoine Bourdelle

18 Rue Antoine Bourdelle 75015.
MAP 15 B1. **C** 01 49 54 73 73.
M Montparnasse-Bienvenüe.
○ 週二至週日 10:00至17:40 (最
後入場時間: 17:15)。**●** 國定假
日。**灬 ○ &**

布爾代勒自1884年即
在此工作室從事雕塑創
作至1929年去世止。此
間的工作室、房舍以及
花園現已改成美術館，
陳列他的作品與紀念其
生平。

在9百多件展覽
品中，有許多是
他為各個廣場設
計的宏偉雕像的
石膏模型，包括
香榭麗舍劇院
(Théâtre des
Champs-Élysées,
見332頁) 的浮雕
裝飾。

蒙帕那斯大樓全景

米羅設計的郵票

郵政博物館 ❽
Musée de la Poste

34 Blvd de Vaugirard 75015.
MAP 15 B2. 01 42 79 23 45.
Montparnasse-Bienvenüe.
週一至週六 10:00至18:00. 國
定假日. 圖書館.

　　從博物館完善的陳列
中可以看到法國郵政及
交通運輸的發展詳細狀
況。館中闢有專室展示
戰時的郵遞，如普法戰
爭中翅上印有戳記的信
鴿如何傳訊的細節。
　　館中另有珍貴的郵票
展，收藏了法國所有的
郵票。

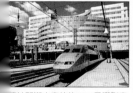

蒙帕那斯火車站的TGV子彈列車

蒙帕那斯火車站 ❾
Gare Montparnasse

Blvd Pasteur 75015. MAP 15 B2.
Montparnasse-Bienvenüe.
見362頁.

　　蒙帕那斯火車站曾是
布列塔尼半島的年輕人
前來巴黎尋夢的第一
站。現代化高科技的火
車站建成後，已大大縮
減了兩地的距離。TGV
子彈列車的平均時速高
達320公里，一上午的時
間便可自巴黎出發到達
大西洋岸。車站大廳由
Victor Vasarely所設計。

骷髏穴 ❿
Catacombes

1 Pl Denfert-Rochereau 75014.
MAP 16 E3. 01 43 22 47 63.
Denfert-Rochereau. 週二
至週五 14:00至16:00, 週六及週
日 9:00至11:00, 14:00至16:00.
國定假日.

　　1786年衛生堪虞的市
立磊阿勒墓園中的屍骨
遷至3座山下的舊採石場
(紅山Montrouge、蒙蘇
喜Montsouris、蒙帕那
斯) 坑道中，夜間進行
的工程耗時15個月。
　　在法國大革命之前，
d'Artois伯爵 (即後來的
查理十世) 曾將亂黨埋
葬此地。二次大戰時法
國的抗戰地下組織總部
設於此，入口寫著：
「停！這裡是亡者帝
國」。

巴黎天文台 ⓫
Observatoire de Paris

61 Ave de l'Observatoire 75014.
MAP 16 E3. 01 40 51 22 21; 01
40 51 21 70. Denfert-
Rochereau. 每月第一個週六
14:30, 祇接受通訊預約. 8月.

　　1667年，路易十四接
受科學家和天文學家們
的建議蓋了一座王家天
文台，工程於當年6月21
日夏至開始，費時5年方
完成。許多的天文發現

都是在此研究出來，如
1672年算出太陽系的精
確規模，1679年繪出月
球圖，以及1846年發現
海王星等。雖然它在歐
洲猶仍運作的天文台中
屬於歷史久遠者之一，
但目前仍在國際天文學
界扮演積極的角色。

天文台正面

丁香園咖啡館 ⓬
La Closerie des Lilas

171 Blvd du Montparnasse 75014.
MAP 16 E2. 01 40 51 34 50.
Vavin. RER Port Royal. 每日
13:30至凌晨1:00.

　　列寧、托洛斯基、海
明威、魏倫和費茲傑羅
經常出入蒙帕那斯的酒
館、咖啡館，但他們最
喜歡的還是此地。
　　海明威的小說「旭日
東升」在鋪滿鑲嵌地磚
的露天咖啡座以6個星期
完成。現在在露天咖啡座
四周長滿大樹，景致更
爲幽雅。

骷髏穴內的骷髏

蒙帕那斯墓園 ❹

　　拿破崙指示將巴黎舊城內擁擠髒亂的小墓園集中遷到城外，因而有此墓園。它於1824年啓用，並成爲巴黎河左岸許多名人的安息地，艾米希夏街 (Rue Émile Richard) 從中穿過將墓園分成大小兩部分 (Grand Cimetière 和 Petit Cimetière)。

★ 波特萊爾墓雕
爲De Charmoy之作，紀念「惡之華」的作者：偉大的詩人兼藝評家波特萊爾 (Charles Baudelaire)。

貝克特 (Samuel Beckett) 是著有「等待果陀」(Waiting for Godot) 的愛爾蘭劇作家，大半生住在巴黎，逝於1989年。

二次大戰協助德軍成立僞政府的貝當元帥 (Maréchal Pétain) 的妻兒葬於貝當家族墓園，他則葬在被囚禁之地南特 (Nantes) 的佑島 (Île d'Yeu)。

莫泊桑 (Guy de Maupassant) 是19世紀著名的小說家。

德夫斯 (Alfred Dreyfus) 是一位猶太軍官，1894年遭受司法迫害，引發政治及社會醜聞。

巴透第 (Frédéric Auguste Bartholdi) 創作了紐約自由女神像。

雪鐵龍 (André Citroën) 是工程師兼企業家，逝於1935年，他創建了著名的雪鐵龍汽車公司。

AVE DU MIDI / AVE THIERRY / RUE EMILE RICHARD / AVE DE L'EST

★ 皮瓊家族墓園
法國發明家兼企業家皮瓊 (Charles Pigeon)，和妻子合葬在這座美好年代風格的家族墓園裡。

聖博夫 (Charles-Augustin Sainte-Beuve) 是法國浪漫時期的藝文家，被尊爲現代批評之父。

聖桑 (Camille Saint-Saëns) 是鋼琴及管風琴演奏家、作曲家，也是法國後浪漫時期最重要的音樂家之一。

重要參觀點
★ 波特萊爾墓雕
★ 皮瓊家族墓園
★ 沙特和西蒙·波娃之墓
★ 堅斯堡之墓

布朗庫西的「吻」
Le Baiser
此雕像是回應羅丹的「吻」之作。原籍羅馬尼亞的布朗庫西是著名的原始主義立體派雕塑家，逝於1957年，其墓正在艾米希夏街旁。

堅斯堡
Serge Gainsbourg
法國歌星兼作曲家，
是1970及80年代流行
樂界的象徵，擅寫
具煽動性又富有詩意
的流行音樂，曾和
女演員珍寶金 (Jane
Birkin) 結婚。

遊客須知

3 Blvd Edgar Quinet 75014.
MAP 16 D3. 01 44 10 86 50.
M Edgar Quinet. 38. 83. 91
至Port Royal. RER Port Royal.
P 3月中至10月 週一至週
五 8:00至18:00; 週六 8:30-
18:00; 週日 9:00-18:00 (11月
至3月中只至17:30).

此塔樓是一座17世紀風車的遺址；
這塊墓園地原為St-Jean-de-Dieu
兄弟所有。

長眠守護神
*Le Génie du
Sommeil Eternel*
達宜雍 (H Daillion) 的長眠守
護神銅像矗立在墓園的中央。

查拉 (Tristen Tzara) 是羅馬
尼亞作家，曾是1920年代巴
黎達達文學藝術運動的領導
人。

妻宏
Henri Laurens
法國雕塑家 (1885-
1954)，曾是
立體派運動的
領導者。

門雷 (Man Ray) 是美國
攝影家，將1920和1930年代蒙帕那斯的
咖啡館及藝術風味以影像永久保存下來。

波特萊爾 (Charles Baudelaire) 是19世紀的
詩人，死後被葬在他所厭惡的繼父家族墓
園中他敬愛的母親身旁。

史丁 (Chaim Soutine) 是猶太裔烏克蘭人，
20年代蒙帕那斯區潦倒的波希米亞畫家，
曾被義大利畫家莫迪里亞尼收為養子。

JEAN PAUL SARTRE
1905 -1980
SIMONE DE BEAUVOIR
1908 - 1986

珍西寶 *Jean Seberg*
法國新浪潮電影所網羅的
好萊塢女演員，青春、坦率、
是當時美國金髮美女的代表。

★ 沙特和西蒙‧波娃
*Jean-Paul Sartre et
Simone de Beauvoir*
這對顯赫的存在主義戀人安息
於此，極靠近他們生前活動
的河左岸。

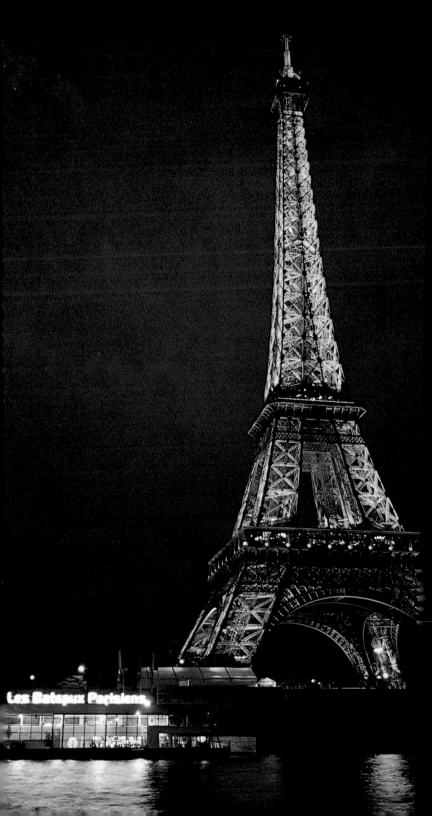

Les Bateaux Parisiens

巴黎傷兵院和艾菲爾鐵塔區

Invalides et Quartier de la Tour Eiffel

軍事博物館
的大砲

從18世紀的軍事學校、戰神廣場公園、艾菲爾鐵塔到塞納河畔,此區有許多宏偉的建築物。鐵塔附近街道的建築頗為華麗,有些屬新藝術風格,並有許多大使館。兩次世界大戰間、名演員Sacha Guitry住在此區之際,這裡已經成為大眾嚮往的地帶。更早在18世紀時,瑪黑區的有錢人多移居此區,蓋了許多獨棟洋房,尤其介於瓦漢街 (Rue de Varenne) 和格禾內爾街 (Rue de Grenelle) 之間,乃是名副其實的貴族街。

本區名勝

●歷史性建築及街道
巴黎傷兵院 ❻
馬提濃官邸 ❽
國會大廈-波旁宮 ⓫
克雷街 ⓭
下水道 ⓮
戰神廣場 ⓯
哈波大道29號 ⓱
軍事學校 ⓳
●博物館及美術館
復國勳位團博物館 ❸
軍事博物館 ❹
立體地圖博物館 ❺
羅丹美術館 ❼
賽達博物館 ⓬

●教堂和神廟
圓頂教堂 ❶
巴黎傷兵院聖路易教堂 ❷
聖克婁蒂德教堂 ❿
●紀念性建築及噴泉
四季噴泉 ❾
艾菲爾鐵塔
見192-193頁 ⓰
●現代建築
瑞士村 ⓲
聯合國教科文組織 ⓴

交通路線

搭乘地鐵可至Invalides, Solférino, Sèvres Babylone, Varenne, Latour Maubourg以及École Militaire;公車69路行經Rue St-Dominique,再接Rue de Grenelle轉回來;87路行駛Avenue de Suffren, 28路則行駛Avenue Motte-Picquet.

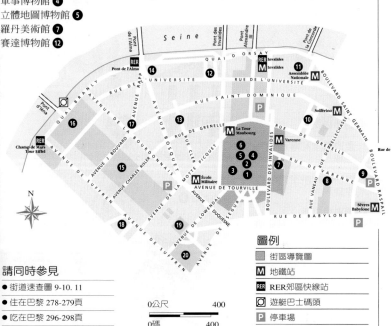

請同時參見

● 街道速查圖 9-10, 11
● 住在巴黎 278-279頁
● 吃在巴黎 296-298頁

圖例
▇ 街區導覽圖
Ⓜ 地鐵站
RER RER郊區快線站
⬡ 遊艇巴士碼頭
Ⓟ 停車場

0公尺 400
0碼 400

夜間燈火通明的艾菲爾鐵塔

街區導覽：巴黎傷兵院區

由路易十四下令布呂揚 (L. Bruant) 建於1671至1676年，是為安伐利德王室宅邸 (Hôtel Royal des Invalides，本區之名即由此而來)，以安置傷兵及無家可歸的退役軍人，更為了紀念他自身的戰績。1677年起由蒙莎 (J. Hardouin Mansart) 興建聖路易教堂，即為中央鍍金的太陽王圓頂教堂，也是拿破崙棺塚之所在。拿破崙遺體在死後19年 (1840) 才從聖赫勒拿島以維斯康堤 (J. Visconti) 所設計的紅色石棺運回，安葬於圓頂教堂中的玻璃蓋圓形地下墓室。而位於紀念館東邊的羅丹美術館則為此區增添不少藝術氣息。

憲兵騎士

Latour Maubourg 地鐵站

紀念館正面寬196公尺，窗飾為各式盔甲造型。中央入口上方有一尊海克力斯頭像，他是希臘神話中的大力士。

★ 軍事博物館
內容為自石器時代到二次大戰的軍事史。並展出各時期的法國國旗，從舊政權到目前的三色旗都收藏於其中 ❹

重要參觀點
★ 圓頂教堂和拿破崙棺塚
★ 巴黎傷兵院聖路易教堂
★ 軍事博物館
★ 羅丹美術館

圖例
- - - 建議路線

0公尺　　100
0碼　　　100

復國勳位團博物館
此博物館的設立是為彰顯二次大戰中的英雄 ❸

AVE DE TOURVILLE

立體地圖博
陳列軍事堡壘和的模型，並解說製作過

戴高樂將軍的解放令和指南針

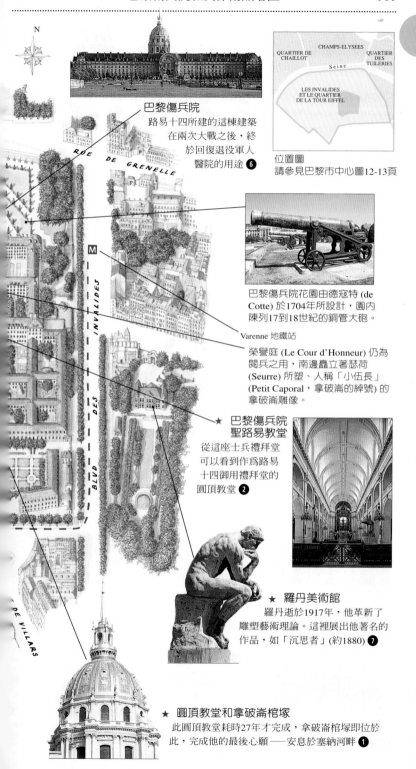

N

CHAMPS-ELYSEES
QUARTIER DE
CHAILLOT
QUARTIER
DES
TUILERIES
Seine
LES INVALIDES
ET LE QUARTIER
DE LA TOUR EIFFEL

位置圖
請參見巴黎市中心圖12-13頁

巴黎傷兵院

路易十四所建的這棟建築
在兩次大戰之後，終
於回復退役軍人
醫院的用途 ❻

RUE DE GRENELLE

M

INVALIDES

巴黎傷兵院花園由德寇特 (de
Cotte) 於1704年所設計，園內
陳列17到18世紀的銅管大砲。

Varenne 地鐵站

榮譽庭 (Le Cour d'Honneur) 仍為
閱兵之用，南邊矗立著瑟荷
(Seurre) 所塑、人稱「小伍長」
(Petit Caporal，拿破崙的綽號) 的
拿破崙雕像。

★ 巴黎傷兵院
聖路易教堂

從這座士兵禮拜堂
可以看到作為路易
十四御用禮拜堂的
圓頂教堂 ❷

BLVD DES

★ 羅丹美術館

羅丹逝於1917年，他革新了
雕塑藝術理論。這裡展出他著名的
作品，如「沉思者」(約1880) ❼

DE VILLARS

★ 圓頂教堂和拿破崙棺塚

此圓頂教堂耗時27年才完成，拿破崙棺塚即位於
此，完成他的最後心願——安息於塞納河畔 ❶

復國勳位團博物館正面

圓頂教堂 ❶
Dôme des Invalides

見188-189頁.

巴黎傷兵院聖路易教堂
St-Louis-des-Invalides ❷

Hôtel des Invalides 75007.
MAP 11 A3. **M** Varenne, Latour-
Maubourg. **C** 01 44 42 37 70.
◯ 4月至9月 每日 9:30至18:00;
10月至3月 9:30至16:00.

此教堂又名士兵教
堂,是巴黎傷兵院的禮
拜堂,1679至1708年由
蒙莎 (Jules Hardourin-
Mansart) 據布呂揚
(Libéral Bruant) 的原設
計圖所興建,內部懸掛
許多戰爭的旌旗作裝
飾。

教堂內部還有一座非
常好的管風琴,由切利
(Alexandre Thierry) 所
製,白遼士1837年即在
此發表他的安魂曲,當
時外面還有砲兵部隊為
樂團壯聲勢。

復國勳位團博物館 ❸
*Musée de l'Ordre de la
Libération*

51 bis Blvd de Latour-Maubourg
75007. **MAP** 11 A4. **C** 01 47 05 04
10. **M** Latour-Maubourg. ◯ 每日
10:00至17:00. ● 國定假日休館.
📷 📹 ✏️ 需一個月前預約.

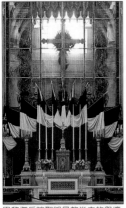
巴黎傷兵院聖路易教堂內的祭壇

此博物館獻給二次大
戰時的「自由法國」組
織和其領導人戴高樂。
1940年他流亡剛果首都
Brazzaville時創立法國的
最高榮譽「復國勳位
團」,頒贈給對聯軍最後
勝利有貢獻的人士或團
體。獲頒者除了法國國
民和軍隊外還有許多外
國元首如英王喬治六
世、邱吉爾和艾森豪。

軍事博物館的大砲

軍事博物館 ❹
Musée de l'Armée

Hôtel des Invalides 75007. **MAP** 11
A3. **C** 01 44 42 37 70. **M** Latour-
Maubourg, Varenne. ◯ 4月至9月
每日 10:00至18:00 (10月至3月
至17:00). ● 多數國定假日. 📷
📷 👥 僅限底樓. ✏️ 📹 🚫 🎬 影
片欣賞.

這是世上藏品包羅最
廣泛的軍事史博物館之
一,位在傷兵院中庭的
兩座側廊 (昔為食堂)
內;陳列品的年代自石
器時代到二次大戰均之
之。

博物館東側的Turenne
館中收藏有1619至1945
年的各式旌旗,如拿破
崙第一次被放逐後、飄
揚在楓丹白露宮的告別
旗。二樓展示的事蹟包
括拿破崙被囚禁於艾巴
(Elba) 島、百日戰爭和

滑鐵盧之役,及最後被
放逐聖赫勒拿島 (Île St-
Hélène) 至1821年去世時
所居寢室的再現。

博物館西側是東方館
(salle orientale),展品包
括中國、日本、印度和
土耳其的武器與盔甲,
展品豐富。其他還有
Pauillac館中文藝復興時
期的刀劍,及古老的戰
甲、頭盔、刀劍、槍械
和火砲。

立體地圖博物館 ❺
Musée des Plans-Reliefs

Hôtel des Invalides 75007. **MAP** 11
B3. **C** 01 45 51 95 05. **M** Latour-
Maubourg, Varenne. ◯ 每日10:00
至12:30, 14:00至18:00 (冬季至
17:00). ● 1月1日, 5月1日, 11月1
日, 11月11日, 12月25日. 📷 📷
📹

1813年義大利阿力桑第亞
(Alessandria) 的地形圖

館藏包括路易十四時
期至今的法國軍事碉堡
和城市設防模型;這些
藏品到1950年代前仍被
認為是國家機密。其中
最古老的模型是沛皮尼
翁 (Perpignan) 1686年的
防禦工事,由軍事建築
名師佛邦 (Vauban) 所設
計。

巴黎傷兵院 ❻
Hôtel des Invalides

75007. MAP 11 A3. 📞 01 44 42 37
70. Ⓜ Latour-Maubourg, Varenne.
◯ 每日10:00至18:00. ● 國定假
日.

巴黎傷兵院的主要入口

路易十四於1670年下
令興建,是首座為安置
傷兵及無家可歸退役軍
人而設的醫院,根據建
築師布呂揚原始設計圖
歷時共5年完成。這座和
諧古典的建築之正面已
成為巴黎名景之一;前
庭有大砲,綠樹成蔭的
廣場延伸至塞納河畔,
南側往聖路易教堂——
其背靠蒙莎所設計的圓
頂教堂。1989年教堂圓
頂曾重上金漆。

羅丹美術館 ❼
Musée Rodin

7 Rue de Varenne 75007.
MAP 11 B3. 📞 01 47 05 01 34.
Ⓜ Varenne. ◯ 4月至9月 週二至
週日 9:30至17:45; 10月至3月 週
二至週日 10:00至16:45. ● 1月1
日, 5月1日, 12月25日. 💰 📷 ◻
📹 & 非全面可行.

羅丹被公認為19世紀
最偉大的雕塑家。他於
1908至1917年逝世間在
這棟由國家提供、18
世紀的畢洪宅邸
(Hôtel Biron) 中居住
工作;因此身後將
作品留給法國政府,此

地後闢為羅丹美術館。
他最著名的雕像均陳列
在花園中,如「沉思者」
(Le Penseur)、「加萊市
民」(Bourgeois de
Calais)、「地獄門」(La
Porte de l'Enfer) 和巴爾
札克像 (Balzac)。室內藏
品則依年代展示,著名
作品有「吻」和「夏
娃」。植滿兩千多株玫瑰
的花園亦十分醒目。

馬提濃官邸 ❽
Hôtel Matignon

57 Rue de Varenne 75007. MAP 11
C4. Ⓜ Solférino, Rue du Bac.
● 不對外開放.

馬提濃官邸是本區最
美的宅邸之一,1721年
時由古通尼 (Jean
Courtonne) 所建,自此
以後,曾不斷地翻修。
身兼政治家和外交官的
塔萊朗 (Talleyrand) 經常
在此舉行華麗晚宴;其
他歷任業主向包括數位
貴族。1958年時,這裡
正式成為法國總理官
邸;此宅擁有全巴黎最
大的私有花園。

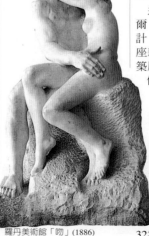

羅丹美術館「吻」(1886)

四季噴泉 ❾
Fontaine des Quatre Saisons

57-59 Rue de Grenelle 75007.
MAP 11 C4. Ⓜ Rue du Bac.

1739年,雕塑家布夏
東 (Edme Bouchardon)
被指定設計一座美觀實
用的噴泉以供應Raspail
大道有錢人家的飲水;
此噴泉裝飾以與巴黎有
關的寓言人物及四季之
神的雕塑。

噴泉後方的59號曾是
19小世紀說家繆塞的住
宅;現為麥約 (Aristide
Maillol) 美術館,其藏品
由他當年的模特兒Dina
Vierny蒐羅捐贈。

聖克婁蒂德教堂的雕像

聖克婁蒂德教堂 ❿
Sainte-Clotilde

12 Rue Martignac 75007.
MAP 11 B3. 📞 01 44 18 62 64.
Ⓜ Varenne, Solférino, Invalides.
◯ 每日8:30至19:00. ● 非宗教
性的國定假日. 🔲 ✝

這座教堂由德裔的高
爾 (Christian Gau) 設
計,是巴黎19世紀第一
座新哥德式建築,此建
築風格乃由當時雨果等
作家所帶動的崇尚中
古風潮而來。

兩座巨大的鐘樓從
塞納河對岸都看得
見,內部則飾以普拉
迪爾 (James Pradier)
的壁畫及以與教堂有
關之聖者為題材的
彩色玻璃。作曲家
法朗克 (César
Franck)曾在此擔任
32年的管風琴手。

圓頂教堂 ❶

1676年法國著名的建築家蒙莎 (Jules Hardouin-Mansart) 奉路易十四之令,在當時已有士兵教堂的傷兵院旁加建圓頂教堂,以供路易十四及安厝王室棺墓之用。他的靈感來自其伯父封索瓦‧蒙莎 (François Mansart) 的計畫,完成後不僅與傷兵院連成一體,而且成為法國17世紀建築的最佳代表作。路易十四駕崩之後,安葬王室成員的計畫取消,圓頂教堂僅成為代表波旁王朝榮耀的紀念館。直到1841年,法王路易腓力決定將拿破崙、佛邦 (Vauban)、佛許 (Foch) 元帥及其他軍事將領安葬於此,教堂從此變成法國軍事紀念館。

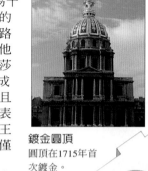

鍍金圓頂
圓頂在1715年首次鍍金。

① 喬瑟夫波拿巴特棺塚
Le tombeau de Joseph Bonaparte
拿破崙的哥哥被封為那不勒斯和西班牙國王,其陵寢位在入口處右邊的小祭堂內。

主入口

② 佛邦紀念碑
1808年拿破崙一世下令建館紀念佛邦 (Sébastien Le Prestre de Vauban),裡面的骨灰罈中保存了佛邦的心臟。佛邦曾是路易十四偉大的軍事建築師和工程師,在攻城戰法上引進革命性的後跳彈式炮列。1703年被封為法國大元帥,逝於1707年。碑上的坐像出自Antoine Etex之手,兩旁圍繞的是戰爭及科學之神。

VAUBAN

⑥ 鏡廊

祭壇前的螺旋形樓梯可通行至上覆玻璃的地下墓室,拿破崙棺塚即安放在此;祭壇後側的鏡廊則隔開了圓頂教堂與興建年代較早的傷兵院小教堂。

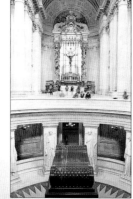

遊客須知

Ave de Tourville. **MAP** 11 A3.
[01 44 42 37 67. **■** 28. 32.
49. 63. 69. 82. 83. 87. 92至Les
Invalides. **Ⓜ** Varenne, Latour-
Maubourg. **RER** Invalides. **Ⓟ**
Rue de Constantine. **◯** Tour
Eiffel. **◯** 每日10:00至18:00;
(10至3月 17:00); 地下墓室: 7,
8月 每日10:00至19:00. **●** 1月
1日, 5月1日, 6月17日, 11月1
日, 12月25日. **☑** 限團體, 請電
01 44 42 37 72. **🔲 🔳 🔲 📷**
♿ 請查詢.

圖例

‒ ‒ ‒ 建議路線

⑤ 聖傑泓禮拜堂
Chapelle St-Jérôme

從教堂中間穿過,在入口右邊的側翼禮拜堂是拿破崙弟弟傑泓的陵寢所在,他曾受封爲西伐利亞 (Westphalie) 國王。

往地下墓室的樓梯

③

④ 圓頂教堂的天花板

這幅德拉浮司 (Charles de la Fosse) 的穹頂畫 (1692) 頌揚天堂的榮耀,畫著聖路易將他的劍交付給耶穌。

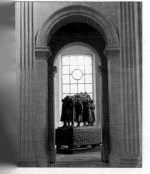

佛許元帥之墓
許元帥 (Ferdinand Foch) 的棺,1937年由朗道斯基 (Paul ndowski) 所設計。

拿破崙歸葬祖國

爲了與共和黨人及拿破崙黨人妥協,法王路易腓力決定將拿破崙的遺體從聖赫勒拿島迎回 (見30-31頁);而圓頂教堂的歷史意義與和軍事上的關連性,使其成爲安葬拿破崙的最佳選擇。他的遺體置放在6層棺木中,1861年由其姪拿破崙三世主持隆重的安葬大典,從此安厝於圓頂教堂。

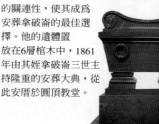

國會大廈-波旁宮 ⑪
Assemblée Nationale et Palais-Bourbon

126 Rue de l'Université 75007.
MAP 11 B2. ☎ 01 40 63 60 00.
RER Invalides. M Assemblée-
Nationale. ☐ 週六10:00, 14:00,
15:00; 需有證明, 由33 Quai
d'Orsay進入。☐☐ 團體導覽請
電01 40 63 64 08.

1722年至1728年間為
路易十四的女兒波旁公
爵夫人所建; 大革命時
被充公, 1830年以來即
為法國國會大廈。

國會大廈

賽達博物館 ⑫
Musée de la Seita

12 Rue Surcouf 75007. MAP 11 A2.
☎ 01 45 56 60 17; 01 45 56 61
48. M Latour-Maubourg,
Invalides. ☐ 週一至週六11:00至
19:00. ● 國定假日. ☐☐☐
☐ 影片欣賞.

這座國營博物館位在
一個舊煙草工廠的行政

一支19世紀的煙斗

大樓內, 陳列煙草傳入
歐洲500年的發展史。

博物館所展出者包括
煙斗、鼻煙、口嚼煙草
與煙草的醫藥用途, 以
及各式與煙草有關的配
件; 並且精闢地介紹了
人類對菸草的使用。甚
至還有19世紀迪葉勒
(Diehl)為拿破崙三世設
計的雪茄櫃。

克雷街 *Rue Cler* ⑬

75007. MAP 10 F3. M École-
Militaire, Latour-Maubourg. ☐ 週
二至週六. ☐ 見326-327頁.

這裡是巴黎行政區中
最富裕的第七區露天市
集, 延伸至格禾內爾路
(Rue de Grenelle)均為
行人徒步區。許多資深
官員、企業家和外交官
都住在此地, 因此到露
天市集購物的人們大都
衣履光鮮, 出售的貨物
也都是上品, 糕點和乳
酪尤其有名。除了逛街
購物之外, 克雷街33號
和151號的新藝術風格建
築亦值得一看。

下水道 *Les Égouts* ⑭

位於93 Quai d'Orsay 75007前方.
MAP 10 F2. ☎ 01 47 05 10 29.
M Pont-de-l'Alma. ☐ 週六至週
三 11:00至17:00 (10月至3月
16:00). ☐☐☐

巴黎下水道是歐斯曼
男爵的偉大成就之一,
大多是第二帝國時期開
鑿的 (見32-33頁), 全長
2100公里, 連起來的長
度等於從巴黎到土耳其
伊斯坦堡的距離。

從20世紀起, 下水道
成為觀光遊覽的景點之
一; 目前只有奧塞堤道
周圍的一小部分開放供
遊客徒步參觀。現場並
有一座下水道博物館,
展示有關的機器及工
具, 遊客可藉此了解下
水道過去與現在的運作
情形, 並一窺巴黎地下
的面貌。

克雷街上一家熟食酒鋪的內部

哈波大道29號的大門

戰神廣場 **15**
Champ-de-Mars

75007. MAP 10 E3. M Champ-de-Mars-Tour-Eiffel, École-Militaire.

這座廣場從艾菲爾鐵塔延伸到軍事學校；原爲軍校學生閱兵場，後成爲賽馬、熱汽球升空及國慶大典場地。首次慶典於1790年舉行，被捕的路易十六也曾列席。

19世紀末此處舉行許多大型展覽，如1889年的世界博覽會；艾菲爾鐵塔即是爲此興建。

艾菲爾鐵塔 **16**
Tour Eiffel

見192-193頁.

哈波大道29號 **17**
No.29 Avenue Rapp

75007. MAP 10 E2. M Pont-de-Alma.

這棟建築是典型的新藝術風格，由拉維侯特 (Jules Lavirotte) 設計，也因此贏得了1901年巴黎門面建築設計大獎 (Concours des Façades de la Ville de Paris)。拉維侯特以陶與磚爲建材，運用動物、花卉和女體塑形在沙石的牆面上營造出一種煽情氣氛，在當時相當具顛覆性。

此外，哈波廣場 (Square Rapp) 3號的建築及Wagram大道34號的陶瓷宅邸 (Hôtel Céramic) 也皆出自拉維侯特之手。

瑞士村 **18**
Village Suisse

Ave de Suffren 75015. MAP 10 E4. M Dupleix. ○ 週四至週一.

1900年，萬國博覽會在戰神廣場 (Champ-de-Mars) 舉行，瑞士政府因而在此建了阿爾卑斯山村。後來改爲舊貨買賣中心，1950年代起骨董商聚集在此，使得這裡又再次成爲時髦的地區，商品也比較昂貴。1960年代末期曾經整建。

在巴黎升空的熱汽球

軍事學校 **19**
École Militaire

1 Place Joffre 75007. MAP 10 F4. M École-Militaire. ○ 需 以書面申請參觀. 📷

1751年路易十五成立王家軍事學校以教育500個貧窮士兵的子弟；委派協和廣場的建築師卡布里葉 (Jacques-Ange Gabriel) 設計，中廊爲其特色。這棟法國古典建築最佳代表作的內部是路易十六風格的裝飾，外有科林新式的廊柱和四邊形的圓頂。最引人注

目的是禮拜堂和卡布里葉設計、主樓梯的鑄鐵欄杆。1788年拿破崙19歲時在此接受結業證書，上面寫著：「若環境允許，他將大有可爲。」

1751年的一張銅版畫描繪了軍事學校的建校計畫

聯合國教科文組織 **20**
UNESCO

7 Pl de Fontenoy 75007. MAP 10 F5.
📞 01 45 68 10 00. M Ségur, Cambronne. ○ 週一至週五 9:00 至18:00. 最後入場時間 17:45. ● 國定假日及會議期間. 📷 ♿ 🎬 🍴 🛍 □ 有展覽, 放映電影.

這裡是聯合國教科文組織 (United Nations Educational, Sceintific and Cultural Organization) 的總部，宗旨是希望藉由教育、科學、文化活動交流來促進世界和平與安全。此處收藏許多現代藝術品，如畢卡索的大幅壁畫、米羅設計的陶器及亨利摩爾的雕塑。

聯合國教科文組織收藏了亨利摩爾的「憩姿」(1958)

艾菲爾鐵塔 ⑯

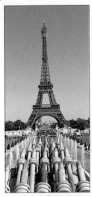

這座鐵塔自1887年7月28日起為了1889年的萬國博覽會而興建，由艾菲爾 (Gustave Eiffel) 設計。它曾被認為是龐然怪物，詩人魏倫 (Paul Verlaine) 就寧可繞道而行也不要看到它。1931年紐約帝國大廈落成前它一直是世界最高的建築。現在它已成為巴黎的象徵；尤其在重新粉刷並安裝照明設備後，比以往更加亮麗。

從投卡德侯廣場
眺望艾菲爾鐵塔

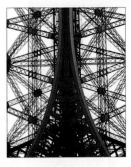

鋼筋結構
如此複雜的鋼筋結構，
是為了刮起強風時仍能穩定
塔身。而它優美的對稱設計
更贏得不少讚賞。

引擎室
艾菲爾在選擇升降梯時重視其安全
性甚於升降的速度。

重要參觀點
★ 艾菲爾胸像
★ 簡報室
★ 液壓升降機
★ 瞭望台

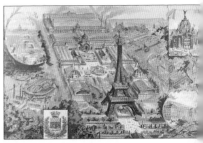

★ 簡報室 *Cinémax*
這可以說是一個小小博物館，
以短片介紹鐵塔歷史，並播映
名人如卓別林、約瑟芬·貝克和希
特勒光臨鐵塔時拍攝的短片。

異想天開

鐵塔曾引發許多瘋狂舉動；登山者前來攀爬、一個記者從塔上騎自行車下來、有人跳傘而下，還有空中飛人在上面表演過特技。1911年，裁縫師黑司菲德 (Reisfeldt) 穿著改良過的披風由上飛下，墜死在圍觀群眾面前。但根據驗屍結果，落地前他即因心臟病發作而亡。

飛天裁縫師黑司菲德

★ 液壓升降機
1889年時建造的原機至
今仍運轉正常，為第二層到
塔頂升降梯的動力來源。

第三層高274公尺，可同時容納800人。

遊客須知

Champ de Mars. MAP 10 D3.
01 44 11 23 11. M Bir
Hakeim. 42. 69. 72. 82. 87.
91. 至Champ de Mars.
RER Champ de Mars. Tour
Eiffel. 9月至6月 9:30
至23:00; 7月至8月 9:00至午
夜. 非全面可
行. 影片欣賞. 有郵局.

★瞭望台
晴天時可看到72公里外的景物，包
括夏特大教堂 (Cathédrale de
Chartres)。

雙層升降梯
觀光旺季時往往要排隊
等幾小時才能到達塔頂，
遊客不但需要耐心、
還不能有懼高症。

有關艾菲爾鐵塔的統計數字
●連同塔頂天線的高度為
320公尺。
●天熱時金屬膨脹，鐵
塔增高15公分。
●到第三層共1,652個
階梯。
●使用250萬個鉚釘
●左右擺動的幅度
至多12公分。
●總重10100公噸
●每4年用掉40公
噸油漆粉刷。

築鐵塔的工人

若要從第一層登上700高
的第二層，可爬700級階
梯；或選擇搭電梯，只
消幾分鐘即可到達。

Jules Verne 餐廳是巴黎
最好的餐廳之一，
並可瞭望巴黎全景
(見304頁)。

第一層57公尺高，
可搭電梯或爬
360個階梯上去，並設
有一家郵局。

★ 艾菲爾胸像
1889年艾菲爾 (1832-
1923) 獲頒榮譽勳位勳
章 (Légion d'Honneur)，
1930年布爾代勒 (Antoine
Bourdelle) 為他塑一
尊胸像立於塔底。

由多位雕塑家
創作的
鍍金銅像，
裝飾夏佑宮前
的廣場

RER Ave Fo

BOULEVARD FLANDRIN

RUE DE LA FA

RUE

AVENUE

RER Avenue Henri Martin
AVE HENRI M

M La M

RER

RUE DE BOULA

RU

夏佑區 *Quartier de Chaillot*

19世紀時這個小村被劃入巴黎市區；第二帝國時期 (見32-33頁) 轉變成高級區，區內盡是豪宅和博物館。附近有許多條大道直通以高雅咖啡館著稱的投卡德侯廣場 (Place du Trocadéro)。從廣場往威爾森總統大道 (Avenue du Président Wilson) 走是巴黎博物

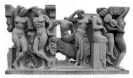

夏佑噴泉底座的雕像

館最密集的地帶；這附近也是許多使館和大公司總部的所在，尤以梵諦岡大使館最為氣派；其他大宅則因顯赫人士曾在其中舉辦了耀眼宴會而出名。西側是所謂的高級布爾喬亞區 (haute bourgeoisie)，聚集了許多外人難以進入的私人豪華住宅。

本區名勝

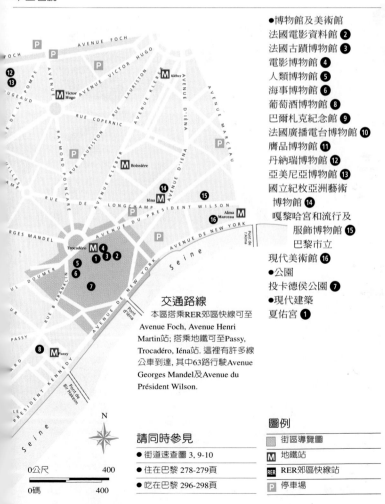

●博物館及美術館
法國電影資料館 **2**
法國古蹟博物館 **3**
電影博物館 **4**
人類博物館 **5**
海事博物館 **6**
葡萄酒博物館 **8**
巴爾札克紀念館 **9**
法國廣播電台博物館 **10**
贗品博物館 **11**
丹納瑞博物館 **12**
亞美尼亞博物館 **13**
國立紀枚亞洲藝術
博物館 **14**
嘎黎哈宮和流行及
服飾博物館 **15**
巴黎市立
現代美術館 **16**

●公園
投卡德侯公園 **7**

●現代建築
夏佑宮 **1**

交通路線
本區搭乘RER郊區快線可至 Avenue Foch, Avenue Henri Martin站; 搭乘地鐵可至Passy, Trocadéro, Iéna站。這裡有許多線公車到達，其中63路行駛Avenue Georges Mandel及Avenue du Président Wilson.

請同時參見
● 街道速查圖 3, 9-10
● 住在巴黎 278-279頁
● 吃在巴黎 296-298頁

0公尺 400
0碼 400

圖例
街區導覽圖
M 地鐵站
RER RER郊區快線站
P 停車場

街區導覽：夏佑區

　　夏佑小丘是俯瞰塞納河的絕佳位置；拿破崙原本打算在此為其子蓋一座「最大、最特別」的王宮。然而隨著他帝國的殞落，這座宮殿只完成部分城牆。現今的夏佑宮是座正對塞納河、有兩座弧形翼廊的建築物，一座雕刻噴泉廣場從中切分。前方的大平台是眺望塞納河、鐵塔和軍事學校的絕佳地點。

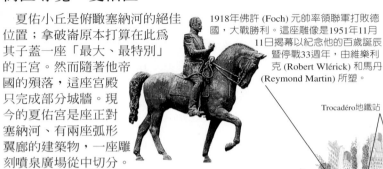

1918年佛許 (Foch) 元帥率領聯軍打敗德國，大戰勝利。這座雕像是1951年11月11日揭幕以紀念他的百歲誕辰暨停戰33週年，由維樂利克 (Robert Wlérick) 和馬丹 (Reymond Martin) 所塑。

Trocadéro地鐵站

1878年因萬國博覽會而重新整修投卡德侯廣場：原命名為羅馬王廣場 (Place du Roi-de-Rome) 以紀念拿破崙之子。

★ 海事博物館
介紹法國海事發展史並展出許多航海儀器 ❻

夏佑宮
新古典風格建築，因應1937年世界博覽會而建，取代1878年所建的投卡德侯宮 ❶

★人類博物館
這張由貝南 (Benin) 運來的椅子，是本館眾多非洲藝術藏品之一 ❺

★ 朗格洛瓦電影博物館
電影道具如「驚魂記」(Psycho) 中貝蒂媽媽的模型陳列在此 ❹

法國古蹟博物館
以雕塑及壁畫、模型呈現法國古蹟藝術史 ❸

國立夏佑劇院 (Théâtre National de Chaillot) 位於平台下方，有一多功能文化中心及一座可容納1200人的現代化劇院 (見330-331頁)。

位置圖
請參見巴黎市中心圖 12-13頁

★ 法國電影資料館
此處放映難得一見的影片或老電影，如1956年拉摩希斯 (Albert Lamorisse) 導演的「紅氣球」(Ballon Rouge) ❷

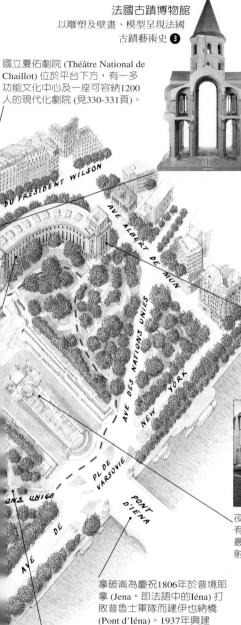

夜晚的投卡德侯噴泉燈火通明，有固定場次的水舞表演，最高潮是大砲正對著艾菲爾鐵塔射出水柱。

拿破崙為慶祝1806年於普境耶拿 (Jena，即法語中的Iéna) 打敗普魯士軍隊而建伊也納橋 (Pont d'Iéna)。1937年興建夏佑宮時，順便將其擴建。

投卡德侯公園
今天公園的面貌，是拉達 R Lardat) 於1937年萬國博覽會結束後設計的 ❼

圖例

- - - 建議路線

0公尺	100
0碼	100

重要參觀點

★ 法國電影資料館

★ 朗格洛瓦電影博物館

★ 人類博物館

★ 海事博物館

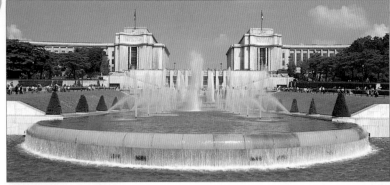

夏佑宮前方投卡德侯公園的噴泉

夏佑宮 ❶
Palais de Chaillot

17 Pl du Trocadéro 75016. **MAP**
9 C2. **M** Trocadéro. 週三至週
一 9:45至17:15. ▯▯▯

　就在俯視塞納河的最
佳地點——夏佑丘上，
建築師Azéma、Louis-
Auguste Boileau和
Jacques Carlu為1937年
巴黎博覽會興建了這座
新古典風格、兩翼各有
一棟195公尺長的弧形建
築。牆面刻有詩人梵樂
希 (Paul Valéry) 之作，
內設博物館、劇院和法
國電影資料館。

　正面和廣場有本世紀
初的雕塑以及華麗的水
池，平台上分別有由布
夏 (Henri Bouchard) 所
雕的阿波羅，以及朋米

耶 (Pommier) 所雕的海
克力斯。階梯直達國立
夏佑劇院 (Théâtre
National de Chaillot, 見
330-331頁)；二次大戰
後，此劇院即以上演前
衛作品聞名。

法國電影資料館 ❷
Cinémathèque Française

Palais de Chaillot, 7 Ave Albert de
Mun 75016. **MAP** 10 D2. **C** 01 40
22 09 79. **M** Trocadéro, Iéna. 放
映時間請電 **C** 01 56 26 01 01.
▯ 見340-341頁.

　本館於1997年遭祝
融之災，經整修後已再
度開放。此地有全球最
豐富的經典名片收藏，
並經常舉辦回顧展，讓
影癡有機會重溫不朽名
片的風采 (放映廳的相關

資訊請見341頁)。

　本館與朗格洛瓦電影
博物館都將遷至附近的
東京宮 (Palais de
Tokyo)。

法國古蹟博物館內巴尼厄 (Bagne
教堂模型

法國古蹟博物館 ❸
*Musée des Monuments
Français*

Palais de Chaillot, Pl du Trocadéro
75016. **MAP** 9 C2. **C** 01 44 05 39
10. **M** Trocadéro. 閉館整修至
1999年. ▯▯▯

　1879年，受命負責修
復聖母院的維優雷·
勒·杜克 (Eugène
Viollet-Le-Duc) 倡議興
建了這座博物館。參觀
者可以藉由聖德尼長方
形教堂和聖母院等建築
的雕刻模型及壁畫複製
品了解自西元7世紀到1
世紀法國的藝術史和建
築史。

　博物館闢有專室展出
有關早期仿羅馬式和哥
德式古蹟的研究。

梅里耶 (Méliés) 電影「月球之旅」(Voyage dans la Lune, 1902) 的畫面

朗格洛瓦電影博物館 ❹
Musée du Cinéma Henri Langlois

Palais de Chaillot, 7 Place du Trocadéro 75016. **MAP** 9 C2. **C** 01 40 22 09 79. **M** Trocadéro. **◐** 刻正整修,僅限預約者. **●** 國定假日. **✍ 🚫** 須報名參加. 見340-341頁.

電影人朗格洛瓦 (Henri Langlois) 對第八藝術獻出他所有的熱情,不但創立電影圖書館、拯救老影片,更在沒有政府經費援助下設立了這座博物館。

這裡收藏有5千件和電影有關的展品,如范倫鐵諾 (Rudolf Valentino) 和瑪麗蓮夢露 (Marilyn Monroe) 穿過的戲服,甚至有模擬攝影棚。並保存許多早期電影的場景,例如法國電影代表作「天堂的小孩」(Les Enfants du Paradis) 的一幕街景。

朗格洛瓦電影博物館收藏的機器人

海事博物館 ❻
Musée de la Marine

Palais de Chaillot, 17 Place du Trocadéro 75016. **MAP** 9 C2. **M** Trocadéro. **C** 01 53 65 69 69. **◐** 週三至一10:00至17:30 (最後入場時間: 17:00). **●** 5月1日. **✍ 🎬 🅿 □** 放映電影及影片,欲使用參考圖書室須先預約.

1827年由查理十世的兒子創建,1943年遷入夏佑宮西翼。它展出法國海軍從17世紀的船艦到現代航空母艦和核子潛艇模型。最著名的展品是實體原寸的船隻模型 (大部分至少成於2百年之前),並有許多繪畫、雕刻、航海儀器、潛水服以及底格里斯河上的小船,和拿破崙1805年計劃攻打英國時所用的船隻模型。博物館還設有水中探險展並陳列各式漁船。

人類博物館的西非加彭 (Gabon) 面具

人類博物館 ❺
Musée de l'Homme

Palais de Chaillot, 17 Pl du Trocadéro 75016. **MAP** 9 C2. **C** 01 44 05 72 72. **M** Trocadéro. **◐** 週三至週一9:45至17:15. **●** 國定假日. **✍ 🎬** 展覽及影片. **🚻 🅿 ☕ 🛒**

本館位於夏佑宮西翼。由一系列精彩的人類學、考古學及人種學藏品中,參觀者可一窺人類演化過程,其中包括紋身藝術、木乃伊與乞縮人頭。

館中非洲藏品豐富,包括由撒哈拉沙漠搬來的壁畫,中非的木雕、雕偶、樂器,還有亞洲飾品與大洋洲復活節島 (Easter Island) 的巨石像。

海事博物館外的浮雕

投卡德侯公園 ❼
Jardins du Trocadéro

75016. **MAP** 10 D2. **M** Trocadéro.

這座可愛的公園佔地10公頃,位於夏佑宮前方,是1937年萬國博覽會後重建的綠地。中有一座大噴泉,從夏佑宮的平台向下延伸到塞納河畔、伊也納橋 (Pont d'Iéna);兩旁綠草如茵,排列著鍍金銅像和石雕。

這座公園是一個怡情迷人的散步地點,尤其在晚上有特殊照明,配合上水舞表演極為熱鬧。公園東北方有一水族館,四周布置以步道、樹林、小溪和小橋,傍晚時分散步於此十分愜意。

投卡德侯公園一景

葡萄酒博物館-司酒宮地窖 ❽
Musée du Vin-Caveau des Echansons

Rue des Eaux, 5 Sq Charles Dickens, 75016. **MAP** 9 C3. **C** 01 45 25 63 26. **M** Passy. **◐** 週二至週日10:00至18:00. **●** 12月25日至1月1日. **✍ 🚫 ♿ 🛒**

這座中世紀拱頂地窖原為帕西 (Passy) 修士們的酒庫;現今改設為葡萄酒博物館,以人物蠟像述說法國的葡萄栽種及製酒裝瓶的過程,還有一系列精美的古代酒瓶及玻璃杯可供欣賞。參觀者可以在此品酒、買酒。

巴爾札克紀念館外的標示牌

巴爾札克紀念館 ❾
Maison de Balzac

47 Rue Raynouard. 75016. MAP 9 B3. ☎ 01 42 24 56 38. Ⓜ Passy, La Muette. ☐ 週二至週日10:00 至17:40 (最後入場時間:17:30). ● 國定假日.

此爲本區少數保有老帕西 (Passy) 地方風格的建築之一。巴爾札克於1840至1847年間住在這裡;當時爲了躲債,他化名德布紐勒先生 (M de Brugnol)。他在此創作了好幾部小說,以1846年的「貝德表妹」(La Cousine Bette) 最爲知名。

1949年此宅改爲紀念館,書房保存了他當時使用的家具和個人物品;另有一間展示廳紀念昂斯卡夫人 (Mme Hanske),她和巴爾札克通信18年,最後在1850年他死前5個月兩人才結連理。左側的圖書館收藏了巴爾札克的著作、相關資料及評論。

1955年時的收音機

法國廣播電台博物館 ❿
Musée de Radio-France

116 Ave du Président-Kennedy 75016. MAP 9 B4. ☎ 01 42 30 21 80. Ⓜ Ranelagh. ☐ 週一至週六 10:30至11:30, 14:30至15:30. ● 國定假日. 必須參加解說導覽 (每小時皆有).

法國國營廣播電台位於塞納河邊,由貝納 (Henri Bernard) 設計,1963年啓用,是法國最大的單一建築。佔地兩公頃、3個不完全的同心圓建築體下有近60間廣播錄音室、一座電視攝影棚以及上千間辦公室。

這棟建築的檔案中心位於23層的樓塔,並可順道參觀博物館。館中呈現了法國電信通訊發展史,從夏皮 (Chappe) 兄弟的電報 (1793)、1898年從艾菲爾鐵塔發出的第一封電報,到最現代的廣播設備皆收藏於此。

贋品博物館 ⓫
Musée de la Contrefaçon

16 Rue de la Faisanderie 75016. MAP 3 A5. ☎ 01 45 01 51 11. Ⓜ Porte Dauphine. ☐ 週一至週四 14:00至17:00, 週五 9:30至12:00, 週日 14:00至18:00. ● 國定假日.

從數十年前起,世界各地就開始出現酒類、香水及服飾配件等精品的仿冒品。這間博物館由製造公會發起設立,追溯贋品歷史,甚至包括了高盧羅馬時期的仿冒品。

展品中最多的是路易威登 (Louis Vuitton) 仿造皮包和卡地亞 (Cartier) 假錶、高級假酒。整個博物館在在提醒仿冒的法律風險。

丹納瑞博物館 ⓬
Musée d'Ennery

59 Ave Foch 75016. MAP 3 B5. ☎ 01 45 53 57 96. Ⓜ Porte Dauphine. ☐ 週四及週日 14:00 至17:45. ● 8月.

這棟第二帝國時期的建築中有兩座極個人化的工藝品博物館,皆新經整修。其中之一的展品來自19世紀劇作家丹納瑞 (Adolphe d'Ennery) 的收藏。他是遠東藝術品的愛好者,大部分藏品來自中國和日本,年代可溯至17至19世紀。展品包括瓷盒、精美家具、人物或動物像、日本瓷盒,及日本以木、

丹納瑞博物館所收藏的中國瓷瓶 (約18世紀)

牙、獸骨雕成,繫在腰間的裝小物飾盒 (根付)。

19世紀亞美尼亞的皇冠

亞美尼亞博物館 ⓭
Musée Arménien

59 Ave Foch 75016. MAP 3 B5. ☎ 01 45 53 57 96. Ⓜ Porte Dauphine. ☐ 週四及週日14:00至 18:00. ● 國定假日及8月.

此館成立於二次大戰後,藏品包括陶皿、古代氈毯、銀器、纖細畫及教堂奉獻盤等,展現亞美尼亞族人4千多年的文化活力。另陳列亞美尼亞的當代畫作。

國立紀枚亞洲藝術博物館入口

國立紀枚亞洲藝術博物館 ⑭
Musée National des Arts Asiatiques Guimet

6 Place d'Iéna 75116. MAP 10 D1.
01 45 05 00 98. M Iéna. 閉館整修至1999年12月。側館: 19 Avenue d'Iéna. 請電詢。

本館於1879年由企業家紀枚 (Émile Guimet) 創於里昂，1884年遷館巴黎；當時是西方第一個東方研究中心。

展品涵蓋亞洲各個地區，尤其是館中所擁有的高棉藝術藏品堪稱西方最精緻者；另一參觀重點則為中國青銅器、瓷器。而位於伊也納大道 (avenue d'Iéna) 的側館專門展出中日佛教藝術。

嘎黎哈宮和流行及服飾博物館 ⑮
Musée de la Mode et du Costume Palais Galliera

10 Avenue Pierre-1er de Serbie 75116. MAP 10 E1. 01 47 20 85 23. M Iéna, Alma, Marceau. 展覽期間的週二至週日 10:00 至17:40. 設有兒童區.

1892年Maria de Ferrari Galliera公爵夫人委託吉南 (Louis Ginain) 建造這幢文藝復興時期風格的建築，現今為流行及服飾博物館。藏品包括逾10萬件18世紀迄今的服裝，有些由知名貴婦捐贈，如Hélène de Rothschild男爵夫人和摩納哥王妃葛莉絲凱莉 (Grace de Monaco)。館中並陳列了Balmain和Balenciaga等服裝設計師所贈的作品。這些服飾極易損壞，只能每半年陳列出特定主題或某位設計師的作品。

巴黎市立現代美術館 ⑯
Musée d'Art Moderne de la Ville de Paris

11 Avenue du Président-Wilson 75016. MAP 10 E1. 01 53 67 40 00. M Iéna. 週二至週五 10:00 至17:30; 週六日 10:00至19:00.
影片放映.

博物館前庭G. Forestier的雕塑

位於東京宮 (Palais de Tokyo) 東翼內，展出20世紀重要藝術流派的作品，如杜菲 (R. Dufy) 的超大壁畫「電的神奇」(La fée électricité, 1937年為世界博覽會創作) 及馬諦斯的「舞蹈」(La Danse, 1932)。這裡有許多野獸派畫作，特別是盧奧 (Rouault) 的作品。

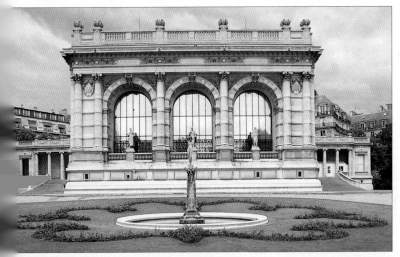
黎哈宮的花園和後牆

香榭麗舍區 *Champs-Élysées*

　　本區以香榭大道 (Avenue des Champs-Élysées) 及聖多諾黑路 (Rue St-Honoré) 為中心。前者為法國首都最出名的大道，寬敞遼闊的人行道上有數不盡的咖啡館、電影院、商店，成群的民眾到此用餐、購物、流連張望。香榭大道的終點為香榭麗舍圓環，栗樹成蔭，綴以繽紛五彩的花圃。香榭大道

亞力山大三世橋上的燈座

上不但常有許多遊行活動，更是炫耀街頭風尚與縱情享受生活的地方。鄰近相通的大街小巷盡是五星旅館、高級餐廳、名品店；而沿著聖多諾黑路即是警衛森嚴、現為總統府的艾麗榭宮 (Palais de l'Élysée)。此外沿路上有商業鉅子的豪門宅院，也有使館、領事館；奢華作風和政治權力並存於此。

本區名勝

●歷史性建築及街道
艾麗榭宮 **5**

蒙田大道 **6**
香榭大道 **8**
戴高樂廣場
(星辰廣場) **9**
●紀念性建築
凱旋門 208-209頁 **10**

●橋樑
亞力山大三世橋 **1**
●博物館及美術館
大皇宮 **2**
發現宮 **3**
小皇宮 **4**
傑克瑪-翁德黑博物館 **7**

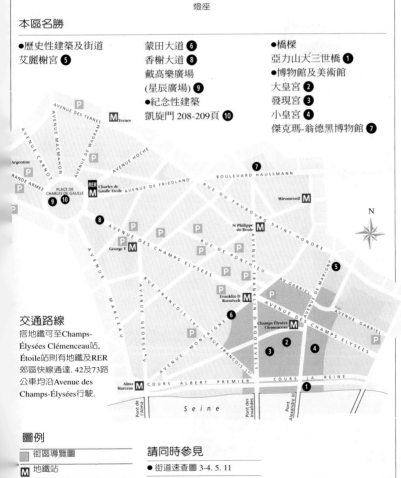

交通路線
搭地鐵可至Champs-Élysées Clémenceau站，Étoile站則有地鐵及RER郊區快線通達。42及73路公車均沿Avenue des Champs-Élysées行駛.

圖例

▨	街區導覽圖
Ⓜ	地鐵站
RER	RER郊區快線站
Ⓟ	停車場

請同時參見
● 街區速查圖 3-4. 5. 11
● 住在巴黎 278-279頁
● 吃在巴黎 296-298頁

0公尺　　　　　400
0碼　　　　　400

凱旋門夜景

街區導覽：香榭麗舍區

　　香榭大道兩側從協和廣場到香榭麗舍圓環 (Rond-Point) 之間的花園，自1838年建築師希道夫 (Jacques Hittorff) 規劃以來幾無改變。花園是為了1855年世界博覽會而建，會場包括了與倫敦水晶宮相媲美的工業宮；後來大、小皇宮取代工業宮，成為1900年第三共和萬國博覽會的焦點。大小皇宮相對坐落於美麗街景兩旁；從克里蒙梭廣場 (Place Clémenceau) 經過優雅的亞力山大三世橋，就到了巴黎傷兵院紀念館。

圓環劇院 (Théâtre du Rond Point) 為巴霍 (Renaud-Barrault) 劇團的所在地：劇院後門有拿破崙軍徽。

Franklin D Roosevelt 地鐵站 Ⓜ

蒙田大道
迪奧 (Christian Dior) 及其他高級時裝店都開在這條時髦的大道上 ❻

★ **大皇宮**
這座19世紀式樣建築由吉霍 (Charles Giroult) 設計，現今仍是重要展覽場地 ❷

Lasserre
餐廳內部裝潢成1930年代的豪華郵輪。

發現宮
這座科學博物館門前有一對騎士雕像 ❸

重要參觀點

★ 香榭大道

★ 大皇宮

★ 小皇宮

★ 亞力山大三世橋

圖例
- - - 建議路線

0公尺　　100
0碼　　100

★香榭大道
兩次大戰勝利，以及1989
年法國革命兩百週年紀念
遊行都在這裡舉行 ⑧

位置圖
請參見巴黎市中心圖12-13頁

N

Champs-
Élysées-
Clémenceau
地鐵站

香榭麗舍花園 (Jardin des
Champs-Élysée) 中的噴泉、花
圃、小徑、涼亭在19世紀末廣
受喜愛，當時巴黎時髦人士如
作家普魯斯特 (Marcel Proust)
常在此散步。

往協和廣場

★小皇宮
是巴黎市政府藝術
收藏所在，展品包
括骨董雕塑品以至
印象派繪畫 ④

往巴黎傷兵院

★亞力山大三世橋
橋兩端的4根巨柱用來固定
橋墩，承載單跨橋體巨大
拱圈的力量 ①

亞力山大三世橋 ❶
Pont Alexandre III

75008. MAP 11 A1. M Champs-Élysées-Clémenceau.

這是巴黎最美麗的橋樑,兩側路燈小天使、水神和飛馬雕塑呈現新藝術 (Art Nouveau) 風格。本橋因萬國博覽會而建造,沙皇亞力山大三世 (即尼古拉二世的父親) 1896年10月為之奠基破土,此橋並因而得名;全部工程至1900年完竣。

這座橋和大皇宮的建築相互輝映,是19世紀工程上的一大壯舉:僅以一塊達6公尺高的單拱形鋼架橫跨塞納河,而且設計精密,避免橋身遮掩了香榭大道及傷兵院紀念館的整體景觀,現今仍可從橋上欣賞美景。

亞力山大三世橋

大皇宮 ❷
Grand Palais

Porte A, Ave Eisenhower 75008.
MAP 11 A1. 01 44 13 17 30.
M Champs-Élysées-Clémenceau.
10:00至20:00,週三 10:00至22:00. 1月1日,5月1日,12月25日. 週三及週六下午.

大皇宮與小皇宮及亞力山大三世橋建於同一時期。它的外觀以古典樣式的沉重石材混合新藝術風格 (Art Nouveau)

的複雜金屬結構而成,玻璃屋頂非常壯觀,四角飾有巨大的飛馬車銅像。尤其夜幕降臨時由玻璃屋頂內打燈,雕像的輪廓凸顯於燦爛夜空中更顯壯觀。

在大皇宮國家畫廊 (Galeries Nationales du Grand Palais) 特展期間,可入內參觀大廳及玻璃天棚。地下室則設有一警察局負責展品安全。

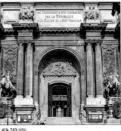

發現宮

發現宮 ❸
Palais de la Découverte

Ave Franklin D Roosevelt 75008.
MAP 11 A1. 01 40 74 80 00.
M Franklin D Roosevelt. 週二至週六 9:30至18:00, 週日 10:00至19:00. 1月1日, 5月1日, 7月14日, 8月15日, 12月25日. 須獲得許可.

這座科學發明博物館位於大皇宮翼廊,1937年世界博覽會開館後立刻吸引大批民眾參觀,至今依然。館展針對所有的科學基本原理詳作解說。

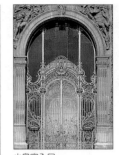

小皇宮入口

小皇宮 ❹
Petit Palais

Ave Winston Churchill 75008.
MAP 11 B1. 01 42 65 12 73.
M Champs-Élysées-Clémenceau.
週二至週日 10:00至17:40.
國定假日.

這座精巧華麗的建築也是為了1900年萬國博覽會時、展出重要法國藝術品而興建;現今則改成巴黎市立美術館。

小皇宮環著美麗的半圓形中庭花園,風格與大皇宮十分類似;愛奧尼亞式 (Ionic) 柱頭、巨大的門廊和圓頂則與對岸的傷兵院紀念館相呼應。

Dutuit部門收藏中世紀及文藝復興時代的藝術;Tuck部門的藏品包括18世紀家具和工藝品;巴黎市政府的藏品則包括了安格爾、德拉克洛瓦和庫爾貝,巴比松 (Barbizon) 風景畫派及印象派等的作品。

大皇宮　　　　　　　展覽空間　　　鐵製桁

艾麗榭宮 ❺
Palais de l'Élysée

55 Rue du Faubourg-St-Honoré 75008. MAP 5 B5. M St-Philippe-du-Roule. ⬤ 不對外開放.

這座環繞在英式花園中的宮殿建於1718年，1873年起爲總統府。19世紀時拿破崙之妹卡洛琳及其夫婿穆哈曾居於此；穆哈廳 (Salon Murat) 及銀廳 (Salon d'Argent) 便是當年留存下來的廂房。拿破崙於1815年6月22日在銀廳遜位。戴高樂將軍曾在鏡廳舉行記者會。而總統的現代化官邸位於艾麗榭街對面的一樓。

艾麗榭宮的警衛

蒙田大道 ❻
Avenue Montaigne

75008. MAP 10 F1. M Franklin D Roosevelt.

19世紀時，這條大道以舞廳及花園暖房著名，巴黎市民到此欣賞阿道夫‧薩克斯 (Adolphe Sax) 吹奏他新發明的樂器薩克斯風。現今這兒仍是巴黎最摩登的街道之一，各式名牌服飾店盡駐於此。

玻璃圓頂

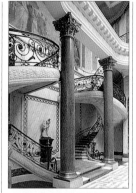

傑克瑪-翁德黑博物館內部

傑克瑪-翁德黑博物館 ❼
Musée Jacquemart-André

158 Blvd Haussmann 75008. MAP 5 A4. 📞 01 45 62 39 94. M Miromesnil, St-Philippe-du-Roule. ⬤ 每日 10:00‑18:00. Ø 🅿 📷 ♿

這裡以義大利文藝復興時期及18世紀法國藝術藏品著名，包括提也波洛的壁畫、曼帖那之作、烏切羅的「聖喬治屠龍」(約1435)、18世紀的掛毯及家具，布雪與福拉哥納爾的畫作。

香榭大道 ❽
Avenue des Champs-Élysées

75008. □ MAP 5 A5. M Franklin D Roosevelt, George V.

巴黎最有名、最熱鬧的大道早在1667年左右即起建。當時造園家勒諾特 (André Le Nôtre) 爲擴展杜樂麗花園的視野，規畫了這條林蔭大道。從1840年拿破崙的遺體自聖赫勒拿島 (Île Ste-Hélène) 運返巴黎行經此路之後，這條大道便被法國人稱作勝利之路 (voie triomphale)。

19世紀末以來餐廳、咖啡館、商店增加，香榭大道也就成了熱門的觀光點。

戴高樂廣場/星辰廣場 ❾
Place Charles de Gaulle/Étoile

75008. □ MAP 4 D4. M Charles de Gaulle-Etoile.

戴高樂將軍逝世以前，此處一向稱爲星辰廣場，現今仍簡稱爲星辰。廣場依據1854年歐斯曼男爵的藍圖所闢建 (見32-33頁)。這兒共匯聚了12條大道，對摩托車騎士來說乃是極大的挑戰。

由東眺望凱旋門

凱旋門 ❿
Arc de Triomphe

見208-209頁.

黑西彭 (Récipon) 設計的四馬戰車雕像

凱旋門 ❿

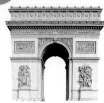

凱旋門的東面

拿破崙在1805年的奧斯特利茲戰役 (Austerlitz) 勝利後，曾允諾他的將士：「你們將經由凱旋門返歸！」次年即奠下這座世界著名的凱旋門首塊基石。可是建築師夏葛杭 (Jean Chalgrin) 的設計引起爭議，又因拿破崙帝國瓦解，這座紀念建築延至1836年才完工。凱旋門高達50公尺，現今巴黎的慶典遊行都以它為起點。

凱旋門上的橫飾帶由魯德 (Rude)、布杭 (Brun)、賈克 (Jacquet)、雷提耶 (Laitié)、凱威特 (Caillouette) 與老瑟荷 (Seurre l'Aîné) 所作。東側描述法軍出征，西側描述其凱旋而歸。

凱旋門門楣的30面盾牌上都刻有一場歐洲或非洲勝利戰役之名。

東側

阿布吉戰役 (Aboukir) 為老瑟荷 (Seurre l'Aîné) 的淺浮雕作品，描繪1799年拿破崙戰勝土耳其。

1810年之凱旋
Le Triomphe de 1810
此為郭爾特 (J P Cortot) 的深浮雕，頌揚1810年的維也納和約。

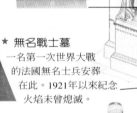

重要參觀點

★ 1792年
志願軍出征

★ 無名
戰士墓

★ 無名戰士墓
一名第一次世界大戰的法國無名士兵安葬在此。1921年以來紀念火焰未曾熄滅。

重要記事

1806 拿破崙命夏葛杭興建凱旋門	1885 雨果的遺體安葬在凱旋門下	1944 巴黎解放，遊行隊伍由戴高樂率領民眾自凱旋門出發
1836 路易腓力完成凱旋門		
1840 拿破崙的軍隊行列穿過凱旋門	1919 聯軍勝利遊行隊伍通過凱旋門	
1815 拿破崙失勢，凱旋門停工		

1800　　　　　　1850　　　　　　1900　　　　195

拿破崙婚禮

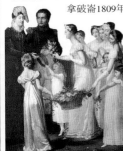

拿破崙1809年因約瑟芬始終不孕而與之離婚，1810年為締結外交聯姻另娶奧皇女兒瑪麗路易斯 (Marie-Louise)。為了讓新娘畢生難忘，拿破崙計劃穿越凱旋門到羅浮宮舉行婚禮。

然而凱旋門才剛動工，於是夏葛杭搭了一座同樣尺寸的模型讓新人從下面走過。

遊客須知

Pl Charles de Gaulle. MAP 4 D4. 01 43 80 31 31. M Charles de Gaulle-Étoile. P 22. 30. 31. 73. 92. RER Charles de Gaulle-Étoile. 博物館 每日10:00至22:30. 1月1日、5月1日、7月14日、11月11日、12月25日. 團體請電洽01 44 61 21 65.

頂樓看台是瞭望巴黎的最佳地點之一，一邊朝向香榭大道，另一邊可遠眺拉德芳斯 (La Défense)。

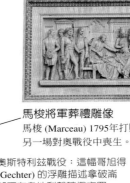

馬梭將軍葬禮雕像

馬梭 (Marceau) 1795年打敗奧軍，次年卻在另一場對奧戰役中喪生。

奧斯特利茲戰役：這幅哥旭得 (Gechter) 的浮雕描述拿破崙部下在奧地利擊碎撒次罕湖 (Satschan) 結冰的湖面，溺斃數萬敵軍。

帝國軍隊將領的名字都刻在小拱門內牆上。

博物館入口

★1792年志願軍出征

魯德 (François Rude) 的作品，刻畫市民出征捍衛國家。

戴高樂廣場

以拱門為中心，有12條大道由此放射延伸出去。其中有些以法國重要軍隊將領來命名，如馬梭大道 (ave Marceau) 及佛許大道 (ave Foch, 見32-33頁)。

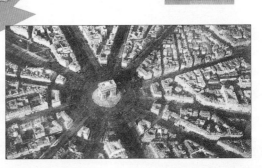

歌劇院區 *Quartier de l'Opéra*

本區處處是銀行家、股票經紀人、新聞業者、商店老闆、戲院觀眾及遊客。19世紀歐斯曼男爵「大道規劃」的宏偉景觀至今猶存;一家家百貨公司以及從最昂貴到最大眾化的商店使本區成為巴黎市民與遊客的逛街之處。

部分精品廊街設有鑄鐵玻璃天棚及拱廊櫥窗,是本區較古老的特色。設計師高提耶 (Jean-Paul Gaultier) 的精品店位於最時髦的薇薇安廊街 (Galerie Vivienne) 裡;但較具有老巴黎風韻的是全景巷 (Passage des Panoramas) 和朱法巷 (Passage Jouffroy)。在維朵巷 (Passage Verdeau) 中可找到老舊的相機及連環圖畫;王子巷 (Passage des Princes) 則是煙斗癖愛者的天堂。巴黎兩家最好的食品店也設在本區,即佛雄 (Fauchon) 與赫迪雅 (Hédiard);二者皆以展售令人垂涎的昂貴芥末、火腿、香料、麵條、醬料等各種食料馳名。這裡也是報業重鎮,但「世界報」(Le Monde) 已遷離。

本區還與電影及戲劇史有地緣關係;1895年盧米埃 (Lumière) 兄弟曾在此進行全球首次電影公映;而加尼葉歌劇院迄今仍是重要的表演場地。

J.Beraud的「歌劇院後台」
(Les Coulisses de l'Opéra,1889)

本區名勝

●歷史性建築及街道
瑪德蓮廣場 ❷
大道 ❸
證券宮 ❾
歌劇院大道 ⑫
●教堂
瑪德蓮教堂 ❶

●歌劇院
加尼葉歌劇院 ❹
●博物館及美術館
歌劇院博物館 ❺
格樂凡蠟像館 ❼

徽章骨董博物館 ❿
國家圖書館 ⑪
●商店
圖歐拍賣場 ❻
廊街 ❽

交通路線

地鐵3. 7. 8號到Opéra站下車;RER郊區快線A線在Auber站下. 公車42. 52路行經 Boulevard Madeleine, 21. 27. 29路行經Avenue de l'Opéra.

請同時參見

● 街道速查圖 5-6
● 住在巴黎 278-279頁
● 吃在巴黎 296-298頁

圖例

- ⬚ 街區導覽圖
- Ⓜ 地鐵站
- RER RER郊區快線車站
- P 停車場

0公尺 400
0碼 400

加尼葉歌劇院外的雕像街燈

街區導覽：歌劇院區

據說如果在歌劇院旁的和平咖啡屋坐得夠久，便可看到全世界的人打眼前走過。白天這兒多商界人士與遊客，法國三大銀行的總行皆設於此；至於購物，從歌劇院廣場旁的名店到迪亞吉列夫廣場 (Place Diaghilev) 附近的 Marks & Spencer 百貨等眾多商店滿足了各種品味與預算。晚間時電影院和歌劇院吸引了另一批人群；卡布辛大道上的咖啡廳則充滿生氣。

歌劇院上Gurnery 所塑的雕像

瑪德蓮廣場
北邊的佛雄 (Fauchon) 食品店櫥窗擺滿來自世界各地的佳餚美饌 **2**

圖例

－－－　建議路線

0公尺　　　　　　100
0碼　　　　　　　100

RUE TRONCHET
RUE VIGNON
RUE GODOT DE MAUROY
RUE CAUMARTIN
PL DE LA MADELEINE
BLVD DE LA MADELEINE
BLVD

Madeleine地鐵站

★ 瑪德蓮教堂
為紀念聖女抹大拉的瑪利亞而建，完工的形式與當初的模型不同，模型現藏於卡那瓦雷博物館 (見96-97頁) **1**

重要參觀點
★ 瑪德蓮教堂
★ 卡布辛大道
★ 加尼葉歌劇院

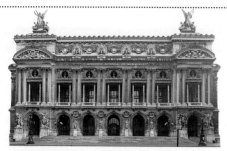

★ 加尼葉歌劇院
混合了從古典到巴洛克式的建築風格，自1875
年起即成為第二帝國富裕的象徵 ④

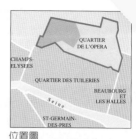

位置圖
請參見巴黎市中心圖12-13頁

Chaussée
d'Antin地鐵站

歌劇院博物館
常舉行著名藝術家作品
特展 ⑤

歌劇院廣場由歐斯
曼男爵所規畫，是
巴黎最繁忙的通
衢要道之一。

Opéra地鐵站

和平咖啡屋 (Le Café de la
Paix) 依然保持昔日作風及
加尼葉設計的19世紀裝潢
(見311頁)。

里酒吧 (Harry's Bar)
酒保美國人馬克隆
arry MacElhone) 為
。他於1913年買下此
，作家費茲傑羅和海
威曾是常客。

★ 卡布辛大道
攝影家Nadar曾在此設立工
作室。14號有塊牌子說明
1895年12月28日盧米埃兄弟
(Les frères Lumière) 曾在此
作世界首次電影公開放映，
地點就在大咖啡屋 (Grand
Café) 的印度廳 ③

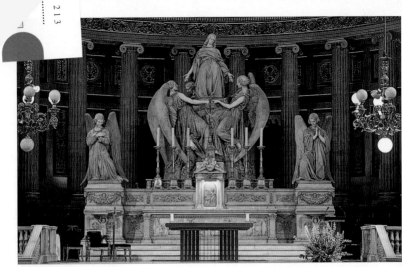

馬若切提 (Charles Marochetti) 的作品抹大拉的瑪利亞昇天像 (1837), 高置於瑪德蓮教堂祭台後方

瑪德蓮教堂 ❶
La Madeleine

Pl de la Madeleine 75008.
MAP 5 C5. 📞 01 44 51 69 00.
M Madeleine. ⬜ 週一至週六
7:15至17:15; 週日 7:30至13:30,
15:30至19:00. ✚ 次數頻繁.⬜
音樂會. 🎦 📷 ⬜ 見333-334頁.

這座獻予抹大拉的瑪利亞 (Marie Madeleine) 的教堂因地理位置及規模成為巴黎最知名的建築之一。它位於8條大道起點一端,與塞納河對岸的波旁宮 (法國國會所在) 相望。1764年即已落成,但直到1845年才成為教堂。

其間有人主張將它改成議會、銀行或拿破崙軍隊的勝利紀念堂。1806年伊也納 (Iéna) 戰役後,建築師維濃 (P-A. Vignon) 原本欲為拿破崙興建一座勝利紀念堂;目前的瑪德蓮教堂即是根據他的草圖:成排的科林新式列柱支撐著有雕刻的簷飾。銅門上浮雕由特里格提 (H. de Triqueti) 創作,以聖經

佛雄的錫罐

十誡為題材。內部綴滿大理石與鍍金雕飾,並擁有幾尊精美雕像,尤其是魯德 (F. Rude) 的「耶穌領洗像」。

瑪德蓮廣場 ❷
Place de la Madeleine

75008. MAP 5 C5. M
Madeleine. ⬜ 花市 週二
至週六 8:00至19:30.

與教堂建於同時的瑪德蓮廣場是老饕的天堂;有許多賣松露 (truffe)、香檳、魚子醬、手工製巧克力的高級食品

名店。位在26號的佛雄 (Fauchon) 堪稱是富翁的超級市場,陳列有2萬種以上的食品 (見322-323頁)。文豪普魯斯特曾在門牌9號的大宅度過童年;教堂東邊有一個小花市 (見326頁)。

以滑輪控制的舞台帷幕

加尼葉歌劇院

後台準備區

大道 ❸
Les Grands Boulevards

75002和75009. **MAP** 6 D5, 7 C5.
M Madeleine, Opéra, Richelieu-Drouot, Montmartre.

從瑪德蓮廣場到共和廣場 (Place de la République) 間共有8條大道:瑪德蓮、卡布辛 (Capucines)、義大利 (Italiens)、蒙馬特 (Montmartre)、波娃松涅 (Poissonière)、朋奴維 (Bonne Nouvelle)、聖德尼 (St-Denis) 與聖馬當 (St-Martin)。全數建於17世紀,當時荒廢的城垣搖身變成時髦的人行步道。「大道」一字出自中古荷蘭文 (bulwerc),原意為壁壘城牆;19世紀時甚至出現了「大道人士」(boulevardier) 一詞,專指出沒在大道上的身影。瑪德蓮教堂與歌劇院一帶咖啡館及名品店星羅棋布,仍可一窺昔日風采;其他大道

則多霓虹燈,歐斯曼大道 (blvd Haussmann) 上的百貨公司至今仍然吸引大量人潮。

義大利大道

加尼葉歌劇院 ❹
Opéra de Garnier

Place de l'Opéra 75009. **MAP** 6 E4.
C 01 40 01 22 63. **M** Opéra.
◯ 每日 11:00至18:30. **●** 國定假日. **◐/⌘** 見334-336頁.

這棟常被比喻成巨大結婚蛋糕的華麗建築是加尼葉為拿破崙三世所設計的。它有數不盡的柱子、壁飾和雕刻,以石材、大理石、青銅等建材混合了從古典到巴洛克的風格,造就出獨

特的外觀。1862年動工,普魯士戰爭與1871年動亂時曾停工,一直到1875年才落成揭幕。1858年,奧西尼 (Orsini) 曾企圖在歌劇院外暗殺皇帝,於是加尼葉特地加蓋一座亭閣,沿東側弧形坡道而上;皇帝下了馬車後可直抵皇家包廂。

歌劇院的結構呼應了各部分功能:平頂大廳後端的圓形屋頂正是觀眾席上方,後方山牆則標示舞台所在。劇院底下則有個小水池,勒胡 (Gaston Leroux) 由此獲得靈感而安排「歌劇魅影」(Fantôme de l'Opéra) 中的幽靈以小池作為藏身處。到歌劇院別忘了欣賞白色大理石配紅綠大理石欄干的樓梯,還有大廳滿飾鑲嵌的圓頂天花板。5層觀眾席交織著紅絨毯、石膏天使像和金葉雕飾,正與1964年夏卡爾所繪的天棚形成對比。現今大部分的歌劇都在巴士底歌劇院 (見98頁) 演出,但整修後芭蕾舞劇仍在此表演。

米勒(Millet)之作

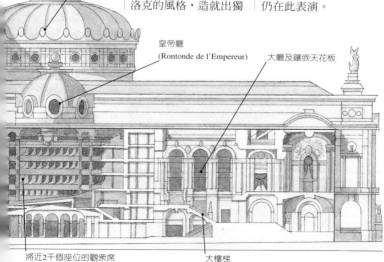

銅綠圓頂

皇帝廳
(Rontonde de l'Empereur)

大廳及鑲嵌天花板

將近2千個座位的觀眾席

大樓梯

格樂凡蠟像館外的招牌

歌劇院博物館 ❺
Musée de l'Opéra

8 Rue Scribe 75009. MAP 6 D4.
01 47 42 07 02. M Opéra.
○ 每日 10:00至17:30. ● 國定假日. 🖊 🖺

小巧迷人的博物館入口原是專供皇帝出入劇院之用。如今館內以樂譜、手稿、相片、藝術家的紀念物,如俄籍舞蹈家尼金斯基 (Waslaw Nijinsky) 的舞鞋和算命牌等大量藏品來展示歌劇史。

其他藏品包括舞台設計模型及重要作曲家的胸像,並設有圖書館,藏有戲劇、舞蹈、音樂方面的書籍手稿。

圖歐拍賣場 ❻
Drouot/Hôtel des Ventes

9 Rue Drouot 75009. MAP 6 F4.
01 48 00 20 00. M Richelieu Drouot. ○ 週一至週六 11:00至18:00. ❌ 🖊 🖺 □ 見325-325頁.

這是法國主要的拍賣機構,得名自拿破崙的副官圖歐伯爵。1858年此地設立拍賣會;1860年拿破崙三世曾造訪而買了陶壺。1970年代改建為今貌並稱「新圖歐」。

這裡雖不比佳士得 (Christie's) 及蘇富比 (Sotheby's) 知名,拍賣品仍很精彩,不乏稀罕文物;並帶動了附近骨董店及集郵社的交易。

格樂凡蠟像館 ❼
Musée Grévin

10 Blvd Montmartre 75009. MAP 6 F4. 01 47 70 85 05. M Rue Montmartre. ○ 每日13:00至19:00; 學校假期期間 10:00至19:00 (最後入場時間 18:00分). 🖊 🖺

本館成立於1882年,堪稱為巴黎的地標之一,可與倫敦的塔索夫人 (Madame Tussauds) 蠟像館媲美。

此館重現生動的歷史場景,如凡爾賽宮內的路易十四及被逮捕的路易十六,也有哈哈鏡、

奇幻室 (Cabinet Fantastique)——魔術師在現場的表演與展出場景融合為一。此外還有藝術界、運動界、政治界知名人物的蠟像。

廊街 ❽
Les Galeries

75002. MAP 6 F5. M Bourse.

薇薇安廊街

19世紀初的蒙馬特大道 (blvd Montmarte) 與聖馬克街 (rue St-Marc,是全景巷Passage des Panoramas的延伸) 間的廊街 (galeries或passages是巴黎的逛街區;其他廊街則在9月4日街 (rue du Quatre Septembre) 與小田街 (rue des Petits Champs) 間。當初這些廊街在商店、工作室與公寓之間提供便捷的通道;後來逐漸荒廢,直到1970年代才有了戲劇性的轉變。

現在這裡成為各種精品小店的集中區,出售設計獨特的首飾、稀有書籍等;上方並有挑高的玻璃鑄鐵拱頂。經翻新後的薇薇安廊街 (Galerie Vivienne,連接薇薇安街及小田街) 是其中最美者之一,有鑲嵌地板及別致的茶館。

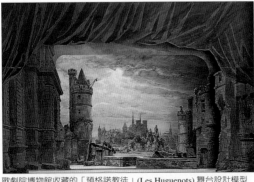

歌劇院博物館收藏的「預格諾教徒」(Les Huguenots) 舞台設計模型

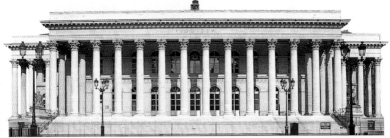

證券宮正面新古典式廊柱

證券宮 ❾
Palais de la Bourse

(Bourse des Valeurs) 4 Place de la Bourse 75002. 🅼 6 F5. ☎ 01 40 41 62 20 (團體). Ⓜ Bourse. ⬤ 週一至週五13:30至15:45. 🚫 🚫 ▣ 須由嚮導帶領. ☐ 影片欣賞.

　　這棟新古典式的商業殿堂由拿破崙委託建造，1826至1987年間法國證券交易所設立於此。現今此地僅進行期貨交易與期貨選擇權交易，電腦化也使得昔日熱鬧的景況大為減縮。

敕章骨董博物館收藏的聖禮拜堂浮雕

敕章骨董博物館 ❿
Musée du Cabinet des Médailles et des Antiques

Bibliothèque Nationale, 58 Rue de Richelieu 75002. 🅼 6 F5. ☎ 01 47 03 83 32. Ⓜ Bourse. ⬤ 週一至週五 13:00至17:00, 週日 18:00. ⬤ 國定假日. 🚫 🚫 ▣

　　這批珍貴的銀幣、徽章、首飾、古典寶物屬於國家圖書館的收藏；

展品包括貝吐維爾 (Berthouville) 收藏1世紀的高盧羅馬銀器及聖禮拜堂的大浮雕玉石 (grand camée)。

國家圖書館 ⓫
Bibliothèque Nationale

58 Rue de Richelieu 75002. 🅼 6 F5. ☎ 01 47 03 81 26. Ⓜ Bourse. ⬤ 不對外開放.

　　國家圖書館原僅收藏中古時期君王手稿；1537年立法規定所有出版書籍都須存留一份在此備查。而這棟複合建築為17世紀的馬薩漢樞機主教 (Cardinal Mazarin) 所創立，迄今藏有數百萬冊書籍。

國家圖書館

　　在法國國家圖書館 (見246頁) 落成啟用後，雖然原藏於本館的書籍、期刊及唯讀光碟 (CD-Rom) 已移往彼處，但此地仍保留許多資料，如雨果及普魯斯特的手稿、兩本谷騰堡 (Gutenberg) 活版印刷聖經等。

　　除此之外，本館並擁有世界最豐富的版畫及攝影作品，並有地圖、劇本、樂譜等部門。可惜19世紀的閱覽室並不對一般大眾開放。

歌劇院大道 ⓬
Avenue de l'Opéra

75001及75002. 🅼 6 E5. Ⓜ Opéra, Pyramides.

　　歐斯曼男爵 (見32-33頁) 1860至1870年代間整頓巴黎、使之現代化；他夷平了許多中世紀建築，以開闢大道。1876年完工的歌劇院大道連貫了羅浮宮和加尼葉歌劇院，兩旁整齊的五層樓房與附近街道上17、18世紀房屋形成強烈對比。每年龔古爾 (Goncourt) 文學獎頒獎典禮都在附近蓋雍 (Gaillon) 廣場的Drouant餐廳舉行。現今此處多旅遊業及免稅品店家；27號的國立造型藝術中心 (Centre National d'Arts Plastiques) 有Fabio Rietti特意設計的入口。

歌劇院大道

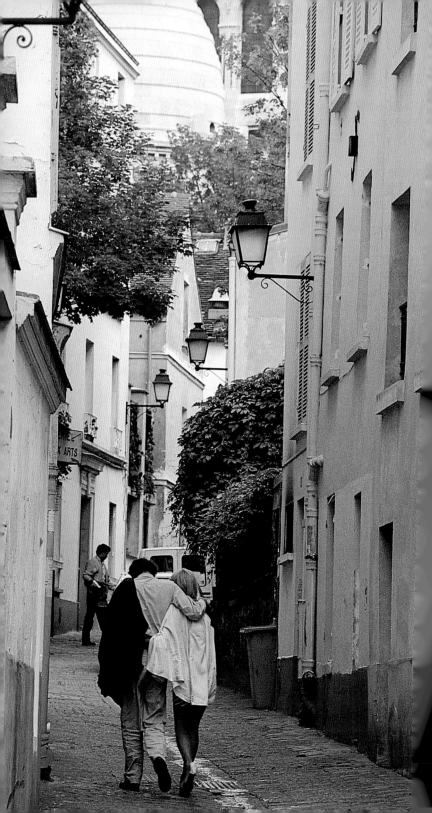

蒙馬特區 *Montmartre*

蒙馬特與藝術的關係密不可分。19世紀末時，它是藝術家、詩人及其信徒群集的地方；於是匯聚了妓院、酒店、諷世鬧劇及其他眾生相的蒙馬特在較嚴肅的市民眼中成為墮落的地區。許多藝術家、文人早已離開此地，熱鬧的夜生活也失去了往昔魅力；但是蒙馬特山區 (La Butte) 仍然保有迷人的地景，鄉村氣息依舊。成群好奇的遊客上山聚在速寫肖像畫匠及紀念品商家密集的地帶，如屬舊日農村方庭形式的帖特廣場 (Place du Tertre)；這裡還有彎曲的街道、小巧可愛的廣場、小陽台及長長的階梯；山上著名的葡萄園在初秋的夢幻氣息中收成少許葡萄。幾個視野極佳的地點可自在地鳥瞰巴黎市景，尤以雄偉的聖心堂 (Sacré Coeur) 為最。這裡一向有許多娛樂活動；而這項傳統反映在以皮雅芙 (Édith Piaf) 自許的餐廳駐唱歌者身上。

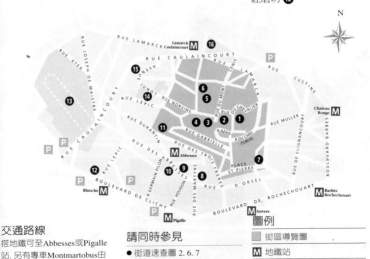

蒙馬特的街頭劇

本區名勝

● 歷史性建築及街道
灌衣船 ⑪
煎餅磨坊 ⑭
朱諾大道 ⑮

● 教堂
聖心堂 224-225頁 ①
蒙馬特聖皮耶教堂 ②

殉教者禮拜堂 ⑧
傳福音者聖約翰教堂 ⑩

● 博物館及美術館
達利蒙馬特空間 ④
蒙馬特博物館 ⑤
馬克斯·傅尼素人美術館 ⑦

猶太藝術博物館 ⑯

● 廣場
帖特廣場 ③
阿貝斯廣場 ⑨

● 墓園
蒙馬特墓園 ⑬

● 劇院及夜總會
狡兔之家 ⑥
紅磨坊 ⑫

交通路線

搭地鐵可至 Abbesses 或 Pigalle 站. 另有專車 Montmartobus 由 Pigalle 開出。公車80路經蒙馬特墓園; 85號公車沿 Clignancourt 街而行.

請同時參見

● 街道速查表 2. 6. 7
● 蒙馬特徒步行程 266-267頁
● 住在巴黎 278-279頁
● 吃在巴黎 296-298頁

圖例

▨	街區導覽圖
M	地鐵站
P	停車場

0公尺 400
0碼 400

窄的 St-Rustique 路蜿蜒直上聖心堂所在的山丘

街區導覽：蒙馬特區

陡峭的蒙馬特山丘兩百年來一直與藝術家息息相關。19世紀初畫家傑利柯和柯洛來到此地；20世紀初尤特里羅的畫作則使這裡的街景永世不朽。現在，街頭畫家帶動了旅遊業，遊客絡繹不絕，幽景勝地也仍保有戰前的巴黎氣氛。此地原名意為殉教者山崗 (mons martyrium)，紀念西元250年當地的殉教者。

蒙馬特的街頭畫家

蒙馬特葡萄園是巴黎僅存的葡萄園，每年10月第一個週末慶祝葡萄收成開始。

Lamarck Caulaincourt 地鐵站

★ 狡兔之家
1910年以來，文人常聚在這個鄉野風格的酒館 ❻

凱薩琳媽媽之家 (A La Mère Catherine) 是1814年俄國哥薩克人最喜愛的餐廳之一。他們會拍桌喊Bistro!(俄文的「快」)，故今天的酒館叫作bistro。

達利蒙馬特空間
此處的展覽意在向詭異的藝術家達利致敬，有些展品是首次在法國公開 ❹

★ 帖特廣場
蒙馬特的觀光重點，擠滿肖像畫家；廣場3號是為紀念當地的孩童們而建，他們因當年普柏特 (Poulbot) 的素描而廣受世人喜愛 ❸

重要參觀點
★ 聖心堂
★ 帖特廣場
★ 蒙馬特博物館
★ 狡兔之家

圖例
— — — 建議路線

0 公尺　　100
0 碼　　　100

★ **蒙馬特博物館**
　　展示曾居住本區藝術家的
作品。這幅女子像 (1918) 出
　自義大利畫家兼雕塑家
　　莫迪里亞尼之手 **5**

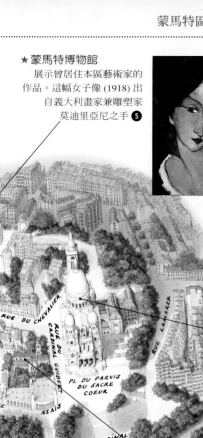

位置圖
請參見巴黎市中心圖12-13頁

★ **聖心堂**
這座羅馬拜占庭式建
築起建於1870年
代，至1914年才
竣工。擁有眾多寶
物，例如貝內
(Eugène Benet) 所雕
的耶穌像 (1911) **1**

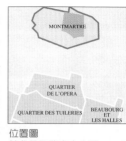

蒙馬特聖皮耶教堂
為革命時期的理性殿堂
(Temple de la Raison) **2**

馬克斯・傅尼尼素人美術館
有580件素人藝術作品。這幅「巴
黎歌劇院」(1986) 是彌林科夫
(Milinkov) 的油畫 **7**

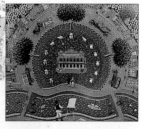

纜車 (funiculaire) 的候車
站於Foyatier街口，直上
聖心堂，地鐵車票可通用。

魏里特廣場 (Square
Willette) 位於聖心堂
前庭坡下，沿路盡是
草地、樹叢、灌木、
花圃相間的平台。

往Anvers地鐵站

蒙馬特街頭畫作

聖心堂 ❶
Sacré Coeur

見224-225頁。

蒙馬特聖皮耶教堂 ❷
St-Pierre de Montmartre

2 Rue de Mont-Cenis 75018. MAP 6
F1. ☎ 01 46 06 57 63. Ⓜ
Abbesses. ◯每日8:30至19:00.
✝️頻繁. 📷♿☐ 音樂會.

這裡鄰近聖心堂，是
巴黎最古老的教堂之
一。原是本篤會
(Bénédictine) 修院殘存
的一部分，由路易六世
及王后薩瓦的阿德萊德
(Adélaïde de Savoie) 於
1133年所興建。王后亦
是首任修院院長，身後
葬在這裡。內部有4根大
理石柱可能取自該地原
有的羅馬神廟；拱頂詩
班席建於12世紀，15世
紀曾改建中殿，
西側則完成於18
世紀。革命期
間，修院院長被
送上斷頭台，教
堂也因之荒廢，
直到1908年才重
建。二次大戰時
窗戶被砲彈炸
毀，後改裝哥德
式彩色玻璃。教
堂後方有個小
墓園，只在11月1日對外
開放。

帖特廣場 ❸
Place du Tertre

75018. MAP 6 F1. Ⓜ Abbesses.

帖特即小山崗或土丘
之意。此地海拔130公
尺，是巴黎的最高點；
它原是修院絞刑臺所
在，19世紀時卻與到此
開展的畫家結緣。

廣場四邊都是多彩多
姿的餐廳；凱薩琳媽媽
之家 (À La Mère
Catherine) 始於1793年。
21號原是創於1920年、
紀念此區波西米亞精神
的自由公社 (commune
libre)，現在則是舊蒙馬
特資訊中心。

西班牙畫家達利

達利蒙馬特空間 ❹
*Espace Montmartre
Salvador Dali*

11 Rue Poulbot 75018.
MAP 6 F1. ☎ 01 42 64
40 10. Ⓜ Abbesses.
◯每日 10:00至
18:00. 📷☐ 團體.

藝術家達利有
330件作品在蒙
馬特的中心地區
永久展出。寬敞
黑暗的展示空間
反映出這位20世
紀天才的戲劇
化性格，燈光閃爍有如
他的超現實作品，同時

聖皮耶教堂的門

還配上達利本人的聲
音。此展覽場地並附設
畫廊和書店。

蒙馬特博物館 ❺
Musée de Montmartre

12 Rue Cortot 75018. MAP 2 F5.
☎ 01 46 06 61 11. Ⓜ Lamarck-
Caulaincourt. ◯週二至週日
11:00至18:00 (最後入場時間
17:30). 📷⊘☐ ☐

這棟美麗屋舍原屬於
17世紀時的演員Roze de
Rosimond (又名Claude
de la Rose)；他是莫里哀
劇團成員之一，和老師
莫里哀一樣死於莫里哀
「沒病找病」(Malade
Imaginaire) 一劇的舞台
上。

1875年起這棟蒙馬特
最精美的白樓提供居住
與工作空間予許多畫
家，包括尤特里羅
(Maurice Utrillo) 與其母
瓦拉頓 (Suzanne
Valadon)，後者原是特技
演員兼模特兒，後來成
了天份出眾的畫家。

博物館藉著布景、文
獻、圖畫和相片敘述從
修院時代至今的蒙馬特
史，其中有關波希米亞
式生活的記載特別豐
富，還重現了尤特里羅
最喜愛的飲水槽咖啡店
(Café de l'Abreuvoir)。

重建過的飲水槽咖啡店

狡兔之家外觀看似粗陋純樸, 卻是巴黎最著名的夜生活據點之一

狡兔之家 ❻
Au Lapin Agile

26 Rue des Saules 75018. **MAP** 2 F5.
[01 46 06 85 87. **M** Lamarck-
Caulaincourt. ◯ 週二至週日
21:00至凌晨2:00。◻ 見330-331
頁。

　　原名「殺手酒店」
(Cabaret des Assassins),
現名「狡兔」得自吉爾
(André Gill) 畫的招牌:
一隻兔子正從桶子逃
出。Le Lapin à Gill (吉
爾畫的兔子) 取其諧音而
成今名;20世紀初這裡
深受知識份子及藝術家
喜愛。
　　1911年小說家Roland
Dorgelès因痛恨畢卡索及
其他「濯衣船」藝術村
畫家的現代藝術,遂對
酒館常客之一 —— 藝評
家、詩人及立體主義代
言人阿波里內爾
(Guillaume Apollinaire)
開了個玩笑:他把畫筆
綁在酒館主人養的驢子
之巴上讓牠亂刷,再將結
果以「亞得里亞海日
落」(Coucher de soleil
l'Adriatique) 為題參加
獨立沙龍。

　　1903年這裡被酒館業
者布呂揚 (Aristide
Bruant, 曾出現在羅特列
克所繪的系列海報中)
買下。酒館現仍保持往
日的氣氛。

馬克斯・傅尼
素人美術館 ❼
Musée d'Art Naïf
Max Fourny

Halle St-Pierre, 2 Rue Ronsard
75018. **MAP** 7 A1. [01 42 58 72
89. **M** Anvers. ◯ 每日 10:00至
18:00 (最後入場時間 17:30)。

　　素人藝術的特徵通常
是簡單的題材、明亮平
塗的色彩,不遵守透視
原則。馬克斯・傅尼由
於從事出版工作,接觸

F. Tremblot的「城牆」(1944)

許多素人畫家。這間坐
落在聖皮耶商場的博物
館收藏了來自30多個國
家的作品,有不少罕見
的畫作。聖皮耶商場還
有一個專為孩童設計的
草本植物博物館 (Musée
en Herbe),以展覽和活
動介紹生態保護。建築
本身是19世紀的鋼鐵玻
璃結構,原是聖皮耶織
品市場的一部分。

殉教者禮拜堂 ❽
Chapelle du Martyre

9 Rue Yvonne-Le-Tac 75018. **MAP** 6
F1. **M** Pigalle. ◯ 週五至週三
10:00至12:00, 15:00至17:00.

　　這間19世紀的禮拜堂
位於一座中世紀修院的
禮拜堂址上,據說原用
以標示巴黎首位主教聖
德尼 (St Denis) 於西元
250年被羅馬人斬首殉教
的地點。1534年,耶穌
會 (Compagnie de Jésus)
創始人羅耀拉 (Ignatius
de Loyola) 和6位教友曾
在地穴內宣誓,為了拯
救天主教會與面對清教
改革的攻伐,而訂立耶
穌會誓盟。

聖心堂 ❶

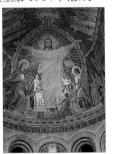

東南側的玫瑰窗
(1960)

1870年普法戰爭爆發之際，兩位天主教商人樂堅提 (Alexandre Legentil) 和佛勒西 (Rohault de Fleury) 發願：如果法國能從普軍的殺伐中脫險，將蓋一座教堂獻給耶穌聖心。巴黎後來終於光復，兩人爲了還願，由巴黎大主教基伯 (Guibert) 主持計劃，根據阿巴迪 (Paul Abadie) 的設計於1875年開工興建，即爲日後的聖心堂。設計的靈感來自Périgueux地區羅馬拜占庭式St Front教堂。教堂於1914年落成，又因德軍入侵使得獻禮延至1919年勝利後才舉行。

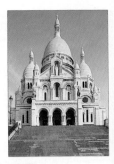

正面
觀賞圓頂和塔樓的最佳角度，是從下方花園向上看。

鐘塔 (1895年建) 高83公尺，鐘本身重18.5噸，是全世界最重的鐘之一，鐘錘則重850公斤

★ **巨幅鑲嵌基督像**
聖壇頂上的巨大拜占庭式鑲嵌基督像 (1912-1922)，是梅森 (Luc Olivier Merson) 的作品。

抱著聖嬰的聖母瑪麗亞
La Vierge a l'Enfant
布魯內 (P.Brunet) 所雕銀像之一 (1896)，屬文藝復興風格。

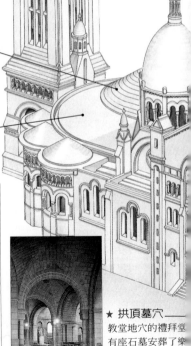

圍攻巴黎
1870年，普魯士軍隊入侵法國，德國宰相俾斯麥 (Otto von Bismarck) 下令包圍巴黎；長達4個月的圍城期間市民因極度饑餓而吃光了城內所有的動物。

★ **拱頂墓穴**
教堂地穴的禮拜堂有座石墓安葬了樂提的心。

重要參觀點

★ 巨幅鑲嵌
　耶穌像

★ 銅鑄大門

★ 卵型圓頂

★ 拱頂墓穴

遊客須知

35 Rue de Chevalier 75018.
MAP 6 F1. ☎ 01 53 41 89 00.
M Abbesses (再乘登高車),
Anvers, Barbès-Rochechouart,
Château-Rouge, Lamarck-
Caulaincourt. ▥ 30. 54. 80.
85. P Blvd de Clichy, Rue
Custine. ◯ 禮拜堂 每日 6:30
至23:00; 圓頂與地下墓室 每
日 9:00至19:00 (冬季至
18:00). 參觀圓頂與地下
墓室. ✝ 週一至週五 10:30,
12:15, 18:30, 22:15; 週六
10:30, 12:15, 18:00, 22:15; 週
日9:30, 11:00, 18:00, 22:15.
非全面可行.
□ 地下墓室有影片欣賞.

卵型圓頂
這是巴黎第二高點，
僅次於艾菲爾鐵塔。

螺旋梯

支撐圓頂的內部結
構是由石材
所建。

從彩色玻璃
窗廊可以
綜覽內部
景觀。

耶穌像
教堂最重要的雕像，
象徵性地置於兩座聖
徒銅像之上。

騎馬像
這尊聖女貞德像是勒費伯夫
(H Lefèbvre) 的成對作品之
一，另一尊為聖路易像。

★ **銅鑄大門**
門廊入口的浮雕描述耶
穌生平事蹟，圖為
「最後的晚餐」。

主要入口

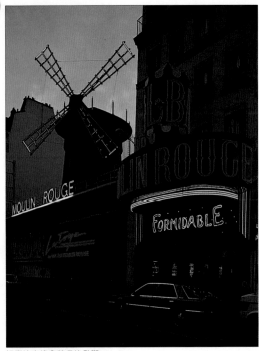

紅磨坊夜總會著名的外觀

阿貝斯廣場 ⑨
Place des Abbesses

75018. MAP 6 F1. Ⓜ Abbesses.

　　這是巴黎優美的廣場之一，包夾在聲名狼藉、滿是脫衣舞廳的皮加勒廣場 (Place Pigalle) 與遊客如織的帖特廣場 (Place du Tertre) 間。阿貝斯地鐵站少見的綠色鐵鑄拱架與琥珀色路燈為建築師吉瑪 (Hector

阿貝斯地鐵站的新藝術風格入口

Guimard) 所設計，是少數仍存的新藝術 (Art Nouveau) 風格車站原作。

傳福音者聖約翰教堂 ⑩
St Jean l'Évangéliste

19 Rue des Abbesses 75018.
MAP 6 F1. 【 01 46 06 43 96.
Ⓜ Abbesses. ◯ 週一至週六 9:00 至中午；15:00至19:00. 週日 14:00至19:00. 🔊 頻繁. 📷
🎵 每個月的第2,4個週日.

　　這座教堂因其外表又被稱為「紅磚聖約翰」，為 Anatole de Baudot 所設計，完成於 1904年。這座首以鋼筋混凝土建造的教堂內部屬新藝術風格，交錯的拱架則屬伊斯蘭建築型式。

傳福音者聖約翰教堂正面細部

濯衣船 ⑪
Bateau-Lavoir

13 Pl Émile-Goudeau 75018. MAP 6 F1. Ⓜ Abbesses. ● 不對外開放.

　　這裡原是鋼琴工廠，外形有如航行塞納河上的洗衣船而得名。1890 至1920年間許多有才氣的藝術家、詩人在此過著捉襟見肘的生活，包括畢卡索、莫迪里亞尼 (Modigliani)、范‧唐元 (Van Dongen)、羅蘭珊 (Marie Laurencin)、葛利斯 (Juan Gris)等，畢卡索並在此完成開立體主義先河的作品「亞維農姑娘」(Les Demoiselles d'Avignon, 1907)。

　　1970年大火燒毀原有建築，旋又經重建，以提供工作室給藝術家使用。

紅磨坊 ⑫
Moulin Rouge

82 Blvd de Clichy 75018. MAP 6 E1
【 01 46 06 00 19. Ⓜ Blanche.
◯ 每日 20:00至凌晨2:00. 🎵 □
見339頁.

　　這棟建物興建於1885 年，1900年改為舞廳，當時的建物留存至今的部分只有紅風車。康康舞崛起於蒙帕那斯的大茅屋街 (rue Grande-Chaumière) 上的舞廳，但人們總是把它與紅磨坊聯想在一起；羅特列克的海報更使康康舞成為不朽。

　　現在此地仍上演當年名舞女如Jeanne Avril及 Valentin le Désossé等人的踢腿舞碼；配上電腦控制的燈光、穿插雜術表演，在拉斯維加斯式的場地中演出。

尼金斯基葬在蒙馬特墓園

蒙馬特墓園 ⑬
Cimetière de Montmartre

20 Ave Rachel 75018. MAP 2 D5.
01 43 87 64 24. M Place de
Clichy. 週一至週六 8:00至
17:30. 週日 9:00至17:30.

自19世紀初以來，這兒一直是藝術界知名人士的安息處；如作曲家白遼士與奧芬巴哈 (曾作著名的康康舞曲調)、德國詩人海涅、俄國舞者尼金斯基和電影導演楚浮等等。另有一處聖凡松墓園 (Le Cimetière Saint-Vincent) 位於侯隆‧多傑勒廣場 (Square Roland Dorgelès) 附近，畫家尤特里羅葬在那兒。

煎餅磨坊 ⑭
Moulin de la Galette

於Rue Tholoze和Rue Lepic的交叉口, 75018. MAP 2 E5.
Lamarck-Caulaincourt. 不對外開放.

曾經有30多座風車點綴著蒙馬特當年的天空，這些磨坊專門用來磨麥和榨葡萄汁。現今只剩2座：樂比克街 (Rue Lepic) 的一端有哈德磨坊 (Moulin du Radet)，及重建的煎餅磨坊。後者建於1622年，又名「細篩」

(Blute-fin)；其中一名磨坊坊主德布瑞 (Debray) 據說在1814年巴黎陷圍時，因曾試圖驅趕入侵的哥薩克兵而被釘在風車翼上。19世紀末，磨坊成了舞廳，也提供了雷諾瓦和梵谷等畫家靈感。陡峭的樂比克街是繁忙的購物區，有一個市場 (見327頁)，印象派畫家基佑滿 (Armand Guillaumin) 曾住在54號1樓，梵谷住3樓。

煎餅磨坊

朱諾大道 ⑮
Avenue Junot

75018. MAP 2 E5. M Lamarck-Caulaincourt.

這條寬敞平靜的街道關於1910年，沿路有許多畫家的工作室及住宅；比如13號的鑲嵌畫是由其前房客普柏特 (Francisque Poulbot) 所設計，他以街童素描聞名，據說還自創一種酒吧撞球遊戲。15號查哈之家 (Maison Tristan Tzara) 則以前任房客達達派的羅馬尼亞詩人爲名，建築由奧地利建築師魯斯 (Adolf Loos) 設計，風格詭異，與詩人性格相稱。由朱諾大道側走上霧巷 (Allée des Brouillards) 階梯，可望見18世紀的建築狂想、也曾是19世紀時法國象徵主義詩人得涅瓦 (Gérard de Nerval) 的家──霧堡 (Château des Brouillards)；詩人於1855年自殺。

猶太藝術博物館 ⑯
Musée de l'Art Juif

42 Rue des Saules 75018. MAP 2 F5.
01 42 57 84 15. M Lamarck-Caulaincourt. 80. 64. 週四至週日 15:00至18:00.

此館旨在宣揚古代及現代、宗教與世俗的猶太藝術，藏品包括夏卡爾的版畫及聖經插畫、一批巴黎畫派的素描及一些當代作品。有間展覽室展出堡壘式猶太教禮拜堂的模型及古耶路撒冷的模型。博物館成立於1948年，設於一猶太中心的3樓，另有一文化中心及禱告室。

猶太藝術博物館所藏，皮亞斯基 (O. Piaski) 設計的猶太禮拜堂模型

巴黎近郊

巴黎市外的許多大型宅邸原是貴族和革命後布爾喬亞階級的鄉下別墅,現今多半成為博物館。其中最好的一座城堡無疑是凡爾賽宮,不過倘若偏好現代主義,也有柯比意 (Le Corbusier) 設計的建築可觀賞。主題性遊樂園有老少咸宜的巴黎迪士尼樂園 (Paris Disneyland) 及頗富啟發性的維雷特園區 (Parc de la Villette),提供了遠離都市塵囂的遊樂好去處。

本區名勝

圖例
■ 主要觀光區
━ 主要道路

0 公里　　　　5
0 英哩　　　　3

N

大巴黎地區

巴黎近郊

城北

聖亞力山大‧涅夫斯基教堂

聖亞力山大‧涅夫斯基教堂 ❶
Cathédral St-Alexandre-Nevski

12 Rue Daru 75008. MAP 4 F3.
【 01 42 27 37 34. M Courcelle.
◯ 週二及週五 15:00至17:00.
✝ 週六 18:00, 週日10:15. ⊘ ✔

這座壯觀的俄國東正教教堂有5個金銅色圓頂,是巴黎眾多俄國僑民的象徵。教堂由聖彼得堡美術學院的成員所設計、沙皇亞力山大二世及地方上的俄人團體補助經費,於1861年完工。內部有一道聖像牆將教堂分成兩部分,希臘十字 (正十字) 形的平面格局和豐富的鑲嵌畫與壁畫皆屬於新拜占庭風格;而外觀與飾金圓頂則為俄國東正教樣式。1917年布爾什維克革命之後,數千俄國人湧至巴黎尋求庇護。教堂所在的達魯街 (Rue Daru) 附近成了俄國區。

蒙梭公園 ❷
Parc Monceau

Blvd de Courcelles 75017.
MAP 5 A3. 【 01 47 27 08 64.
M Monceau. ◯ 每日 7:00至21:00 (10月至3月至20:00). ☐ 見258-259頁.

1778年時夏特公爵 (Duc de Chartres,即後來的歐雷翁公爵) 委任畫家、作家兼業餘景觀設計家卡蒙代爾 (Louis Carmontelle) 造一座花園。卡蒙代爾亦是布景設計家,他創造了一個夢幻花園,異國情調的景致中充滿當時流行的英式和德式建築奇想。1783年蘇格蘭園丁布來依克 (Thomas Blaikie) 闢了一區英國花園。1797年10月22日,加寧罕 (André-Jacques Garnerin) 在此創下第一次降落傘降落的記錄。

此地幾經轉手,1852年成為國家財產;一半拍賣作土地開發,剩餘9公頃開放為公園,由設計布隆森林與凡仙森林的阿爾封 (Adolphe Alphand) 加以整修擴建。這裡雖仍為巴黎最別致的公園之一,但往昔特色多已不在;只留存一個環著科林新列柱羅馬式naumachie池,本為海戰演習之用,後為裝飾形式;還有座文藝復興式拱廊、金字塔、小河、夏特亭 (Pavillon de Chartres) 及原為收費站的圓型建築。

尼辛德卡蒙多博物館

尼辛-德-卡蒙多博物館
Musée Nissim de Camondo ❸

63 Rue de Monceau 75008.
MAP 5 A3. 【 01 53 89 06 40.
M Monceau, Villiers. ◯ 週三至週日 10:00至17:00 (最後入場時間 16:30). ● 國定假日. ✎ ☐ 藝術書籍中心 【 01 45 63 37 39.
◻ ✔

深具影響力的猶太金融家卡蒙多伯爵 (Moïse de Camondo) 1914年建了這棟以凡爾賽小堤亞儂宮 (見248-249頁) 為本的華廈,以收藏一批18世紀家具、繪畫及其他珍寶 (如Savonnerie地毯、Beauvais掛毯、Buffon餐具——繪有鳥類的Sèvres瓷器) 等。本館曾經悉心整修而恢復路易十五、十六時代的貴族宅邸風貌。卡蒙多1935年將這棟華廈捐給國家,以紀念他死於第一次大戰的愛子尼辛。

蒙梭公園naumachie柱廊池

歇努斯基博物館 ❹
Musée Cernuschi

7 Ave Vélasquez 75008. **MAP** 5 A3.
📞 01 45 63 50 75. **M** Villiers,
Monceau. 🕐 週二至日 10:00至
17:40. ⬤ 國定假日. 🅿 📷 🚫
🎫 限團體，須預約.

在這棟蒙梭公園附近
的華廈中所收藏的東亞
藝術品為政治家兼銀行
家歇努斯基 (Enrico
Cernuschi, 1821-1896) 的
私人藏品。展品包括5世
紀雲崗菩薩坐像、西元
前12世紀的雌虎紋青銅
器、8世紀唐代絹卷「馬
夫圖」，據傳出自當時宮
廷繪馬名師韓幹之筆。

歇努斯基博物館收藏的佛像

古斯塔夫・牟侯美術館
Musée Gustave Moreau ❺

4 Rue de la Rochefoucauld
75009. **MAP** 6 E3. 📞 01 48 74 38
50. **M** Trinité. 🕐 週一及週三
11:00至17:15；週四至週日 10:00
至12:45, 14:00至17:15. ⬤ 1月1
日, 5月1日, 12月25日. 🅿 📷 📖

象徵主義畫家牟侯
1826-1898) 以生動的想
象力描述聖經和神話奇
景，留給國家一批龐大
的畫作。他家裡有超過1
千幅的油畫和水彩及約7
千件的素描。在此可以
見賞到牟侯最出色且最
有名的作品「邱彼特與
榭梅莉」(Jupiter et
Sémélé)。

牟侯的「巡行天使」(L'Ange
voyageur)

聖端跳蚤市場 ❻
Marché aux Puces de St-Ouen

Rue des Rosiers, St-Quen 75018.
MAP 2 F2. **M** Porte-de-
Clignancourt. 🕐 週六至週一
7:00至18:00. 🕐 見327頁.

這座巴黎最老最大的
跳蚤市場佔地6公頃。19
世紀時舊衣商與流浪漢
常在城垣外兜售貨品；
1920年代發展成一市
場，有時可廉價買到名
作。現今分成數區，尤
以第二帝國時代 (1852-
1870) 的家具與裝飾品
知名，但是現已難找到
廉價貨。每逢週末有近
15萬觀光客、掮客、尋
找便宜貨的人穿梭在2千
多個露天或室內的攤位
間，此外還有各式流動
攤販在附近街道活動。
Vernaison市場內的Chez
Louisette 咖啡廳有不錯
的家常菜及懷舊香頌。

聖德尼長方形教堂 ❼
Basilique St-Denis

2 Rue de Strasbourg, 93200, Saint-
Denis. 📞 01 48 09 83 54. **M** St-
Denis-Basilique. **RER** Saint-Denis.
🕐 4月至9月 每日 10:00至19:00；
10月至3月 週一至週六 10:00至
17:00, 週日 中午至17:00. 🚻 週
日 10:00. 🅿 📷 📖 📖

這座教堂為歐洲的哥
德式風格之濫觴。1137

至1281年間建於聖德尼
墓址上；這位巴黎首位
主教在250年於蒙馬特被
斬首。

自墨洛溫王朝起這裡
即是法國歷代統治者的
安息之地。法國大革命
時許多墓碑被毀棄，但
其精者今仍可見，堪稱
墓葬藝術的佳例，如達
構貝 (見16頁)、法蘭斯
瓦一世與凱瑟琳梅迪奇
之墓。

阿比西尼瓶 (Le vase d'Abyssinie)
以巴卡哈水晶和銅製成

巴卡哈水晶博物館 ❽
Musée de Cristal de Baccarat

30 bis Rue de Paradis 75010.
MAP 7 B4. 📞 01 47 70 64 30.
M Château d'Eau. 🕐 週一至週
五 9:30至18:00, 週六10:00至
17:00. 🅿 📷 📖 📖 須預約.

天堂路上有許多玻璃
及陶瓷零售商，其中的
巴卡哈公司 (台譯「百
樂」) 於1764年創於洛
林省 (Lorraine)。

巴卡哈水晶博物館位
於巴卡哈公司的店面
旁，展示出自該公司作
坊的1200多件精品，包
括為歐洲王室製作的餐
具等。

聖德尼拱門的西面,它本是入城城門

聖德尼與聖馬當城門 ❾
Portes St-Denis et St-Martin

Blvd St-Denis & St-Martin 75010.
MAP 7 B5. M St-Martin,
Strasbourg-St-Denis.

　　這兩座城門通向兩條同名古道,原本是出入城市的大門。聖德尼門拱高23公尺,1672年為François Blondel所建,飾滿路易十四的雕刻家François Girardon設計的人物像,以紀念國王軍隊當年在法蘭德斯與萊茵河之戰的豐功偉業。聖馬當門高17公尺,1674年由布朗得的弟子Pierre Bullet興建,紀念攻奪柏桑松 (Besançon) 及荷德西聯盟的潰敗。

停泊在阿瑟納港的船隻

城東

聖馬當運河 ❿
Canal St-Martin

MAP 8 E2. M Jaurès, J Bonsergent,
Goncourt. □ 見73及260-261頁。

　　這條5公里長的運河於1825年通航,為塞納河曲折的流道提供了一條捷徑。長久以來深為小說家、電影導演與遊客所愛;河上的駁船與遊艇均從阿瑟納 (Arsenal, 意為「兵工廠」) 開出。北邊終點是維雷特水道大池及新古典式維雷特圓亭,在夜間極為壯觀。

秀蒙丘公園 ⓫
Parc des Buttes-Chaumont

Rue Manin 75019 (主入口位於Rue Armand Carrel). ☎ 01 53 35 89 35. M Botzaris, Buttes-Chaumont. ◯ 10月至4月 每日7:30至21:00, 5月至9月 每日7:00至22:00. 🚻

　　此公園愜意宜人,可遠眺的山丘是1860年代歐斯曼男爵 (見32-33頁) 從垃圾堆與下藏絞首台的採石場改造而成。歐斯曼與景觀建築設計師阿爾豐 (Adolphe Alphand) 合作,後者並負責為新闢大道裝設坐椅與路燈。當時參與計畫的還有工程師Darcel及造園景觀專家Barillet-Deschamps。

　　他們開鑿一個湖、以石頭堆了個小島,島上蓋了一座羅馬式神廟,再加上瀑布、小溪、吊橋、坐椅及樹木。除此之外,現在遊客並可於公園裡享受泛舟騎驢的樂趣。

秀蒙丘公園的島,岩石及廟

維雷特園區 ⓬
Parc de la Villette

見234-239頁.

雷諾賽車,於國際汽車中心

國際汽車中心 ⓭
Centre International d'Automobile

25 Rue d'Estienne d'Orves, 9350_ Pantin. ☎ 01 48 10 80 00. M Hoche. □ 開放時間 週六週日 14:00至18:00; 當有特展時開放時間或有變動. ♿🅿🔊□☕ ✆ 須預約. □ 有電影及錄影帶放映, 並設有圖書館。

　　本館設於一間老工廠內,展出近150輛、來自世界各地的新舊型汽車與摩托車,展品定期更換。

皮雅芙紀念館 ⓮
Musée Édith Piaf

5 Rue Crespin-du-Gast 75011.
📞 01 43 55 52 72.
Ⓜ Ménilmontant. ⏰ 週一至週四 13:00至18:00 (最後入場時間 17:30); 須預約. ⏰ 國定假日. 🈲

皮雅芙出身於巴黎東郊的一個工人階層家庭，最早在咖啡店和酒吧演唱情歌，於1930年代末成為國際紅星。此紀念館由「皮雅芙歌友會」於1967年創立，但皮雅芙從未在此住過。

樂迷們收集了相當多的照片、私人信件、衣物、基甫 (Charles Kiffer) 的版畫及書籍，還有皮雅芙的公婆或其他歌者送她的禮物等紀念物，並塞入這個小公寓內。參觀紀念館時可要求選播她的唱片。皮雅芙逝於1963年，葬在拉榭思神父墓園 (見240-241頁)。

拉榭思神父墓園 ⓯
Cimetière du Père Lachaise

見240-241頁.

巴黎迪士尼樂園 ⓰
Paris Disneyland

見242-245頁.

妮和米奇

國立非洲及大洋洲藝術博物館外的浮雕

亞力格市場 ⓱
Marché d'Aligre

Place d'Aligre 75012. 🗺 14 F5.
Ⓜ Ledru-Rollin. ⏰ 每日 9:00至 13:00.

每逢週日上午，這裡便展現了巴黎最多彩多姿的一面。法國、阿拉伯及非洲裔的流動攤販到此售賣果菜和衣物，而臨近的玻福聖翁端 (Beauveau St-Antoine) 搭棚市場則賣肉類、乳酪、肉醬及許多各國名產。亞力格是新舊巴黎交會之處；在這裡，早已設立的藝匠與最近成立的年輕人組織共存，後者是因附近巴士底區 (見130頁) 的轉變而被吸引來此。

國立非洲及大洋洲藝術博物館 ⓲
Musée National des Arts Africains et Océaniens

293 Ave Daumesnil 75012. 📞 01 44 74 84 80. Ⓜ Porte Dorée.
⏰ 週三至週一 13:30至17:30 (最後入場時間16:50); 週六日 12:30 至18:00. 水族館 週三至週一 10:00至中午, 週六日 13:30至 17:30, 10:00至18:00. ⏰ 5月1日.
🈲

這間博物館坐落在裝飾藝術風格的建築中，由建築師拉布瑞得

(Albert Laprade) 與左瑟列 (Léon Jaussely) 專為1931年的殖民地博覽會所設計。外觀包括強尼友 (A Janniot) 所作的牆飾帶，描述法國對海外領土所作的貢獻。展品包括非洲、大洋洲的原始部落藝術，有馬利 (Mali) 的羚羊面具、貝南 (Bénin) 的象牙雕刻、摩洛哥的珠寶、原住民的樹皮畫及中西非的面具、木與銅雕；地下樓的熱帶水族館和陸地動

城市交通博物館的1930年代公車

物館中有烏龜與鱷魚。

城市交通博物館 ⓳
Musée des Transports Urbains

60 Ave de Sainte-Marie, 94160 St Mandé. 📞 01 43 28 37 12.
Ⓜ Porte Dorée. ⏰ 3月至11月 週六日 14:30至18:00. 🈲

這間奇異的博物館位於凡仙森林旁，原為一巴士停車場，現以城市公共交通工具為展出內容，由一群興致高昂的業餘愛好者創建經營，收藏1百輛以上的汽車 (大部分都在展示之列)。如17世紀的馬車、無軌電車、電車到一系列的巴黎舊地鐵車廂，還有車尾露天、現被認為安全性太低的舊式巴士。

維雷特園區 ⑫

這座佔地55公頃的市區公園乃
由屠宰場與家畜市場改建而成，
為叔米 (Bernard Tschumi) 所設
計。過去一片荒涼，而今園區有
許多設備。這個偉大的計劃旨在
恢復公園作為聚會與活動的傳
統，並提昇市民對科學與藝術的
興趣。公園自1984年開工，逐步
完成了科學工業城、流行音樂
廳、展示場、全天幕電影院和音
樂城，由步道、花園和遊樂場公
園串聯起來。

奇想建築
這種紅色方形建築提
供各種服務與設施，
包括托兒所、咖啡廳
和兒童工作室。

兒童遊樂場
龍型滑梯、沙地、色彩豐
富的遊樂設備，散布在迷
宮般的遊樂場中，的
確是兒童天堂。

★大廳 Grande Halle
舊家畜欄改成的機動性展覽空
間，有活動式地板及觀眾席。

重要參觀點

★科學工業城

★大廳

★音樂城

★頂點中心

★音樂城
Cité de la Musique
俏皮優雅的白色建
築，包括音樂學院，
演奏廳、圖書館、
工作室及博物館。

維雷特紀念館 (Maison de la Villette) 以史料及展覽敘述這個地區的發展。

入口

遊客須知

30 Ave Corentin-Cariou 75019. ☎ 01 40 03 75 03, 01 40 03 45 03. Ⓜ Porte de la Villette. 🚌 150. 152. 250A至 Porte de la Villette. ◯ 週二至週日10:00至18:00. ● 5月1日, 12月25日休館. 🎫♿🅰️🎧 🅿️ □ 音樂會, 影片欣賞, 會議中心, 圖書館.

★ 科學工業城
La Cité des Sciences
這座巨大的科學博物館號稱在未來設施方面最爲先進, 還有可動手觸摸、令人眼花撩亂的展覽。

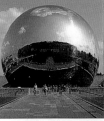

全天幕電影院
La Géode
360度的大銀幕混合特殊視聽效果, 可體驗如外太空旅行的奇幻經驗。

★頂點中心 *Le Zénith*
這個龐大的塑膠帳棚專爲流行音樂會而建, 坐席可容納6千名以上的觀眾。

來自哥德洛普 (Guadeloupe) 的音樂家訪問團作露天演出

音樂城 *La Cité de la Musique*
世界知名的巴黎音樂院 (Paris Conservatoire) 於1990年遷至此處專爲其興建的建築物中。1997年開幕的複合性博物館應用了最先進的技術; 其中包括一座音樂廳。而學生會在廳中演奏館中所收藏的樂器。

船艇 *L'Argonaute*
展品包括一艘1950年代的潛水艇, 旁邊有間航海博物館。

維雷特：科學工業城 *Cité des Sciences et de l'Industrie*

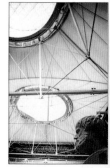

這間巨大的科學與科技博物館佔據了舊維雷特屠宰場的最大部分面積，建築高達40公尺，佔地3公頃。建築師芬喜柏 (Adrien Fainsilber) 的想像力交織在建築與三大自然主題間：水環繞著整個結構，植物伸滿溫室，光線穿透圓頂。博物館有5層，其中心為1, 2樓的探索館 (Explora)，藉活潑生動的娛樂設備來激發觀眾在科學科技方面的興趣。遊客可以參與外太空、電腦、音效等電腦控制

亞特拉斯像

遊戲；各層另有電影院、科學新聞室、會議廳、圖書館及商店。

圓頂
自然光經由兩個直徑17公尺的圓形採光罩照入主廳。

★ **天文館**
Planétarium
在這260個座位的演講廳內，特殊效果的放映機與最先進的音效系統創造了十分刺激的星球影像。

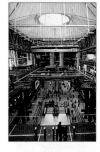

主廳
Hall Principal
高聳而交錯的樑柱、天橋、電梯和看台在這兒創造了教堂般的氣氛。

西面入口

重要參觀點
★ 天文館
★ 亞利安號火箭
★ 全天幕電影院

★ **亞利安號火箭** *Ariane*
這裡引人入勝的火箭展示介紹太空人如何登上外太空；並展出歐洲建造的亞利安號火箭。

位在公園平面底下13公尺處的護城河為芬喜柏所設計，自然光線可因此映照到建築下層，建築亦因水上倒影而更顯得龐大。

「幻象」戰鬥機 *Mirage*
原寸大小的法製「幻象」戰鬥機模型
等展品展現了科技驚人的發展。

兒童城
Cité des enfants
在這個寬廣活潑的
空間中,兒童可以從互動
式的展示中邊遊戲邊
認識科學原理。

溫室 (Les serres)
的寬度和高度皆為
32公尺,連接公園與
建築體。

往全天幕
電影院

370個座位的
觀象席

半球型銀幕

主要通道

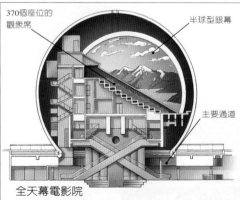

全天幕電影院
這個巨球狀的娛樂空間直徑達36公尺,外皮由
6500片三角片不鏽鋼所組成,映照出四周的環
境。內部為一高敞的半圓型電影銀幕,面積1千平
方公尺,播放有關大自然、旅行與太空的影片。

道 *Passerelles*
道跨越運河連接博物館各
、全天幕電影院和公園。

科學工業城：探索館 *Explora*

探索館 (Explora) 在科學工業城的1, 2樓，大手筆且充滿想像力的多媒體展示手法、電腦互動式展品及富資訊性的模型加強了遊客對電腦、太空、海洋、地球、聲音與電影等各方面的了解。

孩子們可以踩踏音響海棉、體驗視覺幻象、觀看太空人如何生存於外太空，或是在拋物線聲盤上相互耳語。大一點的孩童可以認識人類如何在水中生活與工作、如何製造電影特殊效果、細聽恆星的歷史及觀看山脈的誕生。在這裡，所有展覽皆十分有趣，處處令人驚喜。

聲盤
Paraboles sonores
這個弧型碟可以傳達15公尺外兩人間的耳語對話。

莫諾里 (Jacques Monory) 的壁畫繪製於鋁板上，以霓虹管相連，用以裝飾天文館外牆。

★ **恆星展** *Dans les étoiles*
上萬的星星投影在天文台的天棚內，透過星象模擬器及特殊聲光效果，帶觀眾經驗一場令人屏息的太空之旅。

第二層

星球 *Starball*
天文館擁有1萬個鏡頭的圓球再現太空人旅行於大氣層之外所見的天空景象。

第一層

★ **聲泡** *Bulle Sonore*
這個巨球充滿二氧化碳，當對著它說話時可集中說者的聲音，因此坐在球兩邊的人可以清楚聽見對方說話。

艾克斯遠訊 (Télé-X) 是如實體大小的衛星模型，並有互動式展品。

平面圖例

☐	永久展
■	定期展覽室
☐	天文館
☐	未來世界展
☐	非展覽區

飛行模擬器
Simulateru de vol
這項可創造虛擬體驗
經驗的機器由電腦控
制，可依不同條件、
情境模擬出各種反
饋。

重要參觀點

★恆星展

★胡西的機器人

★聲泡

雙重透視房 (Chambre à perspective
double)：製造視覺幻象，使得
裡頭的人的尺寸會和實際不同。

互動機器人 *Robot interactif*
這個有趣的遙控機器人在探
索館中四處走動、與人
交談。

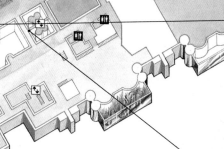

嗅覺館 *Odorama*
這個展覽有趣的是可以根據
銀幕上的投影圖片來猜測
氣味。

★ **胡西的機器人**
Robot de Roussi
胡西 (Gilles Roussi) 將
6公尺高的電腦化雕塑
命名為「乖機器人」
(Le bon robot)。它十
分靈敏，對周圍人們
最輕微的動作都以亮
燈或特有的嗓音來回
應。

氣象景觀 *Météovision*
此處以地圖及衛星圖預測氣象，
可提供全球240個城市的最新氣象
報告。

拉榭思神父墓園 ⑮

　　這是巴黎最負盛名的墓園，位在綠樹成蔭的小丘上，俯瞰城市。這片土地原屬拉榭思神父所有，他是路易十四的告解神父。1803年拿破崙下令買來建造墓園；這座墓園深受巴黎中上階級歡迎，至19世紀末竟擴展了6次。此地安葬了許多名人，如巴爾札克、蕭邦；時代較近的有歌星莫里森及影星尤蒙頓。著名的墳墓與特殊的墓雕使這裡成為有趣而發人思古幽情的勝地。

壁龕式骨灰室建於19世紀末；美國舞星鄧肯 (Isadora Duncan) 是眾多安葬在此的名人之一。

普魯斯特 Marcel Proust
在他的小說「追憶似水年華」(A la recherche du temps) 中曾娓娓敘述美好年代 (Belle Époque) 的情景。

★西蒙仙諾與尤蒙頓
Simone Signoret et Yves Montand
法國戰後最知名的銀幕情侶，以左翼觀點及長久的不穩定關係而聞名。

卡德克 (Allan Kardec) 是19世紀的招靈術宗派創始者，至今仍有眾多追隨者。他的靈前永遠擺滿信徒的花束。

伯娜特
Sarah Bernhardt
法國著名的悲劇演員，1923年去世，享年78歲。以飾演劇作家拉辛 (Racine) 的女主角著稱。

逝者紀念碑 (Monument aux morts)為巴托洛梅 (Paul Albert Bartholmé) 的作品，正位於中央大道，是墓園內最好的紀念雕塑之一。

重要參觀點
★王爾德之墓
★摩里森之墓
★皮雅芙之墓
★西蒙仙諾及 　尤蒙頓之墓

入口

波蘭作曲家蕭邦，亦屬於法國浪漫派人物。

傑利柯 *Théodore Géricault*
這位浪漫主義畫家的傑作「美杜莎之筏」被摹雕在其墓石上 (見124頁)。

★王爾德
Oscar Wilde
愛爾蘭劇作家與審美家，充滿機智，卻被道貌岸然的英國人所唾棄；於是酗酒放蕩，1900年逝於巴黎。由葉普斯坦因 (Jacob Epstein) 雕了這座紀念碑。

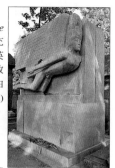

遊客須知

16 Rue du Repos 75020. ☎ 01 43 70 70 33. Ⓜ Père Lachaise, Alesandre Dumas, 🚌 62. 69. 26 至 Pl Gambetta. 🅿 Pl Gambetta. ◯ 週一至五8:00至17:30. 週六日9:00至18:00. 📷 ✦ ℹ

17世紀演員及劇作家莫里哀遺骸於1817年移至這片新墓地以增添歷史光彩。

巴黎公社紀念牆 (Mur des Fédérés)：1871年就在這片牆前，最後的巴黎公社社員被政府軍槍殺，如今這裡成了親左派者的聖地。

★皮雅芙
Édith Piaf
因身材嬌小而獲得「小麻雀」的外號。皮雅芙是20世紀法國最出色的流行歌手，以她悲悽的聲調唱出巴黎勞工階級的哀傷與愛怨。

諾瓦 *Victor Noir*
19世紀的新聞記者，被拿破崙三世的堂兄弟 Pierre Bonaparte 槍殺；這座等身大的雕像據說有助生育。

侯登巴哈 (George Rodenbach) 是19世紀詩人，其墓石將他雕成正伸直手臂掀開墓蓋，手中還拿著一朵玫瑰。

俄羅斯公主迪米多夫 (Elizabeth Demidoff) 於1818年去世。瓜里雅 (Quaglia) 建造了這座3層樓的古典式神廟向她致敬。

★摩里森
Jim Morrison
「The Doors」合唱團的主唱，1971年死在巴黎，死因至今仍是一個謎。

思拜
nçois Raspail
立革命志士生前長年被囚於獄 其墓因而建得像監獄般。

巴黎迪士尼樂園 ⑯

這個佔地600公頃的大型遊樂園位於巴黎東邊32公里的馬納-拉-伐雷 (Marne-la-Vallée)。這座劃分為5個區域的遊樂園靈感得自加州迪士尼樂園;而以彼得潘或睡美人為主角的特色使它揉和了歐洲風味。不過其重點仍在發揚美國性格與精神,並表現在園內的展示風格與美國小鎮、大西部等風光上。整個園區的興建時間不到4年,於1992年開幕,並設有主題公園、旅館、運動設施及露營地。

米妮

魯賓遜小木屋 (La Cabane des Robinson) 高踞在一棵巨大的假菩提樹上。

棉木印第安農場 (Cottonwood Creek Ranch) 是個標準農場模型,有馬廄、牛欄、傳統印第安手工藝與火車站。

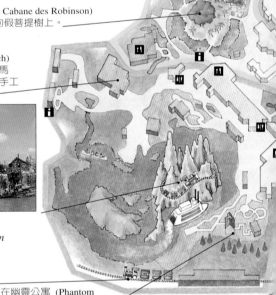

愛麗絲奇幻迷宮
Alice's Curious Labyrinth
中有夢遊仙境的人物,「紅心皇后」城堡高高俯瞰迷宮花園。

加勒比海盜館 (Pirates of the Caribbean) 佔據一座堅固的堡壘。

探險島 (Adventure Isle) 是虎克船長的海盜船與班干 (Ben Gunn) 的洞穴所在。

★ **巨雷山**
Big Thunder Mountain
礦場列車快速穿越充滿美國西部風景的山脈。

巴黎迪士尼鐵道
Paris Disneyland Railroad
有4列1890年代風格的蒸氣火車繞行主題公園。

在幽靈公寓 (Phantom Manor) 中,機器假人與特殊效果使得其內鬼影幢幢。

入口

平面圖例

☐ 美國大街
☐ 邊境之地
☐ 探險樂園
☐ 夢幻樂園
☐ 發現樂園

★ **大街車站** *Main Street Station*
這個維多利亞式火車站既是公園的大門、也是蒸氣火車的起點。

★ **睡美人城堡**
Château de la Belle au Bois Dormant
是公園的中心，融合了中世紀王宮與法國城堡風格。

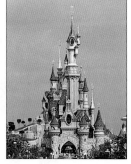

遊客須知

Marne-la-Vallée. ☏ 01 64 74 30 00. **RER** Marne-la-Vallée. ✈️ 自戴高樂機場，奧利機場有專車可達. **P** 設停車場. 🕐 7月至8月 每日 9:00至23:00；9月至6月 週一至週五 10:00至18:00，週六日 9:00至20:00. (開放時間可能更改，請電詢). 🏪 ♿

「小小世界」(It's a Small World) 是一趟瀏覽世界各國風景的音樂之旅，沿途有穿著各地傳統服飾的兒童。

重要參觀點

★ **巨雷山**

★ **睡美人城堡**

★ **大街車站**

夢幻館 (Visionarium) 交織著卡通影像、真實人物與電腦控制的特殊效果。

影像城 (Videopolis) 為真人表演的場地，入口懸著一座巨大的太空船。

「星際旅行」(Star Tours) 靈感得自「星際大戰」一片，帶你乘坐星際快艇在太空中高速旅行。

奧比特龍圓球塔 *Orbitron*
這是個未來派的旋轉木馬，可乘坐飛行器飛越公園上空；其外形的靈感來自達文西的素描。

拓比亞 *Autopia*
這裡遊客可乘坐未來快，急轉快速地穿越幻想之。

華特迪士尼的遺贈

1920年代，迪士尼對動畫的興趣躋身好萊塢，創造了米老鼠、普魯托 (Pluto) 等偉大的古典卡通人物。他那複雜的動畫技巧與精明的生意頭腦得以表達童年鄉愁與遁世幻想，因此在經濟大蕭條時及二次大戰期間大獲成功。1954年他最終的幻想就是將卡通帶入3度空間、注入生命，這份嚮往終於隨著第一座洛杉磯附近的迪士尼樂園開幕而實現。華特‧迪士尼1966年去世，但是他的遺贈仍留存下來造福千萬人。

巴黎迪士尼樂園之旅

佔地56公頃的遊樂園分成5個主題：美國大街、邊境之地、探險樂園、夢幻樂園及發現樂園；每個主題都重現對好萊塢世界或是舊日傳奇的追懷。整個構想以及異國情調的建築，乃至於火車旅行與科技奇觀的構想都得自於19世紀世界博覽會的形式。

美國大街

理髮師四重唱

大街的風貌一如20世紀初的美國小鎮，維多利亞式建築的門面色彩豐富，設計變化多端且富真實細節。

交通工具有舊式雙層巴士、有軌馬車、老消防車、默片鬧劇中的警車等，都可載旅客直上睡美人城堡。附近的中央廣場 (Central Plaza) 可達其他4個主題樂園。

公園入口有座大街火車站，蒸氣火車自此出發巡迴公園，路經大峽谷透視區 (Grand Canyon Diorama)，可在邊境之地或夢幻樂園下車。

大街的引人之處包括 Dapper's Dan's Hair Cuts 的理髮師四重唱與其古典的肥皂、刷子、磨刀皮帶及舊式刮鬍刀。大街上汽車商賣的是真正

的骨董車，包括1907年的戴頓C型車 (Reliable Dayton High Wheeler Model C.)。19世紀型式的商店則有一架穿梭頭頂的找換零錢裝置。

理髮師四重唱的夜曲和歐洲狄西蘭繁拍爵士樂團 (Euro Dixieland ragtime band) 提供歡樂的街頭表演。大街上在夜晚時分則有耀眼奪目的花車，隨著迪士尼人物與數十位表演者遊行。

邊境之地

19世紀的美國西部荒野是邊境之地的靈感來源，遊客從孔斯多克堡

普魯托在大街上

(Fort Comstock) 的木門入內，由此可搭乘迪士尼主要遊樂重點——快速運礦列車。它繞遊巨雷山 (Big Thunder Mountain)，穿過枯水圓石灘、動物屍骨、礦坑通道及吊橋等峽谷風景區。大西部的河上有馬克吐溫和毛利布朗 (Molly Brown) 筆下的蒸氣船及印第安獨木舟，提供了悠閒的渡船之旅，沿途並有其他邊境之地的奇景。

幽靈公寓 (Phantom Manor) 外表精心裝飾，陰森森的屋內躲著鬼魂；而幸運金塊沙龍 (Lucky Nugget Saloon) 的喧鬧音樂廳裡有法國康康舞孃的鬧劇。迪士尼火車穿梭於遊樂園之中，會經過邊境之地南側的大峽谷透視景區；驚險的山崖峭壁上有獅子及種種生存於乾旱野地的野生動物標本。可愛動物則出現在棉木印第安農場 (Cottonwood Creek Ranch)，兒童可自由穿梭在家畜之間；沿著米薩山之喧燥西部礦城Thunder Mesa木道漫遊時可參觀火車站的定期展，例如傳統的電報機及大腹便便的火爐。

探險樂園

本區主題來自冒險故事中的童話人物世界，如彼得潘與虎克船長。

最引人入勝的據點之一是加勒比海海盜館，在聲光效果驚人的探險之後，真人大小的機器人海盜佔據了18世紀西

巨雷山列車

班牙殖民地式碉堡。

偉斯 (Johann David Wyss) 的「瑞士魯賓遜家庭」描述一個移民家庭在南海荒島發生船難,此地因而有了樹屋——魯賓遜家族的木屋建在冒險島上一棵27公尺高的假菩提樹上。彎曲陡峭的樓梯帶領遊客爬上各層居住空間,到了頂上可以俯瞰主題公園全景。

加農砲灣 (Cannonball Cove) 中巨大的骷髏石與虎克船長的18世紀海盜船其實是兒童遊樂場。島北岸則展開一場尋寶假戲,深入史帝文生 (Robert Louis Stevenson) 小說「金銀島」中的人物——班干 (Ben Gunn) 的山洞挖掘。尋寶在充滿石灰岩柱的迷宮中展開,蝙蝠的叫聲與海盜幽靈聲營造出毛骨悚然的氣氛。此外還有異國風味的市集、裝飾奇特的入口、沙石塔及五彩的洋蔥型圓頂;在此處可以買到小飾品、珠寶及雕刻面具。

虎克船長的金紅色大帆船

冒險島的虎克船長

迪士尼電影中的經典風格具體呈現。

迪士尼的地標「睡美人城堡」矗立在公園中心。這個如詩如畫的歐洲版集錦風格源自於中古羅浮宮與羅亞爾河流域的城堡,村莊則混合了中世紀法國、德國、瑞士的建築型式。不同區域各有其人物和故事:在白雪公主和七矮人的部分,遊客可以乘坐小矮人的礦車,目睹白雪公主身處鬼魅森林被邪惡巫婆控制的險境中;木偶奇遇記由木偶和真人聯合扮演,有受歡迎的角色如蓋比特 (Geppetto) 及蟋蟀吉明尼 (Jiminy Cricket)。

遊客還可和小飛俠彼得潘一同飛越倫敦與「夢幻島」(Neverland),與小飛象一起乘坐空中的旋轉木馬;坐坐瘋狂哈特的茶杯 (Mad Hatter's Tea Cup),或在愛麗絲夢遊仙境的迷宮中尋找通往「紅心皇后」(The Queen of Heart) 城堡的路。

發現樂園

這裡有未來主義式建築與最先進的科技,可一覽人類的偉大發明,是最具現代主義精神的主題公園。夢幻館 (Visionarium) 中有360度銀幕放映時間之旅;3D電影配合上最先進的視聽設備,麥可傑克森在科幻音樂片中飾演星際旅行家船長EO。影像城 (Vidéopolis) 有舞蹈及音樂鬧劇秀,大型太空船Hyperion則懸在入口頂上。1995年完成的太空山 (Space Mountain) 驚險刺激,十分受歡迎;星際旅行 (Star Tours) 則藉著特殊效果,逼真地展開以電影「星際大戰」為本的太空之旅。

夢幻樂園

這個主題對幼童最具吸引力,在這裡童話以

瘋狂哈特的茶杯

影像城的太空船 Hyperion

凡仙森林 ⑳
Bois de Vincennes

Ⓜ Château de Vincennes, Porte de Charenton, Porte Dorée. 🇷 Fontenay-sous-Bois, Joinville. 🔲 公園 日出到黃昏; 動物園 夏季 每日 9:00至18:00 (最後入場時間 17:30), 冬季 每日9:00至17:00 (最後入場時間 16:30). 🚻 🎨 🍴 ⛵

　　11世紀時原爲王室獵園, 路易十四時曾荒廢, 路易十五將之恢復光彩。1796年設置靶場; 1860年拿破崙三世交給巴黎市政府改建成英國式公園。現貌多歸功於加添Gravelle湖等水景的景觀建築師Adolphe Alphand。遊客喜在Daumesnil湖划船; 動物園及法國最大的遊樂場 Foire du Trone (每年聖棕櫚節至5月底在Reuilly草原) 也是熱門去處。此外還有國際佛教中心與萬花園 (Parc Floral), 每年有5, 6回花季。南邊的前衛劇場「彈藥庫」(Cartoucherie, 見330-331頁) 頗享盛名。

凡仙堡 ㉑
Château de Vincennes

Avenue de Paris 94300 Vincennes. 📞 01 48 08 31 20. Ⓜ Château de Vincennes. 🇷 Vincennes. 🔲 10月至3月 每日 10:00至17:00; 4月至9月 每日 10:00至18:00. 🎨 參觀主塔及禮拜堂須由導遊帶領. 🎨 🍴 🛍

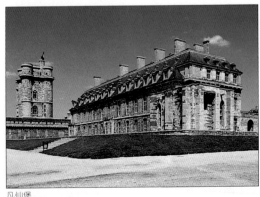
凡仙堡

　　此建築群四周環繞著城牆與護城河。凡爾賽宮落成後此地曾荒棄; 拿破崙以之爲彈藥庫, 1840年又改爲要塞。1944年遭德軍轟炸而嚴重損壞, 現已修復。此外, 這裡亦曾爲瓷器工廠與監獄。

　　14世紀的主塔爲中世紀軍事建築典型, 博物館即位於此。原來的王室房間位於2樓; 1422年英王查理五世因患赤痢痛苦地在此與世長辭, 其遺體就在城堡的廚房消毒以運回英國安葬。

　　哥德式的王室禮拜堂於1550年左右完工, 內有石砌玫瑰窗及單側翼廊。兩座勒渥 (Louis Le Vau) 設計的17世紀樓閣位於城堡主要中庭, 現爲軍徽博物館。

法國國家圖書館 ㉒
Bibliothèque Nationale de France

Quai François-Mauriac 75013. 🗺 18 F3. 📞 🖥 01 53 79 59 59. Ⓜ Quai de la Gare. 🚌 62. 89. 🔲 週二至週六 10:00至19:00; 週日 中午至18:00. 🔴 國定假日與9月中2週. 🎨 🚻 🍴 🛍

　　1996年落成開放, 紓解了國家圖書館 (見217頁) 的壅塞。4座像打開書本狀的大樓中收藏了1千萬冊書籍; 參考研究圖書室中則有40萬個書籍款目, 其他資料並包括5萬種數位化圖像、有聲資料及唯讀式光碟 (CD Rom)。

城南

蒙蘇喜公園 ㉓
Parc Montsouris

Blvd Jourdan 75014. 📞 01 45 88 28 60. Ⓜ Porte d'Orléans. 🇷 Cité Universitaire. 🔲 每日 7:30至19:00 (冬季至17:30). 🍴

　　這座英式公園是景觀建築師阿爾封 (Adolphe Alphand) 於1865至1878年間所建造的, 其中有一家舒適的餐館、草坪、斜坡、優雅高大的百年綠樹以及有多種鳥類棲息的湖泊。就規模來說, 它是巴黎市內第二大的公園; 園內並設有市立氣象觀測站。

大學城 ❷
Cité Universitaire

19-21 Blvd Jourdan 75014. 📞 01 44 16 64 00. 🚇 Cité Universitaire.

　這裡是個小型國際城，因為有5千名以上就讀於巴黎大學的外國學生居住於此。1920年代來自世界各國的捐款興建了37棟房舍，並因此使得各棟建築具備各國特色，如瑞士館及法國暨巴西館是現代主義建築設計師柯比意 (Le Corbusier) 的作品。國際館由洛克斐勒於1936年捐建，內有圖書館、食堂、游泳池及戲院。學生的各式活動使這兒充滿活力。

學城的日本館

勞工聖母堂 ❷
Notre Dame du Travail

Rue Vercingétorix 75014. 🗺 15 . 📞 01 44 10 72 92. 🚇 Pernety. 週一，週三至週五 14:00至 45；週二 10:00至中午；週六 30至16:45. ✝ 週日 11:00.

　教堂建於1902年，其材特別混合了石材、膠、磚塊，建在以鉚固定的鋼鐵桁架上，蘇隆吉布當 (Soulange udin) 神父的作品。他織互助會，試圖協調工與資本家；地方勞教徒集資部分建築款

勞工聖母堂中的瑟巴斯托菩鐘

項，可是預算有限使某些細節如鐘塔一直未能完成。教堂正面懸掛的瑟巴斯托菩 (Sébastopol) 鐘是克里米亞戰爭的戰利品，拿破崙三世將它送給巴黎Plaisance區市民。新藝術風格的內部目前剛整修完工，裝飾有守護聖者的畫像。

巴斯德研究中心 ❷
Institut Pasteur

25 Rue du Docteur Roux 75015. 🗺 15 A2. 📞 01 45 68 82 82. 🚇 Pasteur. ◷ 週一至週五 14:00至17:30 (最後入場時間 17:00). ● 8月, 國定假日. 🚫 ⬜ 影片欣賞.

　此為法國首屈一指的醫學研究中心，於1888至1889年間由科學家巴斯德 (Louis Pasteur) 所創辦。他發現了牛奶無菌處理法及防治狂犬病與炭疽的疫苗。

　研究中心內有一博物館，包括重建的巴斯德公寓及實驗室，由他的孫兒 (也都是科學家) 所設計，連最小的細節也忠實於原貌。巴斯德墓位於拜占庭式小禮拜堂的地下室；發明白喉血清注射療法的胡博士 (Émile Roux) 則葬在花

巴斯德

園中。研究中心內有基礎與應用科學研究實驗室、參考室、演講廳及一座實踐巴斯德理論的醫院。

　圖書館則是1888年時即存在的建築，目前正進行著由蒙大涅 (Luc Montagnier) 教授主持的愛滋病研究——他於1983年發現了愛滋病病毒。

翁德黑・雪鐵龍公園

翁德黑・雪鐵龍公園 ❷
Parc André Citroën

Rue Balard 75015. 🚇 Javel, Balard. ◷ 週一至週五 7:30至傍晚；週六日及固定假日 9:00至傍晚.

　1992年開放，是塞納河畔面積僅次於巴黎傷兵院、戰神廣場一段的綠帶。此處的設計工作由景觀設計師與建築師通力合作，迷人地混合了多種風格。北面有長著野花的草坪，南段則有精緻的黑白色調雕塑公園，許多現代水景雕塑點綴其間。巨大的溫室則設計成適合地中海、南半球等地區植物生長的環境，其中一座溫室在夏季會舉辦園藝展。

凡爾賽宮 *Versailles* ❷

見248-253頁.

凡爾賽宮及花園 ㉘

這座龐然華麗宮殿及其遼闊花園是太陽王執政期的榮耀。1668年路易十四以其父簡陋的狩獵小屋爲據點，建造了這座歐洲最大的宮殿，一次可容納兩萬人。建築師勒渥 (Louis Le Vau) 與蒙莎 (Jules Hardouin-Mansart) 設計建物，勒伯安 (Charles Le Brun) 負責裝潢，景觀設計師勒諾特 (André Le Nôtre) 重新規劃花園。花園對稱工整，走道、圍欄、花圃、水池及噴泉皆成幾何圖案。

★ **法式花園**
幾何形步道、樹叢與平坦、適合遠眺是法式花園的特徵。

花園中一吹笛者塑像

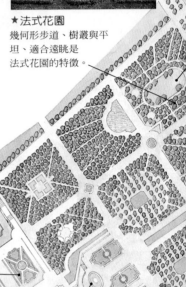

溫室 (L'Orangerie)
位於南方花壇 (Parterre du Midi) 下方，爲熱帶植物冬天避寒之用。

南區花壇的樹叢與花圃環著瑞士人池 (Le Bassin des Suisses)。

★ **城堡**
路易十四使這裡成爲法國政治權力中心。

水池區 (Parterre d'eau) 的池塘四角有出色的銅雕。

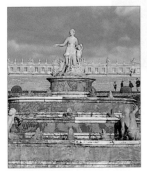

拉鐸娜池
Le bassin de Latona
大理石水池上有瑪爾西 (Balthazar Marsy) 雕的拉鐸娜女神像。

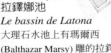

惡龍池
Le bassin du Dragon
噴泉中央是一隻展翅怪獸。

皇園 (Le jardin du Roi) 與鏡池 (Le Bassin du Miroir) 為路易十八於19世紀加建的英式花園與水池。

柱廊 *La Colonnade*
蒙莎於1685年設計的大理石拱門圓廊。

遊客須知

Versailles. 📞 01 30 84 74 00. 🚌 171. 至Versailles. 🚆 Versailles Chantiers, Versailles Rive Gauche. 🏛 城堡 10月至4月 週二至五 9:00至17:00; 5月至9月 週二至日 9:00至18:00. 🏛 大, 小堤亞儂宮 10月至4月 週二至日 10:00至中午, 14:00至17:00, 週六日 10:00至20:00; 5月至9月 週二至週日 10:00至18:00 (最後入場時間 閉館前30分). ♿🔊🚻🍴📷🏪🅿

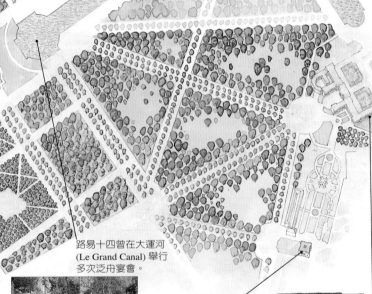

路易十四曾在大運河 (Le Grand Canal) 舉行多次泛舟宴會。

小堤亞儂宮
Le Petit Trianon
1762年建來作為路易十五的離宮,日後成為瑪麗·安東奈特王后最喜愛的城堡。

海神池
Le bassin de Neptune
這座17世紀由勒諾特與蒙莎設計的噴泉以雕像群噴出壯觀的水柱。

★ **大堤亞儂宮**
Le Grand Trianon
路易十四世於1687年建造了這座粉紅大理石小宮殿,以暫避嚴苛的宮廷生活,享受與情婦曼德儂夫人 (Madame de Maintenon) 相伴的時光。

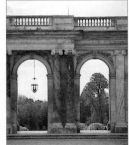

重要參觀點
★ 城堡
★ 法式花園
★ 大堤亞儂宮

凡爾賽宮主要建築物

小堤亞儂宮屋脊
上的金質徽章

目前的宮殿是漸次發展出來的建築，它將原先的狩獵小屋圍在裡面，迄今中央仍可望見小屋低矮的紅磚門面。1660年代勒渥由此增建第2層，加上一系列側翼，發展成有大理石胸像、古代戰利品及飾金屋頂的廣大中庭。面向花園的建築西面則添了1排柱廊，1樓加建了1座大平台。1678年蒙莎接手，南北再添兩道大翼廊，並擴張蓋住勒渥的平台而成鏡廳。他還設計了禮拜堂，於1710年完工。歌劇廳 (L'Opéra) 則為路易十五於1770年所增建。

南翼
原為貴族寓所，路易腓力改作法國歷史博物館。

路易十四在位時，此王室中庭與內閣中庭以精巧的柵欄隔開，只有王室馬車可通行。

路易十四像為路易腓力於1837年所設立，該位置原有一道劃定王室中庭起始界線的飾金柵門。

重要參觀點
★ 大理石中庭
★ 歌劇廳
★ 王室禮拜堂

內閣中庭 (La cour des Ministres)

大門
原為內閣中庭的入口，乃蒙莎所設計，柵欄上飾有王室紋章。

重要記事

1667 大運河動工	1722 12歲的路易十五駐進凡爾賽宮	路易十五 1793 路易十六與瑪麗·安東奈特王后被處決	1833 路易腓力將城堡改成博物館
1668 勒渥建新城堡			

1650	1700	1750	1800	1850

1671 勒伯安開始內部裝修	1715 路易十四去世，凡爾賽為宮廷棄置	1789 國王王后被迫離開凡爾賽前往巴黎	
1661 路易十四擴建城堡	1682 路易十四與瑪麗-泰瑞思 (Marie-Thérèse) 遷入凡爾賽宮	1774 路易十六與瑪麗·安東奈特王后遷入凡爾賽宮	1919 6月28日簽凡爾賽和約

時鐘
大力士海克力斯與戰神分站此鐘兩側，俯瞰大理石中庭。

★大理石中庭
這片中庭有大理石地板、甕缸、胸像及一座飾金陽台。

北翼
禮拜堂、歌劇廳及畫廊位於北翼，原本王室宅邸所在。

★ 歌劇廳 *L'Opéra*
於1770年，即未來的路易十六與瑪麗·安東奈特王后婚禮前夕完工。

★ 王室禮拜堂 *La Chapelle royale*
蒙莎的最後傑作，這座2層樓的巴洛克式禮拜堂是路易十四為凡爾賽宮所添建的最後一部分。

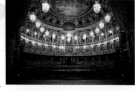

凡爾賽宮內部

　　豪華的主室位於寬闊的複合建築1樓，國王王后的私人房間環著大理石中庭，靠花園一側為國事廳，即宮廷官場生活所在；勒伯安以彩色大理石、石材、木刻、壁畫、天鵝絨、銀器與飾金家具極盡粉妝玉琢之能事。從海克力斯廳開始，每個房間均獻給一位奧林匹亞山的古希臘神。鏡廳集華美富麗之大成，有17面鏡牆對著高大的拱窗。

★ **王后臥室**
歷代法國王后在這間臥室裡當眾分娩，產下王室新生兒。

重要參觀點

★ 王室禮拜堂

★ 維納斯廳

★ 鏡廳

★ 王后臥室

平面圖例

- 南翼
- 加冕廳
- 曼德儂夫人 (Madame de Maintenon) 套房
- 王后寢所與私人套房
- 國事廳
- 國王寢所與私人套房
- 北翼
- 非展覽空間

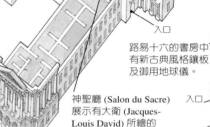

入口

路易十六的書房中有新古典風格鑲板及御用地球儀。

神聖廳 (Salon du Sacre) 展示有大衛 (Jacques-Louis David) 所繪的巨幅拿破崙像。

入口

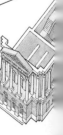

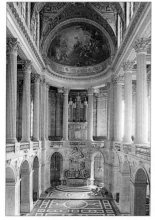

★ **維納斯廳** *Le salon de Vénus*
一座路易十四雕像陳列於裝潢著華麗大理石的房間之中。

★ **王室禮拜堂**
La Chapelle royale
1樓保留給王室成員，地面樓為宮廷人士之席；堂內以白色大理石、貼金箔飾及巴洛克壁畫裝飾。

★ 鏡廳 *La Galerie des Glaces*
重要國事會議在這間鑲滿多面鏡子的大廳舉行。它位於西側，長達70公尺，1919年凡爾賽和約在此簽訂，結束了第一次大戰。

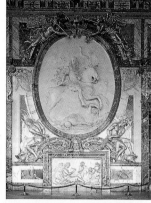

「天窗」候見室
(Oeil de Boeuf)

國王臥室是享年77歲的路易十四於1715年崩逝之處。

戰爭廳 *Le Salon de la Guerre*
本廳的戰爭主題因夸茲渥
(Antoine Coysevox) 以灰泥浮雕
刻畫的路易十四騎馬英姿而
更顯突出。

會議間 (Le Cabinet
du Conseil) 國王在
會議間接見閣員及
家人。

阿波羅廳
Le Salon d'Apollon
這是路易十四的加冕室，由勒
伯安所設計，獻給阿波羅神。
掛有李戈 (Hyacinthe Rigaud)
所繪且廣為流傳的路易
十四畫像複製品 (1701)。

海克力斯廳
(Le salon
d'Hercule)

樓梯通往地面樓
接待區

驅逐王后
1789年10月6日，一群巴黎民眾闖進皇宮四處尋找瑪麗・安東奈特 (Marie-Antoinette) 王后；她驚慌起身，從名為「天窗」(Oeil de Boeuf) 的候見室奔向國王房間。當民眾正要破門而入時，王后急敲國王的門，進到裡頭而暫保安全。次日早上，她和國王終究還是被高呼勝利的民眾押解到巴黎；之後他們就再也沒有返回。

城西

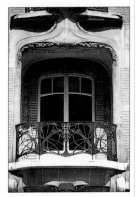

噴泉街的新藝術風格窗戶

噴泉街 ㉙
Rue de La Fontaine

75009. Ⓜ Blanche. ⓇⒺⓇ Radio-France.

在噴泉街及附近街道上可以見到20世紀初期最引人入勝的建築。噴泉街14號名為貝宏杰堡 (Castel Béranger) 的建築是一排絕妙的公寓，用的只是廉價建材如彩色玻璃、鑄鐵欄干、陽台及鑲嵌畫等，卻極具特色。貝宏杰堡為新藝術風格建築師吉瑪 (Hector Guimard) 奠立了聲名；接著他又設計了巴黎地鐵入口。本街60號的Mezzara宅邸亦為他的作品。

柯比意基金會 ㉚
Fondation Le Corbusier

8-10 Place du Docteur Blanche 75016. 🄲 01 42 88 41 53. Ⓜ Jasmin. ◐ 週一至週四 10:00至12:30, 13:30至18:00; 週五至17:00. ◖ 國定假日及8月, 12月24日至1月2日. ♿📷🛍 □ 影片欣賞. □ 見36-37頁.

奧特意區 (Auteuil) 的靜謐一隅矗立著拉侯西別墅 (見265頁) 及Jeanneret別墅，這是20世紀深具影響力的建築大師Charles Edouard Jeanneret，即柯比意 (le Corbusier) 最早設計的兩棟巴黎建築。1920年代時他革命性地運用白水泥建造立體主義形式的建築，房間互相貫通以享有最多的光線與空間，整座建築立於基柱上且遍佈窗戶。

拉侯西別墅為藝術贊助人拉侯西 (Raoul La Roche) 所擁有；現在兩棟別墅皆為柯比意文獻中心，並舉行其作品的相關講座。

瑪摩丹美術館 ㉛
Musée Marmottan

2 Rue Louis Boilly 75016. 🄲 01 44 96 50 33. Ⓜ Muette. ◐ 週二至週日10:00至17:30 (最後入場時間 17:00). ◖ 1月1日, 5月1日, 12月25日. ♿ 🛍

1932年藝術史家瑪摩丹將自宅連同一批繪畫、家具 (文藝復興、大革命執政府Consular與第一帝國時期) 遺贈法蘭西學院，成立本館。1971年莫內之子將其父的65幅作品捐贈給該館後，展品重心隨之轉移；莫內最著名的作品如「印象-日出」、一幅「盧昂大教堂」與數張「睡蓮」都收藏於此。莫內的部分私人藏品 (畢沙羅、雷諾瓦及希斯里等人之作) 亦轉入該館珍藏，館中並展示中世紀插畫手稿。

莫內的「小船」(La Barque, 1887), 瑪摩丹美術館

布隆森林 ㉜
Bois de Boulogne

75016. Ⓜ Porte Dauphine, Porte d'Auteuil, Porte Maillot, Sablons ◐ 森林24小時開放. ♿ 某些公園與博物館須購票.
□ 動物園及遊樂園 (Jardin d'Acclimatation) ◐ 每日10:00至18:00. 🄲 01 40 67 90 82. ■ 🄷
□ 莎士比亞花園 (Jardin Shakespeare). 🅲
□ 露天劇場 ◐ 5月至9月. 🄲 01 40 19 95 33.
□ 巴嘉戴爾花園及玫瑰園 (Jardin de Bagatelle et Roseraie) 🄲 01 40 67 97 00. ◐ 4月至9月 9:00至19:30; 10月至11月 9:00至17:30; 12月至1月中 9:00至14; 1月中至2月 9:00至18:00; 3月至月 9:00至19:00.
□ 草本植物博物館 (Musée en Herbe) ◐ 每日 10:00至18:00.
□ 傳統民俗藝術博物館 (Musée des Arts et Traditions populaire) ◐ 週三至週一 9:30至17:00. 🄲 01 44 17 60 00. ♿ 🅲 須1個月預約.

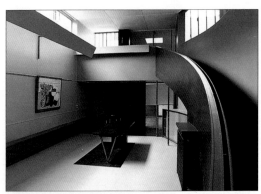

拉侯西別墅, 柯比意基金會所在地

布隆森林中湖島上的皇帝亭 (Kiosque de l'Empereur)

這片865公頃的綠地原是胡浮 (Rouvre) 森林的殘存，位於巴黎西境與塞納河間，可野餐或看馬賽、散步騎車、騎馬划船；19世紀時拿破崙三世命歐斯曼男爵以倫敦海德公園為藍本重新規劃。其中卡特隆公園 Pré Catelan) 自成天地，有巴黎最大的山毛櫸；巴嘉戴爾 (Bagatelle) 公園有奇想建築和以玫瑰園著稱的18世紀別墅，每年6月21日在此舉行國際玫瑰展。這別墅因當年d'Artois伯爵與瑪麗・安東奈特王后打賭而在64天內完工。現今森林有風化區的惡名，最好避免天黑後前往。

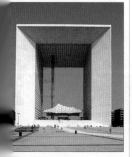

德芳斯的大拱門

拉德芳斯 *La Défense* ㉝

La Grande Arche. 📞 01 49 07 27 27. 🚈 La Défense. ◯ 每日 10:00 至18:00 (最後入場時間 閉館前1小時). 📷🚻🛈♿ ▢ 見38-39頁.

巴黎西郊的這座摩天大樓商業城是歐洲最大的新型辦公區，佔地80公頃，1960年代開始建設成法國大公司的總部以及跨國企業的新據點；一項規模宏大的藝術計劃將廣場轉變成眩目的露天博物館。

大拱門 (La Grande Arche) 於1989年加入這個建築群，這座巨大立方體的中空部分足以容納一座聖母院，由丹麥建築師 Otto von Spreckelsen設計，屬於故總統密特朗 (François Mitterrand) 所推動的「大建設」(Grands Travaux) 計畫之一。拱門內設有畫廊及會議中心，並可遠眺巴黎，視野極為遼闊。

馬梅松堡 ㉞
Château de Malmaison

Ave du Château 92500 Rueil - Malmaison. 📞 01 41 29 05 55. 🚈 先至La Défense再搭乘公車258. ◯ 週三至週五 9:30至12:30, 13:30至17:45 (冬季至17:15); 週六日 10:00至18:30 (冬季至18:00); 最後入場時間 閉館前30分. 📷🛈 ▢ 見30-31頁.

這座17世紀城堡於1799年被拿破崙一世的妻子約瑟芬 (Josephine de Beauharnais) 買下，稍後增建了華麗的遊廊、古典雕像及一間小戲院。拿破崙一世每回征戰後會與隨從到此舒展身

馬梅松堡約瑟芬皇后的床

心。他們離婚後這兒成為約瑟芬的主要住處；現今與附近的普雷歐林堡 (Château de Bois-Préau) 同為拿破崙紀念館。帝室所擁有的家具肖像、藝品即紀念物在第一帝國風格的重建房間中展示。部分原有的花園今仍可見，例如約瑟芬著名的玫瑰園。

徒步行程設計

在巴黎散步誠爲宜人樂事。相較於其他大都市，巴黎大部分的重要觀光點都只在步行距離之間，而且它們都相當靠近西堤島──巴黎的心臟地帶。

「分區導覽」中介紹了14個傳統觀光區，依循著街區導覽圖即可穿梭於巴黎最有趣的名勝之間。然而巴黎仍有許多較不爲人知、卻同樣值得一看的地方，其特殊的歷史性建築式樣與地方風俗爲觀光客展現巴黎的另一面。就在上述14個觀光區的鄰近處，本章規畫有5條徒步路線，逐一詳細介紹其中的景致，帶你品嘗許多充滿微妙細節與對比的特殊風情：咖啡屋、市集、教堂、運河、花園、舊市街和橋樑──而這一切皆洋溢著巴黎特有的魅力。因爲文學、藝術和歷

蒙梭公園的雕像

史的結合，所有久遠以來的文化才得以融入巴黎千變萬化的現代都市生命體中。

本章以具現代風情的蒙梭、奧特意和聖路易島來對照從前勞工階層居住的蒙馬特和聖馬當。奧特伊以華麗摩登的住宅建築聞名；蒙梭則多有第二帝國時期的豪宅。聖路易島因其上舊王朝時代的城市建築、綠蔭遮空的河岸、狹長的街道以及身爲學者、影星的高級住宅區而聞名。一度聚集著知名藝文人士及畫家的舊市街，如今仍爲蒙馬特增添風采。而昔爲工業區的聖馬當運河則以沿岸的舊式步道鐵橋最吸引人。這些地區的交通都非常便利，在「徒步者錦囊」中皆標明最近的地鐵站及公車站；同時也可以找到許多適合途中小憩的咖啡屋、餐廳、花園、廣場等等。

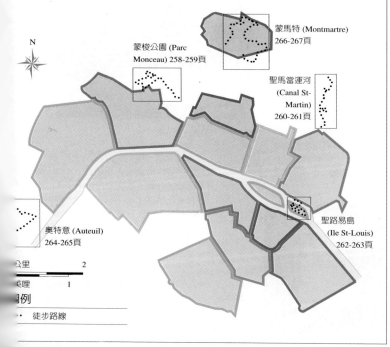

N

蒙馬特 (Montmartre)
266-267頁

蒙梭公園 (Parc Monceau) 258-259頁

聖馬當運河 (Canal St-Martin) 260-261頁

奧特意 (Auteuil)
264-265頁

聖路易島 (Ile St-Louis)
262-263頁

公里 2

英哩 1

圖例

• • 徒步路線

河畔秋景

蒙梭公園90分鐘之旅

　　蒙梭公園 (Parc Monceau) 建於18世紀晚期，是第二帝國時期高級區域的中心。沿著附近街道走向盡頭則是聖奧古斯丁廣場 (Place St-Augustin)，一路上有許多富麗堂皇的宅邸。蒙梭公園的參觀細節請見230-231頁。

由蒙梭公園到 Velasquez大道

　　出了Courcelles大道上的Monceau地鐵站①，進入公園首先看到18世紀勒杜 (Nicolas Ledoux) 設計的通行稅徵收處②。

蒙梭公園的舊時通行稅徵收處②

公園兩旁是19世紀的鍍金鐵門，上有華麗的燈飾。順著左邊第二條路來到莫泊桑 (G. de Maupassant) 紀念碑③ (1897)，它是蒙梭公園內6座「美好年代」風格的法國作家及音樂家紀念碑之一。它們多半是神情肅穆的半身像，帶有一種忘我的沈思。向前可見到園內最重要的遺跡——一排爬滿青苔的科林新式柱廊④，與一可愛小湖相依。沿著柱廊散步可穿越16世紀從巴黎舊市政府移建過來、於1871年被燒毀的拱門遺跡⑤ (見102頁)。左轉到la Comtesse de Ségur小道，接往Velasquez大道，沿路盡是19世紀「新古典」式的華麗住宅。門牌7號是歇努斯基 (Cernuschi) 美術館 (見231頁)⑥，收藏了許多東方藝術品。

由Velasquez大道到 Van Dyck大道

　　再回到公園，左轉到第二條蜿蜒的小路。一路上有爬滿青苔的18世紀金字塔⑦、古墓、石造拱廊、埃及式方尖碑和一座小型的中國式石造寶塔。這些摹仿世界著名遺跡的建築，透露了浪漫憂鬱情懷，與18世紀晚期的精神相吻合。

　　經過金字塔後在第一個路口右轉回到主要的路線上，對面有座文藝復興式小橋跨過小湖而來的潺潺流水。左轉會經過法國19世紀作曲家托瑪 (Ambroise Thomas, 1811-1896) 的紀念碑 (1902)⑧，其正後方是可愛的假

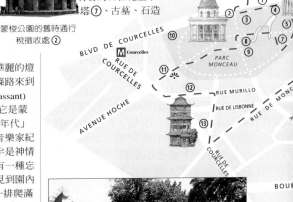

Ruysdaël 大門

蒙梭公園柱廊④

山瀑布。

　　左轉到下一條大道，左是寫了歌劇「浮士德」的曲家古諾 (Charles Gounod) 的紀念碑⑨ (1897)。

　　由此沿著第一條小徑朝左方Van-Dyck大道的出口去，右前方公園的轉角處是波蘭作曲家蕭邦 (Chopin) 的紀念碑(1906)⑩。再沿la Comtesse de Ségur小道前走，可看到19世紀著名人繆塞 (Alfred de Musset) 紀念碑。

托瑪像⑧

由Van Dyck大道到Monceau街

離開公園來到Van Dyck大道上，右邊5號是本區最令人印象深刻的宅邸⑪，由巧克力製造商Émile Menier所建，屬新巴洛克風格。6號的宅邸則是1860年代又再度流行的法國文藝復興風格建築。往前在華麗欄杆後面是Hoche大道的優美景致，

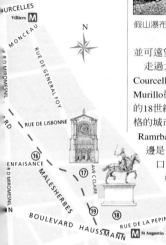

假山瀑布⑧

並可遠望凱旋門。

走過大門左轉到Courcelles街，再左轉到Murillo街，街道旁有精緻的18世紀與法國文藝復興風格的城市住宅⑫。在Ramrbandt街的十字路口左邊是公園的另一個出口，而右邊7號則是一棟1900年的大型公寓建築；1號擁有精雕木門，同屬法國文藝復興風格。

Rambranedt街和Courcelles街的轉角上坐落著一棟醒目的紅色5層中國寶塔⑬，它是這一帶最奇特的建築，目前有一間高級的中國藝術商場。向左轉回到Monceau街，過了Ruysdaël大道，63號是尼辛-德-卡蒙多博物館 (Musée Nissim de Camondo, 見230頁)⑭。52、60、61號的建築都值得一看⑮。

Malesherbes大道

在Monceau街和Malesherbes大道的交叉口右轉。19世紀第二帝國時期(見32-33頁)的塞納省省長歐斯曼男爵 (Baron Haussmann) 開闢貫穿巴黎的大道；兩旁有6層樓高級公寓的Malesherbes大道正

國式寶塔⑬

是典型。這些住宅曾是工業時代中產階級的最愛，但卻震驚了藝術家和作家；他們將這些公寓與紐約高樓相提並論。75號是有華麗大理石正門、製作巴黎最精緻的名片信紙⑯的Benneton公司。左前方近Haussmann大道的是19世紀巴黎最偉大的教堂——聖奧古斯丁教堂 (St-Augustin)⑰，由Victor-Louis Baltard建造。從它位於La Bien faisance路的後門進去、穿過教堂從前門出來，左邊為法國軍官俱樂部 (Cercle Militaire)⑱。直走有聖女貞德 (Jeanne d'Arc) 青銅像⑲，再往St-Augustin廣場走即到St-Augustin地鐵站。

聖女貞德像⑲

徒步者錦囊

● 起點:Blvd de Courcelles.
● 路程:3公里.
● 交通路線:搭乘地鐵可在Monceau下; 公車30, 84, 94號可達.
● 聖奧古斯丁教堂 ◻ 每日7:00至19:00.
● 休憩點:公園中文藝復興式小橋旁有小攤子, 出售咖啡及三明治. Place de Rio de Janeiro有兩間咖啡屋, 平時供應附近上班族餐飲. 聖奧古斯丁教堂對面有一家餐館可用餐飲. Marcel Pagnol廣場也適合歇腳, 並可在行程結束時欣賞一下公園之美.

聖馬當運河90分鐘之旅

　　沿著聖馬當運河兩岸漫遊，與在高級區散步是兩種相當不同的巴黎經驗。這兒的工廠、大型批發店、住家、酒館和咖啡店都反映出19世紀工業社會和勞工階級興起的歷史。但是這裡別有溫柔嫵媚的風情：鑄鐵拱橋、綠樹成蔭的河岸、水畔的垂釣者和船屋以及流水依舊的運河。沿著運河漫步可將塞納河和維雷特水道大池的風光盡收眼底；而這些都令人不禁緬懷起飲Pernod酒、以Jean Gabin及Édith Piaf為標記的勞動階級的巴黎。

18世紀的維雷特城門 ②

由維雷特水道大池向北眺望 ③

由史達林格勒戰役廣場到Jean-Jaurès大道

　　從Stalingrad地鐵站 ① 出來，沿la Villette大道走會來到史達林格勒戰役廣場 (Place de la Bataille de Stalingrad)。廣場後方的維雷特城門 (Barrière de la Villette) ② 是巴黎少數保留至今的18世紀通行稅徵收處；它是1780年代由著名的新古典時期建築師勒杜 (Nicolas Ledoux) 所設計，1980年代加建噴泉、廣場和平臺，是從維雷特水道大池 ③ 向北遠眺時的最佳景觀。再往Jean-Jaurès大道走，左邊就是運河的第一道水閘 ④。

徒步者錦囊

●起點:Place de Stalingrad.
●路程:3.5公里.
●交通路線:地鐵站Stalingrad; 公車26號可達.
●聖路易醫院:禮拜堂 ⬜ 週五, 週六14:00至17:00; 中庭每天開放.
●休憩點:Bichat 路55號有家牛排館; Valmy堤岸也有幾家便宜的異國餐廳. 沿著Faubourg du Temple街有各式各樣的外國商店和餐飲店. Valmy堤岸有許多長椅可以歇腳, Jules Ferry大道另有綠樹成蔭的花園.

從E. Varlin街口的橋上遠望 ⑦

圖例

— 徒步路線
❋ 觀景點
Ⓜ 地鐵站

0公尺　　　　500
0碼　　　　　500

聖路易醫院的中庭花園 ⑭

運河上的鐵橋 ⑤

道Haendel街轉角，會看到一棟國民住宅的高大建築 ⑧。鄰近Colonel-Fabien廣場上的曲面玻璃窗大樓即為法國共產黨總部 ⑨。

再回到Jemmapes堤道，134號是運河沿岸少數留存的19世紀磚砌鑄鐵建築之一 ⑩。126號的養老院 ⑪ 有宏偉的拱門和玻璃凸窗，飾有鑄鐵欄杆陽台及鑲嵌的瓷磚。

再往前的112號 ⑫ 是一棟有玻璃凸窗、鐵製裝飾陽台及瓷磚的裝飾藝術風格公寓，地面樓是30年代典型的無產階級咖啡店。運河從這裡彎入第三道水閘，上面有一座迷人的鐵橋 ⑬。

由Valmy堤道到Bichat街

越過水閘是運河東岸著名的Jemmapes堤道。沿岸走到Louis Blanc街口有第一座橋 ⑤，過橋對岸即是Valmy堤道。而在Louis Blanc街的轉角可遠遠望見以斜面花崗岩和玻璃為建材的新巴黎工商法院（Nouveau Tribunal Industriel de Paris）⑥。

繼續沿著Valmy堤道走E. Varlin街口過橋 ⑦，這裡可欣賞第二道水閘、水閘看員小屋、花園和復古路燈之美景。在橋另一邊的從Jemmapes堤道和行人徒步

由聖路易醫院到Léon Jouhaux街

左轉到Bichat街上可見到17世紀的聖路易醫院（Hôpital Saint-Louis）⑭，是當時最佳的建築典範之一。從舊大門進入中庭，最先看到的是大門高懸的屋頂和拱門。

這所醫院是由磚造與石砌而成，1607年由波旁王朝第一位國王亨利四世所興建，以照料因天災受傷或得到傳染病的患者。

從左翼正中央的大門離開中庭，隨即經過17世紀的醫院附設禮拜堂 ⑮，最後來到la Grange aux Belles街。

向左轉走回運河，在la Grange街和Jemmapes堤道交會口是著名的孟弗孔（Montfaucon）斷頭台 ⑯，直到1627年皆是巴黎的主要刑場之一。

再回到Jemmapes堤道，在101號 ⑰ 的建築內仍保留著因一部30年代電影而出名的「北方旅館」（Hôtel du Nord）當初的正面牆，前方另有一座步行鐵橋和一座升降式吊橋 ⑱。

越過運河，經過Valmy堤道，最後一座步橋 ⑲ 就在Léon Jouhaux街口，運河從這裡漸漸消失在巴黎地面，流入一巨大的石砌拱圈下水道。

聖路易醫院的入口 ⑭

Frédéric Lemaître廣場到共和廣場

沿著Fédéric Lemaître廣場 ⑳ 走到Jules-Ferry大道的起點，大道中段有座長形花園；1860年代時花園建在運河上，最前方有座1830年代的灰衣賣花女（La Grisette）㉑ 像，發人思古幽情。左邊Faubourg du Temple街 ㉒ 多勞工階級出入，沿路皆異國風味商店和餐廳；順著此路右邊可達共和廣場（Place de la République）地鐵站。

Temple路上的商家門面 ㉒

聖路易島90分鐘之旅

在小巧迷人的聖路易島 (Île St-Louis) 上，最吸引人的部分在Louis-Philippe橋到d'Anjou堤道之間；島上17世紀的豪華宅邸更彰顯了它的貴族氣息。行程沿著島上最主要的街道St-Louis-en-l'Île路穿過聖路易島的中心地帶；沿街有許多高級餐廳、咖啡館、畫廊以及服飾店，最後向北回到Marie橋。本區詳情請參閱77及87頁。

從河左岸看聖路易島的一景

聖路易島岸邊的垂釣人

Pont Marie地鐵站到Jean du Bellay街

從Pont Marie地鐵站①出來後沿著Celestins堤道，在最近的路口轉到Georges Pompidou大道上，接著繼續走就到Louis-Philippe橋②。過橋後隨即從右邊台階下到遮蔭的堤岸，這裡是小島西緣③。散步到另一端的台階上來便到St-Louis橋④，面對橋的Jean du

Bellay街轉角有島上最時髦的咖啡店「島中花神」(Flore en l'Île)⑤，隔壁是Berthillon商店之一，它的水果冰淇淋名聞遐邇。

Orléans堤道

Jean du Bellay街和Orléans堤道的交會處是眺望萬神廟和聖母院的極佳地點。沿著河岸走，12號⑥是華美的17世紀住宅之一，有精緻的鑄鐵陽台。18至20號的Hôtel Rolland則有罕見的西班牙摩爾式窗戶設計。6號的波蘭圖書館設立於

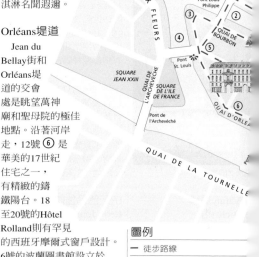

本區詳情請參閱77及87頁。

圖例

- ── 徒步路線
- ❋ 觀景點
- Ⓜ 地鐵站

0公尺　　　　　　　250
0碼　　　　　　　　250

1838年，裡面有一個紀念波蘭詩人米奇也維茲 (Adam Mickiewicz) 的小博物館 (見87頁)⑦。館內還展示了一些蕭邦的樂譜和手稿，是19世紀初喬治桑和雨果的收藏。旁邊La Tournelle橋⑧則連接了河左岸。

塞納河上的平底貨船駛經河岸

由Béthune堤道到Marie橋

越過橋到Béthune堤道，36號 ⑨ 住過諾貝爾獎得主居禮夫人；34, 30號有漂亮的鑄鐵陽台；而18號的Hôtel Richelieu是島上最美的住宅之一，花園內仍保存了當初的古典風格遮陽拱廊。左轉

聖路易教堂大門 ⑰

Bretonvilliers路上另有一幢醒目的17世紀古宅 ⑪，上有傾斜坡度大的屋頂，底部則是跨越街道的古典式拱門。回到Béthune堤道，繼續往19世紀末建成、連結塞納河兩岸的Sully橋走 (見164頁) ⑫。

前面至島的東緣有綠樹成蔭的公園——19世紀的Barye廣場 ⑬，可欣賞塞納河美景。從這裡朝Anjou堤道方向走到St-Louis-en-l'Île街角，有島上最有名的Hôtel Lambert ⑭ (見24-25頁)，法國女影星Michèle Morgan曾居於此。沿Anjou堤道繼續走會

上有許多高級的小酒館式餐廳，舊時的裝潢洋溢著溫馨迷人的氣氛。31號是Berthillon 冰淇淋 ⑱ 的本店。60號迷人的骨董店 ⑲ 櫥窗仍保留19世紀的設計。51號的Hôtel Chernizot ⑳ 是島上少數18世紀建築，華麗的洛可可式陽台基部有吐火獸狀的簷槽滴水口。

St-Louis-en-l'Île街51號的吐火獸雕像 ⑳

右轉到Jean du Bellay街往Louis-Philippe橋方向，再右轉到Bourbon堤道。沿途有幾棟屬島上最精緻的華宅，其中以19號的Hôtel Jassaud ㉑ 最為著名。繼續往17世紀的Marie橋 ㉒ 方向過橋後就回到Pont Marie地鐵站。

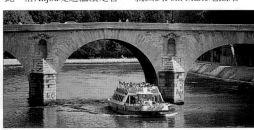

建於17世紀的Marie橋 ㉒

看到Hôtel Lauzun ⑮ 雅致的古典時期建築及它漂亮的陽台和排水管道。

左轉到Poulletier街，5號之2是愛德女子修道院 (Convent des Filles de la Charité) ⑯；再往前走到Poulletier街和St-Louis-en-l'Île街交叉口，就會看到聖路易教堂 (Église Saint-Louis) ⑰，它的塔樓、掛鐘和雕刻大門都極為特殊。

再回到St-Louis-en-l'Île街上。整條St-Louis-en-l'Île街

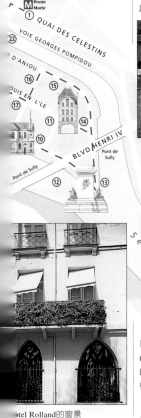

DE L'HOTEL DE VILLE

Ⓜ Ponte Marie

① QUAI DES CELESTINS

VOIE GEORGES POMPIDOU

㉒

D'ANJOU

⑯ ⑮

OUIS EN L'ILE

⑰

⑪ ⑭

⑩

BLVD HENRI IV

Pont de Sully

⑫ ⑬

Pont de Sully

Seine

tel Rolland的窗景

徒步者錦囊

● 起點:Pont Marie地鐵站.
● 路程:2.6公里.
● 交通路線:地鐵站Pont Marie；公車67號到Pont Louis-Philippe路，並沿著Deux Ponts路及Pont de Sully大道直接穿越聖路易島. 86, 87號亦沿Pont de Sully大道穿越本島行駛.
● 休憩點:島上有許多咖啡屋，如「島中花神」(Flore en l'Île，見311頁) 和Berthillon的冰淇淋店(見311頁). St-Louis-en-l'Île街上的餐廳有Auberge de la Reine Blanche 和Au Gourmet de l'Île，以及一家糕餅店和乳酪店. 島上的堤道及東邊的Barye廣場都適合歇腳.

奧特意90分鐘之旅

在這個巴黎最西端的布爾喬亞生活圈散步之所以迷人，多少是由於此區街道間的強烈對比。奧特意街 (Rue Auteuil) 舊城鎮擁有的是鄉間風情；而到了噴泉街 (Rue de la Fontaine) 和Docteur Blanche街則是高級華麗的現代建築夾道。這段行程的終點在地鐵站茉莉 (Jasmin)，254頁對此區有詳盡介紹。

奧特意街

綠蔭濃密的奧特意廣場 (Place d'Auteuil) ① 有吉瑪 (Hector Guimard) 設計的醒目地鐵站入口、18世紀葬禮紀念方尖塔及19世紀新浪漫風格的奧特意聖母堂 (Notre-Dame-d'Auteuil)；舊城鎮昔日的主要道路——Auteuil街則充滿迷人的鄉村風情。Batifol餐廳 ② 現址曾是這一帶最古老的小酒館；17世紀時莫里哀 (Jean-Baptiste Poquelin Molière) 和其劇團演員經常出入這裡。45至47號的大宅曾是美國兩任總統John Adams及Quincy Adams父子的住所 ③。

Jean Lorrain廣場 ④ 是當地市場，有座由19世紀英國富翁Richard Wallace所捐贈的飲水噴泉。往右沿著Donizetti街走到Montmorency別墅 ⑤，此為一私人豪華別墅區，過去是Boufflers伯爵夫人的領地。

噴泉街

噴泉街 (Rue de la Fontiane) 因有許多吉瑪所設計的別墅而聞名。65號Henri Sauvage的藝術家聯合工作室是巴黎最有創意的裝飾藝術派建築之一 ⑥。60號吉瑪所設計的新藝術風格建築 ⑦ 有中世紀角塔和鑄鐵陽台。40號是新哥德式小禮拜堂 ⑧，19和21號也是新藝術風格公寓 ⑨。14號的貝宏杰堡 (Castel Béranger) ⑩ 有扇鑄鐵大門，是吉瑪最壯觀的設計。

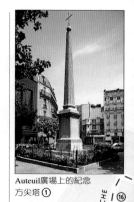

Auteuil廣場上的紀念方尖塔 ①

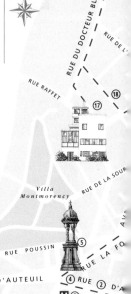

Wallace噴泉 ④

徒步者錦囊

● 起點：Place d'Auteuil.
● 路程：3公里。
● 交通路線：搭乘地鐵及公車 22, 52, 62號皆可達。
● 休憩點：沿著Auteuil街，有一家30年代設計，時髦又不貴的Batifol小酒館餐廳. La Fontaine街19號是一家小巧的1900年新藝術風格咖啡館，保留有舊式花磚地板和最初的鋅製吧台. Jean Lorrain廣場和La Fontaine街40號新哥德風格小禮拜堂間的小花園適合歇腳。遠一點, Rodin廣場也是個舒適的花園。

奧特意街28號的大門

RUE DU DOCTEUR BLANCHE ⑯

RUE DE L'

RUE RAFFET

RUE DE LA SOUR

⑱

⑰

Villa Montmorency

RUE DE LA FO

RUE POUSSIN

⑤

RUE D'AUTEUIL

④ RUE

② D'A

Ⓜ ③ Michel Ange Auteuil

RUE MICHEL ANGE

RUE BOILEAU

圖例

— 徒步路線

☀ 觀景點

Ⓜ 地鐵站

0公尺	250
0碼	250

聖母昇天街到
Mallet Stevens街

在聖母昇天街 (Rue de l'Assomption) 轉角可看到完成於1963年的法國國家廣播電台大會堂 (Maison de Radio France, 見200頁) ⑪。此爲法國國家廣播電台和電視台製作中心,是巴黎戰後最早的現代建築之一。左轉到l'Assomption街,18號是一棟20年代的精緻公寓住宅 ⑫。再左轉到Général Dubail街往Rodin

茉莉廣場3號的百葉凸窗 ⑲

廣場去,可看到羅丹的「青銅時代」(1877) ⑬。從Théodore Rousseau大道回到l'Assomption街再左轉到1880年代開闢的Mozart大

貴住宅區曾吸引眾多建築師、設計家、藝術家和他們的顧客前來定居。然而在1960年代時,原始設計竟然誇張地加蓋了3層樓。

Docteur Blanche街的左邊有Docteur Blanche別墅;盡頭則爲柯比意的La Roche別墅 ⑰,和隔壁Jeanneret別墅同屬柯比意基金會所有 (見36-37頁)。1924年柯比意爲一名藝術收藏家建造此別墅,他使用新技術來補強混凝土,而其幾何造形、不加任何裝飾的外型而被視爲早期現代主義的經典。

聖母昇天街18號的雕刻細部 ⑫

由Docteur Blanche街到茉莉街

走回Doctor Blanche街之後右轉Henri Heine街,18號之2 ⑱ 的1920年代新古典式建築和隔壁的吉瑪1926年的建築形成強烈對比。後者的正面屬新藝術風格,比貝宏杰堡 ⑩ 柔和,但仍使用磚塊爲建材,並有向外凸出的窗戶和平台屋頂。這是吉瑪最後的幾件作品之一。左轉到茉莉街 (Rue Jasmin),左邊第二條死巷的茉莉廣場 (square Jasmin) 3號也是出自吉瑪之手 ⑲。茉莉街盡頭即Jasmin地鐵站。

道。它是16區最主要道路、連貫南北,沿路均是19世紀末的典型布爾喬亞住宅。

穿過馬路走到Chalets大道,這裡有不少典型的週末別墅 ⑭,讓人遙想19世紀中期Auteuil寧靜的郊區生活。在l'Assomption街上遠一點是19世紀新文藝復興風格的聖母昇天聖母堂 (Notre-Dame de l'Assomption) ⑮。

左轉到Docteur Blanche街,從9號一直到Mallet Stevens街,有整排的「現代國際」風格住宅,都是出自名建築師Mallet Stevens之手。這個在過去屬前衛的昂

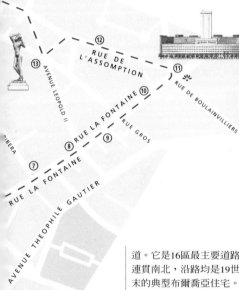
某街14號的中庭

「青銅時代」⑬

蒙馬特90分鐘之旅

行程從蒙馬特 (Montmartre) 的山腳開始。雷諾瓦、畢卡索常到這裡的劇院和舞廳，並以此為創作主題；這些場所現已為夜總會取代。往山頂舊城的坡路陡峭，沿途仍保有當初吸引梵谷等藝術家前來的風情。徒步終點在山下的Blanche廣場。本區詳情請參閱218至227頁。

遠望蒙馬特山

Pigalle廣場到Ravignan路

從熱鬧的Pigalle廣場開始①，沿著Frochot路往Victor Massé街轉角才有道漂亮的鐵柵門通往一條私人道路，兩旁有許多1900年前後的農舍山莊②。對面Victor Massé 27號是一棟19世紀中期的華麗公寓；25號在1886年時曾是梵谷和其弟塞奧居住之所

Frochot大道的入口大門

③。1890年代蒙馬特最著名的藝術家酒館「黑貓」(Chat Noir)④位於12號。這條馬路盡頭是幽靜的Trudaine大道；從左邊的Lallier路走到Rochechouart大道，繼續向東走，84號是「黑貓」的原址；82號Grand Trianon⑤是現存最老的電影院，可溯至1890年代初期。再往前走，74號的Élysée-Montmartre⑥是本區第一家康康舞廳，至今門面仍保存。再轉Steinkerque街，過了Sacré-Coeur花園左轉沿d'Orsel街走，就到了Charles Dullin廣場，有一間19世紀早期的「工作室劇院」(Théâtre de l'Atelier)⑦。繼續往前走到山頂的Trois Frères路，然後再左轉沿Yvonne-le-Tac路走，即可抵達Abbesses廣場⑧——本區氣氛最活潑的廣場。新藝術風格的地鐵入口保留了吉瑪當初設計的雨棚。正對面的傳福音者聖約翰教堂 (St Jean l'Évangeliste)⑨是獨特磚造鑲瓷的新藝術風格教

徒步者錦囊

●起點:Place Pigalle.
●路程:2.3公里. 本段行程必須爬一段陡峭的階梯才能達到山丘頂端；若自覺腳力不逮, 亦可選擇從Pigalle廣場出發的蒙馬特巴士 (Montmartrobus), 可到達大部分之景點.
●交通路線:地鐵在Pigalle站下; 公車30,54, 67號亦可達.
●休憩點:Lepic街和Abbesses街有相當多咖啡館和商店. Dullin廣場的Rayons de la Santé是巴黎最好的素食餐廳之一. 至於乘涼的休憩點, Jean-Baptiste Clément廣場及Junot大道的S. Busson廣場都相當迷人.

André Antoine街⑩

堂。教堂右邊走過一段陡峭的階梯，來到窄小的André Antoine街，點描畫家秀拉 (Georges Seurat) 曾住在39號⑩。繼續沿Abbesses路，就到Ravignan路。

Ravignan路

從這裡可遠眺遼闊的巴黎市景。爬上石梯路，可到達綠蔭濃密的Émile-Goudeau廣場⑪。左邊13號是「濯衣船」(Bateau-Lavoir) 藝術村從前的入口；此村曾是蒙馬特藝術工作者最重

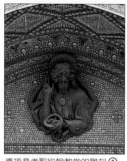
傳福音者聖約翰教堂的雕刻⑨

要的聚集地，也是20世紀初畢卡索作畫和定居之處。再往上到Ravignan街和Orchampt街交叉口可見一排19世紀藝術家工作室⑫。

Ravignan街到Lepic街

沿著Jean-Baptiste-Clément廣場⑬的小公園走到山頂穿過Norvins街，正對面的古老餐廳「隨意居」(A la Bonne Franquette)⑭和「森林彈子房」(Aux Billards en Bois) 同爲19世紀畫家們偏愛的聚會地點。沿著窄小的St-Rustique路走，途中已可看見聖心堂。路盡頭的右邊就是本區最重要的Tertre廣場 (見222頁)⑮；從這兒左轉到Cortot街，6號曾是怪人作曲家Erik Satie的居所⑯；12號是蒙馬特博物館⑰。右轉到Saules街經過蒙馬特小葡萄園⑱到St-Vincent街交叉口，是「狡

Tertre廣場的畫家⑮

兔之家」(Au Lapin Agile) 夜總會⑲。回頭沿Saules街到l'Abreuvoir路右轉，有許多1900年前後的別墅和花園。轉進樹葉濃密的霧巷 (Allée des Brouillards)，6號是畫家雷諾瓦在蒙馬特最後的居處⑳。沿階梯下行到Simon-Dereure街馬上左轉，穿過小公園就到Junot大道。15號曾是20年代早期達達主義代表人物Tristan Tzara的住所㉑。沿Junot大道在Girardon街右轉，第一個路口再右轉即到Blanche廣場。

狡兔之家夜總會⑲

Lepic街到Blanche廣場

Lepic街轉角是蒙馬特僅存的風車之一Moulin Radet㉒。而前面右邊斜坡上另有一座風車Moulin de la Galette㉓。左拐至l'Armée-d'Orient街有許多畫家工作室㉔；再左轉回到Lepic街，梵谷1886年6月曾住在這裡的54號㉕。最後來到Blanche廣場和Clichy大道，右邊就是本區著名的地標紅磨坊 (Moulin Rouge)㉖。

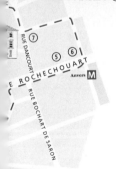

圖例
徒步路線
觀景點
地鐵站
尺　　250
　　250

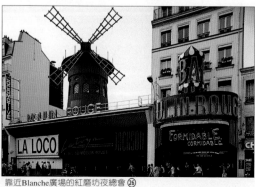
靠近Blanche廣場的紅磨坊夜總會㉖

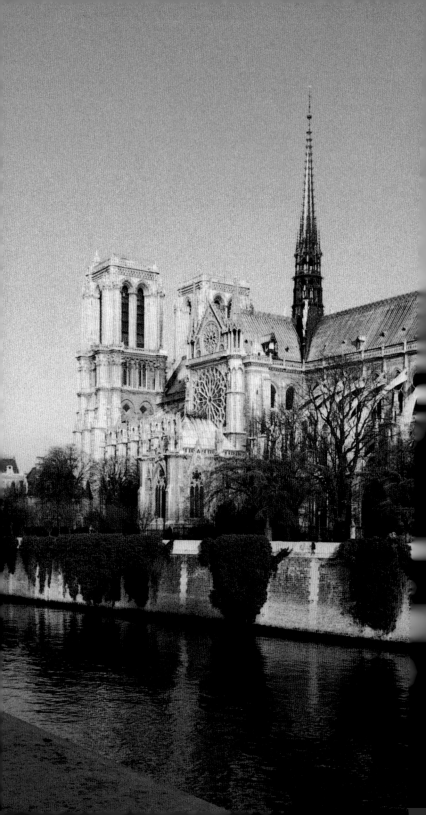

旅行資訊

住在巴黎

　　巴黎的旅館客房總數比歐洲任何都市都多。其中有些極為奢華，如麗池飯店 (Le Ritz)；有些只接待特定客人，如英國作家奧斯卡・王爾德 (Oscar Wilde) 離世的地點L'Hôtel；而巴黎的舊市區更有許多簡單且又有風味的小旅館。經由調查，本書選出一些服務良好、價格合理的旅館：278至279頁的表格有助於縮小選擇範圍；而280至285頁則有各旅館的詳盡資料。這兩個章節均依旅館的所在區域分類，再按其收費排列。272至274頁則提供其他的住宿方式。必須注意的是法文的「hôtel」並不全指旅館，它也可能是「市政府」(Hôtel de Ville)、主宮醫院 (Hôtel-Dieu)，或僅是一座宅邸。

旅館分布

　　巴黎的旅館依各區特性而呈現不同風味。一般而言，豪華大飯店 (palace) 集中於北邊，而特色旅館 (hôtel de charm) 則多在南邊。香榭大道 (Avenue des Champs-Elysées) 附近有許多巴黎最豪華的飯店，包括Royal Monceau, Bristol, George V, Meurice和Plaza Athénée等等。夏佑宮附近的高級住宅區和使館區亦有許多高雅的旅館；塞納河右岸的瑪黑區有許多舊大樓和宅邸被改建為價格合理又非常迷人的小旅館。磊阿勒區 (Les Halles) 和St-Denis路四周聚集著眾多色情行業及吸毒者；瑪黑區正南方過了塞納河的聖路易島和西堤島上則有很多氣氛溫馨的旅館。塞納河左岸受歡迎的觀光區中也有許多小旅館極具特色。

　　從波希米亞風的拉丁區、時髦又富藝術氣息的聖傑曼德佩區到巴黎傷兵院和艾菲爾鐵塔附近的布爾喬亞區都有著截然不同的氣氛；而它們的旅館完全反映出這種差異。距巴黎市中心稍遠的蒙帕那斯有許多高聳的商務大飯店。而火車站附近，如北站和里昂車站，也有許多最普通的旅館，有些甚至非常簡陋，要小心慎選。蒙馬特也有一兩家舒適的旅館，只不過位

Crillon旅館 (見280頁)

置在山丘上。要注意有些自稱位於蒙馬特的旅館，事實上卻在皮加勒 (Pigalle) 的紅燈區中。

　　如果要親自找旅館，最好的查看時間是中午 (在退房和清掃之間)，或者下午3、4點。假如房間全被預訂了，下午點再試試看，可能臨時會有空房。千萬不要只憑接待櫃台的印象就做決定，應先要求看房間，若不滿意可要求再看另一間。有關機場旅館的資訊，請見360至365頁。

旅館價格

　　巴黎旅館價格並非在淡季時就會較便宜；一年到頭都在進行的時裝秀及其他重要活動都

Louvre旅館 (見281頁) 位於羅浮宮和王室宮殿 (Palais Royal) 中間

能使旅館客滿而提高價格。

但無論如何,旅館的新舊、位置和房間的大小、設備的齊備與否都會影響到價格的高低;一般說來小房間索價最便宜。兩張單人床的房間會比雙人床房間稍貴;即使一個人住,價錢仍與兩人住相同。單人房非常少,而且大多數窄小或設備不全。沒有浴室的房間通常比附設浴室的房間便宜20%左右。

通常旅館附近都有許多餐廳,所以不需要在旅館包早餐。有些旅館會特別優待學生、老人或家庭住宿。

付加費用

依照法國的法令規定,旅館稅和服務費應包括在定價內,並必須張貼於服務檯上或住房內。小費並非必要;但若是要求特殊服務,如請服務生訂票,或請清潔婦幫忙洗東西時則應酌情給予小費以示謝意。

訂房之前應先問清楚早餐是否包括在內,並注意一些額外的收費,例如房間內小冰箱的飲

Meurice旅館 (見281頁), 位於杜樂麗區

料或點心、旅館附設洗燙服務、停車服務、或在房間裡打電話 (特別是透過總機代撥) 都會比較貴。由於旅館的外幣匯率幾乎都比銀行低,所以最好確定有足夠的現金,除非可以信用卡或旅行支票支付。

旅館等級

法國的旅館依觀光局規定共分為五個等級:一至四星級與「豪華四星」級 (quatre étoiles grand luxe);星星數愈多代表設備愈齊全、愈高級。非常簡單的旅館並不列入審核,而且要注意這套制度主要說明的是旅館硬體設備的完善程度,與服務態度、旅館清潔與否和裝潢品味並無直接的關聯。

旅館設備

在巴黎,四星級以下的旅館很少附設餐廳,但幾乎都有早餐室;相當多旅館的餐廳固定會在8月公休。

較老舊的旅館往往沒有會客廳;而現代化或收費較高的旅館通常會附設酒吧。便宜的旅館可能沒有電梯,大致上來說只有較貴的旅館才設有停車場;這個慣例也有例外,可查閱280至285頁。

駕車旅行時,巴黎市區外圍的連鎖汽車旅館 (見273-274頁) 是另一種選擇。所有市內旅館房間都備有電話,除非是極為簡單的旅舍。許多旅館客房內都有電視,但很少有床頭收音機。雙人床 (grands lits) 很普遍,訂房時必須確定是否要雙人床。

orge V 旅館 (見284-285頁)

Relais Christine旅館內的雕像 (見282頁)

香榭大道上的Plaza Athénée旅館 (見285頁)

旅館狀況

許多旅館仍沿用傳統法式長枕，若不習慣可要求換成一般式的枕頭 (oreillers)。廁所設備稱「WC」；浴盆的法文則是「bain」。「Cabinet de toilette」只有一個洗臉槽和淨身槽 (bidet)；「eau courant」是指有冷熱水的洗手槽；而「duplex room」是指雙室套房。

傳統式早餐有現煮咖啡、牛角麵包、果醬和柳橙汁；然而現在已漸變為有冷盤、乳酪等的自助式早餐。「orange pressée」指的是現榨柳橙汁；「jus d'orange」通常為罐裝或濃縮柳橙汁。

目前當地頗盛行在豪華飯店用早餐；因此若不想在房裡進餐最好先訂位。另一選擇是在咖啡店體會法國上班族看報享用早餐的樂趣。退房時間通常是中午12:00，逾時得再加付一天的費用。

淡季旅遊

巴黎有許多遊客及商務旅客，因此旅館很少在週末提供優惠。在沒有特殊活動的淡季 (basse saison) 時不但花費低、可議價，還有各種套裝行程可參加。

攜孩童同行

通常有小孩隨行時的房費負擔不高，甚至有些旅館可讓孩童免費和大人共住。部分業者會先在套裝行程中向家庭加收費用。

大多數的旅館都接受孩童入住，但孩童專用設施尚不夠普及。

殘障旅客

事實上，巴黎適合殘障者入住的旅館很少；有需要者不妨參考以下兩個機構所出版的實用手冊：法國癱瘓者協會 (Association des Paralysés de France) 和法國殘障者重建聯繫委員會 (Comité Nationale Française de Liaison pour la Réadaptation des Handicapés, 見274頁)。

自助式公寓

附廚房的公寓式旅館 (Résidences de Tourisme) 是一種以公寓形式為概念的旅館，有些提供一般旅館服務，但須額外付費。價格從一間小套房一夜4百法郎，到一戶可容多人的公寓一夜2千

相當寧靜的Grands Hommes (見282頁)

法郎不等。請洽各公寓式旅館、巴黎住宿預訂中心 (Paris-Séjour-Réservation) 及巴黎旅遊服務中心。

其他仲介自助式公寓出租的組織包括「Allô Logement Temporaire」與「At Home in Paris」和「Paris Appartements Services」。這些公寓皆附有高品質家具，有時是出國的巴黎人的住家，價位與公寓式旅館

相當,較大間者有時甚至更便宜。「Bed and Breakfast 1 Connection」和「France-Lodge」主要是介紹民宿的組織,但也代為安排自助式公寓(見274頁)。

民宿

「一宿一早餐」(B&B)的住宿型態已漸在法國普及,平均每雙人房每晚價格在100至250法郎之間。意者可洽「France-Lodge」和「Bed and Breakfast 1 Connection」仲介組織。

連鎖旅館

巴黎近郊的連鎖汽車旅館發展蓬勃,如Campanile, Formule 1, Mercure, Primèvere, Climat及Fimotel已成功地吸引了商務旅客和觀光客。只要有車,這類旅館相較之下較便宜且方便;但缺乏巴黎的氣氛。有一些位於沒什麼特色的地區或是馬路旁,可能會很吵。

Sofitel, Novotel, Frantour及Mercure乃專為商務旅客設計,設備較好,收費較高,但在週末時段則很划算。其中許多都設有餐廳,並有小冊子及地圖指示如何前往(見274頁)。

la旅館的露天座椅(見284頁)

Relais Christine酒店的花園(見282頁)

選擇此類旅館的要點是,較新開幕者,一般說來裝潢與設備較佳。

青年旅舍和通鋪宿舍

大學旅遊服務中心(Office de Tourisme de

Prince de Galles Sheraton 旅館(見284頁)

l'Université, O.T.U.)除提供當日住房的預約服務外,也接受以信用卡電話訂房。房間種類有單、雙人房以及與他人合住的房間。每夜房價在110至220法郎之間,且住房者無年齡限制。

「國際青年及學生之家」(Maisons Internationales de la Jeunesse et des Étudiants, MIJE)在瑪黑區有3棟漂亮宿舍接待18至30歲的

年輕人。團體可預訂,個人則在當天才能打電話到中心登記。法國國際交誼中心聯盟辦事處La Maison UCRIF (Union des Centres de Rencontres Internationales de France)在巴黎擁有9個分處,提供單、雙人房及通鋪,無年齡限制,有些分處還舉辦文化體育活動。

青年旅舍聯盟FUAJ (Fédération Unie des Auberges de Jeunesse)屬「國際青年旅舍聯盟」(International Youth Hostels Federation),對投宿者亦無年齡限制(見274頁)。

露營

巴黎市內唯一的營地「布隆森林露營區」(Camping du Bois de Boulogne/Île de France)每夜約60至150法郎。這座在塞納河畔的營地設備良好,夏季時常常客滿。不過在附近地區仍有不少營地,有些離RER車站很近。詳細資料可向巴黎旅遊服務中心索取,「法國露營掛車聯盟」(Fédération Française de Camping-Caravaning)也印有小手冊(見274頁)。

相關名錄

代辦處

Ely 12 12
9 Rue d'Artois 75008.
☎ 01 43 59 12 12.
FAX 01 42 56 24 31.

Paris-Séjour-Réservation
90 Ave des Champs-Élysées 75008.
☎ 01 53 89 10 50.
FAX 01 53 89 10 59.

巴黎旅遊暨會議服務中心

● 主要辦事處:
127 Ave des Champs-Élysées 75008.
☎ 01 49 52 53 54.
FAX 01 49 52 53 00.
車站, 機場及艾菲爾鐵塔均設服務中心.

殘障旅客

Association des Paralysés de France
17 Blvd August Blanqui 75013.
☎ 01 40 78 69 00.

CNFLRH
236 bis Rue Tolbiac 75013.
☎ 01 53 80 66 66.

自助式公寓出租

Allô Logement Temporaire
64 Rue du Temple 75003.
☎ 01 42 72 00 06.
FAX 01 42 72 03 11.

At Home in Paris
16 Rue Médéric 75017.
☎ 01 42 12 40 40.
FAX 01 42 12 40 48.

Paris Appartements Services
69 Rue d'Argout 75002.
☎ 01 40 28 01 28.
FAX 01 40 28 92 01.

公寓式旅館

Beverly Hills
35 Rue de Berri 75008.
☎ 01 53 77 56 00.
FAX 01 42 56 52 75.

Les Citadines
27 Rue Esquirol 75013.
☎ 01 44 23 51 51.
FAX 01 45 86 59 76.

Flatotel
14 Rue du Théâtre 75015.
☎ 01 45 75 62 20.
FAX 01 45 79 73 30.

Pierre et Vacances
10 Pl Charles-Dullin 75018.
☎ 01 42 57 14 55.
FAX 01 42 54 48 87.

Résidence Orion
18 Pl d'Italie 75013
☎ 01 40 78 15 00.
FAX 01 40 78 16 99.

Résidence du Roy
8 Rue Français-1er 75008.
☎ 01 42 89 59 59.
FAX 01 40 74 07 92.

民宿

Bed and Breakfast 1 Connection
7 Rue Campagne Première 75014.
☎ 01 40 47 69 20.
FAX 01 40 47 69 20.

France-Lodge
41 Rue La Fayette 75009.
☎ 01 53 20 09 09.
FAX 01 53 20 01 25.

連鎖旅館

Frantour Suffren
20 Rue Jean Rey 75015.
☎ 01 45 78 50 00.
FAX 01 45 78 91 42.

Golden Tulip St-Honoré
218 Rue du Faubourg St-Honoré 75008.
☎ 01 49 53 03 03.
FAX 01 40 75 02 00.

Hilton
18 Ave de Suffren 75015.
☎ 01 44 38 56 00.
FAX 01 44 38 56 10.

Holiday Inn République
10 Pl de la République 75010.
☎ 01 43 55 44 34.
FAX 01 47 00 32 34.

Mercure Paris Bercy
77 Rue de Bercy 75012.
☎ 01 53 46 50 60.
FAX 01 53 46 50 99.

Mercure Pont Bercy
6 Boulevard Vincent Auriol 75013.
☎ 01 45 82 48 00.
FAX 01 45 82 19 16.

Mercure Paris Montparnasse
20 Rue de la Gaîté 75014.
☎ 01 43 35 28 28.
FAX 01 43 27 98 64.

Mercure Paris Porte de Versailles
69 Boulevard Victor 75015.
☎ 01 44 19 03 03.
FAX 01 48 28 22 11.

Méridien Montparnasse
19 Rue du Commandant Réne Mouchotte 75014.
☎ 01 44 36 44 36.
FAX 01 44 36 49 00.

Nikko
61 Quai de Grenelle 75015.
☎ 01 40 58 20 00.
FAX 01 40 58 24 44.

Novotel Paris Bercy
85 Rue de Bercy 75012.
☎ 01 43 42 30 00.
FAX 01 43 45 30 60.

Novotel Paris Les Halles
8 Place Marguerite de Navarre 75001.
☎ 01 42 21 31 31.
FAX 01 42 21 92 72.

Quality Inn
92 Rue de Vaugirard 75006.
☎ 01 42 22 00 56.
FAX 01 42 22 05 39.

Sofitel Paris Forum Rive Gauche
17 Blvd St-Jacques 75014.
☎ 01 40 78 79 80.
FAX 01 45 88 43 93.

Sofitel Paris
8 Rue Louis Armand 75015.
☎ 01 40 60 30 30.
FAX 01 53 78 53 53.

Sofitel Paris CNIT
2 Place de la Défense,

BP 210 92053.
☎ 01 46 92 10 10.
FAX 01 46 92 10 50.

Sofitel Paris La Défense
34 Cours Michelet 92060.
☎ 01 47 76 44 43.
FAX 01 47 73 72 74.

Sofitel Windsor
14 Rue Beaujon 75008.
☎ 01 53 89 50 50.
FAX 01 53 89 50 51.

Warwick
5 Rue de Berri 75008.
☎ 01 45 63 14 11.
FAX 01 43 59 00 98.

青年旅舍及通鋪宿舍

Fédération Unie des Auberges de Jeunesse -Centre National
27 Rue Pajol 75018.
☎ 01 44 89 87 27.
FAX 01 44 89 87 49.

Maison Internationale de la Jeunesse et des Étudiants
11 Rue du Fauconnier 75004.
☎ 01 42 74 23 45.
FAX 01 40 27 81 64.

La Maison de l'UCRIF
27 Rue de Turbigo 75002.
☎ 01 40 26 57 64.
FAX 01 40 26 58 20.

O.T.U
15 Ave Ledru-Rollin 75011.
☎ 01 43 79 53 86.
FAX 01 43 79 35 63.

露營

Camping du Bois de Boulogne/Île de France
Allée du Bord de l'Eau 75016.
☎ 01 45 24 30 00.
FAX 01 42 24 42 95.

Fédération Française de Camping-Caravaning
78 Rue de Rivoli 75004.
☎ 01 42 72 84 08.
FAX 01 42 72 70 21.

如何訂房

巴黎的觀光旺季是每年的5月、6月、9月和10月；但在時裝秀、商展或其他大型展覽期間，旅館也都可能會客滿。例如巴黎迪士尼樂園的開幕增添不少住房需求，因為很多旅客選擇住在市內，再搭乘RER郊區快線到巴黎迪士尼樂園玩。7、8月巴黎人都出城去度假，市內舉目所見多為觀光客。如今「8月閉店休息」的傳統已有更改，將近半數的旅館、餐廳和商店依然照常營業。要緊的是，至少要在1個月前預訂旅館。

本書中所列的旅館都是各等級中最好的，因此也最容易客滿。5月至10月間，應該6週前即直接向旅館訂房，並儘可能在白天打電話詢問，才可能找到負責訂房的人。旅遊旺季通常必須再傳真或寫信確認。

「Ely 12 12」和巴黎住宿預約處 (Paris-Séjour Réservation) 可代辦預訂旅館或其他方式的住宿，有時甚至可登記到塞納河沿岸的船屋。假如不太挑剔住的地方，或所有旅館都宣稱客滿了，也可透過巴黎旅遊服務中心 (Office du Tourisme de Paris) 登記；他們提供現場訂房服務，並酌收手續費。

訂金

以電話預訂房間時，通常會被要求附上信用卡號碼 (以備支付取消費用) 或先繳訂金 (arrhes)。訂金有時為一晚的住房費，但通常只為其15%。可以信用卡、歐洲聯合支票(Euro

戴高樂機場的旅遊服務中心

chèque) 或國際匯票支付。

通常可以先寄1張等值的外國支票作為訂金，如期抵達後旅館會將此支票歸還，並在退房時再給1張總帳單。但記得寄支票前要先向旅館確認。在法國訂房時可以事先選定想要的房間。

儘量在當天18:00以前抵達旅館；若會遲到，應先打電話通知旅館，否則有可能被取消。旅館若取消確認過且付過訂金的預約，顧客絕對有權利要求訂金兩倍以上的賠償。若有任何問題，可諮詢旅遊服務中心。

旅遊服務中心

任何設在機場的旅遊服務中心均可協助旅客預訂旅館，但只限當天為個人訂房。北站 (Gare du Nord)、里昂車站 (Gare de Lyon)、奧斯特利茲車站 (Gare d'Austerlitz) 和蒙帕那斯車站 (Gare Montparnasse) 的旅遊服務中心都提供類似的訂房服務。巴黎的旅遊服務中心都備有完整的市內旅館目錄，並代理娛樂表演活動的票務 (見350頁)。

常用符號解碼

280-285頁的旅館名單 (皆位於市中心) 是依其所在區域及價格排列。各旅館地址後的不同符號代表所提供的設施及服務。

- 🛁 所有房間均有浴室或淋浴設備，除非另有註明
- 1 提供單一價格房間
- 👥 設有兩人以上房間，或可在雙人房內加床
- 24 24小時客房服務
- 📺 所有房間均有電視
- 🍸 房間均有迷你吧台
- 🚭 提供禁煙房間
- 🏞 旅館可觀景
- 🖥 所有房間均有空調設備
- 🏋 附設健身房
- 🏊 附設游泳池
- 📠 商務服務:代客留言, 傳真機, 所有房間皆有辦公桌及電話, 旅館設有會議室
- 👶 幼兒設施:嬰兒床及托嬰服務
- ♿ 備殘障用通道
- 🛗 電梯
- 🐕 寵物可進入房間 (帶寵物須向旅館確認):大多數旅館都允許導盲犬進入, 即使是禁止動物入內的旅館
- 🅿 附設停車場
- 🌳 花園/露天座
- 🍸 酒吧
- 🍴 餐廳
- ℹ 旅遊服務中心
- 💳 接受信用卡:
- AE 美國運通卡
- DC 大來卡
- MC 萬事達卡
- V 威士卡
- JCB 吉世美卡

價格等級：包括早餐、稅金及服務費的雙人房
- Ⓕ 600法郎以下
- ⒻⒻ 600-900法郎
- ⒻⒻⒻ 900-1,300法郎
- ⒻⒻⒻⒻ 1,300-1,700法郎
- ⒻⒻⒻⒻⒻ 逾1,700法郎

巴黎之最：旅館

　　巴黎以其旅館而聞名。從最豪華的酒店 (palaces)，到浪漫的特色旅館 (hôtel de charme)，乃至寧靜小巷中的溫馨家庭式旅館，皆在其中。長久以來身為文化和流行時尚中心，巴黎就像個聖地，吸引各種遊客；因此僅市內就有一千多家旅館。先不談價格，本書所列的旅館 (見280-285頁) 都各自展現其獨特的風格和巴黎氣息。

Bristol
奢華的象徵，位於巴黎高雅的地段 (見284頁)。

Champs-Élysées

Quartier de Chaillot

S E I N

Quartier des
Invalides et
tour Eiffel

Balzac
這個小巧卻雅致的旅館散發出一種舊時代的魅力。旅館中的Bice餐廳評價極高 (見284頁)。

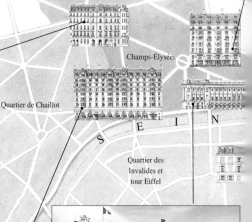

Hôtel de Crillon
最豪華的飯店之一，當初為路易十五而建 (見280頁)。

Plaza Athénée
位在巴黎高級時裝界的心臟地帶。華麗裝潢和高雅餐廳是它的魅力所在 (見285頁)。

Duc de St-Simon
是間舒適安詳的特色旅館，從房間一眼望出去是綠蔭濃密的花園。位於塞納河南岸一棟18世紀大宅內 (見283頁)。

Le Grand Hôtel
這座歷史性旅館是1862年為拿破崙三世所建，曾受許多富翁和名人青睞，如馬塔哈利 (Mata Hari) 和邱吉爾 (見285頁)。

L'Hôtel
這個旅館因曾是作家王爾德的最後住所而著名，它的房間令人印象深刻又有點怪異。著名演藝明星Mistinguett曾改裝其中一間，並住在這裡 (見281頁)。

Relais Christine
位在市中心的靜謐處，接待廳中有爐火，溫馨舒適 (見282頁)。

Quartier de l'Opéra

les Tuileries

Beaubourg et Les Halles

Le Marais

ain-des-Prés

Île de la Cité

Île St-Louis

Quartier du Luxembourg

Quartier Latin

Quartier du Jardin des Plantes

Hôtel du Jeu de Paume
這家巧加改建的旅館，從前是個室內網球場 (見280頁)。

0公里　　　　　1
0英哩　　　0.5

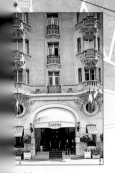

tétia
名服裝設計師Sonia kiel負責室內設計 282頁)。

L'Abbaye St-Germain
靠近盧森堡公園，小巧又僻靜，以其閒適的花園、中庭和迷人的房間為最大特色 (見282頁)。

旅館的選擇

以下數頁所列舉的旅館是經過調查及評估的，在圖表右上方列有幾項選擇的要素。本表內容是依地區、字母及價位高低排序，讀者可參閱280至285頁內的詳細解說。

旅館	價位	客房總數	備有大客房	提供商務設施	提供兒童設施	內設餐廳值得推介	鄰近商店和餐館	位處幽靜	全日客房服務
西堤島, 瑪黑區 (見280頁)									
Hôtel de la Bretonnerie	(F)(F)	30					●		
Hôtel des Deux-Îles	(F)(F)	17			●			▨	
St-Merry	(F)(F)	11					●		
St-Paul-le-Marais	(F)(F)	27		▨			●		●
Hôtel du Jeu de Paume	(F)(F)(F)	32						▨	
Pavillon de la Reine	(F)(F)(F)(F)	55			●		●	▨	
杜樂麗區 (見280-281頁)									
Brighton	(F)(F)	70					●		
St-James et Albany	(F)(F)(F)	208		▨			●		
Hôtel du Louvre	(F)(F)(F)(F)	199		▨			●		●
Regina	(F)(F)(F)(F)	130	●	▨	●		●		
Hôtel de Crillon	(F)(F)(F)(F)(F)	163	●	▨		▨	●		●
Intercontinental	(F)(F)(F)(F)(F)	450	●	▨		▨	●		●
Lotti	(F)(F)(F)(F)(F)	133		▨			●		●
Meurice	(F)(F)(F)(F)(F)	180	●	▨		▨	●		●
Ritz	(F)(F)(F)(F)(F)	187	●	▨	●	▨	●		●
聖傑曼德佩區 (見281-282頁)									
Lenox St-Germain	(F)	34					●	▨	
Hôtel de Lille	(F)	20							
Hôtel des Marronniers	(F)(F)	37					●	▨	
Hôtel du Quai Voltaire	(F)(F)	33			●				●
Senateur	(F)(F)	40		▨	●		●		
Hôtel d'Angleterre	(F)(F)	27					●	▨	
Hôtel des Sts-Pères	(F)(F)	37					●	▨	
La Villa	(F)(F)(F)	32			●		●		●
L'Hôtel	(F)(F)(F)(F)	27		▨	●	▨	●		●
Lutétia	(F)(F)(F)(F)	250	●	▨	●	▨	●		●
Montalembert	(F)(F)(F)(F)(F)	56		▨		▨	●		●
Relais Christine	(F)(F)(F)(F)(F)	51		▨			●	▨	
拉丁區 (見282頁)									
Esmeralda	(F)	19						▨	●
Hôtel des Grandes Écoles	(F)	51						▨	
Hôtel des Grands Hommes	(F)(F)	32		▨				▨	
Hôtel de Notre-Dame	(F)(F)	34					●	▨	
Hôtel du Panthéon	(F)(F)	34			●			▨	
盧森堡公園區 (見282-283頁)									
Perreyve	(F)	30		▨				▨	
Récamier	(F)(F)	30					●	▨	
Hôtel de l'Abbaye St-Germain	(F)(F)(F)	46			●			▨	
蒙帕那斯區 (見282-283頁)									
Ferrandi	(F)	42		▨				▨	

● 價位表是以一標準雙人房每晚的住宿費用為準,並含稅金、早餐及服務費:
ⓕ 600法郎以下
ⓕⓕ 600-900法郎
ⓕⓕⓕ 900-1,300法郎
ⓕⓕⓕⓕ 1,300-1,700法郎
ⓕⓕⓕⓕⓕ 逾1,700法郎

● 提供兒童設施是指設有嬰兒床,托嬰服務。部分旅館並備有兒童餐及小孩用的高腳椅。

● 鄰近商店和餐館是指購物街區,酒吧,咖啡館和餐館在步行5分鐘的行程內.

● 商務設施含留言服務及傳真設備,每間房內均有辦公桌及電話,旅館內設有會議室.

	價位	客房總數	備有大客房	提供商務設施	提供兒童設施	內設餐廳值得推介	鄰近商店和餐館	位處幽靜	全日客房服務
Lenox Montparnasse	ⓕ	52			●			▨	
L'Atelier Montparnasse	ⓕ	17			●			▨	
Le St-Grégoire	ⓕⓕ	20			●		●	▨	
Villa des Artistes	ⓕⓕ	59			●			▨	
Ste-Beuve	ⓕⓕ	22			●			▨	
巴黎傷兵院區 (見283頁)									
Hôtel de Suède	ⓕⓕ	39						▨	
Hôtel de Varenne	ⓕⓕ	24							
Hôtel Bourgogne et Montana	ⓕⓕⓕ	34		▨				▨	
Duc de St-Simon	ⓕⓕⓕⓕ	34					●	▨	
夏佑區及麥佑門 (見283-284頁)									
Hôtel de Banville	ⓕⓕ	39		▨			●		●
Alexander	ⓕⓕⓕⓕ	62	●				●		
Concorde La Fayette	ⓕⓕⓕⓕ	968			▨				
Le Méridien	ⓕⓕⓕⓕ	1,025		▨	▨				
Villa Maillot	ⓕⓕⓕⓕ	42		▨					
Zébra Square	ⓕⓕⓕⓕ	22		▨			●		
Raphaël	ⓕⓕⓕⓕⓕ	90	●	▨			●	●	●
St-James	ⓕⓕⓕⓕⓕ	48		▨			●	▨	
香榭麗舍區 (見284-285頁)									
Résidence Lord Byron	ⓕⓕ	31		▨			●	▨	
Atala	ⓕⓕⓕⓕ	48		▨		▨	●	▨	
Claridge-Bellman	ⓕⓕⓕⓕ	42	●				●		
Pullman Windsor	ⓕⓕⓕⓕ	135	●	▨	●		●		●
Balzac	ⓕⓕⓕⓕⓕ	70	●			▨	●		●
Bristol	ⓕⓕⓕⓕⓕ	192	●	▨	▨	▨	●		●
George V	ⓕⓕⓕⓕⓕ	298	●	▨	▨	▨	●		●
Prince de Galles Sheraton	ⓕⓕⓕⓕⓕ	168	●	▨	▨	▨	●		●
Plaza Athénée	ⓕⓕⓕⓕⓕ	204	●	▨	▨	▨	●		●
Royal Monceau	ⓕⓕⓕⓕⓕ	219	●	▨		▨			●
San Regis	ⓕⓕⓕⓕⓕ	44			●		●		●
Sofitel Arc de Triomphe	ⓕⓕⓕⓕⓕ	135	●	▨	▨		●		●
Hôtel de la Trémoille	ⓕⓕⓕⓕⓕ	107	●	▨	▨		●	▨	
Vernet	ⓕⓕⓕⓕ	57		▨	●		●		●
劇院區 (見285頁)									
Ambassador	ⓕⓕⓕⓕ	288	●	▨	▨		●		●
Le Grand Hôtel	ⓕⓕⓕⓕⓕ	514		▨	▨		▨	●	●
Westminster	ⓕⓕⓕⓕⓕ	101		▨			●		
蒙馬特區 (見285頁)									
Terrass Hôtel	ⓕⓕⓕ	101		▨	●				

聖路易島與瑪黑區

Hôtel de la Bretonnerie

22 Rue Ste-Croix de la
Bretonnerie 75004. MAP 13 C3.
📞 01 48 87 77 63. FAX 01 42 77 26
78. ⬤ 8月不營業。客房數：30. 🛏
📺 🗜 🏃 🐾 MC, V. ⓕⓕ
位於17世紀建築中的Hôtel de la
Bretonnerie可說是瑪黑區裡最舒
適的旅館之一。寬敞的房間裡擁
有木頭大樑、骨董家具及標準的
浴室。
除此之外，這間旅館尤以溫馨的
待客之道聞名。

Hôtel des Deux-Îles

59 Rue St-Louis-en-l'Île 75004.
MAP 13 C4. 📞 01 43 26 13 35.
FAX 01 43 29 60 25. 客房數：17. 🛏
1️⃣ 📺 🐾 �️ ⓕⓕ
能住在聖路易島可說是件非常幸
運的事；更遑論住在這間由17世
紀宅邸改建，收費相當合理的旅
館。
這裡的氣氛頗為寧靜，臥房小巧
迷人，彷若與世隔絕，設在圓頂地
窖內的休閒廳內有個可生火的壁
爐，平添魅力。然而若想要住在比
較寬敞的地方，這裡可能就無法
列入考慮了。

St-Merry

78 Rue de la Verrerie 75004.
MAP 13 B3. 📞 01 42 78 14 15.
FAX 01 40 29 06 82. 客房數：11.
🛏 🏃 🐾 ⓕⓕ
位於龐畢度中心附近，在17世紀
時，這棟建築原是緊臨聖梅希教
堂的牧師室。
哥德式的裝潢布置非常值得參
觀，尤其是九號房間；它的一端與
教堂相連，因此有教堂的飛扶壁
橫越房間。

St-Paul-le-Marais

8 Rue de Sévigné 75004.
MAP 14 D3. 📞 01 48 04 97 27.
FAX 01 48 87 37 04. 客房數：27. 🛏
1️⃣ 🏃 📺 🐾 �️ 🗜 AE, DC, MC,
V, JCB. ⓕⓕ
這間旅館靠近孚日廣場 (Place
des Vosges)，正位於瑪黑區的中
心。木梁和老石牆很適合喜愛鄉
間情調裝潢的旅客家具，布置既
簡單又具現代感。
挑選面對中庭的房間就可避開
Sévigné街上的噪音。在這裡，接
待人員常掛微笑，令人覺得舒適
自在。

Hôtel du Jeu de Paume

54 Rue St-Louis-en-l'Île 75004.
MAP 13 C4. 📞 01 43 26 14 18.
FAX 01 40 46 02 76. TX 205160. 客
房數：32. 🛏 1️⃣ 📺 🐾 �️ 🏃 🐾
🗜 🔛 AE, DC, MC, V, JCB.
ⓕⓕⓕ
這裡原是聖路易島上的一個網球
場，如今被巧妙地改建成典型的
家庭式旅館。其特色包括玻璃電
梯，木頭屋樑，舊式陶瓦地磚，三
溫暖室和好幾間迷人的雙室套
房。招待溫馨親切。

Pavillon de la Reine

28 Place des Vosges 75003.
MAP 14 D3. 📞 01 42 77 96 40.
FAX 01 42 77 63 06. TX 216160. 客
房數：55. 🛏 📺 🍽 🏃 🗜 🔛
🔝 P 🗜 AE, DC, MC, V,
JCB. ⓕⓕⓕ
位於孚日廣場後方，是瑪黑區真
正的豪華旅館。中庭十分寧靜，宛
如天堂，住房均已重新整修過，並
添上優雅的複製骨董家具。

杜樂麗區

Brighton

218 Rue de Rivoli 75001.
MAP 12 D1. 📞 01 47 03 61 61.
FAX 01 42 60 41 78. TX 217431 F.
客房數：70. 🛏 🏃 📺 🍽 🗜
🐾 🔛 🗜 AE, DC, MC, V, JCB.
ⓕⓕ
這家旅館曾是Rivoli路的榮耀，現
在被一家日本公司從沒落中營救
起來。此處的房間擁有挑高的模
塑工法裝飾的天花板和寬大的玻
璃窗，可以眺望杜樂麗花園。臨database
中庭的房間雖安靜但比較不迷人。
部分房間設有陽臺。

St-James et Albany

202 Rue de Rivoli 75001.
MAP 12 E1. 📞 01 44 58 43 21.
FAX 01 44 58 43 11. TX 213031 F.
客房數：208. 🛏 🏃 📺 🍽 🏃
🐾 🔝 P 🗜 🔛 🗜 AE,
DC, MC, V. ⓕⓕⓕ
這家旅館由一群不太搭配的建築
物組成，包括正面細緻精雕的
Hôtel Noailles (亦在此名錄中)。
雖然這裡安靜可愛，但需要再整
修一番。
所處位置正好就在杜樂麗花園的
對面。由於會受到Rivoli路噪音的
干擾，最好要求一個面向中庭的
房間。

Hôtel des Louvre

Place André Malraux 75001.
MAP 12 E1. 📞 01 44 58 38 38.
FAX 01 44 58 38 01. TX 220412
LVR. 客房數：199. 🛏 1️⃣ 🏃 🗜
📺 🍽 🐾 🏃 🔝 🐾 🔛
🔝 🗜 AE, DC, MC, V, JCB.
ⓕⓕⓕⓕ
位於羅浮宮和王宮宮殿花園間的
絕佳地點，但從未被巴黎當地人
賞識；它的簡餐酒吧也幾乎很少
人光顧了。假如在此落腳，最好住
進「畢沙羅套房」(Pissarro
Suite)，是他畫下「法蘭西劇院廣
場」(Place du Théâtre Français)
的地方。

Regina

2 Place des Pyramides 75001.
MAP 12 E1. 📞 01 42 60 31 10.
FAX 01 40 15 95 16. TX 670834. 客
房數：130. 🛏 🏃 🔝 📺 🍽 🐾 🔛
🏃 🗜 🐾 🔝 🔝 🗜 🔛 AE,
DC, MC, V, JCB. ⓕⓕⓕⓕ
這家旅館對觀光客來說並不是很
知名。交誼廳內裝潢屬新藝術風
格，做工之美令人屏息，很多電影
曾在此取景。面對Rivoli路的房間
不但有骨董家具，並且擁有極佳
視野。

Hôtel de Crillon

10 Place de la Concorde 75008.
MAP 11 C1. 📞 01 44 71 15 00.
FAX 01 44 71 15 02. TX 290204. 客
房數：163. 🛏 🗜 📺 🍽 🐾 🔛
🏃 🔝 🔝 🔝 🗜 🔛 AE, DC,
MC, V, JCB. ⓕⓕⓕⓕ
坐落於協和廣場上的Hôtel de
Crillon透露著一種豪華卻矜持的
高雅。這裡的特色在於大理石交
誼廳，飾金橡木迴廊及「大使廳
(Ambassadors Salon) 中華麗的晚
宴廳。外國政要常下榻於此。
最高級的房間皆面對著協和廣
場。另有一間富麗堂皇的「皇家
套房」和露天座。

Intercontinental

3 Rue de Castiglione 75001.
MAP 12 D1. 📞 01 44 77 11 11.
FAX 01 44 77 14 60. 客房數：450.
🛏 1️⃣ 🗜 📺 🍽 🐾 🍽 🔝 🐾 🔝
🏃 🔝 🔝 🗜 AE, DC, MC
V, JCB. ⓕⓕⓕⓕ
這家19世紀晚期的高雅旅館位
杜樂麗花園 (Jardin Tuileries) 和
旺多姆廣場 (Place Vendôme) 之
間，出自加尼葉歌劇院建築師加
尼葉 (Charles Garnier) 的手筆；

龍常供作高級時裝秀會場。夏天時住客在充滿陽光的中庭裡享用早餐。房間都很安靜，最好的房間可望見中庭。

Lotti

7 Rue de Castiglione 75001.
MAP 12 D1. 01 42 60 37 34.
FAX 01 40 15 93 56. TX 240066. 客房數: 133. AE, DC, MC, V, JCB. F

這間一度知名的旅館如今沉陷於靜止衰退的凝重氣氛中，但仍有幾間相當寬敞的房間，六樓的閣樓房間相當迷人。

Meurice

228 Rue de Rivoli 75001.
MAP 12 D1. 01 44 58 10 10.
FAX 01 44 58 10 15. 客房數: 180.
AE, DC, MC, V, CB. FFFFF

Hôtel Meurice是一個完美的整修典範，它成功地複製了原有的石膏裝飾和家具。

餐廳位於一樓的Grand Salon; 午後在Pompadour Salon有輕音樂演奏，偶爾還會在壁爐燃起柴火更添暖意。位於二，三樓的寬敞豪華房間可俯瞰杜樂麗花園，最好提早訂房。

Ritz

15 Place Vendôme 75001.
MAP 6 D5. 01 43 16 30 30.
FAX 01 43 16 36 68. TX 670112.
客房數: 187. AE, DC, MC, V, JCB.
FFFF

屹立至今依然高雅舒適的麗池飯店仍保有嚴謹的名聲;路易十六時代的家具，大理石壁爐及吊燈完善地保留著。

在這裡出入的權貴名流不勝其數：溫莎公爵曾是「溫莎套房」的座上賓;海明威則定期光顧那目前只為特別活動才開放的「海明威酒吧」。因此，在早餐室中與季辛吉或瑪丹娜擦身而過時可別大小怪!

聖傑曼德佩區

Lenox St-Germain

9 Rue de l'Université 75007.
MAP 12 D3. 01 42 96 10 95.

FAX 01 42 61 52 83. 客房數: 34.
TV AE, DC, MC, V, JCB. F

這間旅館地處聖傑曼德佩區的中心，自有一種特殊的平易之美。接待方式令人覺得輕鬆自在;而房間的裝飾可說是無懈可擊。樑木外露以為飾的雙室套房擁有種滿植物的陽臺及壁爐。

Hôtel de Lille

40 Rue de Lille 75007. MAP 12 D2.
01 42 61 29 09. FAX 01 42 61 53 97. 客房數: 20. TV
AE, DC, MC, V. FF

位於帶著貴族氣息的佛布-聖傑曼 (Faubourg St-Germain) 區內，靠近奧塞和羅浮宮兩大博物館。現代風格的標準房間很小巧，吧臺令人迷你，有些浴室甚至只有淋浴設備。但地下樓的拱頂沙龍相當精緻。

Hôtel des Marronniers

21 Rue Jacob 75006. MAP 12 E3.
01 43 25 30 60. FAX 01 40 46 83 56. 客房數: 37. FF

位於一中庭和花園間，非常清靜。裝潢並非風格導向，但五樓靠花園的房間可眺望巴黎市的屋頂風光及聖傑曼德佩教堂的尖塔。最好提早預訂，因為來此多為常客。

Hôtel du Quai Voltaire

19 Quai Voltaire 75007. MAP 12 D2.
01 42 61 50 91. FAX 01 42 61 62 26. 客房數: 33. 30. TV 若有需要請先說明. AE, DC, MC, V, JCB. FF

可眺望塞納河，曾是布隆登 (Blondin)，波特萊爾 (Baudelaire) 及畢沙羅 (Pissarro) 等藝文人士的最愛。

可惜的是房間並沒有裝設雙層玻璃窗，所以常得忍受噪音。但其視野相當優美，房間裝潢雅致，且地點充滿靈氣。

Senateur

10 Rue de Vaugirard 75006.
MAP 12 F5. 01 43 26 08 83.
FAX 01 46 34 04 66. TX 200091. 客房數: 40. AE, DC, MC, V, JCB. FF

靠近參議院 (Sénat) 和盧森堡公園 (Jardin du Luxembourg) 最大的魅力來自其地理位置。大部分房間的裝潢屬於古典又溫馨的風

格，但是大廳卻裝飾著富有熱帶氣息的壁紙。浴室閃閃發亮。

Hôtel d'Angleterre

44 Rue Jacob 75006. MAP 12 E3.
01 42 60 34 72. FAX 01 42 60 16 93. 客房數: 27. TV
AE, DC, MC, V, JCB. FF

此棟建築曾為英國大使館，保留許多原有特色：古老細緻的樓梯，優美花園及沙龍中的壁爐架飾。同樣令人印象深刻的壁爐架也出現在現代風格的房間裡。房間風格不盡相同，其中許多有木樑及柱狀大床。迷人且服務溫文有禮。

Hôtel des Sts-Pères

65 Rue des Sts-Pères 75006.
MAP 12 E3. 01 45 44 50 00.
FAX 01 45 44 90 83. 客房數: 39. AE, MC, V. FF

原是早期聖傑曼德佩區的貴族宅邸之一，內部的花園和17世紀的木製樓梯扶手及欄杆保存至今。也許大廳讓人覺得有點冷，但房間寧靜寬敞。最好的房間有一幅繪於天花板的壁畫，只用簾幕分隔浴室。

La Villa

29 Rue Jacob 75006. MAP 12 E3.
01 43 26 60 00. FAX 01 46 34 63 63. 客房數: 32. AE, MC, V, JCB. FFF

靠近聖傑曼德佩，醒目又摩登。儘管風格有些呆板單調，無法吸引每個人，地面樓接待廳卻很高雅。如果服務能再改進就更完美了。

L'Hôtel

13 Rue des Beaux-Arts 75006.
MAP 12 E3. 01 43 25 27 22.
FAX 01 43 25 64 81. 客房數: 27. TV AE, DC, MC, V. FFFF

這間旅館十分獨特：有圓頂樓梯間，一座有回教後宮式拱頂的地窖，有株大橄欖穿過的餐廳，一隻披滿金色羊毛的金屬小羊，及住在大鳥籠裡的鸚鵡。住客可能會住進王爾德付不起帳單，最後在此喪目的房間;也可能睡在櫥櫃主女的房內，或是昔日法國演藝人員Mistinguett的床上。除了這些珍奇事物外，品質和設計都令人印象深刻。更是聖傑曼德佩地心臟地帶的一片寧靜樂土。

符號的圖例說明請見275頁

Lutétia

45 Boulevard Raspail 75006.
MAP 12 D4. 01 49 54 46 46.
FAX 01 49 54 46 00. TX 270424.
客房數: 250.
AE, DC, MC, V, JCB.

這間塞納河南岸唯一的「palace
hôtel」(豪華大飯店) 擁有許多外
省來的常客, 是個很受歡迎的高
級場所。野心勃勃的革新計畫已
將旅館完全改頭換面, 一半屬新
藝術 (Art Nouveau) 風格, 另一半
屬裝飾藝術 (Art Deco) 風格。
附近的出版商常聚集在這裡的餐
廳和酒吧。法國雕刻家Cesar
Baldiaccini曾是它的長期顧客。

Montalembert

3 Rue de Montalembert 75007.
MAP 12 D3. 01 45 49 68 68.
FAX 01 45 49 69 49. 客房數: 56.
AE, DC, MC, V.

這座旅館如今整修得相當豪華,
位處出版商聚集的中心點, 酒吧
成為愈來愈受歡迎的聚會地點。
住房以細緻的木工和名設計師的
創作為豪, 房間均設有錄影機。九
樓的閣樓套房擁有絕佳視野。

Relais Christine

3 Rue Christine 75006. MAP 12 F4.
01 40 51 60 80. FAX 01 40 51 60
81. 客房數: 51.
AE,
DC, MC, V, JCB.

總是客滿, 幾乎成為特色旅館
(hôtel de charme) 的代表。它是一
座16世紀修道院的一部分, 也是
聖傑曼德佩區裡寧靜的浪漫天
堂。早餐在一間古老的禮拜堂內
供應。這裡的住房都很寬敞明亮,
尤其是雙室套房。

拉丁區

Esmeralda

4 Rue St-Julien-le-Pauvre 75005.
MAP 13 A4. 01 43 54 19 20.
FAX 01 40 51 00 68. 客房數: 19.
16.

這家波希米亞風格的旅館坐落在
拉丁區的中心。老石牆, 木樑天花
板反映出不同時代和風格的裝
潢。這裡曾吸引了貝克 (Chet
Baker), 斯當伯 (Terence Stamp),
歌手堅斯堡 (Serge Gainsbourg)
投宿。最好的房間可遠眺聖母院。

Hôtel des Grandes Écoles

75 Rue Cardinal Lemoine 75005.
MAP 13 B5. 01 43 26 79 23.
FAX 01 43 25 28 15. 客房數: 51.
MC, V.

位在萬神廟 (Panthéon, 見158-159
頁) 和護牆廣場 (Place de la
Contrescarpe, 見166頁) 間, 是座
特別的組合式建築, 集結了三棟
住房和一座花園。儘管大學校址
已遷移, 旅館仍守在聖傑內芙耶
芙山丘 (Montagne Ste Geneviève)
舊址。其主要建築已完全整修過,
但另兩棟住宅仍保有其古老風格
的魅力。

Hôtel des Grands Hommes

17 Place du Panthéon 75005.
MAP 17 A1. 01 46 34 19 60.
FAX 01 43 26 67 32. TX 200185.
客房數: 32.
AE, DC, MC, V,
JCB.

靠近盧森堡公園 (Jardin du
Luxembourg) 且位於拉丁區中心,
這家寧靜的家庭式旅館常有索爾
本大學 (La Sorbonne) 教授前來
住宿。閣樓房間可望向萬神廟, 視
野絕佳。住房和浴室都舒適, 其他
不太特別。

Hôtel de Notre-Dame

19 Rue Maître Albert 75005.
MAP 13 B5. 01 43 26 79 00.
FAX 46 33 50 11. 客房數: 34.
AE, MC, V.

千萬別把它和另一家擁有相同名
字, 但坐落在聖米榭堤道上的旅
館相混淆。這家旅館一面可眺望
母院, 另一面則遠望萬神廟, 是
個可以發掘巴黎昔日風韻的理想
地方。

Hôtel du Panthéon

19 Place du Panthéon 75005.
MAP 17 A1. 01 43 54 32 95.
FAX 01 43 26 64 65. 客房數: 34.
AE, DC,
V.

這家旅館和Hôtel des Grands
Homme皆由同一家族經營。同樣
接待親切, 裝潢均屬古典風格。33
號房有一張四柱床。

盧森堡公園區

Perreyve

63 Rue Madame 75006. MAP 12 E5.
01 45 48 35 01. FAX 01 42 84 03

30. 客房數: 30.
AE, DC, MC, V.

這間旅館位於蒙帕那斯
(Montparness) 和聖傑曼德佩區
(St-Germain-des-Prés) 之間的一
條安靜的街道上。30間樸素、簡單又
乾淨的住房常有許多醫師和大學
的職員前來投宿, 業者視他們為
朋友般地熱情招待。轉角或是七
樓閣樓的房間最佳。

Récamier

3 bis Place St-Sulpice 75006.
MAP 12 E4. 01 43 26 04 89.
FAX 01 46 33 27 73. 客房數: 30.
23. MC, V.

位於聖許畢斯廣場 (Place St-
Suplice, 見172頁), 離聖傑曼德佩
區只有幾步。這是一家沒有電梯
和數間的家庭式經營的旅館, 它
的古老風格對作家和左岸的旅客
來說十分親切。
最好預訂可眺望中庭 (光線佳),
又可眺望公園廣場 (有好視野)
的房間。

Hôtel de l'Abbaye St-Germaim

10 Rue Cassette 75006. MAP 12 D5
01 45 44 38 11. FAX 01 45 48 07
86. 客房數: 46.
AE, MC, V.

這棟建築以前一度為修道院, 氣
氛高雅平靜。住房雖小, 但都有完
備的家具及設施, 有些仍保留原
來的木樑。花園中庭和沙龍裡有
真正的壁爐, 讓旅客感受到閒適
安逸的氣氛。地樓住房可望向
花園, 而舒適的雙室套房更值得
推薦。

蒙帕那斯區

Ferrandi

92 Rue du Cherche-Midi 75006.
MAP 15 C1. 01 42 22 97 40.
FAX 01 45 44 89 97. 客房數: 42.
AE, DC, MC, V,
JCB.

Cherche-Midi街對喜愛骨董和
酒館的人而言可說是相當熟悉
的。這家旅館十分寧靜, 接待廳
設有壁爐, 住房亦頗為舒適, 許
房間擁有四柱床, 或是掛了簾
的床。

Lenox Montparnasse

15 Rue Delambre 75014.
MAP 16 D2. 01 43 35 34 50.
FAX 01 43 20 46 64. 客房數: 52.

📺 🚹 🔔 🍸 🅿 AE, DC, MC, V, JCB. **(F)**

雖然沒有Lenox St-Germain旅館那麼獨具風格，但在此缺乏旅館魅力的地區中仍屬於重要的旅館之一.

酒吧裝潢採裝飾藝術 (Art Deco) 風格，透露出一種樸素高雅的氣氛. 較高樓層的六間大套房中皆有壁爐，半夜2點前都可在房內點用輕食，這在同級的旅館中算是少有的服務.

L'Atelier Montparnasse

49 Rue Vavin 75006. 🗺 16 D1. 📞 01 46 33 60 00. 🇫🇦🇽 01 40 51 04 21. 客房數: 17. 🚹 📺 🍸 🔔 🚹 🐕 🍽 AE, DC, MC, V, JCB. **(F)**

這間旅館最大特色在於大廳中花草圖案的鑲嵌細磚地板——這是由經營旅館的家族所建造的. 房間色調輕柔，浴室有模仿高更 Paul Gauguin、畢卡索 (Pablo Picasso) 和夏卡爾 (Marc Chagall) 等畫家的鑲嵌畫.

這裡舒適又獨具創意，家庭式的接待十分和藹親切.

Le St-Grégoire

43 Rue de l'Abbé Grégoire 75006. 🗺 11 C5. 📞 01 45 48 23 23. 🇫🇦🇽 01 45 48 33 95. 客房數: 20. 🚹 📺 🍽 🐕 🍽 AE, DC, MC, V, JCB. **(F)(F)**

這家城市住宅式旅館相當時髦，房間裝潢無懈可擊，並配上19世紀家具. 客廳中央有一座迷人，真正可燃柴火的壁爐，客人可以在一個拱圓頂地窖中享用早餐. 有兩間客房另有私人陽臺.

Villa des Artistes

9 Rue de la Grande Chaumière 75006. 🗺 16 D2. 📞 01 43 26 60 86. 🇫🇦🇽 01 43 54 73 70. 客房數: 59. 🚹 🚹 📺 🍸 🐕 🍽 **(F)(F)** 🍽 AE, DC, MC, V, JCB. **(F)(F)**

這家旅館以恢復美好年代 (Belle Époque) 的氣氛為目標; 而那正是蒙帕那斯藝術家們之所依戀. 房間乾淨.

浴設備完善; 最主要的魅力來自可在那兒享用寧靜早餐的寬大藝術式內院花園及噴泉. 有些房間亦可眺望中庭. 適合五歲以上的兒童.

Sainte-Beuve

9 Rue Ste Beuve 75006. 🗺 16 D1.

📞 01 45 48 20 07. 🇫🇦🇽 01 45 48 67 52. 客房數: 22. 🚹 🔔 📺 🍸 🚹 🍽 🍽 AE, MC, V, JCB. **(F)(F)**

這家小巧旅館用心地為左岸諸多進出藝術畫廊的審美家和常客仔細裝修過; 裝潢是出自英國室內設計師海克斯 (David Hicks) 之手筆.

大廳有座壁爐，房間色調柔和布置得很舒適，並掛有許多古典及當代畫作. 早餐的牛角麵包 (croissant) 和特選茶葉均是來自高級供應商，住客可在沙龍的橋牌桌上或沙發裡慢慢享用. 這兒的氣氛極為溫暖愜意.

巴黎傷兵院區

Hôtel de Suède

31 Rue Vaneau 75007. 🗺 11 B4. 📞 01 47 05 00 08. 🇫🇦🇽 01 47 05 69 27. 🇹🇽 200596 F. 客房數: 39. 🚹 📺 🔔 🍸 🍽 AE, MC, V. **(F)(F)**

Hôtel de Suède可直接眺望首相官邸馬提濃宅邸 (Hôtel Matignon) 的花園. 房間的布置頗為高雅，採用的色調微暗，有18世紀晚期的風格. 接待的氣氛相當溫暖，最頂樓的房間擁有欣賞園景的好視野.

Hôtel de Varenne

44 Rue de Bourgogne 75007. 🗺 11 B2. 📞 01 45 51 45 55. 🇫🇦🇽 01 45 51 86 63. 客房數: 24. 🚹 📺 🚹 🐕 🔔 🍽 AE, MC, V. **(F)(F)**

這家旅館在予人嚴肅印象的建築正面之後藏有一個小小的中庭花園，在夏天時住客可至花園中享用早餐.

房間的雙層玻璃窗隔絕了噪音; 但是能眺望中庭的房間才是最令人心曠神怡的.

Hôtel Bourgogne et Montana

3 Rue de Bourgogne 75007. 🗺 11 B2. 📞 01 45 51 20 22. 🇫🇦🇽 01 45 56 11 98. 客房數: 34. 🚹 📺 🔔 🐕 🔔 🍽 AE, DC, MC, V, JCB. **(F)(F)(F)**

位於法國國會 (Assemblée Nationale) 正前方，有種嚴肅的氣氛. 其特色是一座桃心木門楣，真正升降電梯，環形走廊及紅色大理石廊柱. 相較之下住房顯得普通: 只有四樓幾個房間可眺望協和廣場. 但這是間氣氛親切的旅館.

Duc de St-Simon

14 Rue de St-Simon 75007. 🗺 11 C3. 📞 01 45 48 35 66. 🇫🇦🇽 01 45 48 68 25. 客房數: 34. 🚹 📺 🔔 🍸 **(F)(F)(F)(F)**

這裡是旅客在塞納河南岸最想投宿的旅館，也相當受美國旅客喜愛.

這間18世紀迷人宅邸中的家具全是骨董; 它身處於周遭貴族的自傲氣息中不但泰然自若，而且可說是與聖傑曼德佩區那些最有名的住宅旗鼓相當. 幾間可以眺望寬廣花壇的住房無疑是種珍貴的享受.

夏佑區與麥佑門區

Hôtel de Banville

166 Boulevard Berthier 75017. 🗺 4 D1. 📞 01 42 67 70 16. 🇫🇦🇽 01 44 40 42 77. 客房數: 39. 🚹 📺 24 📺 🚹 🔔 🍽 🔔 🔔 📺 🍽 AE, DC, MC, V. **(F)(F)**

此一由1930年代營業至今的家庭式經營旅館保留了開幕時即有的石階樓梯和升降電梯. 沙龍富麗，房間舒適. 八樓的住房擁有最佳的視野.

Alexander

102 Avenue Victor Hugo 75116. 🗺 3 B5. 📞 01 45 53 64 65. 🇫🇦🇽 01 45 53 12 51. 客房數: 62. 🚹 📺 🔔 🍸 🚹 🔔 🍽 AE, DC, MC, V, JCB. **(F)(F)(F)(F)**

這間旅館的風格舒適又傳統，可說是反映出雨果大道上中產階級的自信氛圍. 小而寧靜的餐廳溫暖親切，適合在此和朋友見面聊天. 住房寬敞，有大櫥櫃和浴室. 最好要求鄰中庭的房間.

Concorde La Fayette

3 Place du Général Koenig 75017. 🗺 3 C2. 📞 01 40 68 50 68. 🇫🇦🇽 01 40 68 50 43. 🇹🇽 650892. 客房數: 968. 🚹 📺 24 🍸 🚹 🍸 🔔 🚹 🍸 🍽 AE, DC, MC, V, JCB. **(F)(F)(F)(F)**

這家制式化飯店有座蛋型高塔，由此可眺望聳立在麥佑門 (Porte Maillot) 的會議大樓 (Palais des Congrès).

這棟高科技的建築擁有相當多的設施: 健康俱樂部，在34樓令人驚喜的酒吧，好幾間餐廳，一條商店街及大小一致的臥房. 臥房的視野都相當好，當然房間愈高，視野也愈廣.

符號的圖例說明請見275頁

Le Méridien

81 Boulvard Gouvion St-Cyr
75017. MAP 3 C2. **01 40 68 34
34.** FAX 01 40 68 31 31. TX 690952.
客房數: 1,025. 🏠 🕐 TV 📶 📺 📶
🚺 🅿 🛗 📶 📶 📶 🅿 📶 🛗 🛗
AE, DC, MC, V, JCB.
FFFF

這間超大型旅館雖不上很有魅
力, 但仍是巴黎最受歡迎的旅館
之一. 對面是會議大樓和法航往
機場的搭車處, 它的餐廳是最好
的巴黎旅館附設餐廳之一.
Lionel Hampton俱樂部在冬季週
日會有爵士樂早午餐.

Villa Maillot

143 Avenue Malakoff 75116.
MAP 3 C4. **01 53 64 52 52.**
FAX 01 45 00 60 61. 客房數: 42.
🏠 🕐 TV 📺 📶 📶 🅿 🛗 📶
🚺 📶 AE, DC, MC, V, JCB.
FFFF

位於拉德芳斯附近, 建築風格屬
現代式, 但以裝飾藝術 (Art
Deco) 風格的室內設計呈現1930
年代風情. 溫室餐廳裡種滿了花
草. 床都寬敞舒適, 設有隱藏式小
廚房和大理石浴室. 八樓的套房
以畫家命名.

Zébra Square

3 Rue de Boulainvilliers 75016.
MAP 9 A4. **01 44 14 91 90.**
FAX 01 44 14 91 99. 客房數: 22.
📶 📶 📶 🛗 📶 🅿 📶
🚺 📶 AE, DC, MC, V.
FFFF

這間旅館靠近塞納河畔, 望向河
對岸的艾菲爾鐵塔景色頗佳, 經
營的方向企圖兼具時髦的現代感
以及奢華熱忱的服務.
在22間客房或套房中, 有些為行
動不便者做了貼心的設計, 有些
則擺飾以奢華的織品與具異國風
味的木器; 而每間都設有大理石
浴室. 在所有房間內都有電話與
傳真專線. 在主廳中懸掛著當代
重要藝術家的作品.

Raphaël

17 Avenue Kléber 75116.
MAP 4 D4. **01 44 28 00 28.**
FAX 01 45 01 21 50. 客房數: 90.
🏠 🕐 TV 📺 📶 📶 🅿 📶
🚺 📶 🛗 AE, DC, MC, V.
FFFF

這裡有間曾出現在許多電影中的
新哥德式酒吧. 因為注重客人的
隱私, 所以義大利電影明星們常

匿居於此; 至於掛在大廳英國畫
家泰納 (Turner) 的畫作, 則少有
遊客投以一瞥.

St-James

43 Avenue Bugeaud 75116.
MAP 3 B5. **01 44 05 81 81.**
FAX 01 44 05 81 82. 客房數: 48.
📶 🕐 TV 📺 📶 📶 🅿 📶 📶
🚺 📶 🛗 AE, DC, MC, V,
JCB. FFFFF

位於佛約大道 (Avenue Foch) 和
布隆森林 (Bois de Boulogne) 附
近的一棟大宅邸中, 並擁有一個
小花園.
入住這裡的房客稱為旅館俱樂部
的「臨時會員」, 因此收費中包
含了象徵性的手續費. 有英式沙
龍, 木鑲板書房, 撞球室及面向公
園的寬敞臥房, 處處流露著高尚
的氣質.

香榭麗舍區

Résidence Lord Byron

5 Rue Châteaubriand 75008.
MAP 4 E4. **01 43 59 89 98.**
FAX 01 42 89 46 04. 客房數: 31.
📶 🛗 TV 📺 📶 📶 🚺 📶 🛗
📶 AE, MC, V, JCB. FF

靠近凱旋門的這家旅館小巧而嚴
謹. 夏天時住客可在中庭花園裡
享用早餐. 明亮的房間頗為安靜,
但空間不大. 若想要大一點的房
間可要求住在沙龍臥房 (Salon
bedroom) 或花園中獨棟別墅的
地面樓房間. 六樓的住房有很好
的視野.

Atala

10 Rue Châteaubriand 75008.
MAP 4 E4. **01 45 62 01 62.**
FAX 01 42 25 66 38. 客房數: 48.
🏠 🕐 TV 📺 📶 📶 🅿 📶 📶
🚺 📶 🛗 AE, DC, MC, V,
JCB. FFFF

位於香榭大道 (Avenue des
Champs-Élysée) 附近的一條安靜
街道上; 從住房可眺望種滿綠樹
的寧靜花園. 露天餐廳有繡球花
圍繞, 而由八樓的住房可望見壯
觀的艾菲爾鐵塔.
只可惜房間的裝潢稍嫌缺乏想像
力, 整體的接待和附設餐廳也很
平凡.

Claridge-Bellman

37 Rue François-Ier 75008.
MAP 4 F5. **01 47 23 54 42.** FAX 47
23 08 84. TX 641150 BELLMAN.

客房數: 42. 🏠 🕐 TV 📺 📶 📶
📺 🛗 📶 AE, DC, MC, V.
FFFF

Claridge-Bellman其實是以前
Hôtel Claridge的縮影, 並由以前
的經營者掌理. 這家寧靜樸素且
管理極有效率的旅館以掛毯和骨
董家具布置, 六樓並有迷人的閣
樓住房.

Balzac

6 Rue Balzac 75008. MAP 4 F4.
01 45 61 97 22. FAX 01 44 35 18
05. TX 651298. 客房數: 70. 🏠 📶
🕐 TV 📺 📶 📶 🅿 📶 📶
📶 AE, DC, MC, V, JCB.
FFFFF

靠近星辰廣場的Balzac雖然以附
設其中的Bice餐廳而知名, 但這
家規模不大的旅館仍值得好
好欣賞. 在「世紀末」(fin-de-
siècle) 風格的建築中有令人印象
深刻的圓柱接待大廳, 房間也都
相當舒適.

Bristol

112 Rue du Faubourg-St-Honoré
75008. MAP 5 A4. **01 53 43 43
00.** FAX 01 53 43 43 01. TX 280961
BRISHOT. 客房數: 192. 🏠 📶 🕐
TV 📺 📶 📶 📶 🅿 📶 📶
🛗 📶 AE, DC, MC, V, JCB.
FFFFF

身為巴黎最出色的旅館之一,
Bristol的地點滿足了在艾麗榭宮
參加會議的人, 以及希望能瀏覽佛
布-聖多諾黑 (Faubourg St-
Honoré) 地區時髦商店的遊客.
寬敞的房間以古典風格裝潢, 並
擁有大理石浴室. 特具時代感的
餐廳飾以法蘭德斯 (Flemish) 地
區的掛毯和水晶吊燈. 夏季時住
客可在法式花園旁的涼臺下享用
午餐.

George V

31 Avenue George V 75008.
MAP 4 E5. **01 47 23 54 00.**
FAX 01 47 20 06 49. TX 650082. 客
房數: 298. 🏠 📶 🕐 TV 📺 📶 📶
📶 📶 📶 🚺 📶 🛗 📶 📶
📺 AE, DC, MC, V, JCB.
FFFFF

這家豪華國際旅館的高雅餐廳
Les Princes擁有西班牙式的內院.
原本擁有隱密的沙龍, 古老的家
具, 名畫和傳奇故事的George V
可惜在整修後喪失了些許原有魅
力!
旅館中附設的早餐餐廳常聚集

多媒體工作者。旅館設備相當齊全，服務無懈可擊。

Prince de Galles Sheraton

33 Avenue George V 75008. MAP 4 E5. 01 53 23 77 77. FAX 01 53 23 78 78. TX 651627. 客房數: 168. 🛏️ 🔼 ⏰ 24 📺 🎦 🍴 🔥 ❄️ ▮ 🅿️ 🐕 📶 🎱 💳 AE, DC, MC, V, JCB. Ⓕ Ⓕ Ⓕ Ⓕ Ⓕ

由於位於George V 旅館隔壁，因此常淪為次要的選擇。這家旅館的名氣較小，往來住客也就知名之士，住房更需要整修；唯有舒適的英式酒吧和餐廳經得起比較。旅館的位置很便利，就在香榭大道 (Avenue des Champs-Élysée) 附近。

Plaza Athénée

25 Avenue Montaigne 75008. MAP 10 F1. 01 53 67 66 65. FAX 01 53 67 66 66. 客房數: 204. 🛏️ 🔼 ⏰ 24 📺 🎦 🍴 🔥 ❄️ ▮ 🐕 📶 💳 AE, DC, MC, V, JCB. Ⓕ Ⓕ Ⓕ Ⓕ Ⓕ

具有傳奇性的Plaza Athénée屹立於此已有80年之久，專門招待度蜜月的新婚夫婦、舊貴族和高級服裝工作者。出自勾伯藍 (Gobelins) 織造廠的掛毯別致優雅；附設的Le Régence餐廳充滿浪漫情調，夏天時其露天座會飾以常青藤。相反地，Le Relais餐廳則顯得造作。已重新粉刷的房間，充分透露出當代最高級的豪華品味。

Royal Monceau

37 Avenue Hoche 75008. MAP 4 F3. 01 42 99 88 00. FAX 01 42 99 89 67. TX 650361. 客房數: 219. 🛏️ 🔼 📺 🎦 🍴 🔥 ❄️ ▮ 🅿️ 🐕 📶 🎱 💳 AE, DC, MC, V, JCB. Ⓕ Ⓕ Ⓕ Ⓕ Ⓕ

坐落在星辰廣場 (Place de l'Étoile, 即舊高樂廣場, 見207頁) 與蒙梭公園 (Parc Monceau) 之間, 氣象莊嚴的Royal Monceau已經過完美的整修, 以延續它昔日的風華榮耀。

其中的健身俱樂部堪稱是巴黎最華者; 附設的Le Carpaccio餐廳躋身於巴黎市內最佳義大利餐廳之林。住客在一間醒目, 有彎月圖騰的玻璃涼亭裡享用早餐, 其光, 設計皆頗為少見。住房都十分高雅, 但是最好選一間可欣賞公園景的房間, 或是享有盛譽的客房。

San Regis

12 Rue Jean Goujon 75008. MAP 11 A1. 01 43 59 41 90. FAX 01 45 61 05 48. 客房數: 44. 🛏️ 🔼 ⏰ 24 📺 🎦 🍴 🔥 ❄️ ▮ 📶 🎱 💳 AE, DC, MC, V, JCB. Ⓕ Ⓕ Ⓕ Ⓕ Ⓕ

自1923年開業以來, 這裡即成為高級時裝設計師和電影明星出入的地方。它不但寧靜, 而且相當靠近香榭大道, 頗為方便。這家特別親切的豪華旅館建築屬英國式風格——尤其是它知名的酒吧。套房位於較高樓層, 可眺望漂亮的露天花壇。

Sofitel Arc de Triomphe

14 Rue Beaujon 75008. MAP 4 E4. 01 53 89 50 50. FAX 01 53 89 50 51. 客房數: 135. 🛏️ 🔼 ⏰ 24 📺 🎦 🍴 🔥 ❄️ ▮ 📶 🎱 💳 AE, DC, MC, V, JCB. Ⓕ Ⓕ Ⓕ Ⓕ Ⓕ

位於靠近星辰廣場的商業地段內, 是家寧靜的旅館。房間重新整修為Pullman風格, 有灰色地毯、米黃和粉紅色的牆及新裝飾藝術風格家具。附設的Clovis餐廳非常棒; 而小型套房更是格外舒適。蒙梭公園就在附近。

Hôtel de la Trémoille

14 Rue de la Trémoille 75008. MAP 10 F1. 01 47 23 34 20. FAX 01 40 70 01 08. TX 640344 F. 客房數: 107. 🛏️ 🔼 📺 🎦 🍴 🔥 ❄️ ▮ 📶 🎱 💳 AE, DC, MC, V. Ⓕ Ⓕ Ⓕ Ⓕ Ⓕ

這裡的氣氛令人印象深刻, 但同時也十分輕鬆休閒。只要住客一有要求, 服務人員便立即面帶微笑地提供服務。餐廳中的壁爐始終暖暖地燃燒著柴火; 房間裡的骨董家具都很舒適, 浴室相當豪華。

Vernet

25 Rue Vernet 75008. MAP 4 E4. 01 44 31 98 00. FAX 01 44 31 85 69. TX 651347. 客房數: 57. 🛏️ 🔼 ⏰ 24 📺 🎦 🍴 🔥 ❄️ ▮ 💳 AE, DC, MC, V, JCB. Ⓕ Ⓕ Ⓕ Ⓕ Ⓕ

Hôtel Vernet對大眾說來相當陌生。設計艾菲爾鐵塔的建築師艾菲爾 (Gustave Eiffel) 曾為這裡的餐廳設計了一個耀眼的玻璃屋頂, 大又安靜的房間擁有舒適的家具設備。房客可免費使用皇家蒙梭旅館 (Royal Monceau, 見左欄) 的健身俱樂部。

Ambassado

16 Boulevard Haussmann 75009. MAP 6 E4. 01 42 46 92 63. FAX 01 40 22 28 74. 客房數: 288. 🛏️ 🔼 ⏰ 24 📺 🎦 🍴 🔥 ❄️ ▮ 🐕 📶 🎱 💳 AE, DC, MC, V, JCB. Ⓕ Ⓕ Ⓕ Ⓕ

這裡堪稱是巴黎最美的裝飾藝術 (Art Deco) 風格旅館之一。重建後的Ambassador仍保有昔日朱紅及深色絨毯和骨董家具, 地面樓則飾以粉紅色大理石柱巴卡哈 (Baccarat) 所生產的水晶吊燈, 以及來自歐布松 (Aubusson) 掛毯。附設餐廳的大廚曾掌理Grand Véfou餐廳 (見301頁)。

Le Grand Hôtel

2 Rue Scribe 75009. MAP 6 D5. 01 40 07 32 32. FAX 01 42 66 12 51. 客房數: 514. 🛏️ 🔼 ⏰ 24 📺 🎦 🍴 🔥 ❄️ ▮ 📶 🎱 💳 AE, DC, MC, V, JCB. Ⓕ Ⓕ Ⓕ Ⓕ Ⓕ

Intercontinental集團已投資了數百萬法郎在這裡。最頂樓的健身俱樂部已開幕, 房間裡的設備讓住客享有極現代化的享受。著名的歌劇沙龍 (Opéra Salon) 有個裝飾藝術風格的圓頂廳。

Westminster

13 Rue de la Paix 75002. MAP 6 D5. 01 42 61 57 46. FAX 01 42 60 30 66. TX 680035. 客房數: 101. 🛏️ 📺 🎦 🍴 🔥 ❄️ ▮ 📶 🎱 💳 AE, DC, MC, V, JCB. Ⓕ Ⓕ Ⓕ Ⓕ Ⓕ

Westminster介於麗池酒店和杜樂麗花園之間。餐廳不太受囑目, 房間家具精心布置; 部分房間的裝潢屬不同年代的風格, 有大理石壁爐架飾, 吊燈及18世紀大鐘。

Terrass Hôtel

12 Rue Joseph-de-Maistre 75018. MAP 6 E1. 01 46 06 72 85. FAX 01 42 52 29 11. 客房數: 101. 🛏️ 🔼 ⏰ 📺 🎦 🍴 🔥 ❄️ ▮ 🅿️ 📶 🎱 💳 AE, DC, MC, V, JCB. Ⓕ Ⓕ Ⓕ

在這間旅館中較高樓層和吃早餐的露天座臺可以俯瞰巴黎的屋頂風光。房間的家具設備不是十分特別, 就是頗為舒適, 有些房間甚至保留了裝飾藝術 (Art Deco) 風格的木工原作。

吃在巴黎

　　法國人對美食的熱情使得在外用餐成爲造訪巴黎時的一大樂趣。既然已到了集法國美食於一的巴黎，何不盡情享受一番？餐廳、酒吧、茶館、咖啡店遍佈市內，到處都可看到有人享受美食。大部分的餐廳供應法國菜，但也有很多中國、越南、北非、義大利、希臘、黎巴嫩、印度餐廳。299至309頁中列的都是巴黎上選的餐廳，價位各異；這份名單與296至298頁的「餐廳名錄」均依照地區與價格分項。大部分午餐時間是從中午到下午2時左右，通常會供應價格固定的特餐。巴黎人通常在晚上8:30左右才漸漸湧入餐廳，故大部分的餐廳從晚上7點半營業到11點（見310-311頁）。

巴黎美食

　　在巴黎可選擇的食物從豐富的肉類主菜、精美甜點到簡單的法國各地方料理都有（見290-291頁），後者可在酒館（bistro）或啤酒店（brasserie）享用，口味種類通常視廚師的出生地而不同。

　　無論任何時段，都可在咖啡屋、酒吧、啤酒店、酒館享用便餐。有些咖啡屋如紅十字酒吧（見311頁）以冷食爲主，即使在午餐時間也不供應熱食。

　　最好的異國料理來自法國的前殖民地：越南和北非。北非餐廳以粗麥粉糰（couscous）爲著，量多、微辣而便宜，各家餐館的品質不一。越南菜較清淡，吃膩了法國大餐可變換一下口味；而日本料理店主要集中在St-Roch街。

分布區域

　　無論在巴黎何處，都可以吃得很好。

　　左岸可能是餐廳最集中的地帶，尤其像觀光客特多的聖傑曼德佩區與拉丁區。論及餐飲與服務品質，各家餐館良莠不齊；但仍有一些值得推薦的酒館、戶外咖啡座和酒吧（見296-298頁）。拉丁區有不少中國餐廳和越南餐廳，多在Maubert-Mutualité區與Écoles街一帶。

　　瑪黑區與巴士底區到處是小酒館、茶館、咖

Beauvilliers餐廳（見307頁）

啡屋；有些新穎時髦，也有許多歷史悠久的好酒館與啤酒店。

　　香榭大道與瑪德蓮區不易找到物美價廉的餐廳；現在這裡已開滿速食店與既貴又風味不佳的咖啡店，但仍有一些高價位的好餐廳。

　　有些在1920年代風光一時的咖啡座依然位於Montparnasse大道上，包括Le Sélect, La Rotonde（見311頁）經整修後已恢復舊日光彩。這一帶也有很好的酒館。

　　羅浮與希佛里（Louvre-Rivoli）一帶有許多著名的餐廳、餐館及咖啡店，足可與觀＿取向、錢過高的咖＿廳競爭。磊阿勒區到＿

Mariage Frères茶館高雅的店面（見311頁）

是速食店與一般餐廳，主要客層為觀光客，但也有幾家知名的餐廳。

歌劇院附近有很好的日本料理店及一些不錯的啤酒店；然而這裡和Grands Boulevards區的餐廳皆非上乘；期貨交易所一帶有一些具名氣的餐廳及酒館，以證券商為主顧客。

蒙馬特有許多觀光化的餐廳，但也有一些非常宜人的小酒館。較昂貴的餐廳有豪華的Beauvilliers (見307頁) 和靠近蒙馬特丘的義大利餐廳La Table d'Anvers (見307頁)。

巴黎傷兵院區、鐵塔及夏佑宮一帶在傍晚時很寧靜，不像夜生活熱鬧的區域；這裡的餐廳氣氛較嚴謹，價格可能偏高。

巴黎市內有兩個中國城，一在義大利廣場 (Place d'Italie) 以南地帶，一在Belleville丘頂的傳統勞工階級區。這一帶異國餐廳很集中，少有著名的法國餐廳。越南餐廳和便宜的中國餐館四處林立，Belleville附近更擠滿了南非小餐館。

餐廳與咖啡廳種類

在巴黎，可用餐的地

d'Argent的擺設 (見302頁)

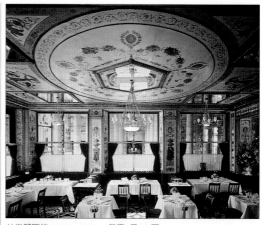

杜樂麗區的Le Grand Véfour餐廳 (見301頁)

點及口味選擇繁多。酒館 (bistro) 是小而價廉的餐廳，可選菜色不多。從美好時代即營業至今的餐廳尤其漂亮，有鋅製吧檯、明鏡和迷人的花磚，其飲食通常具有地方傳統特色。許多高級餐廳的大廚現在也自己開酒館，水準不錯。

啤酒店 (brasseries) 一般來說較寬敞，氣氛熱絡愉快。許多都有亞爾薩斯地方的特色，供應大壺亞爾薩斯酒、德式酸菜 (choucroute) 和香腸；菜單花樣多，多半整天供食且營業到深夜。門外馬路上可看到海鮮攤，罩著白圍裙專門開生蠔的侍者一直工作到很晚。

Le Dôme啤酒店的鑲框菜單

咖啡店及部分酒吧一大早就開始營業，除了大型觀光咖啡廳之外，多在晚上9點關門，一整天供應飲料與食物。最簡單者如沙拉、三明治和蛋，午餐則有幾樣當日特選熱食。咖啡廳的收費各區差異很大，與觀光客數目成正比；高級的咖啡廳如Café de Flore, Les Deux Magots都營業到很晚。以供應啤酒為主的咖啡店，菜單上一定有蒸淡菜 (moules, 即貽貝)、炸薯條和洋蔥塔 (tartes à l'onignon)。

酒吧 (bar) 較不正式，通常有便宜簡單的午餐及以杯計價的酒；隨時都有小吃，如以酸麵糰作的Poilâne麵包配上乳酪、香腸 (sausage) 和肉醬 (pâté) 的三明治，供應到晚上9點，有些會營業到晚餐結束。

茶館從早餐時間或上午營業到傍晚，多半供應午餐；下午茶時間有精緻甜點、咖啡、熱巧克力奶及上好的茶。有的茶館如Le Loir dans la Théière氣氛寧靜悠閒並有適意的沙發與大桌子；而Mariage Frères則比較正式。Angélina位於Rivoli路上，以熱巧克力馳名；Ladurée餐廳有極佳的蛋白杏仁甜餅 (macaron)。以上各家餐廳地址請見311頁。

素食

　　巴黎的素食餐廳很少，一般餐廳多以魚、肉等菜色為主；但素食者隨時隨地都可點到一盤好沙拉，也可以點兩道前菜 (entrées)。北非餐廳有原味、不加肉的粗麥粉糰 (couscous nature)。

　　素食者大可以要求改換菜色內容；如果有加了火腿、燻肉或鵝肝的沙拉，可請侍者除去肉類。若想在高級餐廳用餐，可先打電話詢問是否能特別準備素食，大部分餐廳會樂於服務。

結帳須知

　　在巴黎，一餐飯的價格可以相差極大；50法郎足以在餐廳或咖啡店吃得不錯，但是若在市中心典型的好酒館、啤酒店和餐廳用餐，加上酒錢每人平均要200至250法郎 (別忘了，點一瓶好酒就足以大大提高用餐的開銷)。在更貴的餐廳中若點用了酒則至少需300法郎；而在一流的餐廳每人每餐可能得準備1000法郎以上。

　　很多地方，特別是中午，有價格固定 (prix-fixé) 的特餐，常是最好的選擇。有些餐廳的特

Le Carré des Feuillants (見301頁)

餐在100法郎以下，少數還包括酒。咖啡通常得另外點用。

　　法國法律規定所有餐廳一定要把菜單價目公布在門外；價格通常已包括服務費，但對特別好的服務多給點小費自然是受歡迎的 (從幾法郎到全額的5％皆可)。

　　最廣為接受的信用卡是威士卡 (visa)，少數也收美國運通卡。而有的酒館根本不收卡，訂位時最好先問一下。旅行支票和歐洲支票亦不見得被接受，咖啡店通常要付現金。

訂位與穿著標準

　　無論到餐廳、酒館或啤酒店，最好都先訂位，否則可能要排隊。

　　除了某些三星級餐廳

較正式外，一般而言衣著上並無特別的限制。餐廳名單中 (見299-309頁) 會註明哪些地方須衣著正式。

如何點菜

　　小餐廳、酒館，甚至一些大啤酒店的菜單常是手寫的，可能不易看懂；必要時可以請求協助。

　　侍者通常先登記前菜再記主菜，主菜用畢，另外再叫點心；除非有的熱食點心須提前點用以便預備，侍者會先提醒，而且菜單上會註明 à commander avant le repas。

　　第一道菜通常包括時

Angélina餐廳亦以其茶館著稱 (見311頁)

菜沙拉 (salade de saison)、肉醬 (pâté) 及冷熱蔬菜或派餅 (tartes salés)。冷盤魚類有燻鮭魚、烤沙丁魚、鯡魚，也有魚肉沙拉和美乃滋水煮蛋 (oeufs mayonnaise)。在啤酒店中蚌類 (如生蠔也可作為一道前菜。主菜通常包括肉類和魚類，高級餐廳在秋季還有野味供應。大半餐廳都有每日特餐 (plats du jour)，通常都是最新鮮的時菜或招牌菜，價廉物美十分合算。

　　乳酪通常被視為點

蒙蘇喜公園附近的蒙蘇喜亭餐廳 (Le Pavillon Montsouris,見309頁)

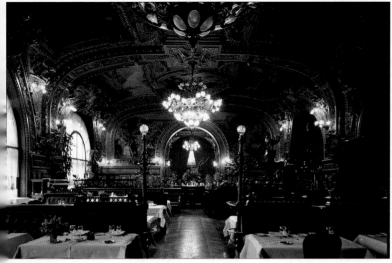

巴黎的里昂火車站 (Gare de Lyon) 的 Le Train Bleu餐廳 (見309頁)

或甜點前的一道，亦可點用生菜沙拉配乳酪。用完甜點才喝咖啡，而不是同時點用；並且得先聲明要加牛奶 (au lait) 與否。花草茶 (tisane) 是最普遍的餐後飲料。

麵包與水 (carafe d'eau 一瓶水) 為無限免費供應；但要注意此時送上的水為自來水 (可生飲)。礦泉水則為l'eau minéral。

大部分餐廳會問要不要來點飯前酒，最典型的kir是白酒加黑醋栗 (cassis) 糖漿的開胃酒；或是香檳加黑醋栗糖漿的kir royal。不過一般來說，在法國飯前不喝烈酒 (見292-293頁)。

酒館和啤酒店的菜單中多列有酒類；比較高級的餐廳另備有一份酒單，通常在點菜後由酒品總管 (sommelier) 拿給客人另外點酒，以便搭配菜餚。

服務

飲食在法國是一種悠閒的消遣。一般巴黎餐館的服務水準雖然很高，但不見得快；尤其在小餐館更別期望服務迅速，因為有時可能只有一名侍者，而點菜了才開始煮。

兒童

兒童通常受歡迎，可是生意好的餐廳可能沒有地方擺嬰兒車，也沒有特別準備高腳椅。

吸煙

法國已通過嚴格法令規定餐廳必須劃分出非吸煙座，不過仍得視各餐館的執行程度。餐館，尤其咖啡店經常煙霧迷漫。

輪椅通道

並非每家餐廳都設有輪椅通道或殘障者設施，訂位時宜先告知，以安排較為方便的座位。

常用符號解碼

有關299-309頁名單標示符號說明：

符號	說明
🍽	套餐
V	提供素食
⛄	供應兒童餐
♿	輪椅通道
👔	須著西裝領帶
🎵	現場演奏音樂
🌂	戶外座位
🍾	上好酒單
★	高度推薦
🗄	接受信用卡
AE	美國運通卡
DC	大來卡
MC	萬事達卡
V	威士卡
JCB	吉世美卡

價格標準：一人份的前菜、主菜、點心及半瓶酒，並包括稅金及服務費：

F	150F以下
FF	150-250F
FFF	250-350F
FFFF	350-500F
FFFFF	逾500F

as Carton餐廳 (見307頁)

巴黎美食

羊乳乳酪

法國料理是一門不斷發展的藝術。典型的法式烹調法以肉類和魚為主，奶油為底。今天許多主廚對地方風味與簡單的家常菜尤感興趣——而其取勝之道則要仰賴材料的合時新鮮，如本頁所示的海鮮料理聖賈克扇貝與大蒜煮淡菜即為代表。法式烹調不加太多調味料，不過如蝦夷蔥、荷蘭芹與艾葉等香草料則是醬料湯汁所必備。最受歡迎的地方料理來自里昂、勃艮地與西南部；以大蒜、橄欖油為主的普羅旺斯料理也漸受歡迎。里昂菜的特色是大盤沙拉配上豐盛的肉類，如內臟腸 (andouillettes)。勃艮地與西南部的料理也很豐盛營養，典型者如肥肝 (foie gras)、火腿或荷蘭芹龍蝦凍 (homard persillé) 以及白豆燉肉 (cassoulet)。

牛角麵包 *Croissants*
牛角麵包多在早餐時食用。

巧克力麵包 *Pains au Choco*
酥脆的巧克力餡麵包是早餐的另一選擇。

法國麵包 *Baguette*
典型的長棍形麵包可作三明治，或在剛出爐後抹上牛油都極美味.

奶油軟麵包 *Brioches*
宜撕成小塊沾咖啡吃.

馬鈴薯泥花飾　　　　　　　　　　聖賈克扇貝

聖賈克扇貝 *Coquilles Saint-Jacques*
扇貝有多種烹調法:典型作法是將扇貝與蘑菇，白酒，檸檬汁，奶油一起烹煮，再盛入半邊貝殼裡;通常再以馬鈴薯泥於邊上擠成花飾，好將干貝與汁盛在貝殼中——而外層金黃酥脆，內餡濃郁滑潤的薯泥更豐富了口感的層次.

肥肝 *Foie Gras*
以填鵝或填鴨特別肥大的肝烹調而成.

大蒜煮淡菜 *Moules Marinières*
淡菜與蒜香酒汁一起蒸煮.

勃艮地式蝸牛
Escargots à la Bourguignonne
煮好的蝸牛放回殼裡加蒜泥
香芹牛油烘烤.

荷蘭芹龍蝦凍
Homard Persillé
龍蝦與荷蘭芹,慈蔥與其他香草
湯汁熬煮後再凝成凍.

龍蒿蒸烤蛋
*Oeufs en Cocotte à
l'Estragon*
龍蒿香汁淋在蒸烤蛋上,
輕簡而有滋味.

里昂式內臟腸
Andouillettes à la Lyonnaise
以豬腸灌入內臟製成,或烤或炸,
多配以洋蔥.

嫩煎小羊肉
Noisettes d'Agneau
柔嫩的小塊羔羊肉以奶油炒過再
加上不同配菜.

溫羊酪沙拉
*Chèvre Tiède sur un
Lit de Salade*
烤過的山羊乳酪擺在典型的
綜合沙拉上.

所出產的布希乳酪
rie de Meaux)

夏維諾乳酪
(Crottins de Chavignol)

乳酪 *Fromages*
乳酪是法國的一大驕傲,以牛奶,羊奶,山羊奶製成,
種類繁多.柔軟或半軟的乳酪如布里及卡蒙貝可在
任一家巴黎餐廳吃到.

主教帽橋乾酪
(Pont l'Évêque)

生乳製成的卡蒙貝 (Camembert) 乳酪

蘇澤特煎薄餅
Crêpes Suzettes
薄餅淋上柑香酒醬汁(Curaçao).

反烤蘋果派
Tarte Tatin
這種蘋果派為巴黎特產.

亞爾薩斯派
Tarte Alsacienne
內有牛奶軟凍與蘋果或黑棗.

法國美酒

法國美酒齊集巴黎。餐廳裡最便宜的點法一般有25毫升 (四分之一壺quart)、50毫升 (半壺demi) 及75毫升 (一壺pichet) 3種。咖啡屋和酒吧常以玻璃杯爲單位；un petit blanc指一小杯白酒，而un ballon rouge指一大杯紅酒。餐廳自選酒 (vin maison) 品質大致可靠。

巴黎僅存的葡萄園, 在聖心堂附近 (見220頁)

紅酒 *Vin rouge*

世界最好的紅酒大多來自波爾多 (Bordeaux) 與勃艮地 (Bourgogne) 地區；日常飲用酒可由眾多的波爾多 (petit bordeaux) 酒與隆河岸 (Côtes du Rhône) 酒中選擇。Beaujolais酒產於勃艮地南端，可以冰過後再喝。

波爾多酒與勃艮地酒的包裝各有特色

波爾多 (Bordeaux) 地區的酒莊, 如Margaux, 生產數種世界最優雅的紅酒.

勃艮地 (Bourgogne) 的紅酒包括來自夜坡 (Côte de Nuits) 地區Gevrey-Chambertin村的大瓶濃烈紅酒.

Beaujolais每年11月第三個星期四開始販賣有水果味的年度新酒.

羅亞爾 (Loire) 流域的曦儂 (Chinon) 一帶有很好的紅酒, 酒色相當輕淡而口味有點衝.

隆河南部 (Le sud des Côtes-du-Rhône) 以Avignon北部教皇新堡 (Châteauneuf-du-Pape) 的濃烈紅酒為著.

隆河北部 (Le nord des Côtes-du-Rhône) 有香氣濃郁的紅酒,最佳者來自Vienne附近的Côte-Rôtie, 酒齡10年以上.

上選美酒年份表

	1994	1993	1992	1991	1990	1989	1988	1987	198
BORDEAUX									
Margaux, St-Julien, Pauillac, St-Estèphe	7	6	5	5	8	8	7	5	7
Graves, Pessac-Léognan (紅酒)	7	6	5	5	8	9	8	5	8
Graves, Pessac-Léognan (白酒)	8	7	6	6	8	8	8	7	7
St-Emilion, Pomerol	7	6	5	3	8	8	8	5	7
BURGUNDY									
Chablis	7	6	7	7	9	8	6	6	9
Côte de Nuits (紅酒)	5	6	7	4	8	9	7	6	
Côte de Beaune (白酒)	6	6	9	5	8	8	9	6	7
LOIRE									
Bourgueil, Chinon	6	6	4	4	9	9	8	6	8
Sancerre (白酒)	7	6	6	6	8	8	7	9	
RHONE									
Hermitage (紅酒)	7	5	6	6	8	8	8	5	6
Hermitage (白酒)	7	5	6	7	9	8	7	6	8
Côte-Rôtie	7	5	6	9	7	8	9	5	6
Châteauneuf-du-Pape	7	6	5	4	9	10	8	4	5

1至10為品質標準, 代表整年份的平均值, 僅供參考.

吃在巴黎

白酒 Vin blanc

亞爾薩斯、波爾多與勃艮地白酒皆頗知名。著者如波爾多兩海間 (Entre-Deux-Mers) 的微辣白酒、羅亞爾河的Anjou Blanc, Sauvignon de Touraine。甜點酒Sauternes, Barsac, Côteaux du Layon則適合佐食水果。

勃艮地白酒與亞爾薩斯的Riesling白酒

亞爾薩斯酒 (vin d'Alsace) 通常以葡萄種類標示. Gewürztraminer 是最特出的一種.

羅亞爾河白酒 (vin blanc de la Loire) 如本區東部的Pouilly-Fumé, 口味很衝, 常帶一點燻香味.

勃艮地白酒 (bourgogne blanc) 如Chablis是一種來自北端葡萄園的衝酒, 清涼而風味十足.

羅亞爾河酒 (Loire) 其中的Muscadet白酒是海鮮良伴, 來自大西洋岸.

氣泡酒 Vin pétillant

香檳酒是法國節慶時的第一選擇, 有各種等級。許多地區也以香檳區的釀造方式生產汽泡酒, 但因不能再為香檳, 價格就比較低廉。可挑選的有Crémant de Loire, Crémant de Bourgogne, Vouvray Mousseux, Saumur Mousseux, Blanquette de Limoux等。

香檳

香檳酒 (champagne) 是巴黎東邊的香檳區所生產的汽泡酒. Billecart-Salmon是種輕淡的粉紅香檳.

波爾多甜酒 (bordeaux liquoreux) 是顏色金黃的甜點酒, 最有名的是Barsac和Sauternes.

開胃酒與餐後酒 Apéritif et digestif

白酒加黑醋栗糖漿 (crème de cassis) 即kir, Vermouths酒 (尤其是Noilly-Prat) 與加冰塊的pastis茴香酒是常見的開胃酒。餐後酒多與咖啡同時點, 包括eaux-de-vie (由各種水果釀製的無色蒸餾烈酒) 與白蘭地——如以葡萄釀造的Cognac, Armagnac及以蘋果釀造的Calvados。

kir, 白酒加黑醋栗糖漿

啤酒 Bière

法國啤酒為瓶裝, 叫一杯 (un demi) 較便宜。最便宜的法國啤酒是一種釀造後再貯藏熟成的啤酒, 有名的牌子如Meteor和Mutzig, 其次是33與Kronenbourg。有一種麥芽製啤酒有淡色 (blonde) 及棕色 (brune) 兩種口味。Pelforth牌的這兩種口味都不錯。有些酒吧和咖啡店專賣外國啤酒, 多半濃烈易醉 (見310-311頁)。

其他飲料

在巴黎咖啡店裡有有種顏色鮮豔的飲料, 由加味糖漿與礦泉水混合, 叫sirops à l'eau。翡翠綠者加的是薄荷糖漿, 紅色的是石榴。果汁 (如番茄汁) 皆為瓶裝, 除非點的是現榨 (pressé) 檸檬汁或橘子汁。現榨檸檬汁通常會附上一瓶水和糖或糖水, 可依個人口味稀釋調味。自來水可生飲; 而有氣泡 (gazeuse) 與無氣泡 (plate) 的礦泉水到處都可買到。

現榨檸檬汁附上水與糖水

巴黎之最：餐廳

　　巴黎市的餐廳密度世界第一。從最簡單
的小酒吧到最優雅的餐廳，適合不同的品
味與預算。即使在樸素的酒館裡，麵包、
甜點也總是新鮮，並提供十分實在的乳
酪。此處所介紹的餐廳為299至309頁中最
具代表性者；其裝潢美觀、烹調極佳，令
人難忘。

Le Grand Colbert
這家美麗的啤酒店位於
一棟歷史性建築內，供
應傳統的法國菜直到夜
深(見306頁)。

Champs-Élysées

Quartier de Chaillot

Quartier de
l'Opéra

Quartier des
Tuileries

S E I N E

Quartier des
Invalides et tour
Eiffel

St-Germain-
Prés

Chiberta
有最佳的現代法國料理，陳設極具
風格 (見305頁)。

Montparnasse

Taillevent
氣派隆重的環境、揉合
了現代與古典的精巧、
非凡的酒單、無可挑剔
的服務使它成為最
頂尖的法國餐廳
(見306頁)。

RESTAURANT Arpège

L'Arpège
這家極為現代化的餐廳位於羅
丹美術館附近，供應精緻無比
的高級菜餚 (見303頁)。

0公里　　　　　　　1

0英哩　　　　0.5

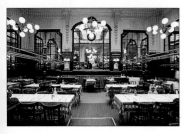

Brasserie Flo
這家啤酒店有道地的亞爾薩斯料理,值得專程前來。德式酸菜香腸臘肉、海鮮及絕佳的當地特產葡萄酒和啤酒吸引了許多顧客 (見308頁)。

Chartier
這家宵夜餐廳有20世紀初風格的別致裝潢,氣氛熱鬧,又有不算貴的法國家常菜,相當受歡迎 (見306頁)。

Au Pied de Cochon
為舊磊阿勒區的地標,整修得五彩繽紛,供應正宗啤酒屋菜餚 (見300頁)。

bourg et
Halles

Le Marais

Benoît
這家典型的酒館內部有1912年裝潢的鏡牆,供應傳統法國料理 (見300頁)。

Île de la
Cité Île St-Louis

Latin

Brasserie Bofinger
創於1864年,為巴黎最老且最受歡迎的啤酒店之一,以奇妙的裝潢、極佳的海鮮及童叟無欺的菜單著稱 (見299頁)。

Quartier du Jardin
des Plantes

Pharamond
鑲嵌畫與彩磚使這間老酒館成為新藝術風格的珍寶 (見300頁)。

La Tour d'Argent
這家可眺望遠景的餐廳名聲響亮,其奢華程度與價格皆屬極致 (見302頁)。

餐廳的選擇

　　本表所列出的餐館均經調查與篩選，有的以絕佳風味聞名，有的則以特殊氣氛著稱。本表右上方列出數項選擇的要素，可做爲選擇時的參考。299至309頁列有各餐廳的細節說明，而咖啡館與酒吧的資訊則列於310至311頁。

	價位	海鮮餐廳	供應套餐	營業至深夜	提供兒童餐	可露天用餐	氣氛寧靜	供應素食
西堤島 (見299頁)								
Vieux Bistrot	ⒻⒻⒻ		■			●		
瑪黑區 (見299-300頁)								
Le Trumilou	Ⓕ		■		■	●		●
L'Alisier	ⒻⒻ		■		■			
Le Baracane	ⒻⒻ		■					
Chez Jenny	ⒻⒻ		■	●		●		●
La Guirlande de Julie	ⒻⒻ		■	●		●		
Le Bar à Huîtres	ⒻⒻⒻ	●	■	●		●		
Brasserie Bofinger	ⒻⒻⒻ			●				
Le Maraîcher	ⒻⒻⒻ		■				■	
Miravile	ⒻⒻⒻ		■			●		●
Le Passage	ⒻⒻⒻ				■		■	
L'Ambroisie ★	ⒻⒻⒻⒻⒻ						■	
波布及磊阿勒區 (見300頁)								
Au Pied de Cochon	ⒻⒻ		■	●		●		
Chez Elle	ⒻⒻ		■			●		
Le Grizzli	ⒻⒻ		■			●		
Saudade	ⒻⒻ							
Bleu Marine	ⒻⒻⒻ	●	■			●	■	
Pharamond	ⒻⒻⒻ		■			●		
Benoît ★	ⒻⒻⒻⒻ							
杜樂麗區 (見300-301頁)								
Le Grand Louvre	ⒻⒻ		■		■			
Armand au Palais Royal	ⒻⒻⒻ		■					
Gaya	ⒻⒻⒻ	●						
Les Ambassadeurs ★	ⒻⒻⒻⒻⒻ		■					
Le Carré des Feuillants ★	ⒻⒻⒻⒻⒻ		■					
L'Espadon ★	ⒻⒻⒻⒻⒻ		■		■	●		
Goumard Prunier	ⒻⒻⒻⒻ	●						
Le Grand Véfour ★	ⒻⒻⒻⒻⒻ							
聖傑曼德佩區 (見301-302頁)								
Le Petit St-Benoît	Ⓕ							
Aux Charpentiers	ⒻⒻ					●		
Le Muniche	ⒻⒻ		■	●		●		
Rôtisserie d'en Face	ⒻⒻ		■					
Aux Fins Gourmets	ⒻⒻⒻ							
Brasserie Lipp	ⒻⒻⒻ			●		●		
La Vigneraie	ⒻⒻⒻ		■					
Yugaraj	ⒻⒻⒻ		■					
Tan Dinh	ⒻⒻⒻⒻ		■				■	
Lapérouse	ⒻⒻⒻⒻⒻ		■					
Restaurant Jacques Cagna ★	ⒻⒻⒻⒻⒻ		■					
拉丁區 (見302頁)								
Chez Pento	ⒻⒻ		■					
Loubnane	ⒻⒻ		■	●	■	●		
Brasserie Balzar	ⒻⒻⒻ			●		●		

●價位表的標準是以每人點用3道菜, 附上半瓶酒, 並加上相關費用如稅金, 服務費等:
Ⓕ 低於150法郎
ⒻⒻ 150-250法郎
ⒻⒻⒻ 250-350法郎
ⒻⒻⒻⒻ 350-500法郎
ⒻⒻⒻⒻⒻ 逾過500法郎

★ 表示強力推薦

●套餐:午餐, 晚餐均供應.
●即使餐廳未註明提供兒童餐, 巴黎大多數餐廳仍樂意為兒童準備較少的份量.
●氣氛寧靜:指餐廳沒有嘈雜的音樂.

	海鮮餐廳	供應套餐	營業至深夜	提供兒童餐	可露天用餐	氣氛寧靜	供應素食
Restaurant Moissonnier ⒻⒻⒻ		■					
Rôtisserie du Beaujolais ⒻⒻⒻ							
Campagne et Provence ⒻⒻⒻ							
La Tour d'Argent ★ ⒻⒻⒻⒻⒻ		■		■		■	
植物園區 (見302頁)							
Au Petit Marguéry ⒻⒻⒻ		■			●		
蒙帕那斯區 (見302-303頁)							
La Coupole ⒻⒻ		■	●				
Le Bistrot du Dôme ⒻⒻⒻ	●				●		
La Cagouille ★ ⒻⒻⒻ	●	■			●		
Contre-Allée ⒻⒻⒻ		■	●		●		
L'Assiette ⒻⒻⒻⒻ							
巴黎傷兵院及艾菲爾鐵塔區 (見303-304頁)							
Le Bistrot de Breteuil ⒻⒻ		■		■			
L'Oeillade ⒻⒻ		■					●
La Serre ⒻⒻ		■		■			
Thoumieux ⒻⒻ		■					
Morot-Gaudry ⒻⒻⒻ		■			●		
Vin sur Vin ⒻⒻⒻⒻ							
L'Arpège ★ ⒻⒻⒻⒻⒻ		■					
Le Jules Verne ⒻⒻⒻⒻⒻ		■					
夏佑區 (見304頁)							
Chez Géraud ⒻⒻⒻ		■					
Oum El Banine ⒻⒻⒻ						■	
La Butte Chaillot ⒻⒻⒻ			●	■	●		
L'Huîtrier ⒻⒻⒻ	●						
Le Timgad ⒻⒻⒻ		■					
Le Port-Alma ⒻⒻⒻⒻ	●	■		■			
Alain Ducasse ⒻⒻⒻⒻⒻ		■		■			
Amphyclès ★ ⒻⒻⒻⒻⒻ		■		■			
Le Vivarois ★ ⒻⒻⒻⒻⒻ		■		■			
香榭麗舍區 (見304-306頁)							
Casa de Delfo/Jean de Chalosse ⒻⒻ		■	●		●		
Pebillon ⒻⒻ			●				
Avenue ⒻⒻ			●	■			
La Fermette Marbeuf 1900 ⒻⒻ		■			●		
Savy ⒻⒻ						■	
Le Cercle Ledoyen ⒻⒻⒻ					●		●
Le Petit Colombier ⒻⒻⒻⒻ		■					
Liberta ★ ⒻⒻⒻⒻ							
Lasserre ⒻⒻⒻⒻ		■		■	●		
Guy Savoy ★ ⒻⒻⒻⒻⒻ							
Laurent ★ ⒻⒻⒻⒻⒻ		■			●		
Maison Blanche/15 Avenue Montaigne ⒻⒻⒻⒻⒻ					●		
Taillevent ★ ⒻⒻⒻⒻⒻ							

●價位表的標準是以每人點用3道菜，附上半瓶酒，並加上相關費用如稅金，服務費等：
Ⓕ 低於150法郎
ⒻⒻ 150-250法郎
ⒻⒻⒻ 250-350法郎
ⒻⒻⒻⒻ 350-500法郎
ⒻⒻⒻⒻⒻ 逾500法郎

★ 表示強力推薦

●套餐：午餐，晚餐均供應。
●即使餐廳未註明提供兒童餐，巴黎大多數餐廳仍樂意為兒童準備較少的份量。
●氣氛寧靜：指餐廳沒有嘈雜的音樂。

餐廳	價位	海鮮餐廳	供應套餐	營業至深夜	提供兒童餐	可露天用餐	氣氛寧靜	供應素食
歌劇院區 (見306-307頁)								
Chartier	Ⓕ		■					
Au Petit Riche	ⒻⒻ		■	●				
Chez Clément	ⒻⒻ			●	■			
Café Runtz	ⒻⒻ		■	●				
La Ferme St-Hubert	ⒻⒻ						■	●
Le Grand Colbert	ⒻⒻ		■	●	■			
Les Noces de Jeannette	ⒻⒻ		■		■		■	
Chez Georges	ⒻⒻⒻ		■					
A.G. Le Poète	ⒻⒻⒻ		■					
Le Vaudeville	ⒻⒻⒻ		■	●	■	●		
Café Drouant	ⒻⒻⒻⒻ		■	●				
Le Trente	ⒻⒻⒻⒻ		■			●		
Lucas Carton ★	ⒻⒻⒻⒻⒻ		■					
蒙馬特區 (見307頁)								
La Table d'Anvers	ⒻⒻⒻⒻ		■					
Beauvilliers	ⒻⒻⒻⒻⒻ		■			●		
巴黎近郊 (見307-309頁)								
Dao Vien (75013)	Ⓕ		■					
L'Armoise (75015)	ⒻⒻ		■					
Astier (75011)	ⒻⒻ		■		■			
L'Auberge du Bonheur (75016)	ⒻⒻ		■		■	●		
La Maison du Cantal (75015)	ⒻⒻ		■					
Le Bistro des Deux Théâtres (75009)	ⒻⒻ		■	●	■			
Chez Fernand (75011)	ⒻⒻ		■					
La Perle des Antilles (75014)	ⒻⒻ		■		■			
Les Amognes (75011)	ⒻⒻⒻ		■			●		
Aux Senteurs de Provence (75015)	ⒻⒻⒻ		■			●		
Le Bistrot d'à Côté Flaubert (75017)	ⒻⒻⒻ		■			●		
Brasserie Flo (75010)	ⒻⒻⒻ		■	●	■			
Le Chardenoux (75011)	ⒻⒻⒻ		■		■			
Le Clos Morillons (75015)	ⒻⒻⒻ		■				■	
Julien (75010)	ⒻⒻⒻ			●				
L'Oulette (75012)	ⒻⒻⒻ		■			●		
Le Pavillon Montsouris (75014)	ⒻⒻⒻ		■		■	●		
La Table de Pierre (75017)	ⒻⒻⒻ		■		■	●		
Au Trou Gascon (75012)	ⒻⒻⒻ		■					
Les Allobroges (75020)	ⒻⒻⒻ		■					
Le Train Bleu (75012)	ⒻⒻⒻⒻ		■		■			
Augusta (75017)	ⒻⒻⒻⒻ	●			■		■	
Au Pressoir (75012)	ⒻⒻⒻⒻ		■			●		
Faucher (75017)	ⒻⒻⒻⒻ		■			●		
Pavillon Puebla (75019)	ⒻⒻⒻⒻ		■			●		
Apicius (75017) ★	ⒻⒻⒻⒻⒻ							
Le Pré Catelan (75016)	ⒻⒻⒻⒻⒻ		■		■	●		

西堤島

Vieux Bistrot

14 Rue du Cloître-Notre-Dame
75004. MAP 13 B4. 01 43 54 18
95. 每日 中午至14:00, 19:00至
22:30. 12月24, 25日不營業.
V. FFF

這家酒館名稱「老酒館」, 位於
聖母院觀光區, 道地實在, 深受眾
多巴黎餐館業者及娛樂界人士喜
愛. 裝潢風格有點頹廢, 與地點正
相稱: 勃艮地式紅酒燉牛肉boeuf
bourguignon, 奶酪焗馬鈴薯片
gratin dauphinois, 炸烤蘋果派
tarte tatin都是受歡迎的佳餚.

瑪黑區

Le Trumilou

84 Quai de l'Hotel de Ville 75004.
MAP 13 B3. 01 42 77 63 98.
每日 中午至14:00; 週一至週
六 19:00至23:00; 週日 19:00至
23:30. MC, V. F

立於塞納河邊, 外貌看似無奇, 吸
引學生及精打細算的人. 價格低
廉服務親切, 有濃厚巴黎風味. 菜
餚都很簡單, 有肉凍醬terraine, 水
煮蛋淋美乃滋œuf mayonnaise,
小羊腿gigot d'agneau, 梅醬鴨
canard aux pruneaux和蘋果派tarte
aux pommes.

L'Alisier

26 Rue de Montmorency 75003.
MAP 13 B2. 01 42 72 31 04.
週一至週五 中午至14:00,
20:00至22:00. MC, V.
FF

主廚老闆Jean-Luc Dodeman費心
準備幾樣特別的招牌菜, 如酥烤
蝸牛escargot croustillant配燉菜
ratatouille), 燻鮭魚和鴨胸肉沙
拉, 鮪魚排和迷迭香紫薑汁雞. 餐
廳雖小, 仍可選擇坐在酒館式的
一樓或較具路易十五風格的一
樓. 午晚間的特餐都很實在.

Le Baracane

38 Rue des Tournelles 75004.
MAP 14 E3. 01 42 71 43 33.
週一至週五 中午至14:30,
20:00至24:00; 週六 19:00至24:00.
MC, V FF

遊客密集, 高消費的瑪黑區裡,
這家小餐廳專調水準高卻價錢合
理. 原為L'Oulette餐廳(現位於
Bastion廣場), 老闆仍是同一位,
同樣供應絕佳的西南地方料理,

有油燜兔肉confit de lapin, 炸燉
牛尾, Madeira白酒加黑醋栗煮梨
與自製的栗子麵包.

Chez Jenny

39 Boulvard du Temple 75003.
MAP 14 D1. 01 42 74 75 75.
每日11:30至凌晨1:00. V
AE, DC, MC, V. FF

位於République廣場, 自60年前
創立以來一直是亞爾薩斯料理的
大本營. 穿著亞爾薩斯傳統衣著
的侍女更增氣氛. 店裡的招牌菜
是德式酸菜香腸臘肉choucroute
配上水果塔tarte aux fruits或水果
雪泥冰淇淋 (sorbet), 佐以相稱的
水果酒為點心, 十分豐盛.

La Guirlande de Julie

25 Place des Vosges 75003.
MAP 14 D3. 01 48 87 94 07.
週二至週日 中午至14:30,
19:00至22:30. MC, V.
FF

這家精緻的餐廳位於孚日廣場
中, Tour d'Argent餐廳 (見302頁)
的經營者Claude Terrail在此聘用
了一位名廚. 裝潢女性化, 清新而
迷人. 最佳景觀在一樓窗邊, 天氣
好時可在石拱廊下用餐.

Le Bar à Huîtres

33 Boulvard Beaumarchais 75003.
MAP 14 E3. 01 48 87 98 92.
週日至週四 中午至凌晨1:00;
週五週六 中午至凌晨2:00.
AE, MC, V, JCB. FFF

巴黎的兩家 Le Bar à Huîtres (另
一家在蒙帕那斯) 以生蠔等甲殼
貝類為主, 可自行選配前菜, 再來
一盤海鮮熱盤或是點用肉類. 因
地點鄰近巴士底廣場和瑪黑區,
十分便利.

Brasserie Bofinger

5 Rue de la Bastille 75004.
MAP 14 E4. 01 42 72 87 82.
週一至週五 中午至15:00,
18:30至凌晨1:00; 週六週日 中午
至凌晨1:00. AE, DC,
MC, V. FFF

據稱這是巴黎最老的啤酒館, 建
於1864年, 當然也是最美麗的
之一, 有20世紀初的彩色玻璃, 皮
製長凳, 黃銅飾品及亞爾薩斯藝
術家Hansi的壁畫.

菜名有絕佳的甲殼類貝類, 份量
不少的德式酸菜香腸臘肉, 煎肉
等. 餐廳就位於巴士底歌劇院正
對面. 因為這裡是觀劇前後用餐

的好地點, 因此即使已先訂位, 也
可能還要等候.

Le Maraîcher

5 Rue Beautreillis 75004. MAP 14
D4. 01 42 71 42 49. 週二至
週五 中午至14:00, 20:00至23:00;
週一及週六 20:00至23:00.
MC, V, JCB. FFF

店主Valentin Corral為這家美麗的
餐廳創造了居家氣氛; 有未經加
飾的木構架石牆. 新鮮合時的食
材是這家店的料理基準. Corral先
生原是Lucas Carton餐廳的侍者
領班, 在他的領導下, 這個小地方
的服務別具風格.

Miravile

2 Quai de l'Hôtel de Ville 75004.
MAP 13 B3. 01 42 74 72 22.
週日至週五 中午至13:30,
20:00至23:30; 週六 20:00至23:30.
AE, MC, V.
FFF

這是年輕老闆Gille Épié搬遷兩次
後的店址, 而每次遷移後餐廳也
更上層樓. 布置的風格隱約令人
想起加州, 而Épié先生的料理總
不斷創新, 振奮人心. 如肥肝
foie gras配塊根芹與芥末醋調美
乃滋rémoulade, 龍蝦與馬鈴薯, 橄
欖兔肉及巧克力千層派
millefeuille au chocolate.

Le Passage

18 Passage de la Bonne Graine
75011. MAP 14 F4. 01 47 00 73
30. 週一至週五 中午至14:30,
19:30至23:30; 週六 19:30至23:30.
AE, MC. FFF

這家溫馨親切的餐廳藏在巴士底
廣場邊的一條小巷裡, 雖以酒吧
自居且酒類皆屬上乘之選, 但仍提
供完整的菜單, 如5種內臟腸
andouillette.每日特餐花樣百出,
通常佐以焗馬鈴薯. 乳酪極佳, 甜
點好吃, 尤其是巧克力長形泡芙
(chocolate éclair).

L'Ambroisie

9 Place des Vosges 75004.
MAP 14 D3. 01 42 78 51 45.
週二至週六 中午至14:30;
20:00至22:00. ★ MC,
V. FFFFF

這家氣氛嚴謹但也浪漫的餐廳是
米其林 (Michelin) 餐飲指南中巴
黎五家三星級餐廳之一. 40個位
子, 一個月前接受訂位 (早一天晚
一天都不行).

符號的圖例說明見289頁

店主Pacaud先生將這家原先的珠寶店改裝成鋪有石材地板，燈光柔和的餐廳。菜單包括甜紅椒慕斯mouse de poivron rouge，松露千層酥feuilleté de truffe，芝麻海螯蝦langoustines au sésame和酥脆羊肉croustillant d'agneau。

波布及磊阿勒區

Au Pied de Cochon

6 Rue Coquillère 75001. MAP 12 F1. (01 40 13 77 00. ○ 每日24小時營業。 ¶¶ ▮ 🎷 🎴 🌮 AE, DC, MC, V. Ⓕ Ⓕ

這家重新整得的啤酒店曾是上流人士出入之地，他們一早就來這兒一邊看工人在舊中央市場工作，一邊享用洋蔥湯。這個寬敞的地方雖已觀光化，卻仍有趣，菜色的選擇廣泛。

Chez Elle

7 Rue des Prouvaires 75001. MAP 13 A2. (01 45 08 04 10. ○ 週一至週五 中午至14:30, 20:00至23:00. ¶¶ 🎴 🌮 AE, MC, V. Ⓕ Ⓕ

這家愉悅的酒館以黃色調布置，是磊阿勒觀光區少有的高級餐廳。此處供應道地的酒館(bistro)式菜色，有扁豆燻肉熱沙拉salade de lentilles chaudes au lard，韃靼牛排steak tartare，燒烤，以及自製點心如奶油香草烤蛋白oeufs à la neige，焦糖布丁crème caramel.

Le Grizzli

7 Rue St-Martin 75004. MAP 13 B3. (01 48 87 77 56. ○ 週一至週六 中午至14:30, 19:30至23:00. ¶¶ ▮ 🌮 AE, MC, V, JCB. Ⓕ Ⓕ

創立於1903年，這裡曾是巴黎最後幾個有熊表演雜耍的地方，換過主人後已有了新氣氛。出身西南地方的店主準備了許多家鄉食品如生火腿、乳酪及家庭自釀酒。裝潢溫馨，並有個迴轉式食品架。

Saudade

34 Rue des Bourdonnais 75001. MAP 13 A2. (01 42 36 30 71. ○ 週一至週六 中午至14:00; 週一至週五 19:30至22:30; 週六 19:30至23:00. 🌮 AE, DC, MC, V. Ⓕ Ⓕ

這裡可能是巴黎最好的葡萄牙餐館，那美麗的磁磚會讓人以為旁邊的是塔霍河 (Tajo) 而非塞納河。葡萄牙名產鱈鱈魚有多種作法：油炸，加蕃茄洋蔥或加洋芋和蛋。烤乳豬和葡萄牙代表菜色cozido燉菜也頗為典型，並有上選的葡萄牙葡萄酒和波特酒 (port)。

Bleu Marine

28 Rue Léopold Bellan 75002. MAP 13 A1. (01 42 36 92 44. ○ 週一至週五 中午至14:30, 20:00至22:30. 週六 20:00至22:30. ¶¶ 🎴 🌮 MC, V. Ⓕ Ⓕ

這家氣氛友善的餐館菜色有限，但都合時節且新鮮，如麵泡沙丁魚、鮭魚夾心泡芙 (profiterole) 和羅勒煮海鱘魚。象牙色的梣木裝潢及布滿四處的鮮花令人感覺清新。

Pharamond

24 Rue de la Grande-Truanderie 75001. MAP 13 B2. (01 42 33 06 72. ○ 週二至週六 中午至14:30, 19:30至22:30; 週一 19:30至22:30. ¶¶ 🎴 🌮 AE, DC, MC, V. Ⓕ Ⓕ Ⓕ

這家酒館創立於1870年，歷經磊阿勒中央市場大遷移而殘存下來，依然保有19世紀的風采，例如瓷磚，別致的木工與鏡子。招牌菜有tripes à la mode de Caen (內臟加洋蔥、韭菜、蘋果酒和Calvados白蘭地酒煮成的卡恩地方菜)，煨牛肉boeuf en daube。可嚐嚐諾曼地的正宗蘋果酒 (cidre)。

Benoît

20 Rue St-Martin 75004. MAP 13 B2. (01 42 72 25 76. ○ 每日 中午至14:00, 19:45至22:00. ¶¶ ▮ ★ Ⓕ Ⓕ Ⓕ Ⓕ

這裡是巴黎酒館頂尖中的頂尖。店主保留了他祖父於1912年布置的仿大理石，晶亮的銅飾與蕾絲窗簾。極佳的傳統酒館菜餚包括什錦沙拉saladiers，招牌菜自製鵝肝醬，洋蔥胡蘿蔔燉燜豬油牛肉boeuf à la mode及白豆燉肉cassoulet。酒單絕佳。

杜樂麗區

Armand au Palais Royal

6 Rue de Beaujolais 75001. MAP 12 F1. (01 42 60 05 11. ○ 週一至週五 中午至14:00, 20:00至22:30; 週六 20:00至22:30. ¶¶ 🎴 🌮 AE, MC, V, JCB. Ⓕ Ⓕ Ⓕ

這家迷人的餐廳位於王室宮殿花園後面，原是馬廄，但現在絕對不會反映在食物上。店主Perron先生與數位得力助手合力經營，用餐氣氛寧靜，在磚石拱廊下享用的晚餐十分浪漫，具有巴黎的氣氛。

誘人的菜單包括蠔淋咖哩醬huîtres au curry，橘汁魴魚排filets de dorade à l'orange及酒燉鴿estouffade。

Gaya

17 Rue Duphot 75001. MAP 5 C5. (01 42 60 43 03. ○ 週一至週六 中午至14:30, 19:00至23:00. 🌮 AE, MC, V. Ⓕ Ⓕ Ⓕ

Goumard先生的海鮮酒館bistro de la mer曾是高級魚類餐館，後來他又整修了19世紀的Goumard Prunier餐廳。菜色有簡單烹調的魚；一樓晚餐區有很美麗的葡萄牙瓷磚。

Le Grand Louvre

Le Louvre 75001. MAP 12 F2. (01 40 20 53 41. ○ 週三至週一 中午至15:00, 19:00至22:00. ¶¶ ▮ 🌮 AE, DC, MC, V, JCB. Ⓕ Ⓕ Ⓕ

博物館的附屬餐廳少有這麼好的，位於羅浮宮玻璃金字塔入口下方。樸素的木頭與金屬裝飾配引人爭議的玻璃金字塔結構。本餐廳的菜單受西南料理名家André Daguin創新發展的影響，推薦的菜色有填鵝頸cou d'oie farci，肥肝foie gras，煨牛肉boeuf en daube，armagnac白蘭地梅子冰淇淋glace au pruneau à l'armagnac。

Les Ambassadeurs

10 Place de la Concorde 75008. MAP 11 C1. (01 42 65 11 12. ○ 每日 7:00至10:30, 中午至14:30, 19:00至22:30. ¶¶ ▮ ▮ ▮ ★ 🌮 AE, DC, MC, V, JCB. Ⓕ Ⓕ Ⓕ Ⓕ Ⓕ

附屬於豪華旅館Hôtel de Crillon (見280頁)，為米其林 (Michelin) 餐飲指南上巴黎僅有的兩家二星級旅館餐廳之一。

主廚Christian Constant富創意的菜單混合了最高級與最平凡的材料：如蜘蛛蟹與豬肉araignée de mer au porc，龍蝦奶酪焗洋芋gratin dauphinois au homard等，也善於運用各種香草料，如海螺加芝麻和肉桂炸餡餅beignets de cannelle。全部以大理石裝潢的餐

廳俯瞰協和廣場，服務一流，教人難忘。

Le Carré des Feuillants

14 Rue de Castiglione 75001.
MAP 12 D1. 01 42 86 82 82.
9月至7月 週一至週五 中午至14:30, 19:30至22:30; 週六 19:30至22:30. ❶ ☕ ★ AE, DC, MC, V, JCB. ⒻⒻⒻⒻⒻ

來自明星主廚Alain Dutournier西南部家鄉的名產有特訂的小羊肉，牛肉，肥肝foie gras與禽類。威尼斯玻璃的優雅裝潢與充滿奇想的彩繪天花板帶來鄉野氣息。酒單很棒。

L'Espadon

5 Place Vendôme 75001.
MAP 6 D5. 01 43 16 30 80. 每日 7:00至11:00, 中午至15:00, 19:30至23:00. ❶ ☕ 🍴 📷 ⏰ ☕ ★ ☕ AE, DC, MC, V, JCB. ⒻⒻⒻⒻⒻ

附屬於麗池飯店 (見281頁)，為米其林餐飲指南中另一家二星級旅館餐廳。貨真價實，富麗的裝潢，詩意的花園，完美的服務，主廚Guy Legay的新古典式料理。

Goumard Prunier

9 Rue Duphot 75001. MAP 5 C5.
01 42 60 36 07. 週二至週六 中午至14:30, 19:00至22:30. ❶ ☕ ☕ AE, DC, MC, V, JCB. ⒻⒻⒻⒻ

Prunier幾乎是海鮮的同義字。Goumard先生整修了這家19世紀的餐廳，廚房也大力整頓。奇妙的萊儷 (Lalique) 燈飾和雕塑與1900年至1930年代留存的部分搭配得宜。魚貨新鮮，有上好的甜點。

Le Grand Véfour

17 Rue de Beaujolais 75001.
MAP 12 F1. 01 42 96 56 27.
週一至週五 中午至14:00, 19:30至22:00. 8月不營業. ❶ ☕ ☕ ★ ☕ AE, DC, MC, V, JCB. ⒻⒻⒻⒻⒻ

這家18世紀的餐廳裝潢絕佳。主廚Guy Martin不費勁地保持在米其林 (Michelin) 餐飲指南上的二星地位。菜來有聖克扎貝淋Beaufort乳酪醬汁，松露醬淋甘藍菜餡義式方餃 (ravioli) 與苦苣煎餅endive galette。可要求坐在才女高蓋特 (Colette) 或是大文豪雨果，拿破

崙所喜愛的位置。此地適合喜慶團聚。

聖傑曼德佩區

Le Petit St-Benoît

4 Rue St-Benoît 75006. MAP 12 E3.
01 42 60 27 92. 週一至週六 中午至14:30, 19:00至22:30. ☕ ⒻⒻ

若是預算有限，或想看看巴黎人生活的話，可到這裡用餐。服務生誠懇地向顧客話家常，也可和別人同坐一桌；多年來布置未大改變，食物簡單而家常。

Aux Charpentiers

10 Rue Mabillon 75006. MAP 12 E4.
01 43 26 30 05. 每日 中午至15:00, 19:00至23:30. ❶ ☕ AE, DC, MC, V. ⒻⒻ

這家成立已久的老酒館沒有出奇不意的名菜，但是學生與本地居民卻經常到此用餐。番茄蘑菇小牛肉veau marengo, 洋蔥胡蘿蔔煨豬油嵌牛肉boeuf à la mode及自家製糕點皆為其拿手好菜。價錢公道，空間寬敞，氣氛非常熱鬧。

Le Muniche

7 Rue St Benoît 75006. MAP 12 E4.
01 42 61 12 70. 每日 中午至凌晨2:00. ❶ ☕ ☕ AE, DC, MC, V. ⒻⒻ

和隔壁的姊妹餐廳Le Petit Zinc同為聖傑曼德佩區常客所偏好的用餐處，這裡直率的典型啤酒店菜單，包括甲殼貝類，德式酸菜香腸臘肉choucroute, 烤魚及肉。友善的侍者增添熱鬧氣氛。

Rôtisserie d'en Face

2 Rue Christine 75006. MAP 12 F4.
01 43 26 40 98. 週一至週五 中午至14:15, 19:00至22:45 (週五至23:15); 週六 19:00至23:15. ❶ ☕ AE, DC, MC, V, JCB. ⒻⒻⒻ

這是名列米其林餐飲指南的二星名廚Jacques Cagna的第二家酒館式餐廳，夜間情調極好。連富翁豪客也欣賞其價格公道，許多客人因為這家餐廳貨真價實的特餐而前來光顧。
菜色有烤土雞加馬鈴薯泥rôti de la ferme à la purée, 烤鮭魚加新鮮菠菜saumon grillé aux épinards, 巧克力泡芙pofiteroles au chocolat.

Aux Fins Gourmets

213 Boulvard St-Germain 75007.
MAP 11 C3. 01 42 22 06 57.
週二至週六 中午至14:30, 19:30至22:00; 週一 19:30至22:00. ⒻⒻⒻ

位於聖傑曼大道尾端靠國民議會的地方，開店多年，氣氛友善，料理豐盛不造作。菜色多為西南部料理，如白豆燉肉cassoulet. 點心來自出名的Peltier糕點店。

Brasserie Lipp

151 Boulvard St Germain 75006.
MAP 12 E4. 01 45 48 53 91.
每日 11:30至凌晨1:00. ☕ AE, DC, MC, V. ⒻⒻⒻ

這家啤酒店可說是令人又愛又恨，演藝界和政壇人士為了那些直接了當的菜餚一再光臨。奶油緋魚harengs à la crème及超大的千層派millefeuille都十分美味。熟客多喜歡坐在樓下，樓上則十分冷清。

La Vigneraie

16 Rue du Dragon 75006.
MAP 12 D4. 01 45 48 57 04.
每日 中午至14:30, 19:00至23:30. 週日中午不營業. ❶ MC, V. ⒻⒻⒻ

這間生意興隆，氣氛雜沓的小酒館式餐廳氣氛溫暖親密。裝潢屬裝飾藝術 (Art Deco) 風格，吸引不少名流，政客，歌手，演藝人員與演員。
此處的酒餚走傳統經典風口味，如扁豆沙拉salades de lentilles, 蔬菜牛肉燉湯 pot-au-feu與勃艮地式紅酒燉牛肉boeuf bourguignon. 酒單上有不少種波爾多酒，亦有供應套餐。服務親切有效率。

Yugaraj

14 Rue Dauphine 75006. MAP 12 F3.
01 43 26 44 91. 週二至週日 中午至14:15, 19:00至23:00; 週一 19:00至23:00. ❶ ☕ ☕ AE, DC, MC, V. ⒻⒻⒻ

據說這裡是巴黎最好的印度餐廳，優秀的廚師強調道地的北印度家鄉菜，直接進口主要香料。酒單意想不到地好友，因為老闆認為印度菜不應只配啤酒和粉紅葡萄酒。

Tan Dinh

60 Rue de Verneuil 75007.
MAP 12 D3. 01 45 44 04 84.
週一至週六 中午至14:00,

19:30至23:00. ● 8月不營業. ♀
ⒻⒻⒻⒻ
嚴謹的 Vifian 家族經營這間法-越
餐廳，價格偏高但烹調水準也高，
酒單出色，包括有全巴黎選擇最
多的 Pomerols 酒。這裡沒有東方
式的宮燈，樸素的內部裝潢恰好
其份。

Lapérouse

51 Quai des Grands Augustins
75006. ⒨ 12 F4. ☎ 01 43 26 68
04. ● 週一至週五 中午至14:30,
19:00至凌晨; 週六 19:30至凌晨.
🍴 & 🍷 ♀ ★ 🗲 AE, DC, MC, V.
ⒻⒻⒻⒻⒻ
這家餐廳始於19世紀，曾是巴黎
的一大榮耀。整修後再加上名廚
主持又東山再起。一系列沙龍仍
保持1850年代的裝潢，最好的位
置臨窗可欣賞塞納河景。

Restaurant Jacques Cagna

14 Rue des Grands Augustins
75006. ⒨ 12 F4. ☎ 01 43 26 49
39. ● 週一至週五 中午至14:00,
19:30至22:30; 週六 19:30至22:30.
🍴 🍷 ♀ ★ 🗲 AE, DC, MC, V,
JCB. ⒻⒻⒻⒻⒻⒻ
優雅的17世紀村屋位於巴黎老市
區中心，主廚兼老闆 Jacques
Cagna 在此展示昂貴的小飾物與
揉合古典與現代的精湛廚藝，菜
餚中偶而也加入一絲東方味。
菜色有鯡魚鯔沙拉加肥肝 salade
de mulet au foie gras，油燜鴿肉
(confit) 加蒔蘿，還有典型的Paris-
Brest──這是灑了杏仁屑，淋上
糖杏仁醬汁的圓形泡芙。酒單很
可觀。

拉丁區

Chez Pento

9 Rue Cujas 75005. ⒨ 13 A5.
☎ 01 43 26 81 54. ● 週一至週
五 中午至14:30, 19:15至23:00; 週
六 19:15至23:00. 🍴 🗲 AE,
MC, V. ⒻⒻ
這家時髦酒館有許多誘人的選
擇，點菜切勿眈擱，因服務快速才
能壓低價格。自製的肥肝 foie
gras，烤牛骨髓配奶油軟麵包，蠔
淋咖哩醬，鹹鴨肉煮扁豆 (petit
salé)，每日牛排都不錯。

Loubnane

29 Rue Galande 75005. ⒨ 9 A4.
☎ 01 43 26 70 60. ● 週二至週

日 10:00至15:00, 19:00至凌晨; 週
一 19:00至凌晨. 🍴 🎵 🗲
AE, DC, MC, V. ⒻⒻ
這間黎巴嫩餐廳的拿手菜包括份
量多又美味的前菜拼盤mezzes;
老闆處處留心留意，好像讓顧客
滿意就是他生活中的主要目標。
地下室經常有現場的黎巴嫩音樂
現場演出。

Brasserie Balzar

49 Rue des Écoles 75005.
⒨ 13 A5. ☎ 01 43 54 13 67.
● 中午至凌晨1:00. ● 8月不營
業. 🍴 🗲 AE, MC, V. ⒻⒻⒻ
有很好的啤酒店菜餚,但最吸引
人的是氣氛,屬標準的左岸氛圍,
索爾本大學的教授學生常常光
顧.內部裝潢皆為木造.

Restaurant Moissonnier

28 Rue des Fossés St-Bernard
75005. ⒨ 13 B5. ☎ 01 43 29 87
65. ● 週二至週六 中午至14:00,
19:30至22:30; 週日 中午至14:00.
● 8月不營業. 🍴 🗲 MC, V.
ⒻⒻ
這間家庭經營式的酒館位於巴黎
市內,但卻富有鄉村氣息,供應標
準的里昂名菜,如什錦沙拉
saladiers,牛肚gras-double,肉丸子
quenelle和巧克力蛋糕。並有各種
Beaujolais酒。
最好指定坐樓下,因為氣氛比較
熱鬧。

Rôtisserie du Beaujolais

19 Quai de la Tournelle 75005.
⒨ 13 B5. ☎ 01 43 54 17 47.
● 週二至週日 中午至14:30,
19:30至凌晨. & 🗲 MC, V.
ⒻⒻⒻ
店名中的「Rôtiserie」(烤肉館)
正表明了它的特色。這家餐廳面
對塞納河,老闆是隔壁Tour
d'Argent餐廳的Claude Terrail。店
裡有一大型的烤肉架可烤雞與其
他的肉類。肉與乳酪都是來自里昂
的特級品。在這裡當然要點上
Beaujolais酒。

Campagne et Provence

25 Quai de la Tournelle 75005.
⒨ 13 A5. ☎ 01 43 54 05 17.
● 週二至週四 12:30至14:00,
19:00至23:00; 週五週六 中午至
14:00, 20:00至凌晨1:00; 週一
20:00至23:00. 🗲 MC, V. ⒻⒻⒻ
這間烹調出色,價格合理的餐廳
位於河堤旁,面對聖母院。著名的

Miravile餐廳 (見299頁) 的老闆
Gilles Épié在此提供普羅旺斯風
味菜單: 蔬菜內填蒜泥薯泥焗鹽
鱈魚légumes farci à la brandadeau
morue, 橄欖燜鴨肉daube de
canard aux olives, 燜菜鯷魚煎蛋
omlette de ratatouille à
l'anchoyade.
富地方特色的酒單有多種選擇,
價格公道.

La Tour d'Argent

15-17 Quai de la Tournelle 75005.
⒨ 13 B5. ☎ 01 43 54 23 31.
● 週二至週日 中午至13:30,
19:30至21:30. 🍴 🍷 & 🍴 ♀
★ 🗲 AE, DC, MC, V.
ⒻⒻⒻⒻ
建於1582年的銀塔餐廳似已成為
永恆,毫無衰敗跡象。富貴族氣息
的老闆Claude Terrail聘請不少年
輕廚師,為古典菜單注入新生命。
一樓的酒吧兼為美食博物館,電
梯直上可觀覽遠景的餐廳。有人
覺得這兒的服務親切中帶有一絲
優越感,但這就是其風格。酒單之
精之廣在全球算一屬二。

植物園區

Au Petit Marguéry

9 Boulvard de Port-Royal 75013.
⒨ 17 B3. ☎ 01 43 31 58 59.
● 週二至週六 中午至14:15,
19:30至22:15. 🍴 & 🗲 AE
DC, MC, V ⒻⒻⒻ

這間舒適可靠的酒館由三兄弟經
營, 發明了許多菜色: 魚子醬龍蝦
冷湯consommé froid de homard
au caviar, 肥肝洋菇沙拉, 香料鱈
魚morue aux épices和義式摩卡蛋
黃醬淋巧克力蛋糕gâteau au
chocolat au sabayon moka. 蝸牛,
洋菇是季節性菜色.

蒙帕那斯區

La Coupole

102 Boulvard du Montparnasse
75014. ⒨ 16 D2. ☎ 01 43 20 1
20. ● 每日7:30至凌晨2:00.
● 聖誕夜不營業. 🍴 Ⓥ 🗲
AE, DC, MC, V, JCB. ⒻⒻ
這家啤酒館自1927年成立以來一
直深受時髦人士與藝術家, 知識
份子喜愛. 它與Brasserie Flo屬
一經營者, 菜單相近: 海鮮蚌類
燻鮭魚, 德式酸菜香腸與臘肉以
及許多甜點. 咖哩羊肉是招牌菜

特殊的裝潢已重新整修過；這裡
從早餐到半夜兩點都喧鬧活潑
(見178頁)。

Le Bistrot du Dôme

1 Rue Delambre 75014. **MAP** 16 D2.
☎ 01 43 35 32 00. **◯** 每日 12:30
至15:00, 19:30至23:00. **▦ ☒** AE,
MC, V. **ⒻⒻⒻ**

這裡是蒙帕納斯著名的Dôme咖
啡廳的姊妹店，新鮮的海味從簡
單的沙丁魚到最高級的比目魚無
所不包，作法簡單。

有藍調的裝潢頗為宜人，配上彩
色瓷碟及富歡樂氣氛的威尼斯玻
璃燈架，是間不做作而充滿趣味
的餐廳。

La Cagouille

10-12 Place Constantin Brancusi
75014. **MAP** 15 C3. **☎** 01 43 22 09
▮1. **◯** 每日 中午至14:00, 19:30至
2:30. **❶ 🏃 ▦ ♀ ★** AE,
MC, V. **ⒻⒻⒻ**

位於重建的蒙帕那斯區新
Brancusi廣場一帶，寬敞而現代
化，富有海味氣氛，是巴黎最好的
海鮮餐廳之一。

魚經過簡單烹調只加少許佐料或
醬汁，也供應黑扇貝及小紅鯔魚
endangeur)。貝類拼盤及Cognac
白蘭地酒單在巴黎皆為數一數
二。

Contre-Allée

83 Avenue Denfert-Rochereau
75014. **MAP** 16 E3. **☎** 01 43 54 99
98. **◯** 週一至週五 中午至14:00;
週一至週六 20:00至23:00. **❶**
▦ ☒ AE, MC, V. **ⒻⒻⒻ**

這家餐廳在Denfert-Rochereau廣
場附近，深受索爾本大學的教授
和特立獨行的巴黎人士的喜愛。
這裡有各式麵食、鱈魚配
parmesan乾酪、馬鈴薯牛肉糜
hachis Parmentier配肥肝和鴨肉，
牛未的小牛肝或橘汁焗菜。裝潢
簡潔，黑白照片令人印象深刻，服
務也年輕活潑。

Assiette

81 Rue du Château 75014.
MAP 15 C4. **☎** 01 43 22 64 86.
◯ 週三至週日 中午至14:30,
20:00至22:30. **♀ ☒** AE, V.
ⒻⒻⒻ

店本是普通的肉鋪，由性格怪
異的老闆Lulu改裝經營，如今是
名人士與明星屢屢光顧的時髦
地方。價格不斷飛漲，但料理始終

是極佳的西南風味，包括肥肝foie
gras, 鴨胸肉，季節野味和自製甜
點。如果你不是知名人士，可能服
務會較冷淡。

巴黎傷兵院及
艾菲爾鐵塔區

Le Bistrot de Breteuil

3 Place de Breteuil 75007.
MAP 11 A5. **☎** 01 45 67 07 27.
◯ 每日 中午至14:30, 19:15至
22:30. **❶ 🏃 ♿ ▦ ☒** AE, MC,
V. **ⒻⒻ**

這家酒館位於宜人的Breteuil廣
場，有城市裡的鄉間情調。本地的
有錢人因它公道的價格與烹調水
準而常於此用餐。

菜餚有栗子蝸牛，紅酒牛排steak
marchand de vin與菠菜鮭魚。有
美麗的露天座。

L'Oeillade

10 Rue de St-Simon 75007.
MAP 11 C3. **☎** 01 42 22 01 60.
◯ 週一至週五 12:30至14:00,
19:30至23:00. 週六 19:45至
23:00. **❶ ☒** MC, V. **ⒻⒻ**

這家餐館因國外熱情的報導使它
變得觀光化，但確實名不虛傳。多
變化的菜單包括烤香魚，番茄甜
椒炒蛋配煮荷包蛋pipérade，奶油
煎比目魚sole meunière，蒜泥薯泥
焗鹽鱈魚brandade及香草奶油烤
蛋白oeufs à la neige。

La Serre

29 Rue de l'Exposition 75007.
MAP 10 F3. **☎** 01 45 55 20 96.
◯ 週一至週五 中午至15:00,
19:00至23:00. **❶ 🏃 ▦ ☒** MC, V.
ⒻⒻ

這間舒服溫暖的小餐廳位在艾菲
爾鐵塔附近安靜的街道上，老闆
Mary Alice與Philippe Beraud使用
最新鮮的食材，以合理的價格提
供家常菜。

美味的西南地方料理包括有油燜
鵝胸肫沙拉gésiers confit sur salade,
油燜鴨腿 (cuisse de canard
confite) 配散炒馬鈴薯pomme de
terre sautée, 烘烤小牛肝配洋蔥醬
汁confiture d'onions。

Thoumieux

79 Rue St-Dominique 75007.
MAP 11 A2. **☎** 01 47 05 49 75.
◯ 週一至週六 中午至15:30,
18:30至凌晨; 週日 中午至凌晨。
❶ ☒ MC, V. **ⒻⒻ**

這家經營良好的餐廳很公道。材
料新鮮，幾乎每道菜都是現點現
做，包括肥肝foie gras, 熱鴨肉醬
(rillettes de canard) 和兩種巧克力
慕斯mousse au chocolat; 而白豆
燉肉cassoulet為其招牌菜。這裡常
有多金的巴黎青年出入, 裝潢簡
單而且服務迅速。

Morot-Gaudry

6 Rue de la Cavalerie 75015.
MAP 10 E5. **☎** 01 45 67 06 85.
◯ 週一至週五 中午至14:30,
19:30至22:30. **❶ ♀ ▦ ☒**
AE, DC, MC, V, JCB. **ⒻⒻⒻ**

主廚Jean-Pierre Morot-Gaudry喜
歡混合廉價與高價的食材，許多
菜餚都巧妙地佐以香草料。美麗
明亮的餐廳位於頂樓，可欣賞鐵
塔景致，巴黎最有魅力的女主人
之一——Morot-Gaudry夫人親自
管理餐廳。

Vin sur Vin

20 Rue de Monttessuy 75007.
MAP 10 E2. **☎** 01 47 05 14 20.
◯ 週二至週五 中午至14:00; 週
一至週六 20:00至22:00. **♀ ☒**
MC, V. **ⒻⒻⒻⒻ**

店主Patrice Vidal足以為他那位
於鐵塔旁的八桌小餐館自豪: 菜
單合時有創意, 酒單絕佳而價格
公道。

可煎用烏賊煎餅 (galette), 烤蝸牛
捲腐餡餅 (chausson), 白汁塊肉
blanquette及桃子鴨。

L'Arpège

84 Rue de Varenne 75007.
MAP 11 B3. **☎** 01 45 51 47 33.
◯ 週一至週五 中午至14:30,
19:30至22:30; 週日 19:30至22:00.
❶ ♀ ★ ☒ AE, DC, MC, V.
ⒻⒻⒻⒻⒻ

老闆Alain Passard兼主廚, 位於羅
丹美術館旁邊, 在巴黎評價極高。
有白木裝飾, 活潑的服務與好料
理, 其龍蝦與醋蕪菁homard
aux navets en vinaigrette以及
Louise Passard鴨為招牌菜。菜餚
在餐廳內做上桌。別忘了嚐嚐
他們的蘋果派 (tarte aux
pommes)。

Le Jules Verne

艾菲爾鐵塔第二層 75007.
MAP 10 D3. **☎** 01 45 55 61 44.
◯ 每日 12:30至13:30, 19:30至
21:30. **❶ ♿ 🎵 ☒** AE, DC,
MC, V. **ⒻⒻⒻⒻⒻ**

這不是觀光噱頭，這家位於鐵塔第二層的餐館現已成了巴黎最難訂位的地方。

烏黑發亮的裝潢與鐵塔十分相襯，美味的料理無可挑剔。可依所偏好的景觀選擇朝東或朝西的座位。

夏佑宮與麥佑門區

Chez Géraud

31 Rue Vital 75016. MAP 9 B3.
【 01 45 20 33 00. ◯ 週一至週五 12:30至14:00, 19:30至22:00; 週日 19:30至22:00. 🍴🛇 🗹 AE, MC, V. ⒻⒻⒻ

老闆Géraud Rongier樂天可愛，待人殷勤。他對材料精挑細選，一定採用當令時鮮。

拿手的菜色有鴨肫沙拉salade de gésiers de canard, sabodet香腸淋紅酒醬汁, 波特酒 (porto) 烤鵪, 芥末魟魚raie à la moutarde, 苦味巧克力蛋糕gâteau au chocolat amer. 美麗壁磚是特為這間餐廳所設計的。

Oum El Banine

16 bis Rue Dufrenoy 75016.
MAP 9 A1. 【 01 45 04 91 22. ◯ 週一至週五 中午至14:00, 20:00至22:30; 週六 20:00至22:30. 🗹 AE, MC, V. ⒻⒻⒻ

這家摩洛哥風味的小餐廳位於高級住宅區，女主人的手藝是由其母所授。

這家小餐廳的拿手菜是又濃又辣的harira湯, 鹹味酥派餅pastilla, 三角包餡酥餃brik. 粗麥粉糰couscous有五種蔬菜燉肉料 (ragoût) 可選擇, 燉炸羊肉tagines非常可口。這是一間含蓄而實在的餐廳。

La Butte Chaillot

110 bis Avenue Kléber 75116.
MAP 4 D5. 【 01 47 27 88 88.
◯ 每日 中午至14:30, 19:00至凌晨. 🍴🛇 🗹 AE, MC, V, JCB.
ⒻⒻⒻ

這是名廚Guy Savoy所開設的精緻餐廳，裝潢現代: 光潔的木地板, 晶亮的貝殼色牆, 鑄鐵鑲玻璃樓梯通往地下層座位。細膩的鄉村酒館式菜餚中有迷迭香烤小牛肉rôti de veau au romarin, 蝸牛沙拉salade d'escargots, 奶油烘牡蠣huîtres à la mousse de crème及蘋果派tarte aux pommes, 吸引有品味的顧客。

L'Huîtrier

16 Rue Saussier Leroy 75017.
MAP 4 E2. 【 01 40 54 83 44. ◯ 週二至週六 中午至14:30, 19:00至22:30; 週日 中午至14:30. 🗹 AE, MC, V. ⒻⒻⒻ

到Poncelet街的熱鬧市場逛街時, 可順應這家剛重新裝潢的餐館. 菜式以甲殼貝類為主, 尤可點半打或一打鮮蠔; 也供應海鮮熱盤。

Le Timgad

21 Rue Brunel 75017. MAP 3 C3.
【 01 45 74 23 70. ◯ 每日 12:15至14:30, 19:15至23:00. 🗹 AE, DC, MC, V. ⒻⒻⒻ

這裡多年來一直是巴黎最優雅的北非餐廳. 菜單豐富, 有各種不同的三角包餡酥餃briks, 燉炸羊肉tagines和粗麥粉糰couscous, 還有烤鴿, 鹹味酥派餅pastilla和烤全羊méchoui (須預訂). 穿晚宴西裝的侍者, 繁複精鄭的灰泥裝潢以及來自各國的顧客更增添了富裕榮華的氣氛。

Le Port-Alma

10 Aveue de New-York 75116.
MAP 10 E1. 【 01 47 23 75 11.
◯ 週一至週六 12:30至14:30, 19:30至22:30. 🛇 🗹 AE, DC, MC, V. ⒻⒻⒻⒻ

海藍及粉彩色調的裝飾, Canal夫人的愉悅款待, 加上Canal先生的絕佳廚藝, 使這裡成為巴黎最佳海鮮餐廳之一。

許多菜帶有主廚西南部故鄉的色彩, 像大蒜比目魚湯bourride, 鹽烤海鱸配奶汁焗茴香以及蟹肉. 此外有可口的烤巧克力蛋奶酥 (soufflé) 和覆盆子千層派 (millefeuille).

Alain Ducasse

59 Avenue Raymond Poincaré 75116. MAP 9 C1. 【 01 47 27 12 27. ◯ 週一至週五 中午至14:00, 19:45至22:00. ● 國定假日不營業. 🍴🛇 🗹 AE, DC, MC, V, JCB. ⒻⒻⒻⒻⒻ

超級名廚Alain Ducasse在這幢有美好年代 (Belle Époque) 風格正面的歷史性城鎮住宅中, 以精選上好食材創作呈現出法國料理的經典精華.

菜色來自法國各地, 尤其是受Alain Ducasse出身地西南地區的影響. 風格時髦的用餐室以錯覺畫和雕塑裝飾, 與料理相得益彰。

菜色包括布列塔尼比目魚 (trubot de Bretagne), 亞爾薩斯 (chevreuil d'Alsace), 波依亞克的小羊肉及隆德地區的肥鴨肝 (foie gras de canard des Landes).

Amphyclès

78 Ave des Ternes 75017. MAP 3 C2.
【 01 40 68 01 01. ◯ 週一至週五 中午至14:30, 19:00至23:00; 週六19:00至23:00. 🚸🛇 ★ 🗹 AE, DC, MC, V, JCB. ⒻⒻⒻⒻ

Philippe Groult在這花園般清新的地方大展手藝, 開店後數月即成為巴黎最好的餐廳之一. 拿手菜有羊肚蕈 (morilles) 湯, 橘汁鴨配胡蔥. 創意菜有豆子蒸肥肝, 芝麻海鱸魚排, 酥烤鴿肉海草餅.

Le Vivarois

192-194 Avenue Victor Hugo
75016. MAP 9 A1. 【 01 45 04 04 31. ◯ 週一至週五 中午至13:30, 20:00至21:30. ● 8月不營業. 🍴🛇 ★ 🗹 AE, DC, MC, V. ⒻⒻⒻⒻⒻ

這家非常現代化的餐廳的主廚Claude Peyrot是位善變天才, 也是同輩中最了不起的一位, 少有人比他更會做酥皮派餅或創新菜類料理.

他的紅椒慕斯和熱咖哩牡蠣已成了當代經典之作. 有時他還會特別為顧客設計套餐。

香榭麗舍區

Casa de Delfo/
Jean de Chalosse

10 Rue de la Trémoille 75008.
MAP 10 F1. 【 01 47 23 53 53.
◯ 週一至週六 中午至15:00, 19:00至凌晨. 🚅 🗹 AE, DC, V. ⒻⒻ

這家有趣酒館的主人喜歡與人享他家鄉巴斯克 (Basque) 地區承傳: 蒜泥薯泥焗鹽鱈魚brandade拌甜椒, Basque特製香腸, 甜椒幼鰻, 西班牙海鮮飯paëlla, 甘藍菜配鴨胸還有加泰隆亞式烤奶油布丁Catalane crème brûlée.

這一帶物價貴得出名, 這家酒館卻貨真價實。

Sébillon

66 Rue Pierre Charron 75008.
MAP 4 F5. 【 01 43 59 28 15. ◯ 週日 中午至15:00, 18:45至凌晨. 🍴🛇 🗹 AE, DC, MC, V. ⒻⒻ

新開幕的Sébillon位於香榭大道旁，是原來Sébillon餐廳的分店。本店從1913年以來一直是近郊Neuilly地區中產階級光顧的地方。

新店菜單不變，有許多甲殼貝類，龍蝦沙拉，普羅旺斯式聖賈克扇貝coquilles Saint-Jacques à la provençale，烤牛肉和超大的長型泡芙éclair。招牌菜是吃到飽 (à volonté) 的羊腿片gigot d'agneau。

L'Avenue

41 Avenue Montaigne 75008.
📍 10 F1. 📞 01 40 70 14 91.
🕐 每日 8:00至0:00. 🍽️ 🍷 🛢️ AE, DC, MC, V. 💰💰

位於蒙田大道與法蘭斯瓦一世大道交叉口，眾多高級服飾店的集中地，特別吸引優雅的顧客。1950年代的裝潢清新出眾，但是在午晚餐尖峰時間服務可能有點急慢，因為它只是間啤酒店。料理很好，有適合各種口味的菜餚與份量，供應脅夜。

La Fermette Marbeuf 1900

Rue Marbeuf 75008. 📍 4 F5.
📞 01 53 23 08 00. 🕐 每日 中午至15:00, 19:30至23:30. 🍽️ 🍷 🛢️ AE, DE, MC, V. 💰💰

這家餐廳隱身於香榭大道 (Avenue des Champs-Élysée) 後方，擁有美好時代 (Belle Époque) 風格的美麗鑲嵌瓷磚畫及鑄鐵欄柱。

周圍環境頗為優美，並有很好的啤酒法式料理以及值得推薦的特選組合與許多法定產區醬酒appellation contrôlée。

此處極富有巴黎情調，傍晚後十分熱鬧。

Savy

Rue Bayard 75008. 📍 10 F1.
01 47 23 46 98. 🕐 週一至週五 中午至15:00, 19:00至23:00. 🕐 8 不營業. 🛢️ AE, MC, V. 💰💰

雖然就在迪奧 (Christian Dior) 及其他名品店附近，Savy酒館60年仍保持誠實的鄰家酒館形象。

郭裝潢屬鄉村風調的裝飾藝術格。Savy先生的豐盛料理靈感來自他的家鄉歐梵涅 (Auvergne) 區。包括填餡甘藍菜chou farci，鱈魚餅croquettes de morue，烤肩胛épaule d'agneau rôtie，烤珠雞tade和李子塔tarte aux neaux。

Le Cercle Ledoyen

1-3 Avenue Dutuit 75001.
📍 11 B1. 📞 01 53 05 10 00.
🕐 週一至週六 中午至14:00, 19:00至22:15. 🍽️ 🛢️ AE, DC, MC, V, JCB. 💰💰💰

這家舒適的餐廳稍帶著鄉村氣息，令人想起外省風貌。精心烹製的料理有炭烤鱒魚，野雞與醬汁雞，自家燻製的鮭魚與炒蛋；巧克力甜點選擇多樣。

漂亮的弧形用餐室在天花板與牆面鑲板上繪飾著巴黎出名的諸處名景，擁有年代感的燒烤餐廳的氣氛。此外，還可以在戶外絕美的平台上享用如天堂般美妙的一餐。

Au Petit Colombier

42 Rue des Acacias 75017.
📍 4 D3. 📞 01 43 80 28 54. 🕐 週一至週五 12:30至14:30, 19:30至22:30；冬季的週六 19:30至22:30.
🕐 8月1至15日不營業. 🍽️ 🛢️ 🍷 🛢️ AE, MC, V. 💰💰💰💰

環境舒適，有幾分鄉野氣息。主廚Fournier以傳統法國料理最拿手，如梭子魚慕斯，鍋燜小牛肉 (en cocotte) 配蘋果酒醋，蘑菇燴珠雞與季節野味。酒單很好。

Chiberta

3 Rue Arsène-Houssaye 75008.
📍 4 E4. 📞 01 45 63 77 90.
🕐 週一至週五 中午至14:30, 19:00至22:00. 🍽️ 🛢️ 🍷 ★ AE, DC, MC, V, JCB. 💰💰💰💰

現代感的布置太僵硬，但是鮮花以及店主Richard的熱情彌補了不足。

菜餚極佳而美觀；螯蝦魚子醬湯consommé d'écrevisses et crème au caviar，Riesling白酒炭烤比目魚turbot de ligne braisé au Riesling，薑汁魴魚排，野菇醬鱈魚配苦荁，小牛腰子配蘿菜及續隨子醬等都是大廚Philippe Da Silva的拿手好菜。甜點有蘭姆酒漬水果小蛋糕baba au rhum。服務頗具風格，氣氛歡快。

Lasserre

17 Avenue Franklin D Roosevelt 75008. 📍 11 A1. 📞 01 43 59 53 43, 01 43 59 67 45. 🕐 週一 12:30 至14:30；週二至週六 12:30至14:30, 19:30至22:30. 🍽️ 🍷 🛢️ AE, MC, V. 💰💰💰💰

這間位在大皇宮對面，不露鋒芒的餐廳是巴黎頂尖的餐館之一。

深具魅力的主人René Lasserre的職業生涯長達50多年，一直致力於營造豐裕但友善的氣氛。菜色精緻典雅，主廚Bernard Joinville的手藝完美無瑕，拿手菜夏伊雍橘汁鴨canard de Chaillans à l'orange堪稱無可比擬。

其他招牌菜尚有為紀念店東的母親而命名的隆德地區式肥肝雞肉料理Mesclagne Landais Mère Irma，馬勒侯式鴿肉pigeon André Malraux，以及諾伊式甲殼醬汁烤比目魚sole rôtie aux crustacés sauce Noilly。精心雕琢的甜點極佳，酒單絕絕。夏夜時會將天頂打開，客人即在星空下享用迷人的晚餐。

Guy Savoy

18 Rue Troyon 75017. 📍 4 D3.
📞 01 43 80 40 61. 🕐 週一至週五 12:30至14:00, 19:30至22:30；週六 19:30至22:30. 🍽️ 🛢️ ★ AE, MC, V, JCB. 💰💰💰💰💰

這裡是巴黎最頂尖的餐廳之一。飯廳寬敞別致，服務專業化，主廚Guy Savoy的料理色香味俱全，可選擇蠔凍aspic d'huîtres，蘑菇淡菜moules aux champignons，來自法國東部的Bresse土雞淋赫雷斯白葡酒醋vignaigre de Xérès，煮或烤鴿配扁豆pigeon poché ou grillé aux lentilles，還有特別的甜點。

主廚Savoy不多用奶油或高湯，總是設法發揮每種材料本身的風味。

Laurent

41 Avenue Gabriel 75008.
📍 5 B5. 📞 01 42 25 00 39.
🕐 週一至週五 12:30至14:30, 19:30至23:00；週六 19:30至23:00.
🕐 國定假日不營業. 🍽️ 🛢️ 🍷 🎵 🛢️ ★ AE, DC, MC, V 💰💰💰💰💰

這棟美麗的19世紀粉色調建築位於香榭花園內，權貴經常光顧。用餐室裡布置華麗，露天座被厚樹籬圍繞。前菜以手推車送來，龍蝦沙拉當場準備。蔬菜肉餡烏賊捲cannelloni de légumes aux encornets，烤羊肉及多種美味餡餅酥塔是典型好菜。

La Maison Blanche/ 15 Avenue Montaigne

15 Avenue Montaigne 75008.
📍 10 F1. 📞 01 47 23 55 99.
🕐 週一至週五 中午至14:00,

20:00至23:00; 週六 20:00至23:00.
● 部分國定假日不營業. & &
🅿 AE, MC, V, JCB.
ⓕⓕⓕⓕⓕ
深受歡迎的Maison Blanche遷移
後加了15 Avenue Montaigne為店
名,店址正位於香榭麗舍劇院頂
上.
裝潢簡樸而現代化,空間寬敞,受
普羅旺斯及西南地方影響的料理
色香味俱全,吸引了來自各國的
饕客.

Taillevent

15 Rue Lamennais 75008.
MAP 4 F4. 【 01 45 61 12 90. ○ 週
一至週五中午至14:00, 19:00至
22:30. & ♟ ♕ ★ AE, DC,
MC, V, JCB. ⓕⓕⓕⓕⓕ
這裡可說是巴黎最具貴族氣息,
安靜優雅的米其林餐飲評鑑三星
級餐廳.
店東Jean-Claude Vrinat無懈可擊
的服務,特出的酒單以及主廚
Philippe Legendre新古典風味的
料理令人難忘;其拿手菜色有塊
根芹羊肚蕈松露捲邊餡餅
chausson de céleri aux morilles et
aux truffes, 庇里牛斯羊肉配花椰
菜l'agneau des Pyrénées au chou,
龍蝦髓加甜椒moelleux de
homard au poivron等等. 糕餅屬巴
黎頂尖之一. 得數月前訂位.

歌劇院區

Chartier

7 Rue du Faubourg Montmartre
75009. MAP 6 F4. 【 01 47 70 86
29. ○ 每日 11:30至15:00, 18:00
至22:00. ♟🄵 🅿 AE, MC, V.
這間洞窟式的餐廳有1900年代的
裝潢,令人印象深刻,吸引預算有
限的人,學生與觀光客,也有一些
老主顧來此享用傳統料理: 煮蛋
配美乃滋oeuf mayonnaise, 自製
肉醬pâté maison, 烤雞poulet rôti
和胡椒牛排steak au poivre.

Au Petit Riche

25 Rue le Peletier 75009. MAP 6 F4.
【 01 47 70 68 68. ○ 週一至週
六 中午至14:15, 19:00至凌晨.
♟🄵 🅿 AE, DC, MC, V, JCB.
ⓕⓕ
這家道地的酒館氣氛奇特,不同
的小房間中銅器明鏡與木製家具
光潔閃亮.
Drouot拍賣場的顧客喜歡到此用
午餐;晚餐時則多巴黎人. 羅亞爾

河地區風味反映在Vouvray式熟
肉醬rillettes, 血腸boudin及內臟
腸andouillette以及羅亞爾河流域
當地的葡萄酒上.

Chez Clément

17 Boulvard des Capucines 75002.
MAP 6 E5. 【 01 53 43 82 00. ○ 每
日 7:00至凌晨1:00. ♟🄵 🅿 MC,
V. ⓕⓕ
這家舒適的小餐廳離加尼葉歌劇
院只有2分鐘路程, 燒烤是其招牌
菜,全年營業至深夜. 每日特餐物
超所值.

Café Runtz

16 Rue Favart 75002. MAP 6 F5.
【 01 42 96 69 86. ○ 週一至週五
中午至15:00, 18:30至23:45.
● 國定假日不營業. 🅿 AE, DC,
MC, V. ⓕⓕ
此為巴黎少有的正宗亞爾薩斯地
區的餐廳之一, 創立於20世紀初.
演藝人員的相片提醒你Salle
Favart (從前的喜歌劇院Opéra
Comique) 就在隔壁.
這裡供應的亞爾薩斯菜有
Gruyère乳酪沙拉, 洋蔥塔tarte à
l'oignon, 德式酸菜香腸與臘肉
choucroute以及水果塔.

La Ferme St-Hubert

21 Rue Vignon 75008. MAP 6 D5.
【 01 47 42 79 20. ○ 週一至週五
中午至15:30, 19:00至23:00; 週五
週六 19:00至23:30. V 🅿 AE,
MC, V. ⓕⓕ
這家簡單的餐廳屬於隔壁同名的
乳酪食品店, 午晚餐時十分擁擠.
以乳酪為底的料理很不錯.
這裡有號稱全巴黎做得最好的火
腿乾酪夾心烤土司croque-
monsieur, 還有烤軟到著吃的乳酪
餐raclette, 兩種乳酪火鍋fondues,
乳酪沙拉或乳酪盤plateaux de
fromages. 由瑪德蓮廣場 (Place de
la Madeleine) 附近來這裡也很方
便.

Le Grand Colbert

2 Rue Vivienne 75002. MAP 6 F5.
【 01 42 86 87 88. ○ 每日 中午
至凌晨1:00. ● 7月中至8月不營
業. ♟🄵 🅿 AE, DC, MC, V. ⓕⓕ
這間餐廳位於國家圖書館整修過
的Galerie Colbert內, 是巴黎最美
的啤酒店之一. 長型餐廳以毛玻
璃隔開, 掛有畫與鏡子. 菜單為傳
統啤酒店菜餚, 如鯡魚配洋芋或
奶油filets de hareng aux pommes

de terre ou à la crème, 蝸牛
escargots, 洋蔥湯soupe à l'onion,
傳統的麵包粉酥烤鱈魚classique
merlan colbert gratiné à la
chapeleur與燒烤.

Les Noces de Jeannette

14 Rue Favart 75009. MAP 6 F5.
【 01 42 96 36 89. ○ 每日 中午
至14:00, 19:00至22:15. ♟🄵 ♟
🅿 AE, DE, MC, V. ⓕⓕ
這是間典型的巴黎式酒館, 位於
喜歌劇院 (Opéra Comique) 而間,
並以此處上演過的獨幕開場歌劇
之名名之. 頗經裝飾的內部陳設
呈現著舒適的氣氛. 套餐物有所
值, 有多種傳統酒館式菜餚可供
選擇. 不妨試試維琪地方
(Vichyssoise) 的料理或酸模醬汁
蝦蟹凍terrine de crustaces à la
crème d'Oscille.

A.G. Le Poète

27 Rue Pasquier 75008. MAP 5 C4.
【 01 40 17 05 44. ○ 週一至週
五 中午至14:30, 19:00至22:30;
週六 19:00至22:30. ● 8月的第3
週不營業. ♟🄵 🅿 AE, MC, V,
JCB. ⓕⓕ
這家餐廳位於瑪德蓮廣場 (Place
de la Madeleine) 附近, 紅色的天
鵝絨, 柔和的燈光與有趣的菜色
構成了整體呈現出來的羅曼蒂克
氣氛.
主廚Antoine Gayet同時也是位詩
人, 他的菜單不僅讀來賞心悅目
亦令人樂於自中點選品嚐他對烹
飪的熱情表露無遺; 菜色包括紅
鯡鯢鰻與幼嫩干貝配奶汁野蕈
麻, 烤海螯蝦配煎豬腳.

Chez Georges

1 Rue du Mail 75002. MAP 12 F1.
【 01 42 60 07 11. ○ 週一至週
六 中午至14:30, 19:15至21:45.
● 國定假日不營業. 🅿 AE, MC,
V. ⓕⓕⓕ
Victoires廣場四周許多餐廳早已
改為服飾店, 唯有少數幾家堅持
下來. Chez Georges裝潢高雅, 服
務生不多廢話, 吸引巴黎人到此
享用酒館料理, 如雞肝醬terrine
de foie de volaille, 奶油煎比目魚
(sole meunière, 裹麵粉輕煎再佐
上牛油與檸檬切片) 及蘭姆酒浸
果蛋糕baba au rhum.

Le Vaudeville

29 Rue Vivienne 75002. MAP 6 F5.
【 01 40 20 04 62. ○ 每日

至14:30, 19:00至凌晨2:00. **F**
V **占** **器** **器** AE, DC, MC, V,
JCB. **F** **F** **F**

這間餐廳是Jean-Paul Bucher擁有
的7家啤酒店之一, 在裝飾藝術
(Art Deco) 風格的裝潢中可享用
帶殼貝類, 燻鮭魚及典型的啤酒
店菜餚, 如豬腳pied de porc和內
臟腸andouillette. 服務快速友善,
氣氛喧鬧有趣, 店裡永遠高朋滿
座.

Café Drouant

18 Rue Gaillon 75002. **MAP** 6 E5. **C**
01 42 65 15 16. ◯ 每日 中午至
14:30, 19:00至凌晨0:00. **F** **占**
器 AE, DC, MC, V. **F** **F** **F**

這家巴黎最具歷史性的餐廳之一
創設於19世紀. 咖啡廳的菜色並
不輸給較高價位的餐廳, 是個時
髦的約會場所. 供應極佳的食物
直至夜深, 晚餐的菜單很棒. 繪有
蝦蟹貝類圖案的天花板十分著
名.

Le Trente

30 Place de la Madeleine 75008.
MAP 5 C5. **C** 01 47 42 56 58. ◯ 週
一至週六 12:15至14:30, 19:30至
22:30. **F** **占** **器** **器** AE, DC,
MC, V, JCB. **F** **F** **F** **F**

這間餐廳屬於瑪德蓮廣場的豪華
食品店Fauchon擴建的一部分, 是
一家很別緻的餐館, 有宜人的新羅
馬式布置及翠綠的花園.
年輕的主廚Bruno Deligne的拿手
菜十分誘人, 例如以兩種不同方
式烹調的肥肝foie gras, 燴蝸牛,
檸檬比目魚加茴香泥, 還有小牛
肉薄片配可口的奶汁焗通心粉等
等.
Fauchon的甜點非常精彩. 最好選
擇在靠窗俯臨瑪德蓮廣場的位
置.

Lucas Carton

9 Place de la Madeleine 75008.
MAP 5 C5. **C** 01 42 65 22 90. ◯ 週
一至週五 中午至14:30, 19:45至
22:30; 週六 19:45至22:30. ◯ 8月
不營業. **器** **Y** **★** AE, DC,
MC, V. **F** **F** **F** **F** **F**

聞名列米其林 (Michelin) 餐飲
指南三星級, 作風大膽的餐廳引
領兩極化的爭論.
傳奇人物般的主廚Alain
Senderens的名菜有肥肝加甘藍菜
foie gras au chou, 辣味鴨Apicius
及芒果醬淋反烤蘋果派tarte tatin
à la mangue.

美好時代 (Belle Époque) 風格的
裝潢令人嘆為觀止, 服務迅速, 顧
客打扮入時.

蒙馬特區

La Table d'Anvers

2 Place d'Anvers 75009. **MAP** 7 A2.
C 01 48 78 35 21. ◯ 週一至週
六 中午至14:00, 19:00至23:00.
◯ 8月不營業. **F** **占** **器** **器** AE,
DC, MC, V. **F** **F** **F**

這家嚴謹的餐廳靠近蒙馬特山
丘, 由父親和兩名兒子共同經營.
菜單頗有義大利及普羅旺斯風
味, 如野菇海螯蝦義大利烙麵
gnocchi de langoustine et
champignons des bois, 兔肉和玉
米糕lapin à la polenta, 海鱸加百
里香與檸檬bar au thym et au
citron. 麵包糕點在巴黎屬佼佼
者.

Beauvilliers

52 Rue Lamarck 75018. **MAP** 2 E5.
C 01 42 54 54 42. ◯ 週二至週
六 中午至14:00, 19:30至22:30;
週一 19:30至22:30. **器** **Y** **器**
器 AE, DC, MC, V, JCB.
F **F** **F** **F** **F**

這裡不僅是蒙馬特最好的餐廳,
也是巴黎氣氛最歡樂的餐廳. 花
團錦簇的房間裡有熱情洋溢的主
人Édouard Carlier帶動氣氛. 名廚
Paul Bocuse到巴黎時都到這裡來
用餐, 這兒也是演藝人員常到之
處.
Carlier從烹飪古籍中汲取靈感,
所以菜單永遠新奇: 有先煮再醃
的鯡�segescabèche, 小牛腰肉及
腰子rognonnais, 捲餡牛肉片filet
de boeuf farci, 檸檬味十足的檸
檬塔. 並有一加棚蓋的露天座.

巴黎近郊

Dao Vien

82 Rue Baudricourt 75013.
C 01 45 85 20 70. ◯ 每日 中午
至15:00, 19:00至23:00. **F** **占**
F

中國城有許多亞洲餐廳, 而這裡
深受當地人歡迎. 招牌菜有西貢
湯, 煎蛋薄餅crêpes fourrées aux
oeufs以及薑汁雞poulet au
gintembre.

L'Armoise

67 Rue des Entrepreneurs 75015.
C 01 45 79 03 31. ◯ 週一至週

五 12:15至14:00, 19:30至22:00;
週六 19:30至22:30. ◯ 8月不營
業. **F** **占** MC, V. **F** **F**

這家看似普通, 充滿家庭氣氛的
餐廳有位才華洋溢的店東. 他的
肥肝淋芹菜調味汁foie gras au
céleri rémoulade, 小牛肝foie de
veau或蜜汁鴨胸magret de canard
au miel都十分好吃, 並且價錢公
道.

Astier

44 Rue Jean-Pierre Timbaud
75011. **MAP** 14 E1. **C** 01 43 57 16
35. ◯ 週一至週五 中午至14:00,
20:00至23:00. ◯ 8月及國定假日
不營業. **F** **占** MC, V. **F** **F**

這裡換了主人, 幸好餐廳什麼也
沒變. 在同價位的餐廳中可說是
品質最好, 總是客滿. 菜單精彩,
包括蕃紅花淡菜湯soupe de
moules au safran, 芥末醬兔肉
lapin sauce moutarde, 蜜汁鴨胸
magret de canard au miel, 很好的
乳酪與極佳的酒.

L'Auberge du Bonheur

Allée de Longchamps, Bois de
Boulogne 75016. **MAP** 3 A3. **C** 01
42 24 10 17. ◯ 3月至8月 每日 中
午至15:00, 19:30至22:30; 9月至1
月 週日至週五 中午至15:00. **F**
占 **占** **器** MC, V, JCB. **F** **F**

這可能是布隆森林裡唯一一般人
消費得起的餐廳. 夏天可以坐在
種滿栗樹與梧桐, 圍著紫藤與竹
林的碎石地露天座用餐. 冬天躲
在農莊別墅建築裡也很愜意. 服
務率直, 與以烤肉為主的簡餐很
匹配.

La Maison du Cantal

1 Place Falguière 75015.
MAP 15 A3. **C** 01 47 34 12 24.
◯ 每日 中午至14:00; 週一至週
六 19:00至22:30. **F** **占** AE,
MC, V. **F** **F**

寒冷的夜裡最適合到這裡享受溫
暖窩心的歐梵涅 (Auvergne) 地區
料理.
以奶油煎炸的新鮮鱒魚配上酥脆
的煙燻肉lardons作為美味的前
菜; 接著上桌的可能是柔嫩的臀
肉牛排配上歐梵涅地區的藍乳酪
bleu d'Auvergne醬汁.

Le Bistro des Deux Théâtres

18 Rue Blanche 75009. **MAP** 6 D3.
C 01 45 26 41 43. ◯ 每日 中午

至14:30, 19:00至凌晨12:30. 🍴📞
🃏 MC, V. Ⓕ Ⓕ
如果預算較少可考慮這家餐廳.
特餐包括開胃酒, 前菜與主菜, 乳
酪或點心, 及半瓶酒. 菜餚極佳,
有鵝肝及酵母薄餅blinis配燻鮭
魚sauman fumée.

Chez Fernand

7-19 Rue de la Fontaine au Roi
75011. 🗺 8 E5. 📞 01 43 57 46
25. 🕐 週二至週六 中午至14:30,
19:30至23:30. ● 8月不營業.
🍴📞 🃏 MC, V. Ⓕ Ⓕ
這家靠近République廣場的餐廳
布置平凡, 但其諾曼地料理卻很
有創意: 秋刀魚肉醬rillettes de
maqureau, Camembert乳酪配魟
魚 (raie), 以各種方式烹調的鴨
肉, Calvados蘋果酒火燒諾曼地
蘋果派tarte Normande等.
這裡的餐點價錢公道, 而隔壁同
一老闆開的Fernandises餐廳較小
但價格更便宜.

La Perle des Antilles

36 Avenue Jean-Moulin 75014.
🗺 16 D5. 📞 01 45 42 91 25.
🕐 週一至週六 中午至14:00,
19:45至23:00. 🍴📞 🔊♿🎵
🃏 AE, MC, V. Ⓕ Ⓕ
這家讓人覺得身處安地列斯群島
綠的餐廳由一對海地夫婦經營,
菜餚有蔬菜油炸餅acras, 焗薯茸
gratin de mirliton, 克里奧爾式
(créole) 螃蟹或雞. 香料適度使用
且材料新鮮. 週末晚還有現場演
奏, 點一杯賓治 (punch) 調酒便
十分具有熱帶風情.

Les Amognes

243 Rue du Faubourg St-Antoine
75011. 📞 01 43 72 73 05.
🕐 週二至週六 中午至14:00,
19:30至23:00; 週一 19:30至
23:00. ● 8月不營業. 🍴📞 🃏 V.
Ⓕ Ⓕ Ⓕ
此地的主廚Thierry Coué曾在
Alain Senderens旗下工作 (Lucas
Carton餐廳主廚), 憑這點便值得
推薦.
他的小餐廳位於巴士底 (Bastille)
與國家 (Nation) 區之間, 食物很
好且常有創意, 如鱈魚番茄羅勒
油炸餅beignet de morue aux
tomates au basilic, 鮪魚配朝鮮薊
與甜椒thon aux artichauts et
poivrons, 沙丁魚塔tarte aux
sardins, 海鯛加辣椒油daurade à
l'huile de piment, 鳳梨湯soupe à
la Pina Colada. 值得一去!

Aux Senteurs de Provence

295 Rue Lecourbe 75015. 📞 01
45 57 11 98. 🕐 週二至週五 12:15
至14:00, 19:30至22:00; 週六
19:30至22:00. ● 8月1至21日不
營業. 🍴📞♿🔊🃏 AE, DC, MC,
V. Ⓕ Ⓕ Ⓕ
這家由義大利人掌理的餐廳菜色
融合托斯坎尼 (Tuscan) 及普羅旺
斯的特色. 鮪魚餃, 鱈魚配酸模
morue à l'oseille, 燉羊肉, 馬賽魚
湯bouillabaisse, 大蒜比目魚湯
bourride極為美味. 而assiette de
gourmandise是大盤可口什錦糕
點.

Le Bistrot d'à Côté
Flaubert

10 Rue Gustave Flaubert 75017.
🗺 4 E2. 📞 01 42 67 05 81. 🕐 每
日 12:30至14:30, 19:30至23:00.
🔊🃏 AE, DC, MC, V. Ⓕ Ⓕ Ⓕ
這是明星廚師Michel Rostang的
第一家也是最引人的精緻酒館.
斜紋棉布座椅像是從祖母的閣樓
找出來的. 這兒供應里昂菜色, 如
扁豆沙拉salade de lentilles, 粗短
香腸cervelas或sabodet香腸, 內臟
腸andouillette, 焗通心粉gratin de
macaroni. 午餐常客多是當地人,
晚上則多中產階級顧客光臨.

Brasserie Flo

7 Cour des Petites-Écuries 75010.
🗺 7 B4. 📞 01 47 70 13 59.
🕐 每日 中午至15:00, 19:00至凌
晨1:00. 🍴📞♿🃏 AE, DC, MC,
V. Ⓕ Ⓕ Ⓕ
這家小巷中的道地亞爾薩斯啤酒
店創於1885年, 雖然這個區域不
太令人有好感, 但仍頗值得到此
一試他們的料理. 木架構的房屋
與彩色玻璃獨特美麗; 亞爾薩斯
酒則以壺計價, 料理包括甲殼貝
類和德式酸菜香腸與臘肉
choucroute.

Le Chardenoux

1 Rue Jules Vallés 75011.
01 43 71 49 52. 🕐 週一至週五 中
午至14:30, 20:00至22:30; 週六
20:00至22:30. ● 國定假日與8月
不營業. 🃏 AE, MC, V. Ⓕ Ⓕ
這家酒館需要妝點一下, 但其木
鑲板, 毛玻璃及17種石材的大理
石吧台令人印象深刻, 是巴黎最
美麗的餐廳之一.
此處有多種沙拉及蛋的料理, 豬
肉肉品及地方菜: 例如乳酪煮馬
鈴薯aligot, 羊腿塞大蒜煮白酒馬
鈴薯gigot brayaude. 酒類多來自

羅亞爾河與波爾多地區. 氣氛輕
鬆愉快.

Le Clos Morillons

50 Rue des Morillons 75015.
📞 01 48 28 04 37. 🕐 週一至週
五 中午至14:00, 20:00至22:00; 週
六20:00至22:00. 🍴📞 🃏 MC, V.
Ⓕ Ⓕ Ⓕ
這間家庭式餐廳常翻新菜色. 主
人在一趟遠東行後, 旅遊心得明
顯地反映在菜單上, 如芝麻雞
poulet au sésame, 薑汁龍蝦
homard au gingembre等等. 其他
菜餚較屬於法國式, 如洋芋鵝肝
醬terrine de pommes de terre au
foie gras. 特餐中包括羅亞爾河地
區 (Loire) 的好酒.

Julien

16 Rue du Faubourg St-Denis
75010. 🗺 7 B5. 📞 01 47 70 12
06. 🕐 每日 中午至15:00, 19:00
至凌晨1:30. 🃏 AE, DC, MC, V.
Ⓕ Ⓕ Ⓕ
1880年代的裝潢富麗堂皇, 料理
的水準高而價格公道, 與
Brasserie Flo為同一主人所開設.
服務同樣親切, 甜點種類繁多. 其
啤酒館式的料理富有想像力, 如
熱鵝肝配扁豆foie gras chaud aux
lentilles, 麵包粉裹豬腳 pied de
porc pané, 烤比目魚及本店特製
的白豆燉肉cassoulet.

L'Oulette

5 Place Lachambeaudie 75012.
📞 01 40 02 02 12. 🕐 週一至週
五 中午至14:30, 20:00至22:15; 週
六 20:00至22:15. 🍴📞♿🔊🃏
AE, DC, MC, V. Ⓕ Ⓕ Ⓕ
這家餐廳因生意興隆遷至新的
Bercy地區. 新地點雖寬敞且裝潢
現代化, 卻少了原有的親切感. 不
過主廚Marcel Baudis在料理上發
揚其家鄉凱禾西地區 (Quercy) 的
特色, 手藝高明, 菜式美觀又可
口, 如酥烤牛肝蕈croustillant
cèpes, 鮭魚培根捲, 燉炸牛尾及
香料麵包pain d'épice.

Le Pavillon Montsouris

20 Rue Gazan 75014. 📞 01 45 8
38 52. 🕐 每日 中午至14:00,
19:30至22:00. 🍴📞🚹🔊🃏 A
DC, MC, V. Ⓕ Ⓕ Ⓕ
位於蒙蘇喜公園裡, 由歷史悠久
的建築整修而成. 知名的女間諜
瑪塔‧哈麗 (Mata Hari), 托洛其
基及列寧等人皆曾到此用餐. 如
今粉彩裝潢及樹蔭下的陽台成

用餐的好環境, 特餐極佳而價格
合理.

菜餚包括淡菜湯soupe de moule,
生切薄鴨片carpaccio de canard,
鴿肉煎餅galette de pigeon與芒果
奶凍蛋糕clafoutis de mangue. 客
滿時服務很慢.

La Table de Pierre

116 Boulvard Pereire 75017. **MAP 4**
E1. [01 43 80 88 68.] 週一至
週五 12:30至14:30, 20:00至
22:30; 週六 20:00至22:30. 🏃 🕭
🛌 🍴 AE, MC, V. (F)(F)(F)

雖然路易十六風格的裝潢不太適
合巴斯克地區 (Basque) 的菜餚,
但快樂的主人與有趣的菜單抵消
了這個缺點. 地方風味的特別料
理吸引了時髦的顧客, 有甜椒番
茄大蒜炒蛋pipérade, 甜椒內填蒜
泥薯泥焗鱈魚poivrons farcis à
la brandade de morue, 香草料醬
泥鱈魚排filet de morue en sauce
vert及填餡鴨腿cuisse de canard
farci, 還有巴斯克蛋糕gâteau
Basque (由海綿蛋糕, 香草奶油淋
醬與櫻桃做成).

Au Trou Gascon

0 Rue Taine 75012. [01 43 44
4 26.] 週一至週五 中午至
4:00, 19:30至22:00; 週六 19:30
至22:00. ● 8月, 聖誕節至新年
期間不營業. 🍴 🕭 🍴 AE, DC,
C, V, JCB. (F)(F)(F)

家最正宗1900年代酒館的主人是
理廚師Alain Dutournier, 他也
Carré des Feuillants餐廳的主

裡長久以來是巴黎最熱門的飲
地點之一. 美味的Gascon地方
有Chalosse地區的火腿, 高級
肝, 庇里牛斯羊肉與土鴨. 主廚
白巧克力慕斯au
ocolat blanc現已成經典之作.

es Allobroges

Rue des Grandes-Champs
020. [01 43 73 40 00.
週二至週六 中午至14:00,
00至22:00. 🍴 🕭 AE, MC,
(F)(F)(F)

了要試試主廚Olivier Pateyron
新鮮又創新的料理, 值得到二
區走一趟. 尤其是與前菜點心
起上桌的鮭魚排; 還有鋪在精
調味的翠綠色甘藍菜醬汁
ulis) 上, 外裹煙燻肉僅稍加烹
的鮪魚排. 服務和氣氛都相不
出色——這裡可不是熱門浪漫

的約會去處; 但是料理十分美味,
又不會昂貴到讓人無法負擔的地
步.

Le Train Bleu

20 Boulvard Diderot 75012.
MAP 18 E1. [01 43 43 09 06.
● 每日11:30至15:00, 19:00至
23:00. 🍴 🕭 🍴 🕭 AE, DC,
MC, V. (F)(F)(F)

在以前, 鐵路餐廳是個用餐的好
地方; 但如今只剩里昂車站的藍
火車餐廳依然如此 (藍火車即從
前載著生活寬裕者往蔚藍海岸的
快車).

這家餐廳在華麗的美好時代 (Belle
Époque) 風格裝潢中供應
高級啤酒店料理, 菜色以里昂菜
為主.

Augusta

98 Rue de Tocqueville 75017.
MAP 5 A1. [01 47 63 39 97.
● 週一至週五 中午至14:00,
19:30至22:00; 週六 19:30至
22:00. ● 夏季的週六日不營業.
🕭 🍴 🍴 MC, V. (F)(F)(F)(F)

這家可靠的餐廳供應極佳的魚和
肉類. Salade Augusta裝有滿滿的
甲殼蚌類, 本餐廳的招牌菜馬賽
魚湯bouillabaisse配馬鈴薯是全
巴黎最好的海鮮湯之一, 此外尚
有龍蝦寬麵條 (lasagna) 加
Parmesan乾酪粉及鮟鱇魚凍. 酒
單極佳, 吸引了附近的富人到此
用餐.

Au Pressoir

257 Avenue Daumesnil 75012.
[01 43 44 38 21. ● 週一至週
五 中午至14:30, 19:30至22:30.
● 部分國定假日不營業. 🍴 🕭
🍴 MC, V.
(F)(F)(F)(F)

主廚Séguin與妻子熱衷於追求高
品質, 是真正職業水準的餐廳.
菜餚很不尋常, 比如鮟鱇魚加燻
肉及甜豌豆, 肥肝配肥腸撒冷鮮
蒴, 鴿肉配茄狀酵母餅 (blinis),
巧克力湯配奶油軟麵包.
服務極佳, 酒單亦好, 環境也舒
適.

Faucher

123 Avenue de Wagram 75017.
MAP 4 E2. [01 42 27 61 50.
週一至週五 中午至14:00, 20:00
至22:00; 週六 20:00至22:00. 🍴
🛌 🍴 🕭 AE, MC, V, JCB.
(F)(F)(F)(F)

Faucher夫婦對他們的餐廳與客
人十分盡心. 寬敞的灰褐色用餐
室中有大而美麗的窗子及圍著樹
籬的露天座, 天氣好時格外令人
舒暢.

食物頗具創意, 如菠菜與生牛肉
薄片千層派millefeuilles d'épinard
et d'émincé de boeuf cru, 松露填
餡蛋oeufs farcis aux truffes, 比目
魚加魚子醬turbot à la crème de
caviar及絕佳甜點.

Pavillon Puebla

Parc des Buttes-Chaumont 75019.
[01 42 02 92 62. ● 週二至週
六 中午至14:00, 19:30至22:00.
🍴 🕭 V 🕭 🕭 AE, V.
(F)(F)(F)(F)

花木扶疏的房舍建於拿破崙三世
時, 原是秀蒙丘公園的裝飾建築
物. 戶外陽台及室內都很宜人. 主
廚Vergès受西班牙加泰隆尼亞地
區 (Catalan) 影響, 名菜有咖哩烤
蠔飯, 香料烏賊煮墨汁, 菲力小牛
排配松露醬及加泰隆尼亞式奶油
烤布丁Catalane crème brûlée. 餐
廳入口位於Botzaris路.

Apicius

122 Avenue de Villiers 75017.
MAP 4 D1. [01 43 80 19 66.
● 週一至週五 中午至14:00,
20:00至22:00. 🍴 🕭 ★
🕭 AE, MC, V, JCB.
(F)(F)(F)(F)(F)

主廚兼店東Jean-Pierre Vigato不
像廚師反而像模特兒. 他喜歡魚,
肉類及內臟料理, 菜色有烤豬腳
加小香腸, 烤比目魚加燻肉, 烤小
牛胸腺, 焦糖或巧克力甜點等. 可
在兩間優雅的餐廳用餐, 服務具
職業水準, 由Vigato夫人親自監
督.

Le Pré Catelan

Route de Suresnes, Bois de
Boulogne 75016. [01 45 24 55
58. ● 週二至週六 中午至14:30,
19:00至22:30; 週日19:00至22:30.
🏃 🕭 🍴 🕭 AE, DC, MC, V.
(F)(F)(F)(F)(F)

仲夏時在這個美好時代 (Belle
Époque) 風格餐廳用餐時最好挑
選田園式露天座. 入冬後, 內部的
燈光與佈置使一切顯得神奇無
比.

菜色十分豪華, 有大龍蝦, 特別的
香料Duclair鴨和海膽烤蛋奶酥.
甜點絕佳. 餐廳由法國糕點之王
的妻子Lenôtre夫人經營.

便餐與小吃

美食佳饌是巴黎日常生活的一部分，不必上餐館也可以大快朵頤。即使是在路邊攤或麵包店就可以買到的煎薄餅 (crêpe)、鹹蛋塔 (quiche) 或比薩，以及適合郊遊野餐的乳酪、麵包、沙拉和肉醬 (pâté) 等，都是成就巴黎之所以爲美食之都的原因。每個街區有無數的咖啡店、茶館及酒吧提供各種飲料，啤酒吧裡有令人歎爲觀止的選擇；而愛爾蘭式小酒館在一種輕鬆而近乎喧鬧的氣氛中供應健力士 (Guinness) 黑啤酒。另一種選擇則是旅館的酒吧或夜間酒吧 (見292-293頁)。

咖啡館 Café

巴黎的咖啡廳可說是三步一店、五步一家。規模有大有小，有的設了彈子檯，有的有美好時代的優雅裝飾，大部分都供應餐飲。早餐是最忙碌的時段之一，新鮮牛角麵包和巧克力麵包賣得很快，吃的時候常就著一大碗咖啡或熱巧克力奶。

中午通常有每日特餐 (plat du jour)，在小一點的咖啡店點用前菜主菜再加酒也很少超過80法郎。這類特餐往往以肉爲主，比如炒羊肉sauté d'agneau或白汁小牛肉blanquette de veau，甜點多爲水果塔。簡餐則有沙拉、三明治和炒蛋，一整天都可點用。享用這類食物最好的地方之一是聖傑曼德佩區的Croix Rouge酒吧。

大部分的美術館都有不錯的咖啡座，其中以龐畢度中心 (見110-111頁) 和奧塞美術館 (見144-145頁) 的特別好。如到La Samaritaine百貨公司 (見313頁)，不妨到其咖啡廳鳥瞰巴黎景觀。

重要觀光點及夜生活地區 (聖傑曼大道、香榭大道、蒙帕那斯大道、歌劇院及巴士底區) 的咖啡店一般營業到很晚，有的直到凌晨3點。

葡萄酒吧 Bar à vin

多數巴黎的酒吧都位於街坊，規模不大而氣氛融洽；很早就開始營業，部分兼營咖啡店，供應早餐及簡餐。最好早點兒去或過了下午1點半再去以避開人潮；大部分酒吧晚上9點打烊。

酒吧店主多半對酒很熱衷，直接向酒商訂購。酒齡淺的波爾多酒和來自羅亞爾河谷、隆河谷及侏羅區 (Jura) 的酒可能出奇地好，酒吧店主通常都懂得挑選好酒的竅門。L'Écluse連鎖店專賣波爾多酒；有時候也可找到較無名氣但價錢公道的好酒。

啤酒吧 Bar à bière 及小酒館 Pub

巴黎的小酒館純爲喝酒；啤酒吧規模較大，提供特定的食物如煮淡菜加炸薯條moules-frites、大蔥塔tarte aux poireaux 或洋蔥塔tarte aux oignons。啤酒吧的啤酒種類特多，有的以比利時產、酒精濃度高的gueuze爲主，有的則供應世界各地特色啤酒。

酒吧 bar

巴黎也有可享受雞尾酒和煙霧瀰漫直至夜深的酒吧。美麗的巴黎啤酒店如La Coupole和Le Boeuf sur le Toit有著長長的木質或鋅製吧台以及能幹的酒保。巴黎最優雅的酒吧 (同時也可能是最貴的) 是麗池飯店 (見281頁) 的主要酒吧。裡頭另有一充滿鄉愁、較幽暗的海明威酒吧，只在特殊場合開放。

同樣別致、但不附屬於旅館的名酒吧有位於香榭大道上的Le Fouquet's。Le Closerie des Lilas是巴黎最好玩的幾家夜間酒吧之一，有鋼琴演奏。Le Rosebud及China Club屬年輕追求時髦者的酒吧，更囂張的有Le Piano Vache；而Birdland有一台大型的爵士樂自動點唱機。

外帶食物 À emporter

Crêpe薄煎餅是巴黎最傳統的街頭食物，但是好的薄煎餅攤已不像往日那麼多。

三明治吧的長棍麵包內夾各種餡料；新發明、南方傳來的focaccia以扁平麵皮加調味香料，顧客可任選一種或多種內餡，之後在柴火爐中現烤出售，在Cosi可以買到。

冰淇淋攤通常近中午時分才營業；夏天開得很晚，而冬天大約開到晚上7點。到Maison Berthillon店門前排長龍買全巴黎最好的冰淇淋還滿值得的。

名店推介

西堤島和 聖路易島

●葡萄酒吧
Au Franc Pinot
1 Quai de Bourbon
75004.
MAP 13 C4.

Taverne Henri IV
13 Pl du Pont-Neuf
75001.
MAP 12 F3.

●茶館
La Crêpe-en-l'Îsle
13 Rue des Deux-Ponts
75004.
MAP 13 C4.

Le Flore en l'Île
42 Quai d'Orléans
75004.
MAP 13 B4.

●冰淇淋店
Maison Berthillon
31 Rue St-Louis-en-
l'Île 75004.
MAP 13 C4.

瑪黑區

●咖啡店
Ma Bourgogne
19 Pl des Vosges
75004.
MAP 14 D3.

●葡萄酒吧
Le Passage
18 Passage de la
Bonne-Graine 75011.
MAP 14 F4.

La Tartine
24 Rue de Rivoli
75004.
MAP 13 C3.

●茶館
**Le Loir dans la
Théière**
3 Rue des Rosiers
75004.
MAP 13 C3.

Mariage Frères
30-32 Rue du Bourg-
Tibourg 75004.
MAP 13 C3.

●酒吧
China Club
50 Rue de Charenton
75012.
MAP 14 F5.

Fouquet's Bastille
130 Rue de Lyon
75012.
MAP 14 E4.

La Mousson
9 Rue de la Bastille
75004.
MAP 14 E4.

●啤酒吧

Café des Musées
49 Rue de Turenne
75003.
MAP 14 D3.

波布及磊阿勒區

●咖啡店
Café Beaubourg
43 Rue St-Mérri 75004.
MAP 13 B3.

●小酒館
Flann O'Brien
6 Rue Bailleul 75001.
MAP 12 F2.

杜樂麗區

●葡萄酒吧
Blue Fox Bar
25 Rue Royale 75008.
MAP 5 C5.

La Cloche des Halles
28 Rue Coquillière
75001.
MAP 12 F1.

Juvenile's
47 Rue de Richelieu
75001.
MAP 12 E1.

●茶館
Angélina
226 Rue de Rivoli
75001.
MAP 12 D1.

Ladurée
16 Rue Royale 75008.
MAP 5 C5.

●酒吧
Bars du Ritz
15 Pl Vendôme 75001.
MAP 6 D5.

聖傑曼德佩區

●咖啡店
Bar de la Croix Rouge
2 Carrefour de la Croix
Rouge 75006.
MAP 12 D4.

Café de Flore
(見139頁.)

Les Deux Magots
(見138頁.)

●三明治吧
Cosi
54 Rue de Seine 75006.
MAP 12 E4.

●葡萄酒吧
Bistro des Augustins
39 Quai des Grands-
Augustins 75006.
MAP 12 F4.

Le Sauvignon
80 Rue des Sts-Pères
75007.
MAP 12 D4.

●酒吧
Birdland
20 Rue Princesse 75006.

MAP 12 E4.
Le Lenox
9 Rue de l'Université
75007.
MAP 11 B2.

La Villa à l'Hôtel
La Villa 29 Rue Jacob
75006.
MAP 12 E3.

拉丁區

●葡萄酒吧
Les Pipos
2 Rue de l'École
polytechnique 75005.
MAP 13 A5.

●酒吧
Le Piano-Vache
8 Rue Laplace 75005.
MAP 13 A5.

●啤酒館
La Gueuze
19 Rue Soufflot 75005.
MAP 12 F5.

植物園區

●咖啡店
Café Mouffetard
116 Rue Mouffetard
75005.
MAP 17 B2.

●小酒館
Finnegan's Wake
9 Rue des Boulangers
75005.
MAP 17 B1.

Le Moule à Gâteau
111 Rue Mouffetard
75005.
MAP 17 B2.

●冰淇淋店
Häagen-Dazs
3 Pl de la Contrescarpe
75005.
MAP 17 A1.

盧森堡公園區

●咖啡店
Le Rostand
6 Pl Edmond Rostand
75006.
MAP 12 F5.

●啤酒吧
L'Académie de la Bière
88 Blvd de Port-Royal
75005.
MAP 17 B3.

蒙帕那斯區

●酒吧
La Closerie des Lilas
171 Blvd du
Montparnasse 75006.
MAP 16 E2.

●咖啡店
Café de la Place
23 Rue d'Odessa 75014.

MAP 15 C2.
La Rotonde
7 Place 25 Août 1944
75014.
MAP 16 D2.

Le Sélect
99 Blvd du
Montparnasse 75006.
MAP 16 D2.

●葡萄酒吧
Le Rallye
6 Rue Daguerre 75014.
MAP 16 D4.

●茶館
Max Poilâne
29 Rue de l'Ouest
75014.
MAP 15 C3.

●酒吧
La Coupole (café bar)
102 Blvd du
Montparnasse 75014.
MAP 16 D2.
(見178頁.)

Le Rosebud
11 bis Rue Delambre
75014.
MAP 16 D2.

香榭麗舍區

●葡萄酒吧
L'Écluse
64 Rue François-1er
75008.
MAP 4 F5.

Ma Bourgogne
133 Blvd Haussmann
75008.
MAP 5 B4.

●三明治吧
Cosi
53 Ave des
Ternes75017.
MAP 4 D3.

●酒吧
Le Boeuf sur le Toit
34 Rue du
Colisée75008.
MAP 5 A5.

**Le Fouquet's (café
bar)**
99 Ave des Champs-
Élysées 75008.
MAP 4 F5.

歌劇院區

●咖啡店
Café de la Paix
12 Blvd des Capucines
75009.
MAP 6 E5.(見213頁.)

●葡萄酒吧
Bistro du Sommelier
97 Blvd Haussmann
75008.
MAP 5 C4.

逛街與購物

巴黎是奢華與享受的代名詞。穿著美麗、獨具個人風格的男男女女在塞納河岸啜飲美酒，或上精品店購物。時尚早已成爲巴黎的代名詞；反之亦然。

若想以最少的預算加入時髦的行列，可以藉著配件來創造法式風格；除了舉世聞名的流行服飾之外，巴黎的美食、廚房用具、餐具及家飾品等也令人愛不釋手。

巴黎的商店與市集也是法國人散步、看人或被看的場所之一。佛布-聖多諾黑路 (Rue Faubourg-St-Honoré) 上有許多精緻服裝店值得瀏覽；而沿著塞納河則有不少舊書攤可供徘徊。

以下介紹一些最好、最有名的逛街去處。

營業時間

商店通常自上午9點營業到晚上7點，但差異頗大：有的店中午休息1、2小時；市場及區域性商店通常週一公休；有的地方則是8月份全月暫停營業、外出度假。出售民生必須品的店家及藥房會在門上留言，指示附近同類型商店仍營業者的地址。

如何付款

除了現款之外，通常也可以使用旅行支票。Visa卡的特約商店最為普遍，有的店亦接受其他信用卡。理論上，歐洲支票Eurochèques可在法國使用，但有些銀行卻盡可能不收。

免稅辦法

歐體國家規定大部分的商品及服務需繳5%至25%的商品稅。在法國未住滿6個月的非歐體國民如在同一家店購買1200法郎以上的貨品可以享受退稅；所購商品可自行攜帶出境或請店裡寄送府上。旅行團則可以將總數合計以達到最低限額要求。

大商店通常提供現成的退稅表格以供填寫。離開法國或歐體國家時，把表格交到海關，他們會將之申報到相關的商店，店方再以法郎退稅給顧客；如果在巴黎有熟人可以直接去店裡代為領取。也可請奧利或戴高樂機場裡的某些銀行當場辦理退稅。作業過程繁瑣，但值得辦理。注意有些物品不得退稅，例如食品煙酒。

於蒙田大道購物

減價拍賣

巴黎的打折季節為每年的1月和7月，偶爾也可以在聖誕節前找到打折品。Stock為存貨，Dégriffé表示設計名牌降價，通常是過季款式；而Fripes則指二手衣物。打折品在剛開始第一個月會陳列於一般賣場，之後則挪到店面後方。

百貨公司

在巴黎購物的主要樂趣是遊逛各式風格獨具的專賣店 (boutiques)。但若時間不多而又想在

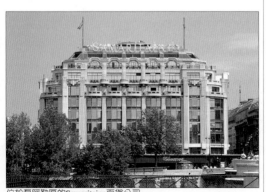

位於磊阿勒區的Samaritaine百貨公司

同地採買齊全，不妨到百貨公司。

大部分百貨公司仍採售貨票領制度：店員先開一張貨品價單，顧客持票到收銀台付款蓋章，再拿票回去取所購的物品。這當然很麻煩，為了避免困擾，最好早上早點兒去，且避開週六以免人多擁擠。法國人對排隊這件事不太認真，所以態度務必要果決一些。

百貨公司一般貨品都大同小異，但也各有重點商品，並且每家都設有餐廳。春天百貨 (Au Printemps) 以驚奇創新的家用品著再，男裝、家用品、女裝童裝各在不同棟建築中。

週二上二10點 (夏季再加週五) 有服裝展示會。其化品部門的香水品牌之在世上各商店中數一又二；位於圓頂下的餐是最佳的百貨公司附易餐廳之一。

BHV (Le Bazaar de l'Hôtel de Ville) 是熱衷

位於勝利廣場 (place Victoires) 的Kenzo分店 (見316-317頁)

「自己動手做」(DIY) 者的天堂，可以在此購齊家庭必備物，在餐廳並可觀覽塞納河景致。

位於左岸的Au Bon Marché為艾菲爾所設計，是巴黎歷史最悠久又最別緻的百貨公司，有一個很好的食品部門。拉法葉百貨 (Galeries Lafayette) 有各種價位的衣服；每週四 (及夏季的週五) 上午11點有服裝秀，週三營業到晚間。

熟食外賣店的勃艮地蝸牛

La Samaritaine百貨是巴黎最資深的商店之一，常有促銷品，與拉法葉同樣的貨色在這裡往往降了價；有一棟分館專賣運動服器材，也有廉價家庭用品及家具飾品；頂樓餐廳可以俯瞰塞納河 (10月底至4月初休息)。

香樹大道上的Virgin Megastore營業到很晚，CD、卡帶、錄影帶的選擇繁多，並有一個極佳的圖書部門。FNAC專賣唱片與書籍 (外文出版品在磊阿勒Les Halles分店) 以及電器；FNAC Microinformatique則專賣電腦相關用品。

nel Poilâne的麵包上有方形商
見322-323頁)

名店推介

Au Printemps
64 Blvd Haussman 75009.
MAP 6 D4.
📞 01 42 82 50 00.

BHV
52-64 Rue de Rivoli 75004.
MAP 13 B3
📞 01 42 74 90 00.

Bon Marché
5 Rue de Babylone 75007.
MAP 11 C5.
📞 01 44 39 80 00.

Porte de Vanves市集 (見327頁)

FNAC
Forum Les Halles, 1 Rue Pierre Lescot 75001. **MAP** 13 A2.
📞 01 40 41 40 00. 另有5家分店.

FNAC Microinformatique
71 Blvd St-Germain 75005.
MAP 13 A5.
📞 01 44 41 31 50.

Galeries Lafayette
40 Blvd Haussmann 75009.
MAP 6 E4.
📞 01 42 82 34 56.

La Samaritaine
75 Rue Rivoli 75001. **MAP** 12 F2.
📞 01 40 41 20 20.

Virgin Megastore
52-60 Ave des Champs-Élysées 75008. **MAP** 4 F5.
📞 01 49 53 50 00.

巴黎之最：商店與市場

　　巴黎可謂高級精品店的集中地。不僅如此，巴黎處處充滿驚奇：老商場與現代化街區在城中交錯並存，可買到熱帶果蔬或精美瓷器骨董等截然不同的商品。不論逛街是為了找尋手工鞋、剪裁完美的服飾、依傳統方法製作的乳酪，或僅是為了感受氣氛──在巴黎，人人都不會失望。

瑪德蓮廣場
Place Madeleine
廣場北邊有高級的食品百貨與佳餚 (見214頁)。

巴黎高級服飾店區

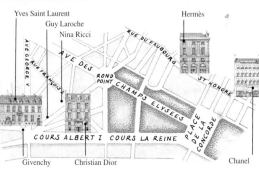

Yves Saint Laurent
Guy Laroche
Nina Ricci
Hermès
RUE DU FAUBOURG
AVE GEORGE V
RUE FRANÇOISE I
AVE DES
ROND POINT
CHAMPS ELYSEES
ST HONORE
COURS ALBERT I　COURS LA REINE
PLACE DE LA CONCORDE
Givenchy
Christian Dior
Chanel

請見左圖

Champs-Elysées

Quartier des Invalides et tour Eiffel

香奈兒 *Chanel*
香奈兒 (Coco Chanel, 1883-1971) 在Cambon街31號主導服裝潮流。其總店位於蒙田大道 (見317頁)。

希佛里路 *Rue Rivoli*
像巴黎飄雪紙鎮這類價廉的紀念品可在這條路上買到 (見130頁)。

La Porte de Vanves 市集
這個悠閒的市集專賣舊書、寢具家飾布類、明信片、骨董及樂器等 (見327頁)。

Kenzo
日本名設計師的服裝店，展售色彩鮮艷的男裝及童裝 (見317頁)。

卡地亞 Cartier
Cartier早期設計與切割的寶石
首飾至今仍深受歡迎。位於
和平路 (Rue de la Paix) 上的
總店有Cartier所有系列產品
(見319頁)。

天堂路 Rue Paradis
這條街上可以買到減價的瓷
器與水晶製品。例如
Porcelainor, 巴卡哈水晶
(Baccarat) 及盧米水晶
(Lumicristal, 見320-321頁)。

全景巷
Passage des Panoramas
在這個一度繁榮無比的拱廊街有
家古老的版雕屋 (見216頁)。

Quartier de
l'Opéra

```
0公里                    1
0英哩              0.5
```

N

des Tuileries

Beaubourg et Les
Halles

Le Marais

N E

St-Germain-des-
Prés

Île de la
Cité

Île St-Louts

Quartier Latin

自由民街
Rue Francs-Bourgeois
──「穀倉水中倒影」(L'Image
du Grenier sur L'Eau) 出售
明信片、印刷品與海報 (見
324-325頁)。

Quartier du
Luxembourg

Quartier du Jardin
des Plantes

asse

穆浮塔街 Rue Mouffetard
這個市場賣乳酪及精美食品
(見327頁)。

磊阿勒中央市場
Forum des Halles
摩登的玻璃拱廊內有
許多商店 (見109頁)。

服裝與配件

對許多人而言，巴黎即時尚；而巴黎風格則是時髦的極致表現。巴黎仕女配合流行的步調尤甚於世界上的任何地方，每逢換季便紛紛變換裝扮。一般而言，巴黎的男士雖對流行趨勢較不敏感，但亦知道如何大膽地搭配樣式與色彩。知道上哪兒逛街意味著買對價錢合理的衣服；想成名的年輕服裝設計師十倍於蒙田大道上的奢華服飾店之總數——而仿製這些名牌服飾的商家更是數以百計。

高級服飾

巴黎是高級服飾的大本營。真正的高級訂作服 (haute couture) 必須單件創作，由法國服裝公會 (Fédération Française de la Couture) 名單上的23家服飾店所設計。想晉身其中十分困難，頂尖的設計家如 Claude Montana、Karl Lagerfeld 都不在名單上。天價使得高級訂作服對絕大部分人來說遙不可及，但它仍是服裝工業的生命泉源，提供趨勢、靈感及預告。

流行季節隨著1月和7月的高級服飾發表會展開，多半在羅浮宮的La Cour Carrée舉行。較有可能參加的私人展示會可以在1個月前撥電話給高級服飾的公關部門，只有收到票時才算數；或直接打電話到設計公司，或到店裡去詢問。大部分高級訂作服飾店也製作並不便宜的成衣，讓愛美人士能以比高級訂作服低廉的價錢擁有其優雅與創意。

女裝

高級訂作服飾店多集中在右岸、佛布-聖多諾黑路 (rue Faubourg-Saint-Honoré) 或附近；蒙田大道上有Chanel, Ungaro, Nina Ricci, Yves Saint Laurent, Christian Lacroix, Louis Féraud, Hanae Mori, Pierre Cardin, Gianni Versace, Christian Dior, Jean-Louis Scherrer, Guy Laroche等名店，在這兒可能與富豪名人擦身而過。

Hermès屬古典灑脫的鄉村風，MaxMara義大利式的優雅在法國很流行；而沒有人能拒絕Giorgio Armani的套裝，Karl Lagerfeld則為Fendi及Chanel的設計師。線條有力的Myrène de Prèmonville。Paco Rabanne是唯一在河左岸設總店的高級訂作服飾業者，其周邊有許多很好的流行服飾如Sonia Rykiel的針織品、Junko Shimada的休閒服與Barbara Bui女裝。

許多設計師在左岸也設有分店。若純考慮品質，則有Georges Rech、剪裁簡潔的Yves Saint Laurent、Diapositive的緊身裝很受歡迎。Irié有價格合理、略帶潮流又不易褪流行的衣服；而Le Garage是家富想像力的中性襯衫店。

勝利廣場 (place Victoires) 一帶吸引了原本逛佛布‧聖多諾黑路的顧客。這裡提供了一群流行設計師的最佳系列，如Michael Klein、Helmut Lang、Kenzo及Thierry Mugler等。後者以1940年代黑色電影的裝扮風格見長。沿街而下，Ventilo有一家迷人的茶館；而Équipment以各種顏色的傳統絲質襯衫著名。Comme des Garçons有前衛的男女流行款式；附近的讓-賈克‧盧騷街 (rue Jean-Jacques Rousseau) 最近成了市內最佳採購地點；Kashiyama以其富於原創性的服裝鼓舞了追隨流行的人。

Jean-Paul Gaultier在磊阿勒購物中心開了一家店，他的服飾種類反映價格、態度而非年齡；Claudie Pierlot和Agnès B的優雅服裝不褪流行。此購物中心也有新近流行概念的廉價仿品。

瑪黑區是新生代設計師的天堂，週六特別繁忙。Lolita Lempicka和L'Éclaireur與Tehen的分店在有趣的薔薇街 (rue des Rosiers) 上；Nina Jacob則在臨近的自由民街 (rue des Francs-Bourgeois)。而大膽的設計師Azzedine Alaïa就在附近一角開店。

巴士底區很多店走流行取向：如Eres泳裝店及Mac Douglas皮件皮衣店。風格囂張的Kookaï為年輕人所設計；Bruce Field, Chevignon和Chip則是1950年代的美國風格。定價不便宜的Rag Time的風格屬於1920至50年代，令人眼睛一亮；二手服飾店Réciproque賣的是幾乎新的名牌設計師服裝。

名店推介

女裝

Agnès B
6 Rue du Jour 75001.
MAP 13 A1.
01 45 08 56 56.
□ 尚有其他分店.

Azzedine Alaïa
7 Rue de Moussy 75004.
MAP 13 C3.
01 40 27 85 58.

Barbara Bui
23 Rue Étienne-Marcel
75001.
MAP 13 A1.
01 40 26 43 65.

Bruce Field
25 Rue Rambuteau
75004. MAP 13 B2.
01 42 72 74 17.

Chanel
42 Ave Montaigne
75008. MAP 5 A5.
01 47 20 84 45.

Chevignon
49 Rue Étienne Marcel
75001. MAP 12 F1.
01 40 28 05 77.

Chipie
16 Rue du Four 75006.
MAP 12 E4.
01 46 34 62 32.

Christian Dior
30 Avenue Montaigne
75008. MAP 10 F1.
01 40 73 54 44.

Christian Lacroix
73 Rue du Faubourg-St-
Honoré 75008. MAP 5 B5.
01 42 68 79 00.

Claudie Pierlot
Rue Montmartre
75001. MAP 13 A1.
01 42 21 38 38.

Comme des Garçons
40-42 Rue Étienne-
Marcel 75002.
MAP 13 A1.
01 42 33 05 21.

Diapositive
12 Rue du Jour 75001.
MAP 13 A1.
01 42 21 34 41.

L'Éclaireur
3 ter Rue des Rosiers
75004. MAP 13 C3.
01 48 87 10 22.

Équipment
46 Rue Étienne-Marcel
75002. MAP 13 A1.
01 40 26 17 84.

Eres
2 Rue Tronchet 75008.
MAP 5 C5.
01 47 42 24 55.

Le Garage
23 Rue du Four 75006.
MAP 12 E4.
01 45 44 97 70.

Georges Rech
273 Rue St-Honoré
75008. MAP 12 D1.
01 42 61 41 14.

Gianni Versace
62 Rue du Faubourg-St-
Honoré 75008. MAP 5 C5.
01 47 42 88 02.

Giorgio Armani
6 Pl Vendôme 75001.
MAP 6 D5.
01 42 61 55 09.

Guy Laroche
29 Avenue Montaigne
75008. MAP 10 F1.
01 40 69 68 00.

Hanae Mori
17 Ave Montaigne
75008. MAP 10 F1.
01 47 42 52 03.

Hermès
24 Rue du Faubourg-St-
Honoré 75008. MAP 5 C5.
01 40 17 47 17.

Irié
8 Rue du Pré-aux-Clercs
75007. MAP 12 D3.
01 42 61 18 28.

Jean-Louis Scherrer
51 Ave Montaigne

75008. MAP 5 A5.
01 42 99 05 79.

Jean-Paul Gaultier
6 Rue Vivienne 75002.
MAP 12 F1.
01 42 86 05 05.

Junko Shimada
54 Rue Étienne-Marcel
75002. MAP 12 F1.
01 42 36 36 97.

Kashiyama
147 Blvd St-Germain
75006. MAP 12 E4.
01 46 34 11 50.

Kenzo
3 Pl des Victoires 75001.
MAP 12 F1.
01 40 39 72 03.

Kookaï
46 Rue St-Denis, Pl des
Innocents 75001.
MAP 13 A2.
01 40 26 40 30.

Lolita Lempicka
2 bis Rue des Rosiers
75004. MAP 13 C3.
01 42 74 50 48.

Louis Féraud
88 Rue du Faubourg-St-
Honoré 75008. MAP 5 B5.
01 42 65 27 29.

Mac Douglas
9 Rue de Sèvres 75006.
MAP 12 D4.
01 45 48 14 09.

MaxMara
37 Rue du Four 75006.
MAP 12 D4.
01 43 29 91 10.

Myrène de Prémonville
24 Rue Boissy d'Anglas
75008. MAP 5 C5.
01 42 65 00 60.

Nina Jacob
23 Rue des Francs-
Bourgeois 75004.
MAP 14 D3.
01 42 77 41 20.

Nina Ricci
39 Ave Montaigne

75008. MAP 10 F1.
01 49 52 56 00.

Paco Rabanne
7 Rue du Cherche-Midi
75006. MAP 12 D5.
01 42 22 87 80.

Pierre Cardin
27 Ave de Marigny
75008. MAP 5 B5.
01 42 66 62 94.

Rag Time
23 Rue du Roule 75001.
MAP 12 F3.
01 42 36 89 36.

Réciproque
95 Rue de la Pompe
75016. MAP 9 A1.
01 47 04 30 28.

Sonia Rykiel
175 Blvd St-Germain
75006. MAP 12 D4.
01 49 54 60 60.

Tehen
5 bis Rue des Rosiers
75004. MAP 13 C3.
01 40 27 97 37.
□ 尚有其他分店.

Thierry Mugler
49 Ave Montaigne
75008. MAP 10 F1.
01 47 23 37 62.

Ungaro
2 Ave Montaigne 75008.
MAP 10 F1.
01 47 23 61 94.

Ventilo
27 bis Rue du Louvre
75002. MAP 12 F2.
01 42 33 18 67.

Victoire
12 Pl des Victoires
75002. MAP 12 F1.
01 42 61 09 02.

Yves Saint Laurent
38 Rue du Faubourg-St-
Honoré 75008. MAP 5 C5.
01 42 65 23 16.
□ 尚有其他分店.

童裝

童裝有各種價位及風格，包括Kenzo, Baby Dior, Sonia Rykiel, Agnès B及Caddie，後者擁有各個設計師的一系列款式。

連鎖店有Benetton和Bonpoint (後者的衣服價格高、做工佳、實穿而且款式多)。Tartine et Chocolat最暢銷的是背帶褲和罩衫。專為嬰幼兒設計的Froment-Leroyer提供適合各種場合的最佳服裝。Six Pieds Trois Pouces有各式風格可供挑選。

男裝

巴黎沒有專為男士設計的高級訂作服品牌；而女裝高級訂作服品牌所設計的男裝都相當昂貴。在右岸地區有Giorgio Armani, Kenzo, Karl Lagerfeld, Pierre Cardin, Lanvin及Yves Saint Laurent。

Michel Axael以領帶著名；Francesco Smalto尤為影星楊波貝蒙所愛。Yohji Yamamoto適合想引起轟動者；Gianni Versace為古典義大利風。Olivier Strelli帥氣而不從流行。

首飾

高級訂作服店也賣極佳的首飾和圍巾：Chanel屬古典風格，Boutique YSL專賣首飾。Christian Lacroix充滿奇趣。

高價位珠寶店有Boucheron及Mauboussin；另兩家名店為Harry Winston (伊莉莎白泰勒購物的店) 與Cartier。若想買特別的珠寶及配件，可試試Swarovski水晶家族所經營的Daniel Swarovski Boutique。

流行款式與仿製品可按品質高下在瑪黑區、巴士底區、磊阿勒區找到。Fugit Amor首飾的選擇性大；Scooter是時髦巴黎年輕人的最愛；而Agatha有香奈兒的仿製品。

鞋、皮包與皮帶

若純為奢華，Harel有各式各樣外國製皮鞋。Charles Jourdan顏色眾多，而Sidonie Larizzi可直接訂製。Carel有俏麗的基本款式。Bowen有傳統男鞋，而Fenestrier製作古典樣式的瀟灑鞋型。

Christian Lacroix和Sepcoeur有很好的皮包和皮帶；皮件亦可在Longchamp, Gucci和Hermès找到。價位中等，款式新穎、年輕的鞋類和手提袋可到Jet-Set看看。Zandoli有種類繁多的皮帶。

帽子

Marie Mercié在河左岸、河右岸都設有店面，堪稱是巴黎最受歡迎的帽業店，尤以大膽又美麗的硬邊大草帽著。Chéri-Bibi價錢合理而款式花俏。Philippe Model可以說是巴黎最具創意又時髦的製帽者之一。

內衣

Capucine Puerari是家小店，但有各式美麗的內衣。La Boîte à Bas有精緻的法國絲襪；Bas Haut的商品時髦又實穿。

服裝尺寸對照表

●兒童服裝

法	2-3	4-5	6-7	8-9	10-11	12	14	14+	(歲)
英	2-3	4-5	6-7	8-9	10-11	12	14	14+	(歲)
美	2-3	4-5	6-6x	7-8	10		12	14	16 (尺碼)

●兒童鞋類

法	24	25½	27	28	29 30	32	33	34		
英	7	8	9	10	11 12	13	1	2		
美	7½	8½	9½	10½	11½		12½ 13½	1½	2½	

●女士洋裝、外套和裙子

法	34	36	38	40	42 44	46	
英	8	10	12	14	16 18	20	
美	6	8	10	12	14 16	18	

●女士襯衫和毛衣

法	81	84	87	90	93 96	99 (公分)
英	31	32	34	36	38 40	42 (英吋)
美	6	8	10	12	14	16 18 (尺碼)

●女士鞋類

法	36	37	38	39	40 41	
英	3	4	5	6	7 8	
美	5	6	7	8	9 10	

●男士西裝

法	44	46	48	50	52	54	56	58
英	34	36	38	40	42 44	46	48	
美	34	36	38	40	42 44	46	48	

●男士襯衫(衣領尺碼)

法	36	38	39	41	42 43	44	45	
英	14	15	15½	16	16½	17	17½ 18	
美	14	15	15½	16	16½	17	17½ 18	

●男士鞋類

法	39	40	41	42	43 44	45	46
英	6	7	7½	8	9 10	11	12
美	7	7½	8	8½	9½	10½ 11	11½

名店推介

童裝

Agnès B
(見317頁。)

Baby Dior
30 Ave Montaigne
75008. MAP 10 F1.
[01 40 73 54 44.

Benetton
59 Rue de Rennes
75006. MAP 12 E4.
[01 45 48 80 92.

Bonpoint
15 Rue Royale 75008.
MAP 5 C5.
[01 47 42 52 63.

Caddie
38 Rue François-1er
75008. MAP 10 F1.
[01 47 20 79 79.

Froment-Leroyer
7 Rue Vavin 75006.
MAP 16 E1.
[01 43 54 33 15.

Kenzo
(見317頁。)

Six Pieds Trois Pouces
78 Ave de Wagram
75017. MAP 4 E2.
[01 46 22 81 64.

Sonia Rykiel
(見317頁。)

Tartine et Chocolat
105 Rue du Faubourg-
St-Honoré 75008.
MAP 5 B5.
[01 45 62 44 04.

男裝

Francesco Smalto
4 Rue François-1er
75008. MAP 4 F5.
[01 47 20 70 63.

Gianni Versace
(見317頁。)

Giorgio Armani
(見317頁。)

Kenzo
(見317頁。)

Lanvin
15 Rue du Faubourg-St-
Honoré 75008. MAP 5 C5.
[01 44 71 33 33.

Michel Axael
121 Blvd St-Germain
75006. MAP 12 E4.
[01 43 54 07 04.

Olivier Strelli
7 Blvd Raspail 75007.
MAP 12 D4.
[01 45 44 77 17.

Pierre Cardin
59 Rue du Faubourg-St-
Honoré 75008. MAP 5 B5.
[01 42 66 92 25.

Yohji Yamamoto
69 Rue des Sts-Pères
75006. MAP 12 E4.
[01 45 48 22 56.

Yves Saint Laurent
12 Pl St-Sulpice 75006.
MAP 12 E4.
[01 43 26 84 40.

珠寶

Agatha
97 Rue de Rennes
75006. MAP 12 D5.
[01 45 48 81 30.

Boucheron
26 Pl Vendôme 75001.
MAP 6 D5.
[01 42 61 58 16.

Boutique YSL
32 Rue du Faubourg-St-
Honoré 75008. MAP 5 C5.
[01 42 65 01 15.

Cartier
13 Rue de la Paix
75002. MAP 6 D5.
[01 42 61 58 56.

Chanel
(見317頁。)

Christian Lacroix
(見317頁。)

Daniel Swarovski
Boutique
7 Rue Royale 75008.
MAP 5 C5.
[01 40 17 07 40.

Fugit Amor
11 Rue des Francs-
Bourgeois 75004.
MAP 14 D3.
[01 42 74 52 37.

Harry Winston
29 Ave Montaigne
75008. MAP 10 F1.
[01 47 20 03 09.

Isabel Canovas
16 Ave Montaigne
75008. MAP 10 F1.
[01 47 20 10 80.

Kalinger
60 Rue du Faubourg-St-
Honoré 75008.
MAP 5 B5.
[01 42 66 24 39.

Mauboussin
20 Pl Vendôme 75001.
MAP 6 D5.
[01 45 55 10 00.

Scooter
10 Rue de Turbigo
75001. MAP 13 A1.
[01 45 08 89 31.

鞋、皮包和皮帶

Bowen
5 Pl des Ternes 75017.
MAP 4 E3.
[01 42 27 09 23.

Carel
4 Rue Tronchet 75008.
MAP 6 D4.
[01 42 66 21 58.

Charles Jourdan
86 Ave des Champs-
Élysées 75008. MAP 4 F5.
[01 45 62 29 28.

Fenestrier
23 Rue du Cherche-
Midi 75006. MAP 12 D5.
[01 42 22 66 02.

Gucci
350 Rue St-Honoré
75001. MAP 5 C5.
[01 42 96 83 27.

Harel
8 Ave Montaigne
75008. MAP 10 F1.
[01 47 23 83 03.

Hermès
(見317頁。)

Jet-Set
85 Rue de Passy 75016.
MAP 9 B3.
[01 42 88 21 59.

Longchamp
390 Rue St-Honoré
75001. MAP 5 C5.
[01 42 60 00 00.

Sepcoeur
3 Rue Chambiges
75008. MAP 10 F1.
[01 47 20 98 24.

Sidonie Larizzi
8 Rue de Marignan
75008. MAP 4 F5.
[01 43 59 38 87.

Zandoli
2 Rue du Parc-Royal
75003. MAP 14 D3.
[01 42 71 90 39.

帽子

Chéri-Bibi
82 Rue de Charonne
75011. MAP 14 F4.
[01 43 70 51 72.

Marie Mercié
56 Rue Tiquetonne
75002. MAP 13 A1.
[01 40 26 60 68.

Philippe Model
33 Pl du Marché St-
Honoré 7501. MAP 12 D1.
[01 42 96 89 02.

內衣

Bas et Haut
182 Blvd St-Germain
75006. MAP 11 C3.
[01 45 48 15 88.

La Boîte à Bas
27 Rue Boissy-d'Anglas
75008. MAP 5 C5.
[01 42 66 26 85.

Capucine Puerari
55 bis Rue des Sts-Pères
75006. MAP 12 D4.
[01 45 49 26 90.

禮品和紀念品

巴黎有豐富的禮品任君選購；如別致的配件、香水、精美食品和巴黎鐵塔紙鎮等。希佛里路 (Rue Rivoli) 上的禮品店有各種廉價小玩意；紀念品店如 Les Drapeaux de France 是另一個選擇。博物館附設商店中有各式複製品或年輕設計師的創意之作，羅浮宮、奧塞美術館或卡那瓦雷博物館均有此類紀念品。

香水

許多商店都打出香水化粧品的減價廣告，有些店對非歐體國民還有免稅優惠：Eiffel Shopping 靠近鐵塔一帶，Sephora 連鎖店有眾多精品，百貨公司則有各知名設計師的品牌。

至於傳統香水店有老式的 Détaille；Parfums Caron 有許多 19 世紀末發明的香味；Annick Goutal 提煉自天然香精而包裝精美的香水尤佳。嬌蘭 (Guerlain) 有極佳的美容保養品，L'Artisan Parfumeur 擅長調配引人遐想的香氣，並複製過去的著名香水，如凡爾賽宮廷喜用的香水。

家用品

法國有極優雅的餐具，有些店可將顧客選購貨品運送至海外。 王室路 (rue Royale) 上有許多上好商店，可找到鄉村風格的瓷器、複製品及現代銀器。萊儷 (Lalique) 的新藝術和裝飾藝術風格的雕刻玻璃廣受歡迎。

許多瓷器水晶名牌在天堂路 (rue Paradis) 上設有展示室，在此可省下不少錢。Lumicristal 店內有巴卡哈 (台譯「百樂」Baccarat)、Daum 水晶玻璃和 Limoges 瓷器存貨。或可直接到 Baccarat 本店及其在瑪德蓮廣場的分店。

Peter 有以木質或寶石作柄、獨一無二的刀叉；Point à la Ligne 則有各式蠟燭。桌布餐巾等可到 Agnès Comar 看看；室內設計師 Pierre et Patrick Frey 的店內有別致的布料。

La Chaise Longue 有一系列設計精美的家庭藝品，提供有趣的送禮選擇。Axis 以設計小玩藝兒見長。La Tuile à Loup 有傳統的法國手工藝品。

書籍、雜誌、報紙

許多英美刊物可以在商場的攤位或一些書店找到，如果懂法文可以看每週出的 Pariscope，L'Officiel des Spectacles 和 7 à Paris 獲知市內藝文活動情形。

法國的英文報紙及期刊各有兩份，分別是 International Herald Tribune 日報、The European 週報以及 Boulevard 月刊與 France-US Contacts 雙週刊。

一些大百貨公司都有圖書部門 (見 313 頁)，希佛里路上有英文書店 WH Smith；Brentano 書店是另一選擇。Shakespeare and Co. 是一間窄小紊亂但溫暖親切的書店 (見 151 頁)。受美國影響的 Village Voice 有很好的文學知性精選新書，而 The Abbey Bookshop 賣同類的二手書。Tea and Tattered Pages 是英商經營的二手書店。

法文書店 La Hune 專賣藝術、設計、建築、文學、攝影、時尚、戲劇、電影方面的書。Gibert Joseph 賣一般書籍及教科書；Le Divan 有選擇眾多的社會科學、心理學、文學書籍和詩集。

花卉

某些花店如 Christian Tortu 的名聲足以和政治家或時尚設計師搶頭條新聞。Aquarelle 有眾多精選品且價格公道；而 Mille Feuilles 是到瑪黑時不可錯過的地方。

專賣店

A La Civette 大概是巴黎最美的煙草店，內有控濕設備。

在 A l'Olivier 可買異風味的油和醋。La Maison du Miel 有薰衣或金合歡芳香蜂蜜，以及蜂蜜香皂和蠟燭。Mariage Frères 有 350 種茶，兼賣茶壺。

裁製衣服的布料可到 Wolff et Descourtis；而在 Vassilev 可找到各式提琴。想買法國傳統牌當特別禮物嗎？請到 Jeux Descartes 來選購吧。

Au Nain Bleu 是世界最有名的玩具店之一；而 Cassegrain 則是高級具和紙製品的同義詞。如果要買鋼筆可到 Les Crayons de Julie 去逛逛。

名店推介

紀念品與博物館商店

Les Drapeaux de France
34 Galerie Montpensier
75001. MAP 12 E1.
☎ 01 40 20 00 11.

Le Musée
Niveau 2, Forum des
Halles, Porte Berger
75001. MAP 13 A2.
☎ 01 40 39 92 21.

Musée Carnavalet
(見97頁).

Musée du Louvre
(見123頁).

Musée d'Orsay
(見145頁).

香水

Annick Goutal
16 Rue de Bellechasse
75007. MAP 11 C3.
☎ 01 45 51 36 13.

L'Artisan Parfumeur
24 Blvd Raspail 75007.
MAP 16 D1.
☎ 01 42 22 23 32.

Détaille
10 Rue St-Lazare 75009.
MAP 6 D3.
☎ 01 48 78 68 50.

Eiffel Shopping
9 Ave de Suffren 75007.
MAP 10 D3.
☎ 01 45 66 55 30.

Guerlain
68 Ave des Champs-
Elysées 75008.
MAP 4 F5.
☎ 01 45 62 52 57.

Parfums Caron
34 Ave Montaigne
75008.
MAP 10 F1.
☎ 01 47 23 40 82.

Sephora
50 Rue de Passy 75016.
9 B3.
☎ 01 45 20 93 41.

家用品

Agnès Comar
7 Ave George V 75008.
MAP 10 E1.
☎ 01 47 23 33 85.

Axis
18 Rue Guénégaud
75006. MAP 12 F3.
☎ 01 43 29 66 23.

Baccarat
11 Pl de la Madeleine
75008. MAP 5 C5.
☎ 01 42 65 36 26.
(見231頁.)

La Chaise Longue
30 Rue Croix-des-Petits-
Champs 75001.
MAP 12 F1.
☎ 01 42 96 32 14.

Lalique
11 Rue Royale 75008.
MAP 5 C5.
☎ 01 53 05 12 12.

Lumicristal
22 bis Rue de Paradis
75010. MAP 7 B4.
☎ 01 47 70 27 97.

Peter
33-35 Rue Boissy
d'Anglas 75008.
MAP 5 C5.
☎ 01 40 07 05 28.

Pierre et Patrick Frey
2 Rue de Fürstenberg
75006.
MAP 12 E4.
☎ 01 46 33 73 00.

Point à la Ligne
25 Rue de Varenne
75007.
MAP 11 C3.
☎ 01 42 84 14 45.

La Tuile à Loup
35 Rue Daubenton
75005. MAP 17 B2.
☎ 01 47 07 28 90.

書籍、雜誌和報紙

The Abbey Bookshop
29 Rue de la
Parcheminerie 75005.
MAP 13 A4.
☎ 01 46 33 16 24.

Brentano
37 Ave de l'Opéra
75002. MAP 6 E5.
☎ 01 42 61 52 50.

Le Divan
203 Rue de la
Convention 75015.
MAP 12 E3.
☎ 01 53 68 90 68.

Gibert Joseph
26 Blvd St-Michel
75006. MAP 12 F5.
☎ 01 44 41 88 88.

La Hune
170 Blvd St-Germain
75006.
MAP 12 D4.
☎ 01 45 48 35 85.

**Shakespeare and
Company**
37 Rue de la Bûcherie
75005.
MAP 13 A4.
☎ 01 43 26 96 50.

Tea and Tattered Pages
24 Rue Mayet 75006.
MAP 15 B1.
☎ 01 40 65 94 35.

Village Voice
6 Rue Princesse 75006.
MAP 12 E4.
☎ 01 46 33 36 47.

花卉

Aquarelle
15 Rue de Rivoli 75004.
MAP 13 C3.
☎ 01 40 27 99 10.

Christian Tortu
6 Carrefour de l'Odéon
75006.
MAP 12 F4.
☎ 01 43 26 02 56.

WH Smith
248 Rue de Rivoli
75001.
MAP 13 A4.
☎ 01 45 51 73 18.

Mille Feuilles
2 Rue Rambuteau
75003.
MAP 13 C2.
☎ 01 42 78 32 93.

各式專門店

A La Civette
157 Rue St-Honoré
75001.
MAP 12 F2.
☎ 01 42 96 04 99.

A L'Olivier
23 Rue de Rivoli 75004.
MAP 13 C3.
☎ 01 48 04 86 59.

Au Nain Bleu
408 Rue St-Honoré
75008.
MAP 5 C5.
☎ 01 42 60 39 01.

Calligrane
4-6 Rue du Pont-
Louis-Philippe 75004.
MAP 13 B4.
☎ 01 48 04 31 89.

Cassegrain
422 Rue St-Honoré
75008.
MAP 5 C5.
☎ 01 42 60 20 08.

Les Crayons de Julie
17 Rue de Longchamps
75116.
MAP 10 D1.
☎ 01 44 05 02 01.

Jeux Descartes
52 Rue des Écoles
75005. MAP 13 A5.
☎ 01 43 26 79 83.

La Maison du Miel
24 Rue Vignon 75009.
MAP 6 D5.
☎ 01 47 42 26 70.

Mariage Frères
(見286頁.)

Vassilev
45 Rue de Rome 75008.
MAP 5 C3.
☎ 01 45 22 69 03.

Wolff et Descourtis
18 Galerie Vivienne
75002. MAP 12 F1.
☎ 01 42 61 80 84.

食品飲料

巴黎的食物和時裝一樣有名。美食包括肥肝 (foie gras) 製品、熟食店的冷盤肉品、乳酪及美酒等。部分街道有數不盡的食品店，可以馬上備好20人份的野餐——如蒙托葛依路 (Rue Montorgueil，見327頁)。龐畢度中心附近的韓布托路 (Rue Rambuteau) 有極佳的魚店、乳品兼熟食鋪 (見290-293頁及310-311頁)。

麵包和蛋糕

巴黎有各種各樣的麵包點心：baguette通常譯成法國麵包；一種類似的粗棍麵包名為batard；而ficelle則比較細。fougasse是以棍狀麵包的麵糰做的酥脆扁麵包，通常夾了洋蔥、燻肉或香料。大部分的法國麵包沒有油脂，很容易發霉，最好趁早食用。牛角麵包 (croissant) 有普通 (ordinaire) 或加奶油 (au beurre) 兩種，後者較脆且有奶油香。巧克力麵包 (pain au chocolat) 內有巧克力醬，通常作早餐吃；而蘋果捲邊餡餅 (chausson aux pommes) 的內餡也可改為黑棗、梨子等果醬。

L'établisement Poilâne 的全麥麵包十分受歡迎；週末店裡往往大排長龍，尤其是下午4點麵包剛出爐時。很多人認為Ganachaud是巴黎最好的麵包店，有30種不同的麵包，包括榛子、水果等口味，在傳統烤箱中烘製。Les Panetons則是頂尖的大型連鎖店之一，以五穀麵包、芝麻麵包及蘋果派 (mouchoir aux pommes) 及傳統的水果捲邊餡餅 (chausson) 聞名。Stohrer在1730年由路易十五的麵包師們創立，至今仍做出最可口的牛角麵包。許多猶太熟食店有極佳的黑麥麵包及醃黃瓜；最有名者是Jo Goldenberg。Le Moulin de la Vierge用柴火烘出有機麵包及口味濃郁的蛋糕。

蒙帕那斯區的Maison Meli堪稱是Max Poilâne 後的第二把交椅，擅製棍狀麵包及加味扁棍麵包。J L Poujauran以其黑橄欖麵包與核桃葡萄乾全麥麵包聞名。

巧克力

Christian Constant的低糖製品以純可可製成。Dalloyau的各種巧克力不貴，點心及冷盤肉品也很有名。Fauchon以奢華食品舉世聞名，巧克力絕佳，點心亦然。Lenôtre精製奶油巧克力球 (truffe au chocolat) 及榛果巧克力球 (truffe praliné)。La Maison du Chocolat的師傅Robert Linxe經常開發新鮮香濃的口味，並加入異國風味材料。Richart以精美擺設、奇貴的黑巧克力及酒心巧克力自豪。

肉品及肥肝製品

肉類熟食店通常也賣乳酪、蝸牛、松露、燻鮭魚、魚子醬、酒及冷盤肉品。Fauchon是極佳的食品百貨；Au Bon Marché百貨公司的地下層亦然。Hédiard類同Fauchon；而Maison de la Truffe賣肥肝製品、香腸與松露。若要買Bélouga魚子醬、喬治亞茶及俄羅斯伏特加酒，要到Petrossian。

法國的里昂 (Lyon) 和歐梵涅 (Auvergne) 地區的肉品最出名，可在Terrier買到。Aux Vrais Produits d'Auvergne種類特多，可以大量採購乾或新鮮香腸及Cantal乳酪。Pou是間亮潔乾淨、廣受喜愛的店，有硬皮烘肉醬 (pâté en croûte)、血腸 (boudin) 及里昂香腸 (saucisson de Lyon)、火腿及肥肝製品。香榭大道附近的Vignon也賣高級肥肝製品、里昂香腸以及熟食。若想採購來自地中海地區的各種橄欖油，不妨到A l'Olivier看看。

松露、魚子醬及肥肝製品同為最佳美食；後者之品質與價格以含肝的百分比來決定。雖然大部分的食品專賣店都賣肥肝製品，但是及Comtesse du Barry的產品品質比較有保障，在巴黎有6家分店。Divay較價廉且能運送至海外；Labeyrie包裝精美的肥肝製品適合送禮。

乳酪

卡蒙貝 (Camembert) 無疑是最受歡迎的乳酪；但仍有極多其他種類可以嘗試。Marie-Anne Cantin是依循傳統製作法的店家之一，店裡有傳自她父親的特製乳酪。有人說Alléosse是巴黎最好的乳酪店，所有乳酪皆以傳統方法製造。

Maison du Fromage及 Maison du Fromage-Radenac均賣農家製乳酪,許多已漸成絕響,包括季節性供應的加松露Brie乳酪。Boursault的各式乳酪以羊酪尤佳,價格公道。而Barthélémy有極佳的Roquefort乳酪。

各式酒類

獨霸市場的是Nicolas連鎖店,有不同價位的各種酒。一般而言,店員都有專業知識且熱心。明星級的酒鋪有L'Arbre à vin, Caves Retrou或者迷人的Legrand。Caves

Taillevent值得參觀,廣闊無比的酒窖有一些最名貴的酒。Bernard Péret有眾多精選品。

美麗的Ryst-Dupeyron陳列著波特酒 (porto)、威士忌、葡萄酒和Ryst自己的Armagnac白蘭地,甚至可在酒瓶上加註個人記號。

名店推介

麵包和蛋糕

Ganachaud
150-4 Rue de Ménilmontant 75020.
01 46 36 13 82.

J L Poujauran
20 Rue Jean-Nicot 75007. MAP 10 F2.
01 47 05 80 88.

Jo Goldenberg
7 Rue des Rosiers 75004. MAP 13 C3.
01 48 87 20 16.

L'établissement Poilâne
8 Rue du Cherche-Midi 75006. MAP 12 D4.
01 45 48 42 59.

Max Poilâne
29 Rue de l'Ouest 75014. MAP 15 B3.
01 43 27 24 91.

Maison Meli
4 Place Constantin Brancusi 75014.
MAP 15 C3.
01 43 21 76 18.

Le Moulin de la Vierge
105 Rue Vercingétorix 75014. MAP 15 A4.
01 45 43 09 84.

Les Panetons
13 Rue Mouffetard 75005. MAP 17 B2.
01 47 07 12 08.

Stohrer
1 Rue Montorgueil 75002. MAP 13 A1.
01 42 33 38 20.

巧克力

Christian Constant
37 Rue d'Assas 75006.
MAP 16 E1.

01 45 48 45 51.

Dalloyau
99-101 Rue du Faubourg-St-Honoré 75008. MAP 5 B5.
01 43 59 18 10.

Fauchon
26 Place de la Madeleine 75008. MAP 5 C5.
01 47 42 60 11.

Lenôtre
15 Blvd de Courcelles 75008. MAP 5 B2.
01 45 63 87 63.

La Maison du Chocolat
225 Rue du Faubourg-St-Honoré 75008.
MAP 4 E3.
01 42 27 39 44.

Richart
258 Blvd St-Germain 75007. MAP 11 C2.
01 45 55 66 00.

肉品及肥肝製品

A l'Olivier
6 Rue de Birague 75004.
MAP 14 D4.
01 42 71 90 38.

Au Bon Marché
(見313頁.)

Aux Vrais Produits d'Auvergne
98 Rue Montorgueil 75002. MAP 13 A1.
01 42 36 28 99.

Comtesse du Barry
1 Rue de Sèvres 75006.
MAP 12 D4.
01 45 48 32 04.

Divay
4 Rue Bayen 75017.
MAP 4 D2.
01 43 80 16 97.

Fauchon
26 Pl Madeleine 75008.
MAP 5 C5.
01 47 42 60 11.

Hédiard
21 Place de la Madeleine 75008. MAP 5 C5.
01 43 12 88 75.

Labeyrie
6 Rue Montmartre 75001. MAP 13 A1.
01 45 08 95 26.

Maison de la Truffe
19 Place de la Madeleine 75008. MAP 5 C5.
01 42 65 53 22.

Petrossian
18 Blvd Latour-Maubourg 75007.
MAP 11 A2.
01 44 11 32 22.

Pou
16 Avenue des Ternes 75017. MAP 4 D3.
01 43 80 19 24.

Terrier
58 Rue des Martyrs 75009. MAP 6 F2.
01 48 78 96 45.

Vignon
14 Rue Marbeuf 75008.
MAP 4 F5.
01 47 20 24 26.

乳酪

Alléosse
13 Rue Poncelet 75017.
MAP 4 E3.
01 46 22 50 45.

Barthélémy
51 Rue de Grenelle 75007. MAP 12 D4.
01 45 48 56 75.

Boursault
71 Avenue du Général-Leclerc 75014.
MAP 16 D5.
01 43 27 93 30.

Maison du Fromage
62 Rue de Sèvres 75007.
MAP 11 C5.
01 47 34 33 45.

Maison du Fromage-Radenac
Marché Beauveau, Place d'Aligre 75012.
MAP 14 F5.
01 43 43 52 71.

Marie-Anne Cantin
12 Rue du Champ-de-Mars 75007. MAP 10 F3.
01 45 50 43 94.

各式酒類

L'Arbre a Vin
Caves Retrou
2 Rue du Rendez-Vous 75012.
01 43 46 81 10.

Bernard Péret
6 Rue Daguerre 75014.
MAP 16 D4.
01 43 22 08 64.

Caves Taillevent
199 Rue du Faubourg-St-Honoré 75008.
MAP 4 F3.
01 45 61 14 09.

Legrand
1 Rue de la Banque 75002. MAP 12 F1.
01 42 60 07 12.

Nicolas
31 Place de la Madeleine 75008. MAP 5 C5.
01 42 68 00 16.

Ryst-Dupeyron
79 Rue du Bac 75007.
MAP 12 D3.
01 45 48 80 93.

藝術品與骨董

在巴黎購買藝術品及骨董,可到聲譽卓著的骨董店、前衛畫廊或跳蚤市場。前者有許多位於佛布‧聖多諾黑街 (Faubourg-St-Honoré) 附近,即使買不起也值得去參觀。左岸方場 (Carré Rive Gauche) 有30家骨董商,也頗值一探。20年以上的藝術品或超過一世紀、價值一百萬法郎以上的任何物品得要求真品保証書以便出口節稅。如果有疑慮,可向大骨董店的專家請教,並向海關申報。

出口

評鑑藝術品屬於文化部之職責。若欲將在法所購的藝術品運至海外,可向法國外貿中心 (Centre Français du Commerce Extérieur) 領取出口許可,並交到SETIICE。詳細資料可向 Service des Commandes 索取海關公報 (Officiel des Douanes)。

現代工藝品與家具

若想找出自活躍設計師之手的家具與工藝品,拉丁區的Avant-Scène是個好去處;美麗的辦公家具可至Havvorth看看。位在鐵道橋底下的Le Viaduc des Arts在每個拱廊中都是一家店鋪或工作坊,在這附近漫步可欣賞到當代的鑄鐵、掛毯、雕塑與陶瓷作品。

骨董與工藝品

如果想買骨董可到畫廊多的地區走走:左岸方場位於Quai Malaquais附近;而新藝術與裝飾藝術風格的作品可到L'Arc en Seine和Anne-Sophie Duval。

羅浮宮附近的Louvre des Antiquaires賣的是質精價昂的家具 (見120頁)。位於佛布-聖多諾黑路 (rue Faubourg-St-Honoré) 的Didier Aaron專精於17, 18作品;而Village St-Paul骨董店區在週日也營業。

Jean-Pierre de Castro的古代銀器頗值一看。La Calinière有多種工藝品及古老照明裝置;Verreglass有19世紀到1960年代的歐洲玻璃器皿。

複製品、海報、印刷品

現代的Artcurial畫廊有國際藝術期刊、書籍和印刷精品。位於聖傑曼大道 (blouvard Saint-Germain) 的La Hune是間受歡迎的書店,以各種藝術出版品著稱。美術館中所附設的書店,尤其是巴黎市立現代美術館 (見201頁)、羅浮宮 (見123頁)、奧塞美術館 (見145頁) 和龐畢度中心 (見111頁) 都是購買新近出版的藝術圖書與海報的好地點。

Galerie Documents有各種原版的骨董海報。在有許多明信片、海報、版畫、印刷品的A L'Image du Grenier sur L'Eau很容易就耗掉一整個下午的時間;此外,也可以悠閒地散步於塞納河邊,翻翻河堤書攤上的舊書。

畫廊

信譽佳的畫廊坐落在蒙田大道上及附近。Louise Leiris畫廊的創立者為D H Kahnweiler——他「發掘」了畢卡索和布拉克,現在畫廊中仍展出立體主義作品。

Artcurial舉辦多項展覽,並擁有一批20世紀傑作,包括米羅、恩斯特、畢卡索及傑克梅窪的作品。Lelong畫廊以當代藝術為主。左岸的Adrian Maeght有驚人的繪畫收藏,同時也出版藝術圖書。

Galerie 1900-2000舉辦很好的回顧展;而Daniel Gervis有大批抽象版畫、雕版及石版畫精品。Dina Vierny是現代主義的重鎮,由雕刻家Aristide Maillol的模特兒Dina Vierny所創設。

新成立的畫廊都在瑪黑區及巴士底區,多展示前衛、當代的作品。瑪黑區的Yvon Lambert、Daniel Templon (專攻美國藝術)、Zabriskie和Alain Blondel是主要的畫廊。巴士底區的畫廊包括Levignes-Bastille和L et M Durand-Dessert;在本區也可以買到新進藝術家作品的目錄。

拍賣

巴黎最主要的拍賣場是Drouot-Richelieu,於1858年開幕 (見216頁)。大部分時候是由經紀人叫價,拍賣者講話驚人的速度不易跟上,最好找位法文說得好的朋友一起去。La Gazette de L'Hôtel Drouot報會刊出拍賣會舉行的時間,也可利用拍賣目錄。這裡

只收現金及法郎支票，也有一個匯兌櫃台。拍賣公司抽10%至15%的手續費，顧客得直接把它加在聽到的拍賣價上。拍賣前一日11:00到18:00及當日11:00到12:00可先預覽拍賣品。

未達主要拍賣場水準的物品則在Drouot-Nord分店；此處拍賣會從9:00到12:00舉行，只有開場前5分鐘可看東西。最有信譽的拍賣會在Drouot-Montaigne舉行。

Crédit Municipal每年舉辦12次拍賣會，其規定比照Drouot。拍賣消息亦登載於La Gazette de L'Hôtel Drouot報。Service des Domaines賣的東西林林總總，可找到便宜貨；其中許多物件是來自法院、海關或稅務充公處。選看物品的時間是拍賣當天10:00到11:30。

名店推介

出口

Centre Français du Commerce Extérieur
10 Ave d'Iéna 75016.
MAP 10 D1.
01 40 73 30 00.

Service des Commandes
SEDEC, 24 Blvd de l'Hôpital, PO Box 438 75005. MAP 18 D2.
01 40 73 33 36.

現代工藝品與家具

Avant-Scène
4 Pl de l'Odéon 75006.
MAP 12 F5.
01 46 33 12 40.

Havvorth
166 Rue du Faubourg-St-Honoré 75008.
01 44 95 00 40.

Le Viaduc des Arts
9-129 Ave Daumesnil 75012.
聯絡處: 29-37 Ave Daumesnil 75012.
01 46 28 11 11.

骨董與工藝品

Anne-Sophie Duval
Quai Malaquais 5006. MAP 12 E3.
01 43 54 51 16.

L'Arc en Seine
1 Rue de Seine 75006.
MAP 12 E3.

01 43 29 11 02.

Didier Aaron
118 Rue du Faubourg-St-Honoré 75008.
MAP 5 C5.
01 47 42 47 34.

Village St-Paul
在Quai des Célestins, Rue St-Paul及Rue Charlemagne之間.
75004. MAP 13 C4.

La Caliniere
68 Rue Vieille-du-Temple 75003.
MAP 13 C3.
01 42 77 40 46.

Jean-Pierre de Castro
17 Rue des Francs-Bourgeois 75004.
MAP 14 D3.
01 42 72 04 00.

Verreglass
32 Rue de Charonne 75011. MAP 14 F4.
01 48 05 78 43.

複製品、海報、印刷品

A L'Image du Grenier sur L'Eau
45 Rue des Francs-Bourgeois 75004.
MAP 13 C3.
01 42 71 02 31.

Artcurial
9 Ave Matignon 75008.
MAP 5 A5.
01 42 99 16 16.

Galerie Documents
53 Rue de Seine 75006.

MAP 12 E4.
01 43 54 50 68.

La Hune
(見321頁.)

L et M Durand-Dessert
28 Rue de Lappe 75011.
MAP 14 F4.
01 48 06 92 23.

畫廊

Adrian Maeght
42 Rue du Bac 75007.
MAP 12 D3.
01 45 48 45 15.

Alain Blondel
4 Rue Aubry-Le-Boucher 75004.
MAP 13 B2.
01 42 78 66 67.

Daniel Gervis
14 Rue de Grenelle 75007. MAP 12 D4.
01 45 44 41 90.

Daniel Templon
30 Rue Beaubourg 75003. MAP 13 B1.
01 42 72 14 10.

Dina Vierny
36 Rue Jacob 75006.
MAP 12 E3.
01 42 60 23 18.

Galerie 1900-2000
8 Rue Bonaparte 75006.
MAP 12 E3.
01 43 25 84 20.

Lelong
13-14 Rue de Téréhan 75008. MAP 5 A3.
01 45 63 13 19.

Levignes-Bastille
27 Rue de Charonne 75011. MAP 14 F4.
01 47 00 88 18.

Louise Leiris
47 Rue de Monceau 75008. MAP 5 A3.
01 45 63 28 85.

Yvon Lambert
108 Rue Vieille-du-Temple 75003.
MAP 14 D2.
01 42 71 09 33.

Zabriskie
37 Rue Quincampoix 75004. MAP 13 B2.
01 42 72 35 47.

拍賣會

Crédit Municipal
55 Rue des Francs-Bourgeois 75004.
MAP 13 C3.
01 44 61 64 00.

Drouot-Montaigne
15 Ave Montaigne 75008. MAP 10 F1.
01 48 00 20 80.

Drouot-Nord
64 Rue Doudeauville 75018.
01 48 00 20 99.

Drouot-Richelieu
9 Rue Drouot 75009.
MAP 6 F4.
01 48 00 20 20.

Service des Domaines
15-17 Rue Scribe 75009.
MAP 6 D4.
01 44 94 78 00.

市集

　　要享受絕佳食品、賞心悅目的陳列與熱鬧的市集氣氛，沒有任何地方比巴黎更適合的了。巴黎有大型遮棚露天市集，也有定期的流動攤販市集，或是間有商店、攤販而於固定日期營業的街道市集。每個市集反映其所在地區的特色。以下介紹一些較有名的市集及其大約的營業時間；至於完整的市集名單，請洽巴黎旅遊服務中心 (見274頁)。而在漫步其中之時，別忘了看好錢包，並準備討價還價。

蔬果市場

　　法國人以崇敬宗教般的態度對待食物。許多人仍喜歡平日上上市場，以便買到新鮮的食物；所以市場通常熱鬧忙碌。大部分蔬果市場的營業時段是週二到週六8:00左右到13:00，16:00到19:00；週日則由9:00到13:00。

　　為避免被美麗的陳列所惑而買到隱藏其下的爛水果，最好零買，而不要已經包裝成盒的。戶外攤位大多不讓顧客自己動手挑選，但是顧客可以指出所要的某一個蔬果。一些簡單的法語如「不要太熟」(pas trop mûr) 或「今晚要吃的」(pour manger ce soir) 會有助於攤主挑選。

　　如果每天都去同一個市場，和攤販熟了就比較不容易被騙，也可以藉此了解各攤之間的優劣。當令蔬果會比較新鮮便宜。總而言之，最好一大早去，菜最新鮮、選擇最多，，人也最少。

跳蚤市場

　　據說在巴黎的跳蚤市場已買不到便宜貨；大體而言確是如此，但還是值得逛逛。須記得開價可能非如預期，因為售者通常已預留討價還價的空間。出價與否全憑運氣與判斷，通常賣者對貨品的真正價值很少或根本沒有概念，這對買者來說各有利弊。

　　大部分的跳蚤市場位於城市邊緣；巴黎最大、最有名的跳蚤市場是聖端跳蚤市場 (Marché aux Puces de St-Ouen)，是由一些小市場所聚集形成的。

Marché d'Aligre

Place d'Aligre 75012. MAP 14 F5. M Ledru-Rollin. ◯ 每日 9:00至13:00.

特殊市集

喜愛花草樹木的人千萬不可錯過在瑪德蓮廣場 (Place Madeleine)、西堤島 (Île de la Cité) 上及Terne露天廣場的花市。週日時西堤島上的花市休息，而由鳥市 (Marché aux Oiseaux) 所取代。每週吸引眾多集郵者的郵市 (Marché aux Timbres) 中也有販賣舊明信片的攤位。而在蒙馬特的聖皮耶市集 (Marché Saint-Pierre) 則以各種價位、各種用途的布料而聞名。

　　這裡讓人聯想到北非的市集，也是全市最便宜又最熱鬧的市集，即使這個市集地處於愈來愈時髦的區域，它仍保有濃厚的巴黎色彩。商販叫賣著北非橄欖，花生，辛辣胡椒，回教徒食用的肉品，法國甚至是安地列斯食物。週末是最熱鬧的時刻，小販的叫賣聲與各種政治主張的抗議請願在此混成一片聲浪。

　　廣場上的攤子賣的幾乎都是二手衣物或雜貨。這裡是較不富裕的地區，因此本地居民多而遊客很少。市場中的Maison du Fromage-Radenac是個很好的乳品店 (見322-323頁).

Rue Cler

75007. MAP 10 F3. M École-Militaire, Latour-Maubourg. ◯ 週二至週六.

　　這個闢為行人徒步區的高級食品市場之主要顧客都是在這附近居住或工作的政界人士及企業主管。貨色十分講究，有布列塔尼的熟食及上選乳製品。

Marché Enfants Rouges

39 Rue de Bretagne 75003. MAP 14 D2. M Temple, Filles-du-Calvaire. ◯ 週二至週六 8:30至13:00，16:00至19:00; 週日至13:00.

　　這個歷史悠久的蔬果市集十分迷人，位於Bretagne街，部分有遮棚，部分在戶外，從1620年即存在。週日早上，街頭歌手及風琴手常會帶起活潑的氣氛。

Marché aux fleurs Madeleine
Pl de la Madeleine 75008. MAP 5 C5. M Madeleine. ◯ 週二至週日 8:00至19:30.

Marché aux fleurs Ternes
Pl des Ternes 75008. MAP 4 E3. M Ternes. ◯ 週二至週六 8:00至13:00, 16:00至19:30; 週日 8:00至13:00.

Marché St-Pierre
Pl St-Pierre 75018. MAP 6 F1. M Anvers. ◯ 週一至週六 9:00至18:00.

Marché aux Timbres
Cour Marigny 75008. MAP 5 B5. M Champs-Élysées. ◯ 週四, 六及週日 10:00至日落.

Marché St-Germain

Rue Mabillon及Rue Lobineau 75005. MAP 12 E4. M Mabillon. ○ 週二至週六 8:00至13:00, 16:00至19:00; 週日 9:00至13:00

聖傑曼市集是巴黎少數僅存的室內市集之一，現已整修得很完善; 在這兒可以買到義大利、墨西哥、希臘、亞洲食品與家庭式攤位賣的自製有機食品。

Rue Lepic

75018. MAP 6 F1. M Blanche, Lamarck-Caulaincourt. ○ 週二至週日 8:00至13:00

這個蔬果市集一年四季都營業，位於蒙馬特風景區附近，彎曲的舊石子路尚未被破壞，週末時特別熱鬧。

Rue de Lévis

Blvd des Batignolles 75017. MAP 5 B2. M Villiers. ○ 週二至週六 8:00至13:00, 16:00至19:00; 週日 9:00至13:00.

Lévis街靠近蒙梭公園，是個擠滿人多的食品市集。有許多極佳的糕餅店，乳品店及一家以可口圓形大麵包 (tourte) 著稱的熟食店。通往Cardinet街的路上有縫級用品店及布店。

Rue Montorgueil

5001及75002. MAP 13 A1. M Les Halles. ○ 週二至週六 8:00至13:00, 16:00至19:00; 週日 9:00至13:00.

Montorgueil街市集是舊日中央市場 (Les Halles) 殘存的部分，前經修善後已恢復昔日光彩。在這兒可以買到熱帶果蔬如綠香蕉及自產自銷的山芋。

熟食鋪與Stohrer 麵包糕點店 (見322-323頁) 會提供試吃食品，偶爾還可買到美麗又便宜的摩洛哥陶器。

Rue Mouffetard

5005. MAP 17 B2. M Censier-Daubenton, Place Monge. ○ 週二至週日 8:00至13:00, 15:00至19:00.

Mouffetard街是巴黎最古老的市集之一; 雖然它已變得觀光化物價較高，但仍是一條彎曲迷人、到處是高級食品店的街道。

3號的Panetons麵包店 (見322-3頁) 剛出爐的麵包值得為它及門前的長龍; 那兒也有一個活

潑的非洲市集，就位在一旁的Daubenton街上。

Rue Poncelet

75017. MAP 4 E3. M Ternes. ○ 週二至週六 8:00至12:30, 16:00至19:30; 週日 8:00至12:30.

Poncelet街食品市集雖遠在巴黎觀光區之外，但仍值得去一趟，享受真正的法國氣氛。街上有許多麵包店，糕餅店及肉食店，也可以在Aux Fermes d'Auvergne試試歐梵涅 (Auvergne) 地區來的特產。

Marché de la Porte de Vanves

Ave Georges-Lafenestre和Ave Marc-Sangnier 75014. M Porte-de-Vanves. ○ 週六和週日 8:00至18:30.

Porte de Vanves是個小市集，賣各種品質不錯的雜貨，舊貨及二手家具。週六一大早去可以買到好東西。一旁的藝術家廣場 (Place des Artistes) 有藝術家的展覽。

Marché Président-Wilson

位於Ave du Président-Wilson，在Pl d'Iéna與Rue Debrousse間 75016. MAP 0 D1. M Alma-Marceau. ○ 週三和週六 7:00至13:00.

這個非常高級的食品市集位於威爾遜總統大道上，靠近現代藝術博物館及嘎菜哈宮和流行與服飾博物館，因附近無其他食品市場而變得十分重要。其中貨色最整齊者當屬肉攤。

Marché aux Puces de Montreuil

Porte de Montreuil, 93 Montreuil 75020. M Porte-de-Montreuil. ○ 週六，週日和週一 8:00至18:00.

到此地要趁早，因為大批的二手舊衣服吸引很多年輕人。市場大部分攤位由非洲商人叫賣著金屬器物，但也有各式雜貨及一家很好的異國香料攤。

Marché aux Puces de Saint-Ouen

Rue des Rosiers, St-Quen 75018. MAP 2 F2. M Porte-de-Clignancourt. ○ 週六至週一 7:00至18:00.

位於城北市郊的Marché aux Puces de St-Ouen是巴黎最有名，人潮最多，價格也最昂貴的跳蚤市場。這兒可以看到各種交易場面: 有打開汽車行李箱就當店面的，還有佈滿各種攤子的超大建築。有的攤位貨色非常高水準，有些賣的只是破銅爛鐵。St-Ouen跳蚤市場距Clignancourt地鐵站步行約需10到15分，可別誤認而停留在途中觀光化又破落的Marché Malik。在Rosiers街的Marché Biron詢問亭提供「跳蚤市場指南」 (Guide des Puces).比較獨特的市集願收信用卡，並將貨品送到府上。一般說來新貨都在週五到，從世界各地來的行家都在那天趕來搶好貨。

在這裡的諸多市場中，Marché Jules Vallès有很好的20世紀初藝術瑰寶。Marché Paul-Bert的售價比較高但貨色也相對地較迷人，售賣家具，書籍和版畫。兩個市場賣的都是二手貨 (articles d'occasion) 而非骨董 (antiquités)。較遠些的Marché Biron有價品質精的骨董。Marché Vernaison是最老最大的市場，有值得收集的首飾，燈，衣服及趣味收藏品。提到St-Ouen跳蚤市場絕不能不提Vernaison市場內的Chez Louisette，這間咖啡廳裡擠滿了人，都是前來享受家常菜及詮釋得不錯的皮雅芙式法國香頌。Marché Cambo是個很小的市場，有陳設美麗的骨董家具。Marché Serpette深受經手商喜愛，這裡賣的東西都保存得完好如初。

Marché Raspail

位在Blvd Raspail與Rue du Cherche-Midi及Rue de Rennes間 75006. MAP 12 D5. M Rennes. ○ 週二，週五和週日 7:00至13:00.

Raspail市集每週二，五賣典型法國雜貨及葡萄牙產品，但使它成名的是週日市集。注重健康的巴黎市民湧到這裡來買有機培育產品，不算便宜但是品質很好。

Rue de Seine , Rue de Buci

75006. MAP 12 E4. M Odéon. ○ 週二至週六 8:00至13:00, 16:00至19:00; 週日 9:00至13:00.

這裡的攤位沿著Seine街與Buci街兩邊，賣而擁擠，但是賣的蔬果品質很好; 也有一個大花市及兩家出色的糕餅店。

休閒娛樂

不論你喜歡的是古典戲劇或酒館中的餘興節目、大腿舞或芭蕾舞、歌劇或爵士樂、電影或通宵跳舞──巴黎都能讓你滿足。同時，從龐畢度中心前到地鐵站中，全城無處不有街頭藝人的免費表演。巴黎人最喜歡的休閒活動莫過於沿著大道散步，或坐在人行道邊的咖啡座上啜飲一杯，看著來來往往的芸芸眾生。若想體會華麗繽紛，著名夜總會裡總上演著歌舞女郎的節目。體育愛好者有網球賽、環法自行車大賽及賽馬可欣賞，健身中心和體育場則讓好動者有揮灑的場所。而喜歡觀賞兼參與的人不妨試試巴黎人愛玩的滾球遊戲 (pétanque)。

實用資訊

在巴黎的遊客不愁沒有市內各項活動的資訊。巴黎會議暨旅遊服務中心 (Office du Tourisme et des Congrès de Paris) 是市內最重要的旅遊資訊點，提供活動時刻表及傳單，在主要火車站及巴黎鐵塔都有據點。

巴黎會議暨旅遊服務中心有電話錄音服務，提供免費音樂會、展覽的細節及前往的交通路線。原則上旅館櫃台也提供服務，通常備有一些手冊、傳單，也樂意代客訂位。

購票

票券通常可在演出場所購買，視節目而定；若是熱門節目則須先訂票。大部分重要節目，包括古典、現代、熱門音樂會或是藝文展覽，都可在FNAC連鎖書店或Virgin Megastore購票。舞蹈、芭蕾和戲劇表演通常在開演前可買到廉價票。

若票上註明sans visibilité的字樣，表示只能看到部分舞台，甚至完全看不見。通常好心的帶位員會視情況幫你找到較好的位子，但別

巴黎歌劇院芭蕾舞團的舞者

巴黎的夜總會

忘了給幾法郎小費。售票處原則上於11:00至19:00開放 (各處不同)，許多售票處接受本人或電話以信用卡訂票。若是電話訂票則得提前到達領票，免得臨開場前賣給別人。若無訂票則可在開場前去試試看，

藝文娛樂情報誌

在報攤可買到巴黎的藝文娛樂雜誌，多於週三出版；其中最好的是Pariscope, L'Officiel des Spectacles; 7 à Paris則便於閱讀。週三的費加洛報 (Le Figaro) 也有藝文專刊。英文半月刊Boulevard可在報攤及WH Smith書店買到 (見329頁)。

加尼葉歌劇院的音樂會 (見335頁)

在喜劇戲院的售票口前排隊買票

通常會有退回或未被領取的票。

黃牛票

如果非要觀賞已滿座的節目，可學法國人站在入口拿個牌子寫「cherche une place」(要一張票)，向人買多餘的票券，但是要確定不會上當或被敲竹槓。

或價票

半價票可於當日至劇院票亭 (Kiosque Théâtre) 購買，不收信用卡且須加收手續費。其址位於Place de la Madeleine (見

滾球遊戲的人 (見342頁)

214頁)，營業時間由週二至週日12:30至20:00；Châtelet-Les-Halles的RER車站 (見105頁) 中者由週二營業至週六12:30至18:00；Montparnesse車站的劇院票亭由週二至週六12:30營業至20:00、週日由12:30至16:00。

便利殘障遊客的措施

這類措施不是很好就是很差。許多場所有專為輪椅而設的空間，但最好先打電話詢問。地鐵內的長樓梯不適輪椅通行，巴士也一樣。

夜間交通

巴黎地鐵 (見368-369頁) 營運到深夜1:00，末班車約於0:45發車，但為保險起見最好在0:30前到站。之後的選擇有夜間巴士，每小時1班，路線有限。

計程車可在路口或招呼站攔到，但在尖峰時間 (及有許多酒吧打烊的凌晨2:00) 很難或幾乎不可能叫到車。

實用資訊

WH Smith
248 Rue de Rivoli 75001.
MAP 11 C1. 01 44 77 88 99.

Grand Rex戲院 (見340頁)

FNAC
Forum des Halles,1 Rue Pierre-Lescot 75001. MAP 13 A2.
01 40 41 40 00.
26 Ave des Ternes 75017.
MAP 4 D3.
01 44 09 18 00.
有其他分店。

Office du Tourisme et des Congrès de Paris
127 Ave des Champs-Élysées 75008. MAP 4 E4.
01 49 52 53 54.

Virgin Megastore
52-60 Ave des Champs-Élysées 75008. MAP 4 F5.
01 40 74 06 48. 有其他分店.

戲劇

巴黎的劇院眾多，從宏偉的法蘭西劇院 (Théâtre Français) 到上演低俗鬧劇和前衛戲碼的劇院都有。長久以來，巴黎有邀請客團的傳統；如今它吸引了許多外國劇團，通常以原文演出。

劇院分散在各地，每年戲劇季是從9月到翌年7月，國家劇院8月關閉，但許多私人劇院仍繼續營業。詳細的節目表請參閱Pariscope或L'Officiel des Spectacles (見328頁)。

國家劇院

法蘭西劇院 (Théâtre Français，見120頁) 於1680年由王室敕令成立，對表演詮釋風格有嚴格的限制，目的在於保存古典戲劇，並演出最好的現代戲劇作品。

法蘭西劇院既是世界上最老的國家劇院，也是法國舊政權時代未經革命摧毀所留下的少數機構之一。大革命時演員佔居了隔壁的王室宮殿花園 (Palais-Royal) 後，劇院即設於現址。1970年代全面整修過，依傳統式紅絨裝潢的劇院中現有一寬廣舞台及最先進的科技設備。

上演的大部分爲古典戲碼，以高乃爾、拉辛、莫里哀之作爲主，也有雨果、瑪里渥 (Marivaux)、繆塞 (Alfred de Musset) 與現代劇作家的作品。

歐德翁歐洲劇院 (Odéon Théâtre de l'Europe) 又名國立歐德翁劇院 (Théâtre National de l'Odéon，見140頁)，曾是法蘭西劇院的第二劇院，目前以演出其他國家的原文戲劇爲主。隔壁的Petit Odéon演出新作及外文作品。

國立夏佑劇院 (Théâtre National de Chaillot) 位於裝飾藝術風格的夏佑宮地下室 (見198頁)，大表演廳專門演出歐洲經典主流作品，偶有音樂喜劇。其中的 Salle Gémier 保留給較具實驗性的演出。

國立山丘劇院 (Théâtre National de la Colline) 有兩廳，劇目以現代戲劇爲主。

巴黎近郊

凡仙森林的「彈藥庫」(Cartoucherie，見246頁) 擁有5家前衛劇院，包括聞名的太陽劇院 (Théâtre du Soleil)。

獨立劇院

巴黎重要的獨立劇院有Comédie des Champs-Élysées, Hébertot及以實驗性爲目標的Atelier。其他較著名的場地有演出極佳法國現代劇的Oeuvre。Montparnasse劇院和Antoine-Simone Berriau劇院曾率先將寫實主義帶上舞台。Madeleine劇院保有一貫的高水準；而Huchette劇院專演尤涅斯科 (Ionesco) 的戲碼。前衛製作人兼導演Peter Brook在Bouffes-du-Nord劇院有忠實戲迷。

一百多年來Palais Royal曾是膽大鬧劇的殿堂，現今法國越來越少像費多 (Feydeau) 那樣的鬧劇作家，而翻譯的英美性喜劇作品正好彌補了空缺。其他著名的場地有Bouffes-Parisiens、La Bruyère、Michel與St-Georges等劇院。Gymnase-Marie Bell則推出單人喜劇秀。

咖啡廳小劇場與香頌演唱 Café-Théâtre et Chansonniers

咖啡廳的餘興表演由來已久，但是今天的咖啡廳小劇場與世紀初的演出形式截然不同；年輕演員及新劇作家找不到工作而在此演出。

咖啡廳小劇場於1960、70年代蓬勃發展，當時默默無名的柯路許 (Coluche), 咪嗚咪嗚 (Miou-Miou) 及傑哈德巴迪厄 (Gérard Depardieu) 躍上銀幕前，都是從Café de la Gare起步。Café d'Edgar與Au Bec Fin可欣賞到出色新人的演出，而Lucernaire的節目較守舊。在「狡兔之家」(Au Lapin Agile, 見233頁) 與Caveau des Oubliettes有歌謠、民謠及幽默傳統酒店香頌演唱。在Caveau de la République和蒙馬特的Deux Ânes有政治諷刺劇。

兒童劇院

Gymnase-Marie Bell、Porte St-Martin與Café d'Edgar等劇院在每週六、日與週三下午有兒童節目。市內公園有迷你木偶 (marionette) 劇場，節目老少咸宜 (見331頁)。

露天劇場

夏季時若天候良好，在布隆森林的莎士比亞花園有莎劇或古典法國戲劇演出（見254頁）。

英語劇場

英美戲劇偶以原文演出。Marie Stuart劇院在週日與週一演出英語劇目。

街頭表演

街頭戲劇在夏季展開，在龐畢度中心、聖傑曼德佩及磊阿勒區等地可看到雜耍、默劇及吞火、音樂等表演。

購票

購買戲票可直接到售票處、打電話預訂或透過戲票代售處。售票處每天11:00到19:00營業；有些接受打電話或親臨以信用卡訂票。

票價

國立劇院的票價從45到195法郎不等，獨立劇院則由50到250法郎左右。某些劇院開演前15分鐘有減價票或學生候補票。劇院票亭 (Kiosque Théâtre) 售當天的半價票，不收信用卡且另加手續費，設在 Place de la Madeleine、Châtelet-Les Halles的RER車站及Montparnesse車站（見105頁）。

服裝

現在只有在加尼葉歌劇院和法蘭西劇院的慶祝活動中、或其他較著名戲劇的首演時才有必要穿著晚禮服。

相關地址

國家劇院

Comédie Française
2 Rue de Richelieu 75001. MAP 12 E1.
(01 44 81 15 15.

Odéon Théâtre de l'Europe
Pl de l'Odéon 75006.
MAP 12 F5.
(01 44 41 36 36.

Petit Odéon
見Odéon Théâtre de l'Europe.

Salle Gémier
見Théâtre National de Chaillot.

Théâtre National de Chaillot
Pl du Trocadéro 75016.
MAP 9 C2.
(01 53 65 30 00.

Théâtre National de la Colline
15 Rue Malte-Brun 75020.
(01 44 62 52 52.

巴黎近郊

Cartoucherie
見Théâtre du Soleil.

Théâtre du Soleil
Cartoucherie) Route du Champ-des-Manoeuvres 75012.
(01 43 74 24 08.

獨立劇院

Antoine-Simone Berriau
14 Blvd de Strasbourg 75010. MAP 7 B5.
(01 42 08 77 71及 01 42 08 76 58.

Atelier
Pl Charles Dullin 75018. MAP 6 F2.
(01 46 06 49 24.

Bouffes-du-Nord
37 bis Blvd de la Chapelle 75010.
MAP 7 C1.
(01 46 07 34 50.

Bouffes-Parisiens
4 Rue Monsigny 75002.
MAP 6 E5.
(01 42 96 92 42.

La Bruyère
5 Rue La Bruyère 75009. MAP 6 E3.
(01 48 74 76 99.

Comédie des Champs-Élysées
15 Ave Montaigne 75008. MAP 10 F1.
(01 47 20 08 24.

Gymnase-Marie Bell
38 Blvd Bonne-Nouvelle 75010.
MAP 7 A5.
(01 42 46 79 79.

Hébertot
78 bis Blvd des Batignolles 75017.
MAP 5 B2.

(01 43 87 23 23.

Huchette
23 Rue de la Huchette 75005. MAP 13 A4.
(01 43 26 38 99.

Madeleine
19 Rue de Surène 75008. MAP 5 C5.
(01 42 65 07 09.

Marie Stuart
4 Rue Marie-Stuart 75002. MAP 13 A1.

Michel
38 Rue des Mathurins 75008. MAP 5 C4.
(01 42 65 35 02.

Montparnasse
31 Rue de la Gaîté 75014. MAP 15 C2.
(01 43 22 77 74.

Oeuvre
55 Rue de Clichy 75009. MAP 6 D2.
(01 48 74 42 52.

Palais Royal
38 Rue Montpensier 75001. MAP 12 E1.
(01 42 97 59 81及 01 42 97 59 85.

Porte St-Martin
16 Blvd St-Martin 75010. MAP 7 C5.
(01 42 08 00 32.

St-Georges
51 Rue St-Georges 75009. MAP 6 E3.
(01 48 78 63 47.

咖啡廳小劇場與香頌演唱

Au Bec Fin
6 Rue Thérèse 75001.
MAP 12 E1.
(01 42 96 29 35.

Au Lapin Agile
22 Rue des Saules 75018. MAP 2 F5.
(01 46 06 85 87.

Café d'Edgar
58 Blvd Edgar-Quinet 75014. MAP 16 D2.
(01 42 79 97 97.

Café de la Gare
41 Rue du Temple 75004. MAP 13 B2.
(01 42 78 52 51.

Caveau de la République
1 Blvd St-Martin 75003.
MAP 8 D5.
(01 42 78 44 45.

Caveau des Oubliettes
11 Rue St-Julien-le-Pauvre75005.
MAP 13 A4.
(01 43 54 94 97.

Deux Ânes
100 Blvd de Clichy 75018. MAP 6 D1.
(01 46 06 10 26.

Lucernaire
53 Rue Notre-Dame-des-Champs 75006.
MAP 16 D1.
(01 45 44 57 34.

古典音樂

巴黎的音樂演出非常頻繁。政府的資助維持了許多一流的表演場地與傑出的歌劇、古典或當代音樂創作;此外還有教堂音樂會與眾多音樂節。

部分刊物如 Pariscope, 7 à Paris 及 L'Officiel des Spectacles週刊提供當週節目資訊,而幾乎每個音樂廳都可拿到免費的節目月刊。同時,巴黎會議暨旅遊服務中心 (見328-329頁) 提供免費戶外音樂活動的消息。

歌劇

巴士底歌劇院和喜歌劇院 (Opéra Comique) 每年都推出許多節目。歌劇同時也是夏特列劇院及香榭麗舍劇院的節目重點。許多小型團體時而演出歌劇,有時也有像帕華洛帝的巨星登台獻藝。

巴士底歌劇院 (見98頁) 於1989年開幕,有高科技的舞台設備及2700個視野很好的座位。演出的節目有古典及現代歌劇,不過詮釋上可能很前衛;如「魔笛」以日本能劇風格演出,演員以金雞獨立之姿朗誦台詞。

巴黎歌劇院芭蕾舞團偶爾也在巴士底歌劇院表演 (見215頁),這裡也舉辦電影節。Auditorium (500個座位) 及Studio (200個座位) 專供小規模的表演,如室內樂或歌劇的排練。

喜歌劇院 (Opéra Comique, 又名 Salle Favart) 現專供客座團體演出,雖以小型歌劇為主,也製作正統歌劇。

音樂會

巴黎擁有三大主要交響樂團及至少6個頂尖樂團;同時是歐美樂團巡迴演出中的重要一站。

室內樂在主要演出場所或教堂音樂會中都很常見。

Salle Pleyel是巴黎主要的表演廳,有2300個座位,也是巴黎交響樂團的根據地,音樂季從10月到6月,每週平均兩場演出;這裡也常有巴黎管弦樂合奏團 (Ensemble Orchestral de Paris) 與Lamoureux、Pasdeloup和Colonne等名樂團的合作演出,每年10月到翌年復活節期間舉行音樂季。此外還有兩個較小的蕭邦廳 (Salle Chopin,470座位) 及德布西廳 (Salle Debussy,120座位) 演出室內樂。

近年來夏特列劇院 (Théâtre du Châtelet) 已成為市內各種音樂會、歌劇和舞蹈表演的主要表演場地之一。高水準的節目由古典歌劇到現代作品不一而足,偶爾也有世界級歌劇巨星的表演。此外還有一整年的20世紀音樂系列;倫敦愛樂交響樂團每年2月也會在此演出。音樂季期間亦有午餐音樂會和在大廳舉行的演奏會。

Auditorium du Châtelet專為小型節目的演出,又稱為Auditorium des Halles,是個相當現代化的中型表演廳,可惜在碩大的RER車站裡不太起眼。

香榭麗舍劇院 (Théâtre des Champs-Élysées) 是個有名的古典音樂表演場地,也有一些歌劇舞蹈表演,法國國家交響樂團、許多客座樂團和獨奏者也在此地演出,曲目由巴洛克到20世紀音樂不一而足。週日早場音樂會 (Concerts du Dimanche Matin) 11:00開始,主要演出室內樂。

法國國家廣播電台大會堂 (Radio France) 是巴黎規模最大的獨立音樂會組織,包括法國國家樂團 (Orchestre National de France) 及愛樂樂團 (Orchestre Philharmonique)。其大部分的音樂會在巴黎其他音樂廳舉行,但是在法國國家廣播電台大會堂 (Maison de Radio France) 有一大廳及數個小錄音室供音樂會及廣播之用 (見200頁)。

Salle Gaveau為一中型音樂廳,節目排得十分緊湊。音樂季期間法國國家廣播電台在此舉行一系列早午餐音樂會,時間是週日11:00。

羅浮宮的Auditorium du Louvre (見122-129頁) 是新的音樂廳,多半舉行室內樂演奏。

奧塞博物館的Auditorium du Musée d'Orsay (見144-147頁) 不大,持博物館入場券即可免費聆聽其午餐音樂會,晚間音樂會則票價不一。

其他博物館亦配合展覽主題舉辦音樂會,如克呂尼博物館 (見154-

157頁) 的中世紀吟遊詩唱。詳情請查閱藝文娛樂情報誌。

索爾本大學音樂協會 (Musique à la Sorbonne) 在兩座圓形劇場Grand Amphithéâtre de la Sorbonne及Amphithéâtre Richelieu de la Sorbonne 舉行系列音樂會。節目有斯拉夫音樂季，介紹東歐作曲家。

在Conservatoire d'Art Dramatique也有音樂會，1828年貝多芬在此首度面對巴黎聽眾，白遼士 (Berlioz) 的部分作品於此首演，平常則不對外開放。

New Opus Café有點不同，是個風格化的雞尾酒吧，由四重奏表演古典音樂，詳情請參閱Pariscope。

當代音樂

當代音樂在巴黎一直有精彩的表現且活力十足。世界知名的當代音樂創作者布烈茲 (Pierre Boulez) 以巴黎為根據地，領導創新的「跨當代樂團」(Ensemble Inter-Contemporain)。該團受法國政府的大力支持；原駐在龐畢度中心 (見110-111頁) 的當代音樂及音響研究中心 (IRCAM)，現遷至音樂城 (見234-235頁)。其他傑出的作曲家包括2E-2M的指揮Paul Mefano, Pascal Dusapin及George Benjamon；較年輕的Georges Aperghis則專於樂劇。

設計令人驚嘆的音樂城位於維雷特園區中，有為玻璃拱廊所環繞的圓頂音樂廳 (salle de concerts) 及國立音樂院 (Conservatoire National de Musique)—其中有一座歌劇院與兩間音樂廳。這些場地都定期舉行各種音樂演出，包括現代音樂、爵士、早期音樂及香頌 (chansons) 演唱等等。

相關資訊可洽演出場所、機構或查閱藝文活動情報誌。更進一步的專門資訊可參閱龐畢度中心當代音樂及音響研究中心 (IRCAM) 出版的季刊「共鳴」(Résonance)。

音樂節

部分重要的音樂節源自巴黎秋季音樂節 (Festival d'Automne à Paris)，與其指它是一連串的表演，不如說是個幕後推動者：委託製作新作品，給與補助，推動巴黎9月至12月間的音樂、舞蹈、戲劇活動。

聖德尼音樂節 (Festival St-Denis) 於6、7月舉行音樂會，強調大型合唱作品，大部分都在聖德尼長方形教堂 (Basilique St-Denis, 見231頁) 演出。

凡爾賽宮的巴洛克音樂節 (Musique Baroque au Château de Versailles) 於9月中到10月中舉行，為1988年創立於凡爾賽宮巴洛克音樂中心的分支 (見248-253頁)。

若要購票，通常須直接到劇院或相關地點的售票口，但有些音樂季的節目提供通訊購票的服務。

教堂

巴黎的教堂樂音處處，有古典音樂、管風琴獨奏或聖樂的演出。經常舉行音樂會的教堂有La Madeleine (見214頁)、St-Germain-des-Prés (見138頁)、St-Julien-le-Pauvre (見152頁) 及St-Roch (見121頁)。畢耶德教堂 (Église des Billettes)、St-Sulpice (見172頁)、St-Gervais-St-Protais (見99頁)、Notre-Dame (見82-85頁)，St-Louis-en-l'Île (見87頁) 及Sainte Chapelle (見88-89頁) 各教堂亦舉行音樂會。

音樂會並非全部免費；如果直接與教會連絡不易，則可向旅遊服務中心 (見328-329頁) 洽詢進一步資訊。

早期音樂

許多早期音樂團體駐在巴黎。Chapelle Royale在香榭麗舍劇院舉行系列演奏會，曲目由文藝復興聲樂到莫札特皆有之。其聖樂音樂會 (尤其是巴哈清唱劇) 在Notre-Dame des Blancs Manteaux (見102頁) 舉行。

Les Arts Florissants擅長巴洛克歌劇，有時在夏特列劇院演出，劇目為羅西 (Rossi) 到哈默 (Rameau) 的法國與義大利歌劇，不過他們也在喜歌劇院出現，曾上演碌立 (Lully) 有名的音樂劇「阿提思」(Atys)。

市立劇院 (Théâtre de la Ville) 以演奏室內樂為主。聆聽加尼根樂團 (Ensemble Clément Janequin) 拿手的16世紀巴黎猥褻香頌是項獨特的法國經驗，可到格樂凡蠟像館劇院 (Théâtre du Musée Grévin，見216頁) 欣賞他們的演出。

購票

　　直接到相關地點的售票處買票是最保險的，通常各場所在開演前兩個月即開始售票，或兩週至一個月前接受以電話預訂。若是想要好位子更需早點預約。

　　開場前也會有部分的票券現場出售，有些地方如巴士底歌劇院會保留一定數目的低價票，在現場出售。

　　售票代理如FNAC書店 (見329頁) 和旅館服務櫃台亦可利用。這些代售處接受信用卡訂票，十分便利，因為並非所有演出場所都願接受。半價票可當天到劇院票亭 (Kiosque Théâtre) 購買 (見329頁)，在Place de la Madeleine, Châtelet-Les-Halles的RER車站及Montparnesse車站皆有設立。不過它們的戲票通常只限於私人劇院的演出。須注意的是許多劇院、演奏廳在8月期間暫時歇業，所以先打聽清楚，免得落空。

票價

　　巴士底歌劇院及其他重要音樂廳的票價從50到550法郎不等，較小的音樂廳和教堂音樂會如聖禮拜堂的票價則由30到150法郎左右。

古典音樂表演場所

Amphithéâtre Richelieu de la Sorbonne
17 Rue de la Sorbonne 75005. MAP 12 F5.
☎ 01 42 62 71 71.

Auditorium
見Opéra Bastille.

Auditorium du Châtelet (Auditorium des Halles)
Forum des Halles, Porte St-Eustache.
MAP 13 A2.
☎ 01 40 28 28 40.

Auditorium du Louvre
Musée du Louvre, Rue de Rivoli 75001.
MAP 12 E2.
☎ 01 40 20 52 29.

Auditorium du Musée d'Orsay
102 Rue de Lille 75007.
MAP 12 D2.
☎ 01 40 49 48 14.

Cité de la Musique
Parc de La Villette, 221 Ave Jean-Jaurès 75019.
☎ 01 44 84 44 84.

Conservatoire d'Art Dramatique
2 bis Rue du Conservatoire 75009.
MAP 7 A4.
☎ 01 42 46 12 91.

Conservatoire National de Musique
見Cité de la Musique.

Église des Billettes
24 Rue des Archives 75004. MAP 13 C2.
☎ 01 42 72 38 79.

Festival d'Automne à Paris
156 Rue de Rivoli 75001. MAP 12 F2.
☎ 01 42 96 12 27.

Festival St-Denis
61 Blouvard Jules-Guesde 93200 St-Denis.
☎ 01 48 13 06 07.

Grand Amphithéâtre de la Sorbonne
47 Rue des Écoles 75005. MAP 13 A5.
☎ 01 42 62 71 71.

IRCAM
1 Place Igor Stravinsky 75004. MAP 13 B2.
☎ 01 44 78 48 43.

La Madeleine
Place de la Madeleine 75008. MAP 5 C5.
☎ 01 44 51 69 00.

Maison de Radio France
116 Ave du Président-Kennedy 75016.
MAP 9 B4.
☎ 01 42 30 15 16.

Musique Baroque au Château de Versailles
Château de Versailles, Chapelle Royal, 78000 Versailles.
☎ 01 30 84 74 00.

Notre-Dame
Place du Parvis-Notre-Dame 75004. MAP 13 A4.
☎ 01 43 29 50 40.

Notre-Dame-des-Blancs-Manteaux
12 Rue des Blancs-Manteaux 75004.
MAP 13 A4.
☎ 01 42 72 09 37.

Opéra Comique (Salle Favart)
5 Rue Favart 75002.
MAP 6 F5.
☎ 01 42 44 45 46.

Opéra Bastille
120 Rue de Lyon 75012.
MAP 14 E4.
☎ 01 44 73 13 00.

New Opus Café
167 Quai de Valmy 75010. MAP 8 D3.
☎ 01 40 34 70 00.

Centre Pompidou
Place Georges Pompidou 75004.
MAP 13 B2.
☐ 閉館至2000年1月.

Sainte-Chapelle
1 Blouvard du Palais 75001. MAP 13 A3.
☎ 01 53 73 78 50.

St-Germain-des-Prés
Place Saint-Germain-des-Prés 75006.
MAP 12 E4.
☎ 01 43 25 41 71.

St-Gervais–St-Protais
Place de St-Gervais 75004. MAP 13 B3.
☎ 01 48 87 32 02.

St-Julien-le-Pauvre
1 Rue St-Julien-le-Pauvre 75005.
MAP 13 A4.
☎ 01 43 29 09 09.

St-Louis-en-l'Île
19 bis Rue St-Louis-en-l'Île 75004. MAP 13 C5.
☎ 01 46 34 11 60.

St-Roch
296 Rue St-Honoré 75001. MAP 12 D1.
☎ 01 42 44 13 20.

St-Sulpice
Pl St-Sulpice 75006.
MAP 12 E4.
☎ 01 46 33 21 78.

Salle Gaveau
45 Rue La Boétie 75008. MAP 5 B4.
☎ 01 49 53 05 07.

Salle Pleyel
252 Rue du Faubourg St-Honoré 75008.
MAP 4 E3.
☎ 01 45 61 53 00.

Studio
見Opéra Bastille.

Théâtre de la Ville
2 Place du Châtelet 75001. MAP 13 A3.
☎ 01 42 74 22 77.

Théâtre des Champs-Élysées
15 Avenue Montaigne 75008. MAP 10 F1.
☎ 01 49 52 50 50.

Théâtre du Châtelet
2 Place du Châtelet 75001. MAP 13 A3.
☎ 01 40 28 28 40.

Théâtre du Musée Grévin
10 Blouvard Montmartre 75009.
MAP 6 F4.
☎ 01 42 46 84 47.

舞蹈

提到舞蹈，巴黎與其說是發展中心，倒不如說是各類舞蹈的匯集之處。由於政府採取均衡發展的政策，許多頂尖舞團都設在外省，但他們常到首都來演出。此外，最了不起的舞團也從世界各地到這兒表演。法國人喜惡形於表，如果不欣賞，便會噓聲四起，大批群眾中途離席。

古典芭蕾

全歐最大的劇院之一——宏偉富麗的加尼葉歌劇院 (見215頁) 有座立2200席，舞台可容450名演出者，同時也是巴黎歌劇院芭蕾舞團的根據地，該舞團為世界最佳古典舞團之一。自從巴士底歌劇院於1989年成立以來，加尼葉歌劇院幾乎純為舞蹈表演之用；而在經過一番整修、於1996年重新開幕後，加尼葉歌劇院也和巴士底歌劇院同享歌劇節目的製作演出。

瑪莎葛蘭姆 (Martha Graham)、保羅泰勒 (Paul Taylor)、康寧漢 (Merce Cunningham)、艾文艾力 (Alvin Ailey)、傑洛姆羅賓斯 (Jerome Robbins) 與馬賽的侯隆柏蒂 (Roland Petit) 等舞團經常在此表演。

現代舞

市立劇院 (Théâtre de la Ville，過去為舞台演員 Sarah Bernhardt所經營) 在政府支持下成為巴黎最重要的現代舞演出場所，也因獲得補助而降低票價。現代編舞者有Jean-Claude Gallotta、Régine Chopinot、Maguy Marin、Anne Teresa de Keersmaeker因此演出而打開國際知名度；Pina Bausch的

Wuppertal Dance Théâtre 幾乎每年在此演出，其苦悶的存在表現舞碼不見得迎合每個人，卻一直深受巴黎觀眾喜愛。同時也有音樂季，演出室內樂、獨奏、世界音樂及爵士樂。克黑戴藝術之家 (Maison des Arts de Créteil) 推出一些有趣的舞蹈作品。它位於巴黎市郊克黑戴，該地方政府大力支持舞蹈活動。克黑戴舞團的編舞者Maguy Marin以她黑暗表現的創作贏得讚賞。藝術之家也邀請雪梨芭蕾舞團等具創新精神的舞團，或演出風格較古典、來自聖彼得堡的Kirov舞團。香樹麗舍劇院 (Théâtre des Champs-Élysées) 位於高級服飾店與大使館群集的地區，擁有1900個座位，演出者皆為世界知名團體，觀眾多為上流社會人士。尼金斯基即在此首度舞出史特拉汶斯基打破因襲的「春之祭」而引起觀眾騷動不滿。這間劇院主要仍演出古典音樂，但最近到訪的有哈林舞團 (Harlem) 及倫敦皇家芭蕾舞團 (London's Royal Ballet)。巴瑞辛尼可夫及馬克摩里斯 (Mark Morris) 也到此表演；劇院還贊助受歡迎的「舞蹈巨匠」(Géants de la Danse)，是一系列長達整晚的國際芭蕾舞展。

古老但翻修過的夏特列劇院 (Théâtre du Châtelet) 是著名的歌劇與古典音樂表演場地，也是備受矚目的編舞家William Forsythe率法蘭克福芭蕾舞團受邀演出之地。年輕而具實驗精神的舞團常在以創新為務的巴士底劇院 (Théâtre de la Bastille) 演出之後發展出國際知名度。有待發掘的新舞團包括La P'tit Cie與L'Esquisse，但他們尚無固定表演場地。

節目表

詳細節目資訊請參閱 Pariscope和L'Officiel des Spectacles，街道上與地鐵站裡也張貼很多海報，尤其是在綠色的莫里斯海報柱 (colonnes Morris) 上。

票價

加尼葉歌劇院的票價約是30到350法郎，香樹麗舍劇院約40到500法郎，其他則在60到180法郎間。

舞蹈表演場所

Maison des Arts de Créteil
Pl Salvador Allende 94000 Créteil.
01 49 80 94 50.

Opéra de Paris Garnier
Pl de l'Opéra 75009. MAP 6 E5.
01 47 42 57 50.

Théâtre de la Bastille
76 Rue Roquette 75011. MAP 14 F3.
01 43 57 42 14.

Théâtre de la Ville
見334頁。

Théâtre des Champs-Élysées
見334頁。

搖滾樂、爵士樂與世界音樂

愛樂者在巴黎及其臨近地區可以享受任何想像得到的音樂，從在重要場地演出的國際流行樂巨星到地鐵裡才華橫溢的街頭音樂家都聚集於此，這中間還有雷鬼樂、饒舌樂 (hip-hop)、世界音樂、藍調、搖滾樂與爵士樂——巴黎的爵士樂俱樂部及灌製唱片量據說僅次於紐約，而且總有極佳樂團的演出。

每年夏至 (6月21日) 舉行音樂節 (Fête de la Musique)。在這一天，任何人皆可不經核准就在巴黎任何地方演奏任何音樂，這時有重金屬搖滾如雷貫耳，也有由手風琴彈奏的傳統法國歌謠輕快地傳來。

詳情可參閱每週三出刊的Pariscope，爵士與非洲風音樂則可見「Jazz」月刊內的節目表，其中有深入的介紹。

主要表演場地

世界級演出通常在貝希 (Bercy) 的綜合體育館 (Palais d'Omnisports) 或Zénith音樂廳舉行。具傳奇性的Olympia與Grand Rex (兼電影院) 規模較小劃位，氣氛較親切而音效很好，演出節目包羅萬象。

搖滾樂與流行樂

本地搖滾樂團有Les Negresses Vertes, Noir Désir, Mano Negra都頗受國際矚目。他們的法國流行歌曲風格介於搖滾與街頭音樂之間。出身郊區的各種族年輕人組成以法文演唱的饒舌 (rap) 樂團，如Alliance Éthnique, NTM, MC Solaar皆試圖表現強硬的反抗精神。

法國最優秀的流行歌手有Françis Cabrel, Michel Jonasz, Vanessa Paradis, Julien Clerc及藍調樂手Paul Personne。法國當地兩人組Les Rita Mitsouko混合了搖滾、香頌、電子音樂、拉丁音樂，頗受歡迎。此外，亦有許多外國樂手至巴黎演出。

年輕人喜歡去電影院改成的La Cigale和Élysée-Montmartre。想聽搖滾、節奏和藍調可到Caf' Conc'；而在Rex Club可聽到一流的節目。自從披頭四 (Beatles) 於1964年在Olympia音樂廳演出大受歡迎後，英美流行樂界巨星必將巴黎排入巡迴演出的行程之中；因此到巴黎時不妨留意有誰正登台演出。許多巴黎夜總會同時也有現場音樂演奏 (見338-339頁)。

爵士樂

巴黎有許多爵士俱樂部，許多美國樂手經常在此演出。從搖擺樂 (swing)、自由即興爵士樂 (free form jazz) 到狄西蘭爵士樂 (Dixieland) 的各種風格都有。

俱樂部類別眾多，最受歡迎的地方之一是New Morning，它非特別舒適且服務奇差，但頂尖爵士樂手都到此表演。早去才有好位子。在磊阿勒區的Au Duc des Lombards也有拉丁美洲salsa音樂。

爵士樂俱樂部多兼營餐廳、酒吧或咖啡廳，如有美好年代風格裝潢、為影星所愛的Bilboquet，氣氛親切；在其樓下Club St-Germain跳舞不一定得用餐、但須先付費。

Alligators的現代風格裝潢十分時髦。其他熱門地點有以現代爵士為主的Petit Journal Montparnasse，以狄西蘭爵士樂為主的Le Petit Journal St-Michel和Sunset。Le Petit Opportun只有60個座位但聲譽極佳。

巴士底區的Café de la Plage為時髦聽眾演奏各類型音樂。Caveau de la Huchette看似經典爵士樂場所，但已不再具領導地位；現今以搖擺樂和大樂團爵士樂為主，頗受學生歡迎。如果不想去煙霧瀰漫的地下室俱樂部，可以試試有本地樂手演出的酒吧如Eustache，比一般地方便宜；或是時髦的Chin Club，有1940年代黑色電影風格的裝潢。Jazz Club Lionel Hampton在Méridien旅館內，其週日早午餐伴有爵士樂演奏。

每年7月的JVC Halle That Jazz Festival在維葉特的Grande Halle de la Villette舉行，國際爵士巨星都到此演奏，還有有關爵士樂的電影及即興演奏。每年10月的巴黎爵士音樂節邀請國際

大師出席。如果喜歡跳舞，可以有霓虹雙管招牌的Slow Club，特色是爵士搖擺樂。

世界音樂

巴黎有來自西非、北非 (Maghreb)、安地列斯 (Antilles) 群島、拉丁美洲的眾多移民，堪稱為世界音樂 (world music) 的中心。

Chapelle des Lombards 邀請一流團體來表演，也有爵士樂、拉丁美洲的salsa音樂及巴西音樂，可以歌舞通宵。Aux Trois Mailletz位於一座中古地窖之中，藍調、探戈、搖滾樂無所不有。

許多爵士樂俱樂部也間有民族音樂演出：New Morning有非洲、巴西及其他音樂，Café de la Plage則混有雷鬼樂和拉丁美洲salsa音樂。Baiser Salé則從藍調音樂到巴西音樂皆盡在其中。

票價

到有些演出場所欣賞節目可能要先付入場費 (cover charge) 至少100法郎，通常可抵第1杯飲料；即使不用付入場費飲料亦很貴，且至少得喝1杯。

購票

FNAC連鎖書店的各分店或Virgin Megastore (見329頁) 都可買到票，或直接到相關地點售票處或俱樂部門口。

最佳去處

主要表演場地

Grand Rex
1 Blvd Poissonnière 75002. MAP 7 A5.
01 45 08 93 89.

Olympia
28 Blvd des Capucines 75009. MAP 6 D5.
01 47 42 25 49.

Palais d'Omnisports de Paris-Bercy
8 Blvd de Bercy 75012. MAP 18 F2.
01 44 68 44 68.

Zénith
211 Ave de Jean-Jaurès 75019.
01 42 40 60 00.

搖滾樂與流行樂

Bataclan
50 Blvd Voltaire 75011. MAP 14 E1.
01 47 00 30 12.

Caf' Conc'
Rue St-Denis 75001. MAP 13 A3.
01 42 33 42 41.

La Cigale
120 Blvd Rochechouart 75018. MAP 6 F2.

01 42 23 15 15.

Élysée-Montmartre
72 Blvd Rochechouart 75018. MAP 6 F2.
01 44 92 45 45.

Rex Club
5 Blvd Poissonnière 75002. MAP 7 A5.
01 42 36 83 98.

爵士樂

Baiser Salé
58 Rue des Lombards 75001. MAP 13 A2.
01 42 33 37 71.

Bilboquet
13 Rue St-Benoît 75006. MAP 12 E3.
01 45 48 81 84.

Café de la Plage
59 Rue de Charonne 75011. MAP 14 F4.
01 47 00 91 60.

Caveau de la Huchette
5 Rue de la Huchette 75005. MAP 13 A4.
01 43 26 65 05.

China Club
50 Rue de Charenton 75012. MAP 14 F5.
01 43 43 82 02.

Club St-Germain
見Bilboquet.

Eustache
37 Rue Berger, Carré des Halles 75001.
MAP 13 A2.
01 40 26 23 20.

La Grande Halle de la Villette
211 Ave Jean-Jaurès 75019.
01 40 03 75 00.

Jazz-Club Lionel Hampton
Hôtel Méridien, 81 Blvd Gouvion-St-Cyr 75017. MAP 3 C3.
01 40 68 34 42.

Le Duc des Lombards
42 Rue des Lombards 75001. MAP 13 A2.
01 42 33 22 88.

New Morning
7-9 Rue des Petites-Écuries 75010. MAP 7 B4.
01 45 23 51 41.

Le Petit Journal Montparnasse
13 Rue du Commandant-Mouchotte 75014. MAP 15 C2.
01 43 21 56 70.

Le Petit Journal St-Michel
71 Blvd St-Michel 75005. MAP 16 F1.
01 43 26 28 59.

Le Petit Opportun
15 Rue des Lavandières-Ste-Opportune 75001. MAP 13 A3.
01 42 36 01 36.

Slow Club
130 Rue de Rivoli 75001. MAP 13 A2.
01 42 33 84 30.

Sunset
60 Rue des Lombards 75001. MAP 13 A2.
01 40 26 46 60.

世界音樂

Aux Trois Mailletz
56 Rue Galande 75005. MAP 13 A4.
01 43 54 42 94.

Baiser Salé
見爵士樂.

Café de la Plage
見爵士樂.

Chapelle des Lombards
19 Rue de Lappe 75011. MAP 14 F4.
01 43 57 24 24.

New Morning
見爵士樂.

Sunset
60 Rue des Lombards 75001. MAP 13 A2.
01 40 26 46 60.

舞廳與夜總會

巴黎俱樂部的音樂及舞步通常跟隨英美潮流。在巴黎跳的是一種rock舞，即1950年代古典搖滾的精研版；只有在少數的舞廳如Balajo及Folies Pigalle才有眞正最新潮的舞步。巴黎的俱樂部一般都經營得很好：像Les Bains等地方已開了好些年，既帶動著流行、同時也設法保有忠實主顧。

費加洛報 (Le Figaro) 每週的娛樂增版，7 à Paris及Pariscope皆條列夜總會的最新消息、開放時間和簡短介紹。Bastille地鐵站的海報和NOVA電台101.5 FM也詳細介紹夜生活的新浪潮。其他流行的夜間活動有跳交際舞及去鋼琴酒吧，如果不知該穿什麼，別忘了：巴黎人皆盛裝外出。

主流舞廳

Le Bataclan有當紅樂團，週六晚上儼然爲巴黎最時髦的夜總會。這裡的放克、靈魂樂以及爵士搖擺樂 (new jack swing) 特別出名。Club 79活潑又親切；La Scala不貴，吸引大批年輕人；到La Main Jaune可穿輪鞋就著饒舌樂和搖滾樂跳舞。

曾爲土耳其浴場的Les Bains是時尙及演藝界人士的熱門場所，播放主流音樂，樓上的泰國餐廳是目前最時髦的私人宴會地點。這裡的舞廳不大，主要放的是浩室音樂，週一放70, 80年代的迪斯可音樂、週二放節奏藍調，週日晚上則是男同性戀之夜Café con Leche。

廣告及電影工作者愛去Rex Club，每晚有不同節目；有搖滾、浩室音樂、本地或異國的放克、電鬼或世界音樂。Zed Club瀟灑獨特，主要播放搖滾樂，標榜老少咸宜。La Locomotive的音樂比較符合一般大眾的口味，每晚皆在不同區域播放搖滾樂、浩室音樂與舞曲。

高級俱樂部

財富美貌與名氣不見得是進得了Castel's的保證；它是最嚴格的私人俱樂部。它由少數特權者所創：他們先在兩家絕佳的餐廳之一用餐，再下樓跳舞。Regine's中滿是隨著輕鬆音樂跳舞、服裝正式的官員與外國富豪。氣氛舒適的Ritz Club位於麗池飯店內，僅開放給會員與住客，但是高雅帥氣的來賓亦受歡迎；這裡氣氛高雅，音樂悅耳動人。

流行樂舞廳

Balajo曾是勞工階級的音樂廳，也是幾位巴黎知名人士如皮雅芙 (Édith Piaf) 及加邦 (Jean Gabin) 經常光顧的地方。現今雖已不再具有濃厚的平民性格，但仍是巴黎最好的舞廳之一。這是少數週一營業的舞廳；交際舞之夜是其另一特色。

流行嗅覺極敏銳的年輕人愛湧向窄小舒適、由脫衣舞場改成的Folies Pigalle，欣賞現場演出。這裡的主題之夜頗具創意，演奏最新搖滾樂。Élysée Montmartre每雙週有大樂團的現場演奏，並有各種倫敦最新潮流的主題之夜。

世界音樂舞廳

時髦而昂貴的非洲-安地斯風格的Keur Samba很受非洲大亨歡迎，往往凌晨兩點後氣氛才漸入高潮。不是每個人都能進去的Le Casbah是巴黎最佳俱樂部之一。其非洲-中東風格的布置格外吸引模特兒等時髦人士，樓下還有名品店可購物。現在這裡又重享時髦名聲。

如果喜愛節奏強烈撼人的正統拉丁音樂，就該去La Java。這間古怪有趣的舞廳位於Bellville附近，播放許多令人振奮愉悅的音樂。其他如Trottoirs de Buenos-Aires, Chapelle des Lombards, 位於地下室的Aux Trois Mailletz都很時興 (見336-337頁)。

同性戀去處

Le Queen是間規模龐大的男同性戀俱樂部，並有龐大的浩室音樂DJ陣容。這裡週一放迪斯可音樂、週五爲車庫音樂 (garage music)，週六爲靈魂樂；週三的Respect之夜則是Le Queen的傳統。如果女客想前往，最好與俊男同行；但有些極盡挑逗之能事的活動只限男性參加。La Locomotive也

日晚上有男同性戀茶舞的活動——這是延續了已破產的Le Palace所舉辦的活動。而在受歡迎的Élysée Montmartre有新設立的男同性戀之夜Sceam。

女同性戀俱樂部Pulp!即為以前的l'Entreacte；週三的Lounge之夜氣氛輕鬆，有各種易入耳的輕音樂與夜總會音樂。

夜總會

夜總會裡的輕鬆鬧劇集19世紀末巴黎各種娛樂之大成。它給人的印象曾是波希米亞式的藝術家與喝酒放蕩，而今大部分歌舞女郎似乎是美國人，觀眾則多為外國商人與旅行團。

挑選的原則很簡單，愈出名的地方愈好。所

有列於此的夜總會都有上空女郎舞動著誇張的羽毛亮片頭飾。

Lido最類似拉斯維加斯的夜總會，以傳奇性的藍鈴女郎為號召。Folies-Bergères以活潑著稱，它是巴黎最老牌的夜總會，也可能是全世界最出名的。

Crazy Horse Saloon有大膽的服裝與表演。這裡原是西部風格的酒吧間，後改裝成珠光寶氣的劇場。這裡將低俗的脫衣舞變成精緻的喜劇短篇及世界美女大展。

Paradis Latin是城裡最有法國風味的夜總會，雜要節目運用了可觀的特殊效果。它位於左岸的一家老劇院裡，艾菲爾也參與了部分設計。

Don Camillo Rive

Gauche有較優雅、不觀光化的表演，也有香頌演唱、喜劇及雜要節目。紅磨坊 (Moulin Rouge, 見226頁) 曾是畫家羅特列克逗留之處，也是康康舞的誕生地。要看大膽的男扮女裝諷刺模仿鬧劇可到Chez Madame Arthur觀賞。

入場費用

有些俱樂部的限制極嚴格。票價自75到100或200法郎以上不等；尤其是午夜後與週末更貴。通常對女士有優待。至夜總會時可用晚餐或只喝飲料；入場券至少150到400法郎，晚餐從450到700法郎不等。通常入場券包括一杯飲料 (la consommation)，再加其他費用，可能極昂貴。

舞廳與夜總會

Les Bains
7 Rue du Bourg-L'Abbé 75003. MAP 13 B1.
01 48 87 01 80.

Balajo
9 Rue de Lappe 75011. MAP 14 E4.
01 47 00 07 87.

Le Bataclan
50 blvd Voltaire 75011. MAP 13 E1.
01 47 00 30 12.

Le Casbah
18-20 Rue de la Forge-Royale 75011.
01 43 71 71 89.

Castel's
15 Rue Princesse 75006. MAP 12 E4.
01 40 51 52 80.

Chez Madame Arthur
75 bis Rue des Martyrs 75018. MAP 6 F2.
01 42 54 40 21.

Club 79
79 Ave des Champs-Élysées 75008. MAP 4 F5.

01 47 23 68 75.

Crazy Horse Saloon
12 Ave George V 75008. MAP 10 E1.
01 47 23 32 32.

Don Camillo Rive Gauche
10 Rue des Sts-Pères 75007. MAP 12 E3.
01 42 60 82 84.

Élysée Montmarte
72 Blvd Rochechouart 75018. MAP 6 F2.
01 44 92 45 42.

Folies Bergères
32 Rue Richer 75009. MAP 7 A4.
01 44 79 98 98.

Folies Pigalle
11 Pl Pigalle 75009. MAP 6 E2.
01 48 78 25 56.

La Java
105 Rue du Faubourg du Temple 75011. MAP 8 E5.
01 42 02 20 52.

Keur Samba
79 Rue de la Boétie

75008. MAP 5 A4.
01 43 59 03 10

Lido
116 bis Ave des Champs-Élysées 75008. MAP 4 E4.
01 40 76 56 10.

La Locomotive
90 Blvd de Clichy 75018. MAP 4 E4.
01 53 41 88 88.

La Main Jaune
Pl de la Porte Champerret 75017. MAP 3 C1.
01 47 63 26 47.

Moulin Rouge
82 Blvd de Clichy 75018. MAP 6 E1.
01 46 06 00 19.

Paradis Latin
28 Rue du Cardinal-Lemoine 75005. MAP 13 B5.
01 43 25 28 28.

Pulp!
25 Blvd Poissonnière 75002. MAP 7 A5.

01 40 26 01 50.

Le Queen
102 Ave des Champs-Élysées 75008. MAP 4 E4.
01 53 89 08 90.

Regine's
49-51 Rue Ponthieu 75008. MAP 5 A5.
01 43 59 21 60.

Rex Club
5 Blvd Poissonnière 75002. MAP 7 A5.
01 42 36 83 98.

Ritz Club
Hôtel Ritz, 15 Pl Vendome 75001. MAP 6 D5.
01 43 16 30 30.

La Scala
188 bis Rue de Rivoli 75001. MAP 12 E2.
01 42 60 45 64.

Zed Club
2 Rue des Anglais 75005. MAP 13 A5.
01 43 54 93 78.

電影

　　巴黎是欣賞電影的世界之都。百年前它曾是電影藝術的搖籃，而隨著新浪潮這個非常具有巴黎性格的前衛運動興起，巴黎又成爲電影的培育所。夏布洛、楚浮、高達、侯麥等導演在1950與1960年代革新了電影製作與觀賞理解的方式。

　　巴黎市內有超過3百間的廳院，分散在1百家單廳與多廳電影院放映各種影片。雖然美國片以前所未有之勢稱霸市場，但世界上任一製片工業都可在巴黎的電影院找到棲身之處。電影院通常於每週三換檔，最便宜實用的電影指南是Pariscope和L'Officiel des Spectacles (見328頁)，內容詳盡。較深入的介紹與評論，有Télérama與7 à Paris可參考，見解較嚴肅的是「電影筆記」(Les Cahiers du Cinéma) 與Positif。原聲放映加配法文字幕的影片會註明VO (version originale)；法語配音的影片則註明VF (version française)。

　　每年6月有1天爲電影節，只要先付1部影片的全票費用，然後同1天內就可在任何電影院以每場1法郎的價格無限制地看下去。

電影區

　　巴黎電影院大多集中在幾個地帶，附近有不少餐廳及商店。

　　香榭大道依然是電影院最密集的地帶，在此可以欣賞以原音配字幕的好萊塢新片或法國「作者」(auteur) 的傑作，以及經典片重映。加尼葉歌劇院附近之數條大道 (Grands Boulevards, 見215頁) 上的電影院則同時上映原聲及配音電影。Clichy廣場一帶有至少13間廳院，均放映法語發音的影片。右岸新興的電影中心位於磊阿勒購物中心內。

　　左岸至今依然是藝術電影與名片精選電影院的中心，但也播出最賣座的新片。近10年來拉丁區有多家電影院關門，現今主要集中在歐德翁–聖傑曼德佩 (Odéon-St-Germain-des-Prés) 一帶，但Champollion街是個例外，現已重整爲一個藝術與經典回顧名片電影院的迷你集中區。再往南，蒙帕那斯仍是個活躍的電影區，以放映原聲或配音的新片爲主。

大銀幕電影院

　　現存巨大如地標的電影院有兩家，皆位於歌劇院附近的「大道」上：2800個座位、以巴洛克風裝飾的Le Grand Rex及Max Linder Panorama。後者在1980年代由一批影迷全面整修，現放映通俗及藝術電影爲主。

　　另一個大眾喜愛的地點是有弧型寬銀幕的Kinopanorama，雖偏處格禾奈爾大道 (blvd Grenelle) 附近，卻是市內最受歡迎的戲院之一。義大利廣場 (Place d'Italie) 區的Gaumont擁有法國最大的銀幕。

　　維雷特園區的全天幕電影院 (La Géode, 見2○頁) 放映科學影片，其銀幕爲世上最大，以7○釐米鏡頭水平拍攝的影像比一般35釐米的片子大9倍。

老片重映與名片精選電影院

　　巴黎每週上映不下1○○部的世界名片。Studio Action獨立小型院線放映好萊塢老片。其他戲院有位於Champollion街的Reflets Médicis Logos及靠近盧森堡公園新近翻修過的Panthéon，均由Acacias-Cinéaudience發行公司經營。

法國電影資料館

　　這個著名的電影資料庫與名片電影院是由Henri Langlois於1936年所創辦，也是新浪潮一代私淑的「學校」(見199頁)。若要尋找不再放映或新近剛修復的稀有影片，這裡仍是必訪之地。

　　3間放映廳分別位於夏佑宮的Cinémathèque Française Palais de Chaillot (見198頁)、東京宮的Cinémathèque Française Palais de Tokyo，這裡也是法國電視學校 (FEMIS) 所在，以及共和廣場 (place de la République) 附近。票價約22法郎。可辦會員證，也有優待票。

其他放映場地

另有兩個文化機構將影展視爲展出的一部分，即奧塞美術館 (見144-145頁) 與龐畢度中心 (見110-111頁)。

奧塞美術館經常配合美術展覽安排電影節目，通常限於默片。龐畢度中心的Salle Garance則舉辦長達1個月的大型回顧展，多以各國電影工業或重要製片公司爲主題。

運用高科技的巴黎視德資料館 (Vidéothèque le Paris, 見109頁) 位於磊阿勒 (Les Halles) 之中。這裡有3間電影放映室，每日從14:30開始依專題放映不同影片。觀眾買一張票就可進入視德資料館及電影放映室次賞自19世紀至今關於巴黎的大量影片及紀錄片。

票價

首輪院線片的全票約5法郎，片子較長或引起話題討論者則更貴。不過片商也有各種吸引人的減價方法，包括對學生、失業者、年長者、退役軍人及大家庭的優待票。

週三人人都可在任何戲院享受優待票，最低可降至28法郎；部分戲院則在週一減價優待。

法國3大連鎖戲院UGC、Gaumont和Pathé也發售減價預付儲值卡，並接受以信用卡在旗下戲院訂位；重映戲院則採忠實顧客卡，每看5部則第6部可免費入場。

大戲院現已取消給帶位員小費的舊習，但獨立小戲院仍照收不誤，觀眾至少給2法郎比較不失禮。

電影首場通常在14:00開始，末場約在21:00至22:00間開始。多牛的大戲院週五週六有午夜場。

有些多廳戲院，尤其如磊阿勒 (見109頁) 一帶，有早場優待票。一場完整的放映應包括正式開演前的短片，可是大部分的片商都已放棄這種作法，而爭取時間作廣告。如果不想呆看20分鐘廣告，可查詢正式開演時間再進去。不過，熱門片子還是早點去排隊，以免向隅。在法國，電影院是沒有劃位的；早到早排隊者可以先進場、挑選喜歡的位置。

有關巴黎的電影

●歷史的巴黎 (製片廠拍攝)
Un Chapeau de Paille d'Italie 意大利草帽 (René Clair, 1927)

Sous les toits de Paris 巴黎屋簷下 (René Clair, 1930)

Les Misérables 悲慘世界 (Raymond Bernard, 1934)

Hôtel du Nord 北方旅館 (Marcel Carné, 1937)

Les Enfants du Paradis 天堂的小孩 (Marcel Carné, 1945)

Casque d'Or 金盔 (Jacques Becker, 1952)

La Traversée de Paris 穿越巴黎 (Claude Autant-Lara, 1956)

Playtime 遊戲時間 (Jacques Tati, 1967)

●新浪潮電影中的巴黎 (街頭拍攝)
A bout de Souffle 斷了氣 (Jean-Luc Godard, 1959)

Les 400 coups 四百擊 (François Truffaut, 1959)

●紀錄片中的巴黎
Paris 1900 巴黎1900年 (Nicole Vedrès, 1948)

La Seine a rencontré Paris 賽納河流經巴黎 (Joris Ivans, 1957)

●好萊塢眼中的巴黎
Seventh Heaven 七重天 (Frank Borzage, 1927)

Camille 茶花女 (Georges Cukor, 1936)

An American in Paris 花都舞影 (Vincente Minnelli, 1951)

Gigi 金粉世界 (Vincente Minnelli, 1958)

Irma La Douce 艾瑪姑娘 (Billy Wilder, 1963)

相關資訊

Cinémathèque Française Palais de Chaillot
2 Blvd de Bonne Nouvelle 75010.
MAP 7 A5.
01 56 26 01 01.

Gaumont Gobelins
58及73 Ave des Gobelins 75013.
MAP 17 B4.
01 47 07 55 88.

La Géode
26 Ave Corentin-Cariou 75019.
01 40 05 12 12.

Le Grand Rex
1 Blvd Poissonnière 75002. MAP 7 A5.
01 36 65 70 23.
01 42 36 83 93.

Kinopanorama
60 Ave de la Motte-Picquet 75015.
MAP 10 E5.
01 43 06 50 50.

Max Linder Panorama
24 Blvd Poissonnière 75009. MAP 7 A5.
01 48 24 88 88.

Panthéon
13 Rue Victor-Cousin 75005. MAP 12 F5.
01 43 54 15 04.

Reflets Médicis Logos
3 Rue Champollion 75005. MAP 12 F5.
01 43 54 42 34.

Salle Garance
Centre Georges Pompidou, 19 Rue Beaubourg 75004.
MAP 13 B2.
□ 閉館至2000年1月。

Studio Action
Action Rive Gauche, 5 Rue des Écoles 75005.
MAP 13 B5.
01 43 29 44 40.

Vidéothèque de Paris
2 Grande Galérie, Forum des Halles 75001.
MAP 13 A2.
01 44 76 62 20.

運動

巴黎在任何季節都有體育活動，法國網球公開賽 (Roland Garros) 及環法自行車大賽 (Tour de France) 更是全國大事。但是大部分的體育設施都在城市外圍，有關詳情可洽 Allô Sports 免費資訊服務中心 (週一至週五白天)。娛樂情報誌如 L'Officiel des Spectacles 及 Pariscope 及週三的費加洛報 (Le Figaro，見 328 頁) 也有詳細的介紹。若要更深入的了解，則有 L'Équipe 體育日報。並請參見 346 頁的「巴黎的兒童天地」。

戶外運動

巴黎人喜愛在週日下午到凡仙森林 (見 246 頁)、布隆森林 (見 254 頁) 或秀蒙丘公園 (見 232 頁) 划船。

每年 7 月環法自行車大賽在巴黎閉幕，總統親自將黃色緊身套頭衫 (maillot jaune) 頒給勝利者。如夠膽量騎單車穿梭在巴黎的街道上，可向 Paris Vélo (見 367 頁) 或公園租車。法國國鐵 SNCF 有含租用自行車的套裝行程。Ligue Île de France de Cyclotourisme 提供 300 多個巴黎市內外的自行車俱樂部資料。

週末時滾球 (Pétanque) 的愛好者幾乎佔據了任何可利用的沙石地。可詢問法國滾球及鄉間遊戲協會 (Fédération Française de Pétanque et de Jeux Provençales)。

高爾夫球場都在巴黎市外，大部分是私人俱樂部，有些允許非會員參加。詳情請洽法國高爾夫球協會 (Fédération Française du Golf)，或 Chevry, St-Pierre du Perray, St-Quentin en Yvelines 或 Villennes 等球場，每次花費至少 160 法郎。凡仙森林及布隆森林可以騎馬，意者請洽巴黎馬術聯盟 (Ligue Équestre de Paris)。打網球可到市立球場；盧森堡公園的網球場 (Tennis Luxembourg) 全年開放，原則上先到先打。而位於凡仙森林的 Tennis de la Faluère 是較好的球場之一，須 24 小時前預訂。

室內運動

巴黎有相當多的體育館，遊客可利用當日通行證。收費視設施而定，一次至少 120 法郎。

Espace Vit'halles 是巴黎最早的健身俱樂部之一。Gymnase Club 設備完善，是頗受歡迎的連鎖俱樂部。藝術化的 Jean de Beauvais 提供專為個人安排的健康計畫。Club Quartier Gym 有拳擊、武術課程及其他標準設施。麗池飯店裡的 Ritz Gym 有巴黎最好的室內泳池，通常只保留給住客及會員，但如果旅館住客不多，可買張當日通行證。

溜冰是項便宜的消遣，在 Patinoire d'Asnières-sur-Seine 全年都可享受溜冰之樂。想打壁球可到 Squash Club Quartier Latin，那裡也有撞球檯、健身房及三溫暖。其他不錯的壁球俱樂部有 Squash Montmartre，Squash Rennes-Raspail 及 Squash Front de Seine。

觀賞運動比賽

著名的凱旋門大獎賽馬 (Prix de l'Arc de Triomphe) 每年 10 月第一個週日在 Hippodrome de Longchamp 舉行；更多平地賽馬在巴黎西邊的 Hippodrome de St-Cloud 及 Maison Lafitte 舉行。要觀賞越野障礙賽可到 Hippodrome d'Auteuil，而 Hippodrome de Vincennes 以馬車快跑賽為主。詳情可電洽 Fédération des Sociétés des Courses de France。

巴黎西南 185 公里的蒙 (Le Mans) 舉行 24 小時賽車，是國際間最有名的道路賽之一，每年月中舉行。詳情請電洽 Fédération Française de Sport Automobile。

巴黎-貝希綜合體育館 (Palais d'Omnisports de Paris-Bercy) 可舉行各類活動，包括巴黎網球公開賽、6 日自行車賽、武術賽、世界武術觀摩賽及搖滾音樂會等。

王子球場 (Parc des Princes) 可容 5 萬人，是巴黎主要足球隊 Paris St Germain 的根據地；世界橄欖球賽也在此舉行。

法國網球公開賽 (Roland Garros) 每年於月底到 6 月中在 Roland Garros 球場舉行。數月前即須搶購訂票，等球季開始便很難買到票。

游泳

巴黎南邊的水上樂園 Aquaboulevard (見346頁) 有人工海灘、游泳池、滑水道、網球場、壁球場、高爾夫練習場、保齡球道、乒乓球、撞球、健身房、酒吧及商店。市立游泳池中最好的Piscine Nouveau Forum des Halles其游泳池符合奧會標準。Piscine Pontoise-Quartier Latin有1930年代鑲嵌畫裝飾、兩層樓的私人更衣室、一個漩渦池、三溫暖及噴水柱。Piscine Henry de Montherlant是市立綜合體育館的一部分,另有網球場及健身房。有些大飯店亦附設游泳池。

其他

公園裡可以打棒球、練劍術和慢跑。到La Villette (見234-239頁) 也可玩排球、風浪板;打保齡球亦是不錯的選擇。在塞納河畔釣魚目前已成為巴黎人的嗜好之一;因為塞納河的河川污染整治計畫的成功使各種游魚重現。

最佳去處

Allô Sports
(01 42 76 54 54.

Aquaboulevard
4 Rue Louis-Armand 75015.
(01 40 60 10 00.

Club Quartier Gym
19 Rue de Pontoise 75005. MAP 13 B5.
(01 43 25 31 99.

Espace Vit'halles
48 Rue Rambuteau 75003. MAP 13 B2.
(01 42 77 21 71.

Fédération Française du Golf
69 Avenue Victor-Hugo 75016. MAP 3 C5.
(01 44 17 63 00.

Fédération Française de Pétanque et de Jeux Provençales
9 Rue Duperré 75009. MAP 6 E2.
(01 48 74 61 63.

Fédération des Sociétés des Courses de France
10 Blvd Malesherbes 75008. MAP 5 C5.
(01 42 68 87 87.

Fédération Française de Sport Automobile
136 Rue de Longchamp 75016. MAP 3 A5.
(01 44 30 24 00.

Golf de Chevry
Gif-sur-Yvette 91190.
(01 60 12 40 33.

Golf de St-Pierre du Perray
St-Pierre du Perray 91380.
(01 60 75 17 47.

Golf de St-Quentin en Yvelines
78190 Trappes.
(01 30 50 86 40.

Golf de Villennes
Route d'Orgeval, 78670 Villennes-sur-Seine.
(01 39 08 18 18.

Gymnase Club
26 Rue Berri 75008. MAP 4 F4.
(01 43 59 04 58.

Hippodrome d'Auteuil
Bois de Boulogne 75016.
(01 40 71 47 47.

Hippodrome de Longchamp
Bois de Boulogne 75016.
(01 44 30 75 00.

Hippodrome Maison Lafitte
1 Ave de la Pelouze 78600 Maison Lafitte. MAP 5 B2.
(01 39 62 06 77.

Hippodrome de St-Cloud
1 Rue de Camp Canadien, St-Cloud 92210.
(01 47 71 69 26.

Hippodrome de Vincennes
2 Route de la Ferme 75012 Vincennes.
(01 49 77 17 17.

Jean de Beauvais
5 Rue Jean de Beauvais 75005. MAP 13 A5.

(01 46 33 16 80.

Ligue Équestre de Paris
69 Rue Laugier 75 017.
(01 42 12 03 43.

Ligue Île de France de Cyclotourisme
8 Rue Jean-Marie Jégo 75013. MAP 17 B5.
(01 44 16 88 88.

Palais d'Omnisports de Paris-Bercy
8 Blvd Bercy 75012. MAP 18 F2.
(01 44 68 44 68.

Parc des Princes
24 Rue du Commandant-Guilbaud 75016.
(01 42 88 02 76.

Paris Vélo
2 Rue du Fer-à-Moulin 75005. MAP 17 C2.
(01 43 37 59 22.

Patinoire d'Asnières-sur-Seine
Blvd Pierre de Coubertin, 92000 Asnières.
(01 47 99 96 06.

Piscine Henry de Montherlant
32 Blvd de Lannes 75016.
(01 45 03 03 28.

Piscine Pontoise-Quartier Latin
19 Rue de Pontoise 75005. MAP 13 B5.
(01 43 54 06 23.

Piscine Nouveau Forum des Halles
10 Pl de la Rotonde, Porte St Eustache入口, Les Halles 75001. MAP 13 A2.
(01 42 36 98 44.

Ritz Gym
Ritz Hôtel, Pl Vendôme 75001. MAP 6 D5.
(01 43 16 30 30.

Stade Roland Garros
2 Ave Gordon-Bennett 75016.
(01 47 43 48 00.

Squash Club Quartier Latin
19 Rue de Pontoise 75005. MAP 13 B5.
(01 43 54 82 45及01 43 25 31 99.

Squash Front de Seine
21 Rue Gaston-de-Caillavet 75015. MAP 9 B5.
(01 45 75 35 37.

Squash Montmartre
14 Rue Achille-Martinet 75018. MAP 2 E4
(01 42 55 38 30.

Squash Rennes-Raspail
149 Rue des Rennes 75006. MAP 16 D1.
(01 44 39 03 30.

Tennis de la Faluère
Route de la Pyramide Bois de Vincennes 75012.
(01 43 74 40 93.

Tennis Luxembourg
Jardins du Luxembourg Blvd St-Michel 75006. MAP 12 E5.
(01 43 25 79 18.

巴黎的兒童天地

　　讓孩子在巴黎留下畢生難忘的體驗絕不嫌早。到巴黎迪士尼樂園 (見242-245頁) 走走、沿塞納河 (見72-73頁) 遊玩、爬上令人昏眩的艾菲爾鐵塔 (見192-193頁)、或是造訪聖母院 (見82-85頁)——這些對任何年齡的小孩來說都十分有趣。帶著小孩旅行，使大人們也能以新的眼光去探索這些老地方。井然有序的史跡公園可能比較適合大點兒的孩子及成人，但不論老少都會喜歡巴黎迪士尼樂園裡的科技魔力。夏天在花園、公園，尤其是布隆森林 (見254頁) 裡常有園遊會、馬戲團和各種意想不到的活動。也可帶小孩到遊樂中心、博物館、探險樂園或去咖啡廳小劇場看表演。

維雷特的兒童城

實用建議

　　巴黎的旅館 (見272頁) 和大部分餐廳 (見289頁) 歡迎年輕家庭。許多景點都提供優惠，3, 4歲的幼兒可免費進入。優待的年齡上限通常為12歲，但各地差異很大。許多博物館週日免費，有些則允許18歲以下孩童隨時免費進入。相關詳情請洽旅遊服務中心 (見274頁) 或查詢藝文娛樂情報誌。

　　許多活動都配合孩童放學時間，如法國學童不必上課的週三下午。關於博物館中才藝工作坊的資訊可聯絡文化部 (Ministère de la Culture)；青少年資訊資料中心 (Centre d'Information et de Documentation Jeunesse) 也有15歲以下兒童的活動項目。

　　日常問題可電「家長互助服務」(Inter-Service Parents)。嬰兒床及嬰兒車可向「幼兒服務」(Kids Service) 或「家庭服務」(Home Service) 等處租借。

博物館

　　孩童最喜歡的博物館自然是維雷特園區中的科學工業城 (見234-239頁)。這裡的複合式展館提供可參與的活動與不同展覽，展現了現代科學科技的種種面貌。熱門主題包括嗅覺館、聲光演出、飛行模擬器及全天幕電影院 (見237頁)。那裡也有一部門名為「兒童城」(La Cité des Enfants)。

　　在老式而活潑的科學博物館發現宮 (見206頁) 中，館內人員會扮演瘋狂發明家。海事博物館 (見199頁) 解說了法國洋事史，並有海洋生物標本；洋娃娃博物館 (見114頁)；展示19世紀中期至今的手工製洋娃娃，並為大人與小孩開設洋娃娃製作課程。

實用資訊

Centre d'Information et de Documentation Jeunesse
101 Quai Branly 75015. MAP 10 I
□ 無電話號碼.

Home Service
📞 01 42 82 05 04.

Inter-Service Parents
📞 01 44 93 44 93.

Kids Service
📞 01 47 66 00 52.

Ministère de la Culture
3 Rue de Valois 75001. MAP 12 F
📞 01 40 15 80 00.

寶加咖啡廳小劇場 (Café d'Edgar)

木偶戲

公園、動物園及探險樂園

布隆森林裡的Acclimatation園內有巴黎市內最好的兒童樂園(見254頁);它的價格較貴,學期中最好週三下午或週末去,否則有些設備可能不開放。草本植物博物館(見254頁)提供教育性的娛樂活動;或可把小孩交託給位於磊可勒購物中心花園(見109頁)的輔導員。凡仙森林內的萬花園(見246

Acclimatation園中騎小馬

頁)花費不高,並有簡單的兒童遊樂設施。附近有巴黎最大的動物園(見246頁);但最具吸引力的可能是迷你動物園(Ménagerie,見164頁)。

遊樂中心

巴黎有許多專人主持的兒童活動中心。龐畢度中心的兒童工作坊(見110-111頁)每週三、六14:30至16:00開放。雖以法文教學,但各式活動著重的是動手做。

部分咖啡廳小劇場如Café d'Edgar (見331頁)或Au Bec Fin (見331頁)有兒童節目。電視上一般兒童節目時段為7:00到8:00和17:00到18:00。科學工業城的全天幕電影院(235頁)有最刺激的觀影經驗。Le Saint Lambert電影院專映法國兒童影片及卡通片;一般說來週三時的電影票價較低廉,週末則票價沒有優待。

凡仙森林中動物園的獅子

巴黎馬戲團(Cirque de Paris)安排有整天的兒童娛樂節目,孩子們可以接近動物,穿戴小丑裝或練習走鋼索;小朋友先和演藝人員用過午餐後,表演從下午開始。

木偶戲(Guignol)表演是巴黎夏天的傳統盛會。劇情與英國傳統的「龐其和茱蒂」(Punch and Judy)秀類似:兇悍的妻子打丈夫而一個警官介入調停。

大部分的主要公園在夏季週三下午和週末都有木偶表演,有一兩場為免費,請查閱L'Officiel des Spectacles及Pariscope等藝文娛樂情報誌。

實用資訊

Cirque de Paris
15 Blouvard Charles de Gaulle
92390 Villeneuve la Garenne.
☎ 01 47 99 40 40.
Le Saint Lambert
6 Rue Peclet 75015.
☎ 01 45 32 91 68.

巴黎馬戲團特技演員的訓練

巴黎迪士尼樂園中，睡美人城堡上空的煙火

主題樂園

分有5區的巴黎迪士尼樂園 (Paris Disney, 見242-245頁) 是巴黎附近最大也最壯觀的主題樂園，附設有6間旅館、1個露營地、高爾夫球場、商店與餐廳等設施。

阿斯特伊克斯樂園 (Parc Astérix) 是法國式的主題樂園，以高盧英雄Astérix Le Gaulois的傳奇世界為主題，分成6個「世界」：古羅馬鬥士、奴隸市場等等。樂園位於巴黎東北38公里遠的地方，可先搭RER B線到戴高樂機場站再乘專車巴士直達。

唐老鴨

運動與娛樂

巨大的水上樂園Aquaboulevard是年輕人的好去處。巴黎另一有個很好的室內游泳池是Nouveau Forum。Pariscope有巴黎及近郊游泳池的進一步資料。

輪鞋與滑板的高手在夏佑宮 (見198頁) 外操練。而蒙梭公園 (見258-259頁) 有一正式的滑輪跑道，秀蒙丘公園 (見232頁) 與巴黎迪士尼樂園則有溜冰場。後者中也設有不少的運動設施。聖心堂附近 (見224-225頁) 與磊阿勒 (見

109頁) 有老式的遊樂[旋轉木馬。最好玩的可能是坐船遊河，現有數家公司競爭，歷史最少的當數蒼蠅船 (見72-7頁)，從L'Alma橋出發經聖母院、羅浮宮、奧賽美術館及巴黎古監獄 (Conciergerie) 等。此外亦有從La Villette出發[巴黎運河區而下的遊船 (見73頁)。盧森堡公園 (見172頁) 池塘流行玩型船，或者全家人到布隆森林 (見254頁) 及凡仙森林 (見246頁) 划船和騎馬。

實用資訊

Aquaboulevard
4 Rue Louis Armand 75015.
☎ 01 40 60 10 00.
◷ 週一至週四 9:00至23:00; 週五 9:00至午夜; 週六 8:00至午週日 8:00至23:00.

Bateaux Mouches
Pont de l'Alma. 出發時間見73
MAP 10 F1. ☎ 01 42 25 96 10.

Nouveau Forum
10 Pl de la Rotonde, Les Halles 75001. MAP 12 F2.
☎ 01 42 36 98 44.
◷ 週一 11:30至19:30; 週三至五 11:30至21:30; 週六週日 9:0至17:00.

Parc Astérix
Pailly 60128. ☎ 03 36 68 30 10
◷ 4月第二週起至10月中: 週一至週五 10:00至18:00; 週六週日10:00至19:00.

艾菲爾鐵塔附近的滑輪高手

兒童商店

巴黎絕少不了別致的兒童流行服飾。波布磊阿勒區的日街 (rue du Jour) 是個逛街好去處，有多間兒童商店如10號的Après-Midi de Chien與8號的Claude Vell。市內尚有許多吸引人的玩具店，和服裝店一樣，定價可能貴得嚇人 (見318頁)。

Au Nain Bleu玩具店的丁丁 (Tintin) 漫畫故事人物玩偶 (見321頁)

聖心堂附近的旋轉木馬

街景與市集

在晴朗的下午，龐畢度中心外面 (見110-111頁) 有許多街頭藝人表演。在蒙馬特區，尤其是帖特廣場 (見222頁)，有街頭繪畫的傳統，隨時有人樂意為你的小孩畫肖像。坐登高車上聖

在盧森堡公園出租的模型船

心堂 (見224-225頁) 再沿著美麗小街道走下來也很好玩。

可以帶小孩到西堤島看看巴黎僅存的花市之一 (見81頁)，週日此處則有鳥市；或到植物園、穆浮塔街 (見166頁與327頁) 或聖傑曼德佩區比西街 (見137頁) 上的食品市場逛逛。最大的跳蚤市場St-Ouen每逢週末在Clignancourt廣場 (見231頁與327頁) 開市，有不少有趣事物。

另一個選擇是帶孩子到塞納河中靜的西堤與聖路易島。

觀景佳點

最好的觀景點是艾菲爾鐵塔 (見192-193頁)，天氣好的話可以看到多處名勝，萬家燈火的夜景也令人陶醉。電梯開放到23:00，晚上參觀的人也較少。如果推著嬰兒車，要注意鐵塔共分3段，要換搭2部不同電梯。

其他賞景的好去處有橢圓拱頂的聖心堂 (見224-225頁)，為巴黎市內僅次於鐵塔的登高點。西堤島上的聖母院 (見82-83頁) 也不錯：孩子會喜歡在廣場上餵鴿子，數數西面28個猶大王雕像，聽聽鐘樓怪人的故事，塔頂還有無可比擬的美景。同在西堤島上，迷人的聖禮拜堂老少咸宜 (見88-89頁)，17歲以下可享優待票價。

參觀龐畢度中心 (見110-111頁) 是另一種有趣的經驗。在乘毛毛蟲狀的手扶梯上樓時，巴黎的屋頂風光漸漸地呈現眼前；頂樓的陽台設有咖啡座，可以邊喝咖啡邊欣賞巴黎的新舊風貌。

此外自56層高的蒙帕那斯塔 (見178頁) 頂樓平台可以用望遠鏡觀賞巴黎的市容與壯觀的遠景；拉德芳斯 (見255頁) 的高聳拱門有電梯可上展覽場平台，從那兒可眺望整個巴黎地區景觀。

其他有趣地點

在巴黎，遊客可以作一趟城市下水道系統之旅 (見190頁)。內有多種不同語言的告示牌解釋

龐畢度中心的手扶梯

其運作方式。

骷髏穴 (見179頁) 原本是羅馬時代興建的一長串採石場隧道，現滿堆著古老的骷髏。

許多不幸的貴族在巴黎古監獄 (見81頁) 中度過最後的日子。而堪與倫敦的塔索夫人蠟像館媲美的格樂凡蠟像館位在蒙馬特大道 (見216頁) 上，生動的展示配以可怕的音響效果。

急救醫療

「Enfance et Partage」是24小時服務的免費救助專線，提供大人與兒童的急救醫療。而Hôpital Necker是巴黎最大的兒童醫院之一。

Enfance et Partage
01 53 36 53 53.

Hôpital Necker
149 Rue de Sèvres
75015. MAP 15 B1. 01
44 49 40 00.

巴黎的小遊客

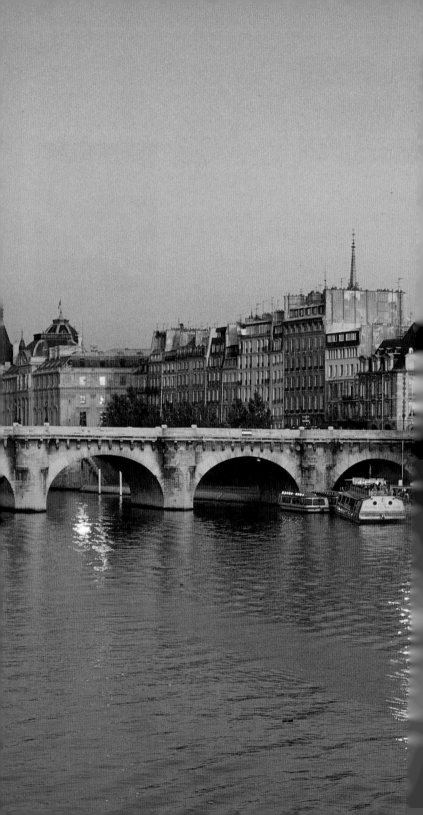

實用指南

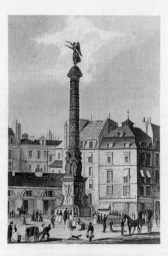

日常實用資訊

　　為了避免將寶貴時間耗費在排隊和交通上，出門前不妨事先做好準備，如打電話確定觀光地點是否開放 (見356頁)。購買1本10張的車票 (carnet) 或周遊券，不但比較經濟實惠，也可以簡化搭乘公車與地鐵的程序 (見368-371頁)。

　　持1張巴黎博物館卡可在一定日期內無限次進出博物館與名勝古蹟，而且省得排隊。遊客須注意巴黎午休時段大約是13:00至15:00，許多機構停止上班，某些博物館亦暫停參觀。如果對巴黎沒有任何概念，參加旅行團可以快速認識觀光重點。如果預算不多，可以利用某些特定優惠時段或在週日參觀博物館，票價會比較低廉。在許多場合，學生可購買優惠票 (見358頁)。

博物館與名勝古蹟

　　巴黎共有150所博物館與名勝古蹟對外開放，開放時段從10:00到17:40，有些會將開放時間延至晚上。國立的博物館每週二休館 (凡爾賽宮與奧塞美術館週一休館)；市立的博物館通常週一休館。

　　一般而言，參觀博物館得付些費用；額外捐款更受歡迎。國立博物館週日半價，18歲以下完全免費，18歲到25歲及超過60歲者可享受優待。市立的博物館及部分其他博物館 (如羅浮) 於週日可免費參觀常態展覽；至於7歲以下及60歲以上則不受限制，隨時可以免費參觀。享受優惠票價需出示證件。

　　巴黎博物館卡 (Paris Carte-Musée或Carte Inter-Musée) 經濟實惠，

巴黎博物館卡

火車站裡服務中心與訂位處的標誌

可在一定日期內無限次遊覽63所博物館與名勝古蹟，並且避免排隊買票——這在旅遊旺季時特別重要。巴黎博物館卡在各博物館、古蹟、主要地鐵站和RER郊區快線車站以及巴黎會議暨旅遊服務中心有售。

開放時間

　　每處博物館、古蹟的開放時間不盡相同，最好先加以查明；本書中的「分區導覽」中都已列出。

　　巴黎商店大部分的營業時間是週一至週六，從9:00或10:00到19:00或20:00。夏季及週六可能會延長營業時間，而週日及國定假日前夕會提早打烊。食品店由7:00開到中午，休息到16:00或17:00再開到20:00。餐廳週休至少1天；銀行週一至週五、9:00營業到16:30或17:15，週六只到中午。

旅遊服務中心標誌

有些銀行午休2小時，國定假日前一天只營業到中午。

旅遊服務中心

　　巴黎市內共有6所旅遊服務中心，在4個法國鐵 (SNCF) 火車站內各有1所，另1所在艾菲爾鐵塔附近，還有1所位於香榭大道 (見351頁)。火車站內的旅遊服務中心對剛到巴黎的旅客特別有用，在這裡可以索取各種觀光資料、地圖以及精美巴黎簡介，並有預訂旅館的服務；但在夏天旺季時得耐心等候。

娛樂活動

　　最主要的藝文娛樂情報誌是Pariscope和L'Officiel des Spectacle (見328頁)，每週三出刊，鉅細靡遺地介紹未來一週內最新藝文娛樂資訊，包括戲劇、電影、展覽以及夜總會、

巴黎觀光巴士

俱樂部和餐廳。

FNAC連鎖書店中的Alpha-FNAC售票中心代理藝文活動與博物館短期展覽的售票與預約;進一步資訊可以打電話詢問 (見329頁)。劇院票亭 (Kiosque Théâtre)以半價出售當天的戲票。票亭位於Place de la Madeleine、Châtelet-les Halles的RER郊區快線車站及Montparnesse車站 (見329頁);所有表演場所一律禁煙。

劇院票亭

市區觀光

雙層遊覽車多以英義德語介紹,主要由Paris Vision和Cityrama兩家公司經營。路線從市中心開始,經過主要觀光點,但並非每站都停,行程約需2小時,最好先打電話到巴士公司詢問細節。

另有英式雙層露天觀光巴士Parisbus停留於許多重要的觀光名勝,旅客可在任一站下車,然後再接下班次的巴士。國家歷史古蹟管理局Caisse Nationale des

Monuments Historiques,見95頁) 則設有行程極佳的徒步導覽團。

觀光巴士

Cityrama
4 Pl des Pyramides 75001.
MAP 12 E1.
01 44 55 61 00.

Parisbus
3-5 Rue Talma 75016.
MAP 9 A3.
01 42 88 92 88.

Paris Vision
214 Rue de Rivoli 75001.
MAP 12 D1.
01 42 60 31 25.

殘障旅客

殘障人士的專用設施相當有限。大部分人行道雖標示有輪椅通行道,但許多餐廳、旅館,甚至博物館或名勝古蹟都很少附設殘障設施。相關資訊可以打電話到巴黎旅遊服務中心索取「Touristes Quand Même」(法文版小冊子)。

殘障者相關資訊

Association pour la Mobilité des Handicapées à Paris
65 Rue de la Victoire 75009.
MAP 6 E4.
01 42 80 40 20.

Les Compagnons du Voyage
17 Quai d'Austerlitz 75013.
MAP 18 E2.
01 45 83 67 77.
8:30至12:00, 14:00至17:00, 免費登門護送搭乘大眾交通工具, 需48小時前電話預約.

實用資訊

市中心的旅遊服務中心

Office du tourisme et des congrès de Paris
127 Ave des Champs-Élysées 75008. MAP 4 E4.
01 49 52 53 54.
01 49 52 53 56 (英語專線).
週一至週六 9:00至20:00; 週日 11:00至18:00.
12月25日, 1月1日.

Tour Eiffel 辦公室
Champ de Mars 75007.
MAP 10 F3.
01 45 51 22 15.
每日 11:00至18:00.
11月至4月.

火車站的旅遊服務中心

Gare d'Austerlitz
□ 位置 長程幹線 (Grandes Lignes) 到站處.
MAP 18 D2.
01 45 84 91 70.
週一至週五 8:00至15:00; 週六 8:00至13:00.

Gare de Lyon
□ 位置 長程幹線 (Grandes Lignes) 出口處.
MAP 18 F1.
01 43 43 33 24.
週一至週六 8:00至20:00.

Gare Montparnasse
□ 位置 到站大廳 (Hall des Arrivées).
MAP 15 C2.
01 43 22 19 19.
8:00至20:00.

Gare du Nord
□ 位置 國際幹線到站處 (Arrivées International).
MAP 7 B2.
01 45 26 94 82.
週一至週六 8:00至20:00.

個人安全與健康

在巴黎旅行可以很安全，也可能很危險，端視個人行為舉止；一些常識可以讓你遠離麻煩。

如果旅途中身體不適，可以找藥房的藥劑師。在法國，藥劑師可以診治病人並且開藥方；醫院附設的急救中心亦有醫護人員處理各式各樣的病況。醫院提供專科醫師診治服務；也有說英語的全科診治專線，同時還有心理方面及匿名者戒酒的專線服務。

法國藥房的標誌

地鐵站的緊急按鈕

急救電話號碼

SAMU (救護車)
☎ 15.

警察局
☎ 17.

消防隊
☎ 18.

SOS醫護中心
☎ 01 43 37 77 77.

SOS牙醫診治中心
☎ 01 43 37 51 00.

灼傷專線
☎ 01 42 34 17 58或
 01 42 34 12 12.

SOS求助 (英語專線)
☎ 01 47 23 80 80.
⬤ 每日 15:00至23:00.

SOS心理診治中心
☎ 01 42 29 11 25.

性病診治中心
☎ 01 40 78 26 00.

家庭計畫中心
☎ 01 48 88 07 28.
⬤ 週一至週五 9:00至17:30.

個人安全

巴黎雖然是個人口二、三百萬的大城市，治安卻意外地良好，市中心只有少許犯罪發生。不過儘量避免走燈光昏暗、偏僻的地方，尖峰時刻搭地鐵要特別注意錢包，扒手行竊時有所聞。所有貴重物品最好收藏起來，如果帶了皮包或手提箱，別讓它離開視線範圍。

較晚回去時 (特別是婦女)，要記得避免走較長的地鐵站接駁轉車通道，例如Montparnasse和Châtelet-Les Halles站。RER郊區快線車站附近通常會群聚一些郊區來的年輕人，有時帶有暴力傾向。單身旅客最好避免搭乘RER郊區快線末班車。

若遇緊急狀況，在每個地鐵站或RER車站月台上都裝設有一種註明「Chef de Station」的黃色電話，可以聯絡到車站的值勤人員，或直接到地鐵入口的售票處求援。地鐵站大多有緊急事故按鈕；車廂內則有警鈴把手。碰到麻煩，可以打電話撥17聯絡警察局。

個人財物

旅行途中隨時注意個人財物，除了意外險之外，行前不妨先投保個人財物險。如果只是逛街或參與藝文活動，不要攜帶貴重物品和太多現金外出；萬一需要攜帶大量金額，旅行支票

巴黎消防隊員

女警

男警

典型巴黎警車

巴黎消防車

巴黎救護車

最好的方式。在地鐵站或火車站時行李不可離身。

與朋友失散或是被搶劫、襲擊，應立刻打電話給警察，或直接到附近的警察局（Commissariat de police）。護照被偷或遺失則聯絡政府駐法機構（見359頁）。

醫療問題

歐體國家的國民受法國社會保險保障，但仍需負擔醫療費。每家醫院費用也有很大的出入。

醫療保險補助退費複雜並且冗長，要有心理準備。旅客在離家之前，都得與健康醫療中心或是保險公司聯絡辦理旅行保險。非歐體國籍者則必須擁有自己的醫療保險。

急病突發時可以電至SAMU（見352頁）或消防隊。緊急事故時，消防隊的救護車通常最快到達現場，而且各消防單位都備有急救醫療設備。附設意外急救部門的醫院在「街道速查圖」（見374頁）上皆有標明；American Hospital和British Hospital這兩間醫院會有會說英語的醫師與職員。

巴黎藥局遍布各地，以綠色十字做標誌。假日和夜晚打烊後門口會標示附近仍然營業的藥房地址。

實用資訊

失物招領

Service des Objets Trouvés
36 Rue des Morillons 75015.
◻ 週一，週三 8:30至17:00；
週二，週四, 8:30至20:00; 週五 8:30至17:30.

醫療中心

American Hospital
63 Blvd Victor-Hugo Neuilly
92202. MAP 1 B2. 📞 01 46 41
25 25. 私立醫院，可以詢問有關保險與費用事宜。

British Hospital
3 Rue Barbès 92300
Levallois. 📞 01 46 39 22 22.
私立醫院.

Centre Médical Europe
44 Rue d'Amsterdam 75009.
MAP 6 D3. 📞 01 42 81 80 00.
📞 01 48 74 45 55 (牙醫專線). ◻ 週一至週六 8:00至
20:00. 私人診所，收費不高。可不用預約.

藥局

**British and American
Pharmacy**
1 Rue Auber 75009. MAP 6 D4.
📞 01 47 42 49 40. ◻ 週一至週五8:30至20:00, 週六10:00
至20:00.

**Pharmacie Anglo-
Americaine**
6 Rue Castiglione 75001.
MAP 12 D1. 📞 01 42 60 72 96.
◻ 週一至週五 9:00至19:30.

Pharmacie Altobelli
6 Blvd des Capucines 75009.
MAP 6 E5. 📞 01 42 65 88 29.
◻ 每日 8:00至凌晨.

Pharmacie des Halles
10 Blvd Sébastopol 75004.
MAP 13 A3. 📞 01 42 72 03 23.
◻ 週一至週六9:00至0:00,
週日12:00至0:00.

Pharmacie Dhery
84 Ave des Champs-Élysées
75008. MAP 4 F5. 📞 01 45 62
02 41. ◻ 24小時全年無休.

Pharmacie Matignon
2 Rue Jean-Mermoz 75008.
MAP 5 A5. 📞 01 43 59 86 55.
◻ 週一至週六8:30至凌晨
2:00, 週日10:00至凌晨2:00.

銀行業務和貨幣

剛到巴黎的旅客會發現銀行提供最有利的外幣匯率，而私人匯兌中心的匯率不盡相同，因此在兌換之前要注意手續費及最低收費額等相關規定。

銀行業務

法國無攜入金錢的額度限制，遊客最好是帶旅行支票。旅行支票可在機場、大部分的火車站、某些旅館以及大商店的匯兌中心兌換。

巴黎市中心各銀行大多設有匯兌櫃台，大多數的匯率很優惠，但旅客必須負擔手續費。

相對地，不屬銀行經營的獨立兌匯中心不收手續費，但匯率偏低，這類匯兌中心的營業時間是週一至週六9:00至18:00，大多分布於香榭大道兩旁和歌劇院、瑪德蓮廣場及一些風景名勝區附近。

主要的火車站內也設有匯兌所，營業時間是每天8:00到21:00；但須注意的是，位於聖拉撒車站 (Gare St-Lazare) 和奧斯特利茲車站 (Gare Austerlitz) 的匯兌中心週日不營業。機場的匯兌櫃台每天自7:00營業至23:00。

![CHANGE CAMBIO-WECHSEL]

匯兌標誌

旅行支票和信用卡

在美國運通銀行 (American Express)、Thomas Cook或其他的銀行與機構可以購買旅行支票和申請信用卡。美國運通銀行的旅行支票在法國廣泛地被接受，標誌為AmEx。如果是美國運通銀行的旅行支票，則在美國運通銀行兌換手續費全免；被竊時也可馬上補發。

許多法國商店、公司行號不願意接受美國運通卡，因為手續費相當高。在法國最通用的信用卡是威士卡 (Carte

自動提款機

Visa)，又稱藍卡 (Carte Bleue)。

大部分的商店、航空公司、旅館和許多娛樂業都樂意接受威士卡。通常餐廳、車站售票處、旅行社接受法郎支票、旅行支票和信用卡。

每個銀行幾乎都設有自動提款機，其中有許多以法文與英文顯示服務指令，並接受帶有PIN密碼的國際金融信用卡。如果卡被接受，螢幕上會很清楚地以英文和法文顯示運作過程。提領現金的匯率有利於顧客，但信用卡公司要收取手續費及利息。萬一卡被提款機扣收，可以查詢這個提款機的所屬銀行，或是打電話到發卡銀行詢問。

實用資訊

非上班時間匯兌中心

Ancienne Comédie
5 Rue Ancienne-Comédie 75006. MAP 12 F4.
01 43 26 33 30.
每日9:00至21:00。

Barlor
125 Rue de Rennes 75006. MAP 16 D1.
01 42 22 09 63.
週一至週六9:15至18:30。

CCF
115 Ave des Champs-Élysées 75008. MAP 4 E4.
01 40 70 27 22.
週一至週六 8:45至20:00。

Europullman
10 Rue Alger 75001. MAP 12 D1.
01 42 60 55 58.
週一至週六9:00至19:00。

外國銀行

American Express
11 Rue Scribe 75009. MAP 6 D5.
01 47 14 50 00.

Bank of Boston
104 Ave des Champs-Élysées 75008. MAP 4 E4.
01 40 76 75 00.

Barclays
45 Blvd Haussman 75009. MAP 6 F4.
01 55 27 55 27.

Midland
20 bis Avenue Rapp 75007. MAP 3 C4.
01 44 42 70 00.

Thomas Cook
8 Pl de l'Opéra 75009.
01 47 42 46 52.

信用卡及旅行支票掛失

美國運通卡
01 47 77 72 00.
美國運通旅行支票
0800 90 86 00.
萬事達卡 01 45 67 53 53.
威士卡 01 41 05 81 38, 01 41 05 81 36.

貨幣

法國的通用貨幣基本單位稱為法郎(franc)。為了和瑞士法郎和比利時法郎有所區分,通常使用兩個字母「FF」,並加於數字後面以為代表。

一法郎等於100生丁(centime),目前一生丁的幣值太小,已停止使用。

紙鈔

法國紙鈔以20F, 50F, 100F, 200F和500F為單位,幣值越大、紙鈔面積也愈大。

500法郎

200法郎

100法郎

20法郎

50法郎

硬幣

硬幣以5, 10, 20和50生丁以及1, 2, 5, 10和20法郎為單位。5, 10和20生丁為銅幣,50生丁、1, 2, 5法郎則為鎳幣。10, 20法郎的硬幣則由兩種金屬鑲合而成。

20法郎

10法郎

5法郎

2法郎

1法郎

50生丁

20生丁

10生丁

5生丁

電信與郵政服務

法國電信局France Télécom與郵局La Poste兩者皆很有效率,但排隊等候仍無可避免。郵局 (bureaux des postes) 分布在巴黎市區各地,標誌是黃色背景配上一隻藍色信鴿 (見357頁),十分容易辨識。公共電話亭分布在大多數的公共場所、主要道路旁、火車站及地鐵站中。如果要打國際電話,最好買一張電話卡 (télécarte),然後找一個安靜的角落通話。

公共電話亭

投幣式電話現已幾乎被淘汰;新的卡式電話既便宜且容易使用。

現代卡式電話亭　　　　舊式投幣電話亭

如何使用卡式電話

1 看到Décrochez,拿起聽筒,稍等一會可聽見一道長音。

2 看到Introduire Carte,將電話卡按箭頭指示插入溝槽.

3 看到Patientez S.V.P.時稍等一下,螢幕上會顯示電話卡餘額 (Credit ~F),然後螢幕上會顯示 Numérotez,開始撥碼.

4 撥電話號碼,等待接通. Numéro appelle 表示接通中.

5 若想再撥另一通電話,按綠色按鈕即可. 看到 Raccrochez時掛上聽筒.

6 結束通話,掛回聽筒,見到Retirez Votre Carte時即取回自動從溝槽退出的電話卡.

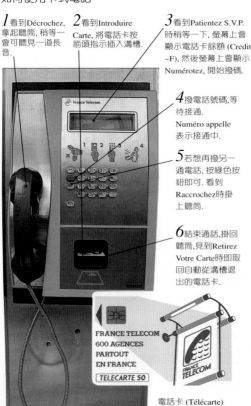

FRANCE TELECOM
600 AGENCES
PARTOUT
EN FRANCE
TELECARTE 50

電話卡 (Télécarte)

如何打電話

大部分的法國電話是按鍵式,但在某些咖啡館、餐廳仍有老式的撥盤式電話。在郵局、咖啡店、餐廳有電話號碼簿 (annuaires) 可供查閱,但一般公共電話亭不會擺設電話簿。

投幣式電話接受1, 2, 5, 10法郎的硬幣;而在郵局或菸草店 (tabac) 可購買電話卡 (télécarte),分別是50單位及120單位。電話卡便宜又方便,所以投幣式公共電話漸漸消失;不過在某些咖啡店裡仍設有舊式電話,但多僅供客人使用。

對方付費電話在法稱為PCV (Paiement contre Vérification)。所有公共電話可以打出去也可以接受對方打進來,該具電話的電話號碼會標示在使用說明牌上。

法國的國碼為33。由1996年10月起,全法的電話號碼皆為10碼。在巴黎及大巴黎地區 (Île de France) 內打電話、從其他地區撥往巴黎時,須在原有8碼前加01;撥往法國西北部得加02;東北部加03;東南部加04;西南部得加05。

法國的主要郵局 (見357頁) 全天開放,在此打國際電話比從旅館打便宜,可省掉手續費。

正確撥號

● 法國國內查號台請撥12。

● 國際電報：請撥 (0800) 33 44 11。

● 國際詢台：先撥00，長音響，撥3312，最後再加對方國家國碼。

● 英國電信局接線生：先撥00，長音響，撥00 44，然後再加電話號碼。

● USA直撥台：先撥00，長音響，撥0011，然後再加對方電話號碼。

● 由巴黎打電話至台灣，先撥00，長音響，再撥886，然後加區域號碼及電話號碼 (區域號碼須去掉0)。電話簿在「Communication Étranger」列出每個國家的國碼。在「Étranger-Tarification」中有打到各國家的減價時間表。

● 打電話至台灣的減價時段：週一至週六：21:30至次日8:00；週日及國定假日全天。

● 緊急事故時，請撥17。

郵政服務

LA POSTE

郵局標誌

郵局提供傳送電報、賣郵票、快遞信件及包裹、兌現或寄遞國際回郵券及國際匯票、傳真等服務，並設有投幣式或卡式電話。

寄信

如果要寄信，可購買單張或一聯10張 (carnet) 郵票 (timbre)；標準郵票可寄送10克之內的信件或明信片到歐體國家。

聯十張郵票

除了在郵局以外，菸店 (tabac) 也都售有郵票。

郵局營業時間為週一至週五8:00至19:00，週六至12:00。在郵局可查電話號碼簿、寄發或簽領匯票 (mandat)、買電話卡及與世界各地通話。

如果想要寄件給無固定住址者，可利用「郵件留局自取」服務：寄件人在信上寫明收件人姓名、「Poste Restante」字樣及羅浮宮郵局之地址。

主要郵局

Paris-Louvre
52 Rue de Louvre 75001.
MAP 12 F1.
☎ 01 40 28 20 00.
FAX 01 45 08 12 82.
○ 24小時全年無休.

Paris Champs-Élysées
71 Ave des Champs-Élysées 75008.
MAP 4 F5.
☎ 01 44 13 66 00.
FAX 01 42 56 13 71.
○ 週一至週六8:00至22:00; 週日10:00至12:00; 14:00至20:00 (19:00後只販售郵票).

巴黎的郵筒

巴黎的行政區

巴黎分為1到20區 (arrondissement, 見374頁)，郵遞區號前三碼750 (或751) 代表巴黎，最後二碼代表所屬行政區，例如第一區是75001。

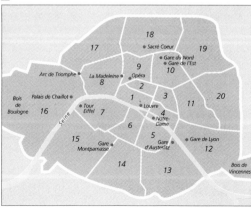

居留期限

台灣赴法觀光簽證有效期限3個月，可多次進出，申請簽證1個工作天即可完成。有關簽證事宜，請洽法國在台協會。歐體國家、美國或紐西蘭旅客停留法國若在3個月以內則不需簽證。

退稅手續

非歐體國家的旅客購買超過1200法郎的法國產品帶離法國可以申請退稅 (TVA或VAT，見312頁)。購物時可向商店要求退稅單，離境時至機場海關櫃台蓋章，將其中1聯粉紅色收據寄回原商店，保留綠色收據，旅客在返國3個月內即可依所選擇的方式收到退款。

有些貨物不退稅，比如食品、飲料、藥物、菸草、車子及摩托車，只有腳踏車可以退稅。

完稅物品的限制

1993年起完稅物品可無限制地在歐體國家間流通，先決條件是物品不能轉賣。如果貨物超出標準數量，必須提出證明表示只供私人使用。這些標準數量包括10公升烈酒，90公升葡萄酒，110公升啤酒以及800支香菸，並且不得攜帶違禁品。

免稅物品的限制

1999年6月30日前攜入法國免稅物品的限制是：葡萄酒5公升、烈酒酒精濃度22度以上2.5公升、22度內3公升；香水75克、咖啡1公斤、茶200克和香菸300支。非歐體國家的觀光客可攜入葡萄酒2公升、烈酒1公升或2公升酒精濃度22度內的酒、香水50克、咖啡500克、茶100克與香菸200支。17歲以下旅客禁止攜入免稅的香菸與酒類。

其他進口貨物

僅供個人使用且無轉售企圖的個人物品通常可免稅，且不用準備文件。法國海關服務中心的「Bon Voyages」小冊子中有詳盡解釋，但電話詢問必須講法文。

海關服務中心

Centre des Renseignements des Douanes
23 Rue de l'Université 75007. 01 40 24 65 10. 週一至週五 9:00至17:00.

電器與電壓

法國電壓220伏特，插頭為圓形雙叉，比較耗電的大型電器插頭則為雙叉一孔。比較好的旅館通常已裝置刮鬍刀用變壓器。BHV之類的百貨公司可以購買到變壓器與插頭 (見313頁)。

學生相關資訊

法國雙叉圓柱型插頭

帶著有效學生證觀賞電影戲劇、參觀博物館與名勝古蹟可享受25至50%折扣。學生可在青少年資訊資料中心CIDJ (Centre d'Information et de Documentation Jeunesse，見359頁) 申請青年卡 (Carte Jeune)，這在法國相當於國際學生證。

CIDJ提供巴黎學生生活及廉價住宿的情報。另有3所AJF的青年旅館及服務中心提供8千個床位給年輕人和學生 (見359頁)。

巴黎的公廁

在巴黎，舊式路邊廁所多半已被新式付費廁所取代。它們多位於人行道上，部分會播放古典音樂，令人覺得心曠神怡。10歲以下的兒童禁止單獨使用，因為自動清洗設備可能對兒童造成危險，門也太過笨重。

1 投幣入溝槽.
2 按鈕開門.
3 指示燈顯示裡面是否為使用中.

電視、電台與報紙

　　法國電視台有TF1, FR2, FR3, M6 (影片居多)，Arte (文化節目為主)，多以法語播音 (Arte以原文播出配法文字幕)。付費頻道Canal⁺有英語發音節目，每天早上7時播放CBS夜間新聞。若想收看CNN，Skynews等有線電視頻道則必須詢問旅館櫃台。有些旅館可以接收衛星和有線電視節目。法國國家廣播電台國際網 (89MHz FM和738MW) 每天16:00至17:00以英文播報國際新聞。在機場及各主要觀光點的報亭均售主要的英文日報及週刊，也可找到德國、瑞士、義大利和西班牙的當地報紙。International Herald Tribune在巴黎印行，內容涵蓋許多美國新聞。在巴黎第十三區可以買到中文報紙如歐洲日報、星島日報、人民日報等。到華人區可搭地鐵至Porte Choisy或Porte d'Ivry站下。

報攤上的外文報紙

國際書店

Brentano's
37 Ave de l'Opéra 75002.
MAP 6 E5.
☎ 01 42 61 52 50.
🕐 週一至週六10:00至19:00。

Gibert Jeune
27 Quai St-Michel 75005.
MAP 13 A4.
☎ 01 43 54 57 32.
🕐 週一至週六10:00至19:00

W H Smith
248 Rue de Rivoli 75001.
MAP 11 C1.
☎ 01 44 77 88 99.
🕐 週一至週六9:30至19:00.

巴黎時間

　　巴黎比格林威治標準時間早1小時。法國的時間採24小時制，上午9點寫成9:00，下午9點則是21:00。夏季實施夏令時間，需調整與其他地方的時差。台灣加7小時 (夏天加6小時)；倫敦減1小時；紐約減6小時；達拉斯減7小時；洛杉磯減9小時；雪梨加9小時；東京加8小時；奧克蘭加11小時。

單位換算表

英制換算成公制
一吋＝2.54公分
一英呎＝30公分
一英哩＝1.6公里
一盎司＝28公克
一磅＝454公克
一品脫＝0.6公升
一加侖＝4.6公升

公制換算成英制
一公釐＝0.04英吋
一公分＝0.4英吋
一公尺＝3英尺3吋
一公里＝0.6英哩
一公克＝0.04盎司
一公斤＝2.2磅
一公升＝1.8品脫

實用資訊

OTU辦事處

Beaubourg
119 Rue St-Martin 75004. MAP 13 B2.
☎ 01 40 29 12 12.

Quartier Latin
2 Rue Malus 75005.
MAP 17 B1.
☎ 01 43 36 80 27.

St-Michel
Ave de Pologne 75016.
MAP 3 A5.
☎ 01 47 55 03 01.

學生相關資訊

青少年資訊資料中心 CIDJ
101 Quai Branly 75015.
MAP 10 E2. ☎ 01 44 49 12 00. 🕐 週一至週五9:30至18:00, 週六 9:30至13:00.

各國駐法機構

台灣:法華經濟貿易觀光促進會 (ASPECT)
78 Rue de L'Université 75007. MAP 11 C3.
☎ 01 44 39 88 65.

台灣留學生中心
☎ 01 45 83 99 97.

澳洲
4 Rue Jean Rey 75015.
MAP 10 D3.
☎ 01 40 59 33 00.

加拿大
35 Ave Montaigne 75008. MAP 10 F1.
☎ 01 44 43 29 00.

紐西蘭
7 ter,Rue Léonard de Vinci 75116. MAP 3 C5.
☎ 01 45 00 24 11.

英國
35 Rue du Faubourg St-Honoré 75008. MAP 5 C5.

領事館 (簽證事宜)
16 Rue d'Anjou 75008.
☎ 01 44 51 31 00.

美國
2 Ave Gabriel 75008.
MAP 5 B5.
☎ 01 43 12 22 22.

宗教服務

●基督教
American Church
65 Quai d'Orsay 75007.
MAP 10 F2.
☎ 01 47 05 07 99.

Church of Scotland
17 Rue Bayard 75008.
MAP 10 F1.
☎ 01 47 20 90 49.

St George's Anglican Church
7 Rue Auguste Vacquerie 75116.
MAP 4 E5.
☎ 01 47 20 22 51.

●天主教
Basilique du Sacré-Coeur
35 Rue du Chevalier de la Barre 75018.
MAP 6 F1.
☎ 01 53 41 89 00.

Cathédrale de Notre-Dame
Pl du Parvis Notre-Dame75004. MAP 13 A4.
☎ 01 42 34 56 10.

●猶太教
Synagogue Nazareth
15 Rue Notre Dame de Nazareth 75003. MAP 7 C5. ☎ 01 42 78 00 30.

●回教
Grande Mosquée de Paris
Place du Puits de l'Ermite 75005.
MAP 17 B2.
☎ 01 45 35 97 33.

如何前往巴黎

巴黎是鐵路與航空輻輳點。所有歐洲國家的首都以及歐陸、斯堪地那維亞半島和英國的主要城市都有飛機直達，還有火車與船運銜接。同時北美、非洲、日本、香港也有直飛巴黎的航線；而由太平洋或澳洲出發的

波音737客機

旅客可能得轉好幾次機。台灣則從1992年起有長榮、華航經營直航班機。

巴黎也是歐洲公路中心，旅客很容易開車或搭乘長途客運經由許多國家的公路與國際高速公路進入巴黎。

空中交通

經營台灣巴黎間定期直航班機的航空公司主要有長榮 (Eva Air) 和華航 (China Airlines)。法國主要的航空公司是法航 (Air France)，來自美國的定期航線則多屬 American Airlines和 Delta兩間公司。Air Canada經營從加拿大到巴黎的航線，英國則有 British Airway。航空公司的地址請見363頁。

巴黎夏季的觀光高峰從7月到9月，飛機票價也最貴。不同航空公司的夏季熱潮時段可能稍

有出入，因此最好事先詢問加價的月份。航空公司為了開拓客源，有時會提供吸引人的折扣。預售票 (APEX) 可能最經濟實惠，但必須提早7至14天甚至1個月訂位。如果更改或取消班次，必須付違約金。此外會有最少和最多停留天數的限制。

有些信譽良好的旅行社亦提供經濟實惠的包機機票。在訂購之前最好先問清楚如果班機取消是否能獲退款，並且要看到機票再把款項付清。363頁列有信譽良好

的旅行社名單，他們提供包機和定期班次的資訊，價格亦偏低，大部分在海外有分公司。孩童票價相對較低。

下面列有從巴黎到世界各大城市所需的旅行時間。台灣：14小時；倫敦：1小時；都柏林：90分鐘；蒙特婁：7.5小時；紐約：8小時；洛杉磯：12小時；雪梨：23小時。

戴高樂機場 (CDG)

這是巴黎的主要機場，位於巴黎北方30公里處。主要的航站大廈

戴高樂機場

戴高樂第一機場 (CDG1)、第二機場 (CDG2) 和T9航站大廈間有定時接駁巴士往返。出境區在航站大廈底層，入境區則在上層。大部分往巴黎的交通服務是從航站大廈的上層啟程。

戴高樂第一機場 (CDG1) 主要起降國際航線班機 (除法航以外).

機場圖

CDG2 起降所有法航班機及其他航空公司部分短程國際航線。

計程車站 (16號門)

租車處 (16及20號門)

計程車站 (7號門)

RATP巴士站 (12號門)

法航巴士站 (至 Montparnasse 車站, 26號門)

CDG2D

法航巴士與 RER接駁巴士站 (6號門)

接駁RER 的巴士站 (28號門)

CDG2B

往迪士尼樂園巴士站 (1號門)

CDG2A

法航巴士和接駁RER的巴士站 (5號門)

計程車站 (7號門)

RATP巴士站 (10號門)

往迪士尼樂園巴士站 (30號門)

CDG2C

法航巴士及接駁巴士站 (5號門)

法航巴士站 (至Port Maillot和Etoile, 34號門)

如何前往巴黎

奧利機場

南奧利航站大廈與西奧利航站大廈有接駁巴士聯結，但兩個航站大廈之間的距離不遠，步行可達。

奧利電車站
(第2廳一樓)

奧利火車站接駁
巴士站 (第3廳)

計程車
站 (第2廳)

法航巴士站
(第3廳底層樓)

奧利巴士
(C門，底層樓)

法航巴士站
(F門第5月台)

奧利巴士
(Orlybus) 站
(H門第4月台)

計程車招呼
站 (H門)

西奧利航站大廈幾乎只起降
國內航線班機.

奧利電車
Orlyval) 站 (E.
門，底層樓)

奧利火車 (Orlyrail) 站 (H門第1月台)

南奧利航站大廈，使用
範圍廣泛，包括國際航線及定
期班機和包機。

CDG1, CDG2以及起
包機的T9。戴高樂第
二機場 (CDG2) 有2棟建
物，分成CDG2A,
DG2B, CDG2C和
DG2D 4部分。

旅客可以選擇搭乘計
程車、巴士或火車到巴
黎市中心。巴士主要是
由法航和RATP經營。法
巴士的終點站在巴黎
區；RATP的巴士終點
則在巴黎的北區和東
。法航巴士只停兩
：Porte Maillot和
Charles de Gaulle-
oile。這兩站都可連接
內公車站、地鐵站和
ER郊區快線車站，交
非常方便。

另外還有一種法航巴
，終點站在
Montparnasse車站，每
時一班車。從機場至
黎約需40分鐘。

RATP的350號公車可
巴黎市的北站 (Gare
Nord) 和東站 (Gare
l' Est)。351號的公車
至Nation廣場，行程
約60分鐘，每15至20

分鐘一班，巴士的終點
站也與地鐵或RER車站
相連接。往迪士尼樂園
的巴士每25分鐘一班。

機場接駁巴士可到最
近的RER及火車站
Roissy，火車大約每15
分鐘一班，35分鐘可以
抵達巴黎市北站 (Gare
du Nord)，再轉地鐵或
其他RER線。深夜抵達
機場或團體旅客可選擇
計程車，但也許隊伍會
很長。到市中心的車資
大約150F至250F左右。

奧利機場 (ORLY)

這是巴黎第二機場，
在巴黎南方15公里處。
有兩個航站大廈：南奧
利 (Orly Sud) 和西奧利
(Orly Ouest)。

往巴黎的終點站主要
在巴黎南區，還有往迪
士尼樂園的專車，每45
分鐘一班。往巴黎的法
航巴士停靠Les Invalides
和Montparnasse二站，
全程約花30分鐘。奧利
巴士 (Orlybus) 每15分鐘
一班，大概50分鐘可到

達市中心的Denfert-
Rochereau。最新的Jet
Bus從機場到Villejuif-
Louis Aragon地鐵站，每
12分鐘一班。旅客可以
搭乘機場接駁巴士到
Rungis附近的RER車
站，火車每15分鐘一
班，45分鐘可以抵達
Gare d'Austerlitz。

另外奧利電車
(Orlyval) 從機場行駛到
Roissy RER B線 (可達戴
高樂機場) 的Antony車站
附近，每7至10分鐘一
班。計程車亦很方便，
約花25至45分鐘可以抵
達市中心，價格約100至
180法郎之間。

奧利電車Orlyval駛出奧利機場

橫渡英吉利海峽

由英抵法可乘渡輪或氣墊船；鐵路與長途客運聯線處可購船票。Stealink Stena海運從Dover到Calais需90分；P&O European Ferries從Dover到Calais歷時75分；從Portsmouth到Le Havre, Portsmouth到Cherbourg皆需6小時。Brittany Ferries海運從Portsmouth至St-Malo需9小時；Sally Viking Line海運從Ramsgate至Dunkirk需2.5小時。Seacat公司有Dover到Calais (夏季)、Folkeston到Boulogne的高速雙身船航次；Hoverspeed公司大型氣墊船可從Dover到Boulogne或Calais。

行經英法海底隧道的「歐洲之星」(Eurostar)火車由倫敦的滑鐵盧(Waterloo) 車站與Kent郡的Ashford出發。由倫敦至巴黎的北站 (Gard du Nord) 需3小時。Le Shuttle為鐵路的汽車托運服務，班次頻密，由Folkestone到Calais間需35至45分 (夜間較久)。

由各港開車到巴黎所需時間如下：從Calais, Boulogne, Dunkirk走高速公路 (Autoroute) A1需3小時；走國道 (route nationale) N1需4至5小時。從Dieppe和Le Harve經高速公路A13需2.5至3小時；國道N13從Cherbourg再轉高速公路A13約5至6小時。從St-Malo走國道N175再轉A13需5至6小時。

搭乘長途巴士

最主要的長途巴士站 (Gare Routière) 在巴黎東北的Porte de la Villette。巴黎東南區的Porte de Charenton是往西、葡、荷的起點。主要長途巴士公司Eurolines的車站在巴黎東邊的Porte de Bagnolet，開往北歐4國、愛爾蘭、比、荷、德、英、義、葡。倫敦的長途巴士終點站是維多利亞客運站 (Victoria coach station)，週quarter每日有2班車 (中午與21:00出發)，週六則有3班車。從倫敦到巴黎費時大約10小時。

長途巴士

實用資訊

●長途巴士公司
Eurolines
Ave de Général de Gaulle, Bagnolet.
[01 49 72 51 51.
Victoria Coach Station, London SW1.
[0171-730 0202.

●歐洲之星
London Waterloo International
[0345-881 881.

●渡船資訊
Brittany Ferries
[02 33 88 44 88.
Hoverspeed
[03 21 30 27 26.
P&O European Ferries
[03 21 46 10 10.
Sally Viking Line
[03 28 26 70 70.
Seacat
[03 21 30 27 26.
Stena Sealink
[02 35 06 39 00.
Le Shuttle
[0990 353 535.

搭乘火車

巴黎是法國與歐陸的鐵路樞紐，擁有6個國際火車站，由法國國鐵公司 (SNCF) 經營 (見372頁)。巴黎東邊的里昂車站 (Gare de Lyon) 主要往南法、阿爾卑斯山、義

TGV高速列車

TGV高速列車

TGV的原意是指高速火車 (Trains à Grande Vitesse)，時速可達300公里。法國有三條不同的TGV路線：橘紅色的東南線從巴黎的里昂車站駛往里昂、尼斯、馬賽、第戎 (Dijon)、瑞士的洛桑和日內瓦；藍色大西洋線從蒙帕那斯車站往大西洋岸，開向波爾多和布列塔尼地區。從北站啟程的北線則往里耳 (Lille)。

大利、瑞士和希臘；位於河左岸的奧斯特利茲車站 (Gare d'Austerlitz) 則可往法國西南部、西班牙和葡萄牙；東站 (Gare de l'Est) 通往法國東部、瑞士、奧地利和德國。

從英國來的火車經Dieppe或在諾曼第地區海港登岸，再開往巴黎的聖拉撒車站 (Gare St-Lazare)；如果是經Boulogne和Calais，則抵北站 (Gare du Nord)。大部分從斯堪地那維亞、荷蘭、比利時駛往巴黎的火車也到達北站。從英國經布列塔尼地區港口來的火車之終點站是蒙帕那斯車站 (Gare Montparnasse)。

坐TGV高速列車可省下很多時間。其路線可至法國東南、西南、北方及布列塔尼地區。搭乘TGV的旅客一定得預訂座位，在所有的火車站皆可預訂。

各火車站都有市公車、地鐵、RER郊區快線通達，也有指標提示旅客如何轉搭市內的大眾運輸系統。

搭乘汽車

橢圓形的巴黎外有一圈外環公路 (Boulevard Périphérique)，為市區與郊外之區隔。所有入城的公路都與外環公路連接；其間的Porte，以前都是巴黎的城門，現為出入巴黎市的必經之途。

如果欲開車進入巴黎，可以先查閱巴黎市地圖，找出離目的地最近的外環公路交流道 (即「城門」)。例如到凱旋門最近的出入口是Porte de Maillot。

相關資訊

主要航空公司

長榮航空
13 Blvd Ney 75018.
📞 01 44 65 12 16.

中華航空
2èm étage,90 Ave des Champs-Élysées 75008. 🗺 3 F5.
📞 01 45 62 40 08.

泰航
23 Ave des Champs-Élysées 75008.
🗺 5 A5.
📞 01 44 20 70 15.

國泰航空
267 Blvd Pereire, 75017. 🗺 3 C3.
📞 01 40 68 61 33.

Air France
119 Ave des Champs-Élysées 75008.
🗺 4 E4.
📞 08 02 80 28 02.

American Airlines
109 Rue du Faubourg-St-Honoré 75008.
🗺 5 B5.
📞 01 69 32 73 07.

British Airways
13-15 Blvd de la Madeleine. 🗺 6 D5.
📞 08 02 80 29 02.

British Midland
Place de Londres, Roissy-en-France 95700.
📞 01 48 62 55 65.

Delta Airlines
4 Rue Scribe 75009.
🗺 6 D5.
📞 01 47 68 92 92.

特惠機票

Access Voyages
6 Rue Pierre Lescot 75001. 🗺 13 A2.
📞 01 53 00 91 30.

Council Travel Services
16 Rue Vaugirard 75006.
📞 01 46 34 02 90.

Forum Voyages
1 Rue Cassette 75006.
🗺 12 D5.
📞 01 45 44 38 61.

Jumbo
19 Ave de Tourville 75007. 🗺 11 A4.
📞 01 47 05 01 95.

Nouvelles Frontières
66 Blvd St-Michel 75006. 🗺 12 F5.
📞 01 46 34 55 30.

USIT Voyages
6 Rue Vaugirard 75006.
📞 01 42 34 56 90.

戴高樂機場

Air France Bus
📞 01 41 56 89 00.

海關
📞 01 48 62 35 35.

殘障者協助
📞

CDG 1: 01 48 62 28 24.
CDG 2: 01 48 62 59 00.

緊急醫療救護
📞
CDG 1: 01 48 62 28 00.
CDG 2: 01 48 62 53 32).

旅遊服務中心
📞 01 48 62 22 80.

廣播尋人
📞 01 48 62 22 80
(Roissy).

RATP Bus
📞 08 36 68 77 14及01 53 70 20 20 (6:00至22:00); 01 53 70 10 10 (24小時).

RER Train
📞 見RATP Bus.

失物招領
Service des Objets Trouvés
36 Rue des Morillons 75015. ⏰ 週一至週三 8:30至17:00; 週二、週四, 8:30至20:00; 週五 8:30至17:30.

奧利機場

Air France Bus
📞 01 41 56 89 00.

旅遊服務中心
📞 01 49 75 15 15.

RATP Bus及RER Train
見戴高樂機場.

廣播尋人
📞 01 49 75 15 15
(Orly).

機場旅館

●戴高樂機場

Ibis
10 Rue Verseau, Roissy 95701.
📞 01 48 62 49 49.

Eliance Cocoon
Aéroport Charles de Gaulle 95713.
📞 01 48 62 06 16.

Holiday Inn
1 Allée de Verger, 95700 Roissy-en-France.
📞 01 34 29 30 00.

Ibis
2 Ave Raperie, 95700 Roissy-en-France.
📞 01 34 29 34 34.

Novotel
Aéroport Charles de Gaulle 95705.
📞 01 48 62 00 53.

Sofitel
Aéroport Charles de Gaulle 95713.
📞 01 49 19 29 29.

●奧利機場

Ibis
Orly Sud.
📞 01 46 87 33 50.

Hilton Hotel
Orly Sud.
📞 01 45 12 45 12.

Mercure
Orly Sud.
📞 01 46 87 23 37.

抵達巴黎

下圖標示出巴黎兩個主要機場和巴黎間的相關位置、前往的交通工具及所需時間；並標明從英國至巴黎的渡輪、鐵路路線，及巴黎至其他法國境內及歐陸各大都市間的鐵公路交通。機場間的接駁巴士、主要的鐵公路終點站及地鐵、RER郊區快線的轉接站也標明於圖上；此外還有機場至市中心的車班次及其他城市至巴黎的所需時間。

⛴ 加萊 *Calais*
渡船可達Dover, Folkestone; Le Shuttle可達Folkestone; SNCF火車至北站 (Gare du Nord, 3小時).

⛴ 布隆訥 *Boulogne*
渡船可達Folkestone連接, SNCF火車至北站 (Gare du Nord, 3小時20分).

⛴ 勒-阿弗禾 *Le Havre*
渡船可達Portsmouth; SNCF火車至聖拉撒車站 (Gare St-Lazare, 2小時).

⛴ 迪耶普 *Dieppe*
渡船可達Newhaven連接; SNCF火車至聖拉撒車站 (Gare St-Lazare, 2小時20分).

⛴ 卡恩 *Caen*
渡船可達Portsmouth連接; SNCF火車至聖拉撒車站 (Gare St-Lazare, 3小時20分).

⛴ 榭堡 *Cherbourg*
渡船可達Portsmouth, Southampton; SNCF火車至聖拉撒車站 (Gare St Lazare, 4小時).

Porte Maillot
Ⓜ①
RER Ⓐ Ⓒ

Charles de Gaulle-Étoile
Ⓜ①②⑥
RER Ⓐ

Champs-Élysées

Quartier Chaillot

Gar
Ⓜ

Invalides
Ⓜ⑧⑬
RER Ⓒ

Quartier Invalides et Tour Eiffel

Montparnasse

蒙帕那斯車站 *Gare Montparnasse*
至波爾多 (Bordeaux) 3小時; 布黑斯特 (Brest) 4小時; 里斯本 (Lisbon) 24小時; 馬德里 (Madrid) 11小時; 南特 (Nantes) 2小時; 漢恩 (Rennes) 2小時.

Gare Montparnasse
Ⓜ④⑥⑫⑬

Porte d'Orléa
Ⓜ

圖例
▬▬▬	SNCF鐵路線 見362-363頁
▬▬▬	長途巴士路線 見362頁
▬▬▬	RATP公車路線 見361頁
▬▬▬	法航巴士路線 見361頁
▬▬▬	Roissy鐵路線 見361頁
▬▬▬	Orly鐵路線 見361頁
▬▬▬	Orly電車線 見361頁
▬▬▬	Orly巴士路線 見361頁
▬▬▬	Jet巴士路線 見361頁
Ⓜ	地鐵站
RER	RER車站

瑪西-帕雷佐高速列車站 *Gare TGV de Massy-Palaiseau*
至波爾多 (Bordeaux) 3小時; 里耳 (Lille) 2小時; 里昂 (Lyon) 2小時; 南特 (Nantes) 2小時; 漢恩 (Rennes) 2小時; 盧昂 (Rouen) 1小時30分.

Antony

北站 Gare de l'Est

至里耳 (Lille) 1小時; 阿姆斯特丹4小時30分; 波昂5小時;. 布魯塞爾2小時; 科隆5小時30分; 倫敦3小時.

✈ 戴高樂機場 Aéroport Charles-de-Gaulle

往巴黎的巴士與火車每15分鐘一班.

🚌 法航 (Air France) 巴士至Porte Maillot (40分), 至Étoile (40分), Montparnasse (60分), Orly (1小時30分).

RER 至北站需1小時, 東站需1小時, Place de la Nation需1小時. RER 至北站需35分.

✈ 戴高樂機場高速列車站 Gare TGV Aéroport Charles-de-Gaulle

至波爾多 (Bordeaux) 4小時; 里耳 (Lille) 2小時30分; 里昂 (Lyon) 2小時; 馬賽 (Marseille) 4小時30分; 南特 (Nantes) 3小時; 漢恩 (Rennes) 3小時;. 布魯塞爾2小時30分.

東站 Gare de l'Est

至巴塞爾 (Basel) 5小時; 盧森堡 (Luxembourg) 4小時30分;. 南錫 (Nancy) 2小時30分; 維也納14小時30分; 法蘭克福6小時.

巴黎-噶黎耶尼國際車站 Gare Internationale de Parie Galliéni

所有的客運國際線皆以此為出發與終點站.

里昂車站 Gare de Lyon

至波爾多 (Geneva) 3小時30分; 馬賽 (Marseille) 4小時;.里昂 (Lyon) 2小時; 洛桑 (Lausanne) 4小時; 米蘭6小時30分; 羅馬13小時; 蘇黎世 (Zurich) 6小時.

馬恩-拉-伐雷高速列車站 Gare TGV de Marne-la-Vallée

位於巴黎迪士尼樂園附近, 至波爾多 (Bordeaux) 4小時; 里耳 (Lille) 1小時; 布魯塞爾 (Brussels) 2小時30分; 里昂 (Lyon) 2小時; 南特 (Nantes) 2小時30分; 漢恩 (Rennes) 3小時; 馬賽 (Marseille) 4小時30分.

✈ 奧利機場 Orly

巴黎的直達巴士與火車每12至15分鐘一班.

🚌 法航 (Air France) 巴士至Les Invalides需30分; Montparnasse需30分; 至戴高樂機場需1小時30分.

🚌 Orlybus至Denfert-Rochereau需50分.

🚌 Orlyrail至Gare d'Austerliz需45分.

🚌 Orlyval至Antony需15分.

🚌 Jet Bus至Villejuif-Louis Aragon需15分.

Porte de la Chapelle M ⑫

N

montartre

Gare du Nord
M ② ④ ⑤
RER Ⓑ Ⓓ

Quartier de l'Opéra

Gare de l'Est
M ④ ⑤ ⑦

Beaubourg et Les Halles

Marais

Porte de Bagnolet
M ③

Galliéni
M ③

n— Île de la Cité

Île St-Louis

Quartier Latin

Nation
M ① ② ⑥ ⑨
RER Ⓐ

Gare de Lyon
M ①
RER Ⓐ

Jardin des Plantes

enfert-hereau
④ ⑥
Ⓑ

Gare d'Austerlitz
M ⑤ ⑩
RER Ⓒ

illejuif-ouis Argent
M ⑦

RER Ⓒ

0公里 1

0英哩 0.5

行在巴黎

　　漫遊巴黎最好的方式是徒步，因為巴黎市中心並不大，而且放眼望去皆為美景。最好避免在巴黎開車或騎腳踏車，因為法國的交通秩序不太好，駕駛人脾氣暴躁，塞車情形也很嚴重；再加上有許多單行道，不容易找到停車位，停車費也不便宜。最好的交通工具是RATP經營的市公車、地鐵、RER郊區快線，可以安心遊覽巴黎，價格也較便宜。巴黎十分便捷的交通網一共分成5個環區 (Zones)；第一環區和第二環區相當於市中心；第三、四、五環區則包括近郊和機場。以行政劃分而言，巴黎區分成20個小區，根據1至20區的劃分，可以很容易地找到地址 (見357頁)。

巴黎的駕駛不一定禮讓行人

行人止步　　　行人可通行

徒步在巴黎

　　法國規定車輛靠右行駛。許多巴黎市區的大馬路有兩段式的行人穿越道，註明「piétons traversez en deux temps」，行人必須分兩次穿越馬路。

騎腳踏車遊巴黎

　　巴黎雖然地勢平坦，但腳踏車專用道不多，不適合騎腳踏車遊覽。即使規劃了腳踏車道，汽車駕駛也很少遵守規則。騎自行車最好戴安全帽，穿反光外衣，夜晚時要備車燈。8月算是騎腳踏車的最佳季節，因巴黎人幾乎都出外度假。法國國鐵乘客可以把腳踏車帶上火車隨行，在某些巴黎郊區火車站並有出租腳踏車的服務。夏季週末時，旅客可以在市區某些地鐵站或RER車站租用腳踏車。此外凡仙城堡花園的公車站和巴黎西部布隆森林的巴嘉戴爾花園也有腳踏車出租。

巴黎的腳踏車騎士

車票與周遊券

主要地鐵站、RER車站、機場、旅遊服務中心皆售各種車票與周遊券。星期卡 (week-carte) 可連續使用6天，每天2次旅程；週票 (Carte Hebdomadaire) 可在週一至日間無限次進出第一、二環區；第一型周遊券為特定區域內無限次一日券；巴黎遊覽卡可在參觀博物館時享受優待；橘紅卡月票 (辦理時須有證件) 在選定環區內可任意搭乘地鐵、RER及公車。所有周遊券都包括個人辨識證和刷磁車票。

巴黎遊覽卡
(Carte Paris Visite)

橘紅卡 (Carte Orange)

第一型周遊券 (Formula 1)

巴黎遊覽卡 (Carte Paris Visite) 2, 3天或5天的周遊券

橘紅卡 (月票)

第一型一日周遊券

通行地鐵, RER及公車的車票

1-2環區週票

開車遊郊區

　　雖然不建議旅客在巴黎市區開車，但租車遊覽郊區卻相當實用方便。租車時須備有駕照和護照 (有時亦需要信用卡)，可以用支票、現金 (有時得押飛機票、信用卡作保證) 付費。來自歐體國家、斯堪地那維亞半島、北美、澳州和紐西蘭的旅客不需要國際駕照。法國車輛一律靠右行駛，右方來車具有優先權；除非所行駛道路的右邊上標示priorité。在圓環交叉口，必須禮讓右邊來車。白色條紋表示必須禮路。

停車

　　在巴黎找停車位難如登天，並且停車費偏高。停車場上會標示一個大大的「P」，或在路邊及人行道上立有「Parking Payant」的招牌。有些住宅區附近未標明用途的地區亦可停車。有些停車計時收費器 (horodateur) 使用停車之儲值卡，可在香煙鋪

禁止進入

INTERDIT
SUR TOUTE LA LONGUEUR
DE LA VOIE

禁止停車

30

速限30公里

拖吊區

購得；而停車費會依地段而有不同價格。切莫在標有「Stationnement Interdit」或「Parking Interdit」處停車。

　　若車子被拖吊，打電話或親自到最近的警察局 (Commissariat de Police) 詢問。除了繳交罰金還要追加保管費。巴黎有7個拖吊停放場 (perfourrière)。根據車子被拖吊的行政區，帶到附近的停放場，扣留48小時仍無人認領則送至郊外的車庫 (fourrière)。

如何使用停車計時收費器

　　停車計時收費器的收費時段為週一至週五上午9點至晚上7點。除非另有標示，否則週六日、國定假日及8月停車免費。

儲值卡的機器

1 欲投幣者依顯示費率投入足額硬幣; 卡式機器請見步驟二.

停車費儲值卡

2 若為卡式機器，請插入卡片，並按下藍色按鈕，每按一下表示可停15分.

3 按下綠色按鈕以取票.

4 取出票後將之置於前座擋風玻璃內; 以備查驗.

腳踏車出租與維修服務

Bicloune
7 Rue Froment 75011.
MAP 14 E3. 01 48 05 47 75.
僅修理及出售腳踏車.

Paris Vélo
2 Rue du Fer-à-Moulin 75005.
MAP 17 C2.
01 43 37 59 22.
腳踏車出租.

Peugeot
72 Ave de la Grande Armée
75017. MAP 3 C3.
01 45 74 27 38.
僅修理及出售腳踏車.

巴黎交通公司服務中心
RATP Information
01 43 46 14 14.

法國國鐵服務中心
SNCF Information
08 36 35 35 35.

汽車出租

　　巴黎市區內有不少租車中心。此處列出在戴高樂機場、奧利機場、主要地鐵站、RER郊區快線車站、市中心的租車中心，可電話預約及詢問取還車的相關資訊。

ADA 01 49 58 44 44.

Avis 01 46 10 60 60.

Budget 01 47 55 61 00.

EuroDollar
01 49 58 44 44.

Europcar 01 45 00 08 06.

Hertz 01 39 38 38 38.

緊急求助電話號碼

　　若是發生意外或車禍時，打電話撥17向警察局求援。巴黎市警察總局的總機是01 53 71 53 71，其他分局的號碼皆列於電話簿上。

搭地鐵遊巴黎

RATP標誌

地鐵是旅遊巴黎最快且便宜的交通工具，RATP (巴黎交通公司) 經營13條地鐵線，以1至13編號。它們交錯於市區和郊區，大約有上百個車站散布於巴黎市區。裡面有個「M」的大圓形或新藝術風格的出入口讓人很容易找到地鐵站；地鐵出口通常有鄰近地區的街道圖供旅客參考。地鐵和RER郊區快線的經營方式相同，只不過RER分布的地區更廣。首班車與末班車的發車時間約在清晨5:30及1:15，但各線略有不同；確實時刻請查閱地鐵站中的時刻表。

新藝術風格的地鐵標誌

現代的地鐵標誌

如何使用地鐵圖

地鐵線和RER郊區快線以不同顏色及粗細的線條標註於地圖上。每條地鐵線兩端終點都有號碼可供辨識。有的站只有一條地鐵線經過，其他則有數條地鐵線通過，甚至兼有RER郊區快線通過；部分地鐵站和RER站則以內部長廊相連接。

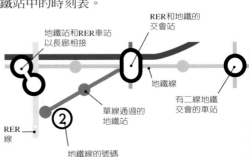

地鐵站和RER車站以長廊相接

RER和地鐵的交會站

地鐵線

單線通過的地鐵站

有二線地鐵交會的車站

RER線

地鐵線的號碼

搭乘RER郊區快線

　RER郊區快線在市區內行駛於地下，在郊外則行駛於地面上。地鐵單張票和周遊券都可以使用於RER系統。RER分別有A.B.C.D.四線，皆有支線。例如：C號線有6條支線以C1, C2…等命名，每班車都有特別的代號 (例如ALEX或VERA) 以便於查詢。RER月台上有電子看板顯示火車名稱、方向、終點站 (terminus) 以及下一站站名。

　主要RER車站包括：Charles de Gaule-Étoile, Châtelet-Les-Halles, Gare de Lyon, Nation, St-Michel-Notre-Dame, Auber和Gare du Nord。RER在巴黎市區內和地鐵路線有部分重疊。在

這個情況下，搭RER比搭地鐵快速 (比如往La Défense或Nation站)。然而，從地鐵轉到RER車站通常要通過迷宮式的長廊，相當費時。搭乘RER往機場、主要的郊區城市、郊區觀光名勝十分方便：如B3線通往戴高樂機場；B4線和C2線通往奧利機場；A4線可以到達巴黎迪士尼樂園；C5線則經凡爾賽宮。

RER標誌

如何購買地鐵票

　地鐵站和RER車站入口都有售票處或投幣式自動售票機。旅客可以買單張票或是較划算的10張票 (un carnet)，售票處亦提供諮詢服務。地鐵只有二等車廂，但RER則區分為頭等與二等車廂，票價不同。一張地鐵票可任意搭乘運行於巴黎市內第一、二環區的地鐵與RER，以一次為限。

　若要搭RER離開巴黎市中心 (如前往機場) 就要加買特別票，RER票價視目的地遠近而有所不同。所有RER車站都附有價格表以供參考。記得保管車票直到出站；萬一車票遺失又遇上查票員驗票時，仍得支付罰金。

搭地鐵遊巴黎

1 先決定要搭那一線的地鐵. 在地鐵圖上可以找到目的地, 順著地鐵線找到終點站. 以這條線的終點站來確定方向.

將地鐵票插入第一個溝槽

從第二個溝槽取出車票

2 所有車站都出售地鐵票. 有些車站設置投幣式自動售票機. 一張票只能使用一次, 但可以在地鐵系統及限定的環區內無限次轉車.

3 進入月台區時先把地鐵票磁帶面朝下, 插入第一個溝槽, 再從第二個溝槽取出, 然後推旋轉門進入. 若是自動門則直接通過.

每個月台的進口處或是車廂走廊都列有此線地鐵即將經過的所有站名, 銜接路線, 車站名及終點站名, 月台並標有當線地鐵此方向的起站名. 旅客在上車前, 最再確定方向.

5 如果要換線, 先在正確的轉車站下車, 並根據月台上「Correspondance」的轉站標示前往正確方向的月台.

6 舊式的地鐵車廂, 旅客要把車門把手扳起才能開門. 新式車廂, 只要按鈕便可開門.

車廂內亦列出此地鐵行經的全部名, 以及可以轉車車站. 旅客可以藉確定自己是否搭車.

8「Sortie」即出口, 每個出口處都附有鄰近地區的詳細地圖.

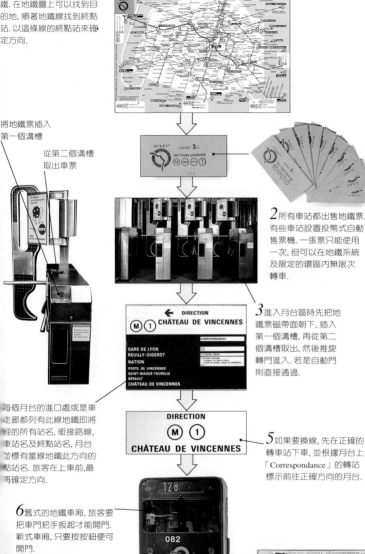

搭公車遊巴黎

　　搭公車是飽覽巴黎風光的最佳方式之一。公車同樣是由RATP公司經營，所以搭乘公車可使用地鐵票。巴黎市有58條公車路線；短距離時搭公車通常是最快方式。然而在尖峰時刻，路上常塞車，再加上車內十分擁擠，是唯一不便之處。遊客記得要確定首班公車與末班公車的時間，時刻表會因路線而有所不同。大部分公車的行駛時間是週一至週六6:00至20:30。

剪票機及公車票

公車站牌

中央圓形區顯示公車路線號碼。底部白色代表每天行駛；黑色則代表週日與國定假日停駛。

公車終點站 (Terminus) 站牌

公車號碼

公車站牌　觀光公車標誌　夜間公車標誌

剪票

順著箭頭指示方向把票插入機器紅色插孔，然後取出。

車上使用 (特別注意公車上只售較貴的單張票)。4歲以下小孩免費；4至10歲半價。

　　所有的票除了1日遊券 (只要出示給司機即可) 外，都得插入剪票機打孔註銷，剪票機位於主要車門旁。記得保管車票直到下車，查票員可能隨時上車驗票；若遺失車票或是車票未打洞，都得付罰金。

下車時的按鈕

車票與周遊券

　　在巴黎，公車站及公車內、車身看板上都可以看到本線公車的行駛路線圖。每條公車路線都會劃分為數段，一般

　　說來一張票只能坐兩個區段 (section)；但現在在巴黎市內搭公車可一票到底，而換車則須另用一張票。

　　如果公車號碼為兩位數，表示其行駛範為在巴黎市內；若為三位數者表示其行駛範圍將至市郊，此時的計費方式則有不同；環城公車 (PC, 行駛於環城道路 périphérique 上) 亦然。

　　乘客可購買一疊10張的地鐵票 (carnet) 在公

巴黎公車

乘客可以從公車車頭的標示牌上辨認路線號碼和終點站，少數公車將號碼標於車尾──但是這種後有開放式平台的公車愈來愈少了。

路線號碼　　終點站名

乘客由前門上車

公車車頭可見的資訊

車尾的公車路線號碼標示

車尾有開放式平台的公車

公車上的地圖會標明這號公車的行駛路線,途經
各站和地鐵站,以及重要的機關,學校,公園等.

公車站 地鐵站

如何搭乘公車

根據巴士圓牌及RATP
的標誌可找到公車站牌
或公車亭。二者都列有
路線圖、停靠站名、分
區段落、如何轉車、時
刻表、首班車與末班車
的時間,後者還附有鄰
近區域的詳細地圖。公
車駛來時要向司機招手
示意停車。新型公車有
好幾個車門,人在車外
只要按門口處的紅鈕門
便自動打開;在車內亦
可按鈕開門。車內皆有
按鈕提示司機下站停
車。有些區間公車並不

駛至終點站;其車前上
方號碼上會有一條對角
斜線。公車上並無特別
的殘障者設備,保留給
老弱婦孺與榮民的座位
附有紅心標誌。

夜間、夏季公車
與觀光巴士

巴黎有10條夜間公車
(Noctambuse) 路線貫穿
全市,終點站都在市中
心Châtelet的Victoria大
道或St-Martin街。夜間
公車站很容易辨識,站
牌繪有貓頭鷹棲在黃色
月亮前;若要搭車,須

向司機招手示意停車。
周遊券可以使用,但不
接受一般的地鐵票。票
價隨目的地而異,乘客
可以上車後再買票。

市營的觀光巴士
Balabus經各主要觀光
點,票價隨目的地而
所不同,乘客可以上車
後詢問司機再買票。夏
季時凡仙森林和布隆森
林皆有公車服務,遊客
可電詢RATP公司有關最
短路程及票價等資訊。
RATP 服務中心
53, quai des Grands-Augustins
75006
☎ 01 43 46 14 14.

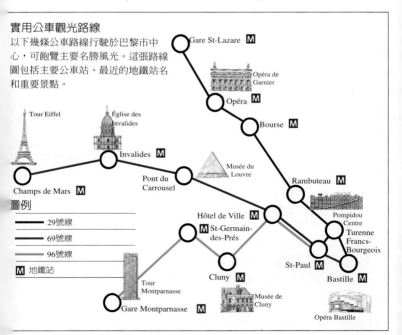

實用公車觀光路線
以下幾條公車路線行駛於巴黎市中
心,可飽覽主要名勝風光。這張路線
圖包括主要公車站、最近的地鐵站名
和重要景點。

Gare St-Lazare Ⓜ

Opéra de Garnier

Opéra Ⓜ

Bourse Ⓜ

Tour Eiffel

Église des Invalides

Invalides Ⓜ

Musée du Louvre

Rambuteau Ⓜ

Pont du Carrousel

Champs de Mars Ⓜ

Pompidou Centre

圖例

Hôtel de Ville Ⓜ

Turenne Francs-Bourgeois

―――― 29號線

Ⓜ St-Germain-des-Prés

―――― 69號線

St-Paul Ⓜ

―――― 96號線

Cluny Ⓜ

Bastille Ⓜ

Ⓜ 地鐵站

Tour Montparnasse

Musée de Cluny

Gare Montparnasse Ⓜ

Opéra Bastille

搭乘法國國鐵

　　法國國營鐵路公司 (SNCF) 在巴黎主要有兩項服務：一是近郊鐵路線 (Banlieue)；一是長程鐵路線 (Grandes Lignes)。近郊鐵路線行駛於5個環區內 (見366頁)；長程鐵路線則縱橫全法。藉由便利的鐵路交通，遊客可遊覽巴黎郊區且當日往返。TGV高速列車則利於較長程的旅遊；它的車速爲普通火車的兩倍，時速高達300公里 (見362-363頁)。

1920年的東站 (Gare de l'Est)

火車站

　　身爲法國及歐陸的鐵路樞紐，巴黎有6個主要國際火車站，分別是 Gare Montparnasse, Gare du Nord, Gare de l'Est, Gare de Lyon, Gare d'Austerlitz和Gare St-Lazare，皆有長程與近郊兩種服務。部分主要近郊城市如 Versailles、Chantilly搭乘長途火車或近郊火車皆可抵達。

推著行李推車的鐵路旅客

　　火車站裡有離站與到站兩種看板，顯示車班號碼、啓程與抵達時間、誤點指示、月台號碼、火車行經站名與起訖站名。如果行李過於沉重，旅客可以用10法郎硬幣租用手推車，歸還推車時即自動退幣。

購票與票種

　　若要購買到巴黎近郊的火車票，可以使用設於車站大廳內的投幣式自動售票機 (可找錢)。買票前最好先到售票處或服務台詢問購票細節。

　　上火車之前，記得把車票與預約票插入剪票機 (composteur) 打洞；當查票員查票時，任何持有車票卻未打洞的旅客須付罰金。

　　售票處以看板標示所出售的車票：Banlieue爲近郊車票；Grandes lignes是指長程火車車票；Internationale是國際車票。兒童、老人、夫妻、帶有小孩的家庭、或是超過1000公里旅程都可以享有折扣。優惠

剪票機

剪票機位於車站大廳與每個月台上，打洞時車票與預約票必須面朝上插入。

已打洞的車票

車票可直接向SNCF車站或是標有SNCF標誌的代理公司、旅行社購買。

學生及青年優待票

Nouvelles Frontières
87 Blvd de Grenelle 75015.
MAP 10 D4.
01 41 41 58 58.

Wasteels
12 Rue La Fayette 75009.
MAP 6 E4.
01 42 47 09 77.

郊區火車

　　在巴黎主要火車站都可以找到通往郊區的火車，通常很清楚地標示著「Banlieue」(郊區)。市區內通用的車票不能

開往郊區的雙層火車

使用於郊區火車，除非該目的地同時有RER及SNCF的火車經過才可使用RER車票。

　　某些郊區觀光點也有郊區火車可以到達，其中最著名的是Chantilly, Chartres, Fontainebleau, Giverny和Versailles (見248-253頁)，可電詢SNCF。

搭乘計程車

　搭乘計程車的費用比地鐵與公車昂貴,但在凌晨地鐵收班後,計程車卻是最佳的交通工具。以下是搭乘計程車的相關資訊。

計程車招呼站站牌

如何叫計程車

　巴黎市約有一萬輛計程車,卻仍供不應求,尤其在尖峰時刻與週末夜晚。在路邊可以招呼計程車,但須在招呼站0公尺以外,因爲在招呼站等候的旅客享有優先權。所以最簡單的方式是到招呼站排隊等。計程車站通常會設在重要十字路口、主要地鐵站、RER車站、所有醫院、火車站及機場。車頂白燈亮著代表空車,有微光則代表有乘客;白燈罩住表示司機已經下班。按照慣例,計程車司機在返家途中可以拒載乘客。在計程車站或坐上計程車後,車內計費器會顯示起跳價格。無線電計程車的起跳價格不一,全視發車到乘客上車處的距離而定。絕大部分的計程車只收現金。

　計程車資隨地區、時段不同而改變。最便宜的計價方式A是行駛巴黎市中心,並以公里數計。計費方式B較貴,爲週日、假日和19:00至早上7:00的加成時段,或白天行駛至郊外或機場的計費方式。最貴的費率C收費時段爲夜間行駛至郊區或機場的服務。計程車加載的行李每件都需付費。

費用　　　費率類別
車資會記錄在車子的計程器內

計程車頂燈號 A B
燈光顯示費率及是否已載客

典型巴黎計程車

街道速查圖

　　這份地圖附有觀光點、餐廳、旅館、商店與書上提及的藝文活動地點，是一份完整的街道名稱索引。下圖將巴黎市區以方格劃分，格內亦標有巴黎行政區 (arrondisments) 及區與區之間的界限，並將不同觀光區以不同色塊標明。街道圖中以各種符號標示旅館、餐廳和購物中心 (符號說明見次頁)。

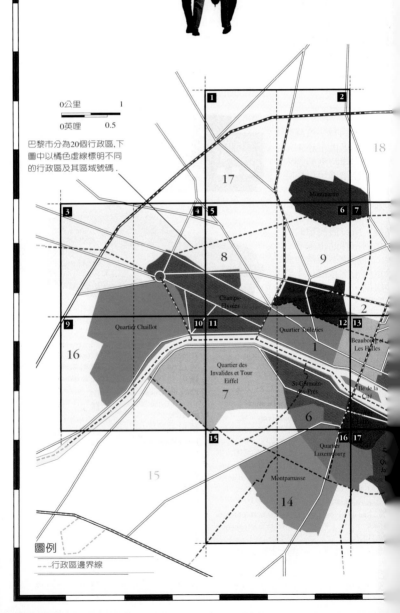

0公里　　　　　1
0英哩　　　0.5

巴黎市分為20個行政區,下圖中以橘色虛線標明不同的行政區及其區域號碼.

圖例

---　行政區邊界線

如何充分運用
街道速查圖

第一個數字代表街道速查
圖編號。

巴黎市政府 **⑲**

Hôtel de Ville

Pl de l'Hôtel de Ville 75004. **MAP** 13
B3. **℡** 01 42 76 50 49. **M** Hôtel-
de-Ville. ◻ 僅對團體開放, 請電
詢. ● 國定假日及舉辦官方活動
時. **&** **✐**

字母和數字代表座標位
置：字母代表橫軸，數字
代表縱軸.

以下請查閱街道速
查圖17

⑧

19

⑭

20

⑱

12

N

街道速查圖圖例

▣	主要參觀點
▣	其他參觀點
▣	其他建築物
M	地鐵車站
RER	RER郊區快線車站
🚌	主要公車站
🚢	遊船搭乘處
P	主要停車場
i	旅遊服務中心
➕	設有急救中心的醫院
🚔	警察局
✝	教堂
✡	猶太教會堂
⊠	郵局
=	鐵路線
⸗	高速公路
-	單行道
- -	行人徒步區
K130	主要街道的房屋門牌號碼

街道速查圖比例尺

0公尺　　　　　　200
　　　　　　　　　　　　1:12,000
0碼　　　　　　　200

街道速查圖索引

每個地名之後依序標明其所屬之行政區與街道速查圖代碼

每個地名之後依序標明其所屬之行政區與街道速查圖代碼

每個地名之後依序標明其所屬之行政區與街道速查圖代碼

每個地名之後依序標明其所屬之行政區與街道速查圖代碼

每個地名之後依序標明其所屬之行政區與街道速查圖代碼

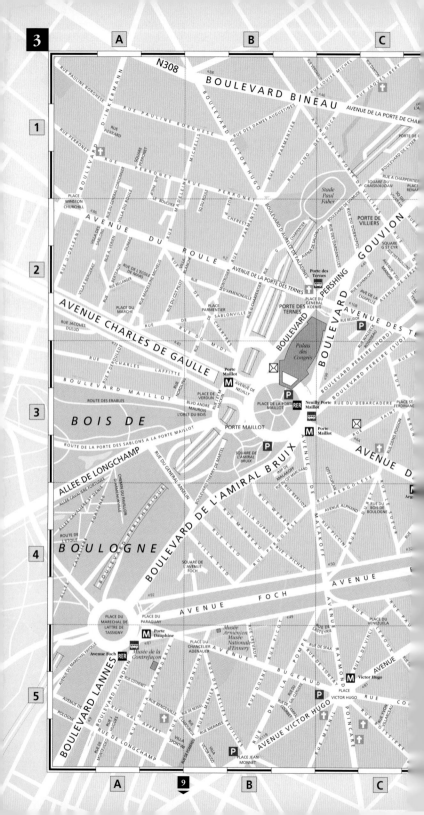

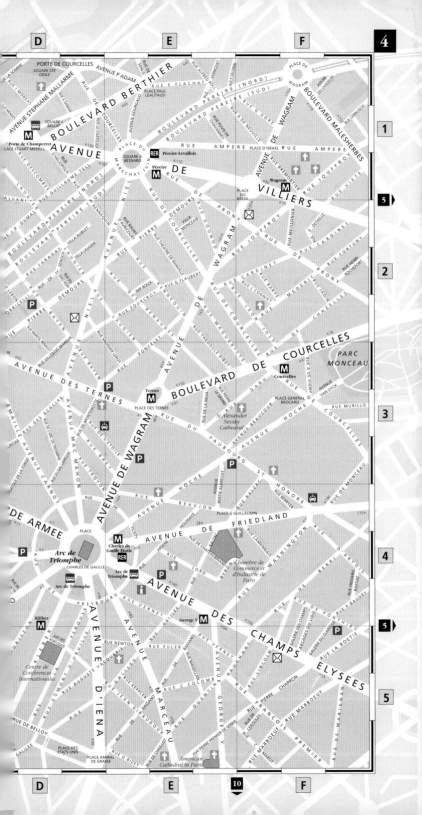

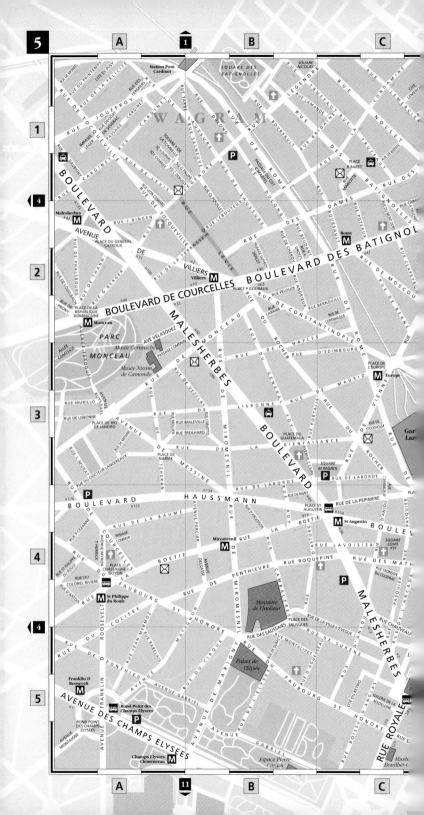

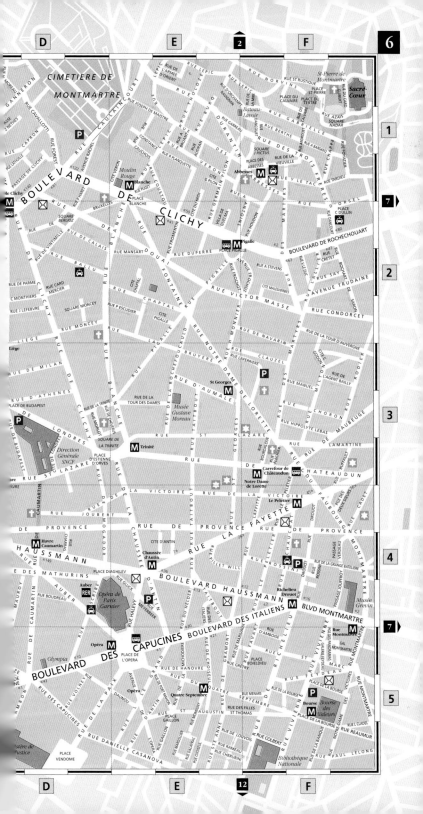

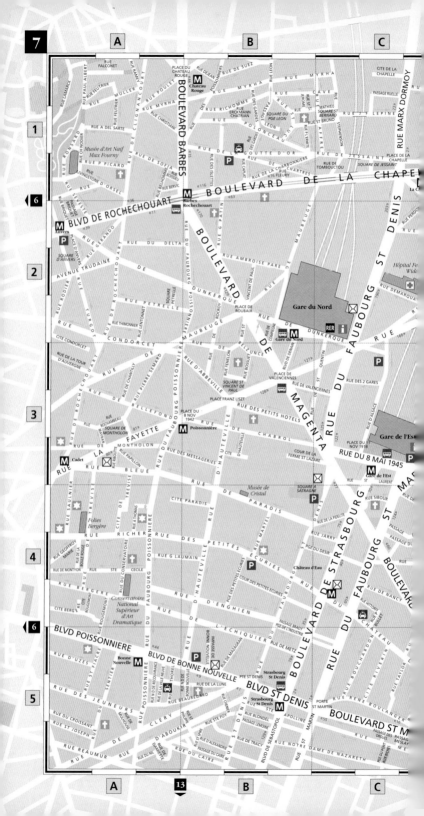

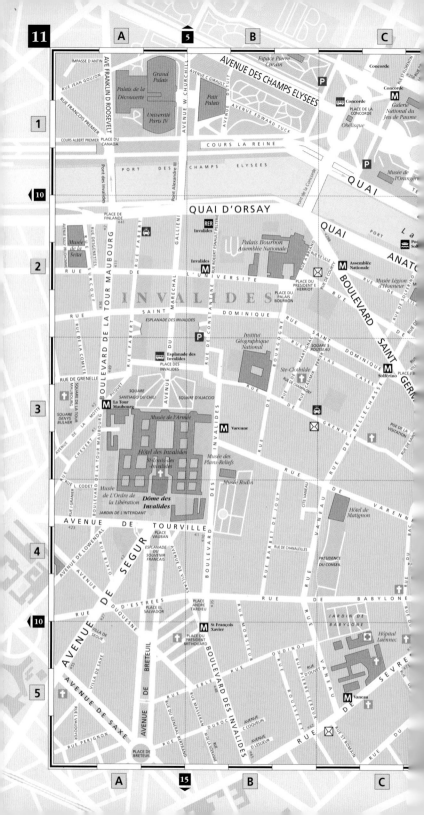

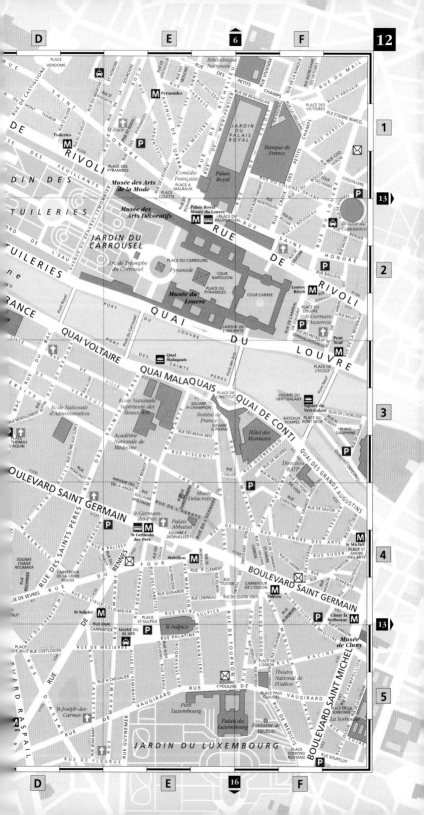

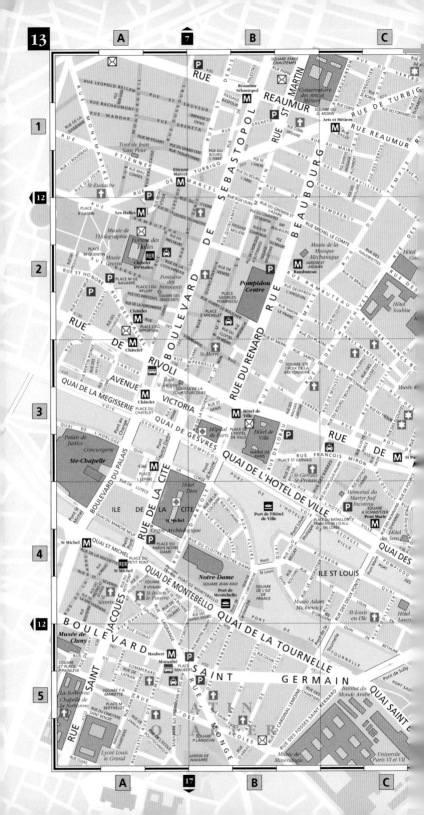

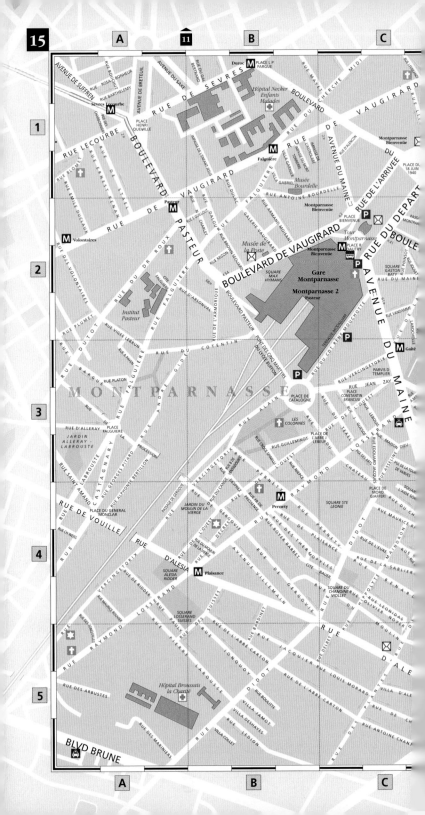

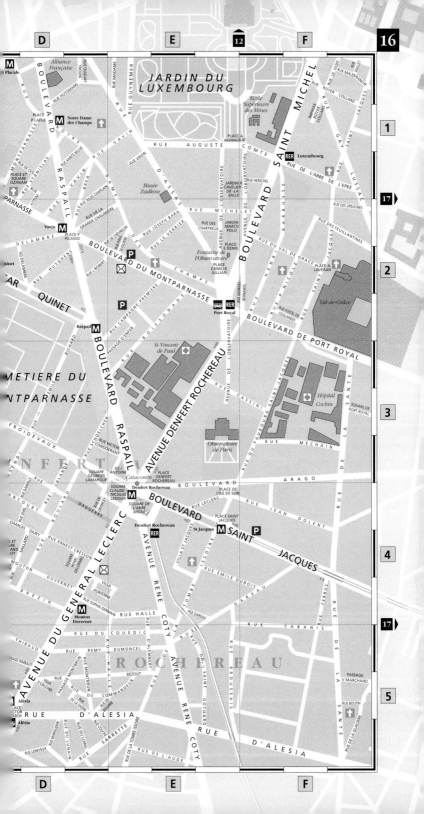

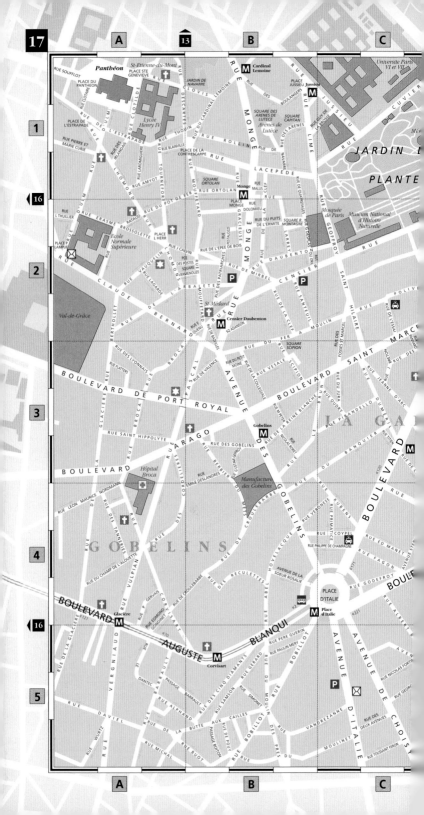

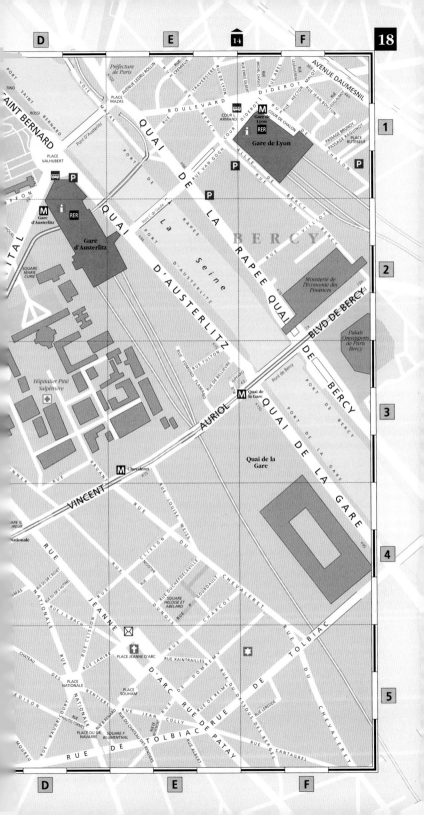

索引

本書編有索引三份，務求提供讀者迅速而有效的查索途徑，分別是：
1. 原文中文索引，按字母排序，請見408頁至419頁；
2. 中文原文索引，按中文筆劃排序，請見420頁至430頁；
3. 中文分類索引，將各項相關條目按類區分：實用資訊、交通、住宿、餐飲購物、藝術及藝術活動、博物館、美術館、紀念館、圖書館、宅邸、橋樑、宗教性建築、廣場、花園與公園、噴泉、墓園、森林、動物園；請見431頁至435頁。
另，斜體字母用以表示作品名稱。

原文中文索引

中文原文索引

分類索引

●實用資訊
氣候
　日照時數 63
　降雨量 65
　氣溫 64
大使館 359
簽證 358
護照 Passports 353
海關服務中心 Centre des
 Renseignements des Douanes 358
國定假日 Jours fériés 65
　慶典活動 62-65
國家古蹟日 Journée du Patrimoine
 64
國家歷史古蹟管理局 Caisse
 Nationale des Monuments
 Historiques 95
法國外貿中心 Centre Français du
 Commerce Extérieur 324, 325
救護車 Ambulances 352, 353
醫院 353
　兒童醫院 347
消防隊 Pompiers 352, 353
警察局 Police 78, 352, 353
　電話號碼 367
　巴黎的警察局 Préfecture de
 Police 78
法國電信局 France Télécom 356
郵局 La Poste 356, 357
貨幣
　銀行事務 354
　信用卡 354
　通貨 355
　法國大革命時期 29
　安全事項 352-353
　旅行支票 354
　錢幣 355
　匯兌中心 Bureaux de Change 354
　威士卡/藍卡 Carte Bleue/Visa 354
　美國運通卡 American Express 354
　里昂信貸銀行 Crédit Lyonnais
 354
　鑄幣博物館 Musée de la Monnaie
 141
學生
　相關資訊 358, 359
　1968年學生運動 38, 39
　學生票 372
　青年卡 Cartes Jeunes 358
　青少年資訊資料中心 Centre
 d'Information et de Documentation
 Jeunesse 344, 358, 359
兒童 344-347
　科學工業城 Cité des Sciences et
 de l'Industrie 237
　童裝店 318, 319
　巴黎迪士尼樂園 Paris Disneyland
 242-245
　旅館 272, 279
　餐廳 289, 297
　劇院 330
殘障旅客 274
　機場服務中心 363
　巴士 371
　休閒娛樂 329
　旅館 272
　旅遊服務中心 351
　餐廳 289

法國殘障者協會 Association des
 Paralysés de France 274
巴黎殘障者交通協會 Association
 pour la Mobilité des Handicapées à
 Paris 351

●交通
總論
　空路 360-361, 363
　由機場至市區 364-365
　長途巴士 362, 364-365
　鐵路交通 362-363
　法國國鐵 SNCF 372, 373
　英吉利海峽渡輪 362
　巴士 370-371
　汽車 366, 367
　如何開車至巴黎 363
　車票及周遊券 366, 370
　地鐵 368-369
　RER郊區快線 368
　自行車 366, 367
　計程車 329, 361, 373
　徒步 366
　安全事項 352
　夜間交通 329
　RATP 巴黎交通運輸公司 361,
 366, 367, 368, 370-371
地圖
　公車路線圖 371
　地鐵圖 368
機場
　戴高樂機場 Charles de Gaulle 275,
 360-361, 363, 364-35, 295, 298,
 306, 372
　奧利機場 Orly 361, 363, 365
　往市區交通 364-365
鐵路 362, 363
　由機場至市區 361, 364-365
　火車站 372
　郊區火車 372
　車票 368, 372
　旅館服務中心 350, 351
　SNCF 法國國鐵 350, 362, 366,
 367, 372, 373
　TGV高速列車 179, 362, 363, 372
　RER郊區快線 352, 361, 366, 368
北站 Gare du Nord 270, 275, 363,
 365, 372
東站 Gare de l'Est 275, 363, 365, 372
里昂車站 Gare de Lyon 270, 275,
 362, 36 3, 365, 372
　旅遊服務中心 351
　餐廳 289, 309
聖拉撒車站 Gare St-Lazare 363, 372
　旅遊服務中心 351
蒙帕那斯車站 Gare Montparnasse
 275, 364, 372
　旅遊服務中心 351
　旅遊服務中心 351
奧斯特利茲車站 Gare d'Austerlitz
 275, 363, 365, 372
　旅遊服務中心 351
地鐵 34
　夜間班車 329
　如何搭乘地鐵 369
　地鐵圖 368
　安全事項 352
　車票 366, 368, 369

誌謝

　　謹向所有曾參與和協助本書製作的各國
人士及有關機構深致謝忱。由於每一分努
力，使得旅遊書的內容與形式達於本世紀
的極致，也使得旅遊的視野更形寬廣。

本書主力工作者
Jane Shaw, Sally Ann Hibbard, Tom fraser, Pippa
Hurst, Robyn Tomlinson, Clare Sullivan, Douglas
Amrine, Geoff Manders, Georgina Matthews,
Peter Luff, David Lamb, Anne-Marie Bulat,
Hilary Stephens, Ellen Root, Siri Lowe,
Christopher Pick, Lindsay Hunt, Andrew Heritage,
James Mills-Hicks, Chez Pichall, John Plumer,
Philip Enticknap, John Heseltine, Stephen Oliver,
Brian Delf, Trevor Hill, Robbie Polley.

文稿撰寫
Lenny Borger, Karen Burshtein, Thomas Quinn
Curtiss, David Downie, Fiona Dunlop, Heidi
Ellison, Alexandre Lazareff, Robert Noah, Martha
Rose Shulman, David Stevens, Jude Welton.

DORLING KINDERSLEY wishes to thank the
following editors and researchers at Websters
International Publishers: Sandy Carr, Siobhan
Bremner, Valeria Fabbri, Gemma Hancock, Sara
Harper, Annie Hubert, Celia Woolfrey.

特約攝影
Andy Crawford, Michael Crockett, Lucy Davies,
Mike Dunning, Philip Gatward, Steve Gorton,
Alison Harris, Chas Howson, Dave King, Eric
Meacher, Neil Mersh, Stephen Oliver, Poppy,
Susannah Price, Tim Ridley, Philippe Sebert,
Steve Shott, Peter Wilson, Steven Wooster.

特約圖像工作者
John Fox, Nick Gibbard, David Harris, Kevin
Jones Associates, John Woodcock.

地圖繪製
Advanced Illustration (Cheshire), Contour
Publishing (Derby), Euromap Limited (Berkshire).
Street Finder maps: ERA-Maptec Ltd (Dublin)
adapted with permission from original survey and
mapping by Shobunsha (Japan).

地圖研究
Roger Bullen, Tony Chambers, Paul Dempsey,
Ruth Duxbury, Ailsa Heritage, Margeret Hynes,
Jayne Parsons, Donna Rispoli, Andrew
Thompson.

設計及編輯助理
Emma Ainsworth, Hilary Bird, Vanessa Courtier,
Maggie Crowley, Guy Dimond, Simon Farbrother,
Fiona Holman, Nancy Jones, Stephen Knowlden,
Shirin Patel, Chris Lascelles, Fiona Morgan,
Carolyn Pyrah, Simon Ryder, Andrew Szudek,
Andy Willmore.

研究助理
Janet Abbott, Alice Brinton, Graham Green,
Alison Harris, Lyn Parry, Stephanie Rees.

特別助理
Miranda Dewer at Bridgeman Art Library,
Editions Gallimard, Lindsay Hunt, Emma Hutton
at Cooling Brown, Janet Todd at DACS, Oddbins
Ltd.

圖片諮詢
Musée Carnavalet, Thomas d'Hoste.

圖片攝影許可
DORLING KINDERSLEY would like to thank the
following for their kind permission to
photograph at their establishments: Aéroports
de Paris, Basilique du Sacré-Coeur de
Montmartre, Beauvilliers, Benoit, Bibliothèque
Historique de la Ville de Paris, Bibliothèque
Polonaise, Bofinger, Brasserie Lipp, Café
Costes, Café de Flore, Caisse Nationale des
Monuments Historiques et des Sites, Les
Catacombes, Centre National d'Art et de
Culture Georges Pompidou, Chartier, Chiberta,
La Cité des Sciences et de l'Industrie and
L'EPPV, La Coupole,
Les Deux Magots, Fondation Cousteau,
Le Grand Colbert, Hôtel Atala, Hôtel Liberal
Bruand, Hôtel Meurice, Hôtel Relais Christine,
Kenzo, Lucas-Carton, La Madeleine, Mariage
Frères, Memorial du Martyr Juif Inconnu,
Thierry Mugler, Musée Armenien de France,
Musée de l'Art Juif, Musée Bourdelle, Musée
du Cabinet des Medailles, Musée Carnavalet,
Musée Cernuschi: Ville de Paris, Musée du
Cinema Henri Langlois, Musée Cognacq-Jay,
Musée de Cristal de Baccarat, Musée d'Ennery,
Musée Grévin, Musée Jacquemart-André,
Musée de la Musique Méchanique, Musée
National des Châteaux de Malmaison et Bois-
Préau, Collections du Musée National de la
Légion d'Honneur, Musée National du Moyen
Age-Thermes de Cluny, Musée de Notre-Dame
de Paris, Musée de l'Opéra, Musée de l'Ordre
de la Libération, Musée d'Orsay, Musée de la
Préfecture de la Police, Musée de Radio
France, Musée Rodin, Musée des Transports
Urbains, Musée du Vin, Musée Zadkine, Notre-
Dame du Travail, A l'Olivier, Palais de la
Découverte, Palais de Luxembourg,
Pharamond, Pied de Cochon, Lionel Poilaîne,
St Germain-des-Prés, St Louis en l'Ile, St
Médard, St Merry, St-Paul– St-Louis, St-Roch,
St-Sulpice, La Société Nouvelle d'Exploitation
de La Tour Eiffel, La Tour Montparnasse,
UNESCO, and all the other museums, churches,

hotels, restaurants, shops, galleries and sights too numerous to thank individually.

●圖位代號

t = 上; tl = 上左; tc = 上中;tr = 上右;
cla = 中左上;ca = 中上; cra = 中右上;
cl = 中左; c = 中; cr = 中右;clb = 中左下;
cb = 中下;crb = 中右下; bl = 左最下;
b = 最下; bc = 下中;br = 右最下.

圖片攝影

© SUCCESSION H MATISSE/DACS 1993: 111ca; © ADAGP/SPADEM, Paris and DACS, London 1993: 44cl; © ADAGP, Paris and DACS, London 1993: 61br, 61tr, 105tc, 107cb, 109b, 111tc, 111cb, 112bl, 112t, 112br, 113bl, 113br, 119c, 120b, 164c, 179tl, 180bc, 181cr, 211tc; © DACS 1993: 13cra, 36tl, 43cra, 45cr, 50br, 55cr, 57tl, 100t, 100br, 100clb, 100cl, 100ca, 101t, 101ca, 101cr, 101bl, 104, 107cra, 113c, 137tl, 178cl, 178ca, 208br, 239br.

CHRISTO–THE PONT NEUF WRAPPED, Paris, 1975-85: 38cla; © CHRISTO 1985, by kind permission of the artist. Photos achieved with the assistance of the EPPV and the CSI pp 234-9; Courtesy of ERBEN OTTO DIX: 110bl; Photos of EURO DISNEYLAND ® PARK and the EURO DISNEY RESORT ®: 233b, 242tl, 242cl, 242b, 243tc, 243cr, 243bl, 244t, 244cl, 244b, 245t, 245c, 245bl, 245br, 346cl. The characters, architectural works and trademarks are the property of THE WALT DISNEY COMPANY. All rights reserved; FONDATION LE CORBUSIER: 59t, 254b; Courtesy of THE ESTATE OF JOAN MITCHELL: 113t; © HENRY MOORE FOUNDATION 1993: 191b. Reproduced by kind permission of the Henry Moore Foundation; BETH LIPKIN: 241t; Courtesy of the MAISON VICTOR HUGO, VILLE DE PARIS: 95cl; Courtesy of the MUSÉE D'ART NAIF MAX FOURNY Paris: 221b, 223b; MUSÉE CARNAVALET: 212b; MUSÉE DE L'HISTOIRE CONTEMPORAINE (BDIC), PARIS: 208br; MUSÉE DE L'ORANGERIE: 130tr; MUSÉE DU LOUVRE: 125br, 128c; MUSÉE NATIONAL DES CHÂTEAUX DE MALMAISON ET BOIS-PRÉAU: 55cr; MUSÉE MARMOTTAN: 58c, 58cb, 59c, 60tl, 131tr; MUSÉE DE LA MODE ET DU COSTUME PALAIS GALLIERA: 57br; MUSÉE DE MONTMARTRE, PARIS: 221t; MUSÉE DES MONUMENTS FRANÇAIS: 197tc, 198cr; MUSÉE NATIONAL DE LA LÉGION D'HONNEUR: 30bc, 43bl; MUSÉE DE LA VILLE DE PARIS: MUSÉE DU PETIT PALAIS: 54cl, 205cb; © SUNDANCER: 346bl.

The Publishers are grateful to the following individuals, companies and picture libraries for permission to reproduce their photographs:

ADP: 361b; THE ANCIENT ART AND ARCHITECTURE COLLECTION: 20clb; JAMES AUSTIN: 88t.

BANQUE DE FRANCE: 133t; NELLY BARIAND:

165c; GÉRARD BOULLAY: 84tl, 84tr, 84bl, 84br, 85t, 85cra, 85crb, 85br, 85bl; BRIDGEMAN ART LIBRARY, LONDON: (detail) 19br, 20cr, 21cl, 28cr–29cl, (detail) 33br; British Library, London (detail) 16br, (detail) 21bl, (detail) 22tl, (detail) 29tl; B N, Paris 17bl, (detail) 21tc, (detail) 21cr; Château de Versailles, France 17tr, 17bc, (detail) 17br, (detail) 28br, (detail) 155b; Christie's, London 8 – 9, (detail) 22cb, 32cla, 34tl, 44c; Delomosne, London 30clb; Detroit Institute of Art, Michigan 43ca; Giraudon 14, 23cra, 23c, (detail) 24bl, (detail) 24clb, (detail) 25br, (detail) 28bl, (detail) 28cla, (detail) 29bl, 31cb, 58br, (detail) 60bl, 60ca, 60c; Lauros– Giraudon 21tr; Louvre, Paris 56t, 60br, 61bl, 61tl; Roy Miles Gallery 25tr; Musée de L'Armée, Paris (detail) 83br; Musée Condé, Chantilly (detail) 4tr, 16bl, 17tcl, (detail) 17tcr, (detail) 17c, (detail) 20tl, (detail) 24bc; Musée Crozatier, Le Puy en Velay, France (detail) 23bl; Musée Gustave Moreau, Paris 56b, 231t; National Gallery (detail) 27tl, (detail) 44b; Musée d'Orsay, Paris 43br; Musée de la Ville de Paris, Musée Carnavalet (detail) 28bc, (detail) 29tr, 29crb; Collection Painton Cowen 38cla; Palais du Tokyo, Paris 59b; Philadelphia Museum of Modern Art, Pennsylvania 43cra; Temples Newsham House, Leeds 23cr; Uffizi Gallery, Florence (detail) 22br; © THE BRITISH MUSEUM: 29tc.

CIA: G Cousseau 232crb; CSI: Pascal Prieur 238cl, 238cb.

© DISNEY: 242tr, 243br, 346t. The characters, architectural works and trademarks of EURO DISNEYLAND ® PARK and the EURO DISNEY RESORT ® are the property of THE WALT DISNEY COMPANY. All rights reserved; R Doisneau: RAPHO 143t.

ESPACE MONTMARTRE: 220bl; MARY EVANS PICTURE LIBRARY: 36bl, 42br, 81br, 89tl, 94b, 130b, 141cl, 191c, 192cr, 193crb, 209b, 224bl, 247br, 251t, 253b, 372t.

GIRAUDON: (detail) 20bl, (detail) 21crb; Lauros–Giraudon (detail) 31bl; Musée de la Ville de Paris: Musée Carnavalet (detail) 211t; LE GRAND VÉFOUR: 287t.

ROBERT HARDING PICTURE LIBRARY: 20br, 24tl, 27ca, 27br, 34cla, 36tl, 39tl, 45cr, 65br, 240cb, 365cr; B M 25ca; B N 191tr, 208bc; Biblioteco Reale, Turin 127t; Bulloz 208cb; P Craven 364b; R Francis 82clb; I Griffiths 360t; H Josse 208br; Musée National des Châteaux de Malmaison et Bois-Préau 31tc; Musée de Versailles 24cl; R Poinot 345b; P Tetrel 251crb; Explorer 10bl; F. Chazot 329b; Girard 65c; P Gleizes 62bl; F Jalain 362b; J Moatti 328bl, 328cl; A Wolf 123br, 123tl; JOHN

Moatti 328bl, 328cl; A Wolf 123br, 123tl; JOHN HESELTINE PHOTOGRAPHY: 12br, 174; THE HULTON DEUTSCH COLLECTION: 42cl, 43bl, 43cr, 43t, 45cl, 101br, Charles Hewitt 38clb; Lancaster 181tc.

© IGN PARIS 1990 Authorisation Nº 90–2067: 11b; INSTITUT DU MONDE ARABE: Georges Fessey 165tr.

THE KOBAL COLLECTION: 42t, 44t, 140b; Columbia Pictures 181br; Société Générale de Films 36tc; Paramount Studios 42bl; Les Films du Carrosse 109t; Montsouris 197cra; Georges Méliès 198bl.

MAGNUM: Bruno Barbey 64b; Philippe Halsmann 45b; MINISTERE DE L'ECONOMIE ET DES FINANCES: 355c; MINISTERE DE L'INTÉRIEUR SGAP DE PARIS: 352bc, 352br, 353t; COLLECTIONS DU MOBILIER NATIONAL-CLICHÉ DU MOBILIER NATIONAL: 167cr; © photo MUSÉE DE L'ARMÉE, PARIS: 189cr; MUSÉE DES ARTS DÉCORATIFS, PARIS: L Sully Jaulmes 54t; MUSÉE DES ARTS DE LA MODE–Collection UCAD–UFAC: 121b; MUSÉE BOUILHET-CHRISTOFLE: 57tr, 132t; MUSÉE CANTONAL DES BEAUX-ARTS, LAUSANNE: 115b; MUSÉE NATIONAL DE L'HISTOIRE NATURELLE: D Serrette 167cl; MUSÉE DE L'HOLOGRAPHIE: 109cl; © MUSÉE DE L'HOMME, PARIS: D Ponsard 196cb, 199cl; MUSÉE KWOK-ON, PARIS: Christophe Mazur 58tl; © PHOTO MUSÉE DE LA MARINE, PARIS: 30bl, 196cl; MUSÉE NATIONAL D'ART MODERN–CENTRE GEORGES POMPIDOU, PARIS: 61tr, 110br, 110bl, 111t, 111ca, 111cb, 112t, 112bl, 112br, 113t, 113c, 113bl, 113br; MUSÉE DES PLANS-RELIEFS, PARIS: 186crb; MUSÉE DE LA POSTE, PARIS: 179tl; MUSÉE DE LA SEITA, PARIS: D Dado 190t.

PHILIPPE PERDEREAU: 132b, 133b; CLICHÉ PHOTOTHEQUE DES MUSÉES DE LA VILLE DE PARIS– © DACS 1993: 19ca, 19crb, 26cr–27cl; POPPERFOTO: 227t.

REDFERNS: W Gottlieb 36clb; © PHOTO RÉUNION DES MUSÉES NATIONAUX: Grand Trianon 24crb; Musée Guimet 54cb; Musée du Louvre: 25cb, (detail) 30cr–31cl, 55tl, 123bl, 124t, 124c, 124b, 125t, 125c, 126c, 126bl, 126br, 127b, 128t, 128b, 129t, 129c; Musée Picasso 55cr, 100t, 100c, 100cl, 100clb, 100br, 101bl, 101cr, 101ca, 101t; ROGER-VIOLLET: (detail) 22clb, (detail) 37bl, (detail) 192bc, (detail) 209t; ANN RONAN PICTURE LIBRARY: 173cr; LA SAMARITAINE, PARIS: 115c; SEALINK PLC: 362cl; SIPAPRESS: 222c; FRANK SPOONER PICTURES: F Reglain 64ca; P Renault 64c; SYGMA: 33crb, 240cl; F Poincet 38tl; Keystone 38bc, 241cra; J Langevin 39br; Keler 39crb; J Van Hasselt 39tr; P. Habans 62c; A Gyori 63cr; P Vauthey 65bl; Y Forestier 188t; Sunset Boulevard 241br; Water Carone 328t.

TALLANDIER: 23cb, 23tl, 26cl, 26clb, 26bl, 27bl, 28tl, 29cr, 29ca, 30tl, 30cb, 30br, 36cla, 37ca, 37br, 38cb, 52cla; B N 26br, 30crb, 36bc; Brigaud 37crb; Brimeur 32bl; Charmet 34cb; Dubout 15b, 18br, 22ca, 23br, 24br, 28c, 31cr, 31tr, 32br, 33bl, 34clb, 34bl, 34br, 35bl, 35br, 35clb, 35tl, 36crb; Josse 18cla, 18tc, 18c, 18clb, 19tl, 34bc; Josse-B N 18bl; Joubert 36c; Tildier 35ca; Vigne 32clb; LE TRAIN BLEU: 289t.

VIDÉOTHÈQUE DE PARIS: Hoi Pham Dinh 106lb AGENCE VU: Didier Lefèvre 328cr. Front Endpaper: RÉUNION DES MUSÉES NATIONAUX: Musée Picasso cr.

國家圖書館出版品預行編目資料

巴黎/郭大微等譯—三版一刷—臺北市: 遠流出版發行,1998 [民87] 面; 公分.—(全視野世界旅行圖鑑) 譯自:Eyewitness Travel Guides: Paris 含索引 ISBN 957-32-3495-5 (精裝)

1.巴黎—描述與遊記

742.9 84006806

簡易法文用語

●緊急狀況

救命！	Au secours!	oh sekoor
停！	Arrêtez!	aret-ay
叫醫生！	Appelez un médecin!	apuh-lay uñ medsañ
叫救護車！	Appelez une ambulance!	apuh-lay oon oñboo-loñs
叫警察！	Appelez la police!	apuh-lay lah poh-lees
叫消防隊！	Appelez les pompiers!	apuh-lay leh poñ-peeyay
哪裡有電話？	Où est le téléphone le plus proche?	oo ay luh tehlehfon luh ploo prosh
最近的醫院在哪？	Où est l'hôpital le plus proche?	oo ay l'opeetal luh ploo prosh

●基本溝通語

是	Oui	wee
不是	Non	noñ
請	S'il vous plaît	seel voo play
謝謝	Merci	mer-see
抱歉	Excusez-moi	exkoo-zay mwah
嗨，日安	Bonjour	boñzhoor
再見	Au revoir	oh ruh-vwar
晚安	Bonsoir	boñ-swar
早上	Le matin	matañ
下午	L'après-midi	l'apreh-meedee
晚上	Le soir	swar
昨天	Hier	eeyehr
今天	Aujourd'hui	oh-zhoor-dwee
明天	Demain	duhmañ
這裡	Ici	ee-see
那裡	Là	lah
什麼？	Quel, quelle?	kel, kel
何時？	Quand?	koñ
為什麼？	Pourquoi?	poor-kwah
何處？	Où?	oo

●常用片語

您好嗎？	Comment allez-vous?	kom-moñ talay voo
很好，謝謝	Très bien, merci.	treh byañ, mer-see
很高興認識您	Enchanté de faire votre connaissance.	oñshoñ-tay duh fehr votr kon-ay-sans
回頭見	A bientôt.	byañ-toh
很好！	Voilà qui est parfait	vwalah kee ay par-fay
～在哪裡？	Où est/sont...?	oo ay/soñ
到～有幾公里？	Combien de kilomètres d'ici à...?	kom-byañ duh keelo-metr d'ee-see ah
到～要怎麼走？	Quelle est la direction pour...?	kel ay lah deer-ek-syoñ poor
您會說英語嗎？	Parlez-vous anglais?	par-lay voo oñg-lay
我不懂	Je ne comprends pas.	zhuh nuh kom-proñ pah
您能不能說慢點？	Pouvez-vous parler moins vite s'il vous plaît?	poo-vay voo par-lay mwañ veet seel voo play
對不起	Excusez-moi.	exkoo-zay mwah

●常用單字

大	grand	groñ
小	petit	puh-tee
熱	chaud	show
冷	froid	frwah
好	bon	boñ
壞	mauvais	moh-veh
夠了	assez	assay
很好地	bien	byañ
開／營業	ouvert	oo-ver
關	fermé	fer-meh
左	gauche	gohsh
右	droit	drwah
直直走	tout droit	too drwah
靠近	près	preh
遠	loin	lwañ
上	en haut	oñ oh
下	en bas	oñ bah
早	de bonne heure	duh bon urr
遲到了、晚	en retard	oñ ruh-tar
入口	l'entrée	l'on-tray
出口	la sortie	sor-tee
洗手間	la toilette, le WC	twah-let, vay-see
無人的，空的	libre	leebr
免費	gratuit	grah-twee

●打電話

我要撥長途電話	Je voudrais faire un interurbain.	zhuh voo-dreh fehr uñ añter-oorbañ
我要撥對方付費電話	Je voudrais faire une communication avec PCV.	zhuh voo-dray fehr oon komoonikah-syoñavek peh-seh-veh
我稍後再撥	Je rappelerai plus tard.	zhuh rapel-eray ploo tar
我可以留話嗎？	Est-ce que je peux laisser un message?	es-keh zhuh puh leh-say uñ mehsazh
請稍候	Ne quittez pas, s'il vous plaît.	nuh kee-tay pah seel voo play
請說大聲點好嗎？	Pouvez-vous parler un peu plus fort?	poo-vay voo par-lay uñ puh foor for
市內電話	la communication locale	komoonikah-syoñ low-kal

●購物

請問這要多少錢？	C'est combien s'il vous plaît?	say kom-byañ seel voo play
我想要	je voudrais...	zhuh voo-dray
您有～嗎？	Est-ce que vous avez ~?	es-kuh voo zavay
我只看看	Je regarde seulement.	zhuh ruhgar suhlmoñ
你們收信用卡嗎？	Est-ce que vous acceptez les cartes de crédit?	es-kuh voo zaksept-ay leh kart duh kreh-dee
你們收旅行支票嗎？	Est-ce que vous acceptez les cheques de voyages?	es-kuh voo zaksept-ay leh shek duh vwayazh
你們幾點開門？	A quelle heure vous êtes ouvert?	ah kel urr voo zet oo-ver
你們幾點關門？	A quelle heure vous êtes fermé?	ah kel urr voo zet fer-may
這個	Celui-ci.	suhl-wee-see
那個	Celui-là.	suhl-wee-lah
貴	cher	shehr
不貴	pas cher,	pah shehr,
便宜	bon marché	boñ mar-shay
尺寸(衣)	la taille	tye
尺寸(鞋)：鞋碼	la pointure	pwañ-tur
白	blanc	bloñ
黑	noir	nwahr
紅	rouge	roozh
黃	jaune	zhohwn
綠	vert	vehr
藍	bleu	bluh

●商店類型

骨董店	le magasin d'antiquités	maga-zañ d'oñteekee-tay
麵包店	la boulangerie	booloñ-zhuree
銀行	la banque	boñk
書店	la librairie	lee-brehree
肉舖	la boucherie	boo-shehree
糕餅店	la pâtisserie	patee-sree
乳酪店	la fromagerie	fromazh-ree
藥房	la pharmacie	farmah-see
乳品店	la crémerie	krem-ree
百貨公司	le grand magasin	groñ maga-zañ
熟食舖	la charcuterie	sharkoot-ree
魚舖	la poissonnerie	pwasson-ree
禮品店	le magasin de cadeaux	maga-zañ duh kadoh
蔬果店	le marchand de légumes	mar-shoñ duh lay-goom
食品雜貨店	l'alimentation	alee-moñta-syoñ
髮廊	le coiffeur	kwafuhr
市場／市集	le marché	marsh-ay
書報攤	le magasin de journaux	maga-zañ duh zhoor-no
郵局	la poste, le bureau de poste, le PTT	pohst, booroh duh pohst, peh-teh-teh
鞋店	le magasin de chaussures	maga-zañ duh show-soor
超市	le supermarché	soo pehr-marshay
香煙攤	le tabac	tabah
旅行社	l'agence de voyages	l'azhoñs duh vwayazh

●觀光

修道院	l'abbaye	l'abay-ee
藝廊	le galerie d'art	galer-ree dart
長途客運站	la gare routière	gahr roo-tee-yehr

中文	Français	發音
大教堂	la cathédrale	katay-dral
教堂	l'église	l'aygleez
花園	le jardin	zhar-dañ
圖書館	la bibliothèque	beebleeo-tek
博物館	le musée	moo-zay
火車站	la gare (SNCF)	gahr (es-en-say-ef)
旅遊服務中心	les renseignements touristiques, le syndicat d'initiative	roñsayn-moñ toorees-teek, sandee-ka d'eenee-syateev
市政府	l'hôtel de ville	l'ohtel duh veel
休館	fermeture	fehrmeh-tur
國定假日	jour férié	zhoor fehree-ay

●投宿旅館

請問還有房間嗎?	Est-ce que vous avez une chambre?	es-kuh voo-zavay oon shambr
雙人房	la chambre à deux personnes, avec un grand lit	shambr ah duh pehr-son avek un gronñ lee
雙人床的房間		
2張單人床的房間	la chambre à deux lits	shambr ah duh lee
單人房	la chambre à une personne	shambr ah oon pehr-son
附浴盆、淋浴設施	la chambre avec salle de bains, une douche	shambr avek sal duh bañ, oon doosh
門房	le garçon	gar-soñ
鑰匙	la clef	klay
我訂了房	J'ai fait une réservation.	zhay fay oon rayzehrva-syoñ

●在外用餐

有空位嗎?	Avez-vous une table de libre?	avay-voo oon tahbl duh leebr
我要訂一張桌子	Je voudrais réserver une table.	zhuh voo-dray rayzehr-vay oon tahbl
買單	L'addition s'il vous plaît.	l'adee-syoñ seel voo play
我吃素	Je suis végétarien.	zhuh swee vezhay-tehryañ
女侍/侍者	Madame, Mademoiselle/ Monsieur	mah-dam, mah-demwahzel/ muh-syuh
菜單	le menu, la carte	men-oo, kart
固定價套餐	le menu à prix fixe	men-oo ah pree feeks
服務費	le couvert	koo-vehr
酒單	la carte des vins	kart-deh vañ
玻璃杯	le verre	vehr
罐、瓶	la bouteille	boo-tay
刀	le couteau	koo-toh
叉	la fourchette	for-shet
湯匙	la cuillère	kwee-yehr
早餐	le petit déjeuner	puh-tee deh-zhuh-nay
午餐	le déjeuner	deh-zhuh-nay
晚餐	le dîner	dee-nay
主菜	le plat principal	plah prañsee-pal
前菜	l'entrée, le hors d'oeuvre	l'oñ-tray, or-duhvr
今日特餐	le plat du jour	plah doo zhoor
酒吧	le bar à vin	bar ah vañ
咖啡廳	le café	ka-fay
三分熟	saignant	say-noñ
五分熟	à point	ah pwañ
全熟	bien cuit	byañ kwee

●菜單詞彙

蘋果	la pomme	pom
烤	cuit au four	kweet oh foor
香蕉	la banane	banan
牛肉	le boeuf	buhf
啤酒,生啤酒	la bière, bière à la pression	bee-yehr, bee-yehr ah lah pres-syoñ
煮	bouilli	boo-yee
麵包	le pain	pan
牛油	le beurre	burr
蛋糕	le gâteau	gah-toh
乳酪	le fromage	from-azh
雞	le poulet	poo-lay
炸薯條	les frites	freet
巧克力	le chocolat	shoko-lah
雞尾酒	le cocktail	cocktail
咖啡	le café	kah-fay
甜點	le dessert	deh-ser
乾的, 無甜味的	sec	sek
鴨子	le canard	kanar

蛋	l'oeuf	l'uf
魚	le poisson	pwah-ssoñ
新鮮水果	le fruit frais	frwee freh
蒜頭	l'ail	l'eye
燒烤	grillé	gree-yay
火腿	le jambon	zhoñ-boñ
冰淇淋	la glace	glas
羊肉	l'agneau	l'anyoh
檸檬	le citron	see-troñ
龍蝦	le homard	omahr
肉	la viande	vee-yand
奶	le lait	leh
礦泉水	l'eau minérale	l'oh meeney-ral
芥末	la moutarde	moo-tard
油	l'huile	l'weel
橄欖	les olives	leh zoleev
洋蔥	les oignons	leh zonyoñ
柳橙	l'orange	l'oroñzh
現榨柳橙汁	l'orange pressée	l'oroñzh press-eh
現榨檸檬汁	le citron pressé	see-troñ press-eh
胡椒	le poivre	pwavr
水煮的	poché	posh-ay
豬肉	le porc	por
馬鈴薯	les pommes de terre	pom-duh tehr
蝦子	les crevettes	kruh-vet
米	le riz	ree
烤	rôti	row-tee
小麵包	le petit pain	puh-tee pañ
鹽	le sel	sel
醬汁	la sauce	sohs
香腸	la saucisse	sohsees
海鮮	les fruits de mer	frwee duh mer
甲殼類	les crustaces	kroos-tas
蝸牛	les escargots	leh zes-kar-goh
湯	la soupe, le potage	soop, poh-tazh
牛排	le bifteck, le steack	beef-tek, stek
糖	le sucre	sookr
茶	le thé	tay
土司	le toast	toast
蔬菜	les légumes	lay-goom
醋	le vinaigre	veenaygr
水	l'eau	l'oh
紅酒	le vin rouge	vañ roozh
白酒	le vin blanc	vañ bloñ

●數字

0	zéro	zeh-roh
1	un, une	uñ, oon
2	deux	duh
3	trois	trwah
4	quatre	katr
5	cinq	sañk
6	six	sees
7	sept	set
8	huit	weet
9	neuf	nerf
10	dix	dees
11	onze	oñz
12	douze	dooz
13	treize	trehz
14	quatorze	katorz
15	quinze	kañz
16	seize	sehz
17	dix-sept	dees-set
18	dix-huit	dees-sweet
19	dix-neuf	dees-nerf
20	vingt	vañ
30	trente	tront
40	quarante	karoñt
50	cinquante	sañkoñt
60	soixante	swasoñt
70	soixante-dix	swasoñt-dees
80	quatre-vingts	katr-vañ
90	quatre-vingts-dix	katr-vañ-dees
100	cent	soñ
1,000	mille	meel

●時間

1分鐘	une minute	oon mee-noot
1小時	une heure	oon urr
半小時	une demi-heure	oon duh-mee urr
週一	lundi	luñ-dee
週二	mardi	mar-dee
週三	mercredi	mehrkruh-dee
週四	jeudi	zhuh-dee
週五	vendredi	voñdruh-dee
週六	samedi	sam-dee
週日	dimanche	dee-moñsh

巴黎地鐵圖及RER郊區快線圖

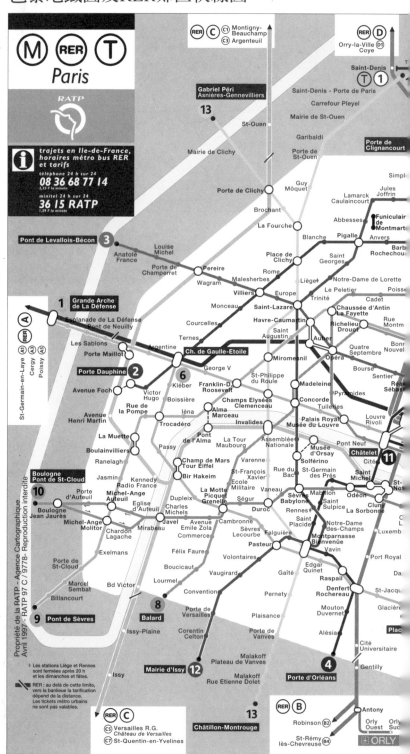